The Story of Film

世紀電影聖經

從默片、有聲電影到數位串流媒體，

看百年電影技術的巨大飛躍，

如何成就經典

英國導演／同名影集 **馬克‧庫辛思** 著　蒙金蘭 譯
IMDb 8.5 分高評價 **Mark Cousins**

作者

馬克・庫辛思 Mark Cousins

作家、電影評論家、製片人和紀錄片製作者，2011年把其作品《The Story of Film》製作成900分鐘的精彩紀錄片影集，囊括100位創新名導以及超過1000部影史經典，在網路電影資料庫（IMDb）上獲得8.5高分評價。2021年推出2小時40分鐘的續集《The Story of Film: A New Generation》，入圍同年的坎城影展金眼球獎（Golden Eye）。

他也是愛丁堡國際電影節的總策劃，也是《展望》（Prospect），《聲與影》（Sight and Sound）和《泰晤士》（The Times）的定期撰稿人。

譯者

蒙金蘭

東海大學外文系畢業，從事旅遊採訪工作二十餘年。曾任TO'GO生活情報主編、行遍天下旅遊月刊副總編輯、蘋果日報副刊旅遊組記者等。目前為自由工作者，仍以旅遊報導為主，近年負責採訪兼編輯完成的旅遊書包括墨刻出版社所出版的《韓國》、《大首爾攻略完全制霸》、《波蘭＆波羅的海三小國》、《出發！韓國自助旅行》、《出發！澳洲自助旅行》、《西班牙》、《希臘》《奧地利》《捷克匈牙利》《德國》《瑞士》《紐西蘭》等書。

無聲電影（默片時代）

1 動人心弦的新技術（1895-1903） 22
萌芽時期的電影：

最初的電影製作人如何設計鏡頭、剪輯、特寫和鏡頭移動。

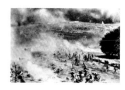

2 早期電影的敘事功能（1903-1918） 36
從驚悚刺激到故事敘述：

好萊塢明星制的出現和第一批偉大的導演。

3 世界電影風格的擴張（1918-1928） 62
電影工業和個人風格：

主流電影製作及德國、法國、美國和蘇聯的另類者。

有聲電影

4 日本古典主義和好萊塢的愛情故事（1928-1945） 118
電影的黃金時代：

電影類型、日本大師和舞台景深。

5 戰爭的摧殘和新電影語言（1945-1952） 188
寫實主義在世界電影的擴張：

義大利引領潮流，世界電影緊隨其後，好萊塢的視野變暗了。

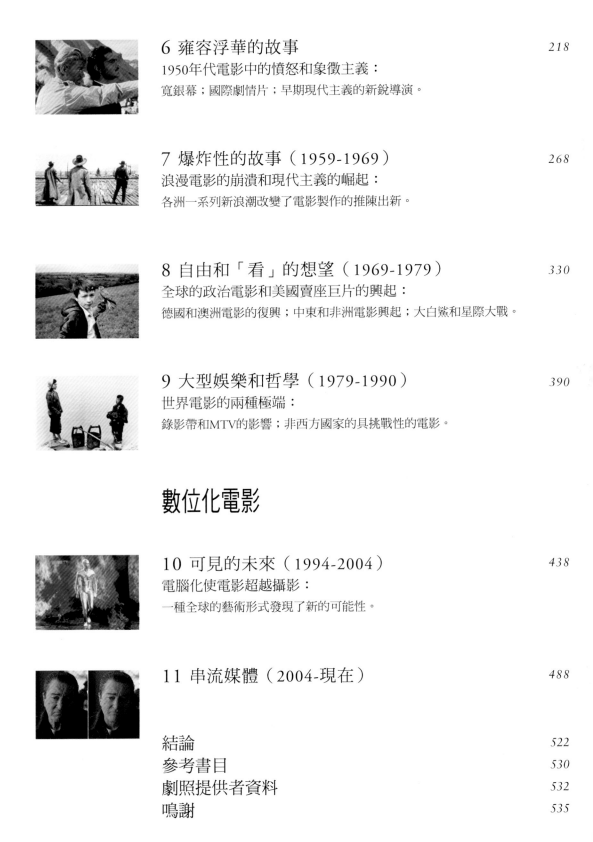

6 雍容浮華的故事　　218

1950年代電影中的憤怒和象徵主義：

寬銀幕；國際劇情片；早期現代主義的新銳導演。

7 爆炸性的故事（1959-1969）　　268

浪漫電影的崩潰和現代主義的崛起：

各洲一系列新浪潮改變了電影製作的推陳出新。

8 自由和「看」的想望（1969-1979）　　330

全球的政治電影和美國賣座巨片的興起：

德國和澳洲電影的復興；中東和非洲電影興起；大白鯊和星際大戰。

9 大型娛樂和哲學（1979-1990）　　390

世界電影的兩種極端：

錄影帶和MTV的影響；非西方國家的具挑戰性的電影。

數位化電影

10 可見的未來（1994-2004）　　438

電腦化使電影超越攝影：

一種全球的藝術形式發現了新的可能性。

11 串流媒體（2004-現在）　　488

結論　　522

參考書目　　530

劇照提供者資料　　532

鳴謝　　535

1
史蒂芬‧史匹柏（右二）在《搶
救雷恩大兵》中指導奧馬哈海
灘登陸的鏡頭。美國，1998年。

序論

衡量一位藝術家的獨創性，簡單地說，必須看他在創作時能否擺脫成規的束縛，開創出新而獨特的典範。真正的創新，必能驟然地將過往被漠視的經驗加以轉化，創造出新的紀元、新的運動、新的學派，建立起新的經驗體系。在藝術發展過程中，每一種表現形式決定性的轉換點，必然都能在既存的型態中推陳出新；這是一種深具「革命性」的發現，既具有毀滅性又帶著建設性，也迫使我們對舊有的價值進行重估，在永恆的遊戲中建立起新的規範。

——亞瑟‧凱斯特勒[1]

電影工業都是狗屁倒灶，只有媒體才是偉大的。

——洛琳‧白考兒[2]

《世紀電影聖經》是一本以故事體裁探討電影藝術的書籍，內容論及電影發展的歷史與演變：從電影媒體的發明談起，談到電影如何從初創時期黑白、無聲的影片，逐步發展成為一種全球化、數位式的、涉及數十億美元的商業性大製作。

在本書中，也談到電影的製作費用、企業組織及其行銷策略，雖然商業因素對電影的製作非常重要，但本書探討的重點，主要還是放在對電影媒體本身的介紹，其他種種反而是次要的。讀者會遇到一些陌生的作品，其中有些電影過去可能無緣目睹，或許以後也不會去觀賞。我將主要重心放在介紹一些最深得我心、最具創發性的電影，不管這些電影是在什麼時代、什麼地方製作的。當然，書中也會論及一些商業性的主流電影，但對電影被市場扭曲的過程則不多言。

或許，有人認為這樣做未免陳義過高，只會淪於曲高和寡。對此，我深不以為然，世界電影在今天已經發展成最廣為流傳的藝術形式，過去一些晦澀難

解的作品，只要稍加詮釋，都會變得晶瑩透徹。在尚未觀賞奧森・威爾斯與楚浮的電影之前，我即是透過電影書籍的介紹與之邂逅，而經驗到一種發現的喜悅。在《世紀電影聖經》中，我並未對個別影片的情節細加解說，只盼讀者在閱讀之後，能親自走訪，實際去發現電影的繽紛與奧妙。

或許你會發現自己深愛的電影未被囊括在書中；許多我深愛的電影亦然。比利・懷德的《公寓春光》（*The Apartment*, 美國，1960）是我觀看過次數最多的一部電影，片尾莎莉・麥克琳奔向街頭的那一幕，是我心目中最完美的鏡頭，然而我並未將這個畫面納入書中：儘管它精緻完美，但是導演對於影像風格的處理，相較於當時或之前的美國電影來說並沒有更為獨特或創新的表現。在《公寓春光》中，比利・懷德透過熟練的嘲諷手法，描繪市井小民的男歡女愛，營造出一種特殊的喜劇風味，而這種特殊的喜劇風格是由他心目中的英雄——偉大的導演劉別謙首先開創的；至於對枯燥乏味的辦公室生活的描繪，則是受到金・維多的《群眾》（*The Crowd*）（見88頁）的影像很大的啟發；此外，比利・懷德對卓別林的電影也瞭若指掌，因此，卓別林慣用的混雜著戲謔與迷戀的喜劇風格，也被充份運用在刻畫片中人物空虛荒蕪的心境。本書我旨在揭示電影史上的一些關鍵時刻，把重心放在介紹一些具有藝術創意的電影，並深入探討導演的創意根源。原創性是驅策藝術精益求精的原動力。沒有勇於創新的思考、勇於突破的藝術家和勇於求變的電影工作者，電影藝術將無從不斷地推陳出新；如果沒有劉別謙、金・維多、卓別林等人的薰陶與啟發，就不會有比利・懷德在《公寓春光》的片尾，指導莎莉・麥克琳奔向街頭的場景。

從亞瑟・凱斯特勒上面的引言中，即可知本書主要在探討電影媒體的偉大藝術性及其創造性的驟然轉化。以史蒂芬・史匹柏的《搶救雷恩大兵》（*Saving Private Ryan*, 美國，1998）為例，這部片子上映時，深受各地觀眾歡迎，在全世界總共賣了八千多萬張票，至於在電視上、錄影帶以及 DVD，則又吸引了數以億計的觀眾，然而這種風靡世界的現象，並不表示這部電影已如凱斯特勒所說的「超脫傳統的規範」，或如洛琳・白考兒所說的已向「狗屁倒灶」看齊。這部電影之所值得一提，主要是因為導演在電影一開場，就以感人肺腑驚心動魄的鏡頭刻劃第二次世界大戰一個最重要的戰役——美軍登陸奧馬哈海灘與德軍激戰的場面，這種類似的場面在以前電影中可說屢見不鮮，但這

裡的衝擊力主要是來自電影語言本身的轉變：攝影師為了讓鏡頭產生震盪的效果，特別在攝影機上加裝具鑽孔機效果的裝置；毛片在沖印時刻意採用新的曝光技術；在處理音效時，子彈的呼嘯聲也顯得更為逼真。可想而知，當史蒂芬‧史匹柏在家枯坐靜思時、午夜未眠或驅車穿越沙漠古原時，心中必然不時苦思：怎樣才能拍出一部與眾不同的電影？最優秀的導演，無論他清晨置身片廠時、午夜夢迴時、與友人在酒吧相聚時、或在影展現身之時，這樣的想法必然如影隨形。對於從事電影藝術者來說，這是個至關重要的問題；而本書要談的，也正是導演們如何答覆了這個問題。

優秀的作曲家、演員、作家、設計師、製作人、編輯和攝影師們也經常如此自問。但是，《世紀電影聖經》企圖主要聚焦在電影製作的核心創意人物——導演，不只因為我們在銀幕上所看到、聽到的一切都歸功於導演，更因為導演是讓靜態的劇本文字在銀幕上生動起來的主宰。許多電影之所以成功，固然要靠演員、編劇、製片、剪接等人員的通力合作，但導演是把這些創意元素組合在一起的靈魂人物。在法文裡，是用 realisateur 這個字來稱呼導演，realisateur 意即英文的 realizer，就是「實現者」的意思，的確將電影製作的過程表達得很傳神。

「實現的過程」應該就是造就電影之所以偉大的根源。一個鏡頭，在功能上不僅能呈現出攝影機前的客觀事物，同時也能表現出製作者本身的主觀意識，而這一點也明白地顯現出：電影本身具有一種令人魅惑的雙重性。音樂由於不具再現的功能，因此比電影顯得更純粹、更易於激發人的想像力；在描寫人類心理過程方面，小說的表現則比電影細膩，也更為有力；繪畫則是更為直截了當；詩歌則是更為靈巧輕盈。然而，這些表現方式都不像電影那樣帶著惑人的雙重性。義大利導演帕索里尼曾以「自由間接的主觀性」[3] 來描繪這種「個人實現」的藝術雙重性質；法國哲學裡也有一種「第四人稱單數」[4] 的說法，頗能領略到某種雖屬個人、卻又無意識地客觀的弔詭創作特徵。

本書中所提到的偉大的導演們，都是受到這種弔詭的創作特徵所吸引，但發想的原由及創作的歷程，則各有不同。費里尼曾說過，他的電影是由一個自己所不認識的人給拍出來的，那個人會時時出現在他的夢裡；大衛‧林區則說他的創作概念會「突然從天上掉下來」。這些說法雖然不盡精確，但是在本書

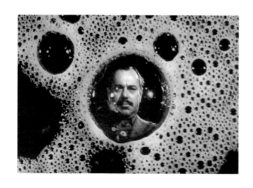

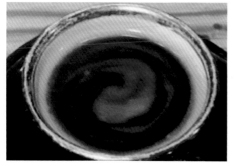

結論中，我會舉個例子（如果你想先睹為快的話，就先在此透露：這與大猩猩有關）說明：事實上，有些最好的點子是來自「虛無之鄉」。除此之外，導演創造力的來源也可用較為傳統的方式來描述：例如塞內加爾的導演迪吉布利爾・狄奧普・曼貝提就曾說過：雖然他對法國的殖民主義深惡痛絕，卻從法國電影中獲得了莫大的啟示；義裔美籍導演馬丁・史科西斯則是從自己豐富的童年生活中，開發出無限的想像力；貝托魯奇則是從他的詩人父親、作曲家威爾第、偉大的文學作品以及偉大的電影中得到創作的靈感；日本導演今村昌平本身是一個無政府主義者，對日本文化和日本電影那種「溫文爾雅」的表現極端厭惡；美國導演比利・懷德每天清晨的例行公事，是從思考與寫作中找出一種更具創意的表現方式，例如在《公寓春光》這部電影中，表現一對年輕人邂逅、相戀等的過程；波蘭導演羅曼・波蘭斯基則將自己早年幽閉恐慌的內心世界，一一複製到自己的作品中；至於史蒂芬・史匹柏則是一心一意想要拍出與眾不同的電影，不僅因為他個人具有豐富的想像力，也不僅因為觀眾喜歡新奇，或因為他對電影製作的傳統規範感到不耐，其他的因素或許還包括：他比其他人看得更遠，他想盡力開拓出新的表現技術，他想讓年輕的觀影者看到自己的父祖之輩是如何地英勇等等，不一而足。

2
導演如何相互學習：卡洛・李有一個視覺創意（上），高達加以改編（中），而馬丁・史科西斯更進一步修改它（下）。

　　然而，不管他們如何發揮創意，導演很少孤立而行。他們也從觀看其他的電影中吸取創意，或從前人的電影中學習如何處理鏡頭，從其他導演處獲取創作的靈感。例如在本頁側圖（圖2）中，第一張圖片取自1947年出品的英國電影《諜網亡魂》（*Odd Man Out*），片中主角正經歷到一種空前的生活危機，他從一杯冒泡的飲料中，看到自己近日的生活寫照，自己的影子正在杯中神出鬼沒。導演卡洛・李和他的工作夥伴想找出一種新鮮又具創意的表現方式，來描繪主角內心的心理危機，最後決定以這種方式來實現。第二個畫面取自於一部二十年後出品的法國電影《我所知關於她的二三事》（*Deux ou trois choses*

que je sais d'elle, 1967），也是透過一杯冒泡飲料的特寫鏡頭，表現片中女主角（由女演員瑪麗娜‧弗拉迪扮演）的主觀意識，導演尚-盧克‧高達對卡洛‧李極為仰慕，因此，在拍片的過程中自然地想起《諜網亡魂》中的敘事手法，儘管電影從卡洛‧李的時代到1967年已經發生了很大的改變。尚-盧克‧高達對於這個映像的處理比起卡洛‧李更具知性的逸趣。第三個影像則取自美國導演馬丁‧史科西斯所拍攝的《計程車司機》（Taxi Driver, 1976），同樣也透過一杯冒泡的飲料，反映片中主角的主觀念頭，史科西斯即是從高達的電影中獲得靈感，並將之移植到自己的作品中，表現劇中人物的主觀意識及其扭曲的心理狀態。而這也即是電影本身所能具有的影響力：它能將前一代電影工作者的獨特創意與敘事風格，傳遞給下一代。

然而，過程事實上遠比上面所舉的例子還要複雜；過去的思想家和藝術史學者，也曾對此提出各種不同的見解。例如，美國文學批評家哈洛‧布魯姆在1973年出版的《影響的焦慮》一書中就曾談到：藝術家在創作過程中，可能會對來自於前輩的影響，帶著憂患意識而心生焦慮。德國哲學家黑格爾認為藝術是一種語言的表現，藝術家透過藝術創作與讀者進行對話。後來的沃福林則依循黑格爾的主張，認為藝術語言是從創作者所處時代的思想與技術中開出來的花果。羅斯金則將焦點轉移，強調藝術對社會必須負起道德責任。最近，生物學家李察‧道金斯在其著名的《自私的基因》中，提出了一番全新的見解，他主張：藝術既不是透過藝術家之間的相互影響而發展出來的，也不是語言，更不是什麼道德體系；反之，藝術的演變與遺傳學有關。如果說生物的遺傳單位是基因，那麼藝術和文化的單位就是"meme"；基因會複製和演化，meme 也會複製和演化。例如卡洛‧李那杯冒泡飲料的特寫鏡頭即是屬於一種 meme，它會藉由高達和史科西斯等人的如法炮製而傳播出去：由拷貝複製而演變進化。有時候，meme 也會展翅高飛，就像每個人心花怒放時都會高歌一曲，或者如1990年代中期拍攝的西方電影，看起來好像都是從美國導演昆汀‧塔倫提諾的《霸道橫行》（Reservoir Dogs, 1991)或《黑色追緝令》（Pulp Fiction, 1993）翻拍出來的一樣。

將電影的演變比喻為語言的轉變或基因的複製，說明了電影也有自己的語法，本身也會成長變化。然而，在將黑格爾、沃福林、羅斯金、道金斯以及其他理論運用到電影研究時，也會出現某些問題。首先，這些理論似乎都在主張

藝術（因而也包括電影）是不停地累積過去所得的成就，永遠在往前發展而變得更為複雜。對於這種觀點，有些優秀的電影史學家並不以為然，例如，在本書第一章談到的前工業時期的電影所表現的「令人驚心動魄的技術」，並未因觀眾的喜新厭舊而銷聲匿跡，反而在後來的電影中又死灰復燃。

第二種意見則更實際：電影藝術具有豐富多元的可能性，因此無法將之化約成單一的本質——不管是羅斯金針對繪畫提出的「道德」，或是黑格爾針對普羅藝術主張的「語言」。在某些時期，電影也曾反映出當時所面臨的重大道德問題，如歐洲第二次世界大戰後的時期，但是法國1920年代的電影，主要關注的則是技術以及形式的特性；在日本1930年代，某些導演關注的焦點是影像空間上的處理；俄國的塔可夫斯基與蘇古諾夫則將重心放在精神與宗教的層面上。這些差異無關乎「鏡頭前是什麼」或「故事是什麼」等內容，而是電影究竟是什麼？在人類的生命中它究竟扮演著什麼角色？

有關電影影響力的問題，可以在貢布里希所寫的《藝術的故事》中找到一種有力的解釋。《藝術的故事》談的是繪畫、建築、雕塑的歷史，貢布里希在序言中說：「世界上並沒有所謂的藝術，有的只是藝術家。」他在書中提問：每個時期，有哪些技法是當時的藝術家可資利用的？他們如何使用並發展這些技法？又由此發展出何種藝術？本書也想提問：我們可否也用這種觀點來探討電影？我們可不可以說：世界上並沒有所謂的「電影」，有的只是「做電影的人」？葛里菲斯、亞力山大·杜甫仁科、巴斯特·基頓、賈曼·莒拉、小津安二郎、萊芬斯坦、約翰·福特、葛利格·托蘭、奧森·威爾斯、柏格曼、楚浮、索伊曼·西塞、尤塞夫·查希納、今村昌平、法斯賓達、香姐·艾克曼、史科西斯、阿莫多瓦、馬克馬巴夫、史蒂芬·史匹柏、貝拉·塔爾、蘇古諾夫等人又是誰？哪些是他們已可利用的表現手法？他們又是如何使用並把這些技法發揚光大？他們是如何改變電影媒體的？

貢布里希的主要論點在於指出：藝術是以「典範+修改」的模式在發展的；或者，用「變化」這個字眼來形容更為恰當。藝術表現形式的發展，不該是一味盲目地拷貝，而是對在他之前的「原創性的圖面」加以「修改」而進行的；藝術家會根據現有的新技術，改變講故事的方式、政治的理念、情感表達方式等。這是我寫這本書時念茲在茲的中心想法。如果電影　A　本身非

3
本書不是關於商人或觀眾，而是關於諸如索伊曼·西塞（上圖）、日本導演小津安二郎（右頁上）、法國印象主義賈曼·莒拉（右頁下）等導演的故事。透過他們的成就，講述電影的歷史。

常具有獨創性，而且成功地將「典範」大大地「變化」過（如大衛‧林區在1986年創作的《藍絲絨》〔Blue Velvet〕），而從電影 B,C,D 和 E 中，發現到這種影響的蛛絲馬跡，我便會主要寫電影A，再提及 B,C,D,E。又如果，電影 D 吸取了電影 A的想法，進而又轉變到另一個方向，從而影響到電影F,G,H和I，那麼我便會就電影 A 和 D 加以著墨。

某些傳統的歷史學者可能會認為這種「典範＋變化」的理論，對於了解電影藝術形式的幫助不大：電影不同於繪畫，基本上深受技術改變的影響，透過引進新的聲音科技、寬銀幕、新的底片、攝影機、升降機拍攝法、數位化技術等，逐年逐步提高電影製作的品質；而導演透過創作構想的模仿與轉化所得到的成果，和「技術改變」的影響比起來可說微不足道。在我看來，以上看法是錯誤的。且看馬丁‧史科西斯把1900年代的「典範」運用到1990年代（見439頁）；同時期的拉斯‧馮‧提爾則回到1920與1940年代，從卡爾-希歐多爾‧德萊葉的電影中吸取靈感，而1950年代的「新藝綜合體」──即 銀幕電影所顯現的「晾衣繩」式的畫面──則與1910年代那種如詩似畫的取景方式頗有雷同之處。就製作影片創作的可能性而言，技術層面的確是關鍵因素，但深入探討表演、觀點、節奏、懸念、時機、心理學等導演在片場必須面對的問題時，一直有相當的一致性。這也是為什麼「典範+變化」理論行得通。因此，某些最卓越的電影學者主張它應該適用於電影史的研究[5]。

然而，貢布里希的模式畢竟無法概括所有的狀況。本書論及的不僅是已具有影響力的電影，也會談到一些「實應具有影響力」的電影。著名的作品如美國的《大國民》（Citizen Kane, 1941）、日本的《七武士》（The Seven Samurai, 1954）、印度的《印度之母》（Bharat Mata, 1957）、蘇聯的《波坦金戰艦》（Battleship Potemkin, 1925）等都屬於前者，它們是其他導演日後創作的典範，這些都可以從研究中找到證明。但是，有些偉大又具原創性的影片卻未能對後來的電影工作者產生影響，可能因為它們是在非洲製作的、或沒有良好地行銷、或票房慘澹、或由女性執導、或被誤解或禁演等。例如，塞內加爾

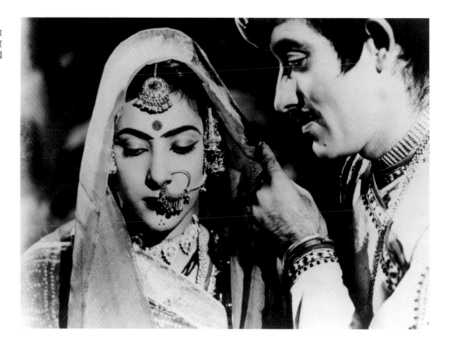

導演迪吉布利爾·狄奧普·曼貝提的《土狼之旅》（*Touki Bouki*, 1973）即是非洲那個時代最具創新性的電影，但甚至連在非洲本土都未廣泛發行。波蘭導演桃樂達·凱茲爾拉斯卡所導的《烏鴉》（*Wrony*, 1995）是一部最美麗的兒童電影，但世人卻無緣觀賞。琪拉·慕拉托娃在1971年拍攝的《漫長的告別》（*Dolgie provody*, 蘇聯）描寫一位離婚的男人和他兒子的故事，但這部傑出又具原創性的作品直到1986年才在蘇聯公開放映。這些電影之所以被忽略是否因為它們不具影響力？不是的！所有好的故事都帶有諷刺的意味，而這些電影為我們的故事增添了些許苦澀。

　　此外，我們也不應將個別藝術創作的概念強加在不屬於它們的地方。一個印度導演並不會與馬丁·史科西斯具有相同的想法；驅策他們表達觀點的原動力不一樣，所以適合史蒂芬·史匹柏的方法，在南亞可能不適用。再者，印度人說故事的方式較諸西方國家，在形態上更為自由，因此比較不受空間和時間的限制。同樣地，非洲人對於「藝術家是一個創造者或轉化者」這種觀念並不強烈，對他們來說：改變就是破壞。偉大的敘事者在講故事時，必須在營造故事上用心，並把它傳達給聽眾。在日本，至少在二十世紀的前半葉，藝術的獨創性也不屬於重要動機。就像非洲大部分地區一樣，一個偉大的日本藝術家必

須致力於傳統的重塑，在傳統中投射出新的探測之光。

具備這些特質後，我開始打算寫一本可讀性高、不會艱澀難懂、適合剛開始學習電影的普羅讀者的電影史書，那種我十六歲時會想要讀的書。從書名即可看出，這是一本以說故事方式在談論電影的書，既不是電影辭典也不是包羅萬象的電影百科全書。電影理論家們對此種「以說故事方式看待電影史」的企圖抱持懷疑，認為這樣做無疑是削足適履。這種觀點低估了說故事所具有的功能：在說故事時，我們不僅可以動人流暢的方式敘說故事，也可從各種不同的層面切入，以作者本身想要的方式去經營故事的主題。因此本書有意為讀者打開一扇通往電影世界的大門，指出一條便捷可靠的道路。在通過這道基本門戶之後，讀者便可輕易地繼續閱讀湯姆森、大衛・鮑德威爾或羅伯・斯克拉等博學之士所寫的、更深入的電影書籍。

在這些作者的書中，可以找到一些本書沒有談到的導演：凱瑟琳・布蕾亞、強納森・戴米、亞伯・費拉拉、阿莫斯・吉泰、馬賽爾・萊皮埃、尼爾・喬丹、艾爾瑪諾・歐密、鮑伯・拉菲爾森、賈克・希維特、侯麥、喬治・羅密歐、漢斯・約根・席伯柏格等，這些導演無不創作了值得注意的作品，但本書因篇幅有限，只好割愛。有很多人或許會對我的遺珠發出不平之鳴，說法國的侯麥遠比衣索比亞的海爾利・傑瑞瑪更值得介紹，我的答覆是：東非導演對電影思想的貢獻是值得重視的，而至於法國電影，大體上已經得到應有的介紹與報導。

由此也浮現出兩個問題：本書要表現的是何種類型的修正主義？提出了何種新的觀點？關於第一個問題，我的答覆是：我並不是一個修正主義者，因為在我看來，修正主義本身不僅無趣，而如果目的只在對原始的探究提出挑戰的話，則只會顯現出其蠻橫的面目，因此，本書創作的動機並不在於提出什麼修正的主張。雖然如此，對於某些廣為流行的觀念與意見提出不同的見解則是必要的。

首先，就以剛剛談到的衣索比亞電影為例，本書探討的並不光只是西方電影，而是世界電影；並不以西方掛帥，而是主張非西方電影也有其獨特的表現。例如，在埃及導演尤塞夫・查希納的作品中所涉及的本土觀點與宗教思

想，在在都不曾被西方導演所關注。非西方電影一般都為電影書、影展、回顧
展、電視節目、電影排行榜、娛樂新聞等所忽略與低估，然而，這種顧此失彼
的偏頗報導與作風只會對電影媒體造成傷害。

第二個有所調整的是：在第三章中，我認為好萊塢主流電影基本上是屬於
浪漫的而非經典的，然而一般的電影書籍却一再使用「經典的美國電影」或者
「古典時期的美國電影」來稱呼好萊塢出品的電影，好像將「古典主義藝術時
期」視為是一種流行的全盛時期、或者有利可圖的黃金時代，而不是用來強調
電影的表現形式與其 容間的和諧、作品風格，與其所要表達的感情或概念之
間的平衡。在這種意義上，美國電影大部分顯現的是誇張而非平衡──其中角
色表 極為濫情，故事情節甚為浪漫──在我看來，具有這種成規與風格的電
影可稱之為「封閉性的浪漫寫實電影」，雖然用詞顯得有點長，卻指涉到一種
新的意涵。在第四章，我將日本大導演小津安二郎的電影歸類為真正的古典主
義電影。當然某些人或許會斥之為無稽，但我相信這種主張比先前某些對「古
典」的誤用更值得重視，也更具有價值。

第三，電影製作並未停滯不前，而是從1990年代開始，一路欣欣向榮。

本書在結構上是以編年史的方式，依時間先後次序編寫而成的，時序上則
分為三個最重要的時期：無聲電影時期（1895-1928）、有聲電影時期（1928-
1990）以及數位化電影時期（1990年迄今）。電影史曾經歷無數的變化，其中
要算1928年與1990年對電影的發展造成了最大的衝擊。本書各章對在這段時期
所發生的許多創作趨勢加以報導，美國電影在各章中都有探討，因為它幾乎從
一開始就表現得非常活躍；相反地，非洲當地的電影直到1950年代才開始萌
芽，因此要等到後來才會述及。某些國家或某些大陸的電影，若在某章中未被
探討，也並非被作者所忽略，原因可能是這些國家在該時期並未製作出任何電
影、或製作的僅是一些落於俗套、不值一提的作品。

無聲電影時期，我會探討早期電影令人驚豔稱奇的技術表現，接下來我會
討論到西方電影如何將這種令人驚豔稱奇的技術表現，轉化為敘述性的創作媒
介；另外也會談到第一次世界大戰之後，電影工業對電影製作的控制。日本電
影在這幾年走的是另一種途徑，在此我會對兩者間的基本差異有所著墨。在有

聲電影時期，探討的是東方電影的興起、好萊塢的浪漫電影，然後是寫實主義電影的傳承及其影響。接下來的篇幅，有兩章探討偉大的東方電影以及1950年代與1960年代西方電影的流行與拓張。另外有兩章談到1970年代與1980年代世界電影的巨大分歧。在數位化電影時期，談到的則是目前的電影製作。

最後，我要在這裡做個告白：撰寫本書的過程中，我幾乎重新看了書中提到的每一部電影，然而，有些並無法如願，因此書中有些 容是依據過去的記憶寫成的。除此之外，書中約有四十部電影是我無緣親眼目睹的，其中有些電影的拷貝早已不復存在，有些則是遍尋而不可得。我將這些作品包含在書中，主要是因為在電影工作者或歷史學家的眼中，它們在影史上占有舉足輕重的地位。

* * * * * * * * * * * * * * *

時間是1888年。地點是一個工業城市的一座橋梁──這裡不是法國，也不是美國，而是英國的里茲。橋上有一個人正在拍攝影片，這部影片至今依然留存，當時也曾在放映機中播放，觀者只能個別地透過機器觀看，而這也即是影史上第一部可公開播放的影片，拍攝的日期，比起一般公認的電影誕生日（1895年，巴黎）還要早七年。右邊這幾個鏡頭即是他所拍攝而成的。

* * * * * * * * * * * * * * *

最後，關於改版的說明。當我十七年前寫此書初版時，為了一部衣索比亞名為《收穫：三千年》（ *Harvest: 3000 Years,* 1976）從美國寄出的電影錄影帶，我得付75美元外加運費；如我所料，等了兩個星期才收到。當我終於看到它，可以看出這是一部傑作，並且是電影故事的一部分。今天，YouTube可以找到它，光芒盡現。才不過十七年前，電影史還像偵探故事般難

以捉摸、價格高昂，現在只需點擊一下即可。我們欣賞一部偉大的電影不需要像過去那樣得等待良久。

然而，這並不意味著對電影的探索已經結束，或者電影歷史已經恢復，或者正在耐心等待我們的關注。例如，仍然不容易看到太多來自印度的偉大電影。儘管印度2014年成立了珍貴的電影遺產基金會，以及由馬丁·史科西斯於1990年所創的電影基金會受到人們的注意，仍有太多印度電影的寶藏無法修復、未加字幕或因版權問題而無法使用。許多其他國家的電影也是如此。

探索不僅僅是關於我們能否買到優質的DVD或播放我們聽說過的電影；而是關於那些我們還沒有聽說過的。舉例來說，過去二十年來每當我造訪一個國家，我都問電影專家或檔案管理員一個簡單的問題：你們偉大的女導演是誰？在阿爾巴尼亞，他們跟我說是桑菲斯·開科；保加利亞電影檔案館的主任親切地寄給我賓卡·熱利亞茲科娃偉大電影的副本；當我在做羅尼亞電影節時，我問了相同的問題，有人告訴我是馬爾維娜·烏爾西亞努。她們的作品都擴展了我對電影的熱愛。在我三十多歲時寫的這本書的第一版中，我討論了很多女性電影製作人，但在這個21世紀的更新版中，你會發現更多。電影史持續地揭示其秘密。總會有更多的秘密，這就是為什麼我覺得自己是一個不斷學習的學徒。

儘管與當年寫這本書時相比，我有了更多的特權接觸電影世界和電影歷史，但情況仍然如此。在那之前，我導演了很多電視劇，幸運地遇到了很多偉大的演員和導演；但在那之後，我越來越接近電影的輪廓。我周遊世界，背著相機，製作了這本書的電影版本，名為《電影的故事：一部奧德賽》。我曾去過拍攝《大地之歌》（*Pather Panchali*, 孟加拉, 1955）的孟加拉村莊，以及《計程車司機》在紐約的取景地點；我採訪過聯合導演《萬花嬉春》（*Singin' in the Rain*, 1952）的史丹利杜寧，以及香川京子——她曾出演多部日本有史以來最好的電影，包括小津安二郎的《東京物語》。寫這篇文章時，我正在飛往白俄羅斯的航班上，要去放映我的一部電影並與電影學生交談。

把書改編成電影的工程比寫書要大得多：更多工作人員、更多技術、更多成本，但也更加親密，因為當我們編輯關於《收穫：三千年》或《黑暗騎士》

（*The Dark Knight*）的過程，與它們的感覺非常親近。它們就在我面前。我可以看到每個攀拉、每個鏡頭。我已經為大銀幕製作過十幾部電影，並且對鏡頭和剪輯的工作原理，以及它突破國界、性別的框架是如何把萬物放大等都有更多的了解。以上種種，讓我更加尊敬電影製作這項煉金術，也更尊敬讓我站在他們肩膀上的電影製作人。

　　作為電影愛好者，我們說的是一種全球性的、無國界的、電影的語言。當這個國與國之間的邊界和障礙時有所聞，且因政治考量被無限上綱的時代，我們對無國界的電影愈來愈熱愛。如果我們是印度人，看著一部法國電影；或者酷兒看著一部異性戀電影；或者年輕人看一部關於老人的電影；或者有錢人看一部關於窮人的電影等，那麼我們就是在體驗一些超出自身直接經驗的事物，但我們所看到的也是我們的世界，因為它是用我們的語言——電影的語言講述的。電影是時空的世界語，是夢想家、局外人、理想主義者、哭泣者和害羞者的語言。這樣的人在千年之後依然存在，同樣地，電影的樂趣也會以某種形式存在。

註釋
1. 亞瑟‧凱斯特勒《創造的行動》（The Act of Creation, 1969）。
2. 見洛琳‧白考兒與本書作者在《一幕接著一幕》中的訪談（英國BBC電視台, 2000）。
3. 見帕索里尼《異端的經驗主義》（Heretical Empiricism, 1988），該書譯者為Ben Lawton和Louise Barnett。上文的英譯出自Naomi Green的手筆，收錄於《電影如異教》（Cinema as Heresy, 1993）一書中，雖然不是照字面直譯，卻更精確地表達出原文 "discorso libero indiretto" 的意思。
4. 見Gilles Delelize《意義的邏輯》（The Logic of Sense, 1990），譯者為Mark Lester與Charles Stivale。
5. 譬如，大衛‧鮑德威爾《一個認知論的個案》（A Case for Cognitivism, 1989)。

無聲電影（默片時代）

　　短片《里茲橋》（Leeds Bridge, 英國, 1888）是法國攝影師路易士·勒普萊斯在英國里茲拍攝的。一輛馬車緩緩地在里茲橋上移動，在鏡頭的右下方，有兩個人正望著橋下（圖5）。另外，這也是一部無聲的影片。在電影開創期前四十年生產的底片，大多沒有附加音軌，因此無法配音。然而，錄音技術在當時早已存在，為什麼不在底片加上配音呢？關於這點，很可能是因為這些會移動的影像已令當時的發明者和觀眾望之興奮慄然，從而忘了去質問它們為什麼「沒有聲音」。然而，正因為「沒有聲音」，也使得電影蒙上了一層神秘的色彩，片中神出鬼沒的影像，彷彿來自「幽靈的國度」。除此之外，沒有聲音的方式，也為早期電影的發展帶來另一些好處：不僅使得電影的發明得以不受語言的限制而成為一種真正的國際現象，進而也使得電影在問世十年之內就傳遍世界各地。

6
雖然無聲，但早期的電影影響巨大：《波坦金戰艦》。蘇聯，1925年。

7
《福瑞德‧歐特打噴嚏》劇
照。這部片子還不能公開放
映，只能透過觀影機觀看。由
W.K.L迪克遜在湯瑪斯‧愛迪
生的布萊克‧瑪麗亞製片廠（
見圖說8）拍攝。

動人心弦的
新技術 (1895-1903)：
萌芽時期的電影

<div style="text-align: right">**1**</div>

電影在十九世紀末葉問世，當時的世界與現在非常不同：美國的勢力正持續往西擴張；土耳其帝國和奧匈帝國猶未敗亡；歐洲帝國控制了整個地球四分之三的土地；印度是英國在東方最重要的殖民地；以色列還未建國，伊拉克也仍未獨立；至於俄羅斯的蘇維埃政權則是在三十年之後才建立的。

工業革命導致西方城市居民的生活發生了劇烈的改變。都市人口急遽擴增，空間愈形擁擠，居民之間的感情卻愈形淡薄。生活步調變得更為快速忙碌。蒸汽火車的出現使得出外旅行變得更為便捷。飛天輪在1884年面世，那種令人驚心動魄的感官經驗，只有二十世紀晚期的驚悚電影可堪比擬。汽車也在這時發明，此後即與電影的發展並駕齊驅，共同締造了一段輝煌的歷史。雖然，新媒體的發明對西方世界造成了劇烈的衝擊，但是，西方文化與西方人的思想並未因而發生任何根本的改變。當攝影在1827年出現時，繪畫藝術已在世界上存在了150,000年之久，而錄事者、詩人和作家也至少在五千年之前就已出現，人們繼續從事著繪畫、寫作。

8
愛迪生的布萊克‧瑪麗亞是世
界上第一個專為拍攝運動圖像
而設計的製片廠，它可隨著太
陽的光線移動調整位置。

當英、法、美三國連續發展出攝影機器時，俄國文豪托爾斯泰曾口出嘲諷地評論它「聲音喀嚓、喀嚓地……像颶風一樣」。攝影機基本上是一種暗箱的裝置，裝上膠卷、轉動機械，即可將外在世界的影像記錄下來。拍攝完成之後，再藉著放映機，利用光線投射的原理，將膠片中的影像瞬時映照在白色的牆面上。當我們在觀看時，銀幕中的影像會在視網膜中暫時停留，大腦則會將影像解析成連續不斷的動作。至於攝影機的發明，則是經過了一段極為複雜、混亂的競爭過程。在這些發明者當中，大多沒有什麼顯赫的名氣，其中包括愛迪生、喬治‧伊斯特曼、W.K.L.迪克遜、路易士‧勒普萊斯、奧古斯汀‧盧米埃、R.W.保羅、喬治‧梅里葉、法蘭西斯‧杜布里、G.A.史密斯、福瑞塞‧葛瑞納、威廉和湯瑪斯‧因斯。發明的過程就好比是辦了一場接力賽，其中一位向前衝鋒陷陣，另一位立即接下棒子、接住、再交由第三位發明家奮力往目的地衝刺，最後才順利完一項新發明。這些發明家以分工合作的方式，從曼哈頓越過哈德森河到紐澤西州；在法國西部的里昂；地中海陽光充足的吉歐塔特島以及英格蘭的布萊頓和里茲。這些地方都不是位於都市首善之區，住民大都屬於平凡勤奮的勞動階級。

這些發明者中，也沒有誰能獨當一面地發展出電影媒體，因此，我們很難為電影的誕生找到一個確切的日期。1884年，紐約的喬治‧伊斯特曼發明滾輪膠卷，以之取代單張幻燈片。而在十年之內，出身紐澤西的發明家愛迪生（父親是木材商人）與其助手W.K.L.迪克遜發明了西洋鏡觀影機（Kinetoscope），透過機器轉動置於暗箱中的影片，讓影像在觀者的眼中產生移動的現象。[1]

1880年代後期，勒普萊斯在英格蘭發明了一種持有專利的攝影機，大小有如一個小型的冰箱，《里茲橋》和其他影片即是利用這種機器拍攝完成的。伊

斯特曼隨後又推出一種新的創意：沿著膠卷的邊緣穿孔，使得攝影機在轉動軟片時顯得更為準確。在這裡，還有一個技術性的問題有待解決：攝影機在取景時，通過鏡頭的底片必須在光圈的位置瞬間停留，等到曝光之後再快速往前移動，簡單地說，攝影機是透過「取景—曝光—移動；取景—曝光—移動」這種重複、間歇性的動作在攝取影片的。這些技術上的問題後來都由發明家一一加以解決，其中，出身攝影家族的盧米埃兄弟，即把縫紉機間歇性的運動特質應用到攝影機的設計上。他們將勒普萊斯大又笨重的機器加以改良，發明了所謂的電影攝影機（Cinématographe）。這種機器不僅在使用上較為靈活輕巧，而且在功能上既可用來拍攝影片，也可用來放映電影。接下來，進一步的問題則是：如何確保底片在急速轉動之下不會被機器卡住。簡單的解決方案來自先驅的拉列姆家族，包括伍德威利、歐特衛和蓋瑞，在他們設計失敗的投影儀中裝上圓形的轉盤，讓膠卷在轉動時更具彈性，不管加速或停頓都不會出現斷裂的現象。從以上細節，我們即可了解電影的發明並非個人所能獨力完成的。而正當電影的製作開始成為有利可圖的事業時，許多早期的開拓者，也爭先恐後地為自己的發明申請專利，於是一連串醜陋的專利之爭，不斷地連番上演，甚至連小齒輪、穿孔機、影盤等都被拿到法庭申請專利。

在最早期，最常被公開放映的是盧米埃兄弟製作的影片。1895年12月28日，盧米埃兄弟在巴黎卡普辛大道上的一個房間裡，放映一些記錄短片，還有一部名為《水澆園丁》（L'Arrosseur arrossé）的劇情片，觀賞者必須付費才能進場。許多研究電影的學者即是據此，把那天定為電影的誕生日期。當時最有名的一部是《火車進站》（L'Arrivée d'un train en gare de la Ciotat, 法國）（圖9），該片只有一個鏡頭，攝影機是放在火車軌道旁拍攝，在放映時，前進的火車頭變得愈來愈大，似乎瞬間即將衝出銀幕，在場的觀眾莫不大驚失色，有的低頭閃避、有的拔腿就跑，宛如搭上雲霄飛車，尖聲怪叫不絕於耳。

盧米埃兄弟在短時間之內，就把這些影片發行到世界各地，並派遣放映師遠至海外播放，在一兩年內，世界各地的觀眾大多都看過《火車進站》。1896年它曾在義大利的杜林放映，其他還有俄羅斯的聖彼得堡、匈牙利的布達佩斯、羅馬尼亞的布加勒斯特、塞爾維亞的貝爾格勒、丹麥的哥本哈根、加拿大的蒙特婁、印度的孟買、捷克的卡羅維瓦利、烏拉圭的蒙特維多、阿根廷的布宜諾斯艾利斯、墨西哥的墨西哥城、智利的聖地牙哥、瓜地馬拉的瓜地馬

拉市、古巴的哈瓦那、日本的大阪、保加利亞的魯塞、泰國的曼谷和菲律賓的馬尼拉。在此值得一提的是，觀眾看到的，都是盧米埃在1896年拍攝的影片。英國電影則是1896年開始在美國和德國公開放映，伴隨播放的則是德國和美國自己製作的電影。到了1900年，盧米埃的電影已經輸出到塞內加爾的達卡和伊朗，連伊朗國王也在華麗的古列斯坦宮看過這些影片。電影在當年可是高貴的新鮮玩意兒，是昂首闊步的孔雀，而非市井街頭的普通物事。

十七歲的法蘭西斯‧杜柏里是盧米埃公司的一位員工，被任命攜帶影片前往俄羅斯，行前盧米埃交給他一部電影攝影機，並嚴格告誡：「絕對不可讓任何人碰到這台機器，管他是皇帝還是漂亮女生！」[2] 杜柏里在慕尼黑和柏林播放盧米埃的新作之後，隨即轉往華沙、聖彼得堡和莫斯科。1896年5月18日，大約五十萬名俄羅斯民眾聚集在莫斯科城外，等著見新加冕的沙皇尼古拉二世

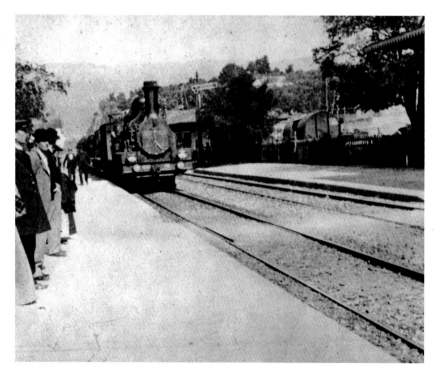

9
單鏡頭紀錄片《火車進站》（法國，1895年），表現出電影構圖上的戲劇性。

一面。當苦候了好幾個小時的焦躁群眾，聽到免費啤酒即將分配完畢的傳言時，終於忍不住跳腳。手持攝影機拍下一切的杜柏里日後回憶道：「我們用完三卷底片拍攝當天在帳篷周圍尖叫、被輾及垂死的群眾。」[3] 據說當時死了五

千人，而沙皇稍晚卻在法國大使的舞會上跳舞跳到天亮。

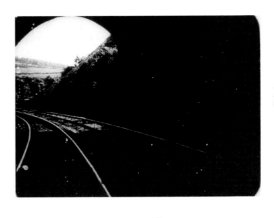

接下來一個月，杜柏里和他的同事們繼續在莫斯科公開放映盧米埃拍攝的電影，但那場悲慘的加冕影片已被俄羅斯當局沒收；審查制度已經開始。就像在世界各地的演出一樣，《火車進站》也引發俄國觀眾的驚奇和讚嘆。作家馬克西姆·高爾基當天也在場，他把他所看到的稱為「陰影的王國」[4]。

英國工程師羅勃·威廉·保羅是電影萌芽初期一位重要的人物。他在1890年代中期，即開始製造販售愛迪生和盧米埃款式的攝影機。由於只賣不租，因此英國電影工作者在使用攝影器材時顯得更為得心應手。這也可以解釋為什麼所謂的「布萊頓學派」的早期電影製作人，比法國或美國的同行更具創造性。這個學派的領導人物是一位名叫喬治·艾伯特·史密斯的肖像攝影師，他或許是最先驅的早期電影製作人。

當杜柏里前進東方之際，逐漸成名的史密斯也開始製作自己的攝影機。在拍攝《科西嘉兄弟》（*The Corsican Brothers*, 英國，1898）時，史密斯在部分場景披上黑色的絨布，拍過一個鏡頭之後，隨即將曝過光的底片倒轉回頭，又拍了一個鏡頭，讓底片重複曝光，結果讓黑色的畫面上浮現一個鬼影[5]。

史密斯也是第一個拍攝動作、然後反向投影的電影工作者之一。1898年，他拍了一部叫《幻影之旅》（*phantom ride*）的影片（圖10）。他把攝影機架設在火車頭前（圖11），在火車快速行進中攝取鏡頭，攝影機就像是一隻「幽靈之眼」，將車外的景物盡收眼底。這種拍攝手法讓觀眾獲取了一種全新的視覺經驗。1899年，他又把這種鏡頭與一對夫婦坐在車廂模型中擁吻的鏡頭組合在一起。當兩人擁吻時，火車隨即駛入隧道。這種不只由一個鏡頭組成的影片，是在1890年代後期才開始的；而史密斯把旅行的室內鏡頭與戶外鏡頭結合在一

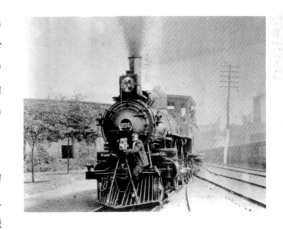

起，則是電影界第一次嘗試表達「同時」的概念。

《幻影之旅》的表現手法，在效果上比《火車進站》更引人注目。電影映像又達到了一個新境界。它也開啟電影另一項更具效率的功能：帶著觀眾一起旅行。迄今為止，最具商業效益的莫過於《鐵達尼號》（*Titanic*, 美國，1997）船頭上「世界之王」那一幕；而影響最深遠的，則首推大型紀錄片《浩劫》（*Shoah*, 法國，1985

12
愛麗絲‧蓋布拉榭（左二）執導了700部短片，並建立了最早的電影製片廠之一（Solax）。

）。這部片子是法國導演克勞德‧蘭茲曼所拍攝的，內容述及納粹在歐洲對猶太人進行殘酷大屠殺的歷史。當導演跟隨著被屠殺的猶太人的相同路線前進時，有時會把攝影機放在火車的前頭，火車上的「幽靈」變成了特雷布林卡和其他集中營的所有死者。

13
與愛麗絲‧蓋布拉榭同時代的導演梅里葉結合劇場布景和特技效果，來探索電影的神奇和程式化的可能性。這是1897年設計的款式。

在同一時期，R.W.保羅、G.A.史密斯、塞西爾‧海渥茲、詹姆斯‧威廉生等人正在英格蘭進行創新的電影實驗，在法國則是喬治‧梅里葉以及被埋沒的女導演愛麗絲‧蓋布拉榭。蓋布拉榭一開始是列昂‧高蒙的秘書，影史上（或許是）第一部根據腳本所拍攝的電影《甘藍仙女》（*La Fée aux choux*, 法國，1896）即是由她所執導的，這是一部幻想喜劇片，描述一位在菜園出生的小孩的故事。蓋布拉榭直接將聲音、視覺效果、甚至手繪圖畫放進片中進行實驗。她隨後的影片大部分都是改編自聖經的史詩故事，1907年，她移居美國，在紐約州設立第一個電影製片廠，由她執導的電影超過700部短片，影片的類型囊括了西部片以及恐怖片[7]。

相較於被埋沒的蓋布拉榭，梅里

葉在早期電影中的地位並未被漠視。一開始他醉心於製作夢幻劇場，1895年12月，在觀看過盧米埃的影片之後，即深受新媒體的吸引而轉往電影發展。有一次，當他在巴黎拍片時，底片突然被機器卡住，不久又恢復正常。後來檢視影片時，他無意中發現：底片被卡住的片刻，由於未經曝光，因而使得片中的電車看起來好像是突然往前衝撞一般，此外，街上的人群也突然消失不見了。梅里葉即是從這種「魔術般的特性」中獲得靈感，製作出《一公尺遠的月亮》（*La Lune à une metre*，法國，1896）。在片中，我們首先看見一座天文台，接著切換到月亮的特寫鏡頭，這個鏡頭深具戲劇效果，好像我們正透過望遠鏡在觀看月亮一般（圖13）。梅里葉是電影魔盒的偉大鑽研者，將盧米埃時期的寫實作風帶到戲劇幻想的階段。馬丁·史科西斯的電影《雨果》（*Hugo*，2011），讓梅里葉受到更廣泛的關注。

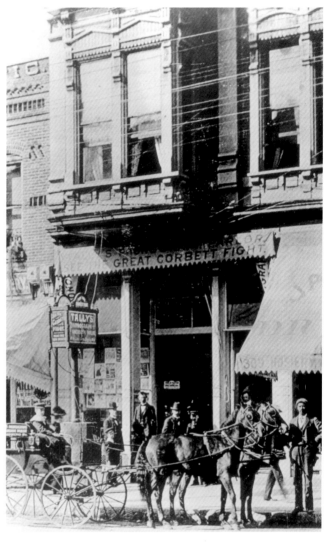

14
塔利留聲戲院是洛杉磯早期最具代表性的電影院，坐落在一家女帽店和一家襪子店之間。廣告看板上寫著：「來看偉大的柯貝特拳擊賽」。

總之，早期的電影工作者即是透過「創造性的方法」，從「意外的發現」以及「嘗試錯誤的方式」中——亦即貢布里希所謂的「典範+修改」的創造過程，發現到電影媒體所具有的無限潛力，從而鼓舞了一批深富冒險精神的後繼者盡情發揮創意，促使電影藝術的創造得以不斷往前推展邁進。現在早已被遺忘的伊諾·瑞克特即是其中一位後進，他在美國東岸把電影推進商業的領域。就以塔利留聲戲院的照片（圖14）為例，這張照片攝於1897年，遠在洛杉磯成為世界電影工業的製造中心之前。從照片中即可看出，在這個時期，電影院是以普通店面的形態與周遭的服裝店比鄰而立，吸引過路客的青

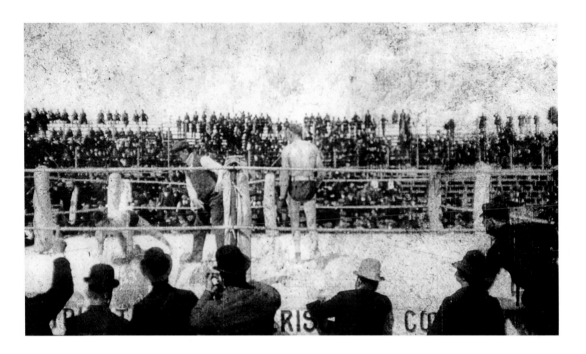

15
最早的寬銀幕電影之一：《柯貝特-費茲西蒙斯拳擊賽》。導演：伊諾‧瑞克特。美國，1897年。

睞。店門前的廣告看板寫著：「來看偉大的柯貝特拳擊賽」[8]。這場拳擊比賽是在內華達舉行，影片是由瑞克特所拍攝。在拍攝過程中，他發明一種叫作「威力史科普」的新型攝影機，使用的是63毫米的軟片，而當時一般電影使用的大多是35毫米的底片。這種寬銀幕的格式，要等到50年後才會在世界流行。

據我所知，這是電影工作者首次以改變畫面尺寸的方式，捕捉事件的場景。在這個時期，剪輯技術尚未流行，瑞克特因而無法像美國導演馬丁‧史科西斯拍攝《蠻牛》（Raging Bull, 美國，1980）那樣，從各種不同的角度攝取比賽的鏡頭。至於《柯貝特-費茲西蒙斯拳擊賽》（The Corbett-Fitzsimmons Fight, 美國， 1897）令人感興趣之處，則在於它提升並改變了電影在美國的社會地位。地方性報紙《布魯克林之眼》驚奇地評論道：「人類終將可以預言……把一個月前發生的事，藉著電影栩栩如生地在觀眾面前重演，在光影中被感動、被照亮，事後又不會被當成瘋子或巫師吊死。」[9] 電影歷史學家泰瑞‧蘭沙意的評論更有趣：這部電影的出現「讓所有嚴肅的美國人對銀幕上的拳擊賽群起而攻之。在這部片子出現之前，電影在美國的社會地位並不確定，現在則已變成了一種凡夫俗子的娛樂，一種低級庸俗的趣味。」[10] 在這個時期，法國電影的主要訴求對象是工人階級，但也開始試圖將它們推廣到中產階級的消費者：

動人心弦的新技術(1895-1903):萌芽時期的電影

一家名為「藝術電影」的公司，很快就把高雅的舞台劇改編成銀幕版。在斯堪地那維亞半島、德國和印度，都很快地把文學和文化帶入電影。然而在美國，《柯貝特-費茲西蒙斯拳擊賽》（圖15）之類的電影把潮流帶向最大眾化的方向，甚至到今天仍然如此。這或許可以解釋美國何以能執世界商業電影的主導地位，且繼續不願意視電影為藝術。

電影在十九世紀末開始大力拓展。就像塔利留聲戲院與女帽商店和襪子商店比鄰而居一樣，電影也變成民眾生活的一部分。它正在成為一種公眾的社交儀式，它所激發的視覺想像力，也成為新興電影人的一種典範。不管是在塔利留聲戲院，或在德黑蘭國王豪華的皇宮裡，從放映機投射出的光線就像一顆閃耀的光球，在珠光寶氣的房間裡散發出陣陣熠熠的光芒。至於在電影的發展上，仍然存在著一些重要問題等待電影工作者去解決。無論社交上、技術上、政治上、藝術上、哲學上、超然上，一切都還沒有確定。但先不管如何，電影的發展在不久之後，即將因敘事形式的改變和電影企業的形成，而出現巨大的變貌。第一次世界大戰不僅改變了整個世界的面貌，也對電影製作產生巨大的衝擊，最後使得美國一躍成為世界性的電影王國。至於現在，影片仍在製作與放映。記錄現象的影片，被起了一種奇怪的名稱叫作shots（鏡頭）。今天，人們對這種稱呼早已習以為常，見怪不怪了。

隨後，梅里葉無意中從自己所拍攝的影片裡發現到一種神奇效果：先前的影像會突然消失，被不同的影像取代，從而發展出剪接的技術。在1898年，由不同鏡頭「剪接」而成的影片開始問世。不久之後，有規律的、舞蹈似的、優雅詩意的剪接技巧也逐漸被開發出來了。（而在這個過渡時期，主要擔心的是影片在剪接之後，片中的影像會不會讓觀眾覺得過於突兀）。在十九世紀之後，愛德溫・史坦頓・波特開始對剪接技巧的可能性進行一連串實驗，從不同的方向，為剪接技巧建立了某些規則或規範。

電影的發展儘管步調蹣跚，卻持續有新的發現。1899年在英格蘭的R.W.保羅推出了首部移動式攝影機，他將攝影機放置在推車上，讓鏡頭的移動顯得更為優雅流暢。1913年義大利的《神廟》（Cabiria）即是利用這種移動式的攝影鏡頭拍攝出來的，其中優美順暢的畫面，為它贏得了「卡比莉亞運鏡」的美名，通常用來指稱以同樣手法拍攝的美國電影。著名的美國導演葛里菲斯在無

聲電影《忍無可忍》（*Intolerance,* 美國，1916）中，即將推移鏡頭運用到爐火純青的地步。1924年德國大導演穆瑙也曾利用推移鏡頭，描繪聲音的移動，以之象徵樂聲從樂器飄進聽者的耳中。此後，有聲電影開始普遍發展之後，電影工作者如馬克斯‧奧菲爾斯、史丹利‧杜寧、奧森‧威爾斯、希區考克、溝口健二、固魯‧杜德、塔可夫斯基、米克洛‧楊秋、貝托魯奇、香妲‧艾克曼、

貝拉‧塔爾和佛瑞德‧凱勒曼等運用推移鏡頭來表達電影中的敘事觀點，甚至透過鏡頭來闡釋自己的政治、宗教和哲學理念。他們對攝影鏡頭的美學進行一種西方藝術史學家所稱「巴洛克式的探索」。稍後我會談到這些精緻完美的電影敘事觀點。

16
電影中最早的特寫往往是由銀幕上的角色透過鑰匙孔或眼鏡看到的，例如G.A.史密斯的《外婆的放大鏡》。英國，1900年。

隨著新世紀的到來，電影工作者發展出眾多嶄新的電影技法。史密斯在《讓我再夢一次》（*Let Me Dream Again,* 英國，1900）中，使用了或許是第一個「焦點拉動」（focus pull）的拍攝手法——透過這種技法，攝影師可以調整攝影機的焦距，將明晰的影像轉變成「柔焦」模糊的影像。例如，在《讓我再夢一次》中，史密斯即透過調整焦距的方式讓影像失焦，使得一個男人與一個漂亮女人接吻的鏡頭變得模糊，後面再接上另一個模糊的鏡頭，然後，再調整焦距讓影像變得明晰，而顯現出同一個男人在親吻被史密斯認為是他不太有吸引力的妻子。這或許是一個低級的玩笑，但從那時起這些技術將被用來表明夢境或強烈的慾望。同年，史密斯又開發出另一種新奇的電影手法。1894年，W.K.L迪克遜以上半身鏡頭拍攝《福瑞德‧歐特打噴嚏》（*Fred Ott sneezing*）（圖7），但是真正第一部以特寫鏡頭拍攝的電影是史密斯的《外婆的放大鏡》（*Grandma's Reading Glasses,* 英國，1900）（圖16）。這部電影早已湮滅了，現在我們只能從目錄中得知：裡面有一個小孩子利用外婆的放大鏡看到一個被放大的物體。人類過去是否看過如此巨大的影像？在古希臘、埃及和波斯，都曾製作巨大的雕像，義大利文藝復興時代的宗教藝術，也曾以巨大的影像呈現《

聖經》中的人物，但是直到特寫鏡頭發明之後，放大的影像才經常在人們的眼前出現。

　　《外婆的放大鏡》還不能算是一個真正的特寫鏡頭。就如早期的電影從鑰匙孔和望遠鏡觀看事物一樣，使用放大鏡只是解釋為什麼影像這麼巨大的電影技巧試探性的第一步而已。第一個未牽涉角色、透過其他工具觀看事物的特寫鏡頭，也是出現在史密斯的作品中，其唯一的功能，則在於顯示電影情節中一些更細微的元素：1901年，史密斯製作《小醫生》（The Little Doctor, 英國），本片已遺失，兩年後又再度重拍，片名改為《病貓》（The Sick Kitten, 英國, 1903）。在片中，我們首先看到一個主鏡頭：一個房間，兩個小孩和一隻病貓（圖17），史密斯在這個主鏡頭後面接了一個特寫鏡頭：一匙藥，加一隻小貓。在這個鏡頭裡，並沒有人透過望遠鏡在觀看事物，史密斯認為透過

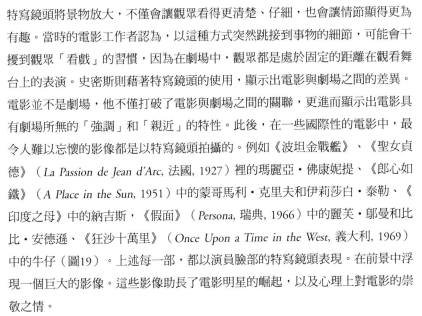

17
後來電影製作人才使用特寫鏡頭來向觀眾更詳細地講述一個戲劇性的事件，如《病貓》（1903）是G.A.史密斯把《小醫生》重拍。在廣角鏡頭（上圖）裡看不到小貓的臉部表情。

特寫鏡頭將景物放大，不僅會讓觀眾看得更清楚、仔細，也會讓情節顯得更為有趣。當時的電影工作者認為，以這種方式突然跳接到事物的細節，可能會干擾到觀眾「看戲」的習慣，因為在劇場中，觀眾都是處於固定的距離在觀看舞台上的表演。史密斯則藉著特寫鏡頭的使用，顯示出電影與劇場之間的差異。電影並不是劇場，他不僅打破了電影與劇場之間的關聯，更進而顯示出電影具有劇場所無的「強調」和「親近」的特性。此後，在一些國際性的電影中，最令人難以忘懷的影像都是以特寫鏡頭拍攝的。例如《波坦金戰艦》、《聖女貞德》（La Passion de Jean d'Arc, 法國, 1927）裡的瑪麗亞・佛康妮提、《郎心如鐵》（A Place in the Sun, 1951）中的蒙哥馬利・克里夫和伊莉莎白・泰勒、《印度之母》中的納吉斯，《假面》（Persona, 瑞典, 1966）中的麗芙・鄔曼和比比・安德遜、《狂沙十萬里》（Once Upon a Time in the West, 義大利, 1969）中的牛仔（圖19）。上述每一部，都以演員臉部的特寫鏡頭表現。在前景中浮現一個巨大的影像。這些影像助長了電影明星的崛起，以及心理上對電影的崇敬之情。

　　不久之後，電影也在重要的國際性商業展覽中出現，其中最為豪華壯觀的莫過於1900年在巴黎舉辦的世界博覽會，可說為電影舉辦了第一個社交舞會。

會場有一面82×49的落地大銀幕,在大批觀眾面前放映盧米埃兄弟拍攝的彩色電影——彩色電影要等到五十多年之後才開始在世界流行;還有用75mm底片拍攝的寬銀幕電影——比1950年代用於美國聖經史詩電影的還要寬。此外還有帶著錄製對話的有聲電影,以及一座寬銀幕立體電影院(Cinéorama)——觀眾坐在一個圓形投影盒的上方,看著一面330英呎、360度環場、由十個畫面組合成的銀幕上放映的影片。現在許多摩登城市中的I MAX電影即是由此發展出來的。然而Cinéorama卻只放映過兩次:十部放映機同時播放會製造出巨大的熱氣,讓在場的觀眾有如熱鍋上的螞蟻。

鏡頭、剪輯、特寫和推移等,是早期電影製造驚悚感的技術元素。至於打噴嚏、火車之旅、月球之旅、甘藍菜園的小孩、拳擊賽、小孩與貓咪,這些情節涉及的不外乎幻想、奇觀以及某些道德和感情上的題材。在這裡面處理的主要是一些真實生活的片段,或是想像性的空間。此外,從早期電影中還可歸納出一個最顯著的特徵:角色們常常都會對著攝影機兩眼直視,有時還會向觀眾打躬作揖,好像在向他們打招呼。這時的電影工作者還未發現到觀眾在觀影時,可能會受劇情吸引陷入忘我的情境。但是當電影開始說起故事時,這套規則便被捨棄不用;後來,美國勞萊與哈台的喜劇又反其道而行:常常出現哈台直視著攝影機,完全無視一旁那個絕望的跟班勞萊之類的畫面(見146-147頁)。

早期的電影雖然都是在紐澤西、里茲或里昂等西方地區所拍攝,但還不是工業產物。電影媒體最初是以非故事性和非工業的形式出現的,其中涉及的不外乎動作和新奇的經驗,毋寧說比較像是一種馬戲表演。然而,到了1903年,電影不再以直接的手法作號召,放棄了以聳動和新奇的幻影之旅來吸引觀眾。葛里菲斯、艾夫堅尼·鮑爾等大導演輩出,更創造了眾多閃亮的明星。義大利和俄羅斯的電影工作者奪走美國、英國、法國等同業的光芒,也使得電影史開始變

得複雜起來。第二章（1903-18）和第三章（1918-28）分別談到電影故事和電影企業如何成型，或許是整本書最重要的章節。不過討論到的電影都是一些令人興奮、簡單、相對而言較無關緊要的電影。

註釋：

1. 愛迪生由於對西洋鏡觀影機的發明過於專注與用心，使得他低估了觀眾齊聚一堂觀賞電影的號召力，結果也使得他在電影媒體的競賽過程中落在人後。1997年，DVD影碟機的發明，其優質的音響和迷人的影像，使得某些愛好者認為電影院最後終究會被觀眾完全拋棄，人們將會回歸到一種更為個人化的觀影經驗，就像過去西洋鏡觀影機所提供的那樣。然而，事實卻不然。

2. 引述自Jay Leyda的Kino。

3. 同上。德國、比利時和奧地利的發明家也對早期的電影院發展做了某些貢獻。特別是馬克斯與艾米爾・史克蘭都諾斯基，在1895年11月1日柏林的電影首映中售票，搶先盧米埃兄弟一步。因為我們不知道影片的片名，以及當日放映的情況，因此無法視之為電影院，況且史克蘭都諾斯基兄弟後來也沒有像盧米埃兄弟那樣，繼續對電影的發展作出貢獻，所以只有少數學者同意他們在電影史上扮演開創性的角色。這兩對兄弟與其他的發明家，建立了早先的娛樂形式，包括魔術燈籠幻燈片、望遠鏡的投影、暗箱和桌上的旋轉設備如活動畫片。羅倫特・曼農尼和大衛・羅賓遜的著作對這段歷史做了極為詳盡的報導，本書因篇幅的因素，無法在此詳述。

4. 1896年Nizhni-Novgorod當地報紙對Nizhni-Novgorod博覽會所做的評論。

5. Barry Salt的《電影風格與技術》對電影風格的演變做了非常有價值的記錄。雖然我對Salt的看法並不盡然認同，但他對資料與細節的收集，卻是無人可出其右。

6. 第三位法國名人，費迪南・柴卡（1864-1947）也值得一提。1901及1914年之間導演；1905與1910年間，身為Pathé製作的首腦人物。柴卡的倒敘手法是值得注意的，他對社會性的題材深感興趣，從《犯罪的故事》（ *Histoire d'un Crime*, 1910）與《酗酒的受害者》（ *Les Victimes de l'Alcoolisme*, 1902）這些電影的片名與標題即可知一二。柴卡也是電影追逐鏡頭的開拓者，他所拍攝的幻想作品使用的技法與花招，並不像梅里葉那樣深具特色。

7. 參見Anthony Slide編輯的《愛麗絲・蓋-布拉榭回憶錄》。

8. 參見《好萊塢開拓史》中John Kobal所拍的照片及Kevin Brownlow所寫的註釋，書中不僅收集了這張照片，還包括當時拍攝的許多重要照片。

9. 引述自Terry Ramsaye所寫的《一百萬零一夜》。

10. 同上，286頁。

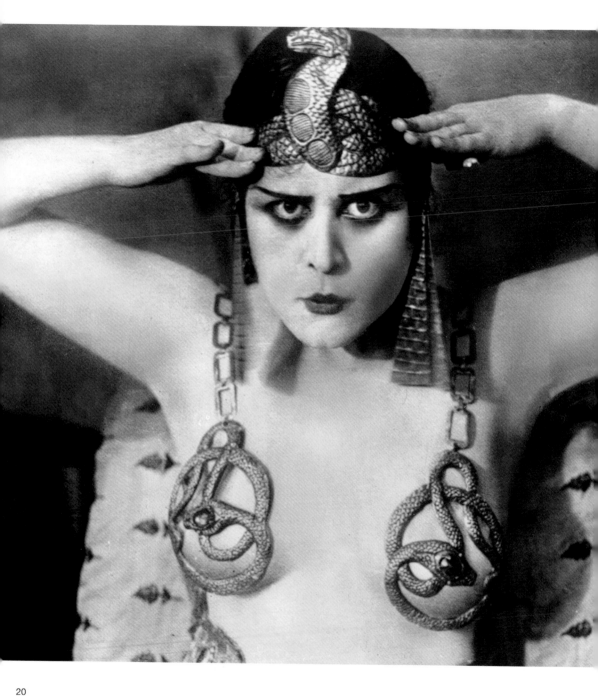

20
賽達・巴拉銀幕上展現出性
感與色情的形象。

　　　　早期電影的敘事功能 (1903-1918)：從驚悚刺激到故事敘述

早期電影的
敘事功能 (1903-1918)：
從驚悚刺激到故事敘述

2

1903年，人造的飛行機首次在空中展翅高飛。兩年後，愛因斯坦在《相對論》中，提出光速恆定的理論，認為在影片中閃爍不定的物質——光，其運動速度是宇宙中唯一不變的常數。這時英國的女權運動者也正開始為婦女的投票權搖旗吶喊。1907年，畢卡索因《亞維農姑娘》造成藝術界的醜聞，畫中裸女的臉龐看來宛如非洲黑人的面具。1908年，福特生產的T型車在美國公開上市。1910年，爵士樂開始風靡紐奧良街頭。兩年之後，豪華郵輪鐵達尼號在駛經紐芬蘭途中葬身海底。1914年，塞拉耶佛的槍聲拉開歐戰的序幕，最後更導致數百萬無辜生靈葬身沙場。1917年，沙皇在大革命中被推翻，俄羅斯建立了世界第一個社會主義聯邦。

21
聖路易博覽會的參觀者坐在靜止的火車上觀看了從真正火車上拍攝的畫面。

從1903至1918這十五年間，世界不管在政治、科學或藝術上的發展，都呈現極度混亂的現象，在這種動盪不安的局勢下，似乎很難找到一部值得一提的電影，然而，正在此時，西方電影卻持續往前推進，並對後世造成深遠的影響：電影創作開始從聳動刺激的場面，轉往情節與敘事層面發展，不僅著重人物的心理描繪，更強調電影的敘事風格，這種趨勢一時蔚為風潮，一直到1970年代中期才有所改觀，主流電影才又回歸到對驚悚刺激的追尋。

1903年，好萊塢還是一座寧靜的山丘，當時發行的電影沒有一部是在那裡拍攝的。這時燈光還未被用來渲染氣氛，銀幕上也還未出現超級巨星。剪輯、特寫和推移鏡頭，仍未經系統性的研究與實踐，而對電影技法能操控自如的導演也還未出現。直到1918年，第一批電影藝術家才開始嶄露頭角，如俄羅斯的葉科夫‧普洛塔扎諾夫、艾夫堅尼‧鮑爾，瑞典的維多‧斯修姆、茂瑞茲‧史提勒，美國的大衛‧葛里菲斯以及卓別林。本章探討的主題即是：這些電影藝術家的崛起、好萊塢的發展、明星制度的形成、長篇影片的建立，以及敘事電影美麗的成果。日本是東方電影發展最為先進的國家。雖然日本電影並未依西方電影相同的軌跡發展，但在後來卻對電影藝術造成深遠的影響。

觀眾對早期電影那種快感與刺激逐漸感到不耐與厭煩，從而導致了電影界的改弦易轍。為了因應觀眾求新若渴的期待，1903年在聖路易舉辦的世界博覽會即順勢推出了Hales Tours，以新奇作為號召，將早期《幻影之旅》的鏡頭置於車廂內放映，以模擬火車行進時逼真的動作。有些導演更展開渾身解數，將心思用在技術上的標新立異，譬如有一個片子，在一個劇中人望向遠處的鏡頭之後，接上一個異地他鄉的鏡頭，以之象徵劇中主角對該地的朝思暮想。然而，觀眾對這種巧思創意通常很難領會，對單純的追逐鏡頭卻充滿興味。此後不久，導演也開始掌握到如何以「敘事性的電影語言」來說故事──開始透過片中影像的起承轉合來表達像是「從前從前……」、「然後，……」或「在同時」等等，作為這些故事性的轉折與意涵。除此之外，也掌握到其他技法來表現懸疑與期待的劇情。

22
《救火員的一生》。這四個鏡頭取自1903至1905年間的交互剪接的版本。右頁：1903年原始版本。導演：愛德溫‧史坦頓‧波特。美國。

1903年，賓州的愛德溫‧史坦頓‧波特在自己拍攝的影片中提供了嶄新的電影語彙。波特生於1869年，二十幾歲時，在一家行銷公司工作，1896年4月23日，他曾安排一部影片在紐約的科斯特與比爾音樂廳公開放映。不久之後，他也開始製作影片，其中最有名的一部是1903年拍攝的《火車大劫案》（*The*

Great Train Robbery）。此外，《救火員的一生》（*The Life of an American Fireman*）也是在1903年拍攝的，這部片子名氣雖然比不上《火車大劫案》，但在技法與內容上卻比之更具啟發性。

《救火員的一生》最引人注目的是救火員抵達火災現場的鏡頭（圖22）。導演在屋外鏡頭之後，接上一個屋內的鏡頭：救火員正在房子裡面營救一位身陷火海的婦女，緊跟著這個鏡頭之後，又接上這位婦女站在街上的鏡頭。然後，攝影機又轉往屋，拍攝救火員在屋營救一個小孩，接著，再次將鏡頭轉到屋外。多年來，一般影評者都將《救火員的一生》視為「連續性剪輯」的開先河之作。影片中的鏡頭，是透過交互剪接的方式組合而成：從場外轉到場內，再從場內轉到場外，如此裡裡外外、交互穿插，將觀眾的目光吸引到火災事件中，尾隨鏡頭的轉變，而了解到這是一種營救過程。儘管在銀幕中街道會突然消失，場景會像變魔術般從街頭變成房子部，變化不定。在波特1903年推出這種創新拍攝手法之前，像這種場景的驟然改變是不可能出現在劇場裡的。劇場若使用這樣的「空間切換」，只會徒增觀眾的困惑而已。

事實上，波特在《救火員的一生》攝影和剪接手法的成就，比上述的還要複雜，也揭示了許多關於電影製作敘事技巧的演變[1]。該片至今仍然存在另一種版本，其中不管是街頭上的情節、或是屋內營救的情節，都是以連續鏡頭拍攝的，這些鏡頭並沒有經過交互剪接，電影歷史學家始終認為這是一個「未經剪接」的版本，而波特即是根據這個原始版本加以剪接完成的。然而事實上，這個版本與最初發行的影片才更為接近。

據我們猜測，波特（或別人）可能是在「交互剪輯」的手法被發現之後，才著手將原先發行的版本加以「改善」，以使電影變得更具戲劇性。在交互剪

輯的版本中，時序是連續的，火災現場的情節是依時序前後、次第發生的，至於事件發生的場地則是不連貫的，因此，在空間上呈現切割的狀態。事實上，以這種方式呈現並不會令觀眾迷惑，因為大家都知道，救火員下一步將會做出

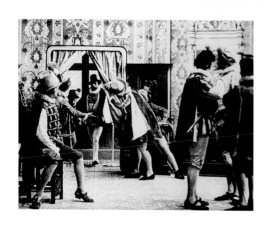

23
在《暗殺》中，演員背對鏡頭昭示著劇場式正面取鏡電影的終結。導演：查爾斯·李巴吉。法國，1908年。

什麼動作。至於在未經交互剪輯的版本中，事件發生的場地（空間）則未經切割，因此於相同的時間一再地重複，好像是將相同的情節一再加以重播一般。從這種變換場景的技巧中，電影工作者也了解到：在電影中，人物動作發生的場所，可從一處轉變至另一處。這使得電影的表現變得更為自由，透過鏡頭的處理，不僅可以刻畫追逐的情節，也可用來強調特殊的動作。在本書中出現的每一個鏡頭，某種程度上幾乎都用到這種基本的敘事格式。導演可以透過「連續性的動作」來表示：「接下來，發生了……」。在推出《救火員的一生》之後的十年當中，波特還不停地對聲音、色彩、寬銀幕和立體電影進行實驗，像這些工作都是遠在它們廣受歡迎之前進行的。1929年，波特因華爾街股市崩盤而宣告破產，1948年寂寞以終，此後即被世人遺忘。

《救火員的一生》是個「典範+轉化」的例子。從此，電影的製作開始從戲劇性轉往強調動作的方向發展，這也使得靜態影像的畫面開始乏人問津。導演葛里菲斯即是從這種趨勢與變化中，逐漸發展出自己的敘事風格，隨後的導演亦然。此外，連續剪輯技巧的出現，也使得電影長片的製作成為可能。1906年由查爾斯·泰特所執導的《凱利幫的故事》（The Story of the Kelly Gang）即是影史上第一部電影長片。1907年，電影在創新方面加快了步伐。查爾斯·帕泰吸取了波特的拍攝手法，並加以改進拍出了《被拴住的馬匹》（The Horse that Bolted）。屋外，一匹躁動不安的馬正恣意破壞周圍的事物；端坐在屋內的騎士，對外面的騷動卻似乎渾然不覺。帕泰也將屋內與屋外的事件加以交互穿插剪接，就像波特的《救火員的一生》。馬匹的情節與騎士的情節，雖是同步發生，動作卻是各自分離。帕泰在這裡使用的即是一種「平行剪輯」的手法，與波特的「連續剪輯」有所不同，這也是電影史上，第一次透過新的語彙來表達事件的「同時性」，直到今天，仍被用在描繪兩組同時發生的情節，或藉以對照事件、建構張力。希區考克在《火車怪客》（Strangers on a Train, 美國, 1951）中，即把平行剪輯的技巧運用到爐火純青的地步。片中主角

以打網球作藉口，步步為營地佈下犯罪現場，意圖以羅織的手段將對手構陷入罪；1990年出品的美國懸疑電影《沈默的羔羊》（*The Silence of the Lambs*）也是使用平行剪輯的手法，刻畫正在暗中進行的一項陰謀。

1908年開發出更多戲劇性的電影技術。陰影開始用於影片中，影像變得更為深刻逼真。在美國影片《猶太小孩》（*The Yiddisher Boy*）中，一個正在街頭與人纏鬥的男人，忽然想起一椿發生在25年前的往事。這是電影史上第一個倒敘鏡頭。同年，安德烈・卡梅特和查爾斯・李巴吉為法國藝術電影公司執導《暗殺》（*L'Assassinat du duc de Guise*）（圖23）。藝術電影公司雖然並不是第一個將小說與戲劇搬上銀幕的影片公司，卻有意以高格調的影片吸引劇場觀眾的青睞，由於宣傳有方行銷得宜，因此推出之後，深獲觀眾歡迎。在1980年代和1990年代由英國Merchant與Ivory製作的「傳統劇場電影」，在形式上即帶有《暗殺》的風格與餘韻。這些電影通常自文學作品中取材，不僅精於布景設計，更重視對話台詞，對語言韻味的講究近乎到了字斟句酌的地步。

這種深具社會意涵的影片，正如1919年在法國拍攝的劇情片《愛情》（*Les Amours*）一樣，對中產階級具有極大的吸引力。《愛情》片長一小時，由亨利・戴斯豐泰內斯和路易・莫坎頓執導，擔綱演出的則是風靡全法的戲劇演員莎拉・貝恩哈德，該片後來由阿朵夫・祖寇引進美國。從此，電影也打開一扇新的門戶，獲取中產階級的青睞，這些有錢的觀眾對電影院要求可要比普通的電影院高得多，為了迎合中產階級講究排場與時髦的趣味，豪華的音樂廳也開始成為播映電影的場所。除此之外，他們對電影主題的要求也相對提高，關於這點，電影界也能充份地配合。於是，在一個世代之內，高級豪華、富麗堂皇的電影院也相繼在各地興建；一般的老百姓一旦走進其中，即可感受到皇親貴族般的尊榮，從此，電影院不僅可供人觀影沈思，也可以滿足人們感官上的享受。

《暗殺》在現在看起來，似乎顯得過於沉滯，但在當時，其攝影和演出卻極富創意。例如從圖23即可看出，在拍攝時，鏡頭的焦點是對準演員的腰部，而在同一時期，一般美國和多數歐洲電影，攝影機鏡頭都是對準演員的肩部。此外，從圖23中也可見到演員是背對著攝影機，這是過去所沒有的拍攝手法。在當時，大多數的影片就像是在劇場演出一樣，演員都是面對著觀眾。從這種

背對著攝影鏡頭演出的情況中，衍伸出其他不同的攝影角度的應用。假如說，觀眾想要看到那些背對著他們的演員的臉部表情時，就必須將攝影機放在演員的前面，把鏡頭朝向觀眾和演員方向拍攝。這種鏡頭即是所謂的「反拍鏡頭」。這項技術是在四年之後才被開發出來的。而從這部劇場味厚重電影的簡單靜止畫面，「似乎」也說明了為何「反拍鏡頭」後來會在電影製作中脫穎而出。

在這裡說「似乎」，主要是因為電影在日本的發展與西方非常不同。像許多國家一樣，日本第一次公開放映的影片，也是盧米埃在1897年所拍攝的。此後本國出品的電影即沿著西方的路線，迅速發展開來，到了1908年，國內已成立了四家製片公司。松竹製片廠則是在不久之後創立的，直到今天還是日本最有名的電影公司。松竹一開始是以經營歌舞劇起家，後來才投入影片製作，這種現象在西方是前所未有的。

24
《忠臣藏》中的劇場式框架和表演風格。導演：牧野省三。日本，約1910年。

歌舞劇對日本電影的發展具有舉足輕重的影響。在本章談到的日本影片，

早期電影的敘事功能 (1903-1918):從驚悚刺激到故事敘述

風格上大多數看起來都像是歌舞伎和新派的翻版。其中全部是以正面鏡頭拍攝的。演員身著傳統戲服，臉部施以濃妝，所有女角都是由男演員扮演的。在打鬥時，演員身體並未實際接觸，所有的動作會在瞬間凍結，以強調演員的身段與姿態。劇中人物的死亡，都是以倒翻筋斗的動作來表示。更值得注意的是，電影播放時通常會有一位辯士站在銀幕前，向觀眾解說劇情，辯士們不僅會對片中的角色品頭論足，還會發出特殊的聲音以增添劇中的戲劇效果。1908年，辯士們對影片的製作也開始有意見，要求電影公司將影片的劇情加長，讓他們有充份的時間去鼓動自己的三寸不爛之舌。

有些辯士變得很有名氣，觀眾也會指定自己喜愛的辯士出場解說。直到1930年代後期，日本電影的演出幾乎完全為辯士所掌控，而辯士的出現也意味著：早期日本電影演員是不用說話的，說話是屬於辯士的專利。影評家諾耶・柏區說，辯士在解說時偶爾會脫軌演出，解說的內容往往與片中的劇情不符，而從這種現象中，反映出一股與西方迥異的文化風味。[2] 事實上，這種文字與影像的分離，也反映在日本傳統卷軸繪畫中，日本畫家會在畫作的邊緣題款寫字，而文字與圖畫之間並沒有必然的關連。

正因為具有這種文化特色，電影也受其影響。正因為如此，當波特、影片《暗殺》以及其他西方導演開始「從內部」講起故事時，日本電影卻反其道而行。左圖24即取自一部當時的日本影片，從外表看來，完全像是在劇場演出一樣。一直到1930年代，大部份的日本電影都是透過辯士向觀眾解說劇情，然而，這樣說並不表示日本電影都是些粗製濫造之作。毋寧說：它們起源於一種與西方迥異的視覺傳統，在這種傳統中，空間扮演著一種極不相同的角色。在日本現代歌舞伎的舞臺上，其背景設計一般都極為平坦，上面通常飾以精緻的卷軸繪畫、布幕以及對西方畫家造成深刻影響的浮世繪，這種空間設計並不在於「製造景深的效果」，所強調的毋寧是一種平板的空間，試圖營造出一種充滿詩情的畫面，這一點與西方繪畫強調景深的透視空間顯得大異其趣。正因如此，《暗殺》中的場景，在西方人看來似乎過於「平板單調」，但在日本卻引發完全不同的感受。雖然日本觀眾和導演也觀看西方電影，而且對西方電影也深為喜愛，但他們並不認為有必要追隨西方人的腳步——如1908年至1918年製作的西方電影那樣——將觀眾的眼睛帶進故事中。這種情況一直要等到二次世界大戰日本戰敗後，才有所改觀，此後西方敘事風格為日本電影中新的主流。

美國電影工業的發展

在美國，正當電影導演開始掌握到景深的效果，並發展出劇情的敘事風格時，一場激烈的商業戰爭也暗自在醞釀中，後來演變成全面性的著作權之爭。在1897至1908年間發生的專利戰爭，其始作俑者是大名鼎鼎的愛迪生；當愛迪生發現到電影事業極為有利可圖時，即企圖以專利註冊的手段來壟斷電影媒體。雖然製作電影的膠卷並不是愛迪生發明的（發明膠卷的是伊斯特曼），但他卻取得了膠卷扣鏈齒孔的專利權。這意味著：任何人如果想要使用這項新發明，都必須付給他一筆為數可觀的專利費。

當時，其他的電影製造商都聚集在美國東岸，他們對愛迪生都深表不滿，大都拒絕支付專利費。而愛迪生為了全力打贏專利權戰爭，被迫與其宿敵美國妙特史科普和拜耳史科普公司結盟，結果共同組成了一家野心勃勃的魔迅電影專利公司，簡稱MPPC。這家公司帶有盎格魯薩克遜人那種好勝鬥狠的性格，他們企圖將猶太裔影片製造商如卡爾·萊梅爾趕盡殺絕，至少將他們孤立於有利可圖的電影事業之外。後來也以托辣斯聞名的MPPC的組成，雖然結束了專利權之爭，但在商業利益的爭執並未就此平息。1910年，萊梅爾即在法庭對魔迅公司提出抗告，要求法庭對魔迅公司的專利權提出禁制令，由此也點燃了第二回合的商業戰役，即是眾所周知的「托辣斯之戰」。此後雙方各自施展渾身解數，在法庭展開激烈的攻防，1912年法院判決魔迅並不擁有扣鏈齒孔的專利權。雖然如此，這場托辣斯之戰纏訟了六年之久，直到1918年才正式宣告終結。法庭最後判定魔迅公司違反「反托辣斯法」，漫長的專利之爭也終於塵埃落定。MPPC雖然敗訴，但在這之前，它在法律上的出擊卻對美國電影的發展造成了舉足輕重的影響。當時美國東岸的獨立製片公司為了避免官司纏身，紛紛搬離是非之地，最後在加州南方一個寂靜的小城洛杉磯找到落腳地，進而落地生根。在這個「天使之城」，不僅享有低稅率的優惠，而且還有生氣勃勃的劇場，遠比其他城市更具發展潛力。好萊塢後來的發展即是由這些落難的拓荒者締造出來的。1915年，萊梅爾設立環球製片廠；二十年之後，他以五百萬美元的價格將片廠高價賣出。

魔迅以MPPC作為商標，在銀幕上打出「請來觀賞MPPC的電影」作為號召。為了與之對抗，MPDSC則發展出不同的宣傳策略。在MPDSC的產品中，並不以

早期電影的敘事功能 (1903-1918)：從驚悚刺激到故事敘述

25
1920年，世界上最著名的
兩位影星瑪麗・碧克馥和
道格拉斯・費爾班克斯（
在車裡），在巴黎被影迷
們淹沒。

公司本身的名號作為標榜，而是以影片中的演員作號召。過去，演員的名字很少
在影片中被提及，因此觀眾對演員都非常陌生。1910年，正值與魔迅公司展開混
戰之際，萊梅爾在報上宣稱他公司旗下有一位匿名的女演員——即所謂的美國
獨立製片女郎——離奇身亡；然而這位女演員後來卻神奇地從死亡中復活，還親
自現身反駁報上不實的報導；萊梅爾隨即又在報上放話說：群眾歇斯底里地把
她的衣服撕得稀巴爛。萊梅爾即是靠著這種不實的宣傳手段，將芙羅倫絲・勞倫
斯的名聲炒作得家喻戶曉，從而把她塑造成一位影壇的超級巨星，光是1912這
一年就賺進了八萬美金。兩年後，芙羅倫絲在一次意外事件中不幸身受重傷，演
藝事業隨之一路下滑，1930年代甚至淪落到只能在群戲中扮演跑龍套的角色，
1938年，五十二歲的她吃下毒蟻藥自殺了。

　　明星制度即是從這種奢靡、俗套的吹噓與瞎捧之中誕生的，雖然現在我們
對報上明星的誇張與猖狂行為舉止早已司空見慣，甚至嗤之以鼻、避之唯恐不
及，但在早期塑造明星的手段，卻有其點石成金的神通之處，讓影迷們如癡如
醉，甚至鎮日魂不守舍。希歐多西雅・古德曼原本是一位話劇團的女演員，在暑
期檔的劇場努力演出，後來被好萊塢挖掘，藝名改為賽達・巴拉（見36頁），這
個名字事實上是把「阿拉伯死亡」（Arab death）改裝倒寫而成的。她生於辛辛那
提，報上卻說她是「在人面獅身像的陰影下誕生」；她滿臉靛藍的打扮，在接受

訪問時手裡還握著一條巨蟒。快速成長的宣傳機制，充斥著這樣的種族、性別和階級的陳腔濫調，時至今日好萊塢仍是以這種異國情調、色情想像為核心在製造新聞。影迷對電影明星趨之若鶩。就在美國颳起「勞倫斯現象」的同時，米斯坦蓋也在法國嶄露頭角，而丹麥女演員阿絲姐‧尼爾森則更造成國際旋風，她在俄羅斯、德國跟她在丹麥一樣受歡迎。當電影明星瑪麗‧碧克馥與其夫婿道格拉斯‧費爾班克斯遠赴莫斯科訪問時，想要一睹其廬山真面目的群眾不下三十萬人。碧克馥年薪三十五萬美元，是當時世上所得最高的女演員。來自英國的年輕演員查理‧卓別林，不久之後即成為好萊塢所得最高的男影星，光是1916年，其收入就高達五十萬美元——而且紅利還不包括在內。

電影工業的一舉一動都深受明星制度的影響。觀眾對芙羅倫絲、尼爾森和米斯坦蓋等大明星的仰慕與崇拜愈是濃厚，電影製作人就愈須深入去了解這些偶像明星心中的想法與感覺。而這也意謂著，必須將明星漂亮的臉蛋更清楚地表現在銀幕上。儘管如《外婆的放大鏡》使用過特寫鏡頭，但多年來仍罕見使用。截至1908年，電影鏡頭中的畫面仍以全身為主（詳見40頁《暗殺》劇照），正如電影歷史學家巴里‧梭特所言，直到1909年，美國電影的畫面才開始出現上半身的鏡頭（圖26）。這種鏡頭在歐洲被稱為「美國鏡頭」。

26
這張《Daisies》的劇照說明了美國導演開始從膝蓋向上拍攝，攝影機逐漸靠近演員。1910年。

觀眾感興趣的，不光是演員的漂亮臉蛋，也想知道他們心中到底在想些什麼。這時的電影仍然是默片的天下，聽不到演員的聲音，導演及編劇開始試圖引導觀眾將感情溶入劇情，體會片中演員的感受。在早期的無聲電影中，裡面的情節通常與自然力量或意外事故有關。例如在1903年波特電影裡的那位救火員，匆匆地跑進屋內，為的是救人，至於受困於屋內的演員則只是個無名小卒，觀眾對他們更是一無所知。如果說，這部片子是在八年或十年之後拍攝的，而身陷火海的又是眾所周知的芙羅倫絲‧勞倫斯的話，芙羅倫絲那一票忠實的影迷自然會對她的安危憂心忡忡。而要生動地描述這些情節，導演就必須將攝影機對準演員，透過特寫鏡頭和剪接的技巧來表現她內心的感受。因此，描繪明星的心理狀態也

成為電影往前推進的動力，尤其是在美國。

　　從此以後，電影製作開始摒棄早期低劣技術拍攝的刺激性，轉而製作心理的和懸疑性的長篇故事，然而這樣做也意味著，在內容上必須不斷地推陳出新，開發出更動人的故事題材。而其中最方便的，莫過於從現成的劇本與小說中就地取材。例如，自1909到1912年間，狄更斯的小說《孤雛淚》被改編成電影的次數就不下八部之多；在1910年拍攝的影片中，三分之一是來自改編劇本，另外四分之一則是從小說中改編；在十五年之間，莎士比亞的《哈姆雷特》在義大利、法國、丹麥、英國和美國等地被一再重拍，次數不下二十次；在同一時期，與福爾摩斯有關的偵探片超過五十部。此外，根據真人事拍攝的電影也不計其數，包括拿破崙、喬治‧華盛頓、亞伯拉罕‧林肯、耶穌基督和希歐多爾‧羅斯福。

　　明星制度的興起、專利權之爭和前進好萊塢，造就了1908至1912年美國電影的一片榮景。挾著天時與地利之便，好萊塢的電影工業開始突飛猛進，甚至後來居上獨占世界電影市場的鰲頭。雖然如此，直到第一次世界大戰為止，其他國家製作的電影仍然比美國電影更具藝術性和商業優勢。例如，法國電影已經進入企業化階段。1907年在美國五分錢電影院放映的影片中，有將近百分之四十的影片是由一家名為百代的製片廠出品的；高蒙公司也製作、發行和放映全包；第三名的閃電公司甚至和百代一樣，在美國開設了製片廠。法國電影工業化的進一步跡象，是百代開創了諸如由安德烈‧迪德主演的影集的先河。影集在世界造成轟動後，衍生出許多追隨者，尤其是迪德從法國移居義大利後，同樣由他主演義大利的癡呆（Cretinetti）系列。在此類影集中，最重要的莫過於表演者馬克斯‧林德的作品，他可能是第一次世界大戰前最著名的國際電影喜劇演員。1905到1910年之間，林德所扮演的角色在銀幕上展露出一種風趣伶俐、游手好閒的喜劇趣味，這種風格是由導演費迪南‧柴卡和亞伯托‧卡培里尼共同塑造出來的；1911年以後，林德也開創了自導自演的先例，後來的麥克‧山內和卓別林即是跟隨他的腳步。

　　斯堪地那維亞的電影也是在第一次世界大戰之前開始發展。1912年，電影裡使用燈光最具創意的，首推丹麥人班傑明‧克利司生的作品。例如在《復仇之夜》（*Night of Vengeance*, 1915），他以低角度的日光勾勒出圖像的輪廓，有時隨著門關上了、或燈打開了，人造光的水平也會在一個鏡頭內產生變化（圖27）。接

下來幾年，在瑞典導演茂瑞茲·史提勒、維多·斯修姆和喬治-亞夫·克雷克爾等人所拍攝的早期電影中，內容大多取材自文學作品，描繪命運和死亡的主題，片中藉著攝影機捕捉到寧靜、優雅的自然景觀，其完美的運鏡及成熟敘述手法，是同期導演望塵莫及的。斯修姆和史提勒變成明星導演，分別在1923年和1925年與好萊塢片廠簽約，成為日後歐洲人才爭相效法的榜樣。

27
班傑明·克利司生在《復仇之夜》神奇地使用側光來增添戲劇性。丹麥，1915年。

1912年，印度製作了傳說中第一部電影《龐達利克》（*Pundalik*）。該片是以一位印度教同名聖人的生平事蹟為本，由提普尼斯和區塔在孟買拍攝的。印度早期的電影大多由一位梵文學者之子——D.G.帕凱所主導（圖28）。帕凱早年曾學過繪畫與建築，1910年三十歲時，隻身負笈倫敦，在沃爾頓製片廠跟隨塞西爾·海渥茲學習電影技術。1912年返回孟買，設立帕凱電影公司，此後製作超過四十部無聲電影，以及一部有聲電影《恆伽的後代》（*Gangavataran*, 1937）；他的無聲電影經常可見像是動畫鏡頭等創新的手法。1911年，帕凱在孟買觀看《基督的一生》（*The Life of Christ*, 法國, 1910）深受感動，於是把西元前400年至西元400年間所收集的古老印度神話《摩訶婆羅多》（*Mahabharata*）搬上銀幕。他創造了一個嶄新的電影類型——即神話路線，這種類型至今猶存。其中第一部是《赫里謝金德爾國王》（*King Harishchandra*, 1913），內容描寫一位尊貴的國王身陷神秘世界，受到神靈嚴厲的考驗。國王的苦難最後因為天神的現身而得到解脫，天神向他啟示說，這一切都只是在考驗他的德行。

從印度早期的電影中，可以歸納出四種類型對後來印度電影的發展具有舉足輕重的影響。其一：聖人故事，如《龐達利克》；其二：神話劇，如帕凱的《赫里謝金德爾國王》；其三是歷史劇，通常取材自小說和音樂劇；最後則是社會劇，源自於印度的改革劇場。印度電影和西方電影，是沿著兩條非常不同的路線逐步發展出來的，兩者在風格和意義上，可說南轅北轍。雖然如此，從早期印度電

影卻可發現到，其混合著神秘與濫情、虔誠和傳記的敘事風格，事實上與當時好萊塢出品的影片具有相同的血脈。

在此同時，墨西哥正爆發殘酷的內戰，這場爭戰多年的內戰，從1911到1917年，總共奪去了一百萬多條人命，而電影也在其中扮演著一種特殊的角色。在墨西哥北方的攝影記者，就如1896年在莫斯科城外的法蘭西斯・杜柏里一樣，奮不顧身地將革命戰役的場面忠實地拍攝下來，《龐喬・維拉：起義事件》（*Pancho Villa. La vista de la revuetta*, 1911）即是其中之一，此片後來在墨西哥城和蒙特瑞市放映時，提供窮苦的民眾免費觀賞，以號召民眾加入革命的陣營。幾年之內，維拉也因電影的廣受歡迎而被塑造成為一位明星，美國導演拉烏・渥許為了拍攝他的戰役，支付給他一筆為數可觀的權利金[3]。革命軍為了配合影片的製作，甚至調整了作戰計劃和攻擊時間。從這種「搖擺狗」的現象中，也證明了戰爭是可以作為政治鬥爭的工具，甚至可以被電影所左右，而這一點也在1997年拍攝的美國電影《搖擺狗》（*Wag the Dog*）中，被描繪得淋漓盡致。在二十世紀的政治舞臺上，事實與虛構，也一直都是勾肩搭背、雙雙對對，在現實與電影之間環繞盤旋，跳著一種令人魅惑的雙人舞。至於，墨西哥最重要的虛構電影，則是攝於1930年代，影片中的主角也是龐喬・維拉。

28
D.G.帕凱在現場指導《赫里謝金德爾國王》。印度，1913年。

這時期的義大利電影，最引人矚目的莫過於象徵的運用與技術的創新。梭特認為，在影片中，最早的象徵場面出現在馬利歐・卡瑟里尼所拍攝的《邪惡的植物》（*La mala piñata*）中，該片第一個鏡頭，即引用《創世紀》及遠古時代的神話故事，以蟒蛇作為邪惡的象徵。1913年，三十歲的喬奧凡尼・派斯壯推出了一部別出心裁的電影：《神廟》（*Cabiria*）。《神廟》敘述的是西西里女奴卡比莉亞的故事，魁偉壯碩的奴隸麥西斯特則是她的救難英雄。在這之前，派斯壯已拍過十二部影片，其中沒有一部能與它相比美。《神廟》中有許多浩蕩壯觀的場面，如卡比莉亞獻祭太陽神的鏡頭；麥西斯特橫越阿爾卑斯山，遠至迦太基和漢尼拔探險的鏡頭。《神廟》的拍攝工作長達六個月，同時期製作的影片大都花幾個工作天就拍攝完成。1965年，電影歷史學家喬治・薩杜爾曾如此寫道：該片在「技術的創新以及場景的壯麗上，打破當時一般電影的格局。」[4]

《神廟》是一部規模龐大的作品,片中雄偉壯闊的影像風格令人嘆為觀止,即使放在電腦化的時代,都絲毫不覺遜色(圖29)。在其他的史詩電影中,如《基督的一生》、《暴君焚城錄》(*Quo Vadis,* 義大利, 1912)和《赫里謝金德爾國王》(48頁),都是以固定的攝影鏡頭拍攝一個雄偉壯麗的外景,再剪接一個較小的

《神廟》的巨大布景為未來幾年的史詩電影製作樹立了標竿。導演:喬奧凡尼·派斯壯。義大利,1913年。

內景描繪在室內發生的情節。《神廟》的創新與不同之處主要顯現在:它是利用推車,將攝影機直接(或沿著斜線)往前推進,讓鏡頭逐漸靠近巨大的場景攝取畫面。透過這種推移式的取景與流暢的運鏡方式,即可將寬闊的帶狀景觀不著痕跡地轉為中型的鏡頭。而《神廟》也即是藉著這種創新的風格,在日本、歐洲、尤其是美國造成極度的轟動,這種鏡頭,也即是在第一章曾提到過的「卡比莉亞推移鏡頭」。它是由R.W.保羅所發明的移動攝影機簡單裝置中演進而成的,對電影製作做了極大的貢獻。

　　R.W.保羅發明的推移裝置,除了在義大利被用來拍攝史詩似的電影之外,

也在其他地方造成影響。在同一時期，俄羅斯的電影也出現了新發展。在沙皇尼古拉二世的心目中，電影只是一種「毫無意義、毫無用處、甚至是極其有害的娛樂——從這種愚蠢至極的玩意中，根本找不到任何重要的東西」[5]。對這種鄙夷的看法，諷刺漫畫家艾夫堅尼·鮑爾深不以為然，1913年，時年四十八歲的他把自己的創意表現在《遲暮女子》（*Twilight of a Woman's Soul*）一片的製作中，更將R.W.保羅的推移鏡頭加以轉化，此後四年，又製作了八十多部電影。他的電影，大部份都是從十九世紀後半葉的俄國文學中取材，作品充滿自然主義的宿命色彩。

然而，悲淒憂鬱的氣氛並不只顯現在鮑爾的電影裡，1913及1914年出品的俄國電影中也充滿著類似的悲情。這種電影和美國同一時期所拍攝的電影正好形成強烈的對比。1914年，俄羅斯正陷入第一次世界大戰，所有外國影片都在邊界的封鎖下被阻擋在國門之外。就在此種孤立的情況下，在俄國革命爆發之前三年，俄國導演鮑爾和年輕一輩的葉科夫·普洛塔扎諾夫製作了一系列悲悽又傷感的電影，這些偉大的電影直到最近才在俄國重見天日，包括《死亡之後》（*After Death*, 1913）、《一代傳一代》（*A Life for a Life*, 1916）、《垂死天鵝》（*The Dying Swan*, 1917）和《黑桃皇后》（*Queen of Spades*, 1916），作品陰鬱的風格，深受斯堪地納維亞電影以及俄國文學的影響。普洛塔扎諾夫精彩的《黑桃皇后》（圖30）改編自普希金所寫的一篇短篇小說，敘述一位俄國軍官將靈魂賣給魔鬼的故事。主題則在闡釋人類的意志與想望經常會遭受到命運和災難的打擊。雖然這些影片帶著濃厚的絕望與悲觀色彩，卻深受一般俄羅斯民眾歡迎。

30
1920年代許多最好的蘇聯電影都探討了悲劇與絕望的主題：普洛塔扎諾夫精湛的《黑桃皇后》。俄羅斯，1916 年。

正當俄國電影被埋葬在絕望的深淵中時，一群美國流行歌曲創作者也正開始提筆創作，樂曲中充滿歡樂的氣氛，到了有聲電影的時代，這些歌曲也具體而微地表現出好萊塢樂觀進取的精神。1911年，歐文·柏林推出了第一首風行全球

的歌曲〈亞力山大散拍爵士大樂隊〉，隨後他又寫了數首經典名曲：〈藍天〉、〈娛樂世界〉和〈天佑美國〉。〈娛樂世界〉中的歌詞：「振作起來，保持微笑！」後來更成為美國民眾心目中希望的象徵，與〈亞力山大散拍爵士大樂隊〉一樣成為娛樂電影中的配樂。伊普・哈柏格所創作的〈在彩虹之上〉，則是一首帶有民謠風味與左翼色彩的歌曲，也是電影《綠野仙蹤》（*The Wizard of Oz*, 1939）的主題曲。

艾爾・達賓也曾為電影《42街》（*42nd Street*）譜寫歌曲，這部電影在1942年推出，內容描繪一位歌舞女郎奮發向上，最後成為大明星的故事。這種故事架構後來成為其他娛樂電影爭相模仿的樣板。柏林、哈柏格和達賓的歌曲，為美國有聲電影注入一股強烈的樂觀主義色彩，進而更成為美國電影文化的重要象徵。然而，這種色彩有時變得模糊不清，在今天甚至讓許多電影工作者深感不自在。在此我把他們與鮑爾和普洛塔扎諾夫相提並論，主要是因為柏林、哈柏格和達賓也是俄國人。

31
現在已被熟悉的「反向角度切割」技術的早期示例，向我們展示了主要角色（上）和她在看什麼（下）。《最後一戰》，導演：瑞爾夫・因斯。美國，1913年。

1913和1914年是電影發展的關鍵時刻，戰爭的陰影正日益迫近，而電影的發展也正步入白熱化。1913年，紐約有986家電影院；導演塞西爾・地密爾正為好萊塢拍出第一部劇情電影；《神廟》在電影中展現了無限的想像力；俄國電影工作者則在創作中探索灰色的主題。事實上，俄國電影在戰前就已輸入美國，而電影中皆大歡喜的結局則都是為了迎合美國人的口味，特別量身製作的。從這裡面，即可窺見世界電影多元的面貌，由於人類具有各種不同的喜好，使得美國、北歐、義大利和俄羅斯各自發展出不同的電影風格。

1913年，在美國影片中，突破了種族的界線。《鐵路工人》（*The Railroad Porter*）是一部深受歡迎的喜劇電影，導演比爾・佛斯特是個黑人，裡面的角色也全都由黑人演員所扮演。雖然這種現象在1930年代也曾出現過，但直到1970年代美國才正式湧現一批黑人導演；而第一部黑人電影則是在英國製作的。至於第一部在非洲由黑人拍攝的影片則是《黑人女孩》（*La Noire de …*），時間是1966年，距離電影問世已有七十餘年之久。

同一年美國電影還發生了另一個巨大的轉變。圖31中這兩張劇照是自瑞爾夫・因斯執導的電影《最後一戰》（*His Last Fight*）中摘錄出來的，其中第一張劇照，顯示船上一位女演員不知正在注視著什麼，第二張則顯示出女演員眼中所看到的場面：兩位船員正在她面前搏鬥。對我們而言，這些劇照並沒有什麼非比尋常之處，但是像這種逆向剪接的鏡頭，在當時並不常見；根據梭特的看法，全劇約有三分之一是以逆向鏡頭拍攝的！[6] 因斯是一位有創意的電影人，他知道如何讓觀眾從片中角色的角度去感受故事：通過拍攝一個角色，以他或她的觀點、他或她當下的反應、然後回到他或她的觀點。觀眾對明星的興趣日益增加，鼓舞導演這樣做。在1920年代前，逆向剪輯（有時被稱為「正拍／反拍雙鏡頭」）已經成為主流電影製作中最重要的技術。此後，在西方電影史中，受歡迎的影片都是以「正拍／反拍雙鏡頭」拍攝的。

本書至今，我們多次提到D.W.葛里菲斯，現在就來詳細介紹他。葛里菲斯出生於1875年，父親是一位窮愁潦倒的內戰英雄。他剛出道時是以演員為業，曾寫過劇本，也曾向愛德溫・史坦頓・波特推銷自己所寫的故事。從1908到1913年，他製作了四百部短片，包括《窗簾桿》（*The Curtain Pole,* 美國，1909），這是他少有的喜劇之作，其瘋狂的風格在無聲電影時期成為引領潮流的範本。葛里菲斯的執導深獲觀眾激賞，不久更得到一批忠實演員的支持，其中包括莉莉安・吉許、布蘭琪・史威特和唐納德・克里斯普，而且也

32
攝影師比利・比澤在演員的頭髮上使用光暈照明，使它們在視覺上從場景中脫穎而出。

吸引了當時最優秀的電影攝影師比利・比澤加入。比利・比澤崛起於豐盛傳記工作室（The Productive Biograph Studio），不喜歡傳統電影那種直截了當的攝影風格，而喜歡在鏡頭的邊緣飾以細長的深色蔓藤花邊，他說這樣做更能「增加影像的質感」[7]，這種裝飾性的影像風格對其後一代的美國電影造成了巨大的影響。事實上，葛里菲斯並未發明任何重要的電影語言——雖然早期電影歷史學家和他自己的宣傳人員對此有不同的看法。但他的確比任何其他電影工作者更著重劇中人物的內心世界刻畫。他在電影技法中注入了感情，要求演員在表演時

不要裝腔作勢，讓演員自由地表現劇中人強烈的心理反應，讓高貴與殘暴在片中形成鮮明的對比。他了解鏡頭的精神強度，允許比澤探索暈渲攝影和逆光，讓演員的頭髮產生光環、讓演員在背景中更顯突出。（圖32）

1915年葛里菲斯製作了《國家的誕生》（*The Birth of A Nation*），在整個默片時代，可能是最有名、也最具爭議性的影片。像他多數的作品一樣，這部影片看來宛如在肯塔基拍攝的，片中洋溢著對美國南方各州的深厚感情。這是一部歷史影片，一部描繪種族衝突的電影。基本上它是根據藝術電影公司的製作標準拍攝的，但該片訴諸的對象卻不僅是中產階級而已，也吸引了喜好史詩電影的觀眾。它也是一部訴諸激情的影片，一種嚴肅的報紙可能會加以批判撻伐的爭議性電影。劇情描繪在美國南北戰爭期間，兩個敵對家族的故事——南方的卡麥隆家族和北方的斯通曼家族——然而，這兩家的子女卻彼此墜入情網。當

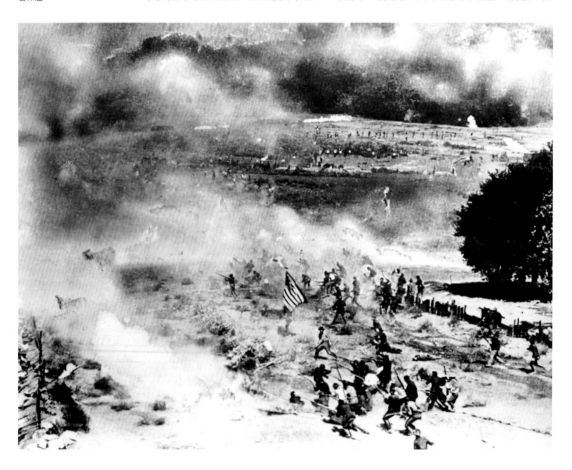

33
葛里菲斯的內戰電影《國家的誕生》（美國，1915年）裡的驚人戰爭場景，影響深遠。

北方獲勝時，卡麥隆家族的後裔成為三K黨的領袖。他和三K黨
成員把情人愛爾茜・斯通曼從逼婚的黑人手中營救出來，之後更
結成連理。

這部影片製作規模之大，幾乎跟《神廟》不相上下。排演了
六個禮拜、花費達十一萬美元，且影片播放時間長達三小時左
右——依據其版本與放映速度不同而有所差異。該片以雄偉壯觀
的戰爭場面聞名（圖33）；在拍攝戰爭場面時，軍隊隨著彩色的旗
幟在浩瀚無垠的原野中穿梭奔馳。除了壯闊的場景外，也穿插許
多細膩感人的場面，兩種不同的鏡頭在片中交互運用。一位南方
軍官返回故居，往日的華廈已焚毀傾倒，我們看到他落寞地站在
廢墟上。然後，他妹妹迎面走來，投入他的懷抱，從他遲疑的眼
光中，我們發現到妹妹身上的貂皮大衣沾滿著棉絮。而當他走到門口與母親相
會時，母親也張開雙臂投入他的懷抱，從鏡頭中，我們看不到母親的身影。她所
有的喜悅與哀傷，都在他的懷中隱而不見，然而那些看不到的感情卻深深地滲入
觀眾心中，在裡面微波蕩漾。在此之前，聯想性與暗示性的鏡頭，從未曾以這種
方式表現，此鏡頭後來也因各家的不斷仿效，而成為一種流行的樣板，由於未經

34
葛里菲斯巴倫系列的《忍
無可忍》（下圖）的場景設
計，可清晰地看到喬奧凡
尼・派斯壯的《神廟》（上
圖）的影響。美國，1916
年。

創造性轉化，而淪為陳腔濫調。美國大導演約翰·福特在《朝聖》（*Pilgrimage*, 美國, 1933）一片中，即應用到這種鏡頭：當時一位母親將手伸出火車窗外。葛里菲斯的影片即是透過這種表現手法，結合明星莉莉安跟愛爾茜的演出，在歡愉的追逐鏡頭中穿插華格納的音樂，這種新鮮的創作風格，甚至讓當時的美國總統伍德魯·威爾遜在觀看之後佩服不已地說：「就像是用閃電在寫歷史一樣。」

就像故事情節所顯示的，《國家的誕生》帶有駭人聽聞的種族主義意涵。其中黑人參議員顯露出來的不是爛醉如泥就是污穢不堪。影片放映之後，即招來正反雙方人馬的示威抗議，許多人因片中對非洲裔美國人的

35
葛里菲斯《忍無可忍》中這個場景，包括帶狀花紋設計的構圖、比例、位置和服裝，靈感顯然來自艾德溫·隆1875年的畫作《巴比倫的婚姻市場》（右頁）。

鄙夷而深表不滿，相對地，黑人觀眾則頻遭種族歧視者的無情攻擊。三K黨早在1877年就已被勒令解散，然而，歷史學家凱文·布朗羅卻曾為文寫道：1915年感恩節的晚上，2,500位三K黨員聚集在亞特蘭大的石山……這群人肆無忌憚地在桃樹大街上遊行，興高采烈地慶祝《國家的誕生》開演」[8]。由此即可看出《國家的誕生》對美國保守勢力具有一股強烈又巨大的號召力。到了1920年代中葉，美國三K黨的黨羽甚至竄升至四百萬之眾。

葛里菲斯在完成《國家的誕生》那一年，觀看了派斯壯的《神廟》，大為震撼，對片中的推移鏡頭更是讚佩不已。受到《神廟》以及狄更斯小說的啟發（他甚至說：「狄更斯經常運用『交互剪接』的技巧，我也會」），他捨棄肯塔基老家那些父執輩的傳統偏見，把眼光放到了一部關於「人類歷史中為愛奮鬥」的三個半小時的電影。從圖34中，即可看出《忍無可忍》在視覺設計上的構思根源，這張設計圖案後來也成為電影的片頭。「圖34上」是取自《神廟》的劇照，「圖34下」則是葛里菲斯設計的一個巨大的巴比倫場景，曾被豎立在好萊塢大道旁（已拆除，2001年又被部份重建）。像許多認真的導演一樣，葛里菲斯也從繪畫中取材，用來設計電影中的場景。從圖35（左上和右上）即可看出導演如何深受繪畫的影響。

這部電影試圖透過歷史事蹟，探索「忍無可忍」的主題，利用「交互剪接」的手法將西元前第五世紀巴比倫的伯沙撒節、耶穌受難日、十六世紀法國的聖巴薩羅繆大屠殺以及當代的為非作歹的犯罪行徑，藉著莉莉安・吉許的推移鏡頭加以串連，並以世界末日善惡對決的鏡頭為電影畫上句點。製作過程中，葛里菲斯不僅利用熱氣球從空中拍攝巴比倫的雄偉場面，並將攝影機架在可移動的塔樓上拍攝升降鏡頭，這是有史以來第一次透過這種鏡頭拍攝的電影。他的敘事方式也深具創意，例如，他會將故事A的情節發展到某種程度之後，暫時擱置，轉而發展故事B的情節，等到B發展到某種程度之後，再回過頭來處理故事A中接下來的情節。然而這種新奇的敘事方式，卻讓許多觀眾困惑不解，也使得該片在票房上遠不如《國家的誕生》受歡迎。對於當時的一些評論家來說，這似乎是一種道歉。

《忍無可忍》這部片子從今人的眼光看來，似乎顯得笨拙沉滯，但是，這部片子的出現卻具有兩個重要意義。首先將「交互剪接」的手法充份發揮，其戲劇效果遠遠勝過帕特的《被拴住的馬匹》。葛里菲斯的交互剪接，並不是在表現「同時發生」，而是把不同時段發生的、不同的事件交互切換。這種剪接並非如波特般為了強調情節

動作，也不是像帕特那樣為了強調時間；他是為了強調片子的主題。葛里菲斯曾說：「君不見這些不同時代的不同事件，可以發現隱含著一種相同的人性：不寬容，也可以說是『沒有愛』」。因此，《忍無可忍》對電影史最大的貢獻，在於它雄心勃勃地表明：透過不同鏡頭的交互剪接，可以彰顯故事的主題，也可以作為一種知識的指標，引導觀眾注意電影鏡頭所要表達的意義，並不光只是注意動作或故事。其次，它也對其他電影工作者產生了巨大的衝擊。蘇聯的導演艾森斯坦即曾對這種敘事風格進行深入研究，並為文論及該片。維也納裔的美國導演艾瑞克・馮・史卓漢則試圖將這種敘事手法帶上理想的頂峰。另外，當日本導演春田實看過《忍無可忍》之後，深受鼓舞，於是1921年拍出了一部與眾不同的日本影片，片中捨棄了平板的影像風格和辯士解說。

　　春田實是日本電影現代化的先驅之一，他試圖走出時代劇的格局，為剛
起步的日本電影開闢出一條新途徑。例如在《路上的靈魂》（圖36）這部作
品中，他將四個不同的故事編織在一起，故事之一描述一位孤苦伶仃的小孩返
鄉的故事，另一個則是關於兩個悔悟的犯人受到陌生人善待的故事。片中運用
到的「交互剪接」的手法比《忍無可忍》更為錯綜複雜。電影裡分頭敘述的故
事，在影片的尾聲終於匯集在一起，以兩個罪犯發現那個可憐的小孩臥死在雪
堆中作結。《路上的靈魂》是日本電影史上第一個重要的里程碑。

　　然而《忍無可忍》的影響力卻並未反映在影片本身的商業效益上。這部片
子的製作費高達兩百萬美元，是有史以來最昂貴的電影之一，葛里菲斯也因為
票房上的失利而傾家蕩產，在後半生不得不舉債度日。

　　從1903到1908年這段期間，西方電影已經發展出以下幾個具有特色的敘事
性手法：連續剪接、特寫鏡頭、平行剪輯、表現性的燈光、細膩的演出和逆向
剪輯[9]。然而，還遺漏了一項或許是最重要的技術：視線吻合性。視線吻合性
的真正起源，現在已難以追溯，但的確出現在這階段的晚期。

　　從右邊這兩張圖示中，即可看出視線吻合性的功能及其重要性（圖37）。

這兩張劇照取自1911年拍攝的《流浪漢》（*The Loafer*, 美國），具有早期粗糙的「逆向剪輯」的特徵。進一步仔細檢視，即可發現某些不對勁的地方：第一張裡演員的視線看起來稍微偏向攝影機的左側（圖37上），而第二個演員（圖37下）則稍微偏攝影機的右側；將這兩個畫面剪接在一起，則會讓看的人感到困惑，好像他們在談話時，眼睛卻望著其他地方似的。而如果說，第二個人是面向著左邊而不是面向著右邊，則仍然會讓人迷惑，因為這樣一來，兩個演員好像都是望著攝影機的左邊，在喃喃自語。只有當第一個人望向右邊、而第二個人望向左邊時，兩人的視線才會互相接觸，空間也顯得更清楚，如此看起來才會自然。西方電影工作者為了要清晰地去表現出這種基本功能而奮鬥多年，直到1920年代中期，一般電影工作者基本上都已掌握到如何去處理這種在電影製作中，最後的、也是最重要的一個敘事性要素。而視線吻合性，只在日本電影和後來的現代主義電影中，才會出現不同的處理。

在第一次世界大戰中估計有一千萬人喪生。亞美尼亞人遭逢土耳其人的大屠殺，而德國、俄國、奧匈和土耳其帝國也相繼崩潰。自從1916年以來，所有外國藝術幾乎全數被封殺於德國之外，其中也包括電影藝術。而1914年起，俄羅斯的邊境也同樣遭到封鎖，當1917年革命發生時，則引發了一波巨大的移民潮，大批難民一窩蜂地湧進法國，或往其他國度流亡。

在本章所述及的範圍裡，電影媒體已呈現出繁複與成熟的風貌。不僅發覺到如何在電影中說故事，說故事的手法也被發展到繽紛多彩的地步。明星制度在無意中被建立

37
1911年的「視線吻合」尚未發展完善。電影《流浪漢》中的這兩個人似乎看向相反的方向，但他們應該是互相交談、看著對方。

之後，電影製作也往羅曼蒂克和宏偉壯麗的方向發展。在洛杉磯，格羅曼富麗堂皇的百萬電影院（圖38）中，播映的影片包羅萬象，通俗劇與藝術劇（如葛里菲斯拍攝的影片）並存。在這個年代，世界各地具創發性的電影導演——普洛塔扎諾夫、斯修姆、史提勒‧鮑爾、帕凱和慕拉托娃——所拍攝的電影在自己的國家也深受觀眾歡迎，其中鮑爾、帕凱和慕拉托娃的影片比較不流行。電影界已經擁有一批成熟的藝術家。

其中部份因素是基於這些導演本身的文化背景。更重要的則是，在第一次

38
第一次世界大戰結束時，電影院已經從簡單的店面建築，像是塔利留聲戲院（見29頁），演變成狀似大教堂，如洛杉磯的格羅曼百萬電影院。

早期電影的敘事功能 (1903-1918):從驚悚刺激到故事敘述

世界大戰期間好萊塢投機主義的興起。1914到1918年戰爭期間，美國很少引進外國電影，北美洲的電影市場和娛樂事業，事實上已被好萊塢壟斷。當世紀之交以來就已蓬勃發展的法國等歐洲國家，在戰爭期間陷入停頓之際，好萊塢迅速壯大了。到了1918年戰爭結束時，美國的娛樂事業已獨占世界鰲頭，吸引眾多華爾街大亨的注目，最後更完全為其所掌控。戰後，好萊塢電影大舉入侵歐洲市場，使得歐洲本地製作的電影幾無招架之力。

接下來的十年中，世界電影將發生巨大的變革。觀眾熱情地擁抱電影，電影明星令影迷神魂顛倒，電影的形式與敘事觀點被深入地探索。1920年代是電影最有利可圖、也是最具創造力的年代。

註釋：
1. 梅里葉和威廉遜在其早期製作的影片中，或許解決了如何讓劇中人從一個地方位移到另一個地方的問題，但其中並未顯示超越《救火員的一生》的表現。
2. 諾耶‧柏區《遠方的觀察：日本電影的形與義》。
3. 這並不是第一次把部分或全部安排好的場景當作真實歷史事件，然後作為紀錄片對觀眾放映。最有名的例子之一是J.史鐸‧布萊東和A.E.史密斯的《撕毀西班牙國旗》（*Tearing Down the Spanish Flag*, 美國, 1898），該片在紐約市拍攝，然後作為美西戰爭中的實際紀錄片出售。厚顏無恥之徒布萊克頓也以《古巴聖地亞哥灣之戰》（*The Battle of Santiago Bay*, 美國, 1900）招搖撞騙，其中海戰的場面是在一個大浴缸裡拍攝的，至於軍艦煙囪的黑煙則是藉她太太吞雲吐霧提供的。
4. 喬治‧薩杜爾的《電影詞典》英譯本。
5. 引自Leyda, Jay, Kino，同前引著作。
6. 同前引著作。
7. 引自卡爾‧布朗的《與葛里菲斯的冒險》。
8. 見凱文‧布朗羅《好萊塢：先驅》，同前引著作。
9. 當然聲音也對故事性造成衝擊，這點留待下章分曉。至於一個圖像和下一個圖像之間的擦除等過渡設備尚未廣為流行，還不像連續性剪輯、鏡頭大小和視線吻合性那樣，屬於電影的基本語彙。

39
佛瑞茲・朗的《大都會》的規模
和設計影響了一代又一代的導
演以及藝術家。德國，1927年。

世界電影
風格的擴張 (1918-1928)：
電影工業和個人風格

3

在1918年的電影製作中，並未成熟地反映出第一次世界大戰和俄國大革命錯綜複雜的現實。在兵荒馬亂的戰爭期間，交戰雙方莫不利用影片作為宣傳的工具，能充分反映歷史巨變的作品可說寥寥無幾，甚至《忍無可忍》碰觸到也只及於觀念性的問題。無庸置疑地，華爾街對聯邦政府的對外政策並無意提出挑戰，尤其是當雙方的利益趨於一致時。而電影製作的各個層面，也籠罩在這種保守的氣氛之下，使得一些激進的電影工作者無從在自己的作品中，對嚴肅的歷史問題進行深入的探索。

1929年，在華爾街金融風暴的襲擊之下，美國經濟進入大蕭條，但是正當此時，世界電影卻發生了劇烈的變化。電影不僅成為國際上最受歡迎的娛樂形式，進而更演變為記錄人類心靈的重要媒介。1910年代早期那些原始的製片手法，諸如簡單的鏡頭、粗糙的正面取景、急促的動作等，並不合乎中產階級的品味與期望，於是逐漸從銀幕上消失，就像座頭鯨一樣潛入水下深處。到了1950年代，有些美國濫情的通俗劇也曾以這種手法拍攝，像是《荒漠怪客》（*Johnny Guitar*, 1953）和山姆‧富勒的作品，不過並不多見；一直要到1960年代非洲和拉丁美洲電影的驚鴻一瞥，還有帕索里尼卓越非凡的影片，以及一些地下導演的作品，原始的拍攝手法才又重現江湖。在複雜過頭的80和90年代電影世界，具有某些相同基本力量的電影，從伊朗開始出現。1910年代的電影製作又回來了！

自1918到1928的十年間，電影工作者透過日益精緻的表現技巧，刻畫各種不同的生活現象：他們不僅在電影中製造笑聲，也對生活中所見所聞提出問題，關心處於社會邊緣人們的生活，關心城市的活力和他們居民的行為方式，還有對於生命、科學和未來的無意識和更抽象的問題。一旦全世界的電影工作者，了解到電影媒體本身蘊含著如此繁複的功能時，他們也開始使出渾身解數，盡情地發揮創造力，推出許多深具創意的電影。這種繁花盛開的創作力，只有1960年代的電影可堪比擬，而1920年代那種激奮昂揚的創造精神，至今依然令電影界齊聲讚歎。

本章將從美國新電影工業的形成開始談起。詳細探討某些片廠製作的電影，尤其是一些深具創新意味的影片，如喜劇泰斗卓別林、哈若德・洛伊德和巴斯特・基頓的作品。稍後則會探討國際電影對片廠制度的挑戰，例如斯堪地那維亞的自然主義電影、法國印象主義電影、德國表現主義電影、蘇聯的蒙太奇電影以及日本的正面影像電影。此外，還會提到某些重要的電影事件，以及深具影響力的作品。

好萊塢的黃金時代

在這幾年，社會上對電影事業的投資增加了十倍。1917年，法庭判定愛迪生的電影專利公司敗訴，使得其競爭對手——獨立製片公司趁機建立起自己的電影王國：新的電影公司如雨後春筍般一家一家地成立，在製作上建立起一貫作業的生產體系，就像福特在製造T型車一樣。由此也引發了一股自由投資的風潮。電影製作公司開始投入影片銷售事業，將自己公司製作的影片推銷到市場上。而為了確保產品具有良好的行銷管道，更涉入了電影院的經營。至於資金則大部分來自紐約的銀行家和商業界，由此形成了一種「垂直整合」的經營體系，並建立起一貫作業的生產系統。

在領軍投入電影投資事業的商人中，有些是猶太人，他們出身於勞工階級，本身並沒受過多少教育。阿朵夫・祖寇是來自匈牙利的移民，起初從事皮毛銷售事業，後來成立了Famous Players電影公司，製作了一系列模仿《暗殺》的影片，大賺了一筆，後來又與劇場製作人傑西・拉斯基共同合作，組成了

Famous Players-Lasky Corporation，此即是派拉蒙電影公司的前身，是好萊塢最富歐洲色彩的電影製片廠。派拉蒙在「好萊塢黃金時代」（從第一次世界大戰戰後到1945年）擁有許多著名的藝人與導演，例如，瑪琳·黛德麗、約瑟夫·馮·史登堡、賈利·古柏、恩斯特·劉別謙、佛德瑞克·馬區、鮑柏·霍柏、平·克勞思貝、菲爾德斯和梅蕙絲特。稍後幾年，比利·懷德、畢蘭卡斯特和寇克·道格拉斯等等不可勝數。到了1970年代，派拉蒙被海灣與西方公司所收購，在縮減預算之下，仍以派拉蒙的名義推出了一些賣座的影片，如《教父》系列（*The Godfather*, 美國, 1970 & 1972）與《油脂小子》（*Grease*, 美國, 1978）。1980年代的票房強片包括《捍衛戰士》（*Top Gun*, 美國, 1982）、《比佛利山超級警探》（*Beverly Hills Cop*, 美國, 1984）、《鱷魚先生》（*Crocodile Dundee*, 澳大利亞, 1986）和《致命的吸引力》（*Fatal Attraction*, 美國, 1987），這些都是由派拉蒙出品的。

40
像米高梅片廠這樣的大型廠房，表明好萊塢電影已經相當地工業化了。

1923年，四位來自波蘭的加拿大籍兄弟，也在好萊塢設立了一家電影製片廠，取名為華納兄弟公司，原先從事影片分銷以及小型遊藝場的生意。華納製作的影片成本較為低廉，風格不像派拉蒙那樣細緻。電影題材主要取自於報紙頭條新聞，旗下的影星有貝蒂·戴維斯、詹姆士·凱格尼、埃洛·佛林、亨弗萊·鮑嘉和奧莉薇·哈佛蘭等，奧莉薇後來對華納提出告訴，最後更導致了美國片廠制度的瓦解。華納是第一個投資音響技術而有所成的製片廠。其長期累積的財富是接下來十年好萊塢電影公司發跡的典型：1989年，華納被出版業巨人時代出版公司併購，組成「時代華納公司」；後來時代華納又與美國線上（AOL）合併，組成了「美國線上時代華納公司」並且監製哈利波特電影，這是電影史上票房最高的電影系列。2018年，它又被電信巨頭 AT&T 收購。

第三個製片廠是米高梅公司，成立於1924年，後來成為美國首屈一指的大片廠，號稱擁有的明星「比天上的星星還要多」。推動米高梅的舵手，是一位幹勁十足的俄國移民路易士·B·梅爾，原本經營廢五金事業，後來因推銷《

國家的誕生》而致富。梅爾在掌舵米高梅那段期間，成為美國所得最高的大富豪，年薪超過125萬美元，外加紅利。在他手下造就的明星可說不計其數，其中赫赫有名的包括葛麗泰‧嘉寶、瓊‧克勞馥、詹姆斯‧史都華、克拉克‧蓋博和伊麗莎白‧泰勒。米高梅的標誌是一隻張口咆哮的獅子，推出的影片包括《貪婪》（Greed, 1924）、《群眾》（The Crowd, 1928）、《綠野仙蹤》、《亂世佳人》（Gone With the Wind, 1939）、《花都舞影》（An American in Paris, 1951）和《萬花嬉春》等，這些電影在影史上具有舉足輕重的地位。

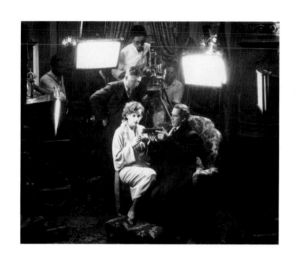

41
這張工作照來自《肉體與魔鬼》（1926），由葛麗泰‧嘉寶主演，揭示了工業化生產中即使是親密鏡頭的拍攝現場也很擁擠。

祖寇、華納、梅爾，以及在好萊塢其他有名的電影製片廠如福斯、環球、哥倫比亞和聯美，為了牢牢地守住自己公司的演員，特別打造了「黃金手銬」，對演員的行為做出限制。例如，女演員瓊‧克勞馥的合約極為優厚，但合約中也特別規定她應該在什麼時候睡覺；與前奧林匹克游泳選手強尼‧韋斯穆勒的《泰山》（Tarzan）合約中，則特別規定他的體重不得超過190英磅，每超過一磅應扣多少薪資云云。從這些可笑的細節中，即可窺見這些製片廠如何想盡辦法控制自己所屬的演員，試圖依照藍圖操作控管，製作出規格化的產品，簡直與福特透過生產線在裝配汽車沒有什麼兩樣。在這種製作過程中，每一位技術人員都必須各施所長，將自己分內的工作做好之後，再將半成品傳送到生產線上，交由其他專業人員繼續加以處理。例如，在默片時代，電影的「前製作」和「後製作」就已具有一定的分工標準，一般都是依下面這些程序進行的：首先，電影公司的老闆會選定一個製作題材，再與明星簽約，然後再交由指定的製作人去執行拍片計畫。在一些大的電影製片廠，底下設有製作部門，而這些製作部門在最初大都是由某些具有資歷的製作人與其他重要技術人員合組而成的，其中雷電華公司的大衛‧塞茲尼克即是其中一個最典型的例子，以他為首的製作部門是從1931年開始慢慢形成的。製作人在接到案子後，再與劇作家簽定「電影劇本」或腳本的合約，詳細地規劃劇中情節、演員的動作及簡單的對話（藉以製成影片字幕）。接下來，再交由美術部門依據電影腳本，設計並建造出片中所需的場景，在一般的情況下，都是將一些存放在倉庫中的現成布景加以改裝、修飾，即可派上用場。在此同時，指定一個

導演執行拍片的工作。最好、或最有影響力的導演,例如本書中出現的那些,可能會自己寫劇本,像是艾瑞克・史卓漢的《愚妻》(*Foolish Wives,* 1921),金・維多的《群眾》或普力斯康・史達區的《偉大的麥金提》(*The Great McGinty,* 1940)。演員在簽約之後,即交由服飾部門展開戲服設計的工作,為了開拍時能得到最滿意的效果,演員的服裝與化妝都必須先通過試鏡的考驗,接著演員開始熟悉台詞,與導演進行排演的工作。而製片的「前製作」也就此完成。

「製作階段」則是屬於實際拍攝的過程。被指定的攝影技師,在拍攝之前必須與導演共同商討場景的結構和舞臺的燈光布置。圖42這張劇照取自於《騎兵指揮官》(*Beau Sabreur,* 1928):攝影車正往後推,拍攝賈利・古柏擊劍的特寫。在攝影車上,電影攝影師(或稱攝影指導)安格・修恩柏姆口中叼著菸斗,望向攝影機。攝影指導通常配有一位助手,以測量演員與攝影機之間的距離(在這裡,透過一根木製的引導尺,讓賈利・古柏與攝影鏡頭保持著固定的距離,以免跑到鏡頭焦距之外)。此外,攝影機操作員還會依照攝影指導的指示攝取鏡頭(雖然在這裡還沒有用到攝影機操作員)。場記小姐則會記錄那些鏡頭是好的、那些部分已拍攝完成、那些部分必須重拍……讓鏡頭在製作過程都能相互吻合。

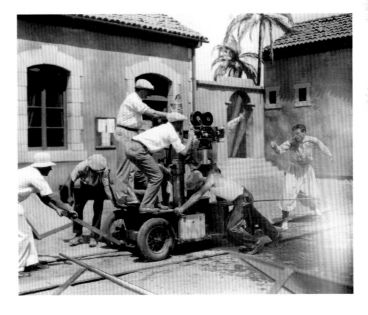

42
電影攝影師安格・修恩柏姆拍攝電影動作時,工作人員(最左邊)正把攝影機推車向後拉,以一根T型的木棍把演員賈利・古柏和攝影鏡頭保持恆定的距離。《騎兵指揮官》,美國,1928年。

電工或燈光師依據攝影指導的指示,安置現場的燈光設備。攝影機在移動時,是由一位工作人員(圖中左邊戴白色呢帽者)負責推拉攝影車的工作,而攝影車則分為有軌與無軌兩種。為了製作特殊效果,特效人員也必須在場守候:或許在舞台上噴灑煙霧;或在攝影機前放置一個小型的外景圖,用來模擬一個可能太貴以致無法搭建或前往拍攝的外景。道具人員隨時在一旁準備佈置場景、提供道具。此外,髮型師與化妝師也必須隨時在現場待

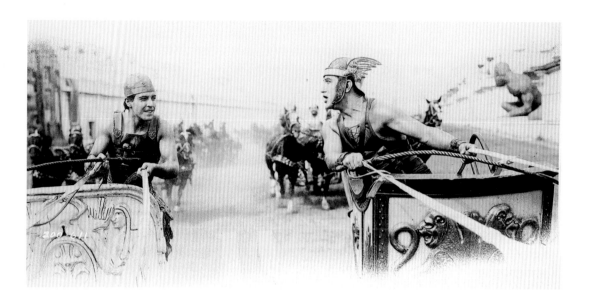

43
《賓漢》的製作是嚴格依據好萊塢的分工模式而成。美國，1925年。

命，處理演員的化妝工作。

　　當影片拍攝完成，或拍片當中，完成的連續鏡頭會交由剪輯師進行剪接的工作，而剪輯的工作通常都是由女性負責，這也表示影片的「後製作」已開始。剪接師將影片細加裁剪，以最生動有趣的方式說故事。在默片時代，只有最特別的影片才會委託作曲家配樂，在一般的情況下，製作完成送到電影院的大多是無聲的影片，再由電影院聘請鋼琴師或風琴師在現場演奏，為無聲電影提供配樂。在有聲電影時代，作曲家會先瀏覽過粗剪版，然後譜寫出一個可以由管弦樂隊錄製的樂譜，再交由音樂團隊中的技術人員把聲音層次添加上去。同時，剪輯師在獲得製片老闆、製作人和導演的剪接許可之後，決定剪輯的視覺設計，例如從一個鏡頭到下一個鏡頭的轉場，是要使用溶接畫面、還是要運用擦除然後以下一個鏡頭取代。最後，沖洗人員再依編輯的指示剪接負片、沖印數百份拷貝，再將電影送到世界各地去放映。

　　像《遠在東部》（*Way Down East*, 1919, 葛里菲斯）、《三劍客》（*The Three Musketeers*, 1920, 佛瑞德・尼布洛）、《天啟四騎士》（*The Four Horsemen of the Apocalypse*, 1921, 雷克斯・英葛蘭）、《羅賓漢》（*Robin Hood*, 1922, 亞倫・德黃）、《十誡》（*The Ten Commandments*, 1923, 塞西爾・地密爾）、《鐘樓怪人》（*The Hunchback of Notre Dame*, 1923, 華里士・沃斯里）

、《月宮寶盒》（*The Thief of Bagdad*, 1924, 拉烏‧渥許）、《賓漢》（*Ben Hur*, 1925, 佛瑞德‧尼布洛）（圖43）、《唐璜》（*Don Juan*, 1926, 艾倫‧葛羅斯蘭）、《肉體與魔鬼》（*Flesh and the Devil*, 1926, 克拉倫斯‧布朗）和《鐵翼雄風》（*Wings*, 1927, 威廉‧威爾曼），這些電影都是依照這種方式製作完成的。在當時，這些電影都是屬於大型的製作，內容主要都是冒險故事或愛情故事，主要在於為一般市井小民提供消遣和娛樂。因此，在空間與心理的描繪上都非常明確，而為了在感情上吸引觀眾，劇情遠比實際的人生更加羅曼蒂克。雖然如此，為了讓一般人能感同身受，縱然劇情比真實的人生更為驚悚浪漫，裡面還是帶有強烈的寫實色彩。過去一般人都以「古典」來描述這些特性，但這樣說顯得不夠嚴謹。在藝術上，所謂的古典主義，指的是形式和內容之間的平衡、理智與情感之間的和諧，然而1920年代和1930年代的好萊塢片廠製作的影片，幾乎很少達到這種平衡與和諧的境界。導演約翰‧福特經常被說是好萊塢的關鍵古典主義者，但他的《俠骨柔情》（*My Darling Clementine*, 1946）或《她戴著黃絲帶》（*She Wore a Yellow Ribbon*, 1949），都是浪漫勝於古典。

好萊塢製作的電影，一般大多非常濫情，在故事中呈現的不是烏雲密佈、英雄美人，就是與無情的命運在對抗，看來宛如浪漫主義時代的詩集或繪畫。這種電影雖然深受一般人的歡迎，卻濫情有餘而深度不足，這與世界上另一種類型的電影正好形強烈對比。在本書中，我特別為這種類型的電影加上一個標籤：「封閉性的浪漫寫實主義」。在這裡「封閉性」指的是這些電影傾向於創造出一種自以為沒在被觀看的世界，而演員也表現得好像攝影機並不存在一般；新進的演員在演出時，也都會被告知不要注視攝影機（也不盡如此，日本和印度的電影算是例外）。此外，他們也避免製造不確定或模稜兩可的意義。至於稱之為「寫實主義」，主要是因為這種類型的電影很少涉及上帝、地球之外的世界或象徵性的事物。

封閉性浪漫寫實主義的特色不僅在其調性及結構，也在於每個鏡頭的長度。雖然鏡頭的長度會依類型的不同而出現變化，好萊塢電影工業的發展，卻使得其鏡頭的長度比歐洲電影來的短。在1918到1923年間，美國電影每個鏡頭的平均長度是6.5秒，歐洲則是8.5秒，超過百分之三十之多。無論在好萊塢或其他地方，電影工業都喜歡從許多不同的角度拍攝，好讓導演和剪接師更易於

掌握鏡頭和故事的步調。

1920年代，封閉性浪漫寫實主義的鏡頭風格開始起了變化。尤其是美國導演，喜歡將薄紗覆蓋在鏡頭上，讓氣氛和色調顯得更為柔和、影像更為羅曼蒂克、演員比實際上更好看。葛里菲斯的電影攝影師比利·比澤在《殘花淚》（*Broken Blossoms,* 美國, 1918）的手法可謂箇中先驅，比風潮還早了好幾

44
葛麗泰·嘉寶和約翰·吉爾伯特在《肉體與魔鬼》中是以新的75毫米或100毫米鏡頭拍攝的。由此產生的親密和討人喜歡的圖像，成為日後浪漫電影製作的常態。導演：克拉倫斯·布朗。美國，1926年。

年。同一時期，也開始愛用長鏡頭來營造超凡脫俗的浪漫氣氛。例如，瑞典明星葛麗泰·嘉寶在美國電影中，特寫鏡頭使用的是較新的、75毫米或100毫米鏡頭，而不是普通的50毫米鏡頭。像是在《肉體與魔鬼》裡（圖44）創造出巨大、扁平化、浪漫的圖像，焦點集中在她的鼻子、嘴唇和睫毛，而不是她的頭髮或背景。

在有聲電影出現之前，好萊塢即是藉著類似這種逃避現實的、訴諸感情的、製造夢想的電影，在各地通行無阻，甚至風行全球。美國每年製作500到700部電影，因此，這幾年間輸出到其他國家的美國電影大約有六千部以上。而在其他國家，美國電影挾著光鮮亮麗的製作、高超的技術以及浪漫的情節，遠比當地製作的影片更受觀眾歡迎。在蘇聯，由於邊境受到封鎖，因此沒有受

到太大的影響；在英國，當地的電影工業抱持著「如果打不贏，就加入」的心態，終究接納了封閉性浪漫寫實主義的信條；而法國電影則年產量下降。

小說家亨利・米勒認為，藝術家在好萊塢的「獨裁統治之下，噤若寒蟬」[2]。許多知識分子和世界各地的文化評論員，如果被迫為電影寫些什麼，也只有「同意」二字。他們認為以工業的方針來製作電影是不對的：電影是藝術作品，而不是T型福特汽車。在電影發展的過程中，包括日本、印度、墨西哥、義大利、英國、中國、香港、韓國和法國的電影製片體系，無疑生產了許多庸俗的、老套的電影；但在世界各地和整個電影史上，嚴格控制的製作系統也是靈活且複雜的，足以造就一些偉大的導演，像是馬塞・卡內（法國，1930年代）、約翰・福特（美國，1930&1940年代）、胡金銓（香港，1960年代）、巴斯特・基頓（美國,1920年代）、文生・明尼利（美國,1960年代）與小津安二郎（日本,1920到1950年代）。這不僅發生在片廠的負責人或老闆一時不察之際，有些還是直接受惠於工作團隊專業知識和品味的提升。其中有些導演，如福特，透過各種方式控制系統，以達到自己的目的。當他拍攝西部片《驛馬車》（Stagecoach, 1939）和《俠骨柔情》時，他會坐在攝影機旁，當它已經錄下了他所需要的精確動作，他會在鏡頭前舉起拳頭。他這樣做是為了確認滿意的鏡頭，至於那些不滿意的鏡頭，全部予以銷毀，從而防止製片人老闆在影片中加入任何未經他許可的片段。在片廠制度下製作的封閉性浪漫寫實風格的影片，後來發展成國際電影製作的典範。導演們不能完全拒絕它，但最棒的導演則是改變和增強它，尤其是1918至1928年間製作的好萊塢喜劇。

好萊塢喜劇

好萊塢在喜劇片的製作上，具有充分的自由和專業技術，這一點是世界其他地方無可比擬的。

來自英國的喜劇演員卓別林，從小在倫敦孤兒院長大，1910年21歲時移民美國，一開始在基石公司製作的鬧劇中演出，對其粗劣殘酷的情節，深不以為然。受到優雅的法國喜劇演員馬克斯・林德的啟發，他同樣身著紳士裝束，並執導自己的電影。卓別林對喜劇電影發展的貢獻，就如同葛里菲斯對劇情電影

的貢獻一樣深刻。他不僅將電影加以人性化，而且還在生動的劇情中注入了纖細的情感；而在製作過程中，片廠對他的要求也能充分地配合，讓他在拍片時比其他導演具有更充裕的時間；除了執導之外，他也撰寫劇本、擔任製片、製作配樂，在自己的影片中擔綱演出。

　　卓別林的電影生涯是一個「典範+轉化」的完美例子。在他的第二部影片《威尼斯孩子賽車記》（*Kid Auto Races at Venice*, 美國, 1914）中，他頭上一頂圓帽、手持手杖、身上一襲破舊鬆垮的衣裝、腳上則是一雙過大的靴子，這一身裝束變成他在銀幕中獨一無二的造形。而在後來的發展中，正如華特·寇爾所說的「在經過一番嘗試之後，他從靈感中發現到：一種透過『外在』來呈現『內在』的表演方法。」[3] 他全身的裝扮，既像是個身無分文的流浪漢，又像是一位高雅的紳士。卓別林即是透過優雅迷人的演技，充分發揮這種曖昧的雙重特質，而這種特質在他成熟的影片中，也被發揮得淋漓盡致，裡面經常涉及

45
卓別林與寇根的親密關係促成了默片電影中最好的兒童表演之一。

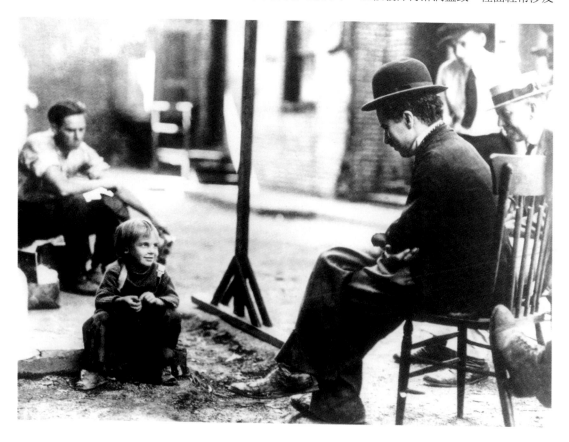

世界電影風格的擴張(1918-1928):電影工業和個人風格

到童年的憂傷以及流浪者的夢想。至於在製作過程為了追求完美，他通常會一拍再拍，試了二、三十次、甚至四十個鏡頭，有時則會完全停下工作，進行創思。概念總是先於製作。

卓別林創作的發展，以及他作品中所扮角色的視覺創意，關鍵可以從愛爾蘭裔的加拿大製作人、導演兼演員瑪麗・森尼特身上找到。森尼特是基石公司的創辦人之一；基石創立於1912年，是第一家專門製作喜劇的電影公司。森尼特製作超過1,100部電影，她將作品風格定調為鬧劇，這對後來電影的發展產生影響。森尼特在舞台上發現了卓別林，並於1912年聘請了他；然而待了兩年又兩個月之後，卓別林無法忍受基石瘋人院似的表演路線，毅然求去。正如電影史學家史密斯・盧威遜在評論中所說的：雖然在他後來的作品顯現出優雅的風格，「但是，如果沒有基石那些古怪的角色訓練，諸如流浪漢、不務正業的人、暴力花花公子、無辜年輕小伙子、粗魯的女人、殘酷的慈善家等，就不會出現流浪漢卓別林。因為卓別林把卡爾諾啞劇的形式帶進他的新世界，內容卻是森尼特自己的美國：一個深具感染性、神經質又總是高速的時代。而這些所有的點點滴滴，構成了流浪漢的舉手投足，包括他擺動拐杖的身姿、挖耳凝思的神情等，都是透過基石混亂的外在所獲得的深度了解。」[4]

1915年，在離開基石後不久，卓別林即成為一位眾所矚目的明星。1916年底以前，每星期賺進1萬美元，外加為數可觀的紅利，更重要的是：他對影片的剪接享有完全的創造性支配權，亦即「最後剪輯權」。1919年，卓別林和瑪莉・碧克馥、道格拉斯・費爾班克斯以及葛里菲斯這四位在電影界最具影響力的人物，共同創辦了聯美電影公司。然而這家以人才為主導的製作和發行公司，卻沒有製片廠。隨後幾年，聯美發行了一些有名的美國電影，包括《獵人之夜》（*The Night of the Hunter*, 1955）、《熱情如火》（*Some like it Hot*, 1959）和《公寓春光》以及詹姆士・龐德的007系列電影。諷刺的是，最後導致聯美加速沒落的，卻是一位與卓別林具有許多相同特質的人——導演麥可・西米諾。麥可・西米諾是一個完美主義者，電影風格華麗壯闊，1980年他製作了一部優秀傑出的西部史詩電影《天國之門》（*Heaven's Gate*），片中帶有強烈的馬克思人道主義精神，然而推出之後，卻成為電影史上票房最淒慘的大製作。

卓別林在1921年執導他的第一部劇情片《頑童》（*The Kid*），描寫一個

由艾娜・柏薇凡斯所飾演的未婚媽媽被迫遺棄自己的小孩。小孩後來被卓別林所扮演的流浪漢收養。傑西・寇根所飾演的五歲大男孩，為了失業的養父著想，故意打破別人家的窗戶，好讓他可以賺點外快。最後，小孩被社會局帶到孤兒院，卓別林則為了領回孩子，陷入困難的處境。寇根也展現了銀幕至今最清新自然的兒童表演之一。

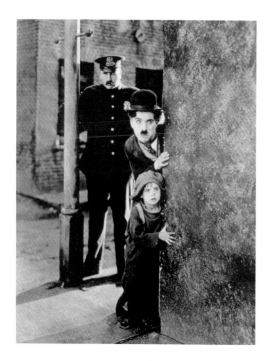

46
《頑童》的場景和風格部分源自卓別林的童年記憶。導演：卓別林。美國，1921年。

照這種劇情來看，《頑童》可能一點都不好笑。事實上，在卓別林的電影中，描繪的大都類似這種情節，但是，讓人無法忽視的是劇中所流露的深刻情感。在《頑童》裡，有些場景是直接引自卓別林童年時的倫敦。例如，片中的街燈，即是依照他小時候倫敦街頭的街燈設計的，至於瓦斯計時表，使用的也是英國的先令而不是美國的夸特。而父子倆的住房，也是根據卓別林小時候居住的房間設計的。拍攝過程中，卓別林又加入了一些創新的細節，讓劇情顯得更為洗練感人。流浪漢想要好好地教育孩子，讓自己成為孩子生活中的榜樣。他將一件舊毛毯改成長睡袍，在這個鏡頭中，我們近乎看到一件舒適的睡袍出現在眼前，這一點充分顯現出卓別林身為導演及演員特有的才具與天賦。《頑童》推出之後，大受市場歡迎，票房收入高達兩百五十萬美元。

卓別林的《淘金記》（*The Gold Rush*, 1925）、《城市之光》（*City Lights*, 1931）、《摩登時代》（*Modern Times*, 1936）和《大獨裁者》（*The Great Dictator*, 1940，諷刺希特勒的作品），使他成為電影發展的前四十年中最具影響力的導演。蕭伯納說他是「電影中唯一的天才」。卓別林不僅改變了電影的意像，並且改變了它的社會意涵和語法。他的電影在蘇聯深受歡迎，主要是基於裡面帶著強烈的社會批判，而這一點則被有心人拿來作為他是個共產主義者的證據。1952年，他離開美國到英倫參加《舞台春秋》（*Limelight*）的首映典禮，但在重返已蟄居四十年的家園時，美國海關卻不讓他入境。卓別林的喜劇風格，引起後來眾多喜劇演員效法，而他那一身獨特的穿著，則成為許多人塑

造自己銀幕形象的榜樣。法國演員賈克・大地從1940年代後期開始，即追隨卓別林的腳步，在喜劇典範的變化上，進行精心的實驗。1940至1950年代，義大利那不勒斯著名的喜劇演員多多，雖然沒有創造出獨特的造型，但其熱情尖銳的喜劇風格卻是受到卓別林很大的啟發。此外，帶有一副羚羊似的雙眼、顯露一副天真童稚神情的義大利女演員茱莉葉塔・瑪西娜，在《大路》（*La Strada*, 義大利, 1954）（圖47）和《卡比利亞之夜》（*Le notti di Cabiria*, 義大利, 1957）中的演出，也是直接受到卓別林很大的影響。更有趣的是，1960年代出道的法國演員尚-皮耶・李奧在被壞人追逐時，也模仿卓別林在默片中的快動作，而在轉過街角之時，則故意地放慢腳步，像卓別林那樣，做了一個跳躍滑行的動作。

卓別林對哈若德・洛伊德的影響甚至更為直接。洛伊德生於內布拉斯加，父親從事攝影工作，1912年19歲時首次在愛迪生的影片《老僧的故事》（*The Old Monk's Tale*）中露面。後來的幾年中，他一試再試，試圖找出類似卓別林那種迷人的滑稽人物造型，卻不得其門而入。他在四年之中演出了100多部喜劇短片，到了考慮退出影壇邊緣時，他與他的製作人終於找到了一種特殊的銀幕造型：寬圓的黑框眼鏡，變成他第一個最具個人風格的造形要素[5]。此後，又經過五年的實地表演和不斷嘗試之後，完整獨特的風格才真正塑造完成：一個充滿活力的、勇敢的夢想家，既激進又抒情；一種運動員和書呆子的混合體。「我將卓別林的裝扮狡猾地顛倒過來：卓別林穿的都太大，我的都太小。」但是，這種顛覆的工夫可不簡單。洛伊德的喜劇表現也和卓別林一樣豐富。雖然在影片裡他並未掛名導演，但在實際製作上，他卻深具影響力，不管是演出或攝影的角度，時常提供自己的意見。在銀幕上，他的角色是表面上很溫順，但會突然之間充滿了暴力和憤怒。他是一個不可預測的隔壁男孩。

47
在《頑童》之後的三十多年，從《大路》中茱莉葉塔・瑪西娜的服裝和面部表情，都可發現到卓別林式悲情的持續影響。導演：費里尼，義大利，1954年。

洛伊德是以「空中飛人」的表演聞名，至今依然為人稱道。《安全第一》（*Safety Last*, 美國, 1923）描繪一個鄉下人來到城市，在一家大百貨公司從事低微的工作，卻告訴家鄉的女友說自己在公司位居要職。後來這家公司經營出現

虧損時，他又編造了一個宣傳騙局說：有個人會在百貨公司的外牆表演攀爬的工夫。當被迫不得不去表演這種危險動作時，他的牛皮也就完完全全被吹破了。這部電影情節出自洛伊德的構想，至於驚悚的場面，則帶有森尼特的基石的風味，洛伊德也曾在那裡做過幾次這種演出——顯然是蠻幹，因為他本人患有暈眩症，而且在拍攝《幽靈》（*Haunted Spooks*，美國，1920）時，因點燃炸彈發生意外，失去了拇指和食指。先前吹牛的情節相當有創意，然而，洛伊德在影片結尾的二十分鐘攀爬的妙姿，時至今日依然獲得觀眾熱烈的掌聲。在鏡頭裡，他一層一層地往上爬，街道在下面清晰可見，過程中遇到重重障礙的阻撓：繩索、槍彈、羅網、狗、老鼠、桌板、時鐘。

48
哈若德‧洛伊德憑藉其動力十足又精緻的特技開闢了新天地。《安全第一》的這個屋頂場景，他剛剛被風向儀擊中頭部，是一次無視重力攀登的高潮。美國，1923年。

攀爬的過程，大多是由他本人親自演出，未使用到特殊的攝影技巧，只在鏡頭所及之外安置一個狹窄的平台。當老鼠爬到他的腳上時，他在狹窄的架子上滑稽地扭動。當他終於抵達樓頂時，卻被一個風向儀撞到頭，害他在屋頂的邊緣步履蹣跚、旋轉搖晃。最後，他從屋頂掉落，腳踝卻勾到旗竿上的繩索（圖48），這使得他整個人在建築物前轉了一個大圈、飛快地劃過下方熙攘的街道、投入情人米爾德瑞‧戴微絲的懷抱中。他倆不久後即結成連理，且戴微絲一直到1969年去世之前，都伴隨在他身邊。1920年代喜劇裡這個不可磨滅的鏡頭，被神秘地編排完成，可說是把一個美麗的構想完美地呈現！1920年代後期最嚴謹的導演——日本的小津安二郎，也深受洛伊德的影響。[6]

洛伊德的電影在票房上，比卓別林受歡迎；1920年代他拍了十一部電影，

卓別林則是四部。在電影製作技術上比他們兩位更耀眼、也更具實驗性的，當屬不苟言笑的巴斯特·基頓。西班牙詩人羅卡形容：「他憂愁深邃的雙眼……就像是玻璃杯的杯底、瘋狂小孩的眼神。十足的醜陋、十足的美麗，宛如鴕鳥的眼睛。是一種憂鬱精確地平衡的、人類的眼睛。」

1895年生於堪薩斯州的約瑟夫·法蘭克·基頓，世界知名的魔術大師哈利·胡迪尼給了他「巴斯特」這個暱稱。一開始，他並不喜歡電影，認為它們都和塔利留聲戲院放映的那種拳擊片差不多。然而，1917年的一個事件改變了他的態度：當他參觀曼哈頓的一家電影製片廠時，遇到了綽號「肥仔」的喜劇演員兼導演羅斯科·阿布庫，影響了他的一生。阿布庫讓基頓親自檢視一部攝影機，他對它的技術非常感興趣，以至於──根據他的傳記作者說：差點「爬進去」。

在與阿布庫製作了十五部短片後，這時期的銀幕形象仍看得到笑容的基頓開始拍攝自己的喜劇短片。《一週》（*One Week*, 美國，1920）是個開端，內容描述一對新婚夫妻一星期裡的生活。在關鍵的一幕中，他們的房子被龍捲風吹得東倒西歪，而基頓不知何故被彈射到對面的另一幢建築物；另一幕，他把手放在鏡頭前，以保護他正在洗澡的妻子免於曝光。《劇院》（*The Playhouse*, 美國，1921）甚至更有創意：在劇院裡看戲時，基頓發現整齣戲的所有工作職務全都由他自己一個人包辦，包括舞台工作人員、音樂家、指揮、演員和男女老少都有的觀眾（圖49）。為了達到這些效果，在拍攝時不僅需要將鏡頭覆蓋、倒轉、重複曝光，而且必須以無比準確的技術，不斷地在負片上添增複合的影像。

49
演員、導演兼作家巴斯特·基頓在劇場版的這個戲劇場景中扮演這兩個角色，所需的精確度顯示了基頓對這項媒體的技術掌控功力。美國，1921年。

1921年，巴斯特的朋友阿布庫被控告過失殺人，據說他在一次派對中強姦一位名叫維吉尼亞的婦女，害她死於膀胱破裂，而後兩度被無罪釋放。這個事

件上了全世界的頭條新聞。阿布庫的演藝生涯就此結束，十一年後去世。除了
這件醜聞之外，演員兼導演華里士‧李德的吸毒案，以及導演威廉‧迪士蒙‧
泰勒的被謀殺，使得電影界人心惶惶，於是在1922年設立了一個自律性的組
織，由郵政局長威爾‧海斯主導，開始對電影有關性和暴力的圖像、故事和主
題進行審查。這個自律機構（一般稱之為海斯辦公室），在1920年代後期制訂
了一系列嚴格的審查條文，後來稱為「海斯法條」。在隨後的三十年，海斯辦
公室結合了天主教道德審查會等壓力團體，禁止好萊塢電影對有關性、種族和
社會問題進行過分露骨的描述。接下來幾年，美國封閉性的浪漫寫實電影所表
現的超凡脫俗的純真，部分要歸功於這些禁忌的限制，有些則可歸因於導演本
身的自我約束，例如塞西爾‧地密爾在自己的作品中，有時也會描寫有關性慾
和頹廢的鏡頭，但會對沈溺在這種行為的角色大加譴責。海斯法條到了1950年
代開始逐漸被影壇漠視，但截至1960年代中期前，仍完好存在著。

　　基頓在推出許多成功的短片後，開始製作電影長片，每一部在表現形態
上，都具有繁複、準確和建築學的特徵。《待客之道》（*Our Hospitality*, 美國,
1923）具有相當出色的情節：巴斯特在他人家中作客，這家人千方百計地想謀
殺他。然而，南方殷勤的待客之道，卻讓他們在他還保有客人身分時，不敢對
他做出任何不敬的舉動。所以他被困在主人勒緊窒息的擁抱中。

　　《探險家》（*The Navigator*, 美國, 1924）中，有一個鏡頭後來被剪掉了，
而從這一點即可看出基頓的創作功力。在片裡，主角正在一艘船的船底焊接，
他發現到海中的魚群在穿行中，可能會發生碰撞的事故，因此開始扮演起交通
警察的角色，讓一群魚先行、另一群在原處等候。為了將這種情節搬上舞台，
他製造了1,500隻橡膠魚，把它們鑲嵌在格子窗裡，在攝影機前創造出魚群游
動的效果。這些鏡頭在預告片中引發觀眾哈哈大笑，但是當電影正式上映時，
觀眾卻一點都笑不出來。因為，當巴斯特在水底下指揮交通時，女主角正獨自
坐在船上，受到一隻兇殘的食人魔進逼與威脅。觀眾由於聚精會神地注意著女
主角的安危，因而無暇顧慮到基頓在水底下超現實的笑料。當緊張與笑料處於
同一個鏡頭中時，兩者會構成一種整體，產生相加的戲劇性效果，如在洛伊德
的《安全第一》裡；但是當他們以交互剪接的方式表現時，則可能產生相減的
效果，就像《探險家》中的鏡頭。因此，基頓毅然決然將那耗費巨資製作出的
笑料從電影中刪除。

在《將軍號》（*The General*, 美國，1926）中，基頓進一步學到如何運用喜劇的預期效果。片中他扮演一位南方的火車司機，有一回在車上時，整輛列車遭到歹徒劫持，其中還包括他的未婚妻。電影的前半段，他單槍匹馬親赴北方，尋找歹徒的藏匿之處；後半段，他與女友重逢、奪回火車、駕車返回南方。這種場景日後在喬治·米勒出色的《瘋狂麥斯：憤怒道》（*Mad Max: Fury Road*, 2015）有所呼應。在第一段使用到的視覺笑料和場景設置，在第二段又重複出現，並以倒轉的方式增強其效果。觀眾對這種敘述模式也一眼即知。根據華特·寇爾的說法，這

50
在電腦合成影像的時代，無聲喜劇電影的規模更令人印象深刻。在基頓的《將軍號》的高潮中，一輛真正的火車撞上了一座真正的奧勒崗州橋樑。美國，1926年。

部電影最後的高潮是「所有喜劇電影——也可以說是所有電影，最令人膽戰心驚的影像表現。」當基頓奪回火車，火速地開往南方時，敵人也在後面窮追不捨；中途，他放火焚燒一座具戰略價值的橋（圖50），燃燒的橋在敵方火車的重壓下崩坍斷裂，整輛火車因而滾落到河裡。在這個鏡頭中，並沒有運用到任何特殊效果，而一直到多年之後，火車失事的遺跡（地點在奧勒崗州的

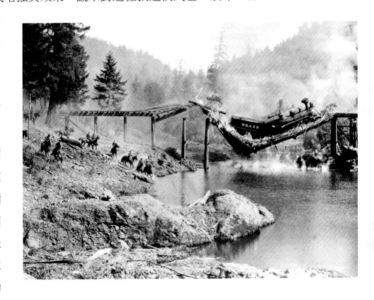

Cottage Grove）都還清晰可見。這個鏡頭在1920年代的電影中，堪稱「壯觀」的最佳實例，透過電影大銀幕的製作規模，產生那種近乎恐怖的敬畏感。這種壯觀之所以能達成，主要基於幾個原因：這一時期，美國的勞工還很便宜；華爾街股市還未崩盤；想像力揮霍到幾乎沒有上限；製片廠對導演們夢想的尺度還沒有過度謹慎。

和洛伊德不一樣，基頓的票房收入和他的製作花費不成正比。最後，他遭米高梅解雇，沉淪於酒精之中，只能寫寫像是《糊塗英雄》（*A Southern Yankee*, 1948）、《洛水神仙》（*Neptune's Daughter*, 1949）之流影片的不入流作家。到了1950年代，《待客之道》和《將軍號》的電影拷貝已經遺失，但當英國演員詹姆士·梅遜1952年住在基頓原本的房子裡時，在一個隱秘的壁櫥中找到這兩部電影的拷貝。這兩部影片再度被電影院放映。1965年，基頓出席威

尼斯影展為他所舉辦的回顧展，當天全體觀眾起立鼓掌向他致敬。隔年，他告
別了人世。

像卓別林一樣，基頓在蘇聯也深受歡迎（圖51），他電影裡嚴謹的結構與對空間及土地的感覺，被大加讚賞。從《軍火庫》（*Arsenal*, 1929）這部蘇聯最偉大的電影之一，即可看到他的影響力。比卓別林尤有過之的是，基頓空間性的幽默感也為日後法國的賈克‧大地開啟了先河。他的成功，在於將電影的娛樂價值和創造性融為一體，把工業製作方法巧妙地運用在電影製作中。而當封閉性浪漫寫實電影的所有要素都已就定位，十年之內，美國偉大喜劇導演的超現實主義和不可思議的芭蕾舞運動，正在把它拉伸到彈性的極限。

拒絕封閉的浪漫現實主義

好萊塢和其他各地片廠製作的電影，不僅受到知識界（如亨利‧米勒）的輕蔑與不屑，電影導演對之也深感無奈，甚至讓明星感到汗顏。有些作家，如福克納和雷蒙‧錢德勒，對自己的屈從只能借酒澆愁，而從其他國度移民來的電影工作者，如葛麗泰‧嘉寶、茂瑞茲‧史提勒、穆瑙和奧圖‧普瑞米格等，也對片廠的粗俗蠻橫深感遺憾。除了卓別林、洛伊德、巴斯特‧基頓等少數具有自主性的導演外，1920年代世界電影風格的擴張，主要靠一些對片廠製作抱持異議的電影工作者領軍開創。當封閉性浪漫寫實主義的清晰敘事性、視線吻合性、正／反拍鏡頭等，在1918年前皆發展到一定程度，世界各地的電影工作者也開始表達他們的不滿。主流的娛樂電影，在許多國家繼續讓觀眾如癡如醉，但是本章從下面開始，要介紹在這幾年出現的七種與封閉性浪漫寫實風格迥異的電影類型。這些電影工作者既不是家喻戶曉、也不是最具影響力，但是他們卻掙脫了傳統成規的束縛，為電影製作開闢出一些新的創作途徑。其中有些人，認為在封閉性浪漫寫實電影格局的限制下，喜劇無法充份發揮出實驗精神。例如對斯堪地那維亞、印度和美國電影工作者、自然主義者來講，它不夠寫實，因此不足以捕捉到社會真相。對一群主要的法國印象主義導演來講，則是過於傳統，不足以描繪出現實中稍縱即逝的感官世界。對所謂的德國表現主義者來講，與斯堪地那維亞相反，它受限於表面上的寫實主義，而忽略了對人類原始詭異的內心風景進行探索。對蘇聯導演來講，它的政治意識過於保守，它的剪輯帶有資產階級的氣息。對最具藝術性的電影工作者來講，它無法處理抽象的問題。對日本導演來講，它只是一種西方新奇的發明，與其國內的正面拍攝電影和辯士的傳統完全無關，與前十年一般無異。

在這七個群體中，喜劇電影工作者與好萊塢體系的差異最小。卓別林、洛伊德和基頓的電影中，對於女性角色從未好好地發揮過，他們對兩性之間的處理顯得過於天真；而從探討兩性問題異議者所製作的喜劇中，我們會發現更具創新性，不像美國自從阿布庫事件之後，處處受審查制度掣肘。這方面的大師，無疑首推柏林出生的裁縫之子劉別謙。劉別謙先是擔任演員，二十六歲時在德國執導的第一部重要電影是《木乃伊的眼睛》（*Die Augen der Mummie Ma*, 德國, 1918），在電影一開始即打出嘲弄性的字幕：「這部電影是花費巨資製作的，價值可抵兩棵棕櫚樹，而且，是在埃及拍攝的，該地坐落在柏林附近的魯迪斯多夫的石灰岩山丘上。」從這種荒謬嘲諷的電影引言中，即可看出劉別謙尖酸刻薄的電影風格。《牡蠣公主》（*Die Austernprinzessin*, 德國, 1919）則是第一部票房成功的電影，同年的《杜白麗夫人》（*Madame Dubarry*）受到評論界熱烈讚揚，寶拉・納格瑞在片中飾演路易十五的情婦。這部電影表現尖酸刻薄，很受瑪莉・碧克馥的激賞，出面邀請他到美國為她執導電影。在前往美國之前，他在德國推出最後一部喜劇《山貓》（*Die Bergkatze*, 德國, 1921），在片中，一位性喜拈花惹草的風流軍官接到上級的命令，必須離開駐地前往外地接受新職。在啟程當天，過去與他有染的情婦都對他依依不捨，甚至爭風吃醋、大打出手，而成群的女兒也聚集在路旁，向父親揮手告別（然而，類似這種充滿性暗示的鏡頭，不久之後就被好萊塢給查禁了。）在履新的路途中，風流的軍官又與一位強盜的女兒墜入情網，有一次，在夢中，他將自己的心肝掏出來獻給心愛的情人，一旁則是雪人興高采烈地在跳舞。劉別謙在《山貓》中，拍攝時遮蓋部分鏡頭，並使用超現實的設計，這在當時是一種勇於創新的表現。而當他轉進到好萊塢拍片時，也繼續採用顛覆性的手法，製造出引人注目的效果。例如在《宮廷禁戀》（*Forbidden Paradise*, 美國, 1924）中，一位首相和朝廷的眾官員發生了爭執，劉別謙特別透過一系列特寫鏡頭，描繪兩方對峙的場面。有一位官員拔劍指著首相，而首相則立即伸手探入大衣。這時鏡頭剪接到官員身上，顯現出他忽然停止挑釁，看來就好像首相從自己的口袋中掏出一種可怕的武器？然而事實卻不然，他手上拿著的是一本支票簿。劉別謙即是透過這種幽默的手法，顯示出衝突也可以透過金錢交易的方式來解決。

52
伯利斯・巴蕾的《手持帽箱的女孩》（蘇聯，1927年），一部罕見的蘇聯喜劇，繼承了劉別謙的傳統。

中產階級的沙龍、精緻的俱樂部、豪華的大舞廳，是劉別謙電影中三角關係和婚外情發生的舞台。他在電影中，對性的描繪、對男歡女愛場面的刻畫顯得非常大膽，與葛里菲斯電影中那種維多利亞式的欲語還休、忸怩作態的表現簡直形成強烈的對比。在劉別謙的《婚姻集團》（*The Marriage Circle*, 美國, 1924）中，一位精神科醫師和他太太正在吃早餐。他首先拍了一個雞蛋的特寫鏡頭，接著是一個咖啡杯。然後，丈夫的手切開雞蛋，而妻子則在攪拌咖啡，一個安靜平和的清晨。然而，接下來的鏡頭，丈夫的手卻突然消失不見了，然後是妻子的手；接下來，早餐被推到一邊。在這裡，劉別謙顯然要表現出夫妻倆想要做愛的慾望，比吃早餐來得更強烈，雖然銀幕上並沒有出現交歡的鏡頭，卻以精湛的方式暗示出來。

伯利斯・巴聶生於莫斯科，從前是一個拳擊手，1926年起開始執導電影，他的電影在表現風格上與劉別謙具有異曲同工之妙，卻受到影壇的忽略，與十年前的鮑爾和普洛塔扎諾夫相同。他對俄國與蘇聯電影的貢獻，主要是將電影表演自然化。與他們拍攝的悲劇不同，他的電影題材輕鬆活潑，例如《手持帽箱的女孩》（*The Girl with a Hat Box*, 蘇聯, 1927）描寫一位鄉村女孩和一個學生同居的故事，電影中的女主角娜塔莎以編製女帽維生，成品販售給莫斯科帽商（圖52），她為了與情人賃屋同居，謊稱兩人是一對夫妻。巴聶透過創意的手法，表現出這對情侶在房間裡打情罵俏的有趣場面，其中最有趣的是當女房東對他們的關係感到懷疑時，隨即把房間內所有家具全部搬走，甚至連地毯也不留。如果是劉別謙或卓別林的話，可能會以暗示的手法表現他們兩人是睡在一起的，然而巴聶卻表現得更為直接，簡直毫不遮掩。

最後要談到的非美國喜劇導演是巴黎肥皂商人之子——何內・克萊爾。對詩歌和戲劇深深著迷的克萊爾，拍攝了最具影響力的喜劇默片之一《義大利草帽》（*Un Chapeau de Paille d'Italie*, 法國, 1927）。片中有位紳士在前往結婚典禮的途中，他的座馬無意中吃掉了一頂草帽，而草帽的主人是一位已婚婦女，當時正在與情人幽會。隨著馬匹主人試圖找到一頂相同的帽子，以免此女的行蹤暴露，奇幻的事件接踵而至……。克萊爾成為屏幕上最機智的幻想家之一，而他日後的許多視覺技巧、

53
影於打字機前的作家兼導演露易絲・韋伯，是當時世界上收入最高的電影導演之一。她的社會工作背景影響了她故事中的寫實主義。

對鬧劇和仿冒的興趣以及他的魅力，都在《義大利草帽》一片中有跡可循。

1920年代，在美國、英國、印度和法國出現了一群導演，他們對主流電影那種逃避現實的表現深感不滿，個別使用不同的方法與主題，對某些被忽視的人類生存進行探索，從而發展出一些風格迥異的自然主義電影。其中露易絲‧韋伯（圖53）是當時世界上收入最高的導演之一，當然更是收入最高的女性導演。她以前曾在匹茲堡和紐約的貧困地區從事社會工作，不僅擔任影片的導演，同時也參與演出、編寫甚至製作，她說她的電影將「對民眾的心靈產生良好的影響」。[8] 從她早期的電影，主題就已超出了封閉性浪漫寫實的傳統範圍。以她的傑作《汙點》（*The Blot*, 美國, 1921）為例，一位貧窮的女人——格里格斯夫人，買不起雞給她生病的女兒吃，而她從鄰居的窗戶看到了一隻雞，韋伯透過視覺手段和剪接，出色地揭示了這位母親想偷雞的苦惱、衝動與無奈。

身為探礦專家之子的美國探險家羅勃‧佛萊赫提，也採用截然不同的方法挑戰主流電影的製作方式。和路易士‧勒普萊斯、盧米埃公司員工以及拍攝墨西哥革命戰爭的攝影師一樣，他沒有使用演員。成果就是他知名的紀錄片《北方的南努克》（*Nanook of the North*, 美國, 1921），這部片子是至今最長的同類型紀錄影片。主角南努克是阿拉斯加愛斯基摩Itivinuit部落一位著名的獵人。佛萊赫提早在1913年就已在冰天雪地的北極拍攝過影片，卻發現一旦沒有故事性或主題，他的鏡頭就會缺乏張力和戲劇性。1920年，他又回到極地，以更古典的方式將主題集中在南努克個人和他的家人，試圖「在還來得及的時候，把這些人原有的尊嚴和品格紀錄下來。白種人不僅摧毀了他們的品格，也摧毀了他們的人。」他透過半安排的方式拍攝Itivinuit族人用古老的方法狩獵海象和建造冰屋。這種重建式的拍攝手法並非沒有先例：如第49頁所提到美國電影工作者以半安排的方式拍攝龐喬‧維拉的戰役。佛萊赫提作品的靈感，來自愛斯基摩人的圖畫（圖54下），影片經過剪輯之後，成為無聲電影時代描寫

人類與大自然對抗最偉大的專題紀錄片之一。這部電影推出之後，風靡國際，甚至出現以「南努克」命名的冰棒；而兩年後南努克餓死的消息，成為全球報紙的頭條新聞。佛萊赫提直到1940年代晚期，都持續地在製作影片，而且在有生之年親眼看到紀錄片的發展開花結果，其中《北方的南努克》的成功可說居功不小。在1990年晚期之前，紀錄影片無法籌措到充足的資金，也找不到適當的上映管道，卻製作出一些電影史上最莊嚴和感人的電影，如約翰‧休斯頓的《希望之光》（*Let There be Light*, 美國, 1946）、法讓‧法洛克查德的《黑色房屋》（*This House is Black*, 伊朗, 1962）、克勞德‧蘭茲曼的《浩劫》、原一男的《怒祭戰友魂》（*The Emperors Naked Army Marches On*, 日本, 1987）、麥斯米倫‧雪兒的《瑪琳》（*Marlene*, 德國, 1983）、塔潘‧鮑斯的《波帕爾》（*Bhopal*, 印度, 1991）、朱利斯‧波德聶克的《逍遙自在的青春》（*Is it Easy to be Young*, 拉脫維亞, 1987）和維克托‧考沙可夫斯基的《1961年7月19日，星期三》（*Sreda*, 俄羅斯, 1997）。與這些電影相較之下，大部分非紀實電影就顯得膚淺。

瑞典1910年代後期和1920年代，維多‧司約史壯和茂瑞茲‧史提勒持續製作偉大的自然主義電影。打從1919年開始，大多數的美國電影是以人工光線、在陰暗的室內拍攝的。然而在斯堪地那維亞，他們並不完全採取這種「黑箱」作業，比較喜歡在自然光線下拍攝影片。隨後幾年，透過這些技巧，他們製作出的作品，影像顯得更具真實感，也更為精緻，受到世界級的攝影大師如史芬‧尼克維斯特和內斯特‧阿門鐸斯幾近狂熱的讚美。

在史提勒刪剪成兩個小時版本的《古斯塔柏林傳奇》（*The Saga of Gosta Berlings*, 瑞典, 1924）中，有些鏡頭帶有強烈的寫實主義色彩（圖55）。本片流暢地改編自塞爾瑪‧拉格洛芙的小說。扮演伊莉莎白的是年輕的葛麗泰‧嘉寶，後來成為一位眾所矚目的明星，是默片時代最富神秘色彩的女演員。司約史壯的《幽靈馬車》（*The Phantom Chariot*, 瑞典, 1921）也是改編自拉格洛芙的小說，他也在片中擔任主角，有如此強大的時刻，難怪有些人認為他是這一時期最優秀的導演。這部電影的敘事結構超越了《忍無可忍》和《路上的靈魂》（*Souls on The Road*, 日本, 1921）。電影一開始，是在新年除夕夜的一個墓地，主角大衛‧霍姆坐在一輛死神駕駛的幽靈馬車上縱酒狂歡（圖56），馬車將載他前往陰曹地府。司約史壯透過五個互相連結的情節，敘述大衛罪惡

的一生。裡面以倒敘手法回溯過去，有時則插入「前敘鏡頭」，這些情節發生在大衛從墓地搭上馬車之後。透過這種交插的表現，我們可看到他在重疊鏡頭中，注視著自己的妻子決定結束自己與孩子的生命。對於這種複雜的時間結構，有一位影評人如此評論：「這種效果相當卓越。其獨特的表現，1960年代之前的電影無人可與之相媲美。」司約史壯和他的攝影師朱利斯‧詹森捕捉到荒涼景色的自然之美，透過自然景觀，與大衛所處的醜陋社會現象相對照。關於這點，同時期的其他瑞典影片如《因堡荷姆》（Ingeborg Holm, 司約史壯, 瑞典, 1913）和《愛的考驗》（Vem dömer, 司約史壯, 瑞典, 1922）中，有極其突出的描繪。司約史壯的作品帶有嚴峻的宗教意涵，這點對後來的導演造成影響，包括丹麥導演拉斯‧馮‧提爾在內，尤其是他在《破浪而出》（Breaking the Waves, 丹麥, 1998）這部電影中，對蘇格蘭斯凱島的風光有極其優異的描繪。

　　1920年代美國作家、導演兼製作人奧斯卡‧米修克斯的作品中，使用寫實的手法，這種表現在片廠風格的電影中找不到先例。米修克斯1884年出生於被解放的黑人奴隸家庭，他在1919到1948年間，籌措資金拍攝了40多部電影，他將電影股份出售給黑人社團，並獲得黑人電影院的預約。他的電影情節粗俗、技法粗糙，聽說有些涉及奴隸和私刑的題材，然而，他的電影只有少數留存。

在《圍牆之內》（*Within our Gates*, 美國, 1920）
這部電影中，一位年輕黑人女子得到一位北方白
人的幫助，試圖開設一家黑人小學，卻導致可怕
的結果。米修克斯這樣對種族主義直率的敘述，
可能是在對五年前的《國家的誕生》一片提出反
擊。他的《肉體與靈魂》（*Body and Soul*, 美國,
1924）一片中，著名黑人演員與歌手保羅．羅柏
森在片中扮演一位神父，激發黑人教徒的虔誠信
仰（圖57）。或許有人會好奇：假如米修克斯可
以進入如華納兄弟公司之類的片廠去工作，接受
片廠的正規訓練，今日的美國黑人電影或許會有全然不同的發展。

57
黑人電影製片人的先驅之一奧
斯卡．米修克斯少數倖存的電
影：保羅．羅柏森主演的《肉
體與靈魂》。美國，1924年。

　　印度在1920年代持續製作描繪聖者的電影，發展出之後所謂的「全印度
電影」——一種充滿幻想、沒有特定信仰或地理空間的電影，試圖吸引不同
的地域、宗教、社區和種姓階級。許久之後，這種走向造成有些電影工作者
的不滿，他們開始逆勢而行，到了1924年，有些
深具社會關懷的導演也朝那個方向前進。霍米．
馬斯特是1920年代一位印度著名的導演，他在
前幾年曾前往歐洲，推銷帕凱早期製作的電影
（詳48頁）。1924年，他推出了《二十世紀》
（*Twentieth Century*），創造出一種改革派情節
劇，透過人性問題的描述，來探討社會變遷。在
電影裡，一位孟買的街頭小販，在獲取一筆財富
之後，搖身變成為剝削的雇主，一心一意想融入
英國殖民者的社會。

58
印度最早的社會改革電影之
一《印度賽洛克》的場景。
導演：巴布羅．潘特爾。印
度，1925年。

　　曾為工藝師兼畫家的巴布羅．潘特爾，在印度電影的主題上比馬斯特造成
更大的衝擊，尤其是在馬哈拉施特拉邦的中西區域。他和馬斯特一樣也受到帕
凱的《赫里謝金德爾王》的影響，在印度電影中探討歷史和社會問題。他在攝
影鏡頭上面，加覆彩繪背景和彩色濾光片，用來控制影片的灰黑色階調性變
化。《印度賽洛克》（*Indian Shylock*, 印度, 1925）是印度第一部社會類型電
影，主角是農民沙納塔拉姆，財產被放高利貸的剝削一空，被迫移居到城市，

接受城市生活的嚴酷考驗。這部電影在表演上帶有通俗劇的味道,但是,劇情卻具有濃厚的社會改革意圖,而其對社會問題的關懷,是當時傳統電影製作所沒有的。

與此同時,美國也完成了一部具相似意圖的鉅片,其意涵從片名《貪婪》即明顯可見。作家兼導演艾瑞克·馮·史卓漢具有強烈的自然主義信念:「電影可以透過講述一個偉大的故事……用這種方式,來讓觀眾相信自己所看到的是真的。」

馮·史卓漢是一位普魯士裔的維也納人,以前是草帽工廠的工人,性格中帶有一種強烈的貴族氣息。在1909年移民美國不久之後,即踏入演藝界成為演員,在第一次世界大戰期間,經常在電影裡扮演殘酷的普魯士軍官。從他導的前幾部電影中,即可看出他著迷於提供真實的細節,以探索富人和上流社會的頹廢和道德敗壞。除此自然主義之外,馮·史卓漢的電影風格也涉及象徵主義與表現主義,而《貪婪》則是一絲不苟地根據美國作家法蘭克·諾里的自然主義小說《麥克提格》所拍攝的。這部影片在九個月的拍攝過程中,花費了一百五十萬美元;第一次剪輯完成的版本,時間長達十個小時。馮·史卓漢在片中處理一段沒有愛情的婚姻生活:一位舊金山牙醫的太太中了樂透彩,獲得巨大的財富,然而她卻變得像守財奴一樣貪婪,而自己的丈夫也變成酒鬼,最後還落到一文不名的地步。他終於謀殺她,同時也殺死生意失敗的對手,還用手銬銬住屍體——這個鏡頭是在死谷拍攝的。這是一部沒有希望的美國電影,許多評論者曾將史卓漢的《貪婪》與十九世紀的俄國文學相提並論,同樣都以毫無掩飾的方式揭露人性的真實。在一個令人吃驚的鏡頭中,麥克提格的妻子全身痙攣,當她用金幣在裸露的身體上磨擦時(圖59),原始版本電影中所有金色的物質,包含錢幣、畫框、金牙甚至是一隻金絲雀,都被染成金黃色。在另一個鏡頭中,當妻子拿腐爛的食物給他吃時,他對她大打出手。

《貪婪》製作完成時,米高梅無法接受史卓漢所提供的十小時版本,而把它剪得剩下兩個多鐘頭。現存的版本比這個稍微長一點,情節依然非常吸引人,然而原版的遺失卻是電影界一項巨大的損失。1950年,當史卓漢在巴黎看到這部殘缺不全的版本時,他失聲啜泣地說:「對我而言,就像看到了一副殘缺不全的屍體。在小小的棺材裡,只見裡面布滿著塵埃,聞到一股恐怖的味

道，找到的只是這裡一塊小小的脊椎、那裡一塊破碎的胛骨。」[9] 同年，史卓漢又在比利・懷德的《日落大道》（*Sunset Boulevard*, 美國, 1950）中露臉演出，扮演一位失去光環的女明星的男管家，這位男管家過去曾是電影導演。他們生活在虛矯造作的世界中：他假裝是她的影迷，寫信給她；而當她那隻心愛的寵物猴子死去的時候，他依照完整的儀式為牠舉辦葬禮。當時，電影製片廠給他「史卓漢」這個封號，主要是因為他不知天高地厚，試圖製作出一種類似於左拉或杜斯妥也夫斯基那種小說的電影，透過鉅細靡遺的細節，探索人類天性的根基。

在《貪婪》之後三年，米高梅也以比封閉性浪漫寫實電影更誠實的手法，推出一部描寫當代美國的電影。這部影片成為探索華爾街金融風暴發生前的社會問題，最偉大的電影。金・維多所執導的《群眾》中，主角是一對尋常夫婦：一家大公司的小職員約翰和他的妻子。這對夫妻就像是紐約街道群眾的縮影。兩人在結婚之後生下一個女娃，卻不幸夭折，約翰無法接受這個悲劇的事實，其中令人心碎的一幕：他試圖讓喧嚷的市聲安靜下來，以免吵到孩子安睡，殊不知自己的小孩已經死亡。在窮途末路時，他差點自殺，最後找到一分「三明治板人」（前胸和後背各掛著一片廣告看板）的工作。這部自然主義電影，探討的是一個普通人的一生：本身既沒有特殊的才華、也沒有強烈的慾念，卻相信自己有朝一日會功成名就，最後卻夢想難成。美國夢，只不過是一種幻想，而約翰每天所遇見的人們，正因為沉浸在這種幻境之中，毀掉了自己的一生。

59
女演員莎蘇・佩茨在馮・史卓漢的《貪婪》中飾演被貪婪逼瘋的妻子。她在這個場景中，摩擦身體的硬幣在早期的版本中是金色的。美國，1923-25年。

金・維多在1894年出生於德州富豪之家，因為觀賞《忍無可忍》深受感動，而發願拍出類似這種感人肺腑的電影，探討人間最重要的生存問題。在電影界，他是屬於智慧型的導演，早期遊歷巴黎時，曾與海明威和喬伊斯等人交往，而在他漫長的電影生涯後期（1964年），拍了一部電影，上面加了

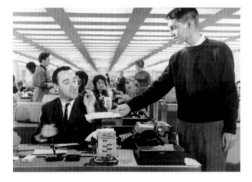

一個副標題：形上學導論。他的電影具有許多獨特的地方：從來沒有反派角色；那些不是他自己寫的劇本中，有三分之二是由女性執筆。或許正因為這個緣故，使得他既被認為擅長於男性電影，像是《德州遊騎兵》（*The Texas Rangers*, 美國, 1936）、《神槍遊俠》（*Northwest Passage*, 美國, 1940）、《男子漢大丈夫》（*Man without a Star*, 美國, 1955），也擅長於女性電影，如《史黛拉恨史》（*Stella Dallas*, 美國, 1937）以及《太陽浴血記》（*Duel in the Sun*, 美國, 1947）。

金‧維多終其一生都不停地進行電影實驗。《群眾》是首部以紐約為外景拍攝的電影，使用隱藏式的攝影機，捕捉紐約街頭真實的生活風貌。他特地請一位毫無名氣的演員詹姆士‧默雷擔任該片的男主角。受到德國導演的影響（在本章後面會提到這些導演），金‧維多設計一種複雜的開放鏡頭。在拍攝《群眾》的辦公室的情節時，他將攝影機架設在一個吊車上，以傾斜的角度拍攝人群在辦公室街區進出的情形；然後，攝影機鏡頭緩緩往上移動，在停止之前穿過窗戶、探向辦公室，只見室內擺滿成千上百的辦公桌（圖60上），最後，攝影鏡頭推向一個小職員的辦公桌（片中主角約翰）。這個連續鏡頭成功地捕捉到在大城市的一個沒有臉的上班族的生活。比利‧懷德後來也複製這種技巧運用在《公寓春光》中（圖60中）——他苦樂參半的維多電影改編。奧森‧威爾斯則以誇張的方式，轉用在他的電影《審判》（*The*

60
由三位電影製作人及其設計師開發的一種視覺創意：金‧維多的《群眾》中的非個人辦公空間，1928年（上）；比利‧懷德的《公寓春光》，1960年（中）；奧森‧威爾斯的《審判》，1962年（下）。

Trial, 法國, 1962）中（圖60下）。《群眾》的攝影風格不僅對西方電影造成衝擊，對其他地區的電影也產生了巨大的影響。在蘇聯，認為這部電影是以創新的手法，從資本主義內部對資本主義社會進行攻擊（就如他們對卓別林電影的看法一樣）。印度的導演吉坦‧阿南德則從民粹的觀點出發，在《計程車司機》（*Taxi Driver*, 印度, 1955）中刻劃印度勞動階級的生活。反之，米高梅卻深不以為然，要求金‧維多從樂觀的角度拍出七種不同的結局。最後選出的

是：約翰和他太太在劇院中看戲，兩人對著劇中一個小丑的精采演出大笑失聲，而小丑則扮演著窮苦潦倒的失業工人。當他們因看到自己的困境被活生生地搬上舞台而放聲大笑時，鏡頭也緩緩後退，讓他們消失在人群中。

《群眾》在兩次世界大戰之間，囊括了很多與電影相關的主題：群眾社會的主題，不僅在金・維多的電影中被刻劃入微，在莫文・李洛埃描繪經濟不景氣時的歌舞劇《淘金者》（Gold Diggers, 美國, 1933）同樣可見；另外在法國導演何內・克萊爾、尚・維果和馬塞・卡內的電影中，都曾被探索過。同樣地，大城市的生活步調、旺盛的活力、快速的節奏與城市本身的構造，似乎也為電影攝影機提供了一種完美的攝影主題。德國導演如佛瑞茲・朗、華特・魯特曼，以及蘇聯的齊加・維托夫[10] 都曾在自己的電影中以城市作為表現題材，發揮了傑出的創造力。關於這一點，從他們拍攝的《大都會》（Metropolis, 德國, 1927)、《柏林：城市交響樂》（Berlin: Die Symphonie einer Gosstadt, 德國, 1928)和《持攝影機的人》（Man with a Movie Camera, 蘇聯, 1929)即可窺見一斑。

在自然主義譜系的電影導演中，最後一位是佛羅里安・雷伊，他的《被詛咒的村莊》（La Aldea maldita, 西班牙, 1929）與其他的電影只有部分相似。與潘特爾的《印度賽洛克》（Indian Shylock）相同，描繪的也是一個家庭移居到城市的故事，片中主要在歌頌田園生活中悠閒無慮的永恆價值，却引發了一般人對都市化的恐懼，產生焦慮。西班牙右派政權即是利用民眾對都市的恐懼，對現代化以及社會道德的敗壞大加攻擊。在《被詛咒的村莊》中，農村景象是以簡單樸素又略帶畫意的抒情風格拍攝的，但在電影後半段，節奏突然加快，這時場景已移到城市，這種效果則是透過調整剪輯的步調達成的。不管如何，雷伊只在少數鏡頭中使用一些主流電影中不曾使用的、細膩又充滿張力的手法關照現實世界。

從韋伯、佛萊赫提、司約史壯、米修克斯、馬斯特、潘特爾、史卓漢、金・維多和雷伊的電影中，即可看出他們的電影不僅在體裁、甚至在內容上都各具特色，風格迥異。但是，從他們對社會的關注、對人性的認知，從他們嚴密細膩的自然主義敘事風格，以及他們對資本主義社會的焦慮和排斥，也可探知這些電影與那些封閉性浪漫寫實電影所標榜的世界觀是何等南轅北轍。這些導演大多素不相識，因此他們的電影必然無法代表任何具有一致性的社會意

涵或知識動向；雖然如此，他們的作品有時卻會被電影片廠拿來作為傑出的標誌而引以為豪，雖然片廠本身所標榜的世界觀，正是他們所極力想要挑戰的對象。而在把封閉性浪漫寫實電影推向極端的同時，他們也指出一條不為一般人所認同的另類創作方向，預留一個創作的空間。這些創造性的空間，後來又在1930年代的英國導演、1945年以後的義大利導演、1960年代後期及1970年代的非洲及中東導演的努力開拓與耕耘下，終於生產出豐碩的果實。由此也明白顯現出：社會自然主義的電影遠比那些逃避現實的電影，更具有持久性的價值。

61
《碧姐夫人的微笑》使用相機操作和視覺扭曲以反映主角的情緒。導演：賈曼·菪拉，法國，1921年。

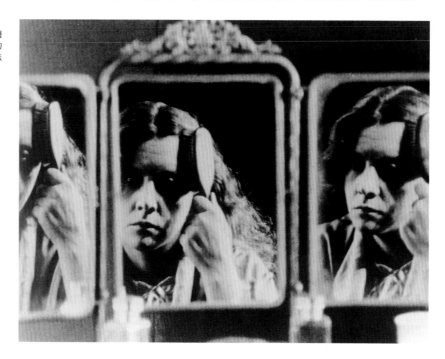

1920年代，法國電影工業面臨危機。當時國際電影市場上充斥著好萊塢製作的影片。1926年，好萊塢製作了725部電影，德國超過200部，而法國卻只拍了55部，而且大多是小公司出品。這種現象在電影史上成為一種固定的模式：電影藝術越是有突出表現的國家，其電影越是趨向少量化，而其中深具特色的電影工作者，則企圖對浪漫派的電影提出挑戰。然而，就1920年代法國的狀況來說，自然主義不是最重要的攻擊手段。受到印象派畫家莫內、畢沙羅以及詩人波特萊爾的影響，賈曼·菪拉、亞勃·岡斯、尚·艾普斯坦和馬塞·赫比爾等導演，嘗試在電影中捕捉人們對真實世界複雜的感覺，以及表現出人類腦中的影像如何在眼中重複地閃現。

賈曼・茗拉本人聰穎睿智，有如金・維多。她出生於富裕家庭，曾參與一些電影製作，如《仇敵姊妹》（*Les Soeurs enemies*, 法國，1916）。1917年遇見她的合作夥伴——電影理論家路易・德盧。在他們的合作下，發展出一個自覺性的電影運動，是屬於世界上最早的前衛電影運動之一。路易是第一個注意到心理分析家佛洛伊德的想法可以影響電影的理論家。在拍完一部電影後，賈曼・茗拉說：「我想高呼：讓電影歸電影，文學歸文學。」賈曼・茗拉的《碧姐夫人的微笑》（*La Souriante Madame Beudet*, 法國，1921），故事內容與《包法利夫人》有些類似，熱情的碧姐夫人住在一個鄉下小鎮，丈夫是一位只顧工作的推銷員。茗拉在片中不僅透過表演與事件，表達出女主角好色的性格，而且還在鏡頭前放置紗網，並透過攝影機的操作，表現她愛做白日夢、壓抑著強烈慾望的心理狀態（圖61）。當碧姐夫人發呆的時候，導演透過薄紗，讓她的觀點看起來很夢幻。這種表現與葛里菲斯對紗網的使用，在性質上非常不一樣：葛里菲斯主要在於表現女演員漂亮飄逸的特質。當碧姐夫人在雜誌中看到一張英俊男子的照片時，攝影鏡頭透過慢動作的方式掃描照片，生動地描繪出她的白日夢，彷彿觀眾正透過碧姐夫人的眼睛在看世界一樣。此外，茗拉還運用扭曲的影像來表達她的怒氣，這時影像的節奏通常會加快。

　　《轉輪》（*La Roue,* 法國，1923）是在《碧姐夫人的微笑》之後拍攝的，裡面某些情節延續茗拉印象主義的精神。它是由巴黎的導演岡斯編寫、執導、剪輯，他的第一部重要電影是由藝術電影公司出品發行（《暗殺》即是由這家電影公司所製作）。在此之前，岡斯就已執導過一部片長三小時的《控訴》（*J'Accuse,* 法國，1919），探索和平主義；他在第一次世界大戰期間曾在軍隊服役了幾個月，本片即是受到這種經驗的啟發。但相較之下，《轉輪》顯得更具創造性。本片講述的是一段複雜的三角戀情：一位鐵路工人西西弗、他的兒子埃利和西西弗的養女諾瑪。埃利和諾瑪的丈夫在阿爾卑斯山決鬥之後，剩埃利一個人吊在懸崖邊緣。岡斯在這裡，把一些埃利與諾瑪相處的鏡頭剪接在一起，用來表現埃利眼前一閃而過的生活記憶。其中每個畫面的長度只有24分之一秒。這些畫面在銀幕上匆匆掠過，顯得模糊不清。岡斯也知道觀眾看不清這些畫面，然而，卻想透過這種快速剪輯的手法，讓觀眾感受到主角的知覺加速到無法忍受的驚慌印象。這深具革命性表現的一幕，讓藝術家、詩人兼導演尚・考克多讚嘆道：「就電影而言，有《轉輪》前與《轉輪》後之分；就如同繪畫有畢卡索前與畢卡索後之分一樣。」

《轉輪》空前的成就，使它成為默片時代一部最具影響力的電影。在第二次世界大戰結束之後才踏入影壇的日本導演黑澤明，就曾讚美說《轉輪》是他所看過的第一部重要的電影；蘇聯導演普多夫金、艾森斯坦和亞力山大・杜甫仁科，在莫斯科曾對這部電影進行研究；葛里菲斯對其技術表現更是讚佩不已。在隨後四年，岡斯又編寫、執導和剪輯了一部四小時的電影，探索法國革命家、國家領袖和軍國主義者拿破崙的早年生活。拿破崙的一生橫跨十八、十

九世紀，岡斯在片中將他描繪成一位悲劇英雄。此外，岡斯還透過創新性的攝影機操作，描繪拿破崙活力充沛的生活細節，例如赤手空拳與人打架、馬上的英姿、豪華的舞會、戰場上衝鋒陷陣以及海上暴風雨的場面。攝影機並不僅是一種靜態的觀察者，它也跟著事件的進行，一起滾動、搖晃、前進、擺動，將拿破崙震天動地的一生，透過動態的方式記錄下來。洛杉磯時報對本片的評論是：「足以作為其他電影永遠的標竿。」

　　《拿破崙》（Napoleon，法國，1927）以拿破崙幼年時在軍事學校受訓的鏡頭開場。在裡面，孩子們正在練習拳擊，他們直接對著鏡頭揮拳，為了拍攝

這種鏡頭，岡斯巧妙地在攝影鏡頭的周圍包了一層厚厚的海綿，使得攝影機能夠承受外來的重擊。這種鏡頭比起賈利·古柏在《騎兵指揮官》中，對著攝影鏡頭前擊劍的畫面（見第67頁），已有明顯的進步。除此之外，岡斯在落幕之前，又再次使用《轉輪》中的技巧，把拿破崙童稚的笑容以動態的方式使用了六次，在一秒鐘的鏡頭裡，使用了24個畫面。而在早期科西嘉的情節裡，岡斯把一部氣壓式的攝影機安裝在馬鞍上，拍攝馬匹追逐的鏡頭（圖63）。另外，

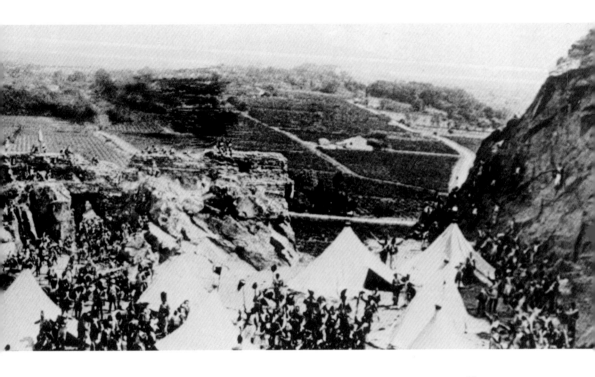

62
在《拿破崙》中，岡斯把三部分離的攝影機所拍攝的影像結合在一起，製作出著名的全景鏡頭。在每一個影像之間，明顯可見重疊的痕跡。法國，1927年。

在片中還有一個片段，將拿破崙在小船上遇到暴風雨的鏡頭，與他在革命大會堂的鏡頭交互剪接。暴風雨的鏡頭是在片廠中拍攝的：把小船斜放大水槽裡，再注入水將船隻淹 。岡斯透過這種交互剪接的方式，將革命大會堂的政治鬥爭比擬為在海上遭遇暴風雨的侵襲。為了強調這個影像效果，岡斯還特別在攝影棚上方懸掛一個巨大的鐘擺，將攝影機安置在鐘錘上，讓它隨著鐘擺的擺動，拍攝舞臺上的情節。電影最後的高潮，是描繪拿破崙揮軍進入義大利。岡斯在製作這些鏡頭時的表現，比《神廟》和《忍無可忍》中的史詩影像更為優異，他把三部攝影機相疊在一起（右邊的黑盒子是一部發動機），將每一部攝影機對準些微不同的方向，拍攝相連的戰爭場面，在放映時，再將之組合成浩

瀚的全景畫面（圖62）。這種獨特的畫面，自從全景鏡頭在1900年的巴黎萬國博覽會流產之後，在電影中就不再見過；而觀眾在觀看時必須轉頭，才能將完整的景象盡收眼底。這種三屏技術後來啟發了全景銀幕——一種超寬屏多投影的工藝，首次運用的電影是《西部開拓史》（*How the West Was Won*, 美國, 1962）。

《拿破崙》的最初版本，只在電影院中放映了幾次，得到各方的讚賞，然而這部電影龐大的製作花費，削弱了岡斯的創作自主性。儘管他是法國前衛電影的領導者，但在經濟狀況逼迫下只好投身為片廠工作，並像其他印象主義的導演一樣修改自己的創作風格。《拿破崙》在1950年代出現了好幾種不同的版本，與原版差距甚大；後來，英國歷史學家及導演凱文·布朗羅曾對這部電影的底片做了一次大規模的修復，1979年首次在美國科羅拉多的泰路萊德影展中播映，這時，原始版本中那種壯闊恢弘的影像才又重現世人眼前。當時已八十九歲的岡斯，也遠道前去參加這場影展。該片在泰路萊德影展展出之後，也曾在倫敦和紐約公開放映，許多看過的人都說：這是影史上一部不可多得的偉大電影。岡斯在九十二歲過世，在他逝世之前兩個禮拜，《拿破崙》正在紐約首演，這次演出是由法蘭西斯·柯波拉贊助的。至於柯波拉本人製作的《現代啟示錄》（*Apocalypse Now*, 美國, 1979）則不管在尺度上或是製作規模，都具有《拿破崙》的氣勢。

63
岡斯在《拿破崙》中，透過特殊的技術，把一部攝影機安裝在馬鞍上，拍攝出突破性的攝影鏡頭。法國，1927年。

在《拿破崙》完成之前兩年，德國導演E.A.杜邦製作了一部電影《雜技表演》（*Variety*, 德國, 1925）。杜邦本人帶有法國人的血統，在拍攝電影之前，擔任影評的工作，雖然《雜技表演》是在德國製作的，卻充滿法國印象主義的風格。本片以監獄開場，以監獄結束，主角由德國演員艾米爾·傑寧斯扮演，他在監獄中回憶自己的一生。他與一位表演「空中飛人」的特技演員私奔，後來她移情別戀，傑寧斯將情郎殺死，然後向警察自首。這部電影是由奧地利攝影師卡爾·佛恩德掌鏡拍攝的，1920年代，他也曾在一些重要的電影中擔任攝影工作，並且執導一部傑出的表現主義作品《木乃伊》（*The Mummy*, 美國, 1930），到了1950年代，在美國拍攝電視喜劇。佛恩德的攝影風格幾乎和岡斯一樣，帶有強烈的主觀色彩。當傑寧斯看到他的女朋友與情郎在一起時，佛恩德即透過特寫鏡頭與細膩的光線變化，表現傑寧斯眼中妒意橫生的表情。接著再將鏡頭轉切到她身上，攝影機故意以失焦的方式讓背景顯得模糊，然後再調

整焦距，在同一個鏡頭中顯現出站在她身旁的追求者。除此之外，這部電影中還可以看到很多這種鏡頭，攝影機透過幾何空間的位移，表現主角的「凝視與渴望」，捕捉他錯綜複雜的心情。在後來的情節中，佛恩德將攝影機綁在一個「空中飛人」的表演者身上，讓他隨著表演者在觀眾頭上擺盪，這個鏡頭與《拿破崙》議會中的鐘擺鏡頭，具有異曲同工之妙。在下面的觀眾並不是聚精會神地在看表演，而是一邊看、一邊在笑談閒聊，這種效果現在看起來還帶有摩登的味道。「空中飛人」

64
電影攝影師卡爾・佛恩德的半抽象影像，在E.A.杜邦的《雜技表演》一片中。德國，1925年。

的演員在高空中擺動時，身上發出陣陣光芒，彷彿是穿著反光衣，顯現出一種幾近抽象的效果（圖64）。在美國，《雜技表演》比其他印象主義電影更受一般人歡迎，影響所及，使得美國攝影師也開始在電影中使用動態的拍攝手法。

1920年代自然主義者為電影引進歷久不衰的寫實主義風格，相反地，在1928年，法國印象主義者的創新性卻走到窮途末路。為什麼會出現這種局面呢？或許是因為印象主義者所探求的現象，像是感知的速度、電影接近人類視覺的圖像等，都是短暫的經歷。他們的電影——尤其是岡斯的作品，最重要的是對蘇聯導演如艾森斯坦等造成影響。印象主義者的快速剪輯手法（《碧姐夫人的微笑》的鏡頭平均長度只有五秒鐘，比當時一般美國電影的平均長度要短得多）或許也可算是為1980年代一些受到MTV音樂片影響的美國電影開啟了先河；在這些電影中，瞬間慢動作、快速度地搖鏡（whip panning）再度流行。

超越國界，德國的電影工作者試圖讓電影有更深一層的效果。當賈曼・菖拉和岡斯在自己的作品中捕捉短暫的、隱藏的感情，羅勃・維奈、佛瑞茲・朗和F.W.穆瑙則意在表現人類內在受壓抑的、原始的感情。受到表現主義畫家和劇場設計師的影響（表現主義尖突碎裂的風格，與細緻精美的藝術正好形成強烈的對比），他們開始製作表現主義電影。在1918到1928這十年間，他們雖然只製作了二十幾部電影，但是，這些電影不僅輸出到世界各地，深受一般觀眾喜愛，更對當代的電影造成巨大的影響。德國雖然在大戰中戰敗，經濟又陷入大蕭條，然而德國的電影工業卻不像法國那樣一蹶不振，反而不斷地擴展。在戰爭爆發時，德國境內只有25家製片公司，但是到了1918年，卻反而增加

到130家。此外，德國在1916年停止外國電影輸入，直到1920年禁令才完全解除，而在這段期間，不僅本國電影在市場競爭上受到國內政策的保護，電影工作者在創作上也受到很大的激勵。戰後通貨膨脹一發不可收拾，經濟幾乎全面崩潰，然而，德幣的貶值卻意謂著德國電影在國外市場變得比較便宜，反之進口的商品則變得相當昂貴，這種現象使得電影的輸出受到鼓舞、輸入則受到限制。儘管整個國家正陷入不景氣，德國政府卻優先扶植電影事業，從而也促進了電影工業的發展。[12]

65
在羅勃・維奈所執導《卡里加利博士的小屋》中，直接在牆壁和地板上塗上陰影和光線。德國，1919年。

而在這種背景之下，有一部電影不僅引發了德國表現主義電影運動，也是歐美第一部向封閉性浪漫寫實主義挑戰的偉大電影：《卡里加利博士的小屋》（*Das Kabinett des Dr. Caligari*, 德國，1920）。本片由羅勃・維奈所執導，是在卓別林製作第一部長片前、米老鼠開始面世前、發現圖唐卡門陵墓前、列寧死亡前、日本裕仁天皇登基前所製作的。從圖65的影像中，即可了解到為什麼《卡里加利博士的小屋》會那樣引人矚目。當美國、英國和法國的片廠電影都是在攝影棚中製作，陽光被排除在影片之外，斯堪地那維亞的電影則反其道而行，至於羅勃・維奈和他的設計師赫曼・沃姆、華特・雷曼和華特・羅禮則發現到第三種表現途徑：他們在場景中製造出單調的燈光，直接在牆壁和地板上塗上陰影和光線，刻意模擬自然主義電影中的那種燈光效果，近似於在嘲弄它們。

故事的結構就像是一個百寶箱。電影一開始，有個名叫法蘭西斯的學

生正在敘說故事，故事中一個名叫謝薩的夢遊症患者，晚上替老師卡里加利博士報仇暗殺他的仇敵，其中包括法蘭西斯的朋友艾倫。在綁架一個美麗年輕女子的過程中，謝薩死了，故事就講到這裡；法蘭西斯去了當地一家精神病院，他發現醫院的院長是卡里加利博士。這部電影的編劇卡爾·梅爾和漢斯·傑諾維茲在創作時，原本有意在劇本中注入政治性的意涵。其中，卡里加利象徵邪惡，而德國正在他邪惡勢力的統治之下；至於謝薩則代表在其統治之下的普通百姓。後來，38歲的導演維奈和他的製作人艾芮克·波馬不僅刪除電影中敏感的政治議題，並且加入了一個開放式的情節：在電影落幕之前，當法蘭西斯說完故事來到精神病院時，才發現他故事中的主角謝薩事實上並沒有死亡。這個事實令法蘭西斯大驚失色，隨即被當成精神錯亂者，而卡里加利博士——現在顯然變成一位仁慈的醫師——變成他的主治醫師。於是，整部電影也變成了法蘭西斯的夢境。維奈自己的父親是一位德國著名的演員，後來因精神錯亂而走上自殺之路，或許正因為這個緣故，維奈才會透過精神錯亂的觀點處理《卡里加利博士的小屋》，對其隱含的社會議題反而不感興趣。

　　這部低成本電影只花了不到三個星期時間拍攝。裡面的布景大都是以繪畫的布幕製成，戲服也是粗製濫造。圖像的極端表現主義，提出了電影中最基本的問題之一：電影映像代表的是哪一種觀點？假使這代表的是觀眾的觀點，那麼角色的行為或許會繼續夢幻或瘋狂，但場景則應該是自然主義的，因為觀眾並沒有瘋；假使它代表的是一種客觀的、全知的、類似十九世紀小說敘述者的觀點，那麼這個講故事的人就不會把整個世界都看成是扭曲的。或許，導演只是表現他自己怎麼看待馬戲表演者、夢遊者，但維奈本人心理上並沒有病。直到1950年代晚期電影風格大爆發，觀眾才會看到導演眼中的世界。問題的答案，似乎可以從波馬和維奈修訂過後的序幕和結局裡找到：這裡顯示這部電影是由瘋子法蘭西斯講述的，而卡里加利的形象、分割的空間、鋸齒狀的燈光、扭曲的線條、強烈的動作和沉重的停頓，都是法蘭西斯極端精神狀態的表現。然而在最後一幕，當觀眾從法蘭西斯扭曲的世界觀點中退出，開始透過正常的觀點來看待他的行為，裡面的影像卻依然是以表現主義的方式呈現。由此看來，「電影僅在反映其角色的心理狀態」這種想法，並不足以解釋這種歧義；似乎暗示著：電影本身以及製造出這部電影的社會，才是真正的瘋狂。

　　看過最近染上色彩的版本之後，在我看來《卡里加利博士的小屋》依然

是默片時代最美麗的一部電影。本片在柏林首映時造成轟動,隨後在法國、美國也引發巨大的衝擊。雖然維奈是唯一不曾到過好萊塢的德國名導演,但一些歐洲導演如佛瑞茲‧朗、比利‧懷德、寇提茲和索麥等,後來在好萊塢拍攝的黑暗驚悚片應該都受到《卡里加利博士的小屋》的影響:電影圖像的觀點可能是模稜兩可的,既可從外在、也可從內在表現片中角色的精神狀態。而在表現形式和內容交互的纏繞下,也使得電影變得更加錯綜複雜。

在歐洲表現主義運動中,《卡里加利博士的小屋》是最引人注目的電影,此外,表現主義對佛瑞茲‧朗、穆瑙以及某些國家的導演造成了影響。例如1924和1925年曾在德國工作的希區考克,其製作的首部電影《房客》(The Lodger, 英國, 1926)(圖66)即帶有表現主義的色彩。連整個1920年代持續使用非西方的、扁平化視覺效果和辯士講述的日本電影,都強烈感受到它的影響。衣笠貞之助在1918年開始涉足電影製作,一開始也是依循傳統模式,其中女性的角色

66
希區考克在《房客》中引進了他在德國所見識到的陰影表現技巧。英國,1926年。

仍以男扮女裝的方式演出。到了1922年,在日本導演中他是少數企圖透過西方電影技巧發展出獨特表現方式的導演。這種帶有貢布里希「典範+轉化」的企圖,甚至連深受《忍無可忍》影響的春田實,在《路上的靈魂》都未曾達成。專研日本電影史的學者諾耶‧柏區曾強調:「雖然當時日本電影的發展已頗有所成……但原創的氣質符合西方形象的獨立藝術家,衣笠貞之助毫無疑問是第一人。」[13]

衣笠貞之助曾觀賞過《卡里加利博士的小屋》和《轉輪》,後來製作了《瘋狂》(A Page of Madness, 日本, 1926)[14],片中有一對老夫妻,妻子發瘋淹死了自己的小孩並企圖自殺,後來住進一家精神病院,丈夫為了就近照料她,也進入醫院工作,然而自己的精神狀態卻因而日益惡化。就如圖67所顯示的,這部電影在形式設計上並不像《卡里加利博士的小屋》。這兩部電影之間的相似處,在於衣笠貞之助對精神病院混亂場面的處理,是透過影像重疊、倒敘和象徵達成的,像這種混亂的影像都不能單純歸因於丈夫精神狀態的惡化。當他

透過窗戶看到某個事件時，它們很可能是他以前生活的倒敘，也可能是外面正在發生的事情；整部電影都變得迷失方向和模稜兩可，而不僅僅是它的人物而已。《卡里加利博士的小屋》和《瘋狂》，都以一種「內、外並行」的敘述手法講故事，這對主流電影中講究以清晰的方式敘事的傳統，無疑是一種挑戰。這部電影遺失多年，一直到1971年，衣笠貞之助才在自家庭院的小屋中找到一份電影拷貝。後來，他依此製作一份新的拷貝，還委託他人為電影製作了新的配樂，然後在全球重新發行這部電影。許多人認為它是1920年代，最具個人風格的日本電影。

1920年代電影中，「瘋狂」的主題激發了許多創新性。當時在德國影壇，還有一位導演佛瑞茲‧朗（父親是維也納的建築師）也在自己的電影中創造出另一種類型的卡里加利博士：馬布斯博士。在這之前，佛瑞茲‧朗曾推出一部《蜘蛛》（Die Spinnen, 德國, 1919/1920，這部電影現在已製成錄影帶），這個片子冒險、瘋狂、奇特的情節，令製片人波馬深為激賞，於是邀請他執導《卡里加利博士的小屋》，但是，他卻只處理了一些前製工作。《賭徒馬布斯博士》（Dr. Mabuse der Spieler）1921年

67
另一部瘋人院的電影：一個老人在照顧被關在家中的妻子。衣笠貞之助的《瘋狂》。日本，1926年。

公開上映，片中的主角是一位神智清楚的罪犯。他誘拐了一位伯爵夫人，並且透過詐賭，害得她的丈夫傾家蕩產。後來他又對控告他的檢察官施以催眠術，讓他走向自殺之途。最後，馬布斯博士不堪法律的糾纏，終於精神錯亂。就像《卡里加利博士的小屋》，《賭徒馬布斯博士》也有意對1920年代德國漫無法紀與道德淪喪的社會現象提出批判，只是在影像風格上並不如前者那樣充滿特色。反之，如同《蜘蛛》一樣，佛瑞茲‧朗的表現主義主要顯現在其細膩的敘事結構上。馬布斯博士性格充滿強烈的感性，在其富裕、墮落的生活底下，隱藏著一股原始而強烈的渴望。佛瑞茲‧朗主要在於強調社會結構的緊張，而非僅止於對個案進行表面上的刻畫。後來他到美國製作的電影也具有這種特色，而他之所以會離開德國，部分原因是不願與當時的納粹政權有所掛勾，謝絕了新德國電影工業所提供的一個重要職位。[15]

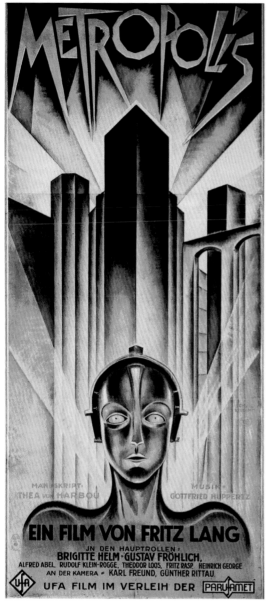

在這些電影中，我們可以看到一些與「建築」相關的東西；而在《大都會》（Metropolis, 德國， 1927）中，則可發現到更直接描繪到複雜的社會結構的情形，這一點也使它成為無聲電影年代最具代表性的電影。故事發生在西元2000年一個大都市中，勞工和獨裁的企業主之間發生了激烈的衝突，而工人的怒氣，經常會奇特地受到一位聖潔少女瑪麗亞的影響而平息下來。而這位企業家就像馬布斯博士一樣狡猾，設計了一個像瑪麗亞一樣的機器人，在工人之間製造矛盾與衝突。（見62頁， 圖39）。而在機器人操弄之下，社會出現混亂不安的局面，後來，瑪麗亞和企業家的兒子出來拯救城市免於毀滅；最後，工人與企業主彼此和平相處。《大都會》用了十八個月的拍攝時間，使用了兩百萬英呎（650,000公尺）長的膠卷，動用到三萬六千位臨時演員。攝影師是卡爾·佛恩德，杜邦的《雜技表演》即是由他掌鏡拍攝的。它的特效技師尤金·舒夫坦發明一種「鏡子拍攝法」，即所謂的「舒夫坦製作法」：把一個縮影場景反射到鏡頭中，與前景中的人物同時拍攝，看起來就像這個演員正在這個場景前面演出一樣。後來，他成為一個著名的電影攝影師，拍了《霧港》（Quai des brumes, 法國, 1938）、《江湖浪子》（The Hustler, 美國, 1961）等重要電影。

操縱與陷入瘋狂，是這時期德國電影最中心的題材。它的城市景觀、機器人技術、黑社會的圖像、對剝削和城市天堂的興趣等，都對日後的科幻電影產生了深遠的影響。金·維多對《大都會》留下極深的印象，從《群眾》這部電影即可看出他受到表現主義的影響。這部電影已經修復，並在近幾十年來多次重新發行，還曾經在其配樂中加入高能舞

曲。1970年代後期興起於美國的普普文化，也從裡面獲取許多創作的靈感。此外，在喬治‧盧卡斯的《星際大戰》（*Star Wars*, 美國, 1977）中的機器人希普、在《銀翼殺手》（*Blade Runner*, 1982）和《蝙蝠俠》（*Batman*, 1989）裡未來城市的外觀，追根究底都是源自於《大都會》。此外，美國導演大衛‧芬奇為瑪丹娜的歌曲〈表現你自己〉所拍攝的錄影帶，也可看到這種印記。希特勒對《大都會》也喜愛有加；而它史詩般的佈景設計，也吸引了他的建築師施佩爾。1943年，毛特豪森納粹集中營裡的囚犯，在命令下建造了一個巨大的環道，其構造據說是依照《大都會》中的環道設計的。[16]

德國最後一部偉大的無聲電影，被法國影評人票選為有史以來最佳電影[17]，是在美國製作的《日出》（*Sunrise*, 美國, 1927），導演穆瑙或許是整個默片時代最具有才華的導演。早年學習藝術與文學，憑藉一部夢幻般的吸血鬼電影《不死殭屍－恐慄交響曲》（*Nosferatu*, 德國, 1922）和一部關於守衛的諷刺劇《最後的微笑》（*Der Letzte Mann*, 德國, 1924），確立了自己的地位。《日出》就像許多1920年代的電影，包括霍米‧馬斯特、金‧維多和佛羅里安‧雷伊等大師的作品，已經考慮到鄉村和城市的對比價值觀。其中三角戀愛的情節，也是這十年流行的題材，產生了岡斯的《轉輪》以及杜邦的《雜技表演》。一位幸福的鄉下已婚男子，被一個城市女人引誘，說服他淹死自己的老婆。但是他無法這麼做，反而帶著妻子穿過一個湖來到城市，在那裡他們度過了愉快的一天。回到鄉下後，他妻子似乎在一場暴風雨中淹死了。悲痛欲絕下，他想要掐死這個城市女人。

上面這些劇情，只談到《日出》的內容概要，卻無法描繪出電影裡強烈的詩意（圖69）。穆瑙原本打算在德國拍攝，好萊塢卻不惜巨資讓他自由地建造一座巨大城市的模型、使用複雜的燈光照明。為了符合卡里加利的表現主義，建築內部採用傾斜的牆壁和傾斜的天花板，來反映人物扭曲的視角。事實上，我們很難為穆瑙的電影做出一個明確的歸類：他很快就與羅勃‧佛萊赫提合作一部半紀錄片《禁忌》（*Tabu*, 美國, 1931），而1930年代的法國詩意現實主義者視他為大師；《日出》則為後來幾年的美國表現主義電影，包括約翰‧福特的《四個兒子》（*Four Sons*, 美國, 1928）和《告密者》（*The Informer*, 美國, 1935）鋪路。

　　在1920年代繼續向東移動,我們來到這十年最後一場偉大的民族電影運動,也是最明顯反對封閉性浪漫現實主義的一場——蘇俄。1924到1930年間,一群信仰馬克思主義的年輕電影工作者,試圖透過創新性的電影剪輯手法,引發觀者從電影裡產生知性的回應。他們捨棄在電影工業前二十年發展出的連續性鏡頭、正／反拍鏡頭等剪輯手法,而將不同性質的鏡頭剪接在一起,鏡頭與鏡頭之間,完全不重視傳統敘事形態那種聯結性與邏輯性。其主要論點是:觀眾看到這些不相關聯的影像,必然會感到疑惑,從而引發他們從不同的方向探索影像之間的關聯,或許從政治上、或許從隱喻層面上進行。而這種關聯,將可讓觀眾的思維更加靈活,從而使得電影變成勞工階級最理想的啟蒙工具,讓他們對自己悲慘的處境有更深一層的了解。

　　我們曾經提過三位俄國導演:艾夫堅尼·鮑爾、葉科夫·普洛塔扎諾夫和伯利斯·巴聶(見51和83頁)。鮑爾在1917年離世,當時正為一部新電影尋找適當的拍攝場景。普洛塔扎諾夫在1917年革命之後,像許多導演一樣離開俄國流亡到法國工作,後來被勸說回國,從1924到1943年,製作了一系列音樂劇如《沒有一件嫁妝》(*Besprid'annitsa*, 蘇聯, 1936)以及喜劇《托赫來的裁縫師》(*Zakroishchikiz Torzhka*, 蘇聯, 1926),這些電影在今天都很難見到,然而在

當時卻深受國人肯定。巴聶直到革命的時期才投入電影製作，1920年代的喜劇《手持帽箱的女孩》，是他這十年中最好的電影。在1950及1960年代他所拍攝的電影，並無法獲得統治者、批評家甚至自己的滿意。1965年，他自殺身亡。

在蘇聯，布爾什維克企圖重整民心，建立「無產階級專政」的制度。電影在新的政權底下並沒有馬上被收歸國有，1922年，列寧發表著名的談話，宣稱「對無產階級來說，電影是所有藝術中最重要的藝術。」電影被視為是對社會最有貢獻的藝術，其受重視的程度，甚至連電影製作由國家扶植贊助的德國，都無法與之比擬。隨後幾年，尤其是1924年之後，蘇聯的電影界扮演著一種「智庫」的角色，具實驗性和凝聚性的要素，而其主要根據地則是莫斯科電影學校，學校的領導人是一位前時尚設計師庫勒曉夫，至於目標在於從事與新社會秩序相稱的電影實驗。庫勒曉夫後來曾對新電影「工程學」的技術提出一套看法，而其主要象徵則是機器。其他國家的導演，如

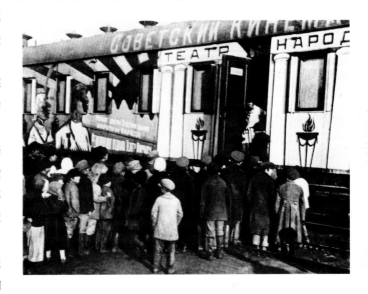

70
蘇聯的宣傳鼓動列車，列車的車廂被當成電影院。

烏克蘭的導演，把這種機械化觀點變得更為人性化。在庫勒曉夫的領軍之下，匯聚了一群才華洋溢的導演，他們不僅對電影的典範進行轉化的工作，而且還試圖將電影的形式「撕成碎片」（指蒙太奇技術），結果引發了世界電影的一些巨大的變革。

這些事件發展得極為快速。1919年，第一次世界大戰結束後的次年，宣傳鼓動的列車從莫斯科出發，列車的車廂被當成劇院和電影院（圖70）。他們在蘇聯各地散發傳單、表演戲劇以及放映電影，大力宣傳列寧的改革政策，包括識字教育、保健資訊和反對酗酒等議題。其中電影的部分，由一位結實的、21歲的瑞典攝影師艾德華·提謝帶頭。在蒙太奇時代，他拍攝了一部最著名的蘇聯電影《波坦金戰艦》（*Battleship Potemkin*，蘇聯，1925）。這些列車車廂後來經過復原，其中一輛提供拍攝紀錄片以及放映之用。擔任提謝作品的剪輯工

作的是一位21歲的詩人兼音樂家丹尼斯・考夫曼，後來他把自己名字改為維托夫，這個名字是烏克蘭文和俄文組合而成的，意思是「旋轉的陀螺」。隔年，在蘇聯發生了一件無關緊要的小事，卻對維托夫後來的表現手法以及蘇聯電影理論，造成了舉足輕重的影響。事情是這樣的：蘇聯海關在一個被扣置的外國貨櫃中，發現到一個《忍無可忍》的電影拷貝。當列寧看到這部影片時，馬上發了一個越洋電報給葛里菲斯，邀請他前來領導蘇聯的電影工業。當年八月，蘇聯電影工業已經國有化。電影史學家傑力達曾寫道：「在接下來的十年間，所有重要的蘇聯電影，都受到《忍無可忍》的影響。」在1920年，一位來自拉脫維亞的21歲大學生艾森斯坦，從工程學系轉到戲劇系，成為庫勒曉夫的學生。1923年，庫勒曉夫將莫斯科和華盛頓的鏡頭剪輯在一起，把莫斯科著名的果戈爾紀念碑放在白宮前面。延續這種實驗精神，他拍攝了一個演員的臉部表情：首先，他叫這個演員想像自己正被關在監獄中，肚子餓得飢腸轆轆；就在此時，他接過了一碗湯。透過這種表情，來表現飢餓與期待。而在這個鏡頭之後，庫勒曉夫又拍了同一個演員的

71
隱喻式的蒙太奇：把警方的蠻橫鎮壓行動，與殺牛的血腥鏡頭交互剪接。艾森斯坦的《罷工》，蘇聯，1925年。

另一個臉部表情：這一次，他已從監獄被釋放，正望著掠過天空的小鳥和白雲。後來，他將這兩段影片放映出來給學生看，教他們分辨這兩張臉之間的差別，然而，卻沒有人能夠看出其中有何差異。飢餓和自由的感覺，很難透過表演來顯示，則直接導致了一種思維：演員無法顯示的，就必須透過剪輯來完成！

列寧於1924年去世，同年，停不下來的維托夫和他的兄弟開始製作「電影眼」新聞片：拍攝在街道上發生的事件，拍攝時通常會在警車上安裝隱藏的攝影鏡頭，可說是眾多二十一世紀美國電視節目的先驅。

艾森斯坦推出《罷工》（Strike, 蘇聯, 1925），電影開頭是一位罷工工人自殺的鏡頭，在發動攻擊的高潮中結束，把警方蠻橫的鎮壓行動與殺牛的血腥鏡頭交互剪接：牛的喉嚨被割了一刀、舌頭被拉出來。《罷工》是一部帶有激進風格的電影，十足反映出「蘇聯智庫」的實驗精神。葛里菲斯在《忍無可忍》中交互剪接的論點，結合庫勒曉夫「麵包與自由」的剪輯實驗，創造出

《罷工》快速的剪接風格，而透過這種手法將警察比擬為屠夫。《真理報》稱它為「蘇聯電影中第一部革命性的創作。」[18] 1925年，艾森斯坦又推出了《波坦金戰艦》。艾森斯坦原本計劃拍攝一部與1904到1905年日俄戰爭有關的影片，在聖彼得堡起義時到達最高潮，中間再穿插一些重要的事件。然而，當他在奧德薩看見當地的一道台階時，即受到它們的吸引，試圖將之當成電影中的主要場景。而在奧德薩，過去曾發生過一次政府軍與叛軍交戰的事件。當時有一艘停靠在黑海的戰艦，船上的水手發生叛變。艾森斯坦決定將叛變的舞臺放在這道臺階上，將它當成是一部歌劇中傾斜的舞臺。在劇本中，這個暴動的相關篇幅只有一頁而已，然而，它卻逐漸發展成影片的焦點。艾森斯坦後來這樣寫道：「一個個別的情節要如何才能合理又完整地代表整體呢？唯有當它的細節……具有獨特的代表性時。換句話說，就像是一塊破碎的鏡片，能反映出整體。」[19] 奧德薩的叛變就如同鏡子的碎片，反映出獨裁政權對人民的壓迫。

電影攝影師提謝將軌道置於階梯的左側，使用多部移動攝影機拍攝，這在蘇聯電影中相當少見；此外，在他的助理身上裝上另一部攝影機，就如同岡斯在法國所做的一樣。奧德薩台階的情節（圖72）一開始是士兵前進開槍的鏡頭；一個小孩遭到槍殺；士兵的皮靴在台階上踏步前進（上）；一位戴眼鏡的老婦人受傷的臉龐；一輛嬰兒車滑下台階（中）；一位母親抱著死去的小孩爬上台階（下）。艾森斯坦將這些鏡頭、情節反覆地加以剪輯，透過這種方式使得台階的尺度變得更為巨大。此外，他還依照射擊、踏步和行進的節奏加以剪接，製造出一種有韻律的節奏感。最後《波坦金戰艦》包含了超過1,300個鏡頭，在同時期同樣長度的美國電影大約拍攝700個鏡頭、德國電影則僅有430個鏡頭。《波坦金戰艦》每個鏡頭的平均時間是三秒，而法國的印象主義電影和美國的影片平均大約為五秒、德國則是九秒。這部電影在莫斯科、柏林、阿姆斯特丹和倫敦上演時，產生巨大的影響。[20] 在1948及1958年，被由二十六個國家的歷史學家所組成的評審團票選為史上最佳影片；喬伊斯和愛因斯坦都對它讚美有加；它對1930年代英國的紀錄片運動產生

72
《波坦金戰艦》奧德薩台階中的鏡頭。導演：艾森斯坦，蘇聯，1925年。

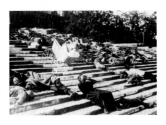
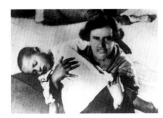

舉足輕重的影響；約翰・葛里森則因為對它愛不釋手，還幫忙準備了它的美國版本；希區考克在一篇為大英百科全書所寫的、有關電影製作的文章中，提到艾森斯坦的蒙太奇剪輯理論，他的藝術指導羅勃・波義耳也曾提到希區考克對《波坦金戰艦》所做的評論；美國巨星道格拉斯・費爾班克斯1926年將它帶回美國放映時，也大受美國各界讚揚；日後製作了影史上最受歡迎電影之一《亂世佳人》的大衛・塞茲尼克，當時只是米高梅的一名初階主管，把它推薦給片廠的所有員工觀看，儼然向「魯本斯或是拉斐爾的畫」致敬一般。《波坦金戰艦》的各個方面在今天看來可能顯得有點虛張聲勢，尤其是在蘇聯理想瓦解的情況下，但在1925年看來，它似乎非常人性化，並且具有出色的創新性。

73
在普多夫金的《母親》中，女演員薇拉・芭拉諾夫斯卡亞驚慌失措的鏡頭。這種即興突出的表情，是一種偉大演技的表現。蘇聯，1926年。

庫勒曉夫的另一個學生普多夫金執導電影《母親》（Mother, 蘇聯, 1926），當時只有27歲。故事發生在一次罷工期間，講述一個女人出賣她罷工的兒子，她告訴警察他的藏身之處以及他戰友軍械庫的位置。兒子被關之後，她深感後悔，後來兒子逃離監獄，母子在一場反對軍事暴行的示威中重逢。《母親》幾乎具有《波坦金戰艦》同等的影響力。普多夫金與艾森斯坦兩人之間存在著競爭關係，因此前者設計了一種類似音樂（快板—慢板—快板）的結構，這種手法與艾森斯坦的交互剪接風格迥異。《母親》使用許多特寫鏡頭，有些鏡頭很生動地表現出真實情境，例如酒吧裡樂隊演奏的場面。當兒子伸手去拿槍，開始對鎮壓罷工的軍隊展開反擊時，普多夫金透過一系列半秒鐘的疊化畫面，表現這位母親想像自己兒子死去的場景。她站起來，兩個極短的特寫鏡頭顯現她驚慌失措的尖叫（圖73上）。然後，鏡頭探向兒子的屍體。電影的結尾，母親在被沙皇的軍隊射殺之前，她那驚恐的臉龐再次出現，這個鏡頭由十六個畫面構成。薇拉・芭拉諾夫斯卡亞演活了一個偉大而堅忍的母親，但是影片中人性的時刻卻被刻板的殘酷表現方式給掩蓋了。例如，普多夫金會透過俯視鏡頭表現母親的感傷，而以仰視鏡頭表現她的高貴（圖73下）。這種1920 年代蘇聯電影常見的、意識形態上的自鳴得意，削弱了普多夫金的作品。

相同的批評並不適用於亞力山大・杜甫仁科。這位烏克蘭農家子弟的抒

情電影雖然不像艾森斯坦或普多夫金的作品那樣立刻造成戲劇化的衝擊，卻對1970、1980和1990年代的蘇聯電影造成很大的影響。杜甫仁科並非庫勒曉夫智囊團的一員，而且在他開始執導之前，甚至沒有看過多少電影。艾森斯坦和普多夫金都出席了他首部重要電影《仁尼戈拉》（*Zvenigora*，蘇聯，1928）的首映，艾森斯坦在談到這個場合時寫道：「《仁尼戈拉》在銀幕上跳躍！媽呀！這到底是怎麼回事？！」在當時的蘇聯導演中，沒人能拍出如此夢幻的影像。與杜甫仁科的語氣和聯想的自由發揮相比，1920年代大部分的蘇聯電影在知性上似乎受到了限制。

杜甫仁科接下來的《軍火庫》，即顯現出他優異的功力。複雜的情節隨著烏克蘭在第一次世界大戰之後出現的政治運動：1918年1月，基輔發生一次慘烈的大罷工。電影一開始出現一些字幕：「從前有一位母親」、「爆發了一次戰爭」。在一個了無生氣的村莊中，一群烏克蘭女性靜靜地站在陽光下，這些沒有標明特定時間的鏡頭與轟炸，和混亂的殺戮交互剪接。一匹馬被人鞭打之後，字幕上，這匹馬說：「老傢伙，浪費你的攻擊了。我不是你需要攻擊的對象。」在轟炸現場，一位德國士兵在吸到催笑瓦斯時不停地笑，這時字幕是：「這個瓦斯多快活」。接下來，驚人的畫面是一個死去的士

74
亞力山大·杜甫仁科的《軍火庫》，蘇聯，1930年。

兵，半身已被掩埋，而臉上卻掛著僵硬的笑容（圖74,第三張）。電影的下半場，有一個工廠老闆在面對工人罷工時，臉上顯露出一副不知所措的表情，接下來，使用了九次跳接，表現相同的鏡頭（圖74下）。他的臉朝左看、朝右看，然後是正面，接下來，又接了一個近距離的鏡頭，再接另一個更近的特寫畫面。這是尚-盧克·高達在《斷了氣》（*À bout de souffle*, 法國, 1959）中使用切換手法之前三十年拍攝的。電影的尾聲，一名士兵神奇地駕著馬車在大雪中奔馳，想要達成安葬在家鄉的心願（你幾乎期望馬匹會像的《外星人》〔*ET*, 美國, 1982, 史蒂芬·史匹柏〕裡男孩的自行車一樣，飛上天空！）而他母親也正站在一座空墓前等他歸來。杜甫仁科說《軍火庫》「具有百分之百的政治意

涵」。除此之外,它也和搭車旅行、速度、風景以及陽光有關。

　　這個時期,電影開始顯出知性的一面,而藝術家和思想家也開始受到電影的吸引。畫家和雕塑家開始把它和自己的媒體平等看待,即使沒有更優越,也是風靡一時的藝術學派。這股強烈的風潮,最後更造成了1920年代實驗電影的崛起。

　　畫家華特·魯特曼深受表現主義畫家康丁斯基等人的影響。他把顏料直接塗在玻璃上,然後將結果拍攝下來,瞬即又把還沒乾的畫擦掉、在上面加上更多顏料、然後再拍下來。由此製作成《作品第一號》(*Opus 1, Die Sieger*, 德國, 1923),這部電影或許是抽象動畫的先驅(圖75)。魯特曼不久後與前舞蹈家洛蒂·瑞妮格一起合作。瑞妮格的《阿希瑪王子歷險記》(*The Adventures of Prince Achmed*, 德國, 1927)是世界上最早的卡通影片之一。她煞費苦心的技巧包括運用維多利亞時代的肖像剪影法。她親手剪下每一幀,整個過程耗時近三年。

　　動畫師雷迪斯洛·史達瑞溫茲1892年生於波蘭的維諾(當時由俄羅斯統治,現在屬於立陶宛),1910年起開始製作奇怪的兒童影片,率先在電影中使用定格動畫技巧——像是每拍攝一個畫面、就稍微操縱木偶一點之類的。史達瑞溫茲1920年移居法國,並製作了諸如《青蛙國》

（*Frogland*，法國，1922）之類的電影。這部電影根據一則伊索寓言，講述了一群青蛙向上帝朱比特祈求一位國王的故事。朱比特先是送給牠們一個木製的國王，後來又給了一隻會吃青蛙的鸛鳥；在牠們的堅持下，終於得到了夢想中的君主，但很快就後悔了。

　　1924年，無政府主義藝術運動的達達，也開始涉足電影製作。達達的重要成員之一法蘭西斯・皮卡比亞推出一齣分裂性的芭蕾舞劇《Relâche》，並且邀請日後製作《義大利草帽》的何內・克萊爾為它執導一部短片。這部短片是要放在芭蕾舞劇的中場休息時間，因此被稱為《幕間》（*Entr'acte*，法國，1927）。這是達達主義的第一部重要電影，許多達達主義者包括皮卡比亞、曼雷、喬治・奧瑞克和杜象等參與演出。它是一場瘋狂的抽象鬧劇，充斥著駱駝、大砲、氣球腦袋的玩偶（圖76）等，從中可以看到麥克・山內追逐喜劇的影響。皮卡比亞說：「這部片子只在表現創造的樂趣，除了製造笑聲之外，不具其他嚴肅的意圖。」曼雷除了在《幕間》現身外，也參與《機械芭蕾》（*Le Ballet mécanique*，法國，1924）的拍攝，這部片子是由法國藝術家雷捷在岡斯《轉輪》的影響下所執導的。《機械芭蕾》由一系列的金屬物體和抽象的機械照片組合而成，以有時隨機、有時精心編排的方式旋轉移動。

76
何內・克萊爾的《幕間》裡氣球腦袋的洋娃娃。法國，1927年。

　　魯特曼在製作抽象玻璃動畫的幾年之後，聘請攝影師卡爾・佛恩德（在本章中，第三次提到他）協助他製作一部有關一個大城市脈動的影片：《柏林：城市交響樂》，片中的音樂結構與《幕間》和《機械芭蕾》相似，這不僅是此時期最具影響力的實驗電影，也是其中最長的一部。它講述了柏林在一個春日，從黎明到黃昏的運動、節奏和重複的故事。在這部深具影響力的電影中，魯特曼幾乎沒有拍攝人的鏡頭，只使用艾森斯坦的剪輯手法。一年後，巴西導演亞柏頓・卡瓦堪提製作了一部有關巴黎的電影《唯有時間》（*Rien que les heures*，法國，1926），

也具有相同的效果。

《安達魯之犬》（*Un Chien Andalou*，法國，1928）或許是1920年代最著名的實驗電影，驚世駭俗的風格類似《幕間》。本片受到超現實主義藝術運動的影響，內容強調夢境和非理性的心理反應。父親為西班牙大地主的導演布紐爾，1920年二十歲時在馬德里創立世界第一家電影俱樂部。在這段期間，他與超現實主義畫家達利結識。1926年，達利和布紐爾兩人花上三天談論自己的夢想和無意識的慾望，然後隨意寫下一本劇本，描繪一對夫妻破鏡重圓的過程。後來製作出一部由布紐爾執導與剪輯的十七分鐘影片《安達魯之犬》。電影一開始，是布紐爾在抽煙斗的影像。然後，一位婦女的眼睛被一隻剃刀切開（圖77），就像一片薄雲劃過月亮。接著是成群的螞蟻在一個男人的手上爬動，一隻斷臂在赤裸的胸膛和屁股之後出現，然後是死驢背上的兩架鋼琴。打出「十六年前」字幕，情節卻繼續進行。手上爬滿螞蟻的男人，發現自己的嘴巴長滿毛髮，與女士剃去腋毛的腋窩形成對照。最後這對男女被埋在沙中。這部荒謬的影片，對後來許多電影造成直接的影響，包括大衛林區的《藍絲絨》裡面有一個怪異的情色鏡頭：一隻爬滿螞蟻的耳朵（圖78）。布紐爾後來繼續在西班

77
路易·布紐爾在《安達魯之犬》中令人吃驚的鏡頭與隱喻。法國，1928年。

　世界電影風格的擴張(1918-1928):電影工業和個人風格

牙、法國、美國和墨西哥拍攝影片，是國際上最著名的藝術電影導演。在接下來的幾十年中，也發展出一些重要的實驗電影運動，而1920年代魯特曼、克萊爾、雷捷和布紐爾的作品，則為他們打下了根基。

1918到1928年這段期間，世界電影的發展出現動盪的現象。電影工業的發展已定型，各大片廠也都發展出自己獨特的風格。片廠風格的電影，後來遭受到一系列電影運動的挑戰、抵制、擴展，從而也發展成世界性的趨勢，大大地擴充了電影美學的版圖。其中重要的題材包括城市、機械、三角戀情、傲慢和神經錯亂。

78
美國電影最著名的超現實主義者大衛．林區讓《藍絲絨》的主角發現一隻帶有達利風格的耳朵，上面爬滿螞蟻。美國，1986年。

下一頁的劇照（圖79）取自《聖女貞德》，融合了1920年代電影的國際主義、技術才華和人類抱負。這張劇照來自電影的後半，訴說一段十五世紀的歷史故事：一個拯救國家的法國少女，卻被迫害當成女巫，在火刑台上被活活燒死。這部電影是由德萊葉製作的——一個從小受新教嚴峻教養的丹麥人。扮演聖女貞德的瑪麗亞（又名蕾妮）法爾康納蒂在此之前從未演過電影，之後也沒再演過。她的臉幾乎沒有化妝，在大銀幕前雀斑明顯可見。在電影中，她抖動的眼皮就如同蝴蝶的雙翼，然而她的臉龐卻平靜得近乎沒有任何表情。這個影像幾乎沒有景深，背景也空無一物；雖然是黑白電影，但場景的牆面卻漆成粉紅色，以消除上面的眩光，避免影響到法爾康納蒂的臉部表情。這張照片是由在匈牙利長大的克拉科夫攝影師魯道夫．麥特拍攝的，在與下一章討論的許多偉大好萊塢導演合作之前，曾與佛瑞茲．朗和何內．克萊爾合作。負責舞台設計的是德國的赫曼．沃姆，曾為《卡里加利博士的小屋》設計布景。法爾康納蒂在製作這張圖像之前剪了短髮。它是在寂靜中完成的，片場的氣氛連一些電工也哭了。在一些鏡頭中，她在銀幕的邊緣被框起來，好像想從銀幕上掙脫一般。沒有多少字幕可以解釋

所說的內容，但法爾康納蒂和其他演員在整部電影中都在動著嘴唇，說出聖女貞德審判中記錄的準確詞句。這一點可算是一項徵兆，因為在《聖女貞德》推出的同一年，華納兄弟也發行了一部加上配音的影片：《爵士歌手》（*The Jazz Singer*, 美國, 1927）。雖然裡面只有一首歌曲和少許對話，但卻因此結束了無聲電影的年代。

　　下一章的主題是電影的重生。大導演約翰·福特稱之為「好萊塢驚惶失措的年代」。這個行業的變化如此重大，以至於這些偉大的過渡年的其他里程碑有時會被忽視。例如1928年，米老鼠首次在動畫短片《蒸汽船威利》（*Steamboat Willie*）中露面。除此之外，遠在世界的另一端，在那裡，辯士仍然支配著電影的故事形式；電影還是由正面拍攝；演員看來與舞台上的表演沒有兩樣。一種古典主義的電影正在萌芽發展。

註釋：

1. 使用戰爭題材的電影包括卓別林的《從軍記》（*Shoulder Arms*）和大衛·葛里菲斯的《世界之心》（*Hearts of the World*）。在少數處理政治主 的電影中，就屬岡斯的《控訴》最強而有力。

2. 見亨利·米勒：《一個國際主義者的觀點》。

3. 華特·寇爾：《無言的小丑》。

4. 史密斯·盧威遜：《麥克·山內的一生與小丑》。

5. 這裡應該提到製片人兼導演哈爾·羅齊對洛伊德職業生涯的影響。當羅齊成立Rolin電影公司，即聘請當時還在基石公司與麥克·山內工作的洛伊德。羅齊協助洛伊德實驗他的銀幕形象，去除某些麥克·山內的招牌元素，改依羅齊自己的品味予以重塑：強調特徵、加強洛伊德汽車的故事情節。羅齊是無聲喜劇的倖存者和變色龍，他毫不費力地將勞萊與哈台的溫吞表演技巧改編成符合有聲時代的需求，並多樣化到適用於西部片和其他類型，後來轉往電視界發展也頗有所成。他在1992年離開人間，享年100歲。

6. 雖然小津安二郎在訪談中似乎並未提到洛伊德，但他的電影顯然受到洛伊德的影響。小津安二郎早期的電影，屬於描繪當代生活的胡鬧喜劇，經常使用洛伊德式的道具笑話。後者的《新鮮人》（*The Freshman*, 美國, 1925）是小津安二郎早期大學喜劇的典範，正如大

衛‧鮑德威爾指出的：在《我畢業了,但……》（ *I Graduated, But …*, 日本, 1929）中,牆上張貼一張Speedy的海報（洛伊德在《新鮮人》中綽號Speedy）。大衛‧鮑德威爾也提到具有說服力的看法：洛伊德在電影中經常出現難為情的鏡頭,也可在小津安二郎的《東京合唱》、《彼岸花》、《麥秋》、《我出生了,但……》等電影中見到。

7. 羅卡：《散步中的巴斯特‧基頓》。

8. 露易絲‧韋伯在洛杉磯婦女俱樂部的演說。1913年。

9. 引自喬治‧薩杜爾的《電影詞典》。

10. 雖然佛瑞茲‧朗、魯特曼和維托夫都發現到城市和電影媒體之間的密切關係,但各以極為不同的方式表現。例如,佛瑞茲‧朗的《大都會》用Otto Hunde、Erich Kettechut和Karl Volbrecht等人的製作設計,想像出未來主義式陡峭高聳的城市建築,從而造成人類皮膚的白化現象。魯特曼在《柏林：城市交響樂》則試圖把觀察到的細節透過蒙太奇的處理,捕捉柏林白天的特徵和氣氛。維托夫的《持攝影機的人》在剪輯的表現上,比其他兩部都更出色,而這一點正是蘇聯蒙太奇最重要的特徵,但其主題並非在於表現城市空間,而是拍攝這些空間的特性。

11. 1924年在巴黎與電影界朋友的談話,引自《不同的想望：女性主義和法國電影》,第56頁。

12. 德國政府主要是經由UFA電影公司介入電影工業,該公司在1917年成立,是藉由公家基金合併了數家電影公司組成的。在戰爭結束之後,UFA為德意志銀行所購買,但是儘管公司的主管艾芮克‧波馬具有品味和製作眼光,卻無法阻擋好萊塢製作的電影侵入德國市場。1927年,這家陷入困境的公司,得到一位納粹同情者的投資,經營雖有所改善,但在藝術上迷失了方向。1933年之後,波馬等猶太製片人紛紛逃離德國。

13. 諾耶‧柏區,同前引著作。第127頁。

14. 諾耶‧柏區提到衣笠貞之助不記得有這回事,但是大部分日本電影史學家都肯定他曾經這樣。

15. 諷刺的是,儘管《賭徒馬斯博士》對當時德國大加批判,但與其共同撰寫劇本的作家Theo Von Harbou（佛瑞茲在1924年與她結婚,1934年離婚）卻變成極端保守,加入納粹黨。Von Harbou以前是個小說家,也曾和F.W.穆瑙、德萊葉一起工作,也是《大都會》的劇作共同撰寫人。

16. 參見喬治‧薩杜爾作品,同前引著作,第218頁。

17. 《電影筆記》的作家。

18. Mikhail Koltzov於《真理報》。

19. 艾森斯坦：《電影導演的筆記》。

20. 西方政府對《波坦金戰艦》的宣傳不耐,主要是因為這部電影在那些國家放映時,經常在電影俱樂部或商業工會中舉行。

有聲電影

我們聽不到《里茲橋》裡，馬車過橋的車輪轆轆聲；《國家的誕生》裡，三K黨策馬飛馳的聲音；《卡里加利博士的小屋》中，謝薩瘋狂的呼叫聲；《安全第一》裡洛伊德攀上樓頂時，遠處車水馬龍的聲音；《拿破崙》中，大海的呼嘯聲；《波坦金戰艦》中，嬰兒車碰撞台階的聲音；或是《聖女貞德》中，法爾康納蒂的呼吸聲。這些影像的能量或柔情有一種令人印象深刻的力量，但不太像現實世界中的事物。

1927年之後，隨著電影歷史下一個偉大時代的開始，電影的超凡脫俗性開始下降。在接下來的八年裡，世界各地的電影開始發聲。起初，因為設備笨重，有聲電影是呆板的，觀眾會聽到生硬的談話、人們唱歌、關門和狗叫等雜音。錄音的工作需要在安靜中進行，因此電影大部分都移到室內製作。然後，發生了另一件事：電影製作人發現：透過聲音，劇中角色可以表達出他們的想法，來使他們的電影更加親切。他們用聲音作為磁鐵，吸引人們進入他們的電影、進入場景也進入情感交流。觀眾開始覺得他們不只在幻想中、在平凡生活中也可以和電影明星在一起。

聲音使得「電影不再那麼高不可攀」，也使得影像不再是電影中最主要的元素。然而，主流電影將聲音本身作為哲學主題的效果，還需要四十五年的時間：在法蘭西斯・柯波拉的《對話》（*The Conversation*, 美國，

1974）中，這部影片講述了一個男人痴迷於兩個陌生人的對話，終於走到崩潰的地步⋯⋯

81
編舞者巴士比‧柏克萊對於軍
隊嚴謹的紀律以及性感的影像
深感興趣。莫文‧李洛埃的《
淘金者》這張劇照，是從攝影
棚上方往下拍攝的，顯現出一
種半抽象的趣味，其中有25
位女小提琴手正在表演。美
國，1933年。

日本古典主義和好萊塢的 4
愛情故事 (1945-1952)：
電影的黃金時代

電影在1928到1945年開始吟唱。在這段期間，看電影成為一種國際風潮，每週湧入電影的人數是現在的五倍。流行音樂和小報的興起，也是消遣的娛樂，但相較之下，電影的影響力更大。一位作家評論道：娛樂電影之所以吸引觀眾，主要是因為它具有「豐富、活力、透明、交流」的特性，因為正好與真實生活中「貧困、疲憊、沉悶、支離破碎」相反。[1]當然，這也是娛樂最主要的作用。它為缺失的感覺找到形式。它「可能感覺起來是烏托邦，而不是教人如何去創造出一個烏托邦世界。」[2]

本章要說的是電影試圖描繪這種烏托邦[3]的感覺。在埃及、中國、巴西和波蘭等國家，開始推出一些具有時代意義的電影，有些電影工作者也開始透過創造性的風格製作有聲電影。在這些人當中，日本電影大師小津安二郎、成巳喜男和溝口健二，是運用嚴謹的敘事手法敘述故事，這在一定程度上將他們塑造成電影史上的古典主義者。這一時期，西方的主流電影在形式上出現巨大

的轉變，在影像的處理上，則開始從過去強調浪漫的風格、平板的影像中，轉而透過更具深度的影像表現，對鏡頭中的空間結構進行深入探索。前一章中是以個案的方式探討各種風格類型，本章將按照時間的先後順序，探討在全世界各地發生的電影事件和重要電影製作。

聲音在美國和法國電影中的創造性運用

在《爵士歌手》（*The Jazz Singer*, 美國）於1927年尾發行之前，已經有人對有聲製作進行試驗，而這部電影在財源充裕之下，被廣泛發行。[4]它的成功使得美國電影院開始在銀幕後面設置擴聲系統，其他國家也隨後跟進；引進這項新技術之後，美國電影票的銷售立即直線上升，數量超過一千萬張。在當時，許多無聲電影工作者（如卓別林）認為聲音摧毀了電影的神秘性，因此對聲音的使用遲遲不敢嘗試。包括日本在內的一些高度發展國家的電影工業，直到1930年代中、晚期，才著手投資音響技術。從電影工作者的觀點，拍攝有聲電影是一項全新的遊戲。真實的場景現在難以使用，因為電影一旦「開拍！」，現場附近挖馬路的聲音、雞飛狗跳的聲音，都會干擾拍攝工作。導演和製作人被迫重返「黑箱」工作室拍攝，也就是現在所謂的「攝影棚」。

右圖（圖82）說明了這個新系統，問題有多複雜。場景很簡單：畫面最右邊，一對情侶坐在公園的長椅上聊天，而在他們前方則可看到三個像衣櫃一樣的大箱子。在有聲電影萌芽的階段，攝影機必須裝在這樣的箱子裡——當時稱之為「飛艇」，這樣麥克風就不會收錄到它們機器的轉動聲；每個箱子的外面都披上一層厚厚的大毛毯；此外，一位「吊桿操作員」位於最左側攝影機的後方，手拿著一根長桿，桿的末端是麥克風，收錄演員的對話。他會根據哪個演員說話來移動這個麥克風，並且必須保持它始終不被拍入鏡頭。令人驚訝的是，他左邊的管弦樂隊，在演員講話的同時也在演奏音樂。直到1933年，獨立配音的技術才出現，可以在影片剪輯後再把音樂添加到電影中。而在這之前，必須進行同步錄音，這一點也迫使電影無法在人來人往的街道上拍攝。

在默片時代，多部攝影機只在拍攝無法輕易重複的驚險動作時才會派上用場，那麼拍這種公園長椅上的親密鏡頭，又何必用到三部攝影機呢？答案再一次牽涉到錄音的問題。如果在拍攝時，第一個鏡頭是廣角鏡頭，隨後再接上男女個別的特寫，這樣在剪輯時，將很難把不同鏡頭的聲音配在一起。管弦樂隊的樂聲和情侶的對話，必須在微秒內準確地相合，如果沒有做到這點，或者強將廣角鏡頭與特寫鏡頭剪接在一起，聲音將會出現不搭調的問題。最簡單的解決方法，就是使用三部攝影機：其中一部用來拍攝廣角鏡頭（在這個例子中，由中間的攝影機負責），而另外兩部攝影機，則用來拍攝演員的特寫（一部在右，一部在左——就在吊桿操作員前方）。而演員在演出時必須將整幕劇情一

82
這張照片是在華納電影公司製作的電影過程中拍攝的，由此顯示出早期錄音技術必須考慮到聲音之間的協調。三個像衣櫃一樣的大箱子裡面裝著攝影機（底下），其中有一人手上握著一支長竿，在演員的頭上錄音（圖右側），此外還有一個小型樂隊正在演奏音樂。

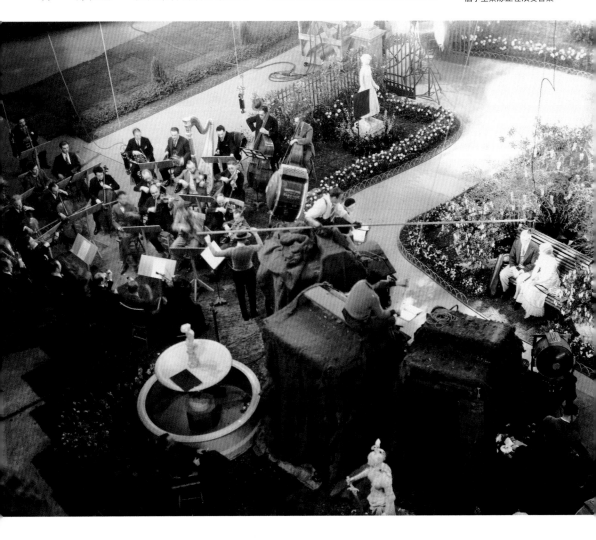

次拍完，只有如此，每部攝影機所錄製的聲音才會相合無間。

演員的表演也受到這項新技術的影響。導演不能再像默片時代那樣，在拍攝過程中隨時對他們發號施令。在有聲電影開始的頭幾年，演員必須用不自然的節奏說話，才能被簡陋的錄音技術成功地記錄下來。直到1932年，美國才引入了定向麥克風，它可以記錄細節而不是拾取每個聲音。其他國家隨後跟進。

最後，我們還會發現長椅上的情侶是被兩個大燈光照亮的，三台攝影機的兩側各一個。默片時代後期，特寫鏡頭是分開打燈、並且非常小心地創造出有吸引力的面部陰影和喜怒無常或浪漫的背景。但是在這裡沒有機會這樣做，因為這種設置的燈光必須在演員的後面或旁邊，也就是放在草叢中，這樣一來，照明設備勢必被拍進廣角鏡頭中，因為廣角鏡頭必須與特寫鏡頭同步拍攝。

一些具創造性的導演基於藝術創作自由，立即面臨技術上的障礙，某些有心的導演則試圖排除障礙，設計出新的表現手法。俄羅斯導演魯賓・麥慕連曾負笈西方，跟隨大師史坦尼斯拉夫斯基學習表演藝術。起初，麥慕連在巴黎、倫敦和紐約執導歌劇，從中可看出他對自然主義並沒有興趣。他在劇場的長才後來被派拉蒙所器重，隨後加入了該公司的導演陣容。他所製作的第一部電影《掌聲》（*Applause*, 美國, 1929），即把有聲電影的創造性發揮到一個新的境界。這部電影的故事情節了無新意：一位上了年紀的女演員，為了女兒而犧牲了自己的事業。然而，片中一些關鍵的場景卻吸引了業的矚目。舉例來說，女兒從修道院來到紐約探望母親，修道院的寂靜與紐約街頭的喧囂，正好形成強烈的對比。麥慕連在這裡運用聲音的對比，來反映女兒心中的迷茫。接下來這個例子，更可顯現出導演在技術上勇於突破：一個囊括了大半個臥室的廣角鏡頭，顯示在夜間場景中，母親試圖安撫孩子緊張的神經。這時，攝影車往前推移，以雙人鏡頭呈現出母女兩人正在交談的畫面；這個鏡頭持續約一分鐘之後，再往前移動，攝取了一組更近的雙人鏡頭；然後是兩個中型的特寫鏡頭；最後是女兒正在祈禱的特寫，她的母親則在一旁唱著搖籃曲。接下來，攝影機從特寫鏡頭慢慢拉回，我們看到父親的影子從畫面中劃過。

麥慕連的錄音技師告訴他：禱告的聲音和搖籃曲的聲音無法同步錄製，我們只能聽見其中一個聲音，或兩者混合起來的聲音，卻無法同時將兩種聲音清

晰地呈現出來。對此，麥慕連建議他們使用兩個麥克風，分別放在兩位演員身上分開錄製，然後在拷貝的過程中，再將兩種聲音組合起來。錄音師說：這樣子根本行不通；麥慕連氣沖沖地奪門而出。這時，製片廠老闆阿朵夫‧祖寇指示技術人員照麥慕連的方法進行錄製，最後得到的效果也果真不出麥慕連所料。而從這個單一鏡頭中，也證明了同步錄音在電影製作中是可行的。由此開啟了一種新的製作典範，導演可以在電影中呈現一種或多種聲音，而電影中聲音的來源，可以出自於畫面中可見的情節，也可以出自畫面之外：背景音響、風景中的聲波、脅迫的聲音或警告的聲音等，皆由此而衍生。[5]

　　三年之後，麥慕連又執導了一部風格新穎的音樂片，相形之下，同時期製作的電影都顯得過時。在《今夜愛我》（Love Me Tonight, 美國, 1932）中，珍妮特‧麥唐納扮演一位法國公主，住在一座城堡中過著無聊又無趣的日子，後來卻愛上一位膽識過人的巴黎裁縫師莫里斯‧夏瓦利耶。麥慕連運用嘲諷的手法，表現出城堡生活的無趣：他在真實時間的動作之後，接上一段慢動作的畫面，用來表示生活陷入沈悶乏味的境地。這些小細節即可看出導演風趣的一面，然而這些小創意如與麥慕連的另一項造詣相較的話，可真是小巫見大巫：他在電影開拍之前就進行音樂創作、錄製配樂。雖然在演出之前先將整個樂曲創作完成，在歌劇界是司空見慣的事，但在電影界卻是一種史無前例的做法。這使得夏瓦利耶在第一次參訪城堡時，可以及時隨著樂聲起舞，而音樂則是在拍攝過程中同步播放的；雖然夏瓦利耶是用步行的，但在鏡頭裡卻像是在跳舞、又像是在寬敞的空間中躍動奔行，充滿動態的節奏（圖83）。

　　導演不僅想用他新的聲音處理方式創造視覺節奏和優雅，還想諷刺諷刺。不單靠詼諧的劇本，他會在一張老太太的鏡頭上適時加上狗的歡呼聲。麥慕連

還把城市和鄉村聯繫起來：當人在巴黎的裁縫師唱道「這不是浪漫嗎？」，正好被一個出城的路人聽到了，結果一個傳一個地接連傳遞，直到被困在城堡裡的公主也聽見（圖84）。這裡藉著歌聲，將情節串連起來，就像完成了一趟旅行。《今夜愛我》被譽為麥慕連「第一部完美無瑕的傑作」。

　　《今夜愛我》呈現出的俏皮浪漫主義，似乎受到劉別謙的影響（截至1932年，在好萊塢已工作了近十年），也可看到類似何內・克萊爾——他把強烈的嘲諷帶入《一百萬》（*Le Million*, 法國, 1931）和《還我自由》（*A Nous La Liberté*, 法國, 1931）等有聲電影中。在《一百萬》中，有個人買了一張彩票，中了一百萬法郎，但是在領取獎金時彩票卻不知掉到那裡去了。何內・克萊爾在電影中讓每一個演員都唱歌，除了樂透得主；這種表現顯然是《今夜愛我》的先驅。在《還我自由》中，一朵風鈴花顫動的特寫鏡頭，結合了歌唱的聲音，就好像花朵正在放聲高歌一般。這種對聲音的隱喻使用讓導演擺脫了聲音的字面意義，並顯然啟發了麥慕連的狗吠。

　　1928年，在蘇聯的普多夫金、艾森斯坦和他的同事亞力山卓夫也曾對聲音的使用發表一項原則性的觀點，這種看法與克萊爾的方法類似：「只有對位使用聲音，才能為蒙太奇的發展和完善開闢新的可能性……必然能提供新穎有力的表達方式，解決最複雜的問題。」以蘇聯當時的技術能力，根本不足以達成這種可能性，然而就像麥慕連和克萊爾，他們也認為透過聲音可以創造出更多新意，並不僅是複製一段對話或一首歌曲。

印度的有聲電影

　　第二章我們曾談到默片時代的印度電影類型與好萊塢極為類似，可歸類為歷史劇、社會劇、神話和音樂劇。在1920年代，種姓制度、社會剝削以及城市中貧窮的問題，也對電影工作者造成影響。1930年，由甘地所領導的和平抗議運動，引發舉國關注，他們發動300里苦行，以不合作的方式抵制英國殖民政府復徵鹽稅，還對殖民議題進行激烈的辯論。十七年後，英國政府終於從印度撤離，結束了長期的殖民統治。與此同時，印度電影跨越了其歷史上最重要的門檻：進入有聲電影時代。

1930年代早期，印度每年製作超過200部電影，然而直到有聲電影引進之後，印度文化中的重要資產——歌曲和舞蹈，才開始在電影中露面。1931年，阿爾德賽爾‧伊拉尼推出了有聲電影《世界之美》（*Alam Ara*）。它裡面有七首歌曲，是在拍攝的時候同步錄製，就跟本章開頭公園長椅對話的錄製方式相同。它是一部非常成功的商業電影，而從當時到1950年代初期，在印度拍攝的電影只有兩部沒有配上音樂。印度電影整體成為一種重要的音樂流派。其中最受歡迎的是所謂「全印度」電影，是用聯邦語言印地語製作的，大部分在孟買拍攝。

以現場同步錄音的方式拍攝音樂片，既繁瑣又複雜，這種不便之處也促使印度導演和製作人就和麥慕連一樣，嘗試找到方法以減輕攝影工作的負擔。1935年推出的播放系統，提供了解決方案：歌曲由拉塔‧梅姬雪克等歌手預先錄製好，然後在實際拍攝時播放出來，並由演員進行對嘴。如此一來，攝影機盡可移動和掃視、拍攝隨時可以中斷和開始、可以使用各種角度，但錄好的音樂將不會受影響。

《寶萊塢生死戀》（*Devdas*，1935）是第一部受到錄放音技術影響的經典之作，它至今依然是南亞最具影響力的電影之一。導演普拉馬歇盧‧恰卓‧巴魯出生於阿薩姆貴族家庭，本片是他在1934年三十一歲時拍攝的。他於十六年後過世。他曾經對劉別謙和克萊爾的電影下過一番工夫，在1929年開設自己的公司。他最受讚譽的作品，主題都描繪與他出身背景相似的貴族，然而在表現風格上，卻深具劉別謙式的譏諷，有時還頗悲涼。他在攝影風格優異的表現與演員嚴謹的演出之間取得平衡，某方面而言與溝口健二的風格非常類似。「在平靜的劇情中，演員的表情平板宛如戴著假面具，然而，全劇是運用當時印度最快速的移動式攝影機拍攝的，這兩種表現手法，使得這部電影呈現出一種對位式的平衡感。此外，片中包羅萬象的搖鏡（sweeping pan）影像，則為後來的孟加拉學派繪畫開啟先河。」[7]而這種表演風格和攝影手法似反若合，所造成的張力深受拉傑海亞克斯哈和威爾曼的讚揚，後來也反映在日本電影中。

《寶萊塢生死戀》是根據Saratchandra Chattopadhyay的著名小說改編的：一位年輕人因為對青梅竹馬一段不可能的愛，而酗酒沉淪（圖85）。這個愛情故事在印度電影的發展過程中一再被重拍，並被世界各地不斷增長的印度僑民

廣泛地看到。攝影師畢摩‧洛伊使用綠色濾光器拍攝，使得這部電影看似冷漠、又了無道德感。畢摩‧洛伊後來也成為有名的導演，他的電影融合了1930年代的誇張表現，以及義大利的新寫實主義風格於一爐。他和雷伊‧卡普爾、默荷巴布在電影中將華麗的影像和寫實主義這兩種性質全然相左的表現形式結合在一起，不僅在印度屬於首創，在世界電影中也極為少見。

85
印度恰卓‧巴魯電影經典之作《寶萊塢生死戀》，一位年輕人因失戀，沈淪在酒精中，攝影師使用綠色濾光器拍攝，以強調片中角色道德感的淪落。印度，1935。

日本電影依然無聲

　　當美國有聲電影正如火如荼地發展之際，導演麥慕連和克萊爾推出了迷人的有聲作品；艾森斯坦對音樂的使用發表了一項嚴謹的見解；巴魯製作出風格華麗的音樂片；令人驚訝的是，日本影壇對這種發展卻全然漠不關心。在1920年代晚期和1930年代，日本已擁有如同美國的電影工業，每年製作超過400部電影。然而電影製作卻是由導演、而不是製作人所主導，辯士仍然在電影院為電影講評。當時，日本政治界瀰漫著保守思想，這種故步自封的現象，也明顯地反映在電影界的拒絕走向現代。民族主義越來越流行，亞洲文化優於西方的信念佔據主導地位。日本在心理上從二十世紀的進步中退縮，導致了東方法西斯主義興起。日本於1931年入侵滿洲，試圖抵擋西方在東方的影響並傳播其新

的沙文主義思想。在隨後的中日戰爭裡，超過三千萬人失去生命。

雖然這是一個很不舒服的事實：儘管採取了較慢的技術變革路線，但日本電影在其歷史上這段不光彩的插曲中，卻在藝術上飆升。某些最重要的電影，都是在這段政治、技術和藝術孤立時期完成的。軍事侵略高張的時代，也是電影創作的黃金時代，這時期的電影風格沉穩均衡，充滿內斂的藝術性，與當時軍方囂張跋扈的表現正好形成強烈的對比。

小津安二郎的一生既沒有結婚，也沒有任何工廠經驗，更沒有上過大學。然而在三十多年的電影生涯裡，卻製作了許多描繪婚姻生活、工廠工人和大學生活的影片。當時的日本文化對純粹自我表現並不重視，而電影工作者描繪的經常都是一些與自身經驗毫不相關的題材，但是小津安二郎電影中的均衡感，或許是因為摒除了自傳式題材才得致的。

1903年生於東京的小津安二郎，父親是個肥料商人，十歲開始即與母親住在鄉下。在學期間因為思想叛逆而遭到學校開除。在1920年代，曾連續看過好幾百部美國電影，這種放浪不羈的生活與日本社會的保守風氣可說格格不入，然而當他1927年開始執導電影時，在作品中卻充份反映出這些早期的影響。1932年，在克萊爾推出《一百萬》和《還我自由》的隔年，他已經擺脫西方電影的影響，逐步發展出一種特殊的表現風格，為自己的電影建構出一個匠心獨運的世界，至今依然為世人所稱道。

《我出生了，但……》是小津安二郎的第一部賣座片。這部電影內容風趣、風格新穎，初步營造出一個獨特殊異的世界：兩兄弟到新學校上課，受到同學欺侮，而從中發現到若想在恃強凌弱的世界立足，就必須表現出自己的強悍。而就在這種環境下，自己也養成了恃強欺弱的觀念。當他們發現自己的父親吉井對上司百般奉承時，心中頓時深感羞愧，企圖絕食以示抗議。後來他們才逐漸了解到父母心中的無奈：大人的世界是建立在錢財和社會地位的基礎上。小津安二郎大部分的電影，主題都是處理父母和子女之間的關係。這個例子，可說是他從這時期開始的作品典型：兒子們對父親的壓力有了更深入的了解。小津安二郎電影中的主題，與西方電影強調個人主義的精神完全不同。在西方電影中，年輕人被迫改變，反叛的力量則是從小就在家庭中被養成的；相

反地在小津安二郎的電影中，年輕人卻受到家的壓抑。在他製作的第一部有聲電影《獨生子》（*The Only Son*, 1936）中，最後，那位母親說：「我兒子真的很好，也找到一個好老婆。這樣，我就可以安心地走了。」在他較晚期的作品《麥秋》（*Early Summer*, 1951）中，電影即將落幕前，妻子這樣說：「我們真的過得很幸福。」，她的丈夫則含糊地應聲說：「嗯！嗯！」電影以這種方式落幕，聽起來好像淡淡的、悲觀的甚至帶有反動的意味，但為好萊塢的大團圓結局、或是俄羅斯電影悲慘的收場，都提供了美麗的平靜替代品。小津安二郎的電影，充滿著日語中所謂的「寂然的哀傷」，寧靜地體悟到生命中淒涼的本質。「均衡」在他的電影中，顯現在父母與子女的關係之間、希望與絕望之間，甚至是公共生活和私人生活之間。這種洞察力在電影導演中極為少見。多數導演稱他們的媒介為「電影」，他們將生活視為一種「活動」。某位作家寫道：「通過戲劇引出悲傷和快樂很容易」，但他覺得這「扼殺了性格和生活的基本真相」。[8]封閉性浪漫寫實電影急於在劇中表現出強烈的情感，反之，小津安二郎則極力避開感情的渲染。

小津安二郎不僅削弱劇中人物的情感，也簡化了電影情節。到目前為止，本書提到的大部分故事都是關於電影製作人使用工具講故事的方式，現在我們遇到了一位「不僅對情節感到厭煩，而且積極地不喜歡它」的導演。[9]在他的傑作如《我出生了，但⋯⋯》、《晚春》（*Late Spring*, 1949）、《麥秋》以及最著名的《東京物語》（*Tokyo Story*, 1953）中，小津安二郎提供了相當多有關居家、辦公室、小餐館和其他場所發生的事件，儘管事實上他的角色經常在電影尾聲學到一些關於生命的智慧，但他們沒有經歷一種被驅策的「旅程」——美國演員和導演常使用的、探索改變生活的心路歷程。

在談過小津對感情和故事的處理之後，下面我將針對他的表現風格進行探討。自1920年代晚期以降，「小津安二郎以簡約、洗練的形式，刪除多餘的情節，劇中角色每天面對的都是瑣碎的生活問題。」[10]1932年拍攝《我出生了，但⋯⋯》時，他已經拋棄了溶暗的手法，攝影鏡頭也很少移動，剩下的就是鏡頭和剪輯了，而眾所周知的是：這些他甚至親自動手。如《我出生了，但⋯⋯》畫面之美，幾乎沒有任何一部西方電影與之相像。他們是從與多數西方國家不同的高度所拍攝的。他的攝影師兼剪輯茂原英雄所使用的三腳架，刻意設計得比起葛里菲斯、金·維多、劉別謙或前一章所提的導演都要低得多。小津安

日本古典主義和好萊塢的愛情故事 (1928-1945):電影的黃金時代

二郎的導演生涯中，一直使用這種攝影角度拍攝。[11]當攝影機對著劇中人時，攝影鏡頭是朝著上方，這一點即是其匠心獨運之處。在1907年左右，帕泰也曾將攝影機擺在腰部的高度拍攝（圖86），然而在電影發展的過程中，攝影鏡頭一般都是位於成人肩膀的高度，或在視線上下，後來幾乎演變成一般電影製作的常規。這個高度與一個站在旁邊觀賞電影開拍的成年人視點相仿。對於小津安二郎始終不渝的低角度攝影方式，有些人曾提出一些簡單的解釋，認為他可能想採取接近孩子的觀點；然而這種看法並不具說服力，因為在他的電影中有很多根本沒有孩子的角色，而裡面的鏡頭也都是從低角度拍攝的。圖87的劇照中，孩子們的眼睛望著上方，而攝影機的位置則是在他們的下方。也有影評人認為：小津安二郎影片中低角度的攝影機位置，以及劇中角色經常坐著的場景，反映出日本人習慣席地而坐的文化傳統。然而，低角度鏡頭也在他的外景中出現，而且劇中人物也並未坐下，如果說這種影像風格在日本文化中根深蒂固，為什麼其他日本導演並沒有使用這種角度拍攝呢？

小津安二郎低角度的鏡頭處理，在空間效果上可分成三種層次探索。第一，它把人物身體的重心（即肚臍眼，就如達文西在1492年繪製的畫中表現的）（圖88）置於銀幕的中心。小津安二郎和茂原英雄即是透過這種鏡頭，讓電影中的影像顯露出一種寧靜、穩重、平衡的效果。第二，當攝影機處於較低的位置時，就必須以仰角鏡頭取景，才能把劇中角色攝入畫面，因此，地面很少在影片中出現，甚至在廣角鏡頭中也是如此。小津安二郎在他的導演生涯中，不斷地在整部電影重複運用這種鏡頭，以使劇中角色顯得有些飄逸失重的感覺，而這一點也是一般傳統電影所沒有的。第三，攝影機上方的新空間區域被打開，天花板出現在室內場景中；小津是世界上最早堅持他的室內場景是用它們構成的導演之一。對此，影評人曾有過長時間的爭論，正如他對敘事結構和人物心理的處理，他透過這種空間的表現方式，直覺地展露出一種複雜的空間：在美國西部片中，表現的是一種地理上的空間；在

86
在小津安二郎之前，帕泰是少數將攝影機鏡頭對準腰部製作電影的導演。在這一鏡頭中，攝影機三腳架的高度比一般為低，攝影機鏡頭則是朝上。

公路電影中,則顯現出一種緞帶似的線形空間;至於艾森斯坦和普多夫金的電
影,則是一種零碎的空間,就像立體派畫作一樣之類的。如果上述觀點行得
通──我相信是這樣──那麼小津是在電影歷史上最具有空間原創性和獨特性
的導演。

　　下一章,我們會談到他成熟時期的電影《東京物語》,儘管《我出生了,
但⋯⋯》並未在西方上映,但是這部早期電影對空間的處理、表現風格以及對
人物心理的描繪,在在都已顯露出他成熟時期電影的要素,對那些探索世界電
影的人來說,也可從中得到深刻的啟示。在此之前,從沒有人像小津安二郎一
樣,把人類的軀體置於畫面的中心;接下來的幾年中,在動態和靜止畫面的處
理上,沒有人表現得比他更為均衡;而在鏡頭角度的運用上,他開始拋棄45度
角的鏡頭,專心致力於90度角和180度角鏡頭的使用;而在他的電影中,對人
物的刻畫極力避免觸及激烈的情緒表現;劇中人經常都是以平常心在看待人
生。像這些表現手法,在世界電影中可說極為罕見。

　　從小津安二郎的影像中,不難看出西方古典主義藝術的價值。希臘和羅
馬時代的雕刻和建築,主要在於強調秩序與均衡的表現,對動態性反而不大
重視,因此,過於誇張或強烈的風格都在排斥之列。基本上,建築的要素在於

創造出均衡，而不是為了顯示雄偉與壯闊。這種古典均衡觀與小津安二郎的影像風格可說不謀而合。根據這種觀點來探索世界電影中的映像美學，或許會得到某種新的發現。如果小津安二郎的電影具有深厚的古典主義元素，那麼他在世界電影美學的光譜座標中，到底處於何種位置？基本上，自從1918年以後，美國在經濟和技術上掌控世界電影的發展，而世界各國也受到美國娛樂電影的魅惑，在這種主流趨勢的籠罩之下，其他不同的電影風格無從找到立足之地。好萊塢電影以其輝煌的商業成就及伴隨而來的霸氣，並不能做為評斷的標準。如果說，封閉性浪漫寫實電影是處於電影美學光譜的一端，而另外一群嚴峻的電影工作者和極簡主義的實驗者，如布烈松、安迪・沃荷、香妲・艾克曼和貝拉・塔爾的作品是處於光譜的另一端，或許，小津安二郎的電影更接近電影美學光譜的中心地帶。如果小津安二郎電影中的人物在空間位置上，比其他導演的作品更明顯地處於畫面的中心，假如他的世界觀和心理變化的感受是這樣構成的，那麼至少在這種意義上，我們可以將他的作品置於世界電影美學光譜的中心。

不過並非所有的電影史學家都會同意這種看法，而且這種觀點無疑地也不表示小津安二郎是電影史上最具影響力的導演。相反地，他的電影直到1950年代都很少在國外演出，由此可見他的電影並未受到國際重視。還有，即使小津是世界電影製作人中最經典的——在上述特定意義上——這也不能解釋他在日本的文化根源。雖然他對西方電影極為著迷，但是他在創作形式和內容的均衡，也不是從希臘藝術中獲得靈感，他的電影製作中有一個最獨特的方面是非常非經典的。

在西方電影製作中，當劇情發生的

88
在小津安二郎的電影中，把人類身體置於畫面構圖的中心，這種表現在西方藝術中，最著名的先例是達文西的作品：比例的研究。

地點改變，尤其是當劇情轉往另一個新的場景發展時，通常會由一個定格鏡頭引入，可以是城市、街道或建築物的廣闊全景，隨後的動作則在其中發生；通常某個已經出現過的角色會走進這個場景，之後鏡頭會切換到一個更重要的動作。然而，小津處理的方法不太一樣，自《我出生了，但……》開始，他從一個場景到另一個場景，以越來越有趣的方式移動。有一幕吉井先生與男孩們走過一根電線桿，接下來我們看到相似的電線桿的長鏡頭（圖89），沒有說明它與前一張圖像的關係。接下來的一幕：從掛滿衣物的晾衣繩縫隙間，可看到吉井先生在伸懶腰；接著，小津以剪接的手法跳到另一幕：這位父親在前景做體

操，上個鏡頭的晾衣繩在背景隱約可見，只是上面的衣物已經不見了。從這種轉場的表現手法中，我們看不到西方電影中那種逐步引入下一個場景的鏡頭。上面那四個鏡頭雖然在影像本身具有某些關聯，卻不具任何明顯的目的，且與電影的敘事觀點或故事內容也完全無涉。既不代表劇中任何角色的觀點，也不具有引導觀眾走入劇情那種客觀的作用。

89
小津安二郎早期電影中的「轉場空間」，這種鏡頭既不是清楚的指出一個場所，也不是為了引介一個新的劇情。

小津安二郎這種影像，後來被稱為「轉場空間」或「軸枕鏡頭」，曾經引發許多爭論。美國影評人兼導演保羅・許瑞德——也是《計程車司機》和《蠻牛》（Raging Bull, 美國, 1980）的劇作者，曾寫說它們類似於禪宗以「無」為代表的哲學思想：「……否定的概念，虛、空……『無』是用來代替『插花枝條之間的空隙』的字母」。[12]他說：在探索小津安二郎的影像時，不論是把它歸類為個人的觀點，或當成是情節的客觀表現，都是用西方人的邏輯觀在看待東方「一」的思想。銀幕上表現的並不是劇中人物的視角，也不是小津安二郎的視角，而是世界的視角。故事停止流動；有一段優雅抽象的瞬間。

多年來，西方世界對小津安二郎帶有禪風的古典主義電影一直無緣見識。日本電影要等到黑澤明的《羅生門》在1951年的威尼斯影展贏得了大獎之後，才開始獲得國際重視。然而，1970年代之前，對德國電影復興影響甚巨的導演溫德斯聲稱小津是電影史上最偉大的導演。比利時導演香姐・艾克曼在她最

著名的《珍妮‧戴爾曼，商港路23號,1080，布魯塞爾》（*Jeanne Dielman 23 Quai du Commerce 1080 Bruxelles, 1975*）中，就把攝影機放在低矮的三腳架上（圖90）。至於日本國內，小津安二郎在1950年代晚期卻受到自己國人的鄙視。他的一個徒弟——一位生性叛逆的醫生之子名叫今村昌平，否定了小津的傳統品質。當今村 1958 年開始拍電影時，描繪的都是粗俗、猥褻、和性有關的題材，與小津安二郎的平靜風格完全背道而馳。今村昌平和其他導演如鈴木順清，對具有禪風特質的東西簡直避之唯恐不及；相反地，這種特質卻讓許瑞德津津樂道，甚至專文大力推介。關於這些日本少壯派的導演，本書之後的章節將會提到；在1950年代，電影呈現爆炸性的成長，而今村昌平也成為那個世代一位偉大的電影導演。

小津安二郎並不是1930年代日本唯一的重要導演，另外還有兩位導演，也在自己的電影中展現古典的均衡性。導演成瀨巳喜男製作的電影，是在西方上映的第一部日本有聲電影，他以《妻似薔薇》（*Wife! Be Like a Rose!, 1935*）一片聞名。成瀨巳喜男一踏入電影界就非常不順利，他從小家境貧寒，十五歲時就不得不輟學為生活奔波，在電影界也是極端孤獨。他的優秀電影帶有濃厚的個人色彩，這是與小津安二郎相異之處。他說：「從年輕時代，我就深深感受到受到世界的奚落與出賣……這種想法一直跟隨著我。」《妻似薔薇》即反映出這種悲涼的人生觀。在電影中的女兒美子，堅持嫁給她自己選擇的男人；她的父親山本卻涉入這件婚事。能幹的情婦，則在幕後出點子，而他的妻子——美子的母親，在為人處事上顯然比他高明得多（圖91）。

在成瀨巳喜男的電影中，男人總是扮演弱勢的角色，旁邊圍繞著一群自我覺醒的女人；儘管如此，由於社會的運作方式，他仍然佔據主導地位。成瀨巳

喜男的電影，並非每一部都像《妻似薔薇》或1950年代製作的影片那樣優秀，
但是在他的電影中，都具有小津安二郎電影的特徵：不管劇中人物的人生如何
坎坷，最後都會獲得解決。總之，在他的電影中，充滿著日本特有的那種美麗
與哀愁。

這一點也可以用在溝口健二身
上，雖然與成瀨巳喜男同時出道，
卻比他更為出名。他的作品也是以
女人為中心[14]，然而不同於成瀨巳
喜男或小津安二郎的是，他的電
影故事背景都是發生在過去——通
常是十九世紀末期，當時日本女性
在社會上還深受傳統禮教的束縛。
溝口健二對女人的態度，處在一種
愛恨交加的矛盾中，而愛與恨也在
他的電影中進行激烈的拉鋸戰。這
種風格最先出現在《浪華悲歌》
（Osaka Elegy, 1936）和《祇園姊

妹》（*Sisters of Gion, 1936*）中，他說：「當我拍了這些電影之後，我才對人性有比較透徹的了解。」在製作過程中，他使用優秀的表現形式刻畫電影情節。1920年代晚期，他與左派電影工作者交往密切，在電影中加入罕見的寫實主義元素。《祇園姊妹》描繪的是京都的藝妓，其中一位個性較為保守，另一位則充滿現代感，但是在心理刻畫上，兩者都非常尖銳深刻。

在《浪華悲歌》中，溝口健二開始使用流動的長拍鏡頭，這種風格後來成為他最重要的特色。這種長拍鏡頭引人矚目之處，主要在於它會從相反的方向，表現劇中人物的情感。在他電影中的女人，經常遭受命運的煎熬；她們經常背對著攝影機，發洩自己的痛苦。她們有時會從鏡頭中離開，或讓攝影機自她們的身上移開（圖92）。這種表現具有古典主義的均衡感，有如小津安二郎的電影。

1930年代的中國電影

1930年代，日本軍人在國外殘酷肆虐，而國內的電影卻反而出現創造性的發展，這在現在看來真是不可思議。而如果從中國的角度來看，則會顯得難以忍受。在大清王朝1911年敗亡之前，中國的電影製作相當少，最早的一部可能是1922年製作的《勞工之愛》，導演是張石川。從1928到1931年間，至少製作了400部電影，其中大部分是由京劇和民間故事改編而成的。中國第一部重要的電影出現在1931年，這一年日本入侵滿州；接下來的六年間，製作了超過500部電影。這些電影大多是默片，就像日本片一樣，大多帶有封閉性浪漫寫實的色彩。在優秀的電影工作者當中，不僅反對日本的侵略，對蔣介石的政權更是恨之入骨。他們的作品帶有寫實主義的批判色彩，是在義大利新寫實主義電影出現的十年前拍攝的。[15]

《桃花泣血記》（1931）即是其中著名的一部，由程步高執導，在上海拍攝，當時的上海是世界上最國際化的城市之一。故事裡有一位女孩和一棵桃樹，兩者互為隱喻。這部電影至今還留在世人的記憶中，主要是因為片中的女主角是阮玲玉（圖93）。阮玲玉是中國影壇中的超級巨星，當時被稱為中國的葛麗泰嘉寶，其戲劇性的一生，則讓葛麗泰嘉寶也相形失色。她在電影

中——如《桃花泣血記》和《小
玩意》（1933），扮演的都是一
些引人爭議的角色，不僅探討女
人在社會上的地位，更廣泛觸及
現代中國人的生活[16]。在同一個
時期，日本導演成瀨巳喜男和溝
口健二也將焦點幾乎放在女性角
色的身上；1950年代，德國導演
道格拉斯·瑟克在美國拍攝的電
影中探討女性的社會問題；到了
1960年代，法國新浪潮導演則透
過女演員珍妮摩露和安娜·卡麗
娜探索時代的變遷。

93
「中國的葛麗泰嘉寶」阮玲
玉在《桃花泣血記》，中
國，1931年。

　　阮玲玉在中國電影中，扮演的即是這種角色。在《新女性》（1935）中，
她扮演一位女演員和劇作家，受到報紙傳言所擾，最後毅然決然地走上自殺之
途。當時的上海小報感受到《新女性》的威脅，開始肆無忌憚地對電影和阮玲
玉的左傾思想展開攻擊。對此，阮玲玉的回應是悲劇性地服藥自盡。她的葬禮
出殯行列長達三英哩，在此期間，三個女人自殺了。九年之後，在好萊塢明星
魯道夫·范倫鐵諾的葬禮發生類似事件。紐約時報在報紙的頭版說，這是「本
世紀最壯觀的葬禮」。

　　1937年，日本入侵中國本土。同年，當時中國最重要的導演袁牧之推出《
馬路天使》，這部影片經常被票選為最優秀的中國電影之一。電影的開頭出現
一行字幕：「1935年秋天。上海的下層社會。」一位年輕的喇叭手愛上一位滿
州的女歌手；日本占領下的上海，下層階級受苦受難的故事。袁牧之試圖透過
這部電影，對當時的國民黨政府進行猛烈的批判，而國民政府也因電影的成功
而倍感威脅。1937年，他逃離日本占領區至延安追隨毛澤東，當時的中國共產
黨在經過五萬里長征之後，終於逃離了國民黨政權的圍剿，正在延安進行重新
整編的工作。上海仍是傳統電影的製作中心，但1938到1939年，位於大陸南部
沿海的一小塊領土——香港，成為粵語電影創新的焦點。

新的美國有聲電影類型

　　回到1931年的美國。1920年代，美國的電影工業幾乎被九大片廠——環球、派拉蒙、聯美、華納兄弟、迪士尼、哥倫比亞、米高梅、雷電華（RKO）和福斯公司（在1935年變成二十世紀福斯公司）所瓜分。好萊塢不僅從一片沉睡的柳橙果園和山貓山丘，脫胎換骨成為裝飾派電影院和高科技工作室的新興城市（圖94），而且還積累了神話。受到命運之神的眷顧，它是世界優秀的爵士音樂之家，在這裡，豪華的電影院有時以埃及皇宮作為樣本，而格勞門中國戲院則帶有上海式的豪華與氣派，在戲院前的人行道上，拓印各大明星的手印和腳模。山丘上，高級住宅、游泳池星羅棋布，而豪華的墓場似乎在提醒到此朝聖的影迷們：超級巨星也不可能永垂不朽。在好萊塢，殞落的演員和崇高的明星，開始對生命的無常與失落感到無奈與痛苦。阿方索·吉列爾米是好萊塢一位飽讀詩書的雙性戀義裔男演員，從1921到1925這短短的五年中，被塑造成一個人人稱羨的性感偶像明星，却在三十一歲英年早逝，墓碑上則刻著他的藝名：魯道夫·范倫鐵諾。

　　這個南加州獨霸影壇的工業之城，吸引了無數演員到此淘金，而這些風姿綽約、初出茅廬的幸運小明星們，也會在好萊塢片廠的刻意栽培與塑造下，成為眾所矚目的大眾情人、性感偶像。他們為明星們蓋了宮殿豪宅，幾十年之內又拆除重建。明星們總會在固定的時刻（通常是下午五點五十分）穿著華麗的服飾，成群地聚集在豪華氣派的游泳池畔（游泳池裡面的水，則是遠自摩哈維沙漠的湖水抽取而來的），喝著雞尾酒、彼此交換笑容、展露胸肌，在雲集的巨星中相互輝耀。而好萊塢在他們的眼中，就像是義大利的托斯卡尼。[17]

　　他們將南加州荒郊改造成人間仙境，當然主要是為了拍電影。上面我

94
1930年代早期，好萊塢變成獨霸影壇的工業之城；這張空照鏡頭是派拉蒙片廠。

日本古典主義和好萊塢的愛情故事 (1928-1945):電影的黃金時代

95
在詹姆士‧惠爾的《科學怪
人》中，由柏里斯‧卡洛夫所
扮演的怪物。這張劇照不僅捕
捉到卡洛夫臉上那股受迫害、
排擠的悲情，也顯現出德國表
現主義對詹姆士‧惠爾電影的
影響。美國，1931年。

們曾談到音樂片，因錄音技術的改善而大發利市，然而除了音樂片之外，好萊
塢還推出了其他類型的電影，例如警匪片、西部片、笑鬧片、恐怖片、戰爭
片、卡通片和嚴肅的劇情片，像這些類型的電影也在這一時期開出燦爛的花
朵。其中前四種類型最具美國特色。九大片廠製作的電影，都是屬於這八種類
型，而這些類型從此以後也成為西方娛樂電影製作的主力，一直到1950年代才
有所改觀。

恐怖電影早在1920年代就已出現。其中最引人矚目的，如《卡里加利博士
的小屋》、《古靈》（The Golem, 維格納和鮑斯, 1920）和《吸血鬼》都是在
德國製作的。好萊塢的環球製片廠受到這個傳統的影響，在1925年推出了由魯
柏‧朱利安執導的《歌劇魅影》（The Phantom of the Opera），朗‧錢尼在片
中有極其優異的演出；然而一直到1931年，在製作了兩部非常賣座的恐怖電影
之後，環球製片廠才確立恐怖片的類型——一種觀眾認可、並樂在其中的電影
類型，擁有特定的演員和風格。

這兩部賣座電影，一部是詹姆士‧惠爾的《科學怪人》（Frankenstein）
，另一部是陶德‧布朗寧的《吸血鬼》（Dracula）。在布朗寧的《吸血鬼》
中，由貝拉‧盧哥西飾演吸血鬼，靜寂停滯的影像令人望而生畏，當電影在演
出時，觀眾不禁大驚失色；然而這部電影在今天看來，其實遠不如十年前所推
出的《吸血鬼》那樣令人驚悚不安。和《吸血鬼》一樣，《科學怪人》的故事
並不是完全依照瑪麗‧雪萊的原著小說改編，其中主要的設計是為了製造戲劇
效果。《科學怪人》的導演惠爾來自英國，以前曾當過演員、漫畫家以及美術
設計等工作，他認為德國表現主義能為好萊塢恐怖片注入新的風格和氣氛，這
種看法與布朗寧的見解完全相左。惠爾和編劇在《科學怪人》中引用《古靈》
和《卡里加利博士的小屋》中的元素，塑造出戲劇性的影像，把科學家結合各
種不同肢體創造出怪物的故事，改變成一個不會說話的外來者，人們因為他長
相醜陋而避之唯恐不及。柏里斯‧卡洛夫溫柔的演出，為這部以「遭受迫害、
排擠」為主題的電影增添了些許深度。在早期電影中，《科學怪人》（圖95）
不僅對偏見與歧視的主題進行一次深入的探索，而且明顯地指出：透過商業片
廠的類型與素材，也可以製作出意味深長的電影。在小說改編上，作風可謂大
膽新穎，並且還意外地扭轉了正規的改編手法。在瑪麗‧雪萊的小說中，這個
怪物口若懸河、善於表達，而且還經常抒發己見。一般人在將小說改編成電影

時，也都會將角色內心的所思所想，透過具體的對話加以呈現。然而，惠爾和他的編劇在《科學怪人》中卻反其道而行：片中的怪物幾乎像個啞巴。

多方面來看，《科學怪人》相當具有影響力。卡洛夫變成明星，在後來四十年裡，是西方電影最著名的恐怖片演員。當卡洛夫在卡爾‧佛恩德——他在德國曾拍過《古靈》、《雜技表演》和《大都會》——執導的《木乃伊》一片中扮演主角時，德國和美國恐怖電影交相輝映。恐怖片變成環球製片廠的註冊商標，《科學怪人》的布景直到今天仍矗立在環球影城，供遊客觀賞。《科學怪人》和《吸血鬼》的成功，也使得「驚悚與恐怖」成為商業電影中最吸引人的題材。電影像《金剛》（*King Kong*, 梅利安‧庫柏和恩斯特‧修德賽克, 美國, 1933）、《無臉之眼》（*Eyes Without a Face*, 喬治‧法杭育, 法國, 1959）、《驚魂記》（*Psycho*, 希區考克, 美國, 1960）、《鬼婆婆》（*Onibaba*, 新藤兼人, 日本, 1964）、《大法師》（*The Exorcist*, 威廉‧佛烈金, 美國, 1973）和《厄夜叢林》（*The Blair Witch Project*, 邁里克和艾杜瓦多‧桑濟斯, 美國, 1998）等，不僅滿足了觀眾對恐怖片的胃口，在電影史上更變成電影製作美學和技術的重要指標。雖然《科學怪人》在不久之後即淪為低級趣味的笑料片，但是，在惠爾與卡洛夫的原作所顯現出的創造性風格，卻為藝術電影樹立一種歷久彌新的典範。在《科學怪人》發行四十年之後，維多‧艾瑞斯製作了《蜂巢幽靈》（*The Spirit of the Beehive*, 西班牙, 1973），描述一個西班牙小女孩在看了《科學怪人》這部電影之後，想像怪物來到她的村莊，時間是在佛朗哥攫取西班牙政權之後。艾瑞斯用「科學怪人」作為西班牙的右派政權所要剷除的外來者的象徵。在《諸神與野獸》（*Gods and Monsters*, 美國, 1998）中，則在探討惠爾對演員複雜的感情。

警匪片也讓觀眾震驚著迷。不像恐怖片，警匪片本身並沒有歐洲的根源。1930到1931年，警匪片也變成眾所熟知的電影類型，具有自己所屬的明星、情節、影像和主題。為何如此？理由很簡單：第一，這是一種純粹的美國類型電影：在1920到1933年之間，製酒和賣酒在美國是屬於犯法的行為，犯罪集團的成員或幫派流氓，在鄉下和城市之間暗中釀製販賣私酒。這些幫派經常是義大利裔或愛爾蘭裔，他們在大城市如芝加哥和紐約組織家族似的帝國，成為風雲人物，這種混雜著聲名、犯罪活動、家族情感和種族特徵的電影，對好萊塢產生極大的誘惑力。第一部完全結合這些元素的電影是《小凱撒》（*Little*

Caesar，莫文·李洛埃，1930），愛德華·魯賓遜在片中飾演一位義大利的犯罪集團首腦，他率眾與對手展開廝殺，最後卻栽在自己女人的手中。（圖96上）[18] 這種故事帶有強烈的暴力色彩，而魯賓遜扮演的則是一種不易動感情的角色，就像警匪片中，大眾偶像詹姆士·凱格尼一樣。隔年，凱格尼在《人民公敵》（Public Enemy，威廉·魏爾曼，1931）中扮演一個少不更事的小子，最後淪為販賣私酒的大暴徒。這部電影比《小凱撒》更具暴力色彩，在當時，則因片中主角未得到應有的報應而引發社會爭議。凱格尼本來是

96
上：第一部從社會和心理層面上刻畫1920年代幫派份子行為的電影。愛德華魯賓遜在莫文·李洛埃的《小凱撒》。美國，1930年。下：在霍華霍克斯的《疤面人》中，特別強調主角東尼·卡莫的性行為不檢點。美國，1932年。

個舞者，他走路姿態優雅，言詞不凡，具有迷人的風采。雖然他魅力獨具，但在美國卻有許多團體對電影提出譴責，主要是基於電影中，把他刻畫得太過具誘惑力。警匪片電影在道德上，至今仍然引起各界的爭議，而此片即是爭議的開端。魯賓遜所扮演的里克和凱格尼所扮演的鮑爾斯，分屬義大利裔和愛爾蘭裔，天主教的家族傳統以及基督教的忠誠表現，至今都依然是警匪片主要思想核心。四十年之後，警匪片仍保有在電影史上最著名、而在道德和形象上卻最被非議的傳統。法蘭西斯·柯波拉的《教父》三部曲，一再將劇中角色對天主教的虔誠與兇殘的暴虐行為相互對照，這種情節放在電影裡，確實非常具有吸引力，但是就如1930年代一樣，也招來許多非議，有些人甚至認為好萊塢電影對為非作歹的歹徒的偏愛，顯然已遭到法西斯主義的污染。

俄裔猶太人、紐約新聞記者班·赫特撰寫了兩部早期的警匪片劇本，對於建立警匪片類型所做的貢獻，並不在其他導演之下。在《美國黑社會》（Underworld, 約瑟夫·馮·史登堡，1927）這部警匪片中，以道德觀點描繪幫派份子和其情婦罪惡的一生，在隨後幾年中，變成這類型電影中的範本。《疤面人》（Scarface: Shame of a Nation, 霍華霍克斯，1932）是同時代中最重要的警匪片電影，風格上比其他影片更具實驗精神，使用表現主義的燈光以及象徵。它對細節更感興趣，例如，將「情人節屠殺」這個真實事件以新聞報導的方式重新製作出來。此外，還特別強調主角身為天主教徒的主角東尼·卡莫性行為不檢點。班·赫特變成好萊塢最成功的劇作家之一，電影腳本在他手中變得深具憤世嫉俗的色彩，完全漠視社會的看法，不理會隱惡揚善的習俗，後來在電影審查的壓力下，迫使導演霍克斯不得不在片中加入一些譴責卡莫的鏡頭。

《疤面人》在1983年由布萊恩・迪帕瑪重新改拍，除了調子變冷之外，也有極為優異的表現。他增加暴力鏡頭，讓劇中角色拿鏈鋸作為武器，與人進行血腥的廝殺。片中卡莫的角色變成古巴的混混，在佛羅里達販賣毒品，成為無惡不做的大毒梟。而貪婪的社會性，只有在消費主義盛行的1980年代才被視為美德。布萊恩・迪帕瑪從之前的版本中接收了一個鏡頭（卡莫死在一個觀光廣告的招牌下，上面寫著「世界是你的」〔圖97上〕），把它轉化放入新的影片中：一艘廣告氣艇飄在天空中，上面寫著「世界是你的」（圖97下二）。然後，降落在一個人工的海岸線上，艾爾帕西諾則對之茫然凝視。

好萊塢在1930到1932這三年，製作了至少七十部警匪類型的電影。這些電影擄獲觀眾的心，卻讓評論者憂心；而電影主題和風格則對1940到1960年代的法國電影、1950和1970年代的英國電影、1940年代開始的日本電影、1960年代開始的香港電影、1970年代開始的中東及印度電影造成巨大的影響。現在再回到美國，亞伯拉罕・波羅斯基的《邪惡的力量》（Force of Evil，美國，1948）複雜的場景是一個大賭場，劇中角色滿口詩意的話；《岸上風雲》（On the Waterfront, 伊力卡山，美國，1954）把一位拳擊手變成殉道者，他奮不顧身將一個被幫派所控制的工會重新加以組織；同年，黑澤明的《七武士》（The Seven Samurai，日本，1954）以一個傳統武士道故事、結合西方警匪片和西部片的主題，變成深具影響力的電影；而《冷面殺手》（Le samourai，尚皮耶・梅爾維爾，法國，1967）即結合了黑澤明的風格、美國警匪片和西部電影的題材；《表演》（Performance，尼古拉斯・羅依格和唐納德・卡梅爾，英國，1970）則透過幫派份子的背景，對人物的自我認同進行探索；《教父》則將劇中角色框在陰暗的氛圍裡，畫面看來彷彿林布蘭製作的肖像

畫；馬丁·史科西斯是這類型影片的大師，在他推出的首部電影《殘酷大街》（*Mean Streets*, 美國, 1973）中，引用喬伊斯小說裡面的宗教語言，強調片中幫派份子對天主教的虔誠；《四海兄弟》（*Once Upon a Time in America*, 賽吉歐·李昂, 義大利, 1984）則是繼《邪惡的力量》之後，風格上最複雜的警匪電影；《霸道橫行》（*Reservoir Dogs*, 昆汀·塔倫提諾, 美國, 1992）是一部深具影響力的電影，劇中人物的對白精彩絕倫，帶有古典劇場的風味（圖98）。

在《科學怪人》成功之後，觀眾對惡的恐懼成為電影工作者拍攝的新主題。同樣地，在早期警匪片的成就之後，對權力的貪戀與欲求的題材，也成為國際電影工作者爭相注意的焦點。在國際電影中，不法之徒有時被視為存在主義的英雄、法西斯主義者、社會受害者、撲朔迷離的人物、不知天高地厚、悲劇性人物等等不一而足。而幫派份子的類型，後來被各家從社會學和美學的觀點，都做了極為深入的研究，至於其根源則是來自於1930年代早期美國的社會範本。

1930年代，音樂片、恐怖片和警匪片的製作不斷增長，然而，在美國封閉性浪漫寫實電影中，屬於其他類型的，就不那麼容易被歸類。例如在1928到1945年之間，就製作了許多西部片，但是直到1940年代後期——西部片的全盛時期，才常被提出來探討。即使如此，值得注意的是：與警匪片相較，西部片顯得更豐富多元。大多數警匪片的主題都觸及社會腐化的問題，進而探究造成社會脫序的現象；而大多數西部片的背景則是新興

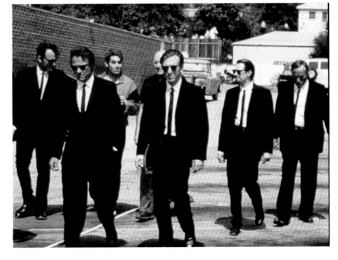

98
在《疤面人》上映六十年之後，電影工作者和觀眾仍然受到不法之徒的魅力吸引。昆汀·塔倫提諾的《霸道橫行》，美國，1992年。

的社會中，因此觸及到法律不彰的問題，解決之道則是創造新的法律來維持社會秩序。西部片在1860到1900年之間盛行，這段時期正好是電影萌芽的初期。在早期電影中，以前的牛仔通常會扮演跑龍套的角色或是特技人員。在著名的牛仔中，威廉·科帝也以「水牛·比爾」聞名，他與電影工作者建立起良好的關係，而他的一生則被拍成電影，內容充滿神話色彩。

99
霍華霍克斯（左）是位偉大的封閉性浪漫寫實主義導演，攝影風格自然活潑，對處理男女關係具有非常獨到的見解，對於電影類型的掌控比其他導演都要來得順手。

幾部史詩式的西部片，如《篷車英雄傳》（The Covered Wagon, 詹姆士‧克茲, 1923）和《鐵騎》（The Iron Horse, 約翰‧福特, 1924）是1920年代拍攝的；1935年一家新的小片廠——共和製片廠開始製作B級的西部片影集，在正片上映前播放。這種成本低廉又討喜的製作，由於觀眾反應熱烈，使得美國電影界大量製作這類型的電影。在B級西部片中演出的演員，很少跳槽到大製片廠去演A級的影片。其中只有一個例外：他不僅變成西方世界最著名的明星，而且成為美國電影中男子氣概和正義的化身，這個人就是約翰韋恩。有關他所主演的一些突破性的電影，將在本章稍後談到。

默片時代的美國電影，最偉大的類型非喜劇莫屬；然而到了有聲電影時代初期，喜劇路線卻出現了巨大的變化，而導演的際遇則各不相同。卓別林繼續推出了幾部著名的電影，如《城市之光》（City Lights, 1931）和《摩登時代》（Modern Times, 1936）。反之，洛伊德和基頓則黯然失色，逐漸自電影舞台告退。最突如其來的改變，則是喜劇的女性化。1930年代的喜劇，在劉別謙的影響下，部分來自早期女權運動的鼓吹，女性變得很重要，不僅是作為表演者（如梅蕙斯特、凱瑟琳赫本和卡洛琳蓉芭德），而且還是1930年代喜劇的主題和靈感來源。[20]雖然桃樂西‧阿茲納是當時唯一一位高階女性導演，1920年代曾是一位受人敬重的剪輯，卻未對這種轉變做出重要的貢獻。她的電影裡也可看到些許女性主義的調調，但是用戲劇性和顛覆性的挑戰，來分層處理傳統認為的婚姻和女性友誼。

兩性之間的戰爭，成為作家和導演創造的源泉。因為以合理的（或不合理的）女性喜劇演員來攪亂故事的情節（和男性角色），保證會帶來娛樂性的效果。這類電影最大的特色是：快節奏的表演、嘻笑滑稽的語調、帶有1910年代追逐電影中瘋狂魯莽的風格，此外，也帶有歌舞雜耍表演以及模仿鬧劇那種令人暈眩的步調。第一部這種類型的喜劇是《二十世紀》（Twentieth Century, 美國, 1934）；而最好（最好笑又最快速）的影片則是《育嬰奇譚》（Bringing

Up Baby, 美國, 1938）。這兩部電影都是由美國電影的「變色龍」霍華霍克斯執導的。他或許是1930年代最重要的片廠導演（圖99）。1896年生於美國印第安納州，大約在1906年全家移居加州。他學習了工程學，並在十六歲時成為專業的汽車和飛機賽車手。1912年間，他在派拉蒙電影公司的前身獲得一份暑期工作，因而進入電影界，從此奮發向上，進入剪輯和編輯部門工作。二十六歲那年，他自費製作了一部電影短片；在默片時代末期，開始推出電影長片；與赫特合作，製作了《疤面人》、爆笑喜劇片《二十世紀》；由亨弗萊・鮑嘉和洛琳・白考兒搭檔的最早、也是最好的黑暗電影《逃亡》（To Have and Have Not, 1944）和《大眠》（The Big Sleep, 1946）；兩部最重要的西部片《紅河谷》（Red River, 1948）和《赤膽屠龍》（Rio Bravo, 1959）；一部最俏皮的音樂片《紳士愛美人》（Gentlemen Prefer Blondes, 1953）。他也是一位才華洋溢的星探，洛琳・白考兒和蒙哥馬利・克里夫這兩位大明星即是他親手挖掘出來的。

霍華霍克斯在四十三年裡導過四十部電影，這些電影通常都是由他本人監製兼編劇；此外，他還介入其他的企劃，同時進行好幾種不同類型的電影製作。他不僅把芝加哥幫派分子憤世嫉俗的嘴臉、強烈的權力慾望描繪得維妙維肖，還推出古怪到近乎瘋狂的笑鬧喜劇，更將西部片化繁為簡、把焦點集中在刻畫友情和同袍間的情誼，例如把珍・羅素和瑪麗蓮夢露之間溫柔的姊妹情誼描寫得入木三分。對於這種多方面的才華，他在訪問中曾自我嘲說：「只想拍出一些好的鏡頭，免得讓觀眾心煩」。有些專研電影的學者嘗試從他的電影中找出統一的觀點，來解釋這些問題。在他的影片中，友誼和專業這兩項元素，毫無疑問地具有舉足輕重的分量，例如從《紳士愛美人》到《赤膽屠龍》。在霍華霍克斯的電影中，女性角色經常都表現得極為剛強不屈，而男性角色有時則顯得怯懦、甚至丟人現眼。在好幾部電影中，他重複使用針鋒相對的對話，內容近乎大同小異。他作品裡的亨弗萊・鮑嘉充份顯露出一種冷靜、喜怒不形於色的特質。

100
洛琳・白考兒在霍華霍克斯的慧眼下被挖掘；亨弗萊・鮑嘉則在他的塑造下成為眾所矚目的銀幕偶像。

或許可稱之為一種穩健成熟的生命觀吧，但是，論者對這種「觀點」是由何構成的，卻沒有一致的看法。有一位著名的影評人說霍華霍克斯是「電影界有史以來最偉大的樂觀主義者。」[21] 另一位評論者說他「帶有一種尖酸刻薄的生命觀[22]」，像這種模稜兩可的看法，會延續到他的私人生活中。十八歲就在《逃亡》一片中擔綱演出的洛琳‧白考兒（圖100）曾說他在一家猶太人經營的製片廠中，發表一些輕浮的反猶太言論；另外有些評論家也曾暗示說，像他這種緋聞不斷的人可能是個雙性戀。諸如此類，不管外在的傳言如何，從未對他的風格造成一丁點影響。霍華霍克斯是一位最純粹的封閉性浪漫寫實主義的導演：

101
上：《二十世紀》新穎明快的表演風格受到卓別林和巴斯特‧基頓影響。下：《育嬰奇譚》不僅繼續他們快節奏的風格，還加入了一些超寫實主義的素材。

既是它的鼓吹者，也是它的守護神。他的電影發生在一個平行宇宙中，人們在心理上是真實的，但歷史卻被暫停了。在他1930年代製作的電影中，雖然當時美國經濟處在大蕭條時期，但他的劇中人物卻個個有事做；他幾乎不曾在電影中使用倒敘法，只在需要時才使用移動式攝影鏡頭，而且攝影鏡頭的高度很少超過肩膀以上；沒有溝口健二作品裡精巧的推拉鏡頭、也沒有大衛‧葛里菲斯

巧奪天工的剪接、更沒有什麼表現主義或印象主義的風格；既沒有創造出任何新的電影語言，也沒有對任何電影典範進行創造性的轉化。他精明能幹、聲音沙啞、笑容慢條斯理，綽號叫「老狐狸」（因為他的滿頭銀髮），他是自己作品的製作人，對一般觀眾的口味頗有心得，不喜歡接受訪問，對尖銳的問題一笑置之。強調自己只不過「興趣較廣泛」而已，但是法國的影評人從《疤面人》以來即對他讚美有加。日後成為導演的賈克‧

希維特在1953年的《電影筆記》寫了一篇文章，盛讚「霍華霍克斯是個天才」，之後他在歐洲聲名大噪。他謎樣的偉大特質，雖然顯而易見，卻難以界定，激發了影評人對片廠制度中的創造本質進行理論性的探索。

我曾寫到過霍華霍克斯並未在電影中增添任何新的語彙，但仔細考察1930年代的電影，卻顯示出這並非全然真確。在《二十世紀》中，著名影星約翰巴利摩扮演一位劇場製作人，在火車上嘗試說服女演員卡洛琳蓉芭德重返百老匯（圖101上）。霍克斯想使用一種新的、自然但快速的喜劇表演方式——這是從卓別林和基頓借用的手法。他在《二十世紀》對卡洛琳蓉芭德的指示如下：「我告訴她，如果演得很假，我會炒她魷魚……於是她在跟他說話時，快得就像連珠炮一樣，讓他有時不知道該怎麼辦。真的太快了，連我都覺得不知該怎麼辦。」[23]霍華霍克斯在與邁克布萊德的一次訪談中說：「直到他在《二十世紀》中演出，我才發現約翰巴利摩可以把大笨蛋演得維妙維肖。」[24]

電影《育嬰奇譚》改編自哈格·懷德的故事，發揮得更進一步：一位即將結婚的科學家，聽說世界上又發現新的恐龍化石；一位女富豪願意出資幫他的博物館買下恐龍遺骸——如果他陪她到康乃迪克州為她的寵物美洲豹接生的話（圖101底下）。她愛上了科學家，但是那隻危險的美洲豹卻讓這段真愛之路一點兒也不平坦。最後，科學家取消了婚禮，而女富翁則運送恐龍化石到博物館交差。這種亂糟糟的劇情看不到半點正經，然而，在霍華霍克斯的電影世界中，既讓約翰巴利摩下不了台，也讓顯然悶悶不樂的科學家卡萊葛倫灰頭土臉。對此，霍華霍克斯快人快語地說：「如果主角是個一本正經的教授，就找個口無遮攔的女生，讓他斯文掃地。」[25]在這裡，霍華霍克斯的創新之處不僅在於強調「女人處於優勢[26]」，也讓卡萊葛倫和凱瑟琳赫本兩人在整部電影中各說各話、互不相讓。這種對話重疊的技法，在過去的電影中未曾如此被強調過，後來則為喜劇片和劇情片的表演技巧增添了幾許真實感。

　　《育嬰奇譚》獨特之處主要顯現在劇情動能十足,從頭到尾絕無冷場;此外,無理取鬧的劇情表現激發了1950年代美國喜劇導演法蘭克・塔希尼和演員喬路易與狄恩馬丁的創意[27]。再者,導演兼電影史學家彼得・波丹諾維奇在《愛的大追蹤》(*What's Up Doc*, 美國, 1972)(圖102)中,更重新注入了這種瘋狂嬉鬧的精神。

　　戰爭電影和嚴肅的劇情片,是1930年代中期好萊塢另一種電影類型,這種類型稍後將借第二次世界大戰之光再細加探討。本書在討論完美國的封閉性浪漫寫實電影的主要製片人之後,接下來令人驚訝的事實是:儘管美國製片廠在整個時期的電影製作,或多或少符合海斯法條和政治、宗教、企業力量的規範,然而在1930年代有段時間,封閉的浪漫現實主義有時會打破自己的一些規則。一瞬間,它打破了一個封閉的平行宇宙的幻想,就像我們的現實世界一樣,但更令人愉快和有趣。三個例子足以說明:勞萊與哈台的喜劇、巴士比・柏克萊的歌舞劇和約瑟夫・馮・史登堡的音樂劇。

　　勞萊和哈台一直到1927年才一起合作。他們第一部重要的雙人搭檔喜劇是

《替飛利普穿褲子》（*Putting Pants on Philip*,美國，1927），劇中勞萊飾演一位蘇格蘭人，被迫將身上的短裙換成長褲。當裁縫師一到，他哭哭啼啼的，接著發生口角。哈台則自以為是個風度翩翩、有教養的南方人（圖103），在飽經世故的他看來，男人穿裙子簡直是不成體統。他具有卓別林那種幻想式的尊嚴，然而又顯現出一種粗獷的風度，活像一隻身在瓷器店裡中規中矩的野牛，一點兒也不敢輕舉妄動。他把勞萊拉到一旁，細聲地安慰他說：「這個讓我來」，然後，世界就整個塌下來了。而勞萊則躺在最上面，露出一臉無辜困惑的神情。

　　勞萊和哈台就像是兩個天真的小孩；他們怕老婆；他們不僅沒有遠見、也沒有洞見，甚至連後見之明都付之闕如。這部喜劇並不在於製造驚奇，重點主要放在引發觀眾的預期心理：在路上行走時，他們忙著舉起自己的禮帽，跟路人打招呼，無暇注意到跌落下水道出水孔的危險。他們不僅掉下去，接著又掉下另一個，然後同樣的事會接二連三發生；而讓觀眾開懷之處，就是一直期待它會發生，而越是如此越是造成滿堂爆笑。例如在短片《大事業》（*Big Business*, 美國, 1929）中， 這對喜劇二人組試著向一位屋主詹姆士芬利森推銷耶誕樹，但他卻死也不要買他們的耶誕樹。最後，他們開始向他的屋子出氣。在蓄意破壞的過程中，他們就像野孩子般邊做邊說：「讓我們——好好地——教訓他——史坦利！」「對！好好地給他一點顏色看，歐雷！」惡意搗蛋的行徑，引燃觀眾的笑聲。其中有一幕，勞萊將一個花瓶丟擲讓哈台當棒球打，芬利森則將他們的車子砸得稀爛作為報復。1920年代有三位大師級的喜劇演員，但只有在我寫到他們的繼任者勞萊與哈台時，我笑了。

　　勞萊是兩人之中較有創意的演員。他與卓別林一樣，曾在英國著名的卡諾劇團中工作，有一段時間充當卓別林的預備演員。勞萊出生時的小屋，坐落在蘭開郡的一條不起眼的街道旁，退休之後則住在加州聖塔莫尼卡海邊一座可以俯瞰太平洋波光粼粼的公寓中安享晚年，由此可知好萊塢的夢想是怎樣的一回事。參訪位在烏韋斯頓的勞萊與哈台博物館，你會發現不分男女老少，在看他們的電影時都會不約而同地格格發笑。而在歡樂的笑聲中，災難一再地發生，最後混亂場面到了近乎不可收拾的地步，而這時哈台卻注視著攝影機，直視達10-15-20秒鐘（圖104）眼神似乎在暗示說：你能相信它已經到了這個地步嗎？為什麼倒楣事都會發生在我頭上？這不是封閉性的浪漫寫實電影。哈台（

有時是勞萊）似乎是連結觀眾與電影中破壞性情節之間的橋樑。在1940和1950年代，喜劇演員鮑伯霍伯有時也會對著攝影鏡頭跟觀眾插科打諢，甚至對劇中荒誕不經的情節發表高論，因為，這種喜劇在表現上近乎一種無政府主義的精神，所有的規則都在破壞之列，甚至風格亦如是。雖然如此，從勞萊和哈台的例子卻可看出其間的錯綜複雜，雖然在他們冒險的過程中，會製造出無可收拾的災難，導致毀滅性的結果，他們在喜劇中所扮演的角色，性格上卻完全不帶任何無政府主義的色彩。相較之下，在主流的劇情電影中，很少看到演員直接訴諸觀眾，因為西方電影的基本敘事邏輯，主要在於吸引觀眾融入故事情節，讓他們在看電影時忘掉自己是個局外人。1903年史坦頓·波特的《火車大劫案》中，一位歹徒直接對著攝影機開了一槍，但這發生在比電影發展成封閉性的敘事形式前早很多。1930年代也有演員直視著攝影機的罕見特例：由劇作家布萊希特所寫的《德國何處去？》（*Kühle Wampe*, 德國, 1932）裡，有位女演員在一位劇中角色死亡之後，把身體轉向攝影機，對著鏡頭說：「又少一個失業的人了」。而之後在強納森·戴米的《沈默的羔羊》（*The Silence of the Lambs*, 美國, 1991）中，也曾使用相同的技法，在裡面，茱蒂·佛斯特（圖105）和安東尼·霍普金斯對著攝影鏡頭凝視。此外，史科西斯在《四海好傢伙》（*GoodFellas*, 美國, 1990）一片中，引用史坦頓·波特在《火車大劫案》中對著攝影鏡頭開槍的典範。

104
在傳統的電影中，演員在演出時並不會注視著攝影機，主要是基於這樣會破壞觀眾投入劇情，但在某些喜劇電影中，這種注視著攝影機演出的鏡頭卻成為一種固定的表演模式，例如哈台即經常以這種方式表演。

喜劇並不是唯一打破封閉性浪漫寫實主義成規的電影類型。音樂流派原有的技巧讓它在面對觀眾方面有一定的餘地，事實上，當舞蹈表演結束時，表演者有時會直視鏡頭，就好像觀眾直接看著他們表演一樣。然後，電影的語法會轉入傳統的結尾，他們會繼續表現得好像 人在看他們一般。除此之外，有些音樂片甚至會使用更激進的表演形式，例如從里希特的抽象電影，或克萊爾的超現實主義電影《幕間》取經。《42街》和《淘金者》即是當中兩個著名的範例；這

兩部電影都是由巴士比・柏克萊負責編舞。圖81（見118頁）這張劇照即是取自《淘金者》裡魅影圓舞曲的舞蹈表演，看起來就像是一朵花或是一棵朝鮮薊。事實上，這個鏡頭是直接從攝影棚的上方往下拍攝的，畫面中一群小提琴手正在大展身手。雖然杜邦在《雜技表演》中曾經使用擺盪式的攝影技法，而《拿破崙》裡岡斯也廣泛用到活動式的拍攝手法，但卻幾乎不曾直接將攝影機放在表演者的頭上拍攝，製造出如此抽象的效果。這種迷人的創意，是由生在洛杉磯的編舞者柏克萊精心設計出來的。他跟麥慕連一樣曾經在紐約劇場工作，跟麥慕連一樣也能透過各種不同角度的攝影鏡頭，在影像中呈現自由奔放的特質。柏克萊曾受到兩種不同經驗的啟發。首先，在第一次世界大戰時，他曾隨軍隊駐紮在法國，對軍中訓練及軍隊行進時那種嚴謹的紀律以及戲劇性的陣容，印象極為深刻。在他後來的許多劇情中，都是以軍隊的操演為題材，把它抽象化、色情化、理想化，風格類似在本章開頭代爾所提到的。其次，他每天清晨會固定洗三十分鐘的熱水澡，沉浸在澡盆中胡思亂想。而電影界所謂的「柏克萊頂拍鏡頭」即是從軍中記憶加上沐浴時漫不經心的幻想中迸發出來的創意。《淘金者》是好萊塢在經濟大蕭條時最偉大的歌舞劇，是二十世紀前半段最不可思議的藝術結晶。柏克萊從軍事、幾何、色情和園藝等圖像中，啟發了由人體組成的抽象圖案這種形式，表達出對社會的關懷。

約瑟夫‧馮‧史登堡1894年生於維也納貧困的猶太家庭，他的電影反映了另一種好萊塢華麗的映像類型。德國的女演員瑪琳‧黛德麗即是在他迷人的影像風格塑造之下，而成矚目的性感明星。他們兩位攜手合作的電影包括《藍天使》（*The Blue Angel*, 德國, 1930）、《紅衣女皇》（*The Scarlet Empress*, 美國, 1933）和《西班牙狂想曲》（*The Devil is a Woman*, 美國, 1935）。從圖106那張取自《紅衣女皇》的劇照，即充分顯現出史登堡獨特的影像風格，裡面運用到濾光鏡頭、貂皮大衣、帷幕面紗、道具、假髮、服裝和華麗的燈光照明。好

106
約瑟夫‧馮‧史登堡的《紅衣女皇》影像風格獨具，帶有超現實主義的色彩。美國，1933年。

萊塢的燈光和設計部門，一般喜歡運用富麗堂皇的設計吸引觀眾的青睞，而在《紅衣女皇》中，這種誇張的設計風格顯現出直覺性的瘋狂。在畫面的中間，演員和雕像好像凍結成一團。整個影像幾乎找不到焦點；人物擠成一堆，就像中世紀的繪畫一般。巨大的燭臺看起來像是巴黎聖母院前門那種滴水怪獸。至於瑪琳‧黛德麗（圖中）頭上的帽飾，那片柔和的光暈則是利用紗網鏡頭營造出來的。某些超現實主義者可能會說，這種鏡頭在畫面中製造出一種雜亂無章的空間感，透過誘人的燈光、華麗的畫質、誇張的設計，顯現出好萊塢電影中那種暗潮洶湧的情慾衝動。

在好萊塢金碧輝煌的電影世界中，霍華霍克斯對於各項類型可說樣樣精通，而哈台兩眼直視著觀眾、柏克萊抽象的影像風格，以及馮‧史登堡華麗誇張的表現，則是從這種封閉系統的縫隙中迸發出來的耀眼火花。

歐洲的前衛電影

當好萊塢電影正嘗試以實驗精神表現抽象的情節時，在其他地方卻出現真

107
柏里斯・考夫曼引人矚目的攝影：在尚・維果的《操行零分》中的枕頭大戰。法國，1933年。

正前衛性的電影。雖然，實驗性不若1920年代，卻製作出許多重要的電影。在《安達魯之犬》之後，布紐爾和達利又進一步製作了同樣具顛覆性的《黃金年代》（*L'Age d'Or*, 法國, 1930），兩年之後，正值西班牙的 戰接近尾聲，布紐爾又推出一部記錄片《無糧之地》（*Las Hurdes*, 西班牙, 1932），描繪住在西班牙和葡萄牙邊界難民的生活。現在，回過頭來談法國，1930年，資助布紐爾拍攝《黃金年代》的諾阿耶公爵，也贊助詩人兼藝術家考克多製作了《詩人之血》（*Le sang d'un poète*, 1930）以及後來的《美女與野獸》（*La Belle et la bête*, 法國, 1945）和《奧菲斯》（*Orphée*, 法國, 1950）。考克多在《詩人之血》這部帶有梅里葉精神的電影中，使用許多新奇的戲法，像是顛倒的動作、倒立的布景、重疊的影像和虛構神話故事等。電影中，有個詩人受到一尊變成真人的雕像啟發，穿越一面鏡子，進入地府。這一幕頗具戲劇效果：光著膀子的詩人站在鏡子前，鏡子一切，突然變成一個長方形的水池，他縱身躍進水池，後面則揚起一陣混聲合唱。

還是在法國，除了考克多外，巴黎人尚・維果的電影同樣可發現傑出的創造性。父親為無政府主義者的尚・維果，在法國南部（當地氣候對他的肺結核有益）製作了他的第一部實驗電影《尼斯印象》（*A Propos de Nicen*, 法國, 1930

）。他的第三部電影《操行零分》（*Zéro de Conduite*, 法國, 1933）片長只有四十五分鐘，描述一所寄宿學校學生的叛逆行為。它從一個關於隱藏彈珠的小學生惡作劇開始，並發展成為超現實主義者精神的騷亂，但具有更明確的政治意圖。本片攝影由蘇聯導演維托夫的弟弟柏里斯‧考夫曼主導，其中最引人矚目的鏡頭是在宿舍中的枕頭戰，以及小男孩列隊行進的慢動作鏡頭（圖107）。枕頭戰的鏡頭看起來帶有神秘性，好像裡面正在下雪。鏡頭在莫里斯‧喬伯音樂的伴奏下顯得更為突出（此曲是由他編曲之後再加以倒寫及演奏）。這部電影對法國教育制度展開抨擊，正因為這個理由，以及具有強烈的反叛精神，本片在法國遭到禁演，直到1940年代中期才解

禁；這對英國林賽‧安德生的《假如……》（*If…*, 1968）有所啟發。尚‧維果在1934年製作了一部充滿詩意的浪漫電影《亞特蘭達號》（*L'Atalante*, 法國），同年，他因白血病逝世，享年只有二十九歲。他是這段期間法國電影界最有才氣的導演。

　　在世界其他地方，不發達的電影業發現低成本、前衛的電影，是影響國際電影文化最有成效的方式。例如1930年，一位巴西導演不僅製作了該國的第一部前衛電影，也是拉丁美洲製作的首批重要電影之一。從1890年代中期，巴西即曾放映過電影，第一部巴西電影是在1906年製作的；但近百部全長電影裡並沒有特出的製作。這在馬里歐‧畢索圖的《夢幻》（*Limite*, 1930）後發生了變化。當時導演年僅十九歲，它描繪兩個男人和一個女人在海上迷失時的景象，被艾森斯坦形容為「非常美麗」。畢索圖不僅受到艾森斯坦的影響，也受到岡斯主觀性攝影的影響。三年之後，一位嬌小的葡萄牙女演員卡門‧米蘭達在轉往好萊塢與柏克萊工作之前，在巴西製作了她的第一部電影。一直到1950年代早期，巴西才再次製作出傑出創新的電影。

　　在波蘭，也是依照這個模式製作出前衛電影，《歐洲》

（*Europa, 1932*）是波蘭最重要的一部作品，導演是法蘭西斯卡和史特藩·塞默森。在這部電影之前，波蘭就曾經製作過一些電影，波蘭的第一個製片廠1920年在華沙成立，而塞默森兄弟是最早受到注目的導演。《歐洲》（圖109）大膽且成功地改編自安納托·史東的一首詩，風格鮮明。導演塞默森兄弟是SAF組織的核心成員，這是世界上最早的電影製作組合之一。他們把漢斯·里希特的抽象繪畫和電影製作的思想，在《歐洲》這部電影中發揚光大。接下來，重要的現代主義電影是由優傑尼斯茲·塞卡爾斯基和史坦尼斯洛·沃爾製作的《三首蕭邦練習曲》（*Three Chopin Studies*, 波蘭, 1937），而一直到1950年代中期，波蘭才再度在電影創作中出現優異的表現[28]。

在《三首蕭邦練習曲》推出之後不到兩年，德國入侵波蘭。1933年，希特勒成為德國首相，納粹開始禁止猶太人從事電影工作。在整個1930年代，多達兩萬本帶有猶太或現代主題的書籍被公開焚燒，對猶太人權利的削減與日俱增。多數電影工作者和藝術家被迫逃往法國、英國或直接前往美國。在逃離德國的電影工作者中，有些曾在本書中出現過：攝影師卡爾·佛恩德、尤金舒夫，和導演E.A.杜邦。還有一些將在接下來的篇章裡扮演重要的角色：馬克斯·奧菲爾斯，比利·懷德和羅勃·索麥。佛瑞茲·朗1934年即前往好萊塢；

108
左頁上：馬里歐·畢索圖的《夢幻》，巴西，1930年。

109
左頁下：《歐洲》法蘭西斯卡和史特藩·塞默森，波蘭，1932年。

110
在萊芬斯坦《奧林匹亞》中，顯示出一種空照美學，具有巴士比·柏克萊整齊劃一的幾何要素。德國，1936年。

而劉別謙比他更早十一年就移民美國。

　　德國的電影工業在1934年完全為納粹所控制，1930年代中期最有才具的電影工作者萊芬斯坦與納粹結盟，製作了兩部雖然重要卻又頗具爭議的電影——就如同二十年前的《國家的誕生》。《意志的勝利》（*Triumph des Willens*, 1935）和《奧林匹亞》（*Olympische Spiele*, 1936）（圖110）是兩部準紀錄片，前者誇誇其談1934年納粹的集會；後者是1936年柏林奧林匹克運動會的報導——本片獲得前衛派電影工作者華特·魯特曼協助拍攝。三十四歲的萊芬斯坦曾經是一位舞者和演員，雖然三年前（1931年）才執導了第一部電影《藍光》（*Das Blaue Licht*），但在製作這兩部影片時掌握的資源之巨大，不亞於葛里菲斯的《忍無可忍》或岡斯的《拿破崙》，成果是具有岡斯或柏克萊那般具有恢弘氣勢的電影技術。她把攝影機置於熱氣球上，朝下拍攝；或跟著目標物體一起前進（圖111）。1932年，市場上出現變焦鏡頭，萊芬斯坦可透過變焦鏡頭在人群中挑選局部，隨著主體的移動向前或向後調整焦距，細節鉅細靡遺。在《奧林匹亞》引人矚目的高空跳水鏡頭中，她拍攝一位運動員在跳水板上騰空躍起，在空中屈身旋轉，正當要衝入水面之前，剪接到一系列跳水者的鏡頭。透過這種鏡頭，充分表現出人類在空中飛翔的美姿，這是以前歌舞片中夢寐以求的。萊芬斯坦利用對稱、尺度、慢動作、仰角鏡頭、懸疑和神秘的拍攝手法，讓畫面顯得氣派輝煌。電影中，表現運動員健美的身軀，以及軍隊整齊劃一的動作，似乎有意將兩者視為一體。像柏克萊一樣，她也強調軍隊操練時嚴整的紀律，刻意透過集體的力與美，完全抹殺掉士兵的個性以及懷疑的心理。她把拍攝對象當作希臘神一樣拍攝，似乎有意與納粹的意識型態互相唱和，要不然就是忘了我是誰。在這段期間的西方導演中，除了奧森·威爾斯與希區考克外，就屬萊芬斯坦最具技術天分，可惜的是，由於她在表現上欠缺彈性，對自己的製作美學執迷不悟，讓她聲名狼藉。她接受納粹的委託製作入侵波蘭的影片，而且在製作《低地》（*Tiefland*, 1954）這部電影時，似乎還曾使用集中營裡的囚犯充當臨時演員——雖然直到她生命結束之前，都在為自己的作為提出辯解。在真實生活中，她似乎堅不可摧，雖然歷經車禍、徒

111
就像岡斯一樣，萊芬斯坦（中）透過許多精密的攝影機運動，創造出精彩絕倫的影像。

步穿越非洲拍攝努巴族等皆大難不死，到九十歲仍是水肺深潛的好手。她於2003 年去世，就在她 101 歲生日幾週後。

這段期間除了萊芬斯坦外，也出了幾位不太有才華的德國導演。他們的電影——像是維特‧哈蘭的《猶太人》（ *Jew Süss,* 1940 ）——是卑鄙的誹謗，缺乏人性化的內容，儘管當時這種毫不遮掩的宣傳很少見。納粹對自己最泯滅人性的殘酷創作，表現得非常節制：在特列布林卡和奧舒維茲集中營毒殺猶太人的毒氣室，對於這個計畫周詳的種族大謀殺，從頭到尾沒有拍過一個鏡頭。

英國影壇在1920年代顯得有些沉靜。早期的拓荒者如R.W.保羅和G.A.史密斯依然健在（他們分別在1943和1959年亡故），卻目睹了其他國家的進步超越了他們的創新。1920年代中期在英國上映的電影，只有百分之五是在英國本地製作的，政府為了扭轉這種頹勢，特別通過了「配額法案」，規定電影院必須在一定時數範圍之內放映本國製作的影片，使得英國電影製作成長了四倍之多。英國人口只有美國的七分之一，在後來幾十年間，英國曾多次企圖建立類似美國的片廠制度。英國電影的製作成本大多很低，但1930年代終於成為英國電影史上創造力最旺盛的時期。這項成就主要歸功於三大核心人物：導演希區考克、製作人亞力山大‧科達和紀錄片製作人約翰‧葛里森。

希區考克最早是在德國涉入電影製作。在第三章中我們曾談到，他在默片時代製作的電影《房客》帶有1920年代德國表現主義的印記。希區考克的父親在倫敦經營水果和家禽買賣，他有著一副矮胖身材，講話一絲不苟，打從執導電影開始就顯露出異於常人的才華；然而很少人會料到，在1960年代他會成為一位與畢卡索具有相同地位的藝術家。對那些還沒看過希區考克電影的讀者，我的建議是趕快把書合起來，到錄影帶店去租下面這幾部電影回來看：《捉賊記》（ *The Man who Knew too Much,* 英國, 1934 ）、《國防大機密》（ *The 39 Steps,* 英國, 1935 ）、《蝴蝶夢》（ *Rebecca,* 美國, 1940 ）、《美人計》（ *Notorious,* 美國, 1946 ）、《火車怪客》（ *Strangers on a Train,* 美國, 1951 ）、《迷魂記》（ *Vertigo,* 美國, 1958 ）、《北西北》（ *North West North,* 美國, 1959 ）、《驚魂記》（ *Psycho,* 美國, 1960 ）和《豔賊》（ *Marnie,* 美國, 1964 ）。從這九部電影，可以找到西方有聲電影中所有需要知道的知識。裡面使用電影的技術，比在這一時期其他導演的作品，都顯得更為雅致、對人類七情六慾的描

繪有更精準的表現。這些電影看起來除了恐怖驚人之外，還帶有濃厚的玄學意涵，從這裡可以愉快地學到許多電影必備的知識。希區考克就像小津安二郎一樣偉大，但他的電影開始於這位日本導演的結局。小津表達的是關於日常生活的基本休息；而在希區考克的作品中，西方社會表面上可能已經獲得了這種秩序，但其實只會助長他們角色的性慾和死亡欲。

112
在希區考克的《捉賊記》中著名的演奏會情節：女兒遭到綁架的母親，在獲悉在場的一位外交官即將遭到歹徒暗殺時，起身發出一陣尖叫。英國，1934年。

希區考克在英國製作的電影，把懸疑、性感和喜劇融於一體，塑造出最鮮明的風格，然而還不具有他在美國製作的作品那種心理刻畫的深度。在《捉賊記》裡，一對夫妻無意間獲悉一項謀殺的陰謀，歹徒為了秘密不被張揚，於是綁架他們的女兒，好教他們保持沈默。電影一開始，場景是瑞士的阿爾卑斯山，然後轉到倫敦。這種影像上的對比，是希區考克最典型的風格。電影的高潮是：在一次盛大的演奏會中，暗殺行動正在進行……。在製作本片之前，希區考克曾經在雜誌上看到一則漫畫：有個音樂家早上起床，到樂團工作，坐在管弦樂隊中只彈了一個音符，然後就下班回家。希區考克想到一個點子，讓謀

殺事件發生在這個音符出現、正當鐃鈸要撞擊之時。後來，他把這個想法搬上銀幕：謀殺的行動正在暗中進行……而女兒被綁架的母親，這時也在演奏會中正襟危坐，當她了解到歹徒的陰謀之後，正當鐃鈸即將撞擊之前，她發出一聲刺耳的叫聲，破壞了整個暗殺計畫，從而使得外交官逃過一劫（圖112）。

1954年，希區考克在美國又將這部電影重拍，而這兩個版本最引人矚目之處，在於希區考克對事件細節的安排，步步為營，使其順理成章地導向謀殺行動。他反覆地拼湊出音樂的片段，讓觀眾了解整段樂曲的結構，以增強他們的預期心理，就如巴斯特・基頓為了達到喜劇效果，在《將軍號》中所做的一樣。後來，在談到這些鏡頭時，希區考克說：「這段樂曲之所以在電影中出現兩次，主要是為了讓觀眾對接下來的情節不至於感到困惑。」[29]《捉賊記》在英國和美國都得到巨大的回響。希區考克的下一部電影《國防大機密》，透過把每個場景變成一個獨立的短篇小說，進一步推進了他的電影構想。故事情節嚴謹，內容講述一個加拿大人理查・漢尼到蘇格蘭追蹤一位殺害婦女的嫌犯（事件發生在他所住的倫敦公寓中）。例如，劇中有一個情節，場景發生在蘇格蘭的一個佃農的農舍中，這個類似於穆瑙的情節，是根據一位南非人和他性饑渴的年輕太太的故事改編而成。在電影著名的終曲中，有一位在音樂廳工作的人，脫口說出情報組織的密語──國防大機密；當他話一出口，就被該組織的成員所射殺。每個情節片段都處理得極為清晰，都如同《捉賊記》中音樂廳裡的高潮那樣，但希區考克為了要立即進到下一

113
查爾斯・勞頓在亞力山大・科達的《亨利八世的私生活》中擔綱演出。這一幕令美國演技派演員洛史泰格印象深刻，他在1990年代晚期曾說這是他所看過的最偉大的表演片段。英國，1933年。

個情節中，將轉場的情節一筆帶過，處理得極為乾淨俐落。他沒有時間聽這些單調乏味的事情。他會繼續從他的場景中去除平淡無奇的事件，經過多年的洗練和過濾，直到每一刻、每個物體和每個鏡頭都成為他在表現渴望和焦慮的劇情時不可或缺的要素。他在1930年代末期前往美國工作，成為世界上最著名的導演；他在美國製作的電影，在以後的章節中將會再作探討。

在西方電影中，亞力山大・科達是一位不可多得的流浪藝人。1893年生於匈牙利，十八歲開始執導電影，協助匈牙利政府將電影事業國有化；在移居

英國以前，在好萊塢和法國工作；1932年設立倫敦電影製作公司；隔年，他製作並執導《亨利八世的私生活》（The Private Life of Henry VIII, 英國，1933），這是英國第一部享譽國際的電影。這部電影與《林布蘭》（Rembrandt, 英國, 1936）都是由查爾斯・勞頓領銜主演。《亨利八世的私生活》為他贏得了第一座奧斯卡最佳演員獎，傑出的演技讓這部電影令後人念念不忘。這兩部電影對1950年代出道的演員造成極大的影響，包括當時美國最著名的性格巨星洛史泰格，他後來曾說：勞頓在《亨利八世的私生活》中啃雞腿（圖113）的優秀演技，在他所看過的電影中無人能出其右。

114
在巴席爾・萊特和保羅・洛撒的《夜間郵件》中，透過戲劇性的構圖、抒情化的道白，生動描繪倫敦開往蘇格蘭的郵政列車的行程，對後來紀錄影片造成巨大的影響。英國，1936。

科達在1936年建立英國最大的丹罕製片廠，他的成功鼓舞了曾在1934年創立英國國家電影公司的亞瑟・蘭克，進而設立了松林製片廠。1960和1970年代，詹姆斯龐德的電影即是由松林製作的。科達還擔任過英國導演卡洛・李和大衛・連的製作人，卡洛・李的《黑獄亡魂》（The Third Man, 英國, 1949）即是由他執行製作的。他的作品為英國電影建立了國際性聲譽，其成就一直到今天都令人懷念不已。

電影製作人約翰・葛里森有時也親自執導一些具有獨特風格的電影。葛里森早年在蘇格蘭研究哲學，曾負笈美國研究傳播學，在1927年返回英國之後，獲得英國政府的資助，以《北方的南努克》為創作典範，製作了一些影片。他稱這類型的電影為「紀錄影片」，從1928年開始，為帝國產銷協會的電影部門製作紀錄影片；從1933年以來，為郵政總局的電影部門製作電影。除了本身執導過其中的某些影片外，還培養了許多具有社會意識和帶有抒情傾向的年輕新秀，包括巴席爾・萊特和保羅・洛撒。萊特和哈利・瓦特的《夜間郵件》（Night Mail, 英國, 1936）是與許多有名的藝術工作者共同合作拍攝的，本片

透過印象主義手法，記錄從倫敦開往蘇格蘭的郵政列車的行程（圖114）。為電影配樂的是著名的作曲家布瑞頓，評論者則是由大詩人W.H.奧登擔任，而聲音的製成則是由巴西的亞柏頓‧卡瓦堪提所策劃的。

萊特和瓦特受到蘇聯剪輯師艾斯弗‧沙伯的影響，而紀實片導演亞瑟‧艾爾頓和安格‧安斯泰則是受到社會寫實照片那種新寫實主義的啟發。在《居住問題》（Housing Problems, 英國, 1935）中，一些真正的勞工階級接受攝影訪談，這是此種類型的開先河之作。雖然，拍攝只是描繪倫敦普通人的生活狀況，簡單的鏡頭卻對以後的左派和改革的電影製作產生了巨大的衝擊，並且建立了訪談紀錄片的傳統，曾一度主導著紀錄片電影的走向，使得像《夜間郵件》這種抒情性的紀錄片受到這種趨勢排擠。十年之後，導演約翰‧休斯頓製作了一部紀錄片《希望之光》（Let There be Light, 美國, 1946），訪問一些在第二次世界大戰心理受到嚴重創傷的士兵。這部電影對美國軍方造成極大的刺激，直到1970年代以前都嚴禁公開放映。

韓福瑞‧堅尼斯1907年生於英國，以前是一位超現實主義畫家，在葛里森的電影製作群中，就屬他最有天賦。他製作了一些充滿詩意的短片、紀錄影片，在表現上比較接近《夜間郵件》，而非《居住問題》。《傾聽英國》（Listen to Britain, 英國, 1941）、《戰火已起》（Fires were Started, 英國, 1943）和《提摩太的日記》（A Diary for Timothy, 英國, 1945）片中透過交互剪接的鏡頭，描繪出在戰爭期間不同階層的英國人民，在城市和鄉下與現實對抗的生活實景。他對聲音的運用充滿詩意，有如卡瓦堪提的《夜間郵件》，而他成功捕捉到英國沒有時間性的文明優雅的特質。堅尼斯的興趣在於細節，揚棄高調的表現，他的電影中沒有恐慌或誇誇其談，使他的作品具有持久的尊嚴。描繪英國人民在1939到1945年安靜優雅的生活態度，正如蘭妮‧萊芬斯坦製作的描繪德國人民的史詩電影，一樣令人激賞。

蘇聯在1930年代早期和中期，也製作了一些音樂片和喜劇電影，然而，寫實主義卻成為政策辯論的主題。1924年，史達林繼列寧之後成為國家的領袖，然而不久之後，他的農村集體化政策導致了數百萬人民死亡。此外在藝術界，實驗性也不再受到重視。在這一時期，導演如葉科夫‧普洛塔扎諾夫製作了重要的音樂片和喜劇電影，他曾在1916年執導《黑桃皇后》；但是，史達林卻強

制要求電影必須表現英雄主義和樂觀的情節，刻畫勞工階級幸福美滿的生活。
艾森斯坦在這種陳腔濫調的框架下工作，深感厭煩，當史達林開始干涉他的作
品時，1930年他接受了四年前道格拉斯・費爾班克斯和瑪莉碧克馥的邀約前往
美國。杜甫仁科接著拍攝了《軍火庫》以及《大地》（Earth, 蘇聯, 1930），
後者是一部充滿詩意的傑出名作，然而卻遭到文化當局的抨擊。艾森斯坦很快
就對好萊塢片廠的限制創意失望，但是在結識卓別林之後，即受到他的啟發；
此外，紀錄片工作者佛萊赫提也對他造成影響。他在1930年，到墨西哥拍攝
了一部未完成的電影《墨西哥萬歲》（Que Viva Mexico!），1932年返回莫斯
科。1934年，蘇聯作家協會在第一次會議時，特別將社會寫實主義訂為唯一符
合革命要求的藝術風格。英雄模範行為，理想主義的生活、工作和國家觀成為
創作中最主要的規範政策。幾個月之內，艾森斯坦深具實驗精神充滿詩意的技
術，在全蘇聯電影工人協會中遭到強烈的批判。這次會議的文字記錄，反映出
一種卑躬屈膝、一致順從的墮落，在今天讀來仍然令人感到沮喪。

　　雖然在創作上受到限制，艾森斯坦卻製作了深具創造性的電影，像《亞力

山大涅夫斯基》（*Alexander Nevsky*, 蘇聯, 1938）和早已遺失的《貝金草原》
（*Bezhin Meadow*, 蘇聯, 1935-1937），人們現在只能從遺留下來的劇照（圖
115）回味電影裡的情節。至於亞力山大‧梅德維金的《幸福》（*Happiness*, 蘇
聯, 1935）雖然豐富有趣，但他對史達林主義的效忠以及對集體主義堅定的信
仰，為這部愉悅的電影添加了苦澀。維托夫的《獻給列寧的三首歌》（*Three
Songs For Lenin*, 蘇聯, 1934）則是歌頌列寧對蘇聯的貢獻。第一首是「我的臉
被監禁在黑牢裡」，描繪在蘇維埃東方的伊斯蘭婦女，在經過「解放與啟蒙」
的洗禮之後，從此頭上不必蒙上黑絲巾。第二首「我們愛他」是關於列寧的死
亡：其中有個標語寫著「列寧是我們不朽的領袖」。第三首「在巨大的石城」
是關於建築、水壩，群眾在紅場列隊向列寧的遺體致意。維托夫真正的興趣是
在人民，但他所要表現的空間感以及戲劇性，卻被一連串政治口號破壞殆盡。
例如，副歌裡包含勝利的誇耀，重複不下五次之多，使得「假如列寧能親眼看
到我們國家現在的樣子」這句歌詞顯得異常諷刺。

　　在蘇聯電影中，牽強的樂觀主義，與這一時期
法國的電影剛好形成強烈的對比。在這十年之間，
一開始我們看到克萊爾在電影中發揮聲音的特性，
考克多和維果則運用迷人的拼貼手法，但是不久之
後，重要的導演如尚‧雷諾開始探索其他電影的類
型。尚‧雷諾是法國著名印象派畫家奧古斯汀—雷
諾瓦的兒子，雷諾瓦的聲名成為尚‧雷諾在電影創
作中最大的無形資產。尚‧雷諾在年輕時，研究的
是數學和哲學，默片時代即進入影藝界工作，他說
他的電影是「介於某種現實主義（非表象的）和某

116
尚‧雷諾的《東尼》使用非
職業演員，真實的場景和自
然主義的燈光，向主流電影
製作中的浪漫主義挑戰。法
國，1935年。

種詩歌之間」。[30]他第一部值得注意的作品是《娼婦》（*La Chienne*, 1931），
帶有寫實主義風格，故事背景發生在巴黎一個藝術家區域。這部電影和《布蒂
溺水獲救記》（*Boudu Sauvé des eaux*, 1932）都由演員麥可‧西蒙主演。西蒙
身材魁梧，個性毫邁不羈，出身於勞工階級，沒有受過嚴格的戲劇訓練，尚‧
雷諾善於利用他的粗獷性格。尚‧雷諾說「透過外在的因素作為號召（例如明
星）來吸引觀眾青睞，純粹是浪漫主義的作法。古典主義則包含一種平衡感，
這是浪漫主義所沒有的。」[31]這種話聽起來好像是對小津安二郎電影的評語，
然而他是在談自己的電影：平衡的風格、不浮誇、不賣弄、不以明星為號召。

《東尼》（Toni, 法國, 1935）（圖116）是關於義大利移民礦場工人的故事，尚‧雷諾在這部作品中發揮寫實主義的要素：使用非職業演員、既沒有使用布景也沒有特寫鏡頭，它是自馮‧史卓漢的《貪婪》以來最重要的一部自然主義電影。然而這部電影並未廣泛發行，因此並沒有對1940年代義大利的寫實主義導演產生太大的影響；但是尚‧雷諾的《大幻影》（La Grande illusion, 1937）卻贏得國際稱揚。馮‧史卓漢在這部電影中，飾演第一次世界大戰德國戰俘營的指揮官，負責管理三位法國戰俘。這段期間他雖然很少執導電影，卻經常在電影中演出。劇本是根據尚‧雷諾的朋友講述的故事所改編的，裡面刻意避開誇張的演出，著重在刻畫人與人之間微妙的互動關係。在電影裡，每個角色的性格都經過深入剖析，其中有一個情節，戰俘們正在討論猶太人的慷慨，整部片子似乎突然停頓了下來。慷慨的問題，在尚‧雷諾的電影中是最主要的人性核心。他傑出的《遊戲規則》（La Règle du jeu, 1939）在首映時遭到觀眾奚落，票房一敗塗地，下面我會再做更詳細的探討（見172-173頁）。

1930年代中期，只有少數法國電影具有此類平衡的戲劇表現，其中最優秀的都具有悲觀色彩。像尚‧嘉賓和蜜雪兒‧摩根這些演員，通常會在電影中扮演漫無目標的失意人物，彼此在陰冷的清晨或華燈初上的時刻相逢，在落寞的氛圍中相濡以沫，但是隨後又撤退到自己的軀殼中，沉浸在暗無天日的悲觀世界裡。這種悲觀的情境，是基於幾個不同因素造成的。1914至1918年的戰爭，法國社會仍然處於動盪不安的狀態，對德國再次入侵充滿著恐懼。此外，法國在1935年，失業人口高達五十萬，隨後的經濟大蕭條又比其他地方持續更久，終於引發政治上的大衝突。在本世紀前半段，法國的政權是由右翼人士所掌控，後來政權雖然落到一個不穩定的左翼政黨聯盟——人民陣線的手中，但在不久之後即被推翻。而除了政治上動盪不安之外，電影工業本身也處於不穩定的狀態；尚‧嘉賓和摩根的角色，捕捉到這十年當中那種微妙的絕望感。這兩位演員都具有一副憂鬱的臉龐，有如亨弗萊‧鮑嘉，喜怒不形於色。

圖117的影像出自《霧港》，這是一部法國1930年代充滿詩意的寫實主義電影，尚‧嘉賓和摩根在片中首度搭檔演出。他飾演一位外籍兵團的逃兵，而她扮演一位無親無故的少女，被一個兇暴的監護人所控制。背景發生在1936年哈佛爾港的一間咖啡館裡，電影快要落幕時，尚‧嘉賓開槍射向那位監護人；而當他要搭船離開港口時，卻被當地一個壞蛋所殺。本片編劇是法國詩人賈

克·普瑞佛，導演則是馬塞·卡內，由於他們兩人的通力合作，將當時特有的浪漫與悲觀氣息表現得淋漓盡致。他們接著又共同製作了《破曉》（*Le Jour se lève*, 1939）與《天堂的小孩》（*Les Enfants du paradis*, 1945），後者是一部歷久彌新的史詩電影，主題描繪十九世紀巴黎的劇場。在1950年代晚期，卡內一絲不苟的片廠風格，變得不合時代潮流，但是他卻活到了八十歲，有幸親眼目睹《天堂的小孩》再度成為最受歡迎的法國電影；此外，《霧港》也被重新認定為一部傑出的情境影片。後者朦朧的影像效果，是由《大都會》一片的影像設計師優傑·舒夫坦所設計的，他在逃離納粹的魔掌之後，即開始在法國和美國兩地來回奔跑。這段期間，電影對法國文化的重要性，可用一句法國的維希政府發言人所講的話來表示：「如果，我們打敗仗的話，都是因為《霧港》造成的。」對此，卡內則反擊說：不要因為暴風雨而把帳算在氣壓計的頭上。

在《霧港》中，尚·嘉賓扮演一個孤獨的角色，在上船與情人相會之前卻遭到無情的殺害。但這並不是嘉賓第一次扮演這種悲劇性的角色。在《派培小子》（*Pépé le Moko*, 法國, 1937）一片中，地點變成北非的阿爾及爾、女孩則是由米哈伊·芭琳所扮演。在影像風格的塑造上，導演朱利安·杜偉維爾從霍華霍克斯的《疤面人》中獲得了許多靈感，而《派培小子》後來又橫渡大西洋，對美國電影造成影響，1938年首度被約翰·克倫威爾重拍成《阿爾及爾》（*Algiers*），1948年再度被約翰·貝里重拍成《北非城堡》（*Casbah*）。

117
尚·嘉賓飾演一位逃兵，蜜雪兒·摩根飾演一位無依無靠的少女，這個著名的影像捕捉到馬塞·卡內在《霧港》中的悲觀主義。法國，1938年。

此外，電影史上還出現一件不重要但有趣的巧合：在同一時期，當上面提到的法國和美國電影工作者為了達到娛樂效果，在西方片廠中建造北非城堡的場景時，阿拉伯世界裡也出現了第一個電影片廠。1935年在開羅創建的蜜昔兒電影公司，是非洲第一個電影製片廠，使得埃及成為整個中東電影製作的中心。早在1897年，盧米埃兄弟即曾在此放映過電影，然而一直到蜜昔兒成立之後，才真正出現埃及人所拍攝的電影，從此之後，埃及每年約製作二十部

電影，從1940年代中期到1980年代，埃及每年的電影產量增加到五十部。《意志》（Elazima，卡密爾謝立姆，埃及，1939）是蜜昔兒早期製作的最出色的影片。主角穆罕默德是一位理髮師的兒子，住在開羅的貧民區，片中充分表現出北非生活的真實風貌，不像《派培小子》那樣帶著異國風情，只是在表演方式上比《派培小子》更帶戲劇性。在《派培小子》中，尚·嘉賓的生活遠在阿爾及爾當地居民之上，卻受到外在環境的迫害；在《意志》中，穆罕默德（侯賽因·席德斯凱飾）須為了生活與環境對抗。《意志》的導演謝立姆三十二歲即英年早逝，但是他對北非電影寫實主義的初步貢獻，後來卻對偉大的埃及導演莎拉·阿布·塞福造成重大的影響。

　　法國和埃及對現實主義截然不同的處理方式，沒有在世界其他地方反映出來。1930年代後半段，在美國和全世界的最佳票房明星是加州出生的秀蘭·鄧波兒，她長得就像一個漂亮的洋娃娃，1934年六歲時就在福斯公司當童星，在電影裡又唱又跳，最著名的一首歌是「滿意船棒棒糖」。她曾是超級印鈔機，然而1937年，美國迪士尼公司推出了一部電影，甚至連鄧波兒的票房也被搶走。《白雪公主》（Snow White and the Seven Dwarfs, 大衛·漢德監製，美國，1937）的成功，讓迪士尼公司建立起累世的聲譽。隨後的四十年裡，美國票房收入最高的電影中，迪士尼公司即佔有九部之多。《木偶奇遇記》（Pinocchio, 1940）、《小鹿斑比》（Bambi, 1942）、《小飛俠彼得潘》（Peter Pan, 1953）、《101忠狗》（One Hundred and One Dalmatians, 1961）和《歡樂滿人間》（Mary Poppins, 美國, 1964）等片，票房通通勝過其他同年製作的影片，並且在接下來的幾年裡，往往超出其他名列前茅影片的兩倍、三倍甚至四倍之多。

　　華德·迪士尼於1901年生於芝加哥，在1966年去世。他不是第一位製作卡通影片的電影工作者。卡通製作技術早在1896年便有計畫地進行中，卻一直未能發展成型，直到史鐸·布

118
在《霧港》的前一年，尚·嘉賓也在《派培小子》中擔綱演出；在推出之前，阿拉伯世界第一家電影公司蜜昔兒也在開羅創建。

萊東的《妙人滑稽相》（*Humorous Phases of Funny Faces, 1906*）和溫瑟·麥凱的《恐龍傑泰》（*Gertie the Dinosaur, 1909*）出現後，卡通製作才初具雛型。世界上第一部動畫影片，可能是佛瑞德里歐·巴瑞的《使徒》（*El Apostol*, 阿根廷，1917），只是該片並未存留下來，這部影片使用超過58,000張圖畫，花了十二個月才製作完成。迪士尼在青少年時期，對史蒂文生的小說以及卓別林的電影極為著迷，後來在紐約工作時，在一家商業製圖工作室遇見一位荷蘭移民厄比·伊瓦克斯，在接下來的幾年，兩人一起創業，先由迪士尼構想故事情節，然後再由伊瓦克斯負責將內容畫出來，在形式表現上則模仿紐約早期製作的卡通片。迪士尼在工作時全力以赴，這種專注的性格與史坦頓·波特極為相似。1923年，迪士尼和伊瓦克斯連袂前往洛杉磯發展，在犯了一些代價高昂的商業錯誤之後，他們決定創造一個新的可愛的卡通人

119
華特·迪士尼和厄比·瓦克斯的《瘋狂飛行》，米老鼠第一次在電影中現身。美國，1928年。

物，以與紐約對手動畫師成功打造的貓狗品牌對抗。迪士尼決定以一隻又大又勇敢的老鼠作為造型，並叫牠「莫蒂摩」，但是他太太並不喜歡這個名字，最後才改為「米奇」。伊瓦克斯每天畫七十張米奇的圖畫，製作出第一部米老鼠卡通《瘋狂飛行》（*Plane Crazy*, 美國, 1928）。隨著有聲電影的到來，米老鼠也起飛了。迪士尼和伊瓦克斯從基頓的《小比爾號汽船》（*Steamboat Bill Jnr*, 美國, 1928）獲得靈感，創作出《蒸汽船威利》（*Steamboat Willie*, 美國, 1928）。1929年之前，市面上可買到的米奇商品不下千種。從此，米老鼠變得比葛麗泰嘉寶更有名，而迪士尼也變成美國電影中最獨特、最重要的商標。作為一個偉大的提煉者、拓展者而非創新者，迪士尼在動畫界所扮演的角色，類似格里菲斯對於真人電影所作的貢獻。

1929年華爾街股市崩盤之後，米老鼠成為振奮人心的藥方，那一年全世界共有四億七千萬人在電影中觀看米老鼠。紐約最大的百貨公司梅西百貨一天之內賣了11,000只米奇商標的手錶。艾森斯坦、心理學家榮格和小說家E.M.福斯特，全都對這個半人半動物、無關性別的卡通人物提出看法。就在米奇人氣最

旺的時候，伊瓦克斯為了在一定程度上從不斷重複的公式中解放自己，離開迪士尼公司。

伊瓦克斯的離開，帶給迪士尼許多困擾，他開始修改日常的生產流程：他認為迪士尼公司更像是一所藝術學校，而不是福特汽車的 T 型生產線，於是把公司的插畫師（全都是男性）派去上繪畫課。1934年，他推出唐老鴨，然後開始了他迄今為止最雄心勃勃的項目：把格林兄弟的童話故事白雪公主改編搬上銀幕。在準備階段，他特別為大約三百位繪製卡通的工作人員辦了一個戶外繪畫研習會，並鼓勵他們觀賞每一場芭蕾舞演出以及每一部好萊塢電影。這部電影將是第一次在迪士尼動畫中描繪非風格化的人類角色——白雪公主。製作的過程是先將一位女演員的影像拍攝下來，然後再將圖像一一描繪在紙上，這種製作技術可謂二十一世紀電影中動作捕捉的先驅。為了讓影像呈現出真實感的深度，公司還特別建構了一個龐大的垂直整合攝影系統：把場景的各個層面一層一層地滑入其中，背景在底部、前景在頂部，然後所有元素疊合在一起從上面拍攝（圖120）。《白雪公主》的製作費超出原來預算達六倍之多。在首映典禮中，來賓包括電影明星茱蒂‧嘉蘭和瑪琳‧黛德麗；不僅當天獲得了全體觀眾起立鼓掌叫好，而且還得到無數佳評，影評人一致推崇《白雪公主》是一部傑出的電影，畫面深富質感、影像生動、內容感人。從電影裡似乎找不到任何瑕疵。接下來的《木偶奇遇記》，是從一個義大利兒童故事改編的，也同樣獲得輝煌的成就，而《小鹿斑比》則成為他迄今為止最感傷的角色。

第二次世界大戰，使得迪士尼失去了許多海外市場，將近占片廠收入的一半。這段期間，迪士尼製作了許多政府委託的電影，米老鼠電影則變成公司製作的副業。他雇用了1000名員工，儘管具有藝術學校的精神特質，許多人卻覺得工資太少。發生了一次罷工，結果卻模稜兩可：不管勞方或是資方，都認為有關工作的爭議沒有獲得圓滿解決。結果，迪士尼在政治上變得更加直言不諱，甚至在一系列戰後美國國會的公聽會中，出席作證以洗清他對共產主義抱持同情的傳言。同時，《白雪公主》也錄製了日文、中文和其他語言的版本，從而擴展了迪士尼帝國的世界版圖。但它的創造力沒有跟上發展的腳步。迪士

尼片廠後來開始多角化經營，不僅涉入真人演出的影片製作，還拍攝電視影集，甚至投資經營主題樂園。當圖畫開始以複印方式複製、而不用再透過手工描繪時，製作成本降低了、繪製程序也變得較為簡單，這一點從《101忠狗》即可明顯看出，其中每個影像都以黑色線條描邊畫出（圖121）。

迪士尼的創作模式，在1930年代可說無往不利：故事中的主題大都集中在描繪天真無邪的兒童世界，而在表現上通常會加上一些超現實的風格，透過劇中配角強調技術上的創新之處，以闡揚所謂「觀眾的價值觀」。在後來的作品中，超現實的色彩逐漸減弱，而觀眾的價值觀也出現了變化，轉為「通俗化的愛國精神」，在政治上顯得極為拘泥與保守，讓1960年代的一些新生代深感不耐。然而美國政府對此卻讚不絕口，為了表彰這一點，美國參眾兩院還特別通過一個法案，表揚迪士尼在影片中「利用他所創造的劇中角色，闡揚家庭價值、教化民眾、宣揚社會道德觀念。」1940年代早期，卡通影片的創造性開始從迪士尼公司轉移到華納公司和米高梅卡通部門手中，這兩家公司製作的動畫調性轉為輕浮嬉鬧，既沒有浪漫愛情、也沒有魔法森林。快馬加鞭的動作以及糊里糊塗的情節變成卡通的主調，法蘭克·塔希尼、恰克·瓊斯和特克斯·埃弗里等人在這種自由中茁壯成長。

121
在表現風格上的轉變：《101忠狗》每個影像不管是動物或是靜物，都是以黑色線條描邊畫出的。美國，1961年。

華德·迪士尼在1966年過世，但是迪士尼片廠繼續經營。它陸續收購了美國ABC電視網、創意電腦動畫公司皮克斯（製作了《玩具總動員》系列和《海底總動員》）、二十世紀福斯公司、漫威和星際大戰特許經營權、國家地理頻道等。在2020年前，它已成為世界上主要的說故事和娛樂集團之一。

1930年代是美國娛樂電影的黃金時代。1939年，當戰爭在歐洲爆發時，關於三個女人的三部電影，討論了有關生活中的樂趣和逃避（圖122）。它們分別是原創劇本製作的喜劇《俄宮豔使》（Ninotchka，劉別謙執導，米高梅出品），經典童話改編的音樂奇幻劇《綠野仙蹤》（維多·佛萊明和其他人執

導，米高梅出品），以及改編自暢銷書《飄》的浪漫史詩《亂世佳人》（大衛・塞茲尼克製作，維多・佛萊明和其他人執導，米高梅出品）。這些電影中沒有一部改變了電影製作的模式，但每一部都試圖對生活的優先事項進行評估。

　　《俄宮艷使》電影劇本是由比利・懷德和查爾斯・布瑞凱特所撰寫的，對共產主義意識形態做了極為精彩的諷喻。帶有伯利斯・巴聶的《手持帽箱的女孩》那種嬉笑揶揄的風味。故事敘述一位蘇聯的女情報員妮諾契卡（由葛麗泰嘉寶飾演，圖122上），親自出馬到巴黎調查三位同事的工作進度；他們身負重任，在巴黎販售寶石以購買武器裝備，為革命的理想貢獻心力。在抵達花都之後，她買了一頂帽子，墜入一段戀情，然後——套句她自己的話——被西方淺薄的快樂誘惑了。喝了太多香檳，醉醺醺的嘉寶告訴她的愛人她是叛徒。因為親吻他，她已經背叛了俄羅斯。他讓她靠在酒店房間的牆上，用餐巾紙蒙上她的雙眼，從珠寶中拿出一頂王冠，戴在她的頭上。她說：「同志們，全世界的人民。革命正在進行中，戰爭將席捲我們，炸彈會掉下來，所有文明都會崩潰。但，還沒有，請等等，急什麼呢？讓我們快樂。再給我們一些時刻。」當她說這些話時，他彈出一個香檳瓶塞，她聽到了，半以為自己中槍了，癱倒在地板上。這個可愛的時刻，顯示了1930年代的好萊塢正處於最精緻而人性化的時代：它不會虛偽地宣稱這個世界是完美的，但它認為狂喜的時刻至少是可能的；它對共產主義俏皮的嘲弄，與1938年以來在美國根深蒂固、並於1945年刻版化的反共主義極不相同。

　　在《綠野仙蹤》裡，茱蒂・嘉蘭所扮演的桃樂西（圖122中）如同《俄宮艷使》中的葛麗泰嘉寶，離開灰色陰霾的家園，發現到「歐茲」這個快樂的天地。電影情

　　　　日本古典主義和好萊塢的愛情故事 (1928-1945)：電影的黃金時代

節取材自十七世紀英國作家約‧班揚的小說，只是加上了米高梅特有的風味。桃樂西的追尋，將她從黑白的肯薩斯帶往歐茲的彩色魔法花園，故事帶有1930年代好萊塢濃厚的逃避現實色彩。然而在這個花園裡的歌聲與舞蹈、寧靜的草原和高聳的綠色城市，只是一個虛幻的夢想，它的娛樂性並無法解決人類現實的問題，而她領悟到：「世界上沒有一個地方像自己的家那樣美好」。這部電影對1930年代的逃避現實頗有微詞，而其中闡揚謙卑的傳統價值觀念，則讓人聯想起同時期的北印度電影。

122
左頁：探討家庭和逃避現實的主題，在1939年，三位好萊塢最著名的劇中角色：葛麗泰嘉寶主演的《俄宮豔使》（上）；茱蒂‧嘉蘭扮演的桃樂西（中）；費雯麗扮演的郝思嘉（下）。

《亂世佳人》是根據瑪格麗特‧米契爾同名暢銷小說《飄》改編而成的，這部電影在票房上的表現，比任何一部迪士尼電影、或1950年代如《聖袍千秋》（The Robe, 美國, 1953）和《賓漢》等史詩電影都要好得多，其票房記錄直到恐怖片《大法師》（The Exorcist, 美國, 1973）出現之後才被打破。故事背景發生在美國南北戰爭期間，主角是一位被寵壞的千金小姐郝思嘉（圖122下），她在戰爭中失去了一切，包括她最終愛著的白瑞德。如同《綠野仙蹤》和《俄宮豔使》，描繪一位少女的成長過程，在探索逃避現實的生活觀與現實生活之間的關係。前面兩部電影對女主角的錯誤抱持寬容，她們最後都發現到世界的真實面貌；而《亂世佳人》則懲罰了郝思嘉的自私自利和不顧面對現實。這部電影在今天看來，就像是在對當時的美國社會提出警告。電影中明白指出，對戰爭漠不關心可能會導致可怕的後果。本片推出後不到兩年，日本偷襲珍珠港，打開了太平洋戰爭的序幕。儘管這部電影被認為是史上最逃避現實的電影之一，但是它的內容卻明白地對逃避現實提出抨擊。

123
桃樂西正走出肯薩斯家鄉那種黑白的世界，走進鮮豔多彩的神奇花園歐茲。

至於《亂世佳人》的形式，是屬於另一種問題。雖然它沒有為電影創造出任何新的技術，但是卻營造出一種強烈鮮明的感情世界、豐富的音響與卓越的

影像，使得電影中所要傳達的痛苦意涵也因而掩而不彰。有一本專書完全在討論為何這部譴責女性的電影，長久以來會受到女性觀眾的喜愛？這個問題的答案並非源於電影的內容，而在於它的形式或生產價值。雖然這部電影大多由維多‧佛萊明所執導（維多‧佛萊明在從影之前，曾在汽車修理廠當修車工人，後來在葛里菲斯手下開始製作電影），然而電影的規模、表現和感覺，卻是由權威製作人大衛‧塞茲尼克所主導的。它最著名的鏡頭之一是一張畫在玻璃上的理想化圖像，遠處是郝思嘉的房子；電影中描繪的黃金時代結束時發生的戲劇性日落，是其上方的第二幅畫；前景中，還有另一幅郝思嘉的彩繪圖像，就像十八世紀歐洲風景畫裡的人物那樣，審視著她的世界；最後，前景中那棵大樹也是畫出來的，營造出一種古老和永恆的氣氛（圖124）。諸如此類的複合故事書的圖像，是《亂世佳人》戲劇效果的關鍵所在，因為他們把本片的浪漫和手法，根植於家庭與愛情的象徵。電影在開頭即打出字幕，告訴觀眾故事發生在「不過是記憶中的一個夢」的時代，在「一個已隨風飄逝的文明。」塞茲尼克、企劃威廉‧卡梅隆‧曼澤斯、藝術指導萊爾‧惠勒、攝影師恩斯特‧霍爾、雷‧雷納翰等人，在電影中成功地創造出深埋在記憶裡的夢想，讓觀眾能夠與郝思嘉一起經歷苦難，以一種超然、強烈的敘事經驗宣洩心中高昂的情緒，卻未涉及戰爭帶來的悲劇後果。後來上述每位電影製作成員，都獲得一座奧斯卡金像獎。

1939年12月15日，這部電影在美國喬治亞州亞特蘭大舉行首映。喬治亞州州長在公映的前一天，特別宣佈全州放假三天，學校全部停課，公家機關停止上班。超過250,000人排隊等候數小時，只為一瞥演員克拉克蓋博和費雯麗美麗的風采。克拉克蓋博搭乘一架專機抵達亞特蘭大，機身上彩繪著「米高梅的《亂世佳人》」。亞特蘭大市長在一次公開場合中，特別要求觀眾為「片中的黑人演員們」鼓掌喝采——然而，他們卻被禁止參加這次的所有慶祝活動。

1939年最引人矚目的電影並非在好萊塢，而是在法國。尚‧雷諾在推出《大幻影》兩年之後，執導了《遊戲規則》。它講述的是戰爭前夕，富人在豪宅中的生活和愛情故事，雖然與《亂世佳人》主題相似，但兩者風格截然不同。它是一部黑白電影，帶著濃厚的嘲諷色彩，節奏明快、風格強烈，情節預留了許多空白。劇中角色在性格、道德上都帶有嚴重的瑕疵，勤於追尋逸樂，沉溺在複雜的三角關係中。這部電影的調性很難界定，劇情在前一分鐘顯得輕佻，

124
這張劇照中所有的影像都是畫出來的。郝思嘉在夕陽西下時分,正望向自己心愛的家園,顯現出感情和象徵的雙重意涵。如夢似幻是言情小說的特質,描繪出劇中人心中的想望,顯現一個時代即將結束。類似這種表現,在好萊塢的浪漫美學中位居要津。

未及片刻又轉為惡毒。例如在開演不久,有一幕戲發生在樓下的廚房,僕人公然地暢言反猶太論調。尚・雷諾在這部電影裡設計出一種方法,讓影像的空間擴展(詳細的探討見177頁),但是隨後又在攝影鏡頭上覆蓋網紗,把尖銳的邊角加以柔化。戲謔和惡毒、浪漫與古典,這部電影因具有這種複雜的內在互動而聞名。尚・雷諾本人扮演一位落拓不羈的藝術家,他在片中說了一句經常被引述的話:「人人都在說謊,是這時代的另一個特徵,每個人都有自己的動機。」片中角色的言行,觸怒了中高階層的觀眾,電影在首映時電影院座椅被搗毀、觀眾的情緒簡直到了瘋狂的地步,有一個人甚至在觀眾席間丟擲燃燒的紙張。它對反猶太主義的刻畫是及時的,捕捉到法國流行的悲觀情緒,這種情緒源於「人民陣線」的垮台和來自德國的威脅。電影落幕前的最後一句話說:這是「這些日子」的生動寫照。本片可說對「當時」的社會現象做了相當生動的描繪。

《遊戲規則》的聲譽,多年來與日俱增,而影評人雷蒙德・杜格納稱這是尚・雷諾「對自發性、傳統和自欺欺人的審問」,對許多人來說算是很優雅的評論。[33]尚・雷諾是奧森・威爾斯(他的作品將在178-182頁中探討)特別喜愛的導演,也是1950年代晚期和1960年代法國新浪潮電影工作者心目中的電影守護神。

接下來要探討的是1939年的《驛馬車》，導演約翰·福特具有愛爾蘭血統，製作了超過100部電影，得過無數座奧斯卡金像獎。約翰·福特本名叫辛·阿洛伊西爾斯·歐菲尼，來自美國東岸，在1913年前往好萊塢發展，第一個雇主是環球製片廠的創辦人卡爾·萊梅爾，也就是把芙羅倫絲·勞倫斯捧為明星的那個萊梅爾。打從一開始，他就對構圖具有極敏銳的眼光；對美國夢的了解具有愛爾蘭人那種浪漫的情懷；而且跟葛里菲斯一樣，他把史詩故事生動地帶入電影中，配合令人信服的角色，將之結合成影評人所謂的：「擺盪的人生和傳奇故事的綜合。」他在西部片《鐵騎》（The Iron Horse, 1924）中，在鐵道下方挖一個洞，把攝影機置於洞中，拍攝火車穿越軌道的鏡頭，製造出盧米埃兄弟在1895年發展出來的那種震撼效果。然而，這樣的鏡頭在約翰·福特的電影中並非典型。他很少移動攝影機，喜歡以簡單的攝影角度拍攝，如果不是因為他的電影充滿著愛爾蘭情懷，這種樸實的風格會讓他成為像小津安二郎一樣的古典主義者。與他長期合作的劇作家達德利·尼科爾斯稱這種靜態的風格為「深思熟慮的象徵主義。

125
不同於《亂世佳人》，在尚·雷諾的《遊戲規則》，顯現出一種古典與浪漫的均衡。法國，1939。

《驛馬車》的劇本是由尼科爾斯根據莫泊桑的故事改編的，內容描寫一群四海為家的人，搭乘驛馬車穿過西部旅行的故事。隊伍在遭受印第安人伏擊之前，有位名叫「林哥小子」的牛仔加入他們的行列；旅客之中有一位酒吧女郎兼妓女，頻頻遭受其他自認清高的旅客排擠。但是，在電影劇終前，林哥和她攜手離去，一起在福特神話般的、精英主義的西部開創新生活。在約翰·福特與尼科爾斯合作的電影中，男主角大多深富正義感、帶有缺點，林哥的角色即是其中一個典型。電影中扮演林哥的是約翰韋恩，在這之前他從影已有十二年之久，《驛馬車》一片使他成為偶像明星。在約翰·福特和約翰韋恩後來合作的電影中，主要都在強調像林哥這種孤獨的性格，更甚於正派的表現，如《搜索者》（The Searchers, 美國, 1956）即是其中最著名的例子，這部

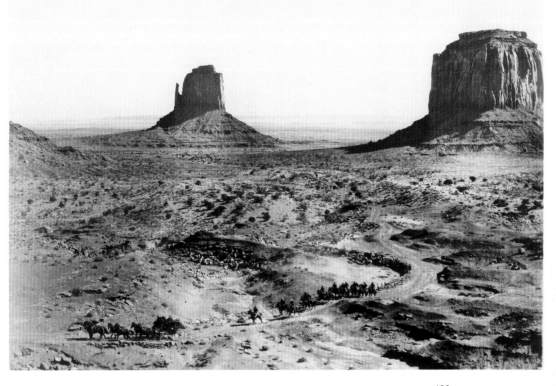

126
在亞利桑那州紀念碑峽谷中的
荒山峻嶺，變成約翰‧福特電
影中牛仔和邊疆的背景。導演
在《驛馬車》中第一次使用這
個場景。美國，1939。

電影對美國影壇造成深遠的影響。

　　《驛馬車》七年之後，約翰‧福特又拍了七部精采的電影：《少年林肯》
（Young Mr Lincoln, 美國，1939）；《怒火之花》（The Grapes of Wrath, 美國，
1940）；《天涯路》（The Long Voyage Home, 美國，1940）；《血戰中途島》
（The Battle of Midway, 美國，1942），一部他在海軍服役時拍攝的紀錄片；《
硫磺島浴血戰》（They Were Expendable, 美國，1945），導演林賽‧安德生說
這部電影是「約翰‧福特最具個人化的電影，或許是他的傑作」[34]；《俠骨柔
情》則是一部近乎神秘的西部拓荒電影。

　　在製作《驛馬車》時，約翰‧福特首次以亞利桑那州紀念碑峽谷作為電影
的主要場景（圖126），這個雄偉壯闊的場面，跟約翰韋恩一樣也變成他的電
影中最著名的商標。他在那裡還拍過八部電影。過去的電影工作者，也曾以不

同的方式拍攝過城市和小鎮的風光，但是在約翰‧福特之前，很少人會以壯闊的荒野景觀作為電影場景。在1910年代晚期和1920年代早期的瑞典大師之後，很少見到電影導演對野外景觀展現如此強烈的興趣。諷刺的是，一般人都認為約翰‧福特的田園風格，影響日後西方主要的電影人頗深；但更令人驚訝的是，一些遠超出西方電影範圍的導演如1950年代的黑澤明、1960年代巴西的克勞伯‧羅加（圖127）以及1990年代塞內加爾的烏斯芒‧桑貝納和丹尼‧庫亞帖，也深受約翰‧福特的影響。

明星的崛起、故事情節趨向刻畫人物的心理、鏡頭逐漸減短、特寫增加、全彩的電影底片（這種底片對所有色彩的光譜感光度都很靈敏）的使用，這些因素造成最早期

127
雖然約翰‧福特的西部片帶有濃厚的美國色彩，卻對國際導演造成影響，尤其是風景的攝影手法。例如巴西導演克勞伯‧羅加的《黑神白鬼》。

製作電影的單一寬銀幕鏡頭趨於沒落。但是，約翰‧福特了解這種寬銀幕影像的力量，並透過「深景空間」的畫面，讓劇中每個角色在片中抒發感情，製造出戲劇性的效果。《驛馬車》片中有一幕，女主角達菈絲正往屋外走去，而林哥則靜靜地凝視著她的背影；片刻之後，他也向著她走去，壯起膽子向她求婚，打算與她共度下半生。這一幕不僅使用1920年代表現主義電影的燈光照明方式，而且兩人所處的位置之間相隔一段很遠的距離：林哥在前景，達菈絲則在背景。在此，約翰‧福特只用一個單一畫面處理這場戲，而不是分開以特寫鏡頭加以處理。電影中所有的連續鏡頭都以這種方式拍攝，這使得《驛馬車》成為當年影像風格最為突出的電影。這種對視覺深度的探索是開創性的。早期的電影工作者喜歡在電影中呈現遼闊壯觀的畫面，好像他們正在舞臺上演出一樣，例如在《暗殺》（見40-41頁）一片中，演員在演出時與攝影機保持不同的距離。然而，1910年代晚期和1920年代，西方主流電影興起一股較平板、柔美、浪漫的影像風潮。葛麗泰嘉寶在《肉體與魔鬼》中所顯現的那種羅曼蒂克的影像風格（見70頁）即是這種趨勢最好的例子。

《驛馬車》徹底顛覆了1920年代和1930年代平面式的影像風格，但是約翰‧福特並非第一個這麼做的導演。早在1929年，艾森斯坦便曾經提議利用景深的表現，作為他著名剪輯理論的另一種方案。他認為透過這種拍攝手法，觀者在觀看時，焦點會從前景轉到背景，之後再到前景，如此前後轉換視景，就等於進行了一種心靈剪輯。他的《總體路線》（*The General Line*，蘇聯，1929）闡明了這種理論。在背景的農夫，與在前景的牽引機之間隔著一段距離，觀眾在觀看時，眼睛很難同時注視著這兩個不同位置的影像，因此自然會在兩者之間遊移（如同賦格曲中的兩個旋律）。六年之後，艾森斯坦在他未完的電影《貝金草原》（*Bezhin Meadow*，蘇聯，1935-1937）中，也曾使用這種深景空間的構圖。在法國，尚‧雷諾有時也會使用類似的構圖，例如《蘭基先生的罪行》（*Le Crime de M Lang*，法國，1935）（圖129）和《遊戲規則》。在這兩部電影中，某些情節是在靠近鏡頭、遠離鏡頭兩處同時發生，在此，尚‧雷諾並未考慮讓兩者都有清晰的焦距。在溝口健二的《浪華悲歌》（圖128）中，則把前景的影像拉到距離鏡頭非常近的位置，這種罕見的構圖，比約翰‧福特或艾森斯坦所表現得更為極端。

128
溝口健二比當時的導演更為激進，他在拍攝《浪華悲歌》時，劇中在靠近攝影機處的演員，和遠離攝影機處的演員同時表演。日本，1936年。

129
雖然尚‧雷諾《蘭基先生的罪行》並沒有把深景演出的動作全部置於攝影機的焦距之內，他卻鼓勵觀眾注視在前景中間那兩位婦女（左）和在背景戴帽子的男人（中）。1935年。

艾森斯坦、溝口健二、尚‧雷諾和約翰‧福特等人是1930年代深景空間布局的重要導演，而在美國電影執行這項手法的關鍵攝影師則是葛利格‧托蘭。托蘭在1919年踏入電影界，亦即艾森斯坦提出「在鏡頭中剪輯」構想的同一年。1938年，柯達和愛克發推出一種新的底片，速率在64和120ASA之間，

感光率比一般片廠的底片快三到八倍。托蘭迅速領悟到：底片感光率（對燈光的敏感度）如果更高，拍攝時在使用相同數量的燈光下，即可將攝影鏡頭的光圈縮小，而不至於讓影像變暗。攝影師、導演在演員演出時，也可以處在靠近或遠離攝影鏡頭的地方作業，兩者（前景與背景）都不致失焦，因為當攝影機的光圈縮小，攝影焦距涵蓋的範圍也會加大。透過這種方法也使得電影工作者在拍攝時，不再需要使用類似圖42中那種測量標竿來讓演員

130
如同《大國民》中的許多鏡頭，在奧森·威爾斯後期的《午夜鐘聲》中，也使用廣角鏡頭攝影。西班牙-瑞士，1966。

與攝影機保持固定距離。《驛馬車》不是托蘭拍攝的，但他在其他電影如《怒火之花》裡與約翰·福特合作；此外，推動了深景攝影的可能性、成為箇中里程碑電影的《大國民》也是由他掌鏡的。

　　《大國民》是奧森·威爾斯所執導的第一部劇情電影，在拍攝這部電影之前，他看了《驛馬車》不下三十次，從中學習電影的製作方法。片中有一幕，威爾斯飾演的報業鉅子正面臨一個難堪的處境，他坐在前景的打字機旁，位置與攝影機距離不到一公尺；約瑟夫·高登站在中間，位置大約在他後面兩公尺處；而埃弗里特·斯隆尼站在更遠的地方，他在鏡頭中的尺寸比威爾斯的鼻子還要小。這一種風格獨特的表現手法，或「表現主義者」式的深景焦距，可以拿來與《卡里加利博士的小屋》中對陰影的使用相提並論。托蘭常津津樂道他如何使用焦距只有24毫米的鏡頭來拍攝這些場景。當時一般片廠使用的標準鏡頭是50毫米，至於像葛麗泰嘉寶那種柔美的特寫鏡頭，則是用100毫米、或更長的鏡頭拍攝的。24毫米鏡頭能讓影像顯現出扭曲變形的效果，其中包括「魚眼」效果，這種影像的中心部位膨脹突出、背景則會向外擴張、影像會變小，產生誇張的視點，看起來比實際的距離更遠。（例如，大多數手機相機都有這樣的廣角鏡頭，因此自拍時處於邊緣的人物，經常看起來失真）。此外，燈光照明的發展也讓場景顯得比以前更為明亮，使得托蘭能進一步以縮小光圈的方

式製造出更具景深效果的畫面。

聽起來奧森‧威爾斯和托蘭似乎有意透過這種誇張的空間實驗，來引起電影界和大眾的注意，然而托蘭在處理打字機旁邊影像時，事實上並不是透過新的動態方式拍攝的。從最近發現的資料顯示：在《大國民》裡，這個戲劇性的鏡頭以及其他鏡頭，是透過較傳統的方法製作出來的。在打字機這一幕，托蘭先使用短距攝影機，拍攝高登和斯隆尼的鏡頭，然後再將預先拍好的影片投射在一個銀幕上，而銀幕則是放在威爾斯所在的位置之前；接著再以攝影機將這個鏡頭拍攝下來，而創造出景深異常的影像。《大國民》比其他任何一部電影，都更具1920年代美國電影的影像典範。而製作出這種電影的人，到底具有何種人格特質？奧森‧威爾斯1915年生於威斯康辛一個獨特的家庭，父親是一位發明家，母親是一位鋼琴家；雙親先後在他八和十二歲時英年早逝。他四歲時登台演過莎士比亞的戲劇，之後就讀私立音樂學校。十七歲時即在都柏林的劇場演出主角；十九歲在百老匯首演；二十二歲創立廣受好評的水星劇場；1938年，用無線電廣播宣告世界大戰爆發、引起了轟動和全國恐慌，那年他二十三歲；執導了1930年代一些最受好評的戲劇作品，並製作了許多人認為有史以來最好的電影《大國民》，他二十六歲。

我曾與一些認識奧森‧威爾斯的人長談過，他們用一個字形容他，那就是在本書還未曾出現過的字眼：「天才。」無疑地，他似乎比其他大部分的導演擁有更多才華，而且他的才華比大多數人都更為早熟。有一位著名的影評人曾說[35]：早在他的職業生涯開始時，他就被貼上了天才標籤，這讓反智的好萊塢電影界對他保持警惕。他可以說是有聲時代的葛里菲斯：開拓出電影的新境界，並提攜許多其他優秀人才。事實上，在將近五十年的導演生涯裡，他從未為好萊塢的四大片廠拍過任何一呎影片。

令人費解的成就和背後動機，奧森‧威爾斯的作品非常電影化。他對影像空間表現的興趣與熱情，實有如義大利文藝復興時代的畫家；他對權力人物——國王、商業大亨和發明家——的關注近似莎士比亞。而為了讓那些醉心權力、權傾一時的劇中角色有個發揮所長的舞台，在他的作品中，背景通常是在過去：一種沒有民主、沒有自由的時代。《大國民》是奧森‧威爾斯的第一部具有特色的電影，主角是一位報界大亨查理斯‧佛斯特‧肯恩，他自負好

強，儼然以為自己就是義大利文藝復興時代的麥迪奇、印度的蒙兀兒皇帝，或是住在伊斯坦堡托普卡匹皇宮的土耳其親王。他渴望權力卻缺乏品味，試圖運用自己手上的報紙影響全世界，後來甚至耗費巨資蓋了一座舉世無雙的超級大皇宮。除此之外，還在世界各地收買藝術品，整個宮殿裡到處堆滿了歐洲古典時期的藝術作品（圖131）。這部電影似乎影射當代一位美國報業大亨威廉‧蘭道夫‧赫斯特，此人性格自大傲慢、精神空虛，他也耗費巨資在加州一個小鎮蓋了一幢巨大的城堡，即舉世聞名的赫氏城堡，這座城堡雄偉壯觀，規模之大絕不亞於葛里菲斯的《忍無可忍》或派斯壯的《神廟》。

然而，赫斯特對皇室貴族窮奢極侈的渴望，事實上是由1920年代早期好萊塢的電影所點燃的，而當他建立自己的霸業時，好萊塢明星如卓別林，不僅對他奉承有加，甚至親自到他的皇宮拜訪，在黃金打造的游泳池旁流連忘返。少年威爾斯上場了，他在兒童時代即遊遍世界各地、曾住過上海、參觀過沒落帝國的宏偉破敗宮殿、讀過莎士比亞知道權力的故事。那他做了什麼？他決定運用電影，正是這個媒介和伴隨它產生的社會世界率先膨脹了赫斯特的想像力，現在也激發了他的自我，要用電影來剖析「赫斯特」多層繁複的內心世界。《大國民》的平行世界，和封閉性寫實主義那種迷人完美的世界相去甚遠。「仙納度」的房間必須寬敞而空曠，因為主角凱恩的想法是巨大而空洞的。所以威爾斯看了三十遍《驛馬車》，被它的深焦影像所吸

引，然後聘請了好萊塢最優秀、最具創新精神的攝影指導托蘭，一起將銀幕的面向擴展到極限。

威爾斯的視覺呈現和對人類見解的力量，除了源自上述如莎士比亞、麥

迪奇家族、蒙兀兒王朝、奧圖曼帝國
和《驛馬車》等題材之外，也源於他
引人注目的身體和聲音。他的父母都
是盎格魯撒克遜人，但威爾斯並不像
他們。他的頭很大，他的眼睛分得很
開，並且比預期的更深邃、更老成。
他一點也不適合扮演年輕人，或是一
個二十世紀的普通人。他把自己的職
業生涯投入在靠近配備28毫米鏡頭的
攝影機，以強調自己龐大的身軀，相
對地，也突顯他所探索的主題有多
麼重要。這種特徵在《歷劫佳人》

（*Touch of Evil*, 1958）和《午夜鐘聲》（*Chimes at Midnight*, 1966）這兩部電影
裡顯現無遺。此外，他還把廣播中那種聲音場域的技法運用到電影裡，包括近
距離的耳語、遠距離的回聲以及聲波的衝擊，例如《大國民》裡鸚鵡的嘎嘎叫
聲。他把霍華霍克斯在喜劇裡慣用的重疊性對話發揚光大，使得整部電影在聲
音效果上，顯得更為真確豐富。

葛利格·托蘭和奧森·威爾斯的影像風格，對導演約翰·休斯頓和威廉·
惠勒造成影響。右圖（圖132上）
取自《梟巢喋血戰》（*The Maltese
Falcon*, 美國, 1941），這部電影與《
大國民》同年製作。1930年代晚期曾
與托蘭合作過的威廉·惠勒，製作《
小狐狸》（*The Little Foxes*, 美國, 1941
）時和奧森·威爾斯一樣，把演員安
排在與鏡頭不同距離處，用調整焦距
來強調出說話的人。在《黃金時代》
（*The Best Years of our Lives*, 美國,
1946）裡，托蘭要幫同一位導演在燈
光通明的場景中，拍攝出深景焦距的
畫面。以下圖（圖132下）為例，如

果你不知道電影內容的話，可能會以為重點是前景中圍繞在鋼琴旁這些人。然而，背景最遠處、小電話亭裡達納‧安德魯電話裡的對話才是這一幕的重點。威爾斯為了強調戲劇性，扭曲影像的鏡頭，以及艾森斯坦在鏡頭中剪輯的概念，在這裡被更進一步地往極端方向發展。

　　《大國民》、《小狐狸》和其他深景舞台（動作發生在靠近或遠離攝影鏡頭的地方，不考慮到動作是否處在焦距）的電影，戰後在法國發行之後，對法國導演造成重大的影響，從中更發展出一種新的影像理論。電影製作持續使用深景舞台和深景焦距的技法，尤其是戲劇性和主題強烈的影片：世界電影裡一些具有里程碑意義的片子，如英格瑪‧柏格曼的《假面》、賈克‧大地後來的喜劇、台灣侯孝賢的電影、奧地利米高‧漢尼克的作品、匈牙利導演貝拉‧塔爾的電影（圖133）以及更多其他影片，都建立在這些視覺創意上。深景舞台到了1950年代的美國電影，變得不再流行，主要是因為彩色銀幕電影所用的底片，感光度還不足以製造出深焦影像的效果。在1960和1970年代，有些影片以超長焦距的鏡頭拍攝，把影像扁平化並使焦點變淺，開拓出相反類型的影像

133
深景演出的技法，後來繼續在電影中被使用，這些導演一般較為嚴肅，例如貝拉‧塔爾執導的巨片《撒旦探戈》。匈牙利，1994年。

134
在後來的幾十年中，有許多影片是以超長焦距的鏡頭拍攝的，這種鏡頭的影像顯得非常平板突出：在《烈火悍將》這部電影中，導演麥可·曼恩以及攝影師史賓諾蒂即透過這種技巧，刻畫主角艾爾帕西諾的眼神。美國，1995年。

風格。1990年代，一種最新型態的鏡頭，結合音樂錄影帶的拍攝風格，又創造出另一段超淺焦（圖134）[36]時期。電影影像的景深，在電影發展史上佔有舉足輕重的地位，因為它不僅提供鏡頭、照明和電影底片感光度的相關訊息，讓導演能夠適當地運用，而且也指示出當時的影像類型。

　　最具創意的電影工作者，在第二次世界大戰期間都還在持續創作：克萊爾、麥慕連、艾森斯坦、小津安二郎、溝口健二、劉別謙、尚·雷諾、約翰·福特、希區考克和奧森·威爾斯，在在把電影的聲音與影像推展到極致，而他們的成就也影響到戰後的電影。這段期間的其他電影工作者，如桃樂西·阿茲納、P.C.巴魯、馬塞·卡 、喬治·庫寇、寇提茲、亞力山大·杜甫仁科、佛萊明、亞力山大·科達、成瀨巳喜男、普萊斯頓·史特吉斯、詹姆士·惠爾和威廉·惠勒，也在戰爭末期製作出最優秀的電影。至於文生明尼利、索麥以及比利·懷德，也已開始執導電影。在西方娛樂電影中，戰爭變成最重要的題材，例如麥克·寇提茲的《北非諜影》（Casablanca, 美國, 1942），一個在摩洛哥

135
在麥克・鮑威爾的《生死攸關》中，透過柔和的色彩以及演員遙望天際的眼神，捕捉到一種樂觀主義的氣氛，但是本片對戰爭生動的描繪，比其他導演都更為突出。擔綱演出的是大衛・尼文以及金・杭特。英國，1945年。

開咖啡廳的美國人，放棄他的玩世不恭，幫助舊情人逃離納粹的魔掌。音樂劇變得如此逃避現實，戲劇變得如此感傷，以至於他們炫目、虔誠、愛國或令人欣慰的故事，只有在戰爭、海外士兵和國家不確定性的背景下，才能被正確地理解和原諒。

第二次世界大戰期間，電影界還有兩項創新性的發展。首先，俄羅斯的猶太人瑪雅・德倫，1922年隨父母移居紐約，拍出一部頗具震撼力的實驗電影《午後的羅網》（Meshes of the Afternoon, 美國, 1943），使得前衛電影的製作中心從歐洲轉移到美國。故事內容是關於一個少女的夢想。然而跟《綠野仙蹤》不一樣的是，這部片子沒有確定的結局，主角最後也沒有回到熟悉的世界中。夢是一種孤獨的體驗，她的記憶在其中飄蕩。瑪雅・德倫說：「主角並沒有表現出主觀性的妄想，她的世界完全與外面隔絕……實際上，她是被想像的動作

摧毀。」而這種時空秩序的錯亂，則為法國的亞倫・雷奈和阿格妮斯・華坦的電影開啟先河；她的影像風格也對內斯特・阿門鐸斯等主流攝影師造成影響。

在另一個大陸，印度人民影劇協會則顯現出更強烈的實驗精神。這個影劇協會創立於1943年，積極投入激進的劇場運動，與印度共產黨關係密切。他們在全國各地巡迴演出，尤其是東北部的孟加拉和西南部的喀拉拉；在傳統文化中注入了現代的激進政治主張和實驗主義精神，不僅在劇場界具有廣泛的影響力，也對文學和電影產生衝擊，特別是在孟加拉，從印度最重要的反對派導演里維・蓋塔的作品（見210-211頁）便可顯而易見。

1944年8月，《亂世佳人》首度在巴黎公開播映，這是戰後第一部在法國放映的美國電影。1945年，美國電影明星奧莉薇・哈佛蘭在法庭與華納電影公司纏訟三年之後，終於獲得勝訴。雙方對簿公堂的主要原因是：華納在契約中特別規定她不得拒演任何自己不感興趣的角色。而根據這個判例，從此片廠與演員簽的契約，期限不得超過七年，使得演員對自己的生涯規劃更有自主權。這對片廠而言，可說是一項重大的挫敗；同時，片廠的製作與發行體系也面臨其他挑戰，不出幾年即出現重大危機。

第二次世界大戰期間，還發展出一種獨特的電影類型，在吸引人的敘事結構中注入了實驗精神。英國的射手電影公司在1942年成立，合夥人包括優秀的英國導演麥克・鮑威爾和匈牙利劇作家艾默力・普瑞斯伯格。普瑞斯伯格在逃離納粹的魔掌後，曾為亞力山大・科達工作。射手電影公司在這些劇作家、製作人和導演的通力合作下，首先製作了《保守軍官的生與死》（*The Life and Death of Colonel Blimp*, 英國，1943），接著又推出《坎特伯里的故事》（*A Canterbury Tale*, 英國，1944）和《生死攸關》（*A Matter of Life and Death*, 英國，1945）等一系列帶有神話特質的電影。他們在電影中刻意避免使用僵化的宣傳表現，將重心放在刻畫英國民主傳統的價值觀上，例如強調英國社會對公平競爭的重視，對政治極端主義的厭倦，故事內容帶有神秘主義的意涵，在影像的表現上則充滿田園風情之美。《生死攸關》在表現上與《綠野仙蹤》具有異曲同工之處：兩者都使用彩色影片和黑白影片，內容主要描寫第二次世界大戰一位轟炸機飛行員的事蹟，主角在出任務時腦部受傷，對於這個不幸事件，上天特別對他開恩，認為他值得在人間多逗留一段時間，讓他與從未謀面的情人相

聚（圖135）。在這一章中，只有極少數電影在表演風格上具有如此高調的戲劇表現，有意透過大膽的表現形式，呈現社會性的關聯。或許，美國的《淘金者》和印度的《寶萊塢生死戀》（Devdas, 印度, 2002）算得上這一類。不久之後，世界電影發生了一次巨大的變化，許多影評人對射手製作的電影並沒有好感，甚至譏之為粗俗，但是，麥克・鮑威爾和普瑞斯伯格拋棄寫實傳統、宣揚高調浪漫主義風格的電影，在往後幾年卻對影壇造成巨大的影響。

1930年代，電影不再覺得必須自我證明什麼，心情也比1920年代輕鬆得多。在這個全世界人口失業率超過五分之一的時代，多數電影轉以娛樂為目的，而其中，音樂片是唯一直接仰賴聲音表現的類型，很自然地發展成大眾最新的娛樂工具。然而在1945年，義大利的電影工作者試圖對這個侵略時代進行一次大清掃，他們開始從過去自然主義電影中借取經驗，對封閉性浪漫寫實主義烏托邦世界的音樂片和逃避現實的電影進行挑戰。他們對當代的世界更感興趣，而結果也使得電影製作發生了一次空前的大轉變。

註釋：
1. 理察・戴爾：《娛樂和烏托邦》。
2. 理察・戴爾，同上。
3. 雖然Utopian帶有城邦或國家的意思，在這裡我主要是取其廣義上的理想化意涵。這種烏托邦主義的內容，不僅見於好萊塢電影，也存在於德國音樂片、義大利的通俗喜劇，甚至在東歐社會寫實主義電影中都可以發現。
4. 好萊塢對聲音的投資一直有所顧慮，因為它在默片製作技術上投入了一大筆錢。除此之外，東岸銀行家也知道英語發音的電影將會對國外市場造成破壞性的效果，因為這種電影外國人聽不懂；縱使如此，華納還是投入有聲電影的製作，因為默片對習慣聽收音機和唱片的觀眾來講，似乎顯得有點古怪。
5. 其他聲音創新性運用的例子，可在有聲電影出現兩年後克萊爾的《巴黎屋簷下》（Sous les toits de Paris, 法國, 1929）和麥慕連自己的《化身博士》（Dr. Jekyll and Mr. Hyde, 美國, 1931）中看到。有些電影試圖將默片時代晚期動態性的攝影機運動與新的聲波技術相結合，路易士・邁史東的《西線無戰事》（All Quiet on the Western Front, 美國, 1930）即是其中一個有名的例子。
6. 湯姆・米爾恩《麥慕連》。
7. 拉傑海亞克斯哈和威爾曼，同前引著作，第54頁。
8. 歐蒂・巴克在《日本電影導演》引用小津安二郎在日本雜誌《電影旬報》所寫的《電影的滋味，生活的滋味》。
9. 唐納・李奇：《小津安二郎：他的生活和電影》。
10. 歐蒂・巴克，同前引著作，第71頁。
11. 這些電影的攝影指導同時也擔任剪輯工作，這在電影史上非常少見。
12. 保羅・許瑞德《電影中的超越性風格：小津安二郎、布烈松、德萊葉》。

13. 約瑟夫‧安德生和唐納‧李奇《日本電影：藝術和電影工業》，第364頁。這是在西方出版的第一本重要的日本電影史。

14. 溝口健二的妹妹為了支持他而淪為藝伎，有些人認為這種關係可以解釋為什麼他的作品總是集中在描繪（經常都是受苦的）女人。

15. 這種寫實主義的痕跡，在1930年代其他國家的電影中也可以發現，其中最重要的或許是中國。

16. 阮玲玉的演藝生涯，在關錦鵬1992年製作的電影《阮玲玉》中有詳細的描繪。該片扮演阮玲玉的是女星張曼玉。

17. 2001年，在將近八十年後，演員洛史泰格曾評論道：好萊塢電影圈想把好萊塢改造成義大利的托斯卡尼（與本書作者的訪談）。

18. 其中之一是由拉爾夫‧因斯所扮演，他在二十年前就曾擔任過導演，在拍攝《最後一戰》（*His Last Fight*, 美國, 1913）時使用許多「正／反拍」鏡頭。

19. 法蘭西斯‧柯波拉在《教父》三部曲中，是以法蘭西斯‧福特‧柯波拉為名。本書提到他時，都以法蘭西斯‧柯波拉為名，除非他以其他名號在其所拍製的電影中出現。

20. 在梅蕙絲、凱瑟琳赫本和蓉芭德之前，女演員瑪布林‧諾曼德和瑪麗‧杜絲娜也相當具有喜劇才華。

21. 大衛‧湯姆森：《電影傳記詞典》。

22. 安德魯‧沙里斯：《美國電影》。

23. 霍華霍克斯在約瑟夫‧馬克布萊德的《霍克斯談霍華霍克斯》，第71頁。

24. 同上。

25. 同上。

26. 同上。

27. 鮑伯霍伯與平‧克勞思貝的路之系列電影，也對路易斯及馬丁造成相同強烈的影響，裡面也有一對小丑和歌手。

28. 這期間其他重要的中歐和東歐電影工作者,有捷克的 Gustav Machatý 和匈牙利的Istvan Szots。

29. 希區考克在《希區考克—楚浮》。

30. 《尚‧雷諾論尚‧雷》。

31. 同上。

32. 見en.wikipedia.org/wiki/List_of_highest-grossing_films，有關電影年度巨片的資料。

33. 見Raymond Durgant：《尚‧雷》，第192頁。

34. 林賽‧安德生在BBC電視節目：《約翰‧福特精選》。

35. Robert Sklar：《〈大國民〉之前的威爾斯：一個天才兒童的故事》，第63-73頁。

36. 大衛‧鮑德威爾在《論深度演出》中對此種變化有極為優異的分析，收錄在《電影風格發展史》。

136
羅塞里尼的電影《德國零年》
是新寫實主義年代第一部最具
原創性的新寫實電影。1947年
德義法三國共同出品。

戰爭的摧殘和 新電影語言 (1945-1952)：
寫實主義在世界電影的擴張

<div style="text-align:right">5</div>

經過二次世界大戰的蹂躪之後，世界各地呈現一片淒涼荒蕪的景象，對此，電影界到底有什麼反應呢？在敗戰的日本、德國和義大利，清晨出門只見街頭滿目瘡痍，一片斷瓦殘垣。有些電影工作者開始透過攝影機，將眼前所見忠實地記錄下來。甚至，遠離戰場的人也可從報紙上獲知戰爭的消息，而移民到好萊塢的電影工作者，則從新聞影片中看到自己的祖國殘破剝落的景象。對重大的歷史事件，電影界根本無法置之度外。本章將敘述藝術家透過什麼方式在處理這個事件。

新的開端

　　日本在戰爭期間，有1,400家電影院關門大吉。在終戰之後，所有影片都必須通過美國佔領軍的審查。凡是涉及國家主義和傳統的主題，都被禁止，然而有些導演──包括我們在前一章提及的中心人物小津安二郎──依然創作不懈。他的作品主題涉及的都是平凡的家庭生活，因此不可能觸犯到美國審查制

度。他的《長屋紳士錄》（*Record of a Tenement Gentleman*, 日本, 1947）劇本只花了十二天就寫成，內容敘述一位無家可歸的小男孩，找不到一戶人家願意收容他。最後有一位寡婦尾根勉強地接納了他（圖137）。他們的關係苦樂參半，其中她在空蕩的街道上尋找他的場景，被視為小津整個職業生涯中最美麗的實現。只有片尾，當無家可歸的男孩在街頭巷尾撿菸屁股兜售時，尾根說了一些關於現代社會人們自私自利的話，謹慎地融入了日本的當代現實。

德國的情況則非常不同。戰前，最惡名昭彰的導演萊芬斯坦和哈蘭，完全遵照納粹的意識形態，需要徹底加以擺脫。盟軍完全控制西德的電影產業長達四年的時間，就像他們在日本所做的一樣，甚至更嚴格，以強制擺脫帝國主義。當時有某些導演被禁止製作影片，而其他導演製作的電影，大多非常枯燥乏味，一般都刻意避免觸及敏感的現實問題。戰後那幾年，最傑出的作品都來自分裂後共產主義統治的東德。沃爾夫岡・斯陶特以前是位演員，曾在《猶太人》這部電影中演出。他在戰爭期間就曾執導過電影，但是在《兇手與我們同在》（*Die Mörder sind unter uns*, 東德, 1946）中，卻強烈地反對納粹主義。他的電影在風格上，有1920年代德國表現主義的色彩，與萊芬斯坦那種華麗誇張的電影完全相反。而這種風格的電影，在後來吸引了一些電影工作者的興趣，而形成了一種特殊的電影類型，現在被稱為「瓦礫影片」或「瓦礫堆電影」。

1930年代的義大利電影，帶有強烈的逃避主義色彩，雖然宣傳意味不是非常濃厚，但仍受到墨索里尼的法西斯主義意識形態的感染。與德國一樣，義大利電影也受到盟軍的管制，只是審查沒有像德國那麼嚴厲，因此電影製作的專業也未完全癱瘓，雖然如此，電影工作者卻必須尋找新的電影表現類型，尋找新的主題和風格來反映社會的巨變，而從這種過程中，他們逐步發展出一種不同的電影語言。

而這種新的表達方式，明白反映在《羅馬，不設防城市》（*Roma città aperta*, 義大利, 1945）和《風燭淚》（*Umberto D*, 義大利, 1952）之間一系列電影中。它們看起來不同，觀看它們的體驗也是嶄新的。它們打破了封閉性浪漫主義的平行宇宙，並且改變了電影對時間和戲劇本質的理解。在反映社會現實的表現上，它們對拉丁美洲、印度、伊朗和其他地區造成深刻的影響，為後殖民世界的電影創造可能性。他們的方法被貼上了「新現實主義」的標籤。

不僅是墨索里尼的挫敗，導致義大利導演對電影製作重新思考；某些曾拍出輝煌電影的設備，如仿好萊塢的義式喜劇、馬利歐‧卡梅里尼和亞力山卓‧布雷塞提的作品等，在戰爭中受到毀損；此外，羅馬最主要的片廠「電影城」被充當軍營使用，這些都迫使當時的導演們必須移至街道上實地拍攝。

某些深富正義感的電影工作者，則選擇將街道上正在發生的事件，作為電影中的主題。至於在表現形式的創造性上，也早在十年前就已經打下穩固的根基。1935年，義大利成立了一個新的電影學校「電影實驗中心」，也發行三本重要的電影雜誌，包括《白與黑》。電影界這些新

137
小津安二郎在戰後製作的第一部電影《長屋紳士錄》描繪一個孤兒被一位寡婦收養的故事，內容動人心弦。日本，1941年。

的發展，不僅為義大利電影製作提供了一個有力的知識寶庫，而且也引進了尚‧雷諾1930年代的寫實主義作品、艾森斯坦的實驗電影以及像金‧維多製作的那種嚴肅的美國電影。新寫實主義大導演維斯康提，是尚‧雷諾在羅馬拍攝《鄉間的一天》（*Une Partie de campagne*, 法國，1936）時的助導，此外，另一位導演羅塞里尼也受到尚‧雷諾很深的影響。

新寫實主義最重要的劇作家塞沙爾‧薩瓦提尼，他也是小說家、理論家兼新聞記者，當時撰寫了三部深具影響力的電影劇本：《擦鞋童》（*Sciuscia*, 義大利，1946）、《單車失竊記》（*Ladri di biciclette,* 義大利，1948）和《風燭淚》。在1953年的一次訪談中，薩瓦提尼說：「在此之前，一般人構思電影的內容時，比如說有關罷工的題材好了，都會先規劃出一個劇情結構，而罷工只不過是電影中的一個背景。今天……我們則會直接描寫罷工本身……我們對事物、事實以及人本身具有無限的信賴。」或許薩瓦提尼說的有點誇張，但是，打破劇情結構確實是新寫實主義引發的革命性變化。下面這張劇照取自《單車失竊記》，故事描述一位失業工人為了一份臨時工作，千方百計買了一部腳踏車，然而這部單車卻被偷走了（圖138）。他和兒子尋遍羅馬的大

街小巷，卻沒有找到。因為擔心沒了腳踏車，連最起碼的工作都喪失了，他也狠下心去偷別人的車子。而這不名譽的事，卻被他的兒子看見了，父親的羞愧就在這一瞬間全部顯露無遺。劇中人步步走入絕境，令人動容，但是這種故事結構與主流電影的敘事方式並不相符；過去傳統的故事結構，非常強調劇情的因果關係，電影裡的每個情節必然是在隨後的劇情中不可或缺的。反之在《單車失竊記》中，呈現的卻是一連串事件。片中有一個重要的情節：小男孩過馬路時，差點被車子撞到，但是他的父親並沒有看到。在一項有爭議的好萊塢翻拍計畫中，大衛‧塞茲尼克曾暗示卡萊葛倫可能扮演父親的角色。而對於這幕戲，好萊塢到底會怎麼處理倒是引人興味：他可能會讓父親看到小男孩差點被車子撞傷？或是讓他後來才發現到。而從這事件中，可能會表現出他是多麼愛自己的兒子，還是讓他了解到：讓自己的小孩在車水馬龍的街道上尋找腳踏車是多麼地不應該。然而在《單車失竊記》中，卻沒有對這個情節再多加著墨。從純粹的敘事手法看，這種處裡方式顯得非常鬆散、不夠嚴謹，而之所以會

138
在狄西嘉的《單車失竊記》中，主角眼睜睜地看到自己賴以為生的工具被小偷偷走。義大利，1948年。

戰爭的摧殘和新電影語言 (1945-1952)：寫實主義在世界電影的擴張

放入電影裡，主要是因為它是真實事件中的一部份。這些事件屬於真實世界，而不是相似性的電影世界。薩瓦提尼和狄西嘉在此使用的手法，與希區考克精煉的敘事方式完全相反，他們將敘事的形式加以擴展，在事件之間創造出一種新的空間，湯普遜和鮑威爾在其所著的電影史中，把它稱為「去戲劇化」的表現方式。[2]

這一點即是由新寫實主義所引發的巨大變化，然而卻經常為一般人所漠視。傳統的電影史學家對於狄西嘉、維斯康提和羅塞里尼（全都是在法西斯統治時期開始從事電影創作）的電影，一般具有一種成見，認為他們的電影廣泛使用天然光線，因此造成畫面不時出現閃爍的小點；但是從《擦鞋童》和新寫實主義的先驅影片《對頭冤家》（*Ossessione*, 義大利，1943）中，卻可看到充滿特色的燈光照明。另外，這些電影鏡頭並非全都是在真實的街道上拍攝的，或全都由非職性演員演出的。不管如何，最值得重視的是：他們提出了一種新穎的電影製作觀念。薩瓦提尼說：「經過仔細思索之後，在電影裡，一個鏡頭之所以值得『保留』下來，主要是因為……它能製造一種餘音繚繞的效果，而這種餘韻會讓人回味無窮。」[3]在《風燭淚》（圖139）一片中，有一個著名的連續鏡頭：一位年輕女佣瑪麗亞・皮婭・卡茜麗奧在廚房裡點燃爐火、清掃地板、再度燃點爐火、望向外面、噴灑滅蟻劑及煮咖啡，這些鏡頭都是以寂靜無聲的方式呈現。我們只看到她在處理日常雜務，與劇情並沒有重要的關聯，只是獨自一個人默默地在那裡。然而，攝影鏡頭卻一直停留在這種畫面。像這種無關緊要的細節，要是在好萊塢的主流電影中，早就被剪得一寸不留，正如希區考克所說的：「去掉一切單調瑣碎」的生活情節。然而，在許多義大利電影中，卻對這些樂此不疲，一直在單調的日常瑣事上著墨，而時間在其中默然地伸展開來。

時年三十九歲的羅馬建築師之子羅塞里尼，企圖延伸這種（薩瓦提尼和狄西嘉的）去戲劇化的技巧，在電影裡表現「這個時代的痛苦」。在《羅馬，不設防城市》和《德國零年》（*Germania anno zero*, 義大利–法國–德國，1947）中，羅塞里尼描繪了薩瓦提尼所謂的「今天，今天，今天」（圖136，見188頁）[4]令人心神不寧的故事。羅馬反抗軍遭到德國佔領軍殘酷的屠殺；然而解放之後，義大利百姓和美國士兵卻又難以共處；一位年輕男孩受到納粹思想的迷惑，毒死了自己的父親。這部電影除了情節感人之外，也向主流電影的品

味提出挑戰，片中幾乎是第一次出現廁所的鏡頭。在電影中，他有意忽視強烈的戲劇效果、強烈情感的表現，使得內容顯得單調。他曾寫道：「假如，不小心拍了一個美麗的鏡頭，我就會斷然將它剪掉。」[5]然而這種去戲劇化、毫不加矯飾的電影，並未受到民眾歡迎。羅塞里尼將1920年代的反對電影，轉變成一種國際性及政治性的電影運動，然而這種嚴謹的技術在票房上卻一再失利。1947年，波蘭拍了一部不符合新現實主義風格、但仍然令人驚訝的電影。萬達‧雅庫博斯卡因為反納粹活動被關押入奧斯威辛集中營裡，在獲釋一年之後，她在奧斯威辛集中營使用吊車鏡頭和複雜的構圖，拍攝了非凡的作品《最後階段》（*Ostatni etap*, 波蘭, 1947）。

139
在狄西嘉的《風燭淚》中，一位年輕女佣在處理日常雜務，與電影的劇情並沒有重要關聯，卻顯現出強烈的寫實色彩。類似這種「去戲劇化」的表現，得到某些嚴肅的電影工作者青睞，卻不受一般觀眾的歡迎。義大利，1952年。

羅塞里尼、狄西嘉、維斯康提和薩瓦提尼的成就，似乎對電影創造性帶來了新的激勵，但是二十年之後，在1974年義大利的畢沙羅會議中，影評人對他們的評價卻有所保留，認為對主流電影的挑戰似乎缺少原創性。例如，里諾‧密契關評論說：他們的作品並未對墨索里尼的行為提出批判，而且電影中的音樂帶著濃厚的歌劇味，就像1930年代的義大利電影一樣了無新意。某些影評人甚至說：新寫實主義只是披上羊皮的大野狼，繼續宣揚法西斯主義的思想，既未對當時的流風提出挑戰，也未對如何改善社會現況提出任何具體建議。當時在墨西哥工作的布紐爾則說：「在新寫實主義電影裡，所謂的寫實，只是一種偏頗的、帶有官方色彩的、難以理喻的東西；在這些電影中，詩意和神秘全被抹殺掉了。」[6]雖然在這些評論中，也不乏值得參考的見解，仍無法否認新寫實主義對後世電影影響頗深遠，即使

戰爭的摧殘和新電影語言 (1945-1952)：寫實主義在世界電影的擴張

多年之後，這影響力仍依稀可見。

　　戰後，除了敗戰的國家外，其他國家製作的電影表現手法開始變得更多樣化。法國電影中有很多主題描繪到戰時抗德的故事：《鐵路英烈傳》（*La Bataille du rail*, 法國, 1945）在精神上近似於《德國零年》，導演何內・克列蒙拍紀錄片出身，這是一部娛樂電影，細膩刻畫一個真實事件。片中在法國地下反抗軍的策劃之下，使得德軍的運輸車在鐵道中出軌翻覆。克列蒙曾經在考克多的《美女與野獸》中擔任技術顧問。考克多本身對法國維奇政權抱持容忍態度，他的電影風格獨特，1930年曾經製作《詩人之血》。儘管《美女與野獸》是在十六年之後拍的，卻與第一部電影同樣卓越、同樣帶有梅里葉風格。在後來的幾十年裡，考克多的作品將影響大衛・林區和喬納森・格雷澤。

　　睽違四年沒有好萊塢電影上映，巴黎觀眾對湧入的美國電影大吃一驚。繼《亂世佳人》之後，光是1946年7月，就有奧森・威爾斯的《大國民》、休斯頓的《梟巢喋血戰》、比利・懷德的《雙重保險》（*Double Indemnity*, 美國, 1944）、威廉・惠勒的《小狐狸》和《黃金時代》先後在法國的電影院放映。即使是在尚・雷諾的故鄉，這場深景鏡頭電影的盛宴也是一種啟示。影評人安德烈・巴贊認為在電影中使用深景鏡頭，更能呈現真實世界的複雜面貌。巴贊本身是一位虔誠的基督徒，帶有強烈的道德信念，他對深景空間近乎帶著崇敬之心，好像把它當成一種超越性的空間。反之，他對一些「內容膚淺」的電影，如《卡里加利博士的小屋》就完全不具任何好感。由此可知，好萊塢製作的電影，似乎已經開始博得歐洲知識分子歡心，不久之後，有些法國導演也在自己的電影中使用深景鏡頭。例如尚-皮耶・梅爾維爾執導的《寂靜的大海》（*Le Silence de la mer*, 法國, 1949），裡面有一個鏡頭即是模仿奧森・威爾斯的《安伯家族》（*The Magnificent Ambersons*, 美國, 1942），而這部電影也是這段時間在巴黎播映的。

　　在此同時，美國電影也開始大量使用長拍鏡頭或長鏡頭，這是屬於另一種深景鏡頭技術的延伸。透過長拍鏡頭，不僅可讓觀眾有更充裕的時間注意到場景與鏡頭之間的幾何關係，而且在實際拍攝時，演員也可處在不同的距離表演。戰後最早的長拍鏡頭出現在《時鐘》（*The Clock*, 美國, 1945），擔綱演出的是主演過《綠野仙蹤》的茱蒂・嘉蘭。本片是在她的堅持之下，由文生明

尼利執導的，此時兩人已陷入熱戀，1945年更結為連理。他們前一年也曾在懷舊音樂片《相逢聖路易》（*Meet Me in St Louis*）合作。《時鐘》是她首部沒有出現歌唱鏡頭的電影。文生明尼利和麥慕連一樣，早期曾在紐約百老匯劇場執導歌舞劇，想把這座城市作為《時鐘》生動的時空背景，內容描繪一位美國大兵的愛情故事。在這部電影中，他使用廣角鏡頭、一些深景鏡頭，最重要的是每個鏡頭平均持續達十九秒[7]，流利的攝影風格帶有些許溝口健二的風味。雖然這種風格極為突出，但如果與希區考克稍後製作的《奪魂索》（*Rope*, 美國, 1948）和《摩羯星光下》（*Under Capricorn*, 美國, 1949）相比，就相形見絀了。

　　希區考克在1939年前往美國發展，此後，在1940至1948年間製作了不下十部電影。他把英國時期那種實驗精神，即觀察者和被觀察者之間的鴻溝、性誘惑的力量和可見世界的不可靠性，在《蝴蝶夢》、《深閨疑雲》（*Suspicion*, 1941）、《辣手摧花》（*Shadow of a Doubt*, 1943）和《意亂情迷》（*Spellbound*, 1945）裡進一步發揚光大。在這四重奏中，一幅畫、一杯牛奶、黑煙和織物上的摺痕等日常用品，成為劇中人物內心深處的惡魔。除了對人物的心理刻畫入微外，還進一步對電影的敘事性進行形式上的探索，《奪魂索》就是從這種探索中發展出來的一個極端例子。在攝影技術上，他把文生明尼利的長拍鏡頭，發展到接近極限的地步。這部電影由11個鏡頭構成；而當時的電影，一般鏡頭數是600個到800個，平均每個鏡頭長度大約是十秒鐘，但是《奪魂索》的每個鏡頭卻長達十分鐘，比一般鏡頭高出六十倍以上，差不多是一整個影盤的長度。後來，他放棄這種極端的方式，說這樣做「沒什麼意義」[8]，在他的觀念中，透過剪輯技術，將選取的影像天衣無縫地加以組合，才是電影讓人神迷的最主要因素。希區考克說《奪魂索》是一部「未經剪輯」的電影，意思是，拍攝時只在表演場地周邊移動攝影機，這種方法與艾森斯坦在不同的鏡頭中進行剪輯完全相左[9]。這一點不僅讓希區考克得以對電影技術進行實驗，而且也引出了一個重要問題：透過長拍鏡頭能否在電影中製造出懸疑的效果？當然這個問題並不是重點，而且大部份人也不會刻意去注意這些，但是在通常的情況下，長拍鏡頭如果持續的時間越長，演員在演出時就不會經常被打斷，感情自然會更為投入，演得更「逼真」。因此，就像用紙牌在蓋金字塔一樣，以長拍鏡頭拍攝的電影，比較能營造出豐富的戲劇效果。希區考克對懸疑效果的關注，讓他成為此類實驗性電影的大師，而後來的電影工作者則

戰爭的摧殘和新電影語言 (1945-1952):寫實主義在世界電影的擴張

運用長拍鏡頭，表現更具哲學意味的主題，如匈牙利的貝拉塔爾或俄羅斯的亞力山大‧蘇古諾夫。

在深景鏡頭的發展中，第二個分枝是「黑色電影」。黑色電影的風格與主題，在發展過程上說起來極複雜，在電影史上，它們的出現顯得有點糾纏不清。打個比方就是：不同電影工作者在差不多的時間、抵達相同的地點。1941到1959年之間，這種電影至少有350部之多，大部份是在戰後十年製作的。下面這張劇照取自《雙重保險》，這是早期一部最具影響力的黑色電影。[10]圖片中那位女演員與通道盡頭的牆壁，都處於鏡頭的焦距範圍之內。1930年代，尚‧雷諾、溝口健二、約翰‧福特、托蘭和奧森‧威爾斯的深景鏡頭則是這類影像的鼻祖。電影中佛萊德‧麥莫瑞飾演的瓦特聶夫從事保險經紀人的工作（圖中），他愛上了一位有夫之婦（圖左）菲莉斯‧迪翠契森（芭芭拉斯坦威克

140
比利‧懷德在早期的黑色電影《雙重保險》中，透過深景鏡頭表現一個千鈞一髮的懸疑場面。美國，1944年。

飾演），而她丈夫則是他的客戶。後來她說服他，幫她謀殺自己的丈夫，以分享丈夫死後的保險金。這時候，麥莫瑞的老闆巴頓凱斯（愛德華魯賓遜飾演）開始懷疑芭芭拉斯坦威克可能就是殺夫的兇手，因此親自到麥莫瑞的家中告訴他自己心中的疑惑。在這種情況下，如果他看到芭芭拉斯坦威克也在麥莫瑞家裡，必然會認定麥莫瑞也是參與本案的共謀。這千鈞一髮的時刻，芭芭拉斯坦威克就躲在麥莫瑞向外打開的房門後。

從這種鏡頭中，至少可以看出六種不同的典範，包括不同國家的電影風格、文學和視覺傳統、個人感受等。本片導演比利‧懷德是一位奧地利籍猶太人，以前也是一位舞者及劇作家，早年曾在柏林發展，1933年逃離納粹魔掌移民美國，他曾為劉別謙的電影《俄宮豔使》撰寫劇本，後來也成為美國最著名的

141
在山姆‧福勒的黑色電影《南街的搭線》中，透過傾斜失衡的鏡頭表現片中許多角色內在心理失衡的狀態。美國，1946年。

導演之一。就像許多移民美國的導演，如佛瑞茲‧朗、羅勃‧索麥、奧圖‧普瑞米格、麥克‧寇提茲和賈克斯‧圖尼耶等都拍過重要的黑色電影，他喜愛自由而不矯飾的美國，但是痛恨美國社會對金錢的崇拜，而他的電影對收容他的美國表達出一種嚴峻的觀點。一位重要的影評人稱這些導演的這種態度為「雙重的疏離感」[11]，暗示著他們的家鄉既不在歐洲、也不是在加州燦爛的陽光下。大部份的黑色電影內容都與疏離的主題有關。1930年代的電影一般都是陽光普照，而黑色電影則將美國描繪成一種愁雲慘霧、曖昧難解的地方。電影中的男主角不是渴望金錢、就是貪戀女色，在雙重的誘惑下遠離所謂的文明世界。《雙重保險》即是這類電影的經典之作。電影一開始，男主角麥莫瑞——一位擁有良好職業的美國人，卻一息尚存地躺在血泊中，他開始細細地在心中回想自己如何從養尊處優的生活，墮入無可挽回的悲慘之境。

拍攝這些黑色電影的移民導演中，大都曾經過1920年代德國表現主義的洗禮，要不然就是受到表現主義的影響。比利‧懷德到死之前，都斷然否認《雙

重保險》的影像風格曾受到羅勃・維奈或早期的佛瑞茲・朗的影響，但是黑色電影的光線，經常是表現主義那種格子狀的投射性光束，在圖140中事物的影像與演員的身上，即可明顯看出其中帶有強烈的陰影。而在《雙重保險》更早的一些鏡頭中，甚至可看到更突出、更明顯的陰影表現。而這種對陰影的強調上，事實上背後還存在著一種經濟上的因素，這意味著布景製作的成本變得更便宜。

無論如何，重要的不僅是表現主義的外觀，劇中的角色也自有其重要性。在佛瑞茲・朗和羅勃・維奈的電影中，劇中的角色通常都很瘋狂，對正常人構成威脅，背景則是精神病院。黑色電影中的角色也具有類似的情況，經常出現一些近乎歇斯底里的表現，導致生命的碎裂，顯現出隱藏在內心的激情與夢魘。由於角色的內心世界是如此地不平衡，使得電影中的影像也變得扭曲起來，就如同《卡里加利博士的小屋》表現的一般。表現主義電影最偉大的未表達之處，是一個快樂、正常、平衡的世界的概念。黑色電影是對好萊塢這種烏托邦主義思想的異議式回應，這種理想世界與黑色電影中的世界相隔十萬八千里，甚至一想到就令人窒息。

142
亨弗萊・鮑嘉在霍華霍克斯所拍攝的黑色電影《夜長夢多》，情節宛如迷宮。美國，1946。

德國美學對這些電影的影響是相當明顯的，此外，小說所扮演的角色也不可輕忽。《雙重保險》是比利・懷德與雷蒙・錢德勒協同編寫的。錢德勒是芝加哥小說家，他的小說與達許・漢密特共同締造出許多黑色電影的角色類型和情節內容，被電影工作者應用於陰影和情緒上。在《夜長夢多》中的硬漢菲力浦・馬羅即是錢德勒所塑造最有名的角色，他在銀幕上表現出一副強硬的作風，講話慢條斯理，喜怒不形於色。在錢德勒的小說中，敘述者是馬羅，這種敘述者的角色後來成為黑色電影標準的樣板與典型。他最重要的懸疑小說《夜長夢多》早在1939年就已出版，霍華霍克斯則在1946年將它拍成電影，由亨弗萊・鮑嘉飾演馬羅（圖142），這種角色後來被其他演員爭相模仿。它變成《雙重保險》之後最具影響力的黑色電影，原因有兩個：

首先，它的情節結構非常複雜，鼓舞了後來的導演進一步在電影中採用《卡里加利博士的小屋》那種精神錯亂的敘述手法說故事。其次，它的電影腳本是由麗・布瑞凱特協助撰寫的，布瑞凱特在電影史上地位極為特殊，她原本是推理小說作家，曾合作撰寫過《夜長夢多》、《赤膽屠龍》和《帝國大反擊》（The Empire Strikes Back, 艾文・柯斯納，美國，1980）這三部美國影史上最具娛樂性的電影。《夜長夢多》在她共同編寫之下，使得黑色電影要如何表現女性角色的問題成為眾所矚目的焦點。斯坦威克在《雙重保險》、洛琳・白考兒在《夜長夢多》、艾娃嘉納在《殺人者》（The Killers, 羅勃・索麥，美國, 1946）以及珍・葛瑞爾在《漩渦之外》（Out of the Past, 賈克斯・圖尼耶，美國，1947）

143
黑色電影運用強烈的臉部陰影，暗示女性的神秘以及道德黑暗面：珍・葛瑞爾在賈克斯・圖尼耶的《漩渦之外》。美國，1947。

144
黑色電影中唯一的女性導演伊達・魯品諾（左）在拍片現場。

都表現出一種致命性的女性魅力；她們在故事中，是男性談論的焦點，被當成男人的玩物，因而也導致了他們的墮落。這些劇中的角色諳熟利用本身撩人的性感，不僅操縱男性的心理，也左右他們的判斷，而且只要利用女性本能就可輕易達到自己的目的。這些電影毫無疑問地反映出戰時女性的解放，但她們在性方面是迷人的，因為伴隨著自信女性而來的，是男性軟弱、受損或壓抑的色情想像。軟弱的男人會被女強人蒙蔽眼睛；在某些情況下，這可以在視覺上暗示：女人在強烈的背光中，而她的臉則籠罩在陰影裡（圖143）。

在美國數百部黑色電影中，只有一部是由女導演執導的（圖144）。伊達・魯品諾1918年生於倫敦，後來前往美國發展演藝事業。帶有類似奧莉薇・哈佛蘭那種反叛精神，遇上自己不滿意的企劃案，會斷然拒絕片廠的高薪誘惑。1949年，她開始執導低成本的B型電影，當時有位男導演在開拍三天後心臟病突然發作，於是由她接手。她對電影製作技術瞭若指掌的程度，令在場的工作人員印象深刻：一位魅力十足的電影明星，居然足以發號施令。她最重要的電影《搭便車的兇手》（The Hitch-Hiker, 美國，1953）是一部黑色電影，描述一位殘酷的

兇手搭上兩位善良漁夫的便車。兇手即使在睡覺時，也像爬蟲類般張開一隻眼睛。本片是根據真實事件改編，以極少的經費拍攝，這部電影對於男性之間緊張競爭的描繪，可謂走在時代的前端。

在《雙重保險》中，比利‧懷德與其工作團隊則轉往另一條文化的路線發展。愛德華魯賓遜在片中的演出，顯示黑色電影與1930年代早期風靡一時的警匪片具有某些血緣——愛德華魯賓遜曾經是警匪電影裡一位重要的演員。黑色電影中，導演的悲觀主義則是繼承自1930年代法國詩意的寫實主義電影，如馬塞‧卡內和賈克‧普瑞佛合作的電影。美國觀眾並沒有廣泛接觸過這些電影，因為外語片並沒有循傳統的方式在電影市場上發行，一般只有在電影俱樂部裡才有機會欣賞。如果這種影響需要佐證的話，下面即是證據之一：佛瑞茲‧朗把尚‧雷諾的《娼婦》重拍成黑色電影《紅色大街》（*Scarlet Street*, 美國, 1945），由愛德華魯賓遜領銜主演。

145
《大國民》假造的新聞集錦影片，是使用隱藏式攝影機拍攝的（上），為紀錄片電影如《第92街上的房子》（下）開啟先河。

如果《大國民》的深景鏡頭曾對黑色電影造成影響，那麼對美國電影在風格類型的轉變上，也可算是一個踏腳石。在奧森‧威爾斯的《大國民》中，一開始播放了一段假造的新聞集錦影片，描述主角查理斯‧佛斯特‧凱恩生前的生活點滴（圖145上）。在這些新聞影片當中的一位製作人路易士‧德‧羅蒙希特，則反過頭來製作了《第92街上的房子》（*The House on 92nd Street*, 亨利‧哈撒韋, 美國, 1945）這部半記錄性的間諜影片是在真實的場景拍攝的（圖145下），這種拍攝方式在1920年代即找得到先例——金‧維多和齊加‧維托夫曾經在街道上使用過隱藏式攝影機[12]。在完成《雙重保險》一年之後，比利‧懷德也使用相同的方式拍攝電影《失去的週末》（*The Lost Weekend*, 美國, 1945），描繪一位酗酒

者的故事，而利用這種方式改變說改事的方法，則與義大利的新寫實主義者具有異曲同工之妙。朱爾斯‧達辛的《不夜城》（*The Naked City*, 美國, 1948）變成當時最著名的現場拍攝的「半紀錄片」。它的成功促成一個同名的電視連

續劇在十二年後被搬上螢光幕。

這幾年裡出現了一些最樂觀空幻的美國電影，繼續探索現實與幻想之間的題材（這種題材的電影，最早的例子是《俄宮豔使》和《綠野仙蹤》），但是，甚至在這種電影中都可發現悲觀主義的氣息以及陰鬱的影像風格。《風雲人物》（It's a Wonderful Life, 法蘭克・卡普拉, 美國, 1946）是西方電影中最具感情的電影之一，如同《生死攸關》描繪一個人在生存與死亡的世界之間徘徊。卡普拉曾經是一位有名的幽默作家，後來轉行當導演，是1930年代好萊塢最具影響力的電影工作者。他的電影帶有濃厚的民粹色彩，作品感人肺腑，經常表現出普通人內心裡深沉的希望與絕望，深受美國一般民眾喜愛。《風雲人物》並非一部非常成功的商業影片，卻是卡普拉最重要的作品，由自由電影公司獨立製作。這家公司是由卡普拉、威廉・惠勒和喬治・史蒂芬斯共同創立的。片中詹姆斯・史都華飾演的喬治貝里是一位平凡的老百姓，住在貝福佛斯小鎮上，因為經濟陷入絕境，而萌生尋短的念頭。當他正要投河自盡時，他的守護天使也適時出現了，這位天使不僅有三寸不爛之舌，還具有一種悲天憫人的先見之明，告訴他說：如果他真的投河自盡，貝福佛斯將失去一位力挽狂瀾的人物，從此將會被惡勢力把持，淪落悲慘的命運。這是一部動人心弦的敘事電影，雖然不是改編自小說或舞台劇。當史都華發現合作金庫的存款已經不翼而飛時，臉上立即現出一種絕望的表情。在青年時代，史都華告訴父親自己心中的夢想：「想學建築設計，擘畫現代化城市……我覺得，如果我不離開這裡……我整個人就會爆炸。」這時，他是一個世界主義者，夢想到歐洲，但是這種遠走高飛的想望，卻因天使的到來而受到挑戰。後者告訴他：如果這個樸實小鎮有他，鎮上將會佈滿酒吧、（彈爵士樂的）黑人、當鋪（暗示放高利貸的猶太人）、妓女、罪犯。換句話說：這裡將會變得像一部黑色電影。在卡普拉動人的故事中，對這種城市生活表露出深深的懷疑，也為主角喬治・貝里上了一課，告訴他漂流放浪的人生也可能會淪落到這種下場。電影的結論與《綠野仙蹤》非常類似：「沒有一個地方像自己的家那樣好」，這句話讓人深感欣慰：美國並不是一個黑色電影的國度。

146
法蘭克・卡普拉的《風雲人物》是一部通俗、令人看了會深感欣慰的電影，但是裡面卻也找得到黑色電影的影子：當劇中角色詹姆斯史都華陷入半瘋狂狀態，法蘭克・卡普拉與其攝影師畢洛克使用廣角鏡頭將演員拉到攝影機的前面。美國，1946。

　　戰爭的摧殘和新電影語言 (1945-1952)：寫實主義在世界電影的擴張

約翰‧福特的《俠骨柔情》與《風雲人物》在同一年發行，從許多方面看，它們具有相同的血緣。在這部電影中，一位傳奇牛仔懷亞特厄普（圖147）發現墓碑鎮——一個布滿酒吧和妓女的邊陲小鎮，已經淪落到沒有仁義和道德的境地。他重新建立小鎮的秩序，讓法律和尊嚴重返小鎮。在卡普拉的電影中描繪的是：如果一個小鎮失控的話，將會淪落到那一種悲慘的境地；而約翰‧福特的電影中，則以懷舊的心情回顧過去：在相同的情況下要是努力去挽回的話將會變成怎樣？

這段時間，美國電影工作者也對電影中的敘事風格進行了一種苦心的追尋，而這或許並不會令人感到意外。戰爭的發生，在他們樂天知命的性格中抹上了一層陰影；此外，國內的電影工業也出現了變化。劉別謙在1947年告別人間。葛里菲斯和葛利格托蘭（前者促使美國電影文明化，後者則是景深空間的實驗者），法國的盧米埃和蘇聯的艾森斯坦，也相繼在1948年死亡。《綠野仙蹤》和《亂世佳人》的導演維多‧佛萊明則是在隔年逝世。至於片廠制度的結構，也持續受到各方挑戰，而在一開始則是由奧莉薇‧哈佛蘭領軍發難的。看電影的人也漸漸地少了，城市居民開始遷往郊區，人們把錢用在購買消費性的產品，而不是拿去看電影。1947年，有五十位片廠老闆和製作人宣佈：凡是不與眾議院非美活動調查委員會合作的員工，都將遭到解雇。1948年，五家主要片廠因為「密謀壟斷市場」而遭到美國最高法院的指控。隔年，派拉蒙在法院的命令下，拍賣了1,450家電影院。1949年，眾議院非美活動調察委員會主席帕內爾‧湯姆斯因為盜用公款而入獄服刑。

147
卡普拉在電影中描繪如果無法無天的狀態沒有來自正義者的挑戰的話，社會將會淪落到那種境地。在約翰‧福特的《俠骨柔情》中，秩序依靠這種人重新建立。美國，1946年。

同一時間，法國有一群大牌演員，對美國電影的入侵深表不滿而率眾示威。美國電影工業在經過一段複雜的角力之後，決定付錢給英國政府，條件是降低美國電影的進口稅率；而墨西哥和巴西則制定了反進口政策。在戰爭時代凝聚集體感情經驗，似乎已經達到巔峰，電視也開始在一般家庭的客廳中出

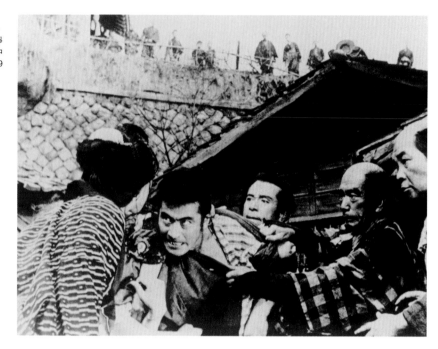

現。一開始，這些現象對美國電影的威脅只是漸進的，然而力量卻逐漸壯大，最後美國電影的獨佔事業也終於在電視、法律和國際對抗的聯手進逼之下，落到一敗塗地。

擁有美國片廠的紐約銀行家，如果對遠東的局勢有所警覺的話，應該要對當時中國的演變感到憂心。1949年，當毛澤東最後終於將國民黨政權驅逐出去時，有四千七百萬中國人民觀賞電影。十年之後，政府根據蘇聯早期宣傳鼓動的列車，設立巡迴電影院至各地播放電影，每年觀影人口擴增到四十億。中國電影人口的暴增，是由共產黨政府一手扶植而成的，而對那些與眾議院非美活動調查委員會同流的美國銀行家和片廠主管而言，從這種現象中，倒可看到諷刺的一面。和其他獨裁者希特勒、史達林一樣，毛澤東把電影當成控制思想的工具，一種意識形態的宣傳工具而不是藝術。他指派《馬路天使》（1937，

見421頁）的演員兼導演袁牧之主掌電影委員會的宣傳工作。《烏鴉與麻雀》（1949年）是第一部宣揚共產黨豐功偉業的電影，經常被票選為中國電影史上最優秀的電影之一。故事描述在上海租界區，貧困的房客和殘酷的房東鬥爭的過程。電影結束於1949年的中國新年，街頭正在慶祝毛澤東政權的勝利，然而這種歡欣鼓舞的慶祝場面，就中國的未來而言，現在看來似乎顯得諷刺。然而，電影裡強烈感人的寫實風格（圖148）卻也提醒我們，中國電影導演與義大利、法國或美國的導演們一樣，對戰後自然主義電影的發展也有不可磨滅的貢獻。

共產黨的崛起對當時在上海許多自由派人士造成威脅，如同俄羅斯大革命之後或納粹攫取政權時一般，許多電影工作者也逃離中國。他們的目的地是香港；在1930年代後期日本入侵時，中國電影製片人首次前往香港。跨越1940年代末和1950年代初的浪潮更為重要，一些有史以來最好的華語電影都是由他們製作的。1940年代末期，王為一在香港執導《珠江淚》，而當時最優秀的電影製片人之一朱石麟，則製作了《皇宮秘史》（1949年）和《一板之隔》（1952年），這兩部電影後來都被列為經典名作。朱石麟承續1930年代中國電影的寫實傳統（他曾為1930年代偉大的電影明星阮玲玉撰寫電影劇本）。他的作品是1950年代粵語劇情片的先驅，這些電影雖然不像他自己的作品那樣批評社會，但同樣充滿感情。朱石麟和王為一的電影，為1950和1970年代香港電影的爆炸性發展打下穩固根基。

在「去殖民化」精神的激勵之下，其他國家的導演得以發揮創意，製作出更純粹更真誠的作品。在美國從菲律賓撤離的一兩年之內，導演曼努耶爾·孔岱製作了1952年在威尼斯影展大放異彩的《成吉思汗》（Genghis Khan, 菲律賓，1950）。這個故事後來被好萊塢重拍，由約翰韋恩主演，卻拙劣得令人不忍卒睹。菲律賓電影直到1950和1960年代才建立自己本土的風格。墨西哥雖然沒有殖民者可推翻，但是在1930年代卻時興拍一些歷史電影，宣揚1911至1918年的革命事蹟。1931到1932年，艾森斯坦嘗試在墨西哥拍攝一部《墨西哥萬歲！》。這部片子並未全部拍完，但是其中的象徵主義卻對當時墨西哥的電影風格和思維造成影響。墨西哥政府在1940年代早期即成立電影學院，40年代末期萌生兩種主要的本土電影類型：其一是受到艾森斯坦影響的、神秘風格的作品，以近乎神聖的方式對當地人民的生活歌功頌德；其二是相反的典型，

處理的都是妓院和歌舞表演等都會電影。《瑪麗亞·康狄萊里亞》（Maria Candelaria, 艾米里歐·費南德茲, 墨西哥, 1943）屬於前者最早期的作品之一；《港口之母》（The Mother of the Port, 艾米里歐·高梅茲·穆里耶爾, 墨西哥, 1949）則是後者中的佼佼者。墨西哥本土的電影工作者如艾米里歐·費南德茲透過這兩類型交互辯證的方式，探索墨西哥國內現代化的特性，就如同在1920年代晚期的歐洲導演，對城市生活和鄉下生活的差距具有濃厚的興趣。墨西哥電影寫實主義的根源，就在這種虔誠和煽情的拉鋸戰中持續了幾十年。1940年代晚期，墨西哥放映的電影有四分之一是屬於這兩種類型，總數超過100部。至於其他電影，不是來自美國就是在西班牙製作的。1940年代巴西最具表現力的電影之一是吉爾達·德·阿布瑞尤的《酒鬼》（O Ébrio, 1946），在這部影片中，她將她的丈夫導演為一個陷入困境、唱著淒美的歌曲卻失去一切的男人。

149
在卡洛·李的《黑獄亡魂》中，由奧森·威爾斯扮演黑里·萊姆。本片融合了黑色電影與表現主義於一爐，主題描繪戰後的社會現象。英國，1949年。

英國電影與西方電影的發展趨勢比較吻合，在風格上顯現出表現主義和皮影戲的特徵，不僅如此，1949年還推出了一部史上最複雜的破壞電影之一。《黑獄亡魂》（The Third Man, 英國, 1949）對電影史至關重要，它是首批完全實地拍攝的英國片廠電影之一，製作人是一對難得的絕配：舉世聞名的亞力山大·科達與《亂世佳人》的製作人大衛·塞茲尼克。編劇和導演也是另一對優異的組合：天主教小說家葛蘭姆·葛林和導演卡洛·李。卡洛·李是一個演員的私生子，從英國片廠的底層一路爬升到導演的位置。

《黑獄亡魂》有一個迷人的情節：美國人荷里·馬汀斯在戰後滿目瘡痍的維也納，試圖尋找一位神祕失蹤的朋友黑里·萊姆的下落。過程中他與黑里的女朋友安娜有了接觸，不僅發現黑里還活著，而且涉及一些不法的勾當，走私販賣黑市的盤尼西林。葛林在黑里·萊姆身上塑造出一種魔鬼般的性格，角色

由奧森‧威爾斯扮演（圖149），他從藥品的黑市走私中中飽私囊，不顧藥品會對兒童造成無可挽回的傷害。卡洛‧李當時才剛拍完《諜網亡魂》這部優異的傑作，對於這種嚴肅的主題躍躍欲試，劇中帶有濃厚詭異的悲觀色彩讓他想起1930年代那些令人神迷的法國電影。他製作了一部戰時記錄片，和義大利及某些美國的導演一樣，覺得電影必須更觸及現實。戰後的維也納在齊特琴音樂的背景聲中，距離史特勞斯輕快優美的華爾滋何止十萬八千里，何況還被英、法、美、俄四個國家分割佔領。透過希區考克的套路表現手法，卡洛和他偉大的攝影師羅勃‧克瑞斯克，整部片大多用偏離水平軸的角度拍攝。1920年代，德國電影工作者也曾運用這種技巧來表現精神失衡的現象。卡洛‧李電影中的維也納，比起表現主義的前輩羅勃‧維奈和衣笠貞之助的精神病院顯得更為瘋狂。奧森‧威爾斯為他自己所扮演的角色寫了幾幕戲，有些人認為他對電影的影像風格也造成影響。

　　本片的動人之處來自於荷里對朋友黑里的真情。這兩人名字聽起來很像，讓劇中幾個角色覺得混淆，這一點也讓導演可順手對兩人性格上的差異細加著墨。然而，荷里將感情轉移到安娜身上。在葛林的劇本中原本勾勒了一個快樂的大結局：安娜接受了荷里；但是卡洛‧李卻推翻這個構想。他用一個深景鏡頭，拍攝出主流電影史上最大膽的結尾：荷里站在靠近攝影機的位置，安娜從

150
主流電影中最令人難忘的一個深景鏡頭：在《黑獄亡魂》中阿麗達‧瓦莉對著攝影機的方向慢慢地走來。英國，1949年。

遠處對著荷里的方向慢慢走來（圖150）。當她終於來到他的身邊時，她只是繼續走出鏡頭外，心中帶著惡棍黑里的記憶，而不是這個軟弱、體面的男人。這部電影匯聚了各種不同的表現風格與典範，就像當時的維也納匯聚了各種不同的政治制度一樣。

卡洛‧李堅持以真實的時間拍攝安娜最後的鏡頭，絲毫不加剪接，這點帶有義大利新寫實主義的印記。這種透過「去戲劇化」來捕捉生活質感的想法，很快就傳播開來。巴西導演尼爾森‧皮瑞拉多斯‧聖多斯1928年生於聖保羅，1940年代晚期在巴黎求學時，曾看過羅塞里尼和狄西嘉的電影。他們的電影對他造成巨大的影響。他的第一部電影《里約40度》（*Rio 40 Degrees,* 巴西, 1955）（圖151）結合了新寫實主義的敘事手法，描繪貧民窟工人的生活。它也是一部深富平民精神的電影，描繪的都是普通百姓的日常生活，如足球賽和森巴舞。皮瑞拉多斯‧聖多斯通常被稱為1960年代「巴西新電影」（或稱新電影運動）之父。後來在回顧自己的一生時，他說：新寫實主義對他造成突破性的影響，讓他繞過巴西片廠商業電影，製作出屬於自己風格的電影，對電影製作的「整個物質層面與經濟層面的問題不屑一顧」[13]。巴西新電影（見313-315頁）與在法國、義大利、日本、東歐、瑞典、阿根廷、北非、美國和印度的新電影齊頭並進，向片廠的封閉性浪漫寫實風格的電影進行最深切的挑戰。

151
皮瑞拉多斯‧聖多斯的《里約40度》是一部深富平民精神的電影，描繪的都是普通百姓的日常生活。巴西，1955。

印度電影對新寫實主義的革命顯得更為積極。電影工作者在這個面積遼闊的國家，有些地區就像義大利那樣殘破剝落，英國退出印度之後，印度在1947年分裂成為兩個國家：一個在中部印度教地區（印度），一個在東北和西北兩個伊斯蘭地區（統稱巴基斯坦）。國家分裂之後，造成一千萬民眾在兩國間遷移流離，在接踵而來的戰爭和艱困的處境下，估計有一百萬人喪生。反殖民主義的和平主義運動者甘地在1948年被暗殺，農民到處受到地主無情的剝削，印度政府的現代化目標與印度種姓制度傳統發生巨大的衝突。

印度人民影劇協會激發了左派份子和社會改革者的熱情（見181頁），其推出的第一部電影是由阿巴斯所執導的《大地兒女》（*Dharti Ke Lal*, 1946），在印度電影中具有相當重要的意義。故事背景發生在孟加拉的農村，有一戶人家為生活所迫，離開自己的家鄉遷移到加爾各答（圖152）。父親與兒子雷繆都試著尋找工作，但毫無著落，母親只好當娼妓，靠著皮肉賺錢養家。最後，雷繆的父親終於離開加爾各答，回到孟加拉推行集合農場。《大地兒女》是第一部吸引大批蘇聯觀眾的印度電影。這部電影致力於宣揚社會改革，與同時期的墨西哥電影具有相同的精神，在充滿戲劇性的故事中，透過強而有力的象徵表現希望與絕望。當然，這部電影也是一部音樂片，而編劇和導演則是印度人民影劇協會的創始者阿巴斯，他在印度的地位有如義大利的新寫實主義編劇家薩瓦提尼。五年之後，阿巴斯又撰寫了《流浪漢》（*Awara*, 1951），這是印度電影史上最著名的影片之一。片名絕非偶然：身兼導演、主角和製作人的雷伊·卡普爾，造型模仿卓別林的流浪漢，也像卓別林一樣試圖將娛樂和社會主題結合起來（圖153）。流浪漢被控謀殺了一位有錢又有名的法官，替他辯護的是一位年輕律師麗塔——由二十三歲的娜吉絲扮演，她不久後即成為印度電影最著名的女演員。《流浪漢》這部史詩般的愛情故事長達近三個小時——這

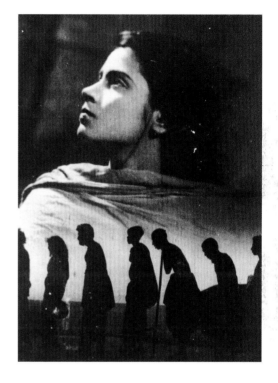

152
導演K.A.阿巴斯在充滿左派精神的《大地兒女》中，透過強而有力的象徵，表現印度人民的希望與絕望，變成毛澤東特別喜愛的電影。印度，1946年。

是印度電影的常態。它烏托邦式的音樂劇情，與貧富強烈對比的場景交替出現。這部電影在印度初推出時，票房並沒有特別突出，但是跟《大地兒女》一樣在蘇聯卻極受歡迎，甚至還把電影運送到駐紮在北極地區的部隊播映。它的社會理想主義讓毛澤東留下了深刻的印象，甚至變成他最喜歡的電影。

　　阿巴斯的興趣在於探討印度經濟上的不平等，但是卡普爾「在社會反叛的主題裡注入了一種西式的浪漫風格，結果讓受苦者繼承了大地。」[14]卓別林在默片達到這種成就；而讓這時期的印度電影如此複雜、有趣的，主要是受到義大利新寫實主義的影響，這一點使得印度在電影中進一步地有效融合社會思想。1952年，《流浪漢》發行的那一年，維多里歐·狄西嘉的《單車失竊記》

和《慈航普渡》（*Miracolo in Milano*, 義大利, 1950）在第一屆孟買國際影展中播映，許多大導演如里維‧蓋塔、薩雅吉雷和穆里納爾‧森都曾看過。印度最具文學性、最著名的導演薩雅吉雷（他的導演生涯將在下一章討論）曾說：《單車失竊記》對他的作品「產生了一種決定性的影響」。從阿巴斯自己的電影、和他為卡普爾及其他人所撰寫的劇本，也可明顯看出深受這些電影的影響。印度迄今為止最具實驗性的導演里維‧蓋塔的作品，也明確表明了它們的影響力。

　　蓋塔來自印度東北部的孟加拉，即「印度人民影劇協會（IPTA）」的大本營，他也是該組織的劇作家，1950年進入電影界。他製作的第一部電影《國民》（*Nagarik*, 1952）即可看到新寫實主義的影響，該片講述一個家庭在孟加拉與印度分離之後，被迫移民到加爾各答（圖154）。在他漂流不定、輝煌的演藝生涯中，發展出一種廣角拍法。然而，蓋塔並未完成這部作品，他用電影版權換酒喝、憎恨他的製片人、對他心愛的孟加拉的分裂憤怒難平、並且數度進出療養院。他說：他生在一個「欺騙的時代」，國土的分裂是印度的「原罪」[15]。他的《雲中的星星》（*Meghe Dhaka Tara*, 1960）是一部重要的作品，而在自傳電影《理由、辯護與故事》（*Jukti Takko Aar Gappo*, 1975）裡，他扮演一位嗜酒如命的知識分

153
印度電影史上最著名的一部電影《流浪漢》，劇本是由《大地兒女》的導演阿巴斯所撰寫，本片深受卓別林的影響，其中主角雷伊‧卡普爾同時也是導演和製作人。1951年。

戰爭的摧殘和新電影語言 (1945-1952):寫實主義在世界電影的擴張

子，是印度最具創意風格的電影之一。蓋塔在五十一歲去世。

154
印度新導演里維‧蓋塔的第一部劇情片《國民》受到義大利新寫實主義電影的啟發。1952年。

　　古巴電影就像巴西——某些程度上還有印度——透過新寫實主義的手法表現社會狀況。古巴最著名的導演湯瑪斯‧古堤埃雷茲‧艾列，1950年代早期在義大利的電影實驗中心研讀，接受新寫實主義的洗禮。他的同事韓柏托‧索拉斯同樣也受到新寫實主義的影響。在巴西、印度和古巴，政府在政治態度上都具有左派傾向。那麼，新寫實主義為何會發生在西班牙這樣自1939年佛朗哥將軍上台以來，一直處於極右翼的國家呢？事實上，新寫實主義的確對西班牙的電影製作造成影響，這一點或許是為什麼後來在畢沙羅會議中，會強調新寫實主義並不是天生的左派電影運動。《犁田》（Surcos, 西班牙, 1951）是第一部在西班牙製作的新寫實主義電影。電影的場景是在一個城市邊緣的貧民窟，是狄西嘉電影中那種典型的場景。令人意外的是，這部電影的導演荷西-安東尼歐-尼耶微斯‧孔岱是一位保守派。雖然他的電影對貧民窟的生活狀況抱持強烈的同情，但是裡面傳達的訊息卻帶有親佛朗哥的色彩：正是因為西班牙急於實現現代化，導致了這些社會問題。孔岱認為如果電影故事核心的農家（圖155）能抱持虔誠的宗教信仰、以男性為中心的價值觀的話，那麼全西班牙都能做到。當《單車失竊記》在馬德里上映時，電影審查特別規定淒涼的片尾必須加入下面這段字幕：「但是安東尼歐並不孤單。他的小兒子布魯諾緊握著他的手，讓他感受到未來的前途還是充滿希望的。」兩句話顛倒了電影所要傳達的信息。

155
從荷西-安東尼歐-尼耶微斯‧孔岱的《犁田》這部在西班牙製作的新寫實主義電影中，明白地顯示出寫實主義的電影並不只是左派國家（如巴西、古巴和印度）的專利。1951年。

　　最著名的西班牙新寫實主義導演路易斯‧勃蘭加在執導《歡迎馬歇爾將軍》（Bienvenido Mister Marshall, 西班牙, 1952）時只有三十歲，這部電影對美國在

戰後介入歐洲經濟提出尖銳的批判。不同於孔岱，勃蘭加是一位思想左傾的知識分子。他的電影是當時西班牙最重要的電影之一。與此同時，他的同胞路易斯‧布紐爾則繼續在複雜的電影世界漫遊。在與超現實主義的達利合作之後，他於1938年前往好萊塢發展。在米高梅製作過兩部令人難以置信的美國主流電影，以及在紐約擔任電影檔案管理員之後，他先後前往法國和墨西哥，並在墨西哥製作了《被遺忘的人們》（Los Olvidados, 1950）（圖156）。也許不出所料，這位電影界最傑出的超現實主義者，在這個關於墨西哥城貧民窟年輕罪犯的故事中，使用了夢幻般的鏡頭，彷彿在蔑視他如此不信任的新現實主義。小說家歐塔維歐‧帕茲寫道：「布紐爾製作的電影，精準宛如鐘錶、迷幻宛如夢境、激昂宛如靜靜流動的火山熔岩。現實令人難以忍受。這也是人間為什麼會有謀殺和死亡、愛情與創造。」[16]

如果帕茲說的沒錯，如果「現實令人難以忍受」，那麼布紐爾對新寫實主義的排斥，可能基於以下因素：他不喜歡他們對現實過於專注；不喜歡他們排除電影中的戲劇性。1951年，當新寫實主義對印度和西班牙產生巨大的衝擊時，一位出生於武士家庭、四十一歲的黑澤明，他的電影《羅生門》在他不知情的狀況下被帶到威尼斯參加當年的影展。這部電影非但不帶有新寫實主義那種流行的風格，而且還對所謂的社會「真相」提出質疑——揭發社會真相是新寫實主義運動最重要的方針。《羅生門》不僅在威尼斯影展中造成轟動，進而又贏得一座奧斯卡金像獎，也使得日本電影普遍受到西方知識階層的歡迎；而他們幾乎從未聽過小津安二郎、成瀨巳喜男或溝口健二。由此看來，這部電影可以說是繼美國黑色電影和義大利新寫實主義電影後，促進戰後電影趨向成熟發展的第三個主要因素。

黑澤明最早的夢想是當一位畫家，後來在一次偶然機會中參加電影工作人員的應徵，而踏入電影界。一開始，他在成瀨巳喜男的班底擔任第三助導，後來成為山本嘉次郎的第一助導。他深受西方導演約翰‧福特、霍華霍克斯和岡斯的影響。1943年，執導了第一部電影《姿三四郎》，故事描寫一位柔道選手與他師父的恩怨情仇。這部東方武術電影在表現上，帶有西方的剪輯風格和深景鏡頭，對1950年代製作的香港動作片造成了重要影響。

《羅生門》故事發生在十二世紀，一個強盜殺死一個武士並強暴他的妻子（

戰爭的摧殘和新電影語言 (1945-1952)：寫實主義在世界電影的擴張

圖157）。在法庭上，強盜、武士的妻子、死去的武士（透過靈媒的轉述）及後來發現武士屍體的樵夫，各以倒敘的方式陳述在事件發生時，他們眼中所見的真相。然而這些個別的陳述，卻矛盾重重、互不相容，而在三位當事人中，也沒有一個對自己的行為表示悔恨之意。《羅生門》是一部探索「知性之謎」的電影，在表現上，與葛里菲斯三十五年前製作的《忍無可忍》具有某些雷同之處；此外，對記憶和真相之間的刻畫，可說是另一部更曖昧的《去年在馬倫巴》（L' Année Dernière à Marienbad, 亞倫雷奈, 法國-義大利, 1961）的踏腳石。片中扮演強盜的三船敏郎，後來成為一位大明星。而三船敏郎之於黑澤明，就有如約翰韋恩之於約翰·福特。《羅生門》新鮮的創作概念，在今天已不再引發觀眾的驚奇，然而電影中迷人的氣氛，在現在看來依然非常鮮明真實。在法庭中的情節是由樵夫和其他人在回憶中轉述的，當時正下著傾盆大雨，我們可以看到劇中角色人物頭上懸掛著潮濕的雨珠，就像是荷蘭靜物畫中的葡萄或露珠，顯出陣陣晶瑩的光芒；森林中自然的光影，在松山和夫優美的黑白攝影中清晰可見。

黑澤明早期（1943-50年）的電影帶有濃厚的社會關懷，如《野良犬》（日本，1949），場景發生在真實的東京街坊，風格直接受到《不夜城》寫實精神的啟發，

156
在布紐爾的《被遺忘的人們》中，顯現出「宛如夢境般的迷幻」，對新寫實主義提出挑戰。墨西哥，1950年。

像這種寫實風格後來被《羅生門》和《大鏢客》（日本，1961）的實驗精神所取代。這些電影焦點集中在描繪獨行的浪人以及落單的武士，他對孤獨人物的刻畫，比起約翰‧福特猶有過之。黑澤明雖然沒有在戰時服役，但他卻從新聞影片和報紙報導中，對戰爭時期發生的悲劇留下深刻的印象，戰時的經驗使他對人性超越性的犧牲精神，遠比自我保存更感興趣。他說：「只有當我們停止自私自利，從他人的觀點設身處地看待事物，才會真正感受什麼是人道。」他的電影在約翰‧福特迷人的田園景色、個人主義的典範中，加入戰敗國人民真摯的自我反思。

157
黑澤明（中右戴帽者）在《羅生門》的拍攝現場。這部電影在1951年的威尼斯影展造成轟動，進而使得日本電影在西方普遍受到歡迎，片中對所謂的社會真相提出質疑，隱然也對新寫實主義的觀念提出了挑戰。日本，1950年。

這讓電影變得「異常」莊嚴。所謂的「異常」，是指在黑澤明的導演生涯中，大部份的電影情節都是在描寫人為什麼會相互爭鬥、又如何地爭鬥。他的《七武士》是在《羅生門》推出三年之後製作的。片中鮮明的影像，是使用當時最先進的長焦距攝影鏡頭拍攝的，優異的剪輯手法，使得人物的動作與節奏顯得極為簡捷有力，有如一首出色的管弦樂曲，這些特色使得它成為1950年代最具影響力的一部電影，更成為各家模仿的動作片經典之作（在美國被改編成《豪勇七蛟龍》〔The Magnificent Seven，約翰‧史特吉斯，1960〕）。然而在他的電影中，《七武士》並不是唯一被西方導演爭相模仿的一部（更深入的探討見第223頁）。義大利的塞吉歐‧李昂尼就曾將他的《大鏢客》改編成西部電影《荒野大鏢客》（Per un pugno di dollari，義大利，1964）；而喬治‧盧卡斯的《星際大戰》（Star Wars，美國，1977）也從他的《戰國英豪》（日本，1958）擷取了許多創作的靈感。

在小津安二郎的電影中，可以發現古典主義的色彩；反之在黑澤明的電影中，主要的特色則顯現在迷人的動作以及對獨行俠客的描繪。在西方，他被認為是最偉大的非西方導演，一種偶像似的人物。儘管具有這種特色，他電影中的人道主義精神，在他後來的幾部巨作中卻顯得黯然無光。下一章我們會提到他晚期的一些重要作品，裡面的主題變得極陰鬱，讓人覺得作者似乎已對世界不

再抱任何希望；他還一度差點自殺。他最後的幾部作品，像是《八月狂想曲》（日本, 1991）即可發現，他似乎已找不到新的主題了。黑澤明晚年開始轉向對角色問題和色彩的效果進行探索，情形就如同法國印象派畫家克勞德·莫內一樣。他對社會和人類問題已不再抱持任何希望，全心投入在純粹美學的探索中。

再回過頭來看好萊塢，在這裡，我們發現到一個重要的發展：一些非歐洲移民製作的電影，在風格上與黑色電影和新寫實主義電影完全背道而馳。《脂粉雙鎗俠》（The Paleface, 諾曼·麥克勞, 1948）、《花都舞影》和《萬花嬉春》堪稱箇中代表。

黑色電影當道的時期，我們還不難發現好萊塢除了推出像《雙重保險》之類的黑色電影，也製作了由鮑伯霍伯主演、充滿活力的彩色喜劇，以及兩部都是金·凱利主演的、最逃避現實的音樂劇。第二次世界大戰中的勝利國，在現實上沒有遭受破壞、貧困、分離和社會不確定的影響，從而也免於面對像其他國家那種悲慘的現實，這點從丹尼·凱主演的《怪人／畸人豔記》（Wonder Man, 布魯斯·亨伯斯通, 1945）和鮑伯霍伯主演的《脂粉雙鎗俠》（圖159）中即可明顯看

出。這兩位著名影星在電影中都是扮演滑稽可笑的人物，宛如成人版的勞萊與哈台、膽小懦弱、不擅於跟女人打交道、在電影中常直視著攝影鏡頭。大部份美國人都未曾直接接觸過戰爭，因此，依然快快樂樂地從商業喜劇中尋找娛樂。而在鮑伯霍伯和丹尼‧凱的電影中，則可看到他們對男人的孩子氣進行揶揄與嘲

諷。後者是一位像卓別林一樣具有優雅和才氣的演員，政治立場左傾，從演藝界退休之後即到聯合國兒童基金會（UNICEF）服務。至於鮑伯霍伯的演技，就遠不如丹尼‧凱那樣精采引人。他政治立場右傾，而且生逢其時，大部分扮演的都是普通老百姓的角色。

159
在諾曼‧麥克勞的喜劇《脂粉雙鎗俠》中，鮑伯霍伯扮演一位膽小懦弱、不擅於跟女人周旋的牙醫師，綽號「一文不名」的波特；而珍羅素扮演的珍妮則是一個災難連連的女性。美國，1948年。

《花都舞影》和《萬花嬉春》風格精煉，具有麥慕連早期音樂片《今夜愛我》的風味。這兩部出色的電影，都是由金‧凱利領銜主演。金‧凱利生於匹茲堡，也在那裡受教育，是位傑出的現代舞者和編舞者。兩部電影都觸及到早期的藝術形式，前者帶有法國印象派繪畫的風格，後者則是帶有默片的韻味。監製亞瑟‧佛雷是位出色的抒情詩人，他在米高梅主持一個半自治性的工作團隊，有點像是畫家的工作室。這種工作組合雖然還是由製作人所領導，但在性質上卻不像1930和1940年代，某些日本片廠那種「分門別類」的製作方式。他們帶有國際性的宏觀視野，不僅熟悉麥慕連的電影，而且也向何內‧克萊爾的電影取經。他們徹底改革美國音樂片，將演出搬離舞臺，風格與《今夜愛我》那種哥德式的幻想世界大相逕庭，例如在《錦城春色》（On The Town, 史丹利‧杜寧和金‧凱利, 1949）中，某些情節是在城市的街道上實地拍攝的。射手製片公司的《一雙紅鞋》（The Red Shoes, 麥克‧鮑威爾和艾默力‧普瑞斯伯格，英國，1948）在美國上映時，獲得巨大的成功，這一點則鼓舞了他們在《花都舞影》的電影終曲加入了一段華麗迷人的芭蕾舞蹈，製作費用超過五十萬美元。[17]至於《萬花嬉春》則未從其他藝術形式或歐洲電影尋求靈感。它是一部純粹美國式的、充滿歡樂、深具感染力的電影。

在經過殘酷的戰爭摧殘之後，這些音樂片和喜劇片是最具娛樂價值的電影類型，在製作觀念和技術上，也持續隨著時代的改變而有所調整。縱使如此，這段期間電影界最重要的趨勢，主要還是主流電影的日趨成熟。例如在嚴肅的電影中，黑色電影、新寫實主義和《羅生門》都有極優異的表現，而每一種類型都

對國際電影後來的發展有著舉足輕重的影響。從此也使得電影風格的變異、與電影美學的轉變日益趨向世界化。換句話說，世界電影自此開始各顯神通，進入互通有無的階段。這種現象在墨西哥、巴西、香港和印度的電影製作中即可明顯看出，世界電影的前景似乎一片光明。當時在美國人口中，還有百分之六十的人經常進電影院，而今天卻只剩下百分之九。1950年代早期，電視已開始讓電影界感到恐慌，而因應之道則是對影像的表現進行大力改造。

註釋：

1. 塞沙爾‧薩瓦提尼重刊在英國《視與聽》雜誌。

2. 湯普遜和鮑德威爾，《電影簡史》，同前引著作。

3. 同上。

4. 同上。

5. 引自塔格‧加拉格爾《羅塞里尼的探險》。

6. 引自瑪莎‧金德的《血腥電影》，同前引著作，第32頁。

7. 巴里‧梭特，同前引著作。

8. 《希區考克-楚浮》，同前引著作。

9. 在《恐怖的伊凡》（*Ivan the Terrible Part 1*, 1945）有很多長拍鏡頭，攝影機的運動也更流利活潑，由此可見艾森斯坦最終還是拋棄了一些自己在早期開發的蒙太奇技術。

10. 關於第一部黑色電影是那一部，各方的說法並不一致，不過有很多人認同的是《梟巢喋血戰》。該片導演約翰‧休斯頓並不是移民，他的戰爭經驗或許讓他認識到好萊塢必須製作一些更嚴肅、更黑暗的電影。此類別的人還有威廉‧惠勒、喬治‧史蒂芬斯和演員詹姆斯‧史都華。

11. 艾爾塞瑟‧湯姆斯：《威瑪時代和之後的電影：德國的歷史圖像》，第374頁。

12. 英國戰時小說電影如《安心度日》（*Went the Day Well*,卡瓦堪提‧亞柏頓，1942）和《邁步前進》（*The Way Ahead*, 卡洛‧李，1944）也帶有紀實片的特質，當時好萊塢製作人和導演理當看過這些影片。

13. 引自羅伊‧雅米斯：《第三世界電影製作和西方》。

14. 桑卡爾柯比塔：《今日印度電影》。

15. 拉傑海亞克斯哈和威爾曼，同前引著作。

16. 引自布紐爾：《美麗與叛逆的雙弓》。

17. 雖然金‧凱利在《封面女郎》（*Cover Girl*, 1944）和《起錨／美國海軍》（*Anchors Aweigh*, 1945）就曾經製作過「夢想芭蕾舞」。

160
1950年代，西方電影觀眾
終於有緣欣賞到亞洲的電
影。薩雅吉·雷在《大地之
歌》中有極優異的表現。印
度，1955年。

雍容浮華的故事 (1953-1959):1950年代電影中的憤怒和象徵主義

雍容浮華的故事 (1945-1952)：6
1950年代電影中的
憤怒和象徵主義

1950年代，日本首相吉田茂是一位親西方、反戰、力主現代化的政治人物。第二次世界大戰盟軍統帥——共和黨的艾森豪，在1953年當選美國總統。自從1947年印度獨立之後，在英國受教育的社會主義者尼赫魯即開始擔任印度的總理，直至1964年逝世為止。吉田茂反對日本在第二次世界大戰所發動的侵略戰爭，主張日本應致力於經濟的發展。而在艾森豪眼中的美國，則是一個以白人中產階級為主的、信仰基督教的現代化國家。報章雜誌上的廣告，主要在於刺激民眾的購買慾，而民眾也紛紛將積蓄用來購買奢侈品，從物質的佔有中，顯耀自己的與眾不同。時髦的婦女，穿著打扮宛如女明星珍妮・李，男人駕車疾馳就像電影中的青春偶像。富國人民的生活，至少在表面上就像活在電影裡描繪的那種烏托邦世界。反之，獨立後的印度隨即陷入激烈的政教紛爭中，而為了解決政治上的混亂局勢、促進社會的公平與正義，無神論的尼赫魯提出一套政經改革方案，試圖將種姓制度的傳統，從印度社會中完全根除。

日本第二個黃金時代

　　在第二次世界大戰深受屈辱重創的日本，到了1950年代，社會逐漸步入繁榮，工商發達，廣告激增，國民財富也急速攀升，一種美國化的消費社會隱然成形。到了1955年，日本政府正式宣告戰後的不景氣從此成為歷史。

161
在推出《浪華悲歌》的二十年之後，溝口健二終於在他第七十七部電影《雨月物語》中，以極其優異的表現獲得西方影壇的肯定。日本，1953。

　　黑澤明的《羅生門》在1950年獲得國際性的認同之後，隨即提高了日本電影進軍國際的信心。不久之後，國產電影也急速增加，年產量超過500部。

　　本章所涵蓋的日本電影製作時期始於1953年，這是日本電影最光輝燦爛的一年，就像美國電影史上的1939年。溝口健二的《雨月物語》、衣笠貞之助的《地獄門》與小津安二郎的《東京物語》，這三位導演都不約而同地推出了自己的力作。還有曾出演多部經典電影的演員田中絹代，推出導演處女作《情書》。之前（見134-135頁）我們曾討論過溝口健二在《浪華悲歌》與《祇園姊妹》兩部時代劇中，以委婉含蓄的手法描繪日本女性為愛忍辱犧牲的故事，攝影風格流利、華麗。至於《雨月物語》則是他生平最重要的電影，繼《羅生

　　雍容浮華的故事 (1953-1959)：1950年代電影中的憤怒和象徵主義

門》之後贏得了威尼斯影展大獎。片中以低調含蓄的敘事手法，描寫十六世紀一位陶藝家受到妻子鬼靈的指引，遠赴他鄉追求功名（圖161）。華美的鏡頭，是由偉大的攝影師宮川一夫拍攝的，細緻流暢的運鏡手法，冷靜而不帶感情。黑澤明的《羅生門》同樣也是由宮川一夫掌鏡的；此外，這兩部電影不僅有相同的製作人，兩位主角也是由相同的演員所扮演。《雨月物語》的結局處理得極為寧靜，電影史上無人能出其右：心存不滿的陶工回到家，才發現家園早已傾頹、妻子也已身亡。而在旅途中邂逅的女子原來就是妻子亡魂的化身，她的聲音幽幽地在空中迴盪：「現在你終於變成我心中想要的那種男人了」。

正如前幾章所討論的：對時光流逝的悲傷，也是小津電影的核心。1953年他製作了此生最知名的《東京物語》，比他1930年代的古典風格更為精煉。這是他招牌的主題裡最動人的作品：父母和孩子之間的關係。一對夫妻在晚年時，動身到外地探望自己的子女。但是兒女們為了生活，在外忙碌奔波，無暇照顧他們。在回程途中，母親病倒，不久即過世。電影結束時，父親獨坐家中，思念著去世的妻子，只好接受「生活就是這樣」的事實。在《我出生了，但……》中使用的技巧依稀可見：攝影鏡頭始終置於眼線之下（圖162），攝影機很少移動，只透過轉場空間或「軸枕鏡頭」，在劇情間穿插靜止畫面，營造出中立的、平衡的敘事感。雖然少了《我出生了，但……》裡那種幽默感，但小津的古典主義變得更加深沉了。

162
在小津安二郎的《東京物語》中，一對老夫妻前往外地探望自己在外奔波的子女。這是他第四十六部電影。從劇照中可見：他依然將攝影鏡頭置於眼線之下。

溝口試圖阻止田中絹代的導演事業，但《情書》顯示這樣做是多麼地錯誤。它精美地捕捉到戰後日本的憂鬱和無奈，而且一場精彩的追逐場景，值得希區考克最好的火車車廂。衣笠貞之助則回歸到形式的探索，這點從他早期的電影即可見端倪。他的《瘋狂》是1920年代在《卡里加利博士的小屋》（詳見98-101頁）之後，一系列探討精神錯亂電影中的一部。1930和1940年代，他

的作品變得較保守，但1953年的《地獄門》卻以精美的色彩製成十二世紀的時代劇（圖163）。依循《羅生門》與《雨月物語》的模式，它在威尼斯影展上備受囑目，又因在比平常還要寬的銀幕上放映而更顯突出。截至1953年之前，國際上多數電影的映像，寬與高度之比大約是一又三分之一比一，規格大致與許多西方風景畫家的畫布相同。除了岡斯的《拿破崙》（見94-96頁），與之後會提到的亨利‧克瑞嘉的實驗電影等極少數例外，幾乎都符合這個「學院比例」。就像二十五年前無聲電影被邊緣化一樣，1950年代，學院將被電影製片

163
日本第一部寬銀幕電影《地獄門》。本片並非完全由衣笠貞之助所執導，但是片中優美的映像則是由他與其攝影師杉山公平共同創造的。

人拋棄，因此相機鏡頭、底片甚至電影銀幕都必須適應。電影業的老闆們一直在尋找使電影與電視不同的方法，他們的解決方案是讓銀幕更大、更寬闊以及「更史詩」。

日本和美國的寬銀幕電影

寬銀幕電影是由法國的亨利‧克瑞嘉在1927年開發出來的。為了讓電影製造出像岡斯在《拿破崙》中的超寬銀幕效果，而不必同時使用三部電影攝影機，於是他在一部攝影機前方加了一個額外的鏡頭，透過這個附加鏡頭，把寬銀幕的影像壓縮成標準尺寸的影片。當影片在電影院放映時，再藉由「相反的鏡頭」將壓縮過的影像還原，呈現出原本寬銀幕的映像。這種效果在1950年代

深受日本導演和攝影師的歡迎。日本繪畫中,除了有長卷軸的傳統(長條形的水平畫面),畫家也時興將三幅不同的版畫結合在一起,構成一種長方形的合成圖像。這種畫面在格局上與西方繪畫顯得大異其趣。日本電影工作者可能是受到此種傳統的影響,而對寬銀幕電影有所偏好。

市川崑——本書又一個新的導演名字,把衣笠貞之助的寬銀幕映像更往前推進。市川崑在1940年代後期即開始拍攝喜劇電影,1953年製作的《普先生》是他第一部成功的作品,對日本當時社會現象大加嘲諷。1963年拍攝的《雪之丞變化》在數十年之後,重新在西方推出,獲得巨大的回響,其中對於寬銀幕映像的處理更是令人耳目一新。例如片中有個鏡頭:黑漆漆的銀幕上,只見左上方出現一個渺小的人影,宛如夜空中一顆微弱的孤星。這種影像很難用語言表現,勉強比擬的話,主角的身影在銀幕上所佔的比例,就像把本書攤開在一片空白的書頁中,只在左上方出現一個小不點的字母。

1954年,日本推出了第一部B級電影《恐龍大作戰》(由本多豬四郎執導),講述一隻暴龍似的生物被原子彈爆炸喚醒的故事。日本最富盛名的國際大導演黑澤明當時尚未涉及寬銀幕電影,不過在這一年所拍的《七武士》,卻有極其突出與創新的表現,使它成為他迄今最成功的電影。雖然這並非第一部日本武士電影,卻是日本在第二次世界大戰失敗後,深受西方影響下的作品。尤其是《驛馬車》和約翰・福特的其他電影。黑澤明把他對「自我犧牲的高貴情操」的興趣,與武士道、西部牛仔等模式融合在一起。故事講述一群受到土匪困擾的十六世紀村民。一般武士都不願伸出援手,除了好心的勘兵衛。他號召了其他六位武士,其中由三船敏郎所飾演的菊千代雖然不具武士資格,卻是個偉大的劍客。在一系列的戰鬥中,他們保衛了村民,但是有三位武士犧牲了,包括菊千代在內。最後,村民們高唱秧歌以迎接新生活,而倖存的武士們則靜靜地走過犧牲同志的墳前,黯然離去。

《七武士》的創新之處,不只在於融合了西方與東方的電影敘事模式,這也是黑澤明的導演生涯第一次用好幾部攝影機拍攝一個戰鬥場面。這樣做不僅可以拉長演出的時間,更可以讓戰鬥的情節自由發展。除此之外,在後製作時,也給予導演無比的自由,可在不同角度的鏡頭中進行剪接,營造出豐富的連貫性。而從圖164中即可看出,裡面還有許多重要的鏡頭是使用150毫米的長

雍容浮華的故事 (1953-1959):1950年代電影中的憤怒和象徵主義

164
1950年代最能顯現出東西方電影之間交流的，莫過於黑澤明的電影。他的《七武士》吸取了約翰‧福特美國西部片的形式，但在畫面構圖上更趨於水平化，而且是運用長焦距鏡頭拍攝。日本，1954年。

焦距鏡頭拍攝的，畫面上空間雖然變淺，但影像卻顯得更為突出。

　　1950年代，二十世紀福斯公司推出了美國第一部寬銀幕電影《聖袍千秋》（圖165），使用新藝綜合體強調雄偉壯闊的史詩畫面，至於這種寬銀幕技術則是把亨利‧克瑞嘉開創的系統加以改良而成的。1897年伊諾‧瑞克特以寬銀幕的底片拍攝《柯貝特-費茲西蒙斯拳擊賽》（見30-31頁），結果讓當時的電影更受一般民眾喜愛；五十五年以後，二十世紀福斯公司大力地行銷《聖袍千秋》，期待達到類似的效果。後來，其他製片廠也紛紛跟進，開始製作寬銀幕電影。

　　寬銀幕電影的創造性應用，讓許多美國電影工作者大開眼界。從此，銀幕不再與人的體形相近。這種寬闊的構圖，在西方繪畫中極為罕見，坐在電影院前座的觀眾必須不斷地轉頭，才能將整個畫面盡收眼底。美國導演因考慮到在銀幕中使用特寫鏡頭，可能會令觀眾暈頭轉向、看得不知所以然，因此一開始都會把攝影機置於距離演員很遠的地方，表演者在帶狀銀幕上排成一列（圖

166）。這種場面安排，也在第二部新藝綜合體的寬銀幕電影《願嫁金龜婿》（*How to Marry a Millionaire*, 尚‧尼可拉斯哥，1953）中被如法炮製，一般稱之為「晾衣繩」構圖法。除此之外，電影工作者也考慮到在帶狀銀幕上使用剪輯，可能會讓觀眾無所適從，因此也盡量使用長拍鏡頭，強調場面中的戲劇性；結果也使得電影鏡頭的長度從平均十一秒增加為十三秒。在1940年代拍攝的電影中，鏡頭的平均長度也有增加，但是在早期的寬銀幕電影中，畫面的景深卻未因鏡頭平均長度的增加而增加。圖165與166中即可看到：每位演員所處的位置，與攝影機的距離近乎相同。這種現象部分是基於彩色底片的使用造成的（電視在此時還是以黑白播出），因為彩色影片的感光度較黑白底片為弱，所以在拍攝時必須將攝影鏡頭的光圈加大；而當鏡頭的光圈放大時，相對地也會使得焦距變短、從而造成影像變得較為平板。

正當此時，立體（或稱3-D）電影也在美國出現，對上面的問題提供一種有趣的解決。立體電影是運用兩部毗連的攝影機以相同的角度攝取鏡頭，好像在模仿人類以雙眼在看東西一樣。兩個稍微不同的影像，在戴上特殊眼鏡觀看時會在眼中產生奇特的現象，前景中的影像會向前進、背景則會向後退。《布瓦納魔鬼》（*Bwana Devil*, 阿曲‧奇奧博勒，美國，1952）是第一部3-D立體電影。由於攝影設備繁複笨重，攝影機的移動很難操作；此外為了配合光圈縮小，拍攝時必須用到大量燈光，現場燠熱難當，讓工作人員備受煎熬。這種情況與早期的無聲電影遭遇到的難題極為相似，對此導演也無可奈何，但是何內‧克萊爾或魯賓‧麥慕連在面對類似惱人的問題時卻能運用智慧，在新的電影形式中注入更引人的戲劇性，這也是兩者之間最大的差異所在。在少數的立

165
自默片時代以來最舞台化的演出。在亨利‧科斯特的《聖袍千秋》中，寬銀幕表現變成電影的主流。美國，1953年。

166
在尚·尼可拉斯哥的《願嫁金龜婿》中，貝蒂胡頓、羅利卡洪、洛琳·白考兒、卡梅隆米契、瑪麗蓮夢露等所有演員都一字排開，顯現出典型的「晾衣繩」的構圖畫面。美國，1953年。

體電影中，較為可觀的有《科欽之子，塔臘》（Taza, Son of Cochise, 道格拉斯·瑟克, 美國, 1954）、安德烈·迪杜斯製作的《蠟像館》（House of Wax, 1953, 因為導演是個獨眼龍，無法體驗到立體效果，因此更加引人注目），以及希區考克嚴謹又戲劇性十足的《電話情殺案》（Dial M for Murder, 1954）。但是，立體電影並未受到眾人的歡迎。一般觀眾對戴著眼鏡看電影都無法適應，因此，1955年即停止製作3-D電影，只在後來才零零星星地復甦。1990年代，索尼公司曾製作了一些大規模的Imax3-D電影院；此後幾十年裡，許多主流電影也以2D和3D的形式提供給觀眾欣賞。我們將在第十一章繼續討論其中的創新元素。

美國與南亞的緊張情勢以及
劇情片的流行

在這期間，從個別電影風格的分析中，並無法分辨出日本電影與美國電影之間最重要的差異性，只能從電影風格對社會的變遷做出何種反應去觀察。本章論點的核心是：1950年代的電影反映了這個時代的緊張局勢。當日本首相吉

田茂慎重其事地致力於日本現代化的同時，小津安二郎、溝口健二和田中絹代則在電影中，記錄戰爭對日本社會所造成的巨大衝擊[1]；同樣地，有些美國電影工作者，也試圖在電影中反映當時美國社會的重要特徵。事實上，許多美國電影工作者對艾森豪時代那種樂觀進取的、消費主義的、因循苟且的生活方式深感滿意，因此他們的電影也自然反映了那種因循樂觀的世界觀。例如1954年出品的懷舊音樂片《銀色聖誕》（*White Christmas*, 麥克‧寇提茲, 美國）即是當時最受歡迎的美國影片。四年後推出的《南太平洋》（*South Pacific*, 喬舒亞‧洛根, 美國, 1958）也在全美造成轟動，描繪的是南太平洋小島上，居民無憂無慮的生活。

雖然如此，美國主要的電影工作者無法漠視日益嚴重的「青少年」問題；還有與蘇聯之間越演越烈的「冷戰」，使得他們的國家不像以前那樣具有凝聚力了。其次、也更有趣的一點是：1940年代末和1950年代初美國電影已呈現成熟的風貌，這為電影工作者提供了新的典範、嶄新的劇本和拍攝手法。社會的變化面貌可透過更複雜的戲劇性表現、表演可以更為粗糙尖銳、燈光的使用則顯得更自然，而大圓滿的結局不必然是票房成功的保證。在這種認知下，美國電影工作者也極力在自己的電影中調和這兩種創作原則。一方面，附和了艾森豪時代的意識形態，在電影裡表現出更多的娛樂性，讓情節顯得更生動感人，試圖讓逐漸流失的觀眾重返電影院；而另一方面，則是更忠實地呈現劇中人物的心理，以及真實的社會風貌。而在1953至1959這七年間，美國電影也就是在這兩種創作理念的交相激盪下，呈現出更為豐富多元的面貌。

1950年代的美國社會，雖然表面上顯得因循苟且，但在這段期間，大眾文化卻經歷一場劇烈的變化。1952年，美國最高法院對羅塞里尼的《奇蹟》（*Il Miraculo*, 義大利, 1948）的案子做出判決，認為電影應與其他藝術表現形式，享有相同的表現自由。這個判決雖然並未對電影界造成直接、立即的衝擊，卻提出了一種新觀念：將電影視為一種自我表達的創作形式。1954年，比爾‧哈利和彗星合唱團在 "Rock Around the Clock" 這首搖滾歌曲中，不僅為流行樂曲注入一股新的能量，更風靡當時年輕的一代。由獨立製片人奧圖‧普瑞米格製作兼執導的《憂鬱之月》（*The Moon is Blue*, 1953），無視片廠製作的陳規，在片中率先使用「處女」與「情婦」這些在當時猶被視為不雅的用語。同年的《飛車黨》（*The Wild One*, 拉斯羅‧班尼戴克, 1953）內容描述一群行為放蕩

的叛逆青年，騎著摩托車在小鎮中到處肆虐，卻能安然無事、逍遙法外。在《養子不教誰之過》（*Rebel without a Cause*, 尼古拉斯‧雷, 1955）（圖167）和《天倫夢覺》（*East of Eden*, 伊力卡山, 1955）這兩部電影中，則更直接地對青少年問題進行探討。兩部電影都是由時年二十四歲的詹姆斯‧狄恩演出，他出身於紐約演員訓練班，卻在電影發行那年因車禍而喪生，立即成為當時青少年心中永恆的偶像。

普瑞米格繼《憂鬱之月》後，不到兩年又推出另一部引發爭議的電影《金臂人》（*The Man with the Golden Arm*, 1955），內容觸及吸毒的問題。導演史坦利‧庫伯力克較普瑞米格更具藝術才華，對生命的看法與普瑞米格同樣帶

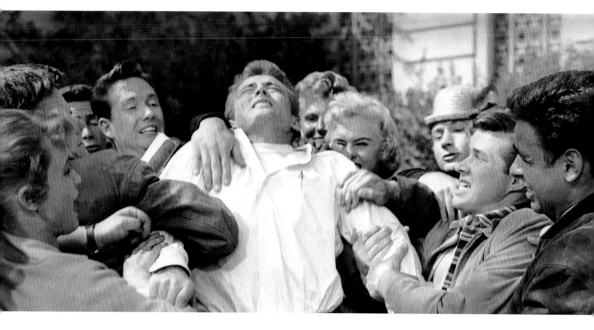

167
在尼古拉斯‧雷的寬銀幕電影《養子不教誰之過》中，詹姆斯‧狄恩有極其優異的演出。本片暗示青少年的問題不能完全怪罪於社會的貧窮。美國，1955年。

有強烈的悲觀色彩。庫伯力克最初是一位劇照攝影師，從執導第一部電影起，即能精確地掌握電影製作的大多方面。他的第三部電影《殺手》（*The Killing*, 1956）描述一個強盜的緊張劇情；《光榮之路》（*Paths of Glory*, 1957）則描繪第一次世界大戰裡的冷漠軍官。人們很快地就清楚知道庫伯力克是一位重要的電影藝術家，他可說是沒有流動性或自由主義的奧森‧威爾斯、沒有歡樂的巴斯特‧基頓。他的電影對艾森豪時代的美國極盡諷刺之能事，對世界現狀的刻畫精彩絕倫，充份呈現出劇中人物虛無的精神狀態。

電視也對艾森豪時代的偽善與保守大加撻伐。在電視影集《馬蒂》（*Marty*, 1953）中，主角是一位相貌平庸、肥胖粗魯的屠夫，這部影集推出後曾轟動一時，1955年由狄柏特・曼恩改編成同名電影，片中將原本孤獨、絕望和低自尊的主題略為淡化。電視不僅提供新的、更為寫實的題材，也為保守謹慎的電影界引進了一批年輕的新銳導演：薛尼・盧梅、羅勃・阿德力區、羅勃・帕理希及狄柏特・曼恩。

隔年，美國密西西比出身、二十一歲的搖滾歌手艾維斯普里斯萊，把比爾・哈利新近創作的搖滾樂曲帶往流行的高峰，這些樂曲帶有爵士與藍調的風格，讓年輕的一代如醉如癡，讓老一輩橫眉豎目，最後將貓王塑造成全世界最受歡迎的搖滾明星。1956年，在美國老牌導演約翰・福特拍攝的西部片《搜索者》（*The Searchers*）中，偶像明星約翰韋恩飾演一位種族主義的漂泊者。如同日本的《魔斯拉》，低成本、大眾化又深富啟發性的科幻電影也開始在美國萌芽。這些科幻電影，敘述的不外乎世界正面臨外星人入侵的威脅。

導演伊力卡山與友人共同創立的紐約演員工作坊，其理論根基結合了佛洛伊德的精神分析，以及莫斯科劇場導演史坦尼斯拉夫斯基的演劇理論，斯拉夫斯基教導演員深入內心探索，挖掘心中的慾望與恐懼，再刻意把它抑制下來。透過這種新型的表演技巧與方法，演員不再以誇張的方式炫耀角色的性格，反而將感情不露聲色地隱藏下來。在《飛車黨》裡擔綱演出的馬龍白蘭度出身內布拉斯加，在紐約戲劇界嶄露頭角，表演風格一反好萊塢的虛矯造作，後來躍居美國最著名的明星。他鄙視電影的瑣碎，從《男兒本色》（*The Men*, 弗列德・辛尼曼，1950）開始，他把自己支離破碎的舞台表演技巧導入到電影中，一個現代感、西化、初始的、性感的個人風格於焉誕生！馬龍白蘭度在寬銀幕彩色電影的演出，以及詹姆斯狄恩的兩部電影，都具有這種風格；寬銀幕電影的影像風格，與電視影像那種日常生活的特徵正好形成強烈對比；電影公司即是試圖透過寬銀幕影片，把真實世界與幻想現實之間的距離拉長，但是透過這種風格卻也製作出一些電影史上最具現實感的電影。

這些五花八門的現象，最後導致美國當時的流行藝術，在主題、聲音和目標上發生了根本的轉變。有些導演如普瑞米格和伊力卡山，試圖將當代的題材如種族、青少年、性行為以及工會制度，直接引進美國電影中。二十世紀初，

艾達‧盧皮諾在《駭人聽聞》（Outrage, 美國, 1950）以一種支離破碎的視覺方式，描繪一名年輕上班族在夜間被追逐和強姦，彷彿這是一部蘇聯電影。在《岸上風雲》（On the Waterfront, 美國, 1954）中，白蘭度是一個被老闆背叛

的前拳擊手，勇敢地對抗工會惡霸。卡山經常在街上實景拍攝，角色的臉上沒有任何補光（圖168）。卡山用他的方式作為對封閉浪漫現實主義的重擊——這是好萊塢自1920年代以來，對人類生活理想化和情感化的觀點。演員工作坊訓練出一批極為優秀的明星，如馬龍白蘭度、蒙哥馬利‧克里夫、雪莉‧溫特斯、卡爾馬登、洛史泰格等，後來對西方電影也造成很大的影響。[2]

168
馬龍白蘭度在伊力卡山的《岸上風雲》扮演一位被出賣的拳擊手，挺身與工會對抗。電影中方法論的表演方式對勞勃狄尼洛以及其他下一代的紐約演員造成巨大的影響。美國，1954年。

這段期間，羅勃‧阿德力區製作的《大刀》（The Big Knife, 1955）為美國演技派演員提供了一個發揮所長的舞台。片中，洛史泰格扮演一位電影製片廠的老闆，事業正遇到一些不確定的因素，而個人的性生活也出現了問題。在這種情形下，他決定要找出自己的性格特徵。有一天，他到一家百貨公司閒逛，想看看裡面有什麼東西最能代表自己，例如領帶、皮鞋、廚房裝備之類的。走遍這家百貨公司之後，他終於從一支「帶有問號形狀」的領帶別針上發現到：「問號」最能代表自己的特色；他就是一個充滿「問號」的人。於是，他買下別針，直到電影結束都戴著它。在現代美國電影中，這種實驗性的心理探索，對一些著名的演技派影星產生很大的影響，如勞勃狄尼洛、達斯汀霍夫曼和梅莉史翠普。

許多電影歷史學家現在主張：1950年代中期最有趣的美國導演，是把心理和社會問號帶入曾經傳統的寬銀幕通俗劇中。在主流娛樂電影中，有三位導演對劇中人物的心理探索特別感興趣，角色人物在電影裡所表現的憤怒近乎到了歇斯底里的地步。一般影評起初對這些電影都不看好，後來卻成為那個時期最具影響力的電影。這三位導演，第一位文生明尼利在前文已提到過。他在《時

鐘》的流利長拍鏡頭，為希區考克在《奪魂索》的十分鐘連續鏡頭鋪路；他也是《花都舞影》的導演。文生明尼利對藝術的興趣，遠較許多其他美國導演更為廣泛。他長期在紐約居住，在那兒看過歐洲製作的電影，尤其是馬克斯·奧菲爾斯的作品，從中學到如何把不同的場景統合成長拍鏡頭。他熟讀佛洛伊德，也對超現實主義充滿興趣。他的電影《蜘蛛網》（The Cobweb, 1955）就是從這種知識與興趣中發展出來的。故事發生在一家精神病院，院裡的工作人員與病人因為購買窗簾與否而發生一連串口角；一個近乎可笑的神經質縮影。1919年羅勃·維奈在《卡里加利博士的小屋》，以影像呈現角色的心理扭曲；而在《蜘蛛網》裡，看似正常的圖像並未出現類似的陰影。反之，文生明尼利及攝影指導喬治·福爾西充分運用寬銀幕的新可能性，營造出豐富的視覺效果，來表現主要角色們的精神緊張。

導演尼古拉斯·雷更進一步。具有社會意識、麻煩纏身和雙性戀的他出生於威斯康辛州，師從法蘭克·洛伊·萊特學習建築，並製作了兩部戰後最重要的美國電影：《以夜為生》（They Live by Night, 1948）和《孤獨之地》（In a Lonely Place, 1950）。1954年，他用新的全彩底片製作了一部低成本的西部片《荒漠怪客》（Johnny Guitar, 美國）（圖169）。他重新改寫劇本，並在裡面加入了激烈的新政治觀點，帶有反政治迫害的調調。故事描寫一位在阿布奎基郊外經營酒館的女強人，苦苦等待鐵路建設的駕臨。這個有原則、個人主義的主角，由身材矮小、1930和1940年代自封「好萊塢女王」的瓊·克勞馥扮演，獨力與當地銀行家和執法者的惡霸策略相對抗。她角色的這種男性化，賦予了這部電影一些流動的性別認同感，強勢的程度，連片名上的「主角」強尼（斯特林海登飾演）也被比了下去。結果，他們角色互換，成了瓊·克勞馥和梅塞德斯·麥坎布里奇的對決，在劇終拔槍相向。

《荒漠怪客》在美國發行時，

170
導演道格拉斯・瑟克在《深鎖
春光一院秋》中,把艾森豪時
代的美國那種令人窒息的社會
狀態,描繪得鞭辟入裡。美
國,1956年。

並未獲得影評人的青睞。瓊・克勞馥曾說:「像這種大爛片,根本沒什麼好說
的。」然而,即使它不是最偉大的電影之一,也是最偉大的美國西部片之一。
法國導演兼影評人楚浮曾寫道:任何排斥《荒漠怪客》的人,「就不應該再去
看電影了……這樣的人永遠不會了解什麼是靈感、鏡頭、想法、好電影,甚至
不知道電影是什麼。」這是因為它成熟的愛情故事和譴責暴徒統治;瓊・克勞
馥和其他演員,把劇中人物強烈的精神病徵生動地表現出來;透過這個難搞女
星的精采演出,讓本片更形出色;尼古拉斯・雷塑造人物宛如在下棋,對空間
的使用宛如建築;本片奇妙和不尋常的色彩使用;關於「男人的構成」及「男
人為什麼害怕女人」的歇斯底里。即使今天以寬銀幕的格式來看它,仍充滿壓
抑的感覺。

　　道格拉斯・瑟克則透過精闢的手法,巧妙地將美國傳統社會中潛在的焦慮
顯現在主流娛樂電影中。道格拉斯・瑟克1900年生於丹麥,在德國成長,1920
年代成為劇場導演,後來才轉往電影界發展。在德國製作了九部電影之後,逃
離納粹,最後在好萊塢落腳,並從1943年開啟新的導演生涯。身為知識分子,
瑟克發現製片廠劇本的侷限性,但在3-D立體電影《科欽之子,塔臘》之後,

又製作了一系列非常成功、光彩奪目的劇情片，揭發一般美國中產階級的性壓抑。在這些電影中，最具影響力的是《深鎖春光一院秋》（*All That Heaven Allows*, 1956），談到一位寡婦因與家中園丁日久生情，而受到親朋好友以及社會的鄙夷與不齒。在十三、四歲時，瑟克的父親送給他一本梭羅所寫的《湖濱散記》。他很愛這本書，並把它織入這個帶有偏見的故事裡（圖170）。圍繞園丁這個角色，他創作了一系列象徵自然的影像，並把這些與寡婦那些愛批評的朋友們貧瘠的生活進行對比。瑟克以超凡脫俗的方式，親切地描繪了艾森豪時期美國中產階級的諸多細節。漸漸地，寡婦越來越被這個烏托邦所束縛，而瑟克則揭露了自己對這種束縛的順從與惡毒。這個社群認定對她來說，這位園丁太年輕、也太工人階級；他們被她的還有性慾、且居然膽敢表達出來給嚇壞了。他們希望她能夠昇華自己的內心生活，並把它轉化為對窗簾的關注和修剪整齊的草坪。在影片後段有一個令人心碎的場景：她的兒女們給她一部電視機，售貨員說：「大多數主婦們都說，電視讓她們多少有點事做。」瑟克則拍攝她被框囚在玻璃框架中的倒影。《深鎖春光一院秋》成為最常被提出來的、

171
陶德・海尼斯贏得奧斯卡的《遠離天堂》，引用了經典的《深鎖春光一院秋》中許多表現素材。本片由茱麗安・摩爾擔綱演出，美國，2003年。

MEHBOOB PRODUCTIONS PRIVATE LTD. PRESENT
NARGIS · SUNIL DUTT · RAJENDRA KUMAR & RAAJ KUMAR
MOTHER INDIA
TECHNICOLOR
मदर इंडिया DIRECTED BY MUSIC
MEHBOOB NAUSHAD

顛覆主流製作的範例之一。德國新銳導演法斯賓達把這種美國1950年代的看法，更新為1970年代德國的自我否定和偏見的問題（見356頁）。美國獨立製片導演陶德·海尼斯把它改編成《遠離天堂》（*Far From Heaven*, 2003）（圖171），片中主角嫁給一個同性戀男人，園丁則是由黑人所扮演。在挪威，比《深鎖春光一院秋》早五年，廣受讚譽的導演阿斯翠·亨寧·詹森在她美麗的電影《克萊恩的糖果商》（*Kranens Konditori*, 1951）曾發表過類似的題材，但瑟克是否看過就無從得知了。

這段期間，印度每年大約製作了270部電影，比起日本的500部算是小巫見大巫。270部電影中，將近一半講的是北印度語。到了1970年代中期，產量增為500部；又過十年以後，則又倍增。

172
印度影史上最著名的電影《印度之母》中的宣傳海報，女演員娜吉絲所扮演的拉荷正與人合力從田中推開巨石。攝影機的鏡頭以旋轉方式往水平線上拍攝，強調她的賣力以及強烈的立式構圖。1957年。

1950年代中期製作的印度電影中，音樂片仍然佔有優勢地位，音樂劇甚至比美國更受重視。尤其是默荷巴布和固魯·杜德這兩位導演，在這種類型的核心地位，就像美國的道格拉斯·瑟克和文生明尼利。

默荷巴布從1930年代晚期到1964年去世為止，一直都是印度電影界的傳奇人物。生於印度西北方古札拉省一個農莊的他，在孟買的片廠從基層工作一路往上爬，1935年執導了他的第一部電影，1942年創辦了默荷巴布製片公司。他早期拍的都是「社會片」，帶有潘特爾的風格；但在1950年代，開始詳細闡述他充滿激情的故事情節，並以新的視覺效果來拍攝，呼應了當時美國電影的流行趨勢。他的顛峰之作是1957年出品的《印度之母》（*Bharat Mata*, 印度, 1957

），後來成為世界電影史上一個重要的里程碑，經常被稱為印度電影的《亂世佳人》。如同《深鎖春光一院秋》及當時許多美國的劇情片一樣，它描繪了一個女人的痛苦，以探索社會的本質和社會變遷。片中，一個上了年紀的婦人拉荷在回顧她的一生。當她聞到花環的味道時，回憶起她的青春和婚禮。我們看到她的家庭如何受到貪婪地主的剝削——印度電影中常見的主題——而她的兒子一個是如何接受迫害、另一個又是如何起而反抗。拉荷在田裡辛勤地工作，她那鑲滿金色花飾的臉龐，在飄動的緋紅面紗下更顯得光彩，讓人想起亞力山大·杜甫仁科的《軍火庫》（見109-110頁）裡那些動人心弦的鏡頭。這部電影後來又以彩色影片重拍，攝影機以不同的角度來強調她在工作時的辛勞。影像強而有力，具有《荒漠怪客》的強度。我們不知道默荷巴布是否像文生明尼利和薩雅吉·雷一樣讀過佛洛伊德，但是他的電影顯現出一股濃厚的精神分析色彩，尤其當拉荷被迫殺死自己的兒子時。電影的片名即暗示：劇中角色並不僅是個案，而是代表印度這個掙扎中的民族本身。有一次，拉荷渾身泥濘，變成了字面上「泥土」的一部分；而另一幕，農民在田野中排出印度的地理輪廓（圖173）。這部電影對土地的膜拜，有如亞力山大·杜甫仁科，也像道格拉斯·瑟克對梭羅《湖濱散記》的一片真情。

173
默荷巴布的電影反映出印度總理尼赫魯的民粹主義精神，在田中工作的農民圍成印度國土的形狀。

《印度之母》是在神秘、別具一格的文化中製作的，這種文化與美國大異其趣，但勞動與現代性的主題卻在影片底層流動。一如《荒漠怪客》和《深鎖春光一院秋》，雖然絕望，又充滿喜悅。「世界充滿神奇」是電影裡的歌曲，噩夢雖未過去，光明卻非遙不可及。當辛苦生產的穀物被地主拒絕時，拉荷與兒子相擁而泣的鏡頭，是電影中最自然的演出。扮演拉荷的娜吉絲——印度最知名的女演員居功厥偉。五歲即童星出身的她，當時也只有二十七歲，已經在拉吉·卡普爾的電影《流浪漢》裡獲得巨大的成功。在印度，並沒有類似伊力卡山的演員工作坊，然而娜吉絲和其他演員在電影中全力以赴、熱情的演出，為印度電影開拓出嶄新的境界。從圖172即可看到她和其他人合力，從田裡推開巨石時汗流浹背的表情。電影本身的力量來自於她勤奮的演出。臉上的濃妝掩蓋了深受煎熬的痛苦，就像戴著面具一般，與珍·惠曼在《深鎖春光一院秋》裡的表現可說具有異曲同工之妙。有一幕她被緊緊地框在畫面裡，緊到連頭髮都看不見。如同電影裡最有名的一首歌裡的歌詞：「如果生活是毒，我們也必須把它喝下。」這部電影的主題，在於宣揚堅忍不拔的毅力和承擔苦難的精神，這一點是與瑟克最大的差異之處。相較之下，它的思想比《深鎖春光一院秋》來得保守。在瑟克的電影中，所要傳達的訊息是「忠於自己」，而默荷巴布的則是「忠於上天的旨意，發揮人類內在的道德感。」

　　《印度之母》就如同一支氣壓計，可探知在印度的社會壓力。重要的是，它不僅在印度打破票房記錄，而是在大多數美國電影勢力尚未主導的地方，像是中東、中國、蘇聯甚至非洲，都大受歡迎。其中，社會關懷（開場的鏡頭是建造一座新水庫）與家庭劇情的結合，變成非西方電影的新典範至少達十年之久。還有令人驚訝的一點：這個以印度教為主的國家最知名的電影裡，導演默荷巴布和演員娜吉絲都是穆斯林。

　　如果說《印度之母》是印度的《亂世佳人》，那麼固魯·杜德就是印度的文生明尼利。與深受新寫實主義啟發的里維·蓋塔相同，杜德生於1925年，在加爾各答受教育，是一位左翼知識分子、印度人民劇場聯盟的成員。然而，他的思想不像蓋塔那麼激進，1940年代早期曾學過舞蹈，也因編舞而投入電影製作。他從1952年開始導戲，而他最重要的電影《紙花》（Kaagaz Ke Phool, 1959），也是印度的第一部寬銀幕電影。這是一個強烈的體驗，因為杜德本人擔任主角，演出這部自傳式的電影：一位電影導演回憶片廠電影製作的黃金時代。

片中主角在劇終時，死在自己的導演椅上；杜德則在票房失利後不到五年，自殺身亡。

和文生明尼利的許多電影一樣，《紙花》是一首藝術家的哀歌，對過往的輝煌嘆息，其中不僅有引人入勝的情節，樂曲的創作也極令人激賞。片中主角是一個英語家庭出身的富家子弟，對「汙穢下流的電影界」極為不齒，而相同的偏見也毀了他的婚姻。後來，一個濛濛細雨的夜晚，他在一棵菩提樹下與一位女子邂逅，而陷入戀情，並要她在電影裡扮演女主角，片名是《寶萊塢生死戀》（見125頁）。但是在演出時，她卻拒絕化妝打扮，認為化妝讓她變得虛假不自然、看起來就像一隻猴子。由此可見，導演在《紙花》中有意對印度過去的電影展開批評，對於富麗堂皇的布景也頗有微詞。

固魯·杜德的電影風格在當時極富特色。他透過快速後退的推拉鏡頭，重複呈現大塊空間，這種少見的運鏡手法，甚至在溝口健二、奧菲爾斯和文生明尼利這些大師級導演的電影中都未曾使用過。本片最完美的連續鏡頭，就是透過這種手法拍攝的，而歌舞劇情則是在攝影棚演出的。女主角來到一片廣闊無垠的空間，一道閃爍的光芒自銀幕上方往下斜斜穿過（圖174），耳邊響起「時間讓我們嘗到甜蜜的痛苦」的歌聲。導演和女主角靜靜地站在舞台，攝影機往後拉回，然後圍繞著他們在空間中旋轉。精緻的歌舞表演，讓人聯想起《花都舞影》最後那場芭蕾舞。

東南亞的其他國家，感受到印度音樂劇藝術發展的影響。1924年，上海製片家邵仁枚與排行第六的兄弟邵逸夫，在新加坡共同創辦東南亞最成功的電影公司。另一個兄弟邵醉翁則在上海經營類似的片廠。在小有所成之後，他們又打算在這個區域設立新據點。不久之後，他們成了馬來西亞的最大玩家，拍攝戲劇、愛情故事和恐怖電影。在一些沒有電影院的村莊，邵氏兄弟會在田地上搭起臨時的露天帳篷，以移動式的放映機來測試當地觀眾

174
在固魯·杜德的《紙花》中，片中的導演正與他的繆思在一個空蕩蕩的攝影棚中相會。這部電影並未留下任何寬銀幕的影片，但從這幾個罕見的舞蹈鏡頭中，顯現出導演對燈光運用的大膽。印度，1959年。

對電影的品味；觀眾夠多的地方，邵氏公司就蓋起永久的電影院。1930年代早期，他們在歌舞廳和遊樂園迅速地擴張，到了1939年之前，已經橫掃馬來西亞、泰國、印尼和現在的新加坡，擁有139家電影院。第二次世界大戰讓擴張緩和了下來，但是戰後又重新起步。不出幾年，他們的子公司馬來電影公司在戰後那幾年製作了300部電影，由中國和印度導演分別執導，其中印度導演拍攝的亮麗風格電影較受當地觀眾偏愛。也就在這幾年，傳奇的馬來西亞演員、歌手兼導演比·南利（1929-1973）崛起，一般稱他為「東方的金·凱利」，他製作了七十部電影、也錄製過上百首歌曲。

　　邵氏公司很快就搬到香港，但在他們抵達之前，香港的電影製作就已生氣蓬勃。1940年代晚期，大量湧入來自中國的人才，使得1952這年的電影製作量提高到將近兩百部之多。這一時期最早、最具創新性的是情節劇，就像印度的情況一樣，包括朱石麟的《一板之隔》（香港，1952）。朱石麟是當時香港最優秀的導演，他的《一板之隔》帶有社會性的主題，卻以劇情片的形式來加以包裝。

　　1957年，邵逸夫也來到香港，在那裡以每平方英呎45分錢的價格購買了46英畝土地，並建立了世界上最大的私人電影製片廠。不久之後，在邵氏公司上班的員工達1,400人，分佈在25個部門；1962年他們在香港的事業開始飛黃騰達（圖175）。然後，他們從黑澤明的武士電影大量取經，建立了東方的武俠電影類型。邵氏明星如李小龍等，在1970年代大放異彩；快速、精心編排的邵氏風格，也將影響此後的動作電影。

　　韓國並未受到邵氏公司的影響。1954年韓戰結束時，首都漢城只製作了九部電影，但是到了1959年增加到100部以上。

175
邵氏兄弟公司出品、何明華執導的《鐵扇公主》，改編自中國的古典小說《西遊記》。1966年。

雍容浮華的故事 (1953-1959)：1950年代電影中的憤怒和象徵主義

萬隆會議和新的政治電影工作者

　　印度在1950年代中期，出現第三位重要的導演：薩雅吉雷，他突出的表現使得《羅生門》現象在印度重演。如同黑澤明的《羅生門》在1950年把日本電影推進世界，1955年的《大地之歌》也讓印度電影在國際影壇揚眉吐氣。《大地之歌》在西方獲得空前的成就，在紐約連續播映了六個月之久，隨後更引發國際間對印度電影美學的關注。《印度之母》也曾在國外播映，但在美國和歐洲卻未造成太大的回響。《大地之歌》受到義大利新寫實主義的影響，帶有西方的趣味，內容剔除了印度電影慣有的宿命觀，既未涉及宗教、也未使用「瑪沙拉」音樂。如果說默荷巴布和固魯·杜德是印度的道格拉斯·瑟克和文生明尼利，那麼薩雅吉雷就近似於印度的伊力卡山。

　　薩雅吉雷1931年生於印度的加爾各答，家庭帶有濃厚西方文藝氣息。從小對美國電影就非常沈迷，尤其是劉別謙的作品，以及葛里菲斯電影中的女演員莉莉安·吉許。1930年代，他甚至寫信給美國女演員和歌手狄安娜·杜萍表示愛慕之意。他曾經在偉大的孟加拉詩人泰戈爾所創辦的學校就學，深受自由校風的薰陶；終其一生，他不斷在自己的電影中引述泰戈爾的詩文。1947年，他與友人共同創立加爾各答電影俱樂部，裡面不僅有他本人的介紹，還包括蓋塔和其他在世界電影中揚名的大導演。加爾各答電影俱樂部就如同巴黎、紐約和倫敦的電影俱樂部一樣，對電影藝術的提倡不遺餘力。薩雅吉雷曾在俱樂部中觀賞艾森斯坦的《波坦金戰艦》不下二十次，也曾邀請普多夫金以及尚·雷諾到電影俱樂部演講。1951年，他協助尚·雷諾在加爾各答拍攝《河流》（*The River*, 印度-美國）。薩雅吉雷在1960年代因《女神頌》（*Devi*, 1960）和《孤獨的妻子》（*Charulata*, 1964）成為國際藝術電影的重要人物，在下一章會對他的電影風格和主題進行詳細的介紹。本章中介紹的《大地之歌》，主要在描繪印度鄉村世俗的、自由的生活，具有濃厚的啟蒙意圖，一推出即深受各界矚目，也是印度第一部受西方熱烈擁抱的電影。

　　片中的主角阿普，父親是一位傳教士。阿普的父親離鄉背井到外地工作，兄弟和年老的姑媽卻相繼過世。電影最後，家中的其他成員也紛紛遠離家園。薩雅吉雷運用自然的燈光（圖176）、現實的衣裝和不平衡的演出，類似這種

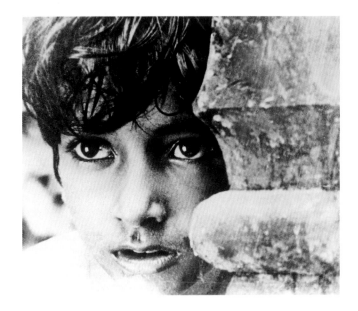

創新的手法，當時在印度還極為罕見。受到尚・雷諾極深的影響，他誘發片中童星和演員以寫實的方式表演。他曾受過繪畫訓練，第一個工作即是為書籍畫插圖；右上圖（圖177上）即是他為小說《大地之歌》所作的木刻，電影《大地之歌》也是這本小說改編的。這一幕表現阿普和朋友第一次看見蒸汽火車，是本片最令人難忘的鏡頭之一。薩雅吉雷相信在尼赫魯的工業化政策之下，印度將會有光明的前景，因此，火車的來臨也象徵光明和希望。

176
在薩雅吉・雷的《大地之歌》中，描繪印度鄉村一位小男孩的童年往事。印度，1955年。

177
右頁：從這三張珍貴的圖中，顯示電影影像的演變。薩雅吉・雷在《大地之歌》小說中所繪製的插圖，透過木刻表現火車抵達（上）；在製作草圖中，則以較具線性風格顯現相同的時刻（中）；在實際拍攝時，火車的鏡頭離得很遠（下）。三者共同的特徵只在於火車頭上噴出的蒸汽。

《大地之歌》是薩雅吉雷製作的阿普三部曲之一，第二部是1956年拍攝的《大河之歌》（*Aparajito,* 1956），描繪阿普長大成人、父母過世的情節；最後是《阿普的世界》（*Apu Sansar,* 1959），片中阿普的夢想是成為小說家，他娶妻生子，妻在產後死亡，他棄子離家，最後返家與子重聚。阿普三部曲的成功也將薩雅吉雷推進好萊塢，他遇見伊力卡山和比利・懷德。比利・懷德早在1944年就已導了著名的《雙重保險》，當時正在製作經典喜劇《熱情如火》。和其他重要的國際性電影創新者如艾森斯坦和布紐爾一樣，薩雅吉雷不久即對好萊塢感到失望。比利・懷德曾對他說：「嗯，我認為你是個藝術家，而我不是。我只是個生意人，而我喜歡那樣。」薩雅吉雷後來評道：「美國電影裡沒有詩人。」在本章結束前，我們會發現：事實上正當薩雅吉雷來到這個國家之時，美國至少已產生過四位偉大的電影詩人，其中每位在那段期間也都推出了一部不朽的傑作：如《搜索者》（約翰・福特，1956）、《迷魂記》（希區考克，1958）、《歷劫佳人》（奧森・威爾斯，1958）和《赤膽屠龍》（霍華霍克斯，1959）。

　　1950年代中期的印度電影確實令人激賞，但是想充分地了解，則必須考慮到當時世界的政治情勢。前十年已如火如荼的去殖民化運動仍持續進行；而1952年的埃及革命，是阿拉伯世界的重大事件；阿爾及利亞的國家解放陣線正

對法國政府展開攻擊；突尼西亞也在1956年脫離法國統治，成為一個主權獨立
的國家。

在全世界，各地人民紛紛起義，對來
自其他國家或自家領導人的壓迫進行抵制
反抗。1955年，二十九個亞洲和非洲國家
在印尼的萬隆召開會議。這就是萬隆會
議，旨在建立印度、中國、日本和埃及等
國家之間經濟和文化上的聯繫。不久後
又發展成所謂的不結盟運動，參與者除了
這些國家外，還有南斯拉夫、印尼和許多
非洲及拉丁美洲國家。這些結盟國既不屬
於資本主義的「第一世界」，如北美、歐
洲、澳亞，也不屬於共產主義的「第二世
界」，如蘇聯及其附庸國。它們是自成一
格的「第三世界」，後來便有了這個稱呼。

這些事件對電影史有影響。如果「第
一世界」製作了封閉性的浪漫寫實電影，
「第二世界」追隨蘇聯的寫實主義路線，
那麼「第三世界」就試著把它們融合在一
起。萬隆會議在政治的認同上，位於三角
座標中的第三點，同樣地，在世界電影的
三角版圖上，自然也顯現出一種有別於兩
者的、第三世界的電影風格。像《印度之
母》這樣的電影，已經在許多這些第三世
界國家受到熱烈歡迎，是這種新風格的基
石，結合來自美國瑟克的元素和來自杜甫
仁科的蘇聯影響。許多1920年代的自然主
義者，如露易絲・韋伯、美國的金・維多
和印度的潘特爾等，已經在他們的電影中
嘗試過類似的野心組合。

萬隆會議之後，第三世界發展出一種新的電影類型，在製作技術上不像西方電影那麼精密，與政治氣候的改變關係密切。在本書一開頭，我們即提到當史蒂芬・史匹柏驅車經過莫哈維沙漠時，心中即在構思要如何才能使《搶救雷恩大兵》的製作，一開頭即能顯現出獨特的創造性。而他的構想即是如此孕育出來的（參見〈序論〉）。在萬隆會議之後，第三世界電影工作者也試圖改變電影製作的模式，主要目的則只是為了改善自己國家的社會現狀。在1970年代，最激進的導演更結合了一些理論家，重新擘畫第三世界的文化內涵，結果提出「第三電影」的主張（見364-365頁）。

　　如果《印度之母》為非結盟國家的電影製作開創了一個新的里程，那麼尤塞夫・查希納的《開羅車站》（*Bab al-hadid*, 埃及，1958）則是另一部偉大的第三電影。自從1935年蜜昔兒製片廠在開羅創立，製作了第一部有特色的電影《意志》（*The Will*, 1939）之後，我們即很少談到埃及的電影。事實上在這段期間，埃及每年都保持製作二十部電影，其中大部分都是一些刻板的音樂劇和喜劇片。最有名的一部是《俏姐兒》（*Flirtation of Girls*, 安瓦・汪格迪，1949），一部帶有霍華霍克斯風格的鬧劇，但在片中加入的歌曲都是由當時埃及最著名的喜劇演員演唱的。這部電影衍生自麥慕連和劉別謙的電影，背景發生在貴族社會，帕夏的年輕女兒與新來的家庭教師打情罵俏。《意志》的導演卡密爾・謝立姆在1945年英年早逝，享年只有三十二歲，他在電影裡對寫實主義所做的嘗試，對莎拉・阿布塞福和特韋菲克・沙利赫兩位新生代導演造成重要的影響。1957年，埃及設立了一家國立電影學院。

　　《開羅車站》與尼古拉斯・雷的《荒漠怪客》同樣都帶有一股怒氣，這部電影為北非電影樹立了一座嶄新的里程碑。故事發生在首都開羅的火車站內，劇情複雜、人物眾多。主要描寫一個在車站賣報紙的小販和一位賣飲料的小販之間凄迷的戀情。在這個主要劇情之外，還穿插了開羅婦女為了抗議婚姻制度不公，走向街頭示威；以及車站行李搬運工為了組織工會，向當局請命；甚至還穿插了一首1950年代的流行歌曲。

　　這些情節相互交織，導演運用清新、俐落的廣角鏡頭拍攝（圖178），在鮮明亮麗的非洲陽光照耀下，顯現出深景焦距和深景鏡頭畫面。在這個埃及社會的縮影中，由尤塞夫・查希納所扮演的殘疾賣報小販，因為情慾受到壓抑而

　　　　雍容浮華的故事 (1953-1959):1950年代電影中的憤怒和象徵主義

瘋狂，演出相當出色。尤塞夫・查希納在片中身兼導演和演員兩種角色，正好與印度導演杜德相輝映；杜德也在他執導的《紙花》中演出。尤塞夫・查希納1926年生於亞歷山大城，曾在美國研究戲劇達兩年之久，在美國時即迷上百老匯的音樂劇。返回埃及後，在1950年開始執導電影，當時只有二十四歲。1954年製作了第一部電影，主演的埃及新秀演員奧瑪雪瑞夫，後來成為國際巨星。查希納的《開羅車站》，是他第一部風格突出、深具原創性的電影。當殘廢的

178
導演尤塞夫・查希納在他著名的劇情片《開羅車站》中擔綱演出。他在後來成為非洲影壇最偉大的導演之一。埃及，1958年。

報紙小販知道他愛的對象，正在與她殘暴的未婚夫做愛時，查希納透過半抽象的表現手法，描繪劇中人物的極端苦惱與憤怒。攝影機鏡頭首先對準一瓶可口可樂，我們看到主角正在喝可樂，接著鏡頭慢慢從他身上抽離，穿過一扇門，我們看到門內有對男女正在巫山雲雨。接著插入了一個特寫鏡頭：一輛火車，火車車輪一再重複壓過一條業已腐朽的車軌。而在這部1950年代的電影中，查希納透過好萊塢劇情片的形式，加入了艾森斯坦以及埃及特有的風格，把劇中人物複雜的心理狀態刻畫得入木三分。1960年代受到埃及總統納塞的「大阿拉伯國家主義政策」的影響，他的作品變得較具政治色彩。1960年代末前，他製作了一部精采的《大地》（ *La Terre*，埃及-法國，1968）。1970年代，他的電影（將在第八章詳述）把埃及近代史融入音樂劇中，歌唱風格深受他心目中的英

雄金‧凱利的影響，以大膽精緻的手法描繪同性戀的慾望。世界上的電影事業很少有把國際電影製作的模式與如此動態的結果相結合。

　　查希納可以自由地探索他自己關於社會和電影製作的複雜想法，但共產主義集團的導演就沒這麼自由了。波蘭的洛茲電影學校，在教育水準上不僅超越許多西方國家的類似機構，而且至少培養出四位重要的國際大導演：安德烈‧華伊達、波蘭斯基、傑茲‧史寇立莫斯基和克里斯多夫‧贊努西。安德烈‧華伊達（圖179）是1950年代中期最重要的東歐導演。1926年生於波蘭，十六歲時曾加入波蘭反抗運動，與德軍交戰。戰後，他成為畫家，後來到洛茲研究電影，出道之後即連續推出一個電影三部曲，描繪第二次世界大戰期間的波蘭：《世代》（*Pokolenie*, 1954）刻畫地下抗敵組織情節；《運河》（*Kanal*, 1957）是描寫1943年五月，猶太人在華沙貧民區起義的事件；三部曲中最優秀的作品是《灰爐與鑽石》（*Popiol i Diament*, 1958），故事從第二次世界大戰結束後的第一天開始。以下這段對話，十足地捕捉到這部電影的精神：

> 警察：你今年幾歲？
> 小男孩：100歲。
> 警察：（給他一巴掌）你今年幾歲？
> 小男孩：101歲。

　　「世界上每個導演，都想拍具有獨創性的電影」[4]，安德烈‧華伊達這樣寫道，這句話也是本書的主要論點。他的獨創性，部分源於電影中豐富的象徵意涵，為了逃避波蘭當局的耳目，他利用象徵把意義隱藏。他後來曾說：「在發表幾部初作之後，論者即把我當成是一個深具『象徵取向』的導演』。從此以後，我總是被一匹白馬追趕，這匹馬最初出現在《灰爐與鑽石》中，在我的電影裡，它已變成了波蘭的象徵，變成了一種無可取代的標記。」[5]

　　自從馬利歐‧卡瑟里尼在《邪惡的植物》（*The Evil Plant*, 義大利, 1912）中以蛇作為象徵之後，象徵主義就成為部份電影工作者表達自我不可或缺的方式。在艾森斯坦的電影裡，充滿代表資本主義毀滅力量的象徵；杜甫仁科則透過象徵，表現烏克蘭美麗的田園景觀；劉別謙無論1920年代（在德國）或是1930年代（在美國），都曾在電影中運用「性」的象徵，正如法國超現實主義

　　雍容浮華的故事 (1953-1959):1950年代電影中的憤怒和象徵主義

者布紐爾以及希區考克所做的一樣；在馮・史卓漢的《貪婪》中，則以黃金作
為貪婪的象徵；在約翰・福特的電影中，某些邊疆城鎮也被象徵性地用來代表
現代的美國；至於小津安二郎則以外在「物相」作為超越人類經驗之外的精神
象徵；在奧森・威爾斯的《大國民》中，充滿童年的象徵和權力的隱喻；在中
國左翼電影中，則以老百姓和貧民窟作為國民黨政府貪污腐敗的象徵；薩雅吉
雷的《大地之歌》裡，火車的來臨則是一種希望的象徵，象徵著印度光明的未
來；黑澤明的《七武士》中，菊千代被射殺則象徵武士刀已被毛瑟槍所取代。

總之，運用影像、物相或事件來作為精神性或超越性的象徵，在世界電影史上
可說俯拾皆是。

　　華伊達的三部曲描繪了年輕波蘭人日益衰落的理想主義，透過共產主義
的出現及其失敗的承諾來反納粹。第三部電影的明星，茲畢尼‧賽布斯基（圖
180）一身現代時髦的打扮，穿牛仔褲戴太陽鏡，這種形像成為當時波蘭青年
幻滅與迷惘的象徵，就像是美國的詹姆斯狄恩。正如詹姆斯狄恩一般，他的英
年早逝（在1967年的一次火車事故，當時四十歲）更增添他的偶像魅力。1950
年代，華伊達是波蘭電影文化的開拓者；在1970年代，他則是「道德不安的電
影」運動中的靈魂人物，這個運動是由一群志趣相投的波蘭導演發起的；到了
1980年代，他開始棄影從政，直到1990年代才又重返影壇。

　　捷克卡通片製作者和木偶劇的表演者吉利‧川卡，甚至比華伊達更依賴
象徵。捷克和斯洛伐克電影製作始於1910年，並於1919和1921年在國際上取得
了一些成功。1930年製作了一些電影，隨著《狂喜》（*Extase*, 捷克斯洛伐克,
1932）的成功以及1933年巴蘭多夫製片廠設立之後，1939年前電影產量提升到
大約四十部。納粹佔領幾乎摧毀捷克的電影產業，但是戰後在布拉格成立國家
電影學院（FAMU），然後1948年共產主義接管後，捷克斯洛伐克開始專注於

動畫電影和木偶戲；吉利・川卡在這項發展裡
扮演舉足輕重的角色。他生於1912年，母親的
家族是世代傳承的木雕師，開啟了他的設計木
偶和劇院佈景的職業生涯。1947年，他製作了
他的第一部作品。在1954年之前，他根據哈謝
克所寫的童書《好兵史帥克》，改編推出了一
系列短片（圖181）。吉利・川卡有時候只拍
攝現場表演的木偶劇，有時運用波蘭導演雷迪
斯洛・史達瑞溫茲的「定格畫面」的製作技術
拍攝。關於史達瑞溫茲，我們在第三章曾談到

他的作品對超現實主義產生影響（詳見111頁）。吉利・川卡在這些電影中，
延續捷克民間故事的傳統，發展出一種莊嚴的敘事方法，然而這種表現却被官
方視為反動。他的《手掌》（Ruka, 捷克斯洛伐克, 1965）成為東歐最著名的象
徵主義電影之一。主角是一個可愛的小木偶，他在電影裡並不會講話（木偶在
吉利・川卡的作品中，嘴巴都不會動），却被一隻巨大的怪手百般地侮辱與玩
弄（圖182），很明顯是在暗喻捷克共產黨當局對人民的壓制。

四位主流之外的大師：德萊葉、柏格曼、費里尼和布烈松

　　上面討論到，東歐導演大都會在電影中使用象徵，以逃避政治上的壓制，正如西方導演劉別謙和希區考克使用象徵性的表現手法，逃避當局對「性」主題的限制。其他1950年代的製作人及導演，如葛里菲斯、馮・史卓漢、小津安二郎、約翰・福特、奧森・威爾斯和黑澤明等，他們使用隱喻不全然是因為受到政治或電影審查制度的限制，而純粹是為了讓作品更豐富。斯堪地那維亞的德萊葉和柏格曼，是箇中卓越的高手。

　　本書提到1929年時，介紹過丹麥的導演德萊葉，他的《聖女貞德》當時代表了文體擴展的最高點（見113-114頁）。在二十六年內，這位嚴峻虔誠的導演只製作了四部電影。1955年，他推出了《復活》（*Ordet*，丹麥），這是一部思想大膽、風格詭異的電影，內容是根據蒙克的戲劇改編的，德萊葉對這位女作家「驚人的勇氣」極為讚賞。在一個丹麥家庭裡，家中的老二精神出現異常，而哥哥的妻子則因為難產而喪生，最後在告別式中、在老二的祈禱下，嫂嫂卻自鬼門關起死回生（圖183）。像《復活》這樣具有強烈超自然精神的電影，在世界電影中可說是一種異數。在封閉性浪漫寫實電影中出現的角色，都是一些世俗的人，性格與觀眾相仿；反之在德萊葉的宇宙中，卻存在一個可藉由神恩抵達的精神世界。在默荷巴布的《印度之母》中，也存在著一種神聖的世界，只是默荷巴布的表現方式愉悅昂揚、充滿繽紛多彩的特性，與德萊葉純粹極簡的藝術風格顯得大異其趣。後者的攝影機，不時在角色和背景之間移動，似乎在暗示從日常生活中，也可以看見超越性的精神世界。就像《卡里加利博士的小屋》一樣，德萊

183
在《聖女貞德》面世的二十六年後，丹麥導演德萊葉在1955年的《復活》以更虔敬的精神刻畫宗教性的精神世界。在這一幕中，站在棺木旁的男子祈求他的嫂嫂自鬼門關起死回生。坐下的男人周邊的光是德萊葉最典型的影像風格。

雍容浮華的故事 (1953-1959)：1950年代電影中的憤怒和象徵主義

葉的風格，並無法化約成個別的人性觀點。但與羅勃‧維奈的電影不同的是：它似乎代表一種完美的意識，一種監督者。雖然德萊葉的風格，與1950年代中期電影日漸世俗的趨勢剛好背道而馳，卻對瑞典導演柏格曼、蘇聯導演塔可夫斯基、貝拉‧塔爾，以及丹麥的拉斯‧馮‧提爾造成了巨大的影響。在拉斯‧馮‧提爾導的《破浪而出》中，片尾揚起陣陣來自天堂的鐘聲，就如同《復活》最後見到聖靈現身一般。拉斯‧馮‧提爾曾解釋說，這個鏡頭是透過「上帝的眼睛」拍攝的，這種觀點對德萊葉的電影也說得通。像這種以純粹的表現方式傳達基督教信仰的電影，在世界電影中極為罕見，經常被論者斥為無稽。

瑞典導演柏格曼在1950年代中期崛起於世界影壇。他在1918年生於一個嚴格的路得教派家庭，父親是一位瑞典皇家牧師。如同其他幽閉恐懼症的電影大師，如希區考克和波蘭斯基，柏格曼在少年時代也曾因遭受懲罰而被鎖在衣櫃裡。正如奧森‧威爾斯一樣，他從五歲起就對劇場極為著迷，開始寫劇本、表演木偶劇。1940年代早期，他修改和撰寫劇本，1944年執導第一部電影，探討瑞典戰後兩代之間的代溝。在《裸夜》（Gycklarnas Afton, 1953）中，他第一次對嚴肅的道德感進行探索，後來成為他最主要的風格與特徵。故事發生在一個馬戲團中，裡面的角色在內心上深受神秘的超人力量和命運的掌控，就像牽線木偶一般受到上方的操控與驅使。該片一推出即在瑞典造成轟動，但是獲得國際性肯定的則是《夏夜微笑》（Sommarnattens Leende, 1955），該片在坎城影展大放異彩，更將他推進世界藝術電影導演的殿堂。

柏格曼寬廣的哲學關懷將在下一章探討，但是在這必須對《第七封印》（Det Sjunde Inseglet, 1957）和它在1950年代象徵主義電影中所佔的地位稍加介紹。這部電影的起源極不平常，可追溯到柏格曼的童年，他父親在他小時候曾帶他參觀一間鄉間教堂。當天，父親允許他在教堂自由活動，教堂中世紀的繪畫讓他著迷，後來在談到《第七封印》時，他說：「我試著透過這些壁畫的形式來刻畫電影中的人物，他們不僅會笑、會哭、會痛苦恐懼、會說話、會回答還會詢問。他們害怕瘟疫以及最後的審判。雖然這些與我們這個時代的苦惱極為不同，但是文字卻完全相同。」故事發生在中世紀，一位參加十字軍東征的瑞典武士，在黑死病的時代返回家鄉，在返家途中遇見了死神，並與他對弈，最後認輸、死亡（圖184）。電影開始時，天空一片陰霾，引述一段啟示錄裡的經文：有一次，上帝沈默不語達半小時之久，當時有位天使「拿出香

184
柏格曼在《第七封印》中對生死的問題做了一個影響深遠的沈思。在黑死病的時代，死神與武士正在玩一場寓言式的棋戲。瑞典，1957年。

爐，從聖壇取出火種，將它點燃，然後朝人間丟下去。這時雷電交加、天動地搖。」柏格曼透過這些影像，象徵核子戰爭對人類的威脅，與當時許多知識分子一樣，他受到法國1940年代晚期和1950年代早期的存在主義影響，認為在納粹的死亡集中營和廣島與長崎的核爆之後，人們不可能再相信上帝的存在。《第七封印》想釐清的是：如果上帝不存在，或者，上帝在這個時候沈默了半個鐘頭，那麼會發生什麼樣的世界末日？新寫實主義電影以嚴肅的寓意，來反映第二次世界大戰的災難，而在以前，電影從未使用過廣泛的隱喻探索大災害的哲學意涵。柏格曼藉著這部電影，讓世界各地的知識分子更加確信，電影的表現也可以達到文學或戲劇的藝術境界，這一點是1920年代以來的任何導演都無法與之比美的。[6]

從新教的瑞典，我們來到天主教的義大利，一群與柏格曼差不多同時代的導演，正透過相同的創意製作電影。費里尼於1920年生於義大利東北部，如果說劇場是柏格曼最早的世界象徵，那麼，費里尼的靈感則是馬戲團。七歲時，他即受到馬戲團的吸引而離家出走。柏格曼從劇場的木偶戲發現他的核心主題：人類被一種偉大的力量所操控；費里尼則在馬戲團中發現了更美的東西：視覺上的奢華、展示和超乎尋常的生命力。後來他變成漫畫家，在羅馬開了一

家店，當羅塞里尼正計畫拍攝一部有關羅馬的寫實電影《羅馬，不設防城市》時，造訪了這裡，費里尼某些程度上參與了電影的編劇工作——就像他這五年來對別人所做的那樣——而他當導演第一部成功的作品：討喜的《流浪漢》（I Vitelloni, 義大利, 1953），即帶有羅塞里尼注重細節的風味。接下來，他又製作了一部帶有自傳色彩的作品《大路》（La Strada, 義大利, 1954），主要是依據他早年在雷明尼的生活經驗改編的，描繪一位馬戲班的男團員和一位醜陋的女團員之間的關係。《大路》與《單車失竊記》一樣，纖細之中帶有神話色彩，推出後即在國際上獲得巨大的回響。

費里尼再度起用《大路》的女主角茱莉葉塔·瑪西娜（後來成為他的太太）在《卡比利亞之夜》（La Notti di Cabiria, 義大利, 1957）中擔綱演出。她第二次扮演一個孤獨、善良的年輕女人，就像卓別林電影裡的流浪女子。她在羅馬郊區的貧民窟當妓女。電影的前半部，生動描繪出瑪西娜與其他娼妓之間的關係與情誼，但是，費里尼的偉大造詣主要顯現在電影的後半部。瑪西娜到一個天主教聖地朝聖，在廟裡環繞她身邊的人，都發出尖聲怪叫、陷入狂熱之中，婦女跪地爬行。瑪西娜祈求聖母瑪利亞的恩典，卻什麼都沒有發生（圖185）。《第七封印》描繪一個虔敬被擱置的世界，而《卡比利亞之夜》則反映出一個宗教消失的社會，剩下來的不過是一些庸俗的偶像而已。三年後，在

185
在《卡比利亞之夜》中，茱莉葉塔·瑪西娜（中）扮演一個妓女，在這一幕她來到一個寺廟朝聖祈禱，尋求神明的啟示，導演費里尼在此起用非職業演員（右邊三個女人和左邊兩個男人）參與演出。義大利，1957年。

印度，薩雅吉雷推出了他的《女神頌》，電影中充滿著反宗教的憤怒。

　　此番心靈受創後，瑪西娜到小鎮邊緣的一家廉價劇場看魔術表演。在被催眠之後，她想像自己又回到十八歲，且戀愛中。觀眾裡一位男性向她示好，從狂熱到柔情蜜意。他向她求婚並帶她到一個懸崖頂，在那裡，明快、明亮的羅馬光發生變化，讓人想起穆瑙的《日出》（參見104頁，圖69）。那個男人頭上冒出汗珠，讓觀眾不禁自問：他是不是想要把她推下懸崖？然而，他卻拿了她的錢就跑掉了。又是一個人走在路上，睫毛膏順著瑪西娜的臉頰滑落。一些少年音樂家不知從哪裡冒出來，她微微一笑。這些充滿感情的後期場景，被比作卓別林，但費里尼表現得更為即興自由，考慮到電影的冒險潛力而不是它的結構或封閉浪漫現實主義的局限。《卡比利亞之夜》最後二十分鐘的情節會如何發展，可能連他自己都無法意料。本書序論曾提到費里尼對他自己創造性的敘述：像希臘神話般地，有什麼東西進入並接管他，變得像另一個人一樣；《卡比利亞之夜》最後的情節如行雲流水，導演的確彷彿陷入「被接管」的狀態。這部電影後來又被重拍成音樂劇《生命的旋律》（*Sweet Charity*, 鮑柏・佛西, 美國, 1969）。

　　《大路》和《卡比利亞之夜》雖然不像柏格曼的電影那樣蘊含著深沉的理論色彩，但探索的也是人類現實的問題，使用的電影語言比起瑞典的柏格曼，可說更具愉悅的色彩。費里尼後來推出更傑出的作品，作品變得極度個人化，以誇張的手法表現他的情慾世界和夢想狀態。最重要的是，他對各種不同風格的導演產生很大的影響，如馬丁・史科西斯和伍迪艾倫，而「費里尼式」這種字眼，變成電影評論中經常使用的詞語。

　　電影在1950年代的法國大受歡迎，而最受歡迎的則是導演何內・克列蒙、克勞德・歐坦拉拉和雅克・貝蓋爾的喜劇與高成本大製作的巨片。尚・雷諾就像馬塞卡內和考克多仍然持續製作電影，但是，孤寂的導演布烈松嚴峻精確的風格卻令他們相形失色。他從1940年代早期開始執導電影，而他1950年代所拍的電影有如德萊葉一般嚴峻。

　　布烈松或許是1950年代中期的國際導演中，最具藝術企圖的導演。他在1959年製作的電影《扒手》（*Pickpocket*）中，演員馬丁拉薩葉的鏡頭，是以

一種平板、不討喜的手法拍攝的。使用的則是50毫米的鏡頭，近似於人類的視覺，照明則如平常的日光一般單調。演員穿的都是當代的服裝，完全像街頭巷尾的一般行人。拉薩葉的樣子完全不像一般電影中的偶像，臉上一點表情都沒有。畫面構圖既不是離心式的，也沒有使用其他幾何造型加以強調。如果柏格曼和費里尼電影中的世界，一個是劇場、一個是馬戲團，那麼布烈松的小宇宙就是一座監獄。他在1907年生於法國，研究希臘文、拉丁語、繪畫和哲學，1933年開始踏入電影圈，在1939年和克萊爾一起工作。在1950至1961年之間，他製作了四部電影，其中每一部都與監禁有關。在《鄉村牧師的日記》（*Le Journal d'un curé de campagne*, 1950）中，一個年輕牧師回憶自己的一生，生病以至於死亡；《最後逃生》（*Un Condamné à mort s'est échappé*, 1956）講述一個地下抗敵人士從德國監獄逃脫的過程；《扒手》敘述一個失業的男人開始偷竊，沈溺其中，最後遭受監禁；《聖女貞德的審判》（*Le Procès de Jeanne d'Arc*, 1961）描繪貞德在殉難時被囚禁的景象，距離德萊葉的《聖女貞德》有三十三年之久。

監禁四部曲，可算是布烈松整個導演生涯中最重要的代表作，有人試圖解釋：布烈松主要想藉這些電影，來強調自己在第二次世界大戰時被德軍監禁的經驗。然而這種想法是錯誤的，因為他的作品並不是受到幽閉恐懼症或心靈創傷的驅使而創作的，就像小津安二郎，他並未在這些電影中表達內心的衝突或激情。這種表現風格超然而不帶感情，完全不帶自傳色彩，與費里尼正好相反。而他的表現手法（如《扒手》中的影像）從這種獨特的超然中，即可獲得解釋。他說：「我試著在電影中壓制所謂的情節。情節只是一種小說家的觀念。」[7]，這種主張讓人想起1930年代早期的小津安二郎。在他的《電影筆記》中，第一個句子是這樣寫的：「不可累積錯誤。」[8]在同一頁底下，他加上：「不使用演員。不使用角色。不使用表演。」他拒絕所有好萊塢片廠的浮誇噱頭，包括早期聳動驚人的技巧，以及後來迷人的敘事風格。他不僅拒絕電影的累積成就，也拒絕所有的電影典範——或許記錄片除外。

布烈松對於先進的電影技巧，為什麼恐懼到想要用硫酸把它們銷毀？他不喜歡以攝影機捕捉演員的思想，他根本不認為用攝影機能捕捉到演員的思維與想法。這個觀點在他所有的電影中都清楚可見。在《扒手》中，人物的臉部空虛呆板，一點表情都沒有，這是藉由重複地排演達成的。布烈松在拍攝的過程

中，叫拉薩葉重複演出，直到他厭煩到作嘔的地步，這時，他的表演就會像機器人一樣。導演認為這是一種抽離感情的過程。他曾寫道：「你的模特兒（他以『模特兒』取代稱呼『演員』）會習慣他們重複了二十次的動作。他們用嘴唇學到的詞句，會在頭腦不參與的情況下找到適合他們真實本性的變化和輕快。」[9]「頭腦不參與的情況下」是布烈松說的，不是我的，卻也是本書最簡單和最具挑戰性的一句話。我們不可能了下面這些演員心中在想什麼：卡爾·萊梅爾電影中的芙羅倫絲·勞倫斯；《國家的誕生》中的愛爾西·史東曼；《卡里加利博士的小屋》中的塞沙爾；賈曼·菖拉《碧姐夫人的微笑》中的碧姐夫人；《待客之道》中的威利麥卡；小津安二郎的《我出生了，但……》中的兩兄弟；勞萊與哈台；中國的明星阮玲玉；白雪公主；《亂世佳人》裡面的郝思嘉；《大國民》裡的查爾斯·佛斯特·肯恩；《綠野仙蹤》的桃樂西；《單車失竊記》中的父親；薩雅吉雷《大地之歌》中的小男孩，或《印度之母》中的拉荷。

從這些電影中，我們無法直接感受到劇中角色的情感，雖然其中有些對心理問題的探索比其他顯得更細膩複雜，然而布烈松卻認為演員以這種方式演出，對觀眾而言太過於簡單而膚淺。他不僅避開好萊塢強烈的感情色彩浪漫寫實的情節，而且在表現上，甚至比小津安二郎更加內斂冷漠。在小津安二郎的電影中，角色的內心世界和自然界之間，經常處於一種古典的均衡狀態。反之，在布烈松的電影裡，則拋棄了小津安二郎那種親密的人性細節，然而在這樣做時，他也極力避免讓裡面的人物變得像機器人一樣。他的基本用意在於顯現出「一隻看不見的手……正在操控著事件的發展」，如同德萊葉在《復活》中所做的一般。而布烈松也正是透過這一點，讓電影中監獄的隱喻，顯現出最豐富的意涵。根據布烈松的說法，人類被鎖在自己的肉體中，而電影則是記錄這種外在事實最有效的藝術形式。從這種優異的客觀呈現中，也真實地捕捉到劇中人被鎖在自己肉體中的禁錮感。有些基督教的影評人則認為，在《扒手》的結尾，當拉薩葉因為犯罪而受到監禁時，他才突然從渾渾噩噩的生活中覺醒，發現自己受到「神恩的眷顧」。他因連續偷竊而被關進監獄，最後從苦難中發現到自己的生命之光。在片尾，他雙眼注視著女友雅妮，用自己的臉頰碰觸她的臉頰，然後對她說：「為什麼認識你，要走這麼一段奇異的路程呢？」當《扒手》推出之時，布烈松曾對此做出解釋：「在遇到緊要關頭時，就必須加以轉化。否則就沒有藝術。」[10]

　　雍容浮華的故事 (1953-1959):1950年代電影中的憤怒和象徵主義

布烈松如此完全地拋棄電影規範，他有意自外於電影史。雖然如此，他不妥協的態度在某些地方還是非常具有影響力。他的電影曾在浦那的印度電影暨電視影片研究所放映，片中反表現主義的風格在1970和1980年代對印度導演曼尼・寇爾造成很大的衝擊。洛茲電影學校也曾放映布烈松的電影，波蘭導演克利斯托夫・奇士勞斯基曾看過他的影片。最近，蘇格蘭導演琳恩・藍姆西則說，當她在製作《捕鼠者》（Ratcatcher, 英國，1999）和《天涯芳蹤》（Morvern Callar, 英國，2002）時，曾受到布烈松的影響。他的手法與美國煽情電影傳統近乎形成兩個極端，因此，當大家發現他曾對美國影評人轉為導演的

186
作家-導演保羅・許瑞德在電影《美國舞男》中，使用《扒手》中的影像風格和主題思想，電影最後李察吉爾扮演的朱里・安凱被關進了監獄，蘿蓮・哈頓則扮演他的女友蜜雪兒・史特拉頓。美國，1980年。

保羅・許瑞德產生過直接的影響時，或許會深感訝異。他對《扒手》中，恩典深入到肉體世界的情節印象極為深刻，在他後來製作的兩部電影《美國舞男》（American Gigolo, 美國，1980）和《迷幻人生》（Light Sleeper, 美國，1991）中，片尾都是依照相同的方式落幕的。

　　這個時期在風格上，布烈松算是最激進的法國導演，1950年代法國電影文化在其他方面也是同樣地極端。當時有一位年輕的影評人也在《電影筆記》雜誌上發難，他的評論就像布烈松的電影那樣充滿反對的精神，結果對法國

影壇造成巨大的影響。《電影筆記》是由安德烈‧巴贊一手創立的。1956年，二十四歲的楚浮在《電影筆記》中寫道：「對我來說，《最後逃生》使得一些被奉為圭臬的電影製作觀念——從劇本寫作到導演手法——變得一無是處。」[11]楚浮（圖187）生於巴黎，從小即受父母疏忽，十五歲就離開學校愛上了電影。他的寫作風格帶有巴贊的道德力量，卻注入一股1950年代年輕人的憤怒。在法國，當印度支那遭到挫敗的同年，楚浮在《電影筆記》

187
拍片中的楚浮。他的作品對當代的電影工作者造成重大的影響。

188
《紅與黑》，法國，1954年。

寫了一篇現在極為著名的文章：〈論法國電影的走向〉，對當時法國電影中，以文學和劇本領軍為電影製作的主要流風大加撻伐，文章後面還附上一系列的註腳。雖然他主要攻擊的對象是改編自法國小說的電影，卻也對作家尚‧歐哈許、皮耶‧博斯特和導演克勞德‧歐坦拉拉、尚‧戴蘭諾的作品有所責難。

這些電影不具個人特質、技術浮華、帶有片廠冰冷亮麗的風格，這種四平八穩的電影，好比一件燙得整整齊齊的襯衫，看不到一絲皺紋。這些電影雖然讓法國電影揚名國際、贏得大獎、受到中產階級歡迎，卻無法捕捉到法國當代社會的現況。不像柏格曼、費里尼或布烈松。它們既未觸及人類基本生存的問題，也未對電影的象徵性進行探索。楚浮認為它們都是一些死胎，根本沒有理由存在。

1950年代的英國

　　同樣的批判可以應用到一些英國電影。導演卡洛・李1950年代的作品缺乏
更進一步的創新，無法與他自己早期嚴峻的電影相比。《黑獄亡魂》這部電影
的執行製片亞力山大・科達在1956年去世；同樣充滿詩意的紀錄片導演韓福
瑞・堅尼斯比他早六年辭世。1940年代晚期鮑威爾和普瑞伯格看來好像已耗盡
思想或主題，1956年解散他們在射手製片公司的合資。伊琳電影製片廠的喜劇
繼續捕捉英格蘭古怪的行為或習慣，對採取嚴厲政策的艾德禮政府加以嘲弄，

189
大衛連或許是英國最著名的導
演。他的作品在表現風格上，
與楚浮可說南轅北轍。

而根茲柏羅電影製片廠針對婦女製作出評價極高的成功音樂劇。伊琳電影製片廠最好的導演亞力山大‧麥肯崔跟隨卓 林和希區考克的腳步,遠征好萊塢,在1957年製作了《成功的滋味》(*Sweet Smell of Success*, 美國, 1957)。

在英國導演中,大衛連的電影,與楚浮最憎惡的那種類型最為接近。幹勁十足的大衛連生於英格蘭,其父是一位會計師,1927年,他從端茶小弟開始踏入電影界,爾後一路奮發向上,終於登上導演的寶座。他的第一部電影是在十五年以後,以助理導演身分拍攝的。他擔任最高導演職位的推進器,是優異的剪輯技術,而不是攝影或編劇,這或許可以解釋他的電影風格為何會如此精煉。從戰時他拍的一些黑白片、戰後不久的《盡忠職守》(*In Which We Serve*, 與劇作家諾爾‧寇威爾共同執導, 英國, 1942)、到《孤雛淚》(*Oliver Twist*, 英國, 1946)都是以人類尺度刻畫通俗化的英國特徵,絲毫不受卡洛‧李表現主義的影響。1955年,他的作品更具國際視野,首先在迷人的小品《夏季旅

190
在大衛連電影生涯後期,製作了幾部史詩性的巨片。然而,問題是像《阿拉伯的勞倫斯》這種巨構與其甜蜜的小品相較,是否更具透視力。英國,1962年。

情》(*Summer Madness*, 美國)中,描繪一個美國中年婦女獨自在威尼斯旅遊的故事。往後的三十年中,他只執導五部電影,其中每一部都具有宏偉的國際風格,變成了他獨特的商標。除此之外,並在製作上擴展其合作的規模。這五部電影分別是《桂河大橋》(*The Bridge on the River Kwai*, 英國, 1957)、《阿拉伯的勞倫斯》(*Lawrence of Arabia*, 英國, 1962)、《齊瓦哥醫生》(*Doctor Zhivago*, 美國, 1965)、《雷恩的女兒》(*Ryan's Daughter*, 英國, 1970)和《

印度之旅》（*A Passage to India*, 英國, 1984），都是宏偉而昂貴的作品，驕傲地維護了英國電影製作的「品質傳統」。大衛連受到稱讚，並被授予騎士稱號。他的製作標準極為嚴格，在英國導演中無人能出其右，這種一絲不苟的精神，對1970年代兩位最成功的美國導演史蒂芬・史匹柏和法蘭西斯・柯波拉造成了很大的影響。

儘管如此，如果拿他與另一個對這些美國後進造成影響的導演相比較的話，大衛連的短處將明顯顯現出來。大衛連生於與黑澤明同時代，年紀只比黑澤明大兩歲；他在1942年開始導演生涯，黑澤明則比他晚一年出道；兩人同樣都是一絲不苟的巨匠，喜歡拍攝大派頭的電影；兩者也都喜歡從英國經典名著中取材，如狄更斯、莎士比亞和福斯特；都被認為是偉大的剪輯者；兩人在1970年代都不受一般觀眾歡迎。但是從《桂河大橋》後，大衛連似乎將風景當成電影裡的主軸，反之在黑澤明的影像中，基本上都以建築物或人類社群作為關注的焦點。兩位導演對描繪人類的孤寂感都很有興趣，但是在大衛連的《阿拉伯的勞倫斯》中，領銜英雄的內心世界卻在浩瀚壯闊的風景中變成侏儒（圖190）。黑澤明則能將劇中角色與自己的時代互相連結，藉由自我犧牲的問題，將劇中人物的孤寂感擴張放大。有些論者認為大衛連是把寬銀幕電影從「晾衣繩」的美學中解救出來的一位大功臣，確實是中肯之言，不過從他的風景中，我們卻看不到人，他的鏡頭毋寧說像是一些旅行紀錄片。黑澤明晚期的電影，也從人道主義中撤退，甚至對人類現狀不聞不問，但他仍然致力於突破創作的邊界，在《影武者》（日本，1980）以及其他新作中進行色彩實驗（見401-402頁）。

對英國電影盲目因襲大衛連的商業流行電影，而持攻擊態度的影評人當中，其中有四位出身比《電影筆記》早四年發行的英國電影雜誌《鏡頭》，他們是林賽安德生、蓋文・蘭勃特、凱瑞爾・萊茲和湯尼・李察生。不像楚浮，他們都出自英國最著名的大學；與楚浮和法國影評人相同，他們挑剔反對中產階級趣味電影如大衛連的《萍水相逢》（*Brief Encounter,* 英國, 1945），在以前低估的美國電影工作者中找到更值得重視的英雄。當巴贊、楚浮、侯麥和賈克・希維特在推舉惠勒、奧森・威爾斯、霍華霍克斯和希區考克時，刻薄譏諷的林賽安德生集中在西部片導演約翰・福特身上。約翰・福特的簡明風格與林賽安德生的瑣碎，正好形成強烈的對比。美國的約翰・福特喜愛戶外活動，英

國的林賽安德生喜好閱讀而且又是個同性戀者。然而，林賽安德生對約翰·福特的詩歌特點卻深為心儀，他的懷舊之情和對於風景的感覺，較其他影評人更為敏銳。

楚浮，如同希維特和侯麥，成為1960年代最重要的導演之一（在第七章詳述）。而在英國的林賽安德生以其敏銳的社會觀察力，製作出一些傑出殘酷的紀實電影，如《夢幻園地》（O Dreamland, 英國, 1953），故事背景發生在一個英格蘭勞動階級的遊樂場；此外在《假如……》中，將尚·維果的《操行零分》的主題發揚光大，對英國的公共學校系統提出嚴厲的批判與攻擊。蘭勃特也模糊了時事評論和電影之間的界線，曾協助吉尼古拉斯·雷執導《荒漠怪客》和《養子不教誰之過》，並在後來成為他的情人。

成熟的美國導演

美國的約翰·福特、奧森·威爾斯、希區考克和霍華霍克斯等大師，啟發法國和英國影評人寫出了許多優秀的評論，幾年之內也相繼製作出他們最成熟的電影。這些導演所知的電影產業從1930年代起發生急遽的變化。亨弗萊·鮑嘉、喜劇演員哈台和《貪婪》的導演馮·史卓漢，都在1957年相繼離開人世。1957年美國共有六千家汽車電影院，放映的主要都是一些溫馴的搖滾樂、科幻片和海灘電影；1958年，百分之六十五的美國電影是由獨立製片公司所製作的；1960年後，美國電影裡的題材也開始趨於大膽。毒品、性和種族問題，已成為一些重要電影的熱門話題，就像羅傑·柯曼和羅斯·梅爾製作的那些影片。電影受到來自電視嚴重的威脅，不過電視界也同時為電影界提供了一批新的人才和製作風格。文生明尼利、尼古拉斯·雷和瑟克等人則在音樂劇中揭發隱藏在艾森豪時代下的一些社會性的憤怒和緊張。

在這種文化背景下，社會規範完全是由家庭生活所界定的，《搜索者》、《歷劫佳人》、《迷魂記》和《赤膽屠龍》等，都關心孤寂的中年男人以及他們對女性複雜的依附。在這個以家庭為中心的美國歷史時代，這些人中沒有一個屬於某一個人。林賽安德生並不認為《搜索者》是約翰·福特的最佳作品，但是許多其他的影評人卻不以為然。電影的中心角色伊森·愛德華茲，由導演

191
在約翰·福特偉大的《搜索者》中,由約翰韋恩所扮演的角色在劇中四處搜尋被卡曼其族綁架的姪女,多年之後,他身心俱疲,然而搜尋的過程,就如同地球在旋轉一樣。美國,1956年。

註冊商標的主角人選約翰韋恩扮演,片中他與社會是如此地疏離,以至於他與荒涼的西部大地似乎更有關連,或者如電影所說的隨著「地球的轉動」(圖191)。他已經孤獨太久,近乎喪失了人性。在四處搜尋被劫持的外甥女時,他滿腔怒氣,對印第安人近乎帶著種族歧視。在《搜索者》中,約翰·福特並沒有發明新的典範,但精煉了原有的古典風格,或許是受到安東尼曼新近推出更受心理困擾的美國西部片的影響,加深了他作品角色的表徵。

《歷劫佳人》中孤獨的男人漢克昆蘭則是由身材日益肥胖的奧森·威爾斯本人扮演。漢克昆蘭是美、墨邊境上的一個執法者,但是他就像愛德華茲般把律法掌握在自己的手上、跨過了種族分界線。當約翰·福特在簡化風格的時候,製作《歷劫佳人》的奧森·威爾斯還只有四十三歲,卻煞費苦心地琢磨自己的技巧、使用創新且史無前例的長拍鏡頭、手持式攝影機、深景焦距、變焦鏡頭和扭曲畫面的超廣角鏡頭(圖192)。兩位導演都在描繪文明社會,繁華

已過往、法律蕩然無存、人們喪失了希望，但是奧森‧威爾斯在電影中透過聲音表現和強而有力的影像風格，令觀眾著迷，在美國的電影中具有極為獨特的表現。在《搜索者》劇終，愛德華茲凝視著永恆的風景，好像它已成為他內在生命的一種隱喻。《歷劫佳人》以昆蘭淒慘地死在污穢的運河裡落幕，只有那些吉普賽妓女回憶起他活著的時候，偶爾讚揚一下。

至於《迷魂記》裡的主角史考第，也像愛德華茲和昆蘭一樣癡迷，最後也走入迷途。他對一個死去的戀人舊情綿綿，有一天無意中遇見了一位與她相貌相似的女郎，從此情不自禁，把她想像成死去的情人。第五章裡我們曾討論過，希區考克自1940年代起，即受到佛洛伊德和超寫實主義的影響，《迷魂記》即是他以佛洛伊德的窺視癖理論為根基，也就是觀看的性慾。史考第癡迷

192
畫面兩旁彎曲的建築裝飾造型，就像劉別謙的《山貓》一般帶有巴洛克的映像風。在《歷劫佳人》中，奧森‧威爾斯扮演男主角漢克昆蘭。美國，1958年。

　　　　雍容浮華的故事 (1953-1959)：1950年代電影中的憤怒和象徵主義

地緊跟在第二位女子的背後，希區考克運用他最拿手的推拉鏡頭，夢幻般地跟著史考第的腳步，反映他掠過的一瞥、驚嘆和慾望。本片在結構上與巴斯特·基頓的《將軍號》相似，不斷在重複故事情節，差別是巴斯特·基頓運用這種結構來製造喜劇效果，希區考克卻是為了營造恐怖氣氛。史考第敢不敢叫她改變髮型、讓她看起來就像第一位女子？如果她換上一套灰色衣服會不會比較像？史考第實際上想要與一個已經去世的女人共眠。希區考克用粉彩來設計電影。即使是1950年代，連詹姆士史都華（史考第）的化妝和藍眼睛都以人為的方式刻意強調。有個做夢的鏡頭，把色彩和慾望之間的關聯盡情發揮。電影的高潮，希區考克透過推移鏡頭把畫面推近，但是又以變焦的方式將鏡頭拉回，以讓影像維持在穩定的狀

193
1950年代美國電影中，第三位孤獨的中年男人：在希區考克謎樣的《迷魂記》中，詹姆士史都華扮演的史考第受到一個女人的迷惑。美國，1958年。

態，如此連綿延伸，使得攝影機的觀點近似於史考第的眼睛也正處於神昏目眩之中。像這種攝影技術在當時是第一次被使用（圖193），之後變成導演們描繪迷惘意識的標準手法，如史蒂芬·史匹柏在1975年製作的《大白鯊》（*Jaws*，美國, 1975）也使用這種鏡頭。

在《赤膽屠龍》中，約翰韋恩所扮演的主角約翰錢斯，與伊森、漢克或史考第大異其趣。錢斯是一個沒生活目標的小鎮警長，為了對抗強盜，就像《綠野仙蹤》裡的桃樂西勉強地召集了一群烏合之眾，協助他進行剿匪的工作，包括一個醉漢、一個滿口無牙像隻大驚小怪老母雞的老傢伙，以及一位自命不凡的年輕歌手兼槍手。這部電影之所以能歷久彌新，在於這些男人與團隊裡唯一的女人──安姬狄克遜所飾演的酒吧女郎──之間溫柔且幽默的互動。當醉漢的手抖動得無法捲菸時，錢斯伸手幫他。在瑟克的情節片當道的時代，這個十九世紀末在邊境小鎮上的詭異組合，是最接近成熟的美國電影開始描繪一個家庭的樣貌。在封閉性浪漫寫實電影範疇裡，霍華霍克斯一直是箇中偉大的敘事高手，雖然背景設定在西部，《赤膽屠龍》卻還顯現片廠製作那種完美無瑕的

特性，就如同他的搞笑喜劇《育嬰奇譚》或《逃亡》。世界雖然改變了，但封閉性浪漫寫實主義的格局依舊。霍華霍克斯甚至還讓安姬狄克遜重複洛琳・白考兒在《逃亡》一片中所說過的台詞。在霍華霍克斯的平行宇宙中，男人和女人總是以娛樂性和專業性、正派和不輕易發怒的方式互相抗衡，保持著土地的紀律。

法國動盪不安

在法國，影評人繼續在「品質傳統」電影製作的大門前激動不安。楚浮曾寫道：「在我看來，明天的電影比個人和自傳體小說更個人化，就像告解或日記。電影製作人將以第一人稱表達自己，並講述發生在他們身上的事情：可能是他們初戀的故事，或是最近的戀情；或是政治上的覺醒……明天的電影將

雍容浮華的故事 (1953-1959)：1950年代電影中的憤怒和象徵主義

會是一場情愛的表現。」[13]由此可見，1950年代的電影文化變得多麼複雜，這些詞可能會讓人聯想到費里尼、尼古拉斯‧雷或固魯‧杜德，但肯定不會讓人想起楚浮的其他英雄，如布烈松或德萊葉。甚至連柏格曼都無法實現這個電影未來的願景；從字面上看，對於任何電影製作人來說，這都是不可能完成的任務。法國電影製作反映了新興趨勢的多樣性，例如在主流之外拍出了深具個人風味的哲學電影，以及一些深具內在張力的情節劇。除了布烈松、尚‧雷諾、考克多和馬塞‧卡內外，還有亨利-喬治斯‧克魯索的恐怖片，像是曾影響希區考克的《恐怖的報酬》（The Wages of Fear, 法國, 1953）；被低估的賈克琳‧奧黛莉的電影；以及賈克‧大地的喜劇——拜巴斯特‧基頓所賜，他對建築愈來愈感興趣。

德國導演馬克斯‧奧菲爾斯開發出一種華麗迷人的推移鏡頭，這點與日本的溝口健二具有相同的血脈，後來，更對美國導演文生明尼利造成很大的影響。他在1955年製作了一部生平最重要的電影《蘿拉‧夢提》（Lola Montes, 法國-德國），內容述及一位十九世紀的交際花與巴伐利亞國王路易一世之間的一段戀情，故事從一個馬戲團團主的回憶中展開。這部電影是以彩色 銀幕拍攝的，畫面精美一如衣笠貞之助在前年推出的《地獄門》。《蘿拉‧夢提》是一部偉大的電影，在電影史具有重要的地位，在主題的處理上，巧妙地排斥了同類型電影那種偷窺探隱的陳腔濫調，使得劇情未陷入空洞無物的窘境；從庸俗可悲的人生中挖掘出隱匿其中的冷酷與無情。片中馬戲團團主是由彼得‧尤斯汀諾夫飾演，在拍攝他攀爬大教堂的鏡頭時，奧菲爾斯特地在他手上掛了一個手錶，以提醒觀眾這個驚險刺激的鏡頭到底進行了多久。這一幕戲具有濃厚的抽象特性，就如同希區考克在《奪魂索》的十分鐘鏡頭，給人極深的印象。

隔年，從法國錯綜複雜的電影文化中，孕育出一位耀眼的女星。羅傑‧華汀的《上帝創造女人》（Et Dieu crée la femme, 法國, 1956）把碧

195
在羅傑‧華汀的《上帝創造女人》中，碧姬芭杜扮演一位性感的十八歲少女，她與三個年輕人同居。碧姬芭杜在片中開放的性觀念以及隨便的衣著，對當時法國電影中強調描繪中產階級婦女優雅的傳統提出挑戰。法國，1956年。

姬芭杜塑造成為一位迷人的性感女神（圖195）。當年二十二歲的碧姬芭杜，從影之前是一位著名的模特兒兼芭蕾舞者，她的銀幕造型以滿頭亂髮、穿著隨便聞名，這種性感的形象與當時巴黎一般中產階級優雅的打扮完全不同，不僅讓她的電影風靡世界，在法國甚至遠比雷諾氣車更受民眾歡迎。同年，法國市場推出一種新型的攝影鏡頭，即所謂的「潘西諾爾」伸縮鏡頭，焦距在38毫米至150毫米之間，這使得法國電影在拍攝外景時，出現巨大的變化。在兩年之前，楚浮的「法國電影的某些走向」發表幾個月之後，一部片長89分鐘的電影《短角情事》（*La Point Courte*, 1955）在法國上映，導演是比利時人阿格妮斯‧瓦妲，曾就讀巴黎大學，以前是位劇照攝影師。瓦妲在製作《短角情事》之前只看過少數幾部電影，片中包含兩個故事，發生在她從小生長的地中海漁港：一個是關於一個漁夫的新現實主義故事；另一個則關於一對不匹配的夫婦。她的剪接師亞倫雷奈把這兩個故事巧妙地交互剪接在一起。導演和剪輯都深受美國小說家威廉福克納的《野棕櫚》影響。這部電影是構成「新浪潮」的第一波漣漪之一，這是一場席捲法國、然後幾年之內席捲世界的電影運動。[14]這是電影界職業生涯最具創新性和最持久的起點之一。

196
阿格妮斯‧華妲（跪立者）在《短角情事》中，拍攝地中海旁的一個海港漁人生活的情節。在本片製作過程中，她只使用極少數工作人員和工作器材，兩者都是走在時代的前端，下一章將談到這種革命性的電影製作。法國，1956年。

　　事實上，新浪潮電影之所以會在1952到1958年之間流行並非偶然：當時的西方文化正變得支離破碎，社會色情充斥；而第三世界也正陷入「去殖民化」的衝擊中。1950年代儼然另一個戰後時期，主流電影受到一系列具有個人願景的異議者、知識分子和藝術家的挑戰。1920年代對電影提出異議的，是德國的表現主義者、法國的印象主義者、蘇聯的蒙太奇導演，以及法、德、西等多國前衛的自然主義者。在1950年代出現的異議份子則是布烈松、柏格曼、薩雅吉雷、費里尼、安德烈‧華伊達、吉利‧川卡、林賽安德生和瓦妲。值得注意的是：德萊葉、布紐爾和考克多這三位電影人，自1920和1930年代早期，在從影三十年後仍持續刺激著主流電影。

　　無論如何，1920和1950年代電影之間最主要的差異，是主流的特徵。世界正面臨巨大的變局，因此，適應社會的變遷、調和緊張的局勢，成為電影中最

主要的課題。1950年代，尼古拉斯・雷、默荷巴布、瑟克、杜德和文生明尼利的電影，在型態上大都屬於誇張浮華的情節劇，除了在輕鬆的劇情中穿插一些與主題無關的插曲之外，對其他問題也有所針砭。演員如娜吉絲、馬龍白蘭度、詹姆斯狄恩和洛史泰格等，擅長在寬銀幕的娛樂電影中揭發人類內心複雜的心理，其中最有名的例子可從弗列德・辛尼曼的豪華歌舞劇《奧克拉荷馬之戀》（*Oklahoma!*，美國，1955）中一窺究竟：基本上，這是一部輕鬆的愛情喜劇，講述一個牛仔和女友之間的戀情，但在片中卻穿插一位自毀的、自淫的職業殺手，由演技派明星洛史泰格扮演。

全世界的電影在娛樂、遺忘中，不安地混雜著分析、覺醒和絕望。電影的表現形式也開始出現支離破碎的現象，一些嶄新的表現形式，也逐漸從這種支離破碎的現象中應運而生。

註釋：
1. 例如，在後者的《武藏野夫人》（日本，1951）結尾，有一位年輕士兵在戰爭結束之後回到他夢寐以求的鄉下，卻接到一封女友在死前寫給他的信，告訴他理想的鄉村已不復存在，認為他應對未來以及新東京郊區工業化的前景抱持希望。
2. 導演伊力卡山此時在非美活動調查委員會（HUAC）中作證，這一點讓很多電影工作者對他的人格與作為極為不齒，一直到他的晚年都不肯放過他。有些人認為，從這點即可證明伊力卡山本人在《岸上風雲》中，是站在反對左派強硬思想的立場。
3. 比利・懷德，引自薩雅吉雷《內在之眼》。
4. 安德烈・華伊達：《雙重映像：我的電影生活》。
5. 同上，第64頁。
6. 導演柏格曼在同年製作的《野草莓》（*Smultronstallet*，瑞典，1957）中透過一個老人的觀點，探索生存的意義，描繪一個由維多・司約史壯扮演的老學者，在前往異地領取學術獎章途中，內心經歷一番徹底的省思，其中不乏象徵性的白日夢和人生際遇。
7. 布列松，引自羅伊・阿姆斯的《1946以後的法國電影》，第一卷，第130頁。
8. 布列松：《電影札記》第1頁。
9. 同上，第32頁。
10. 布列松在《藝術》雜誌中接受訪談。
11. 楚浮：《我的電影生涯》，同前引著作。
12. 作品與大衛連近乎同時代的米開朗基羅・安東尼奧尼——在下一章將會談到——顯示出荒蕪的影像不必然會顯現出旅遊風景照片那種膚淺的感覺。雖然空間和風景在安東尼奧尼與大衛連的電影中都不可或缺，但安東尼奧尼的影像反映出人物更複雜的心理。反之，在大衛連的作品中出現頻繁的鏡頭，似乎只想以壯闊的場景來吸引人。雖然本身非常精緻，卻讓人對大衛連的藝術價值與地位產生懷疑。
13. 楚浮：《我的電影生涯》，同前引著作。
14. 像其他重要的藝術變遷，法國新浪潮的影響力在世界廣為流傳，甚至短片和長篇紀實片導演喬治・路奇葉及紀實片戲劇導演喬治・法杭育都受其影響。

197
在塞吉歐・李昂尼神秘的西部
片《狂沙十萬里》中，背景處
的查理士布朗遜抵達西部邊疆
的車站。義大利，1968年。

爆炸性的故事 (1959-1969)： 7
浪漫電影的崩潰和
現代主義的崛起

1950年代，對世界電影工作者來說是個艱難困苦的時期，到了1960年代，西方社會則面臨巨大的變動：性開放的文化興起、消費主義和貧富差距造成激烈的反感、社會認同感出現裂痕。社會上到處充滿疏離異化的青年，行為舉止宛如1950年代美國的詹姆斯狄恩、波蘭的茲畢尼·賽布斯基；而在大學校園中，激進的學生也開始走上街頭，高舉反戰、反政府、反傳統的大旗，對保守勢力展開無情的攻擊。

在美國，學生走上街頭主要是反對美軍介入越戰，至於在共產世界，青年們攻擊的目標則顯得更為廣泛。在蘇聯，史達林之後接班的赫魯雪夫被迫下台，改由強硬派的布里茲涅夫接掌政權。兩年之後，1966年，毛澤東發動文化大革命，針對傳統派、西方民主思想的知識分子和藝術家，進行思想鬥爭與改造。1968年，捷克斯拉夫爆發短暫的「布拉格之春」民主運動，要求解除國家對民眾生活的控制，雖然與十年前匈牙利的民主革命具有相同的下場，卻恰逢電影創意同時盛開。

在這十年中，要求種族平等的民權運動更為激昂。下一章我們將會探討1969至1979年，黑人電影工作者相繼在世界各地崛起，這些蓬勃的發展，都是1960年代美國民權運動者和非洲黑人政治家不斷奮鬥，而得來的偉大成果。在這一章，除了繼續介紹一些偉大的電影工作者之外，也將介紹在世界各大洲除了亞澳之外，三十八位重要的新導演，在法國、美國、義大利、日本、英國、東歐、蘇聯、古巴、巴西、印度、捷克斯拉夫、伊朗和阿爾及利亞，發生了十三個新電影運動。我們將看到這些電影工作者如何鍛造出新的電影語言，個別對舊傳統提出挑戰。這些運動在整體上，被稱為新浪潮電影，雖然在探索與方法上並非完全一致。例如西歐和美國的導演，主要在於對舊的電影成規提出挑戰，至於在集權國家和過去被殖民的國家，關心的則是制度上的問題，如政治自由。儘管具有這些差異，有一點卻是真實的：電影史上從來沒有任何時代像新浪潮電影那樣，試圖將封閉性的浪漫寫實電影典範——主流電影的烏托邦平行宇宙——逐出電影創作的堂奧之外。

觀眾也在改變中。1959年，老一輩進電影院的比例，遠比從電影誕生以來的任何時期都低得多。世界各地針對老一輩製作的「品質傳統」的電影，仍然使用片廠制度中那種龐大、緩慢、笨重的攝影裝置和燈光照明。運用這些設備，必須要有數以百計的技術人員和專業人才，建立龐大的分工合作制度。

在街道上實地拍攝的電影，1920和1940年代也曾零星出現，這對片廠制度笨重的製作美學造成極大的考驗。新的鏡頭、底片和燈光設備的發明，逐漸減輕工作人員的負擔，讓他們在工作時更具機動性。有些優秀的人才甚至在制度與技術上變化之前，就已透過自己的方式，對技術性的問題做出改良。他們不僅向設備挑戰、把機器細加改裝、並對底片的特性進行實驗。當一個具現代眼光的導演，和他或她的攝影師夥伴一樣深具開拓精神，就如同史坦頓‧波特急切地想對電影的拍攝技術與工具進行創造性的改造時，自然可能有爆炸性的新發展。這種火花1939至1940年發生在威爾斯和葛利格‧托蘭之間。就在二十年後，又再度發生了。

法國的新浪潮

　　破碎的時代導致破碎的意像也許並不奇怪。一輛汽車駛過巴黎街頭，後座發生了電影史上的大革新。留著時髦短髮、戴著太陽眼鏡的美國女演員珍西寶坐在乘客座位上，法國攝影師哈烏勒・古達則用一台新的、小巧的35毫米相機拍攝她的背影。他用靜態相機專用的18公尺長膠卷製作了自己的底片，並以達到800ASA的速度沖洗，比片廠的彩色底片還要快十到二十倍。他的導演高達不想在拍攝過程中使用人造光，所以陽光的影響比以前的電影更自然地記錄在珍西寶的頭髮上。多虧了新的超快速底片，即使在室內，高達也只使用自然光，讓它從天花板上灑下，創造出柔和的陰影。車子裡，傳來一個男人的聲音道：「我喜歡脖子可愛的女孩。」鏡頭切換到片刻之後，相同的角度、相同的女孩、相同的頭髮、相同的速度。然後再切換，一次又一次，共九次之多。從史坦頓・波特的《救火員的一生》開始，當電影在使用剪接時，幾乎都是為了顯現不同的東西，這是電影的語法；但是在這裡，剪接卻是為了顯示相同的東西，差別只在於陽光的方向有些微不同，背景也稍微挪了些方位。

　　這部突破性的電影，片名叫《斷了氣》（À bout de souffle, 1959），描寫一個有位美國女朋友的偷車賊；他殺死一個警察。它源自美國的黑幫電影，受到尼古拉斯・雷的《養子不教誰之過》的影響，遠比受任何法國片的影響要大得多。高達後來變成了世界影壇最著名的導演之一，《斷了氣》是他的第一部電影。著名影評人楚浮曾說：世界上有兩種電影，「一種是高達之前的電影，另一種是高達之後的電影」。[1]他和當時最具影響力的攝影指導古達，在那輛車的後面安裝了一顆「美學炸彈」。

　　以前的電影裡有過跳躍式剪輯。在無聲電影的後期，亞力山大・杜甫仁科就已在《軍火庫》使用過。一位工廠老闆發現他的工人們已經開始罷工。在特寫鏡頭中，老闆向左看，剪接，然後向右看，又剪接；然後看向鏡頭，剪接；更靠近演員的臉、再向前移，再剪接。總共用了九次跳接，跟《斷了氣》一樣。雖然效果顯得突兀，但視覺的衝突是當時蘇聯蒙太奇電影的核心想法。更重要的是，破碎的畫面捕捉到他的遲疑不決（他到底該轉向那邊呢？）和混亂。1930到1959這三十年間，米高・鮑威爾在他拍攝的英國電影中，也曾使用

過跳接，高達本身對西班牙電影頗有微詞，對他們偶爾使用跳接也曾提出批判。事實上，在當時切換的手法仍然非常罕見，因為電影工作者認為使用跳接不僅會破壞電影的連貫性，而且還會破壞電影所要營造的氣氛。

　　在《斷了氣》中的跳接，讓人訝異之處，其目的並不是為了表現人物的特殊心理狀態，如《軍火庫》那樣，也不是為了表現傳統性故事，像西班牙電影那樣。以這種方式運用剪接，主要是因為這種剪接方式本身看起來非常美，強調的是電影中的美學，就像立體派畫家的作品，其創作目的主要在於強調畫作本身平板的特性。高達曾經是《電影筆記》雜誌的「智庫」之一。高達、楚浮和其他投入電影的人，對他們來說，電影只不過是一種媒體，拍電影並不是為了捕捉真實的生活，只是生活的一部份，就像金錢或失業是生活的一部份。因此，當他們本身變成電影工作者，電影並不只是一種說故事傳播資訊或描繪感覺的運載工具；電影也是故事要表現的東西，一種感覺，一種流逝的人生經驗；例如，坐在咖啡座上觀看世界慢慢地在眼前流逝。二十世紀，所有偉大

198
《斷了氣》的宣傳海報，本片由楊波貝蒙與珍西寶擔綱演出。法國，1959年。

爆炸性的故事 (1959-1969):浪漫電影的崩潰和現代主義的崛起

的藝術形式，都以相同的方式在觀看世界，一種自我觀照。楚浮曾提出一個問題：「生活跟電影同樣重要嗎？」，當然「不是」，問這種問題，很顯然地已顯示出這些年輕人對電影的熱情。《電影筆記》的另一位成員達內曾經說：當他投入電影中時，整個人就如魚得水、自由自在。義大利導演貝托魯奇後來說「在六十年代，我準備為高達的一個鏡頭而死。」對他們來說，鏡頭和剪接攸關個人的生命。

從回顧的角度來看，高達爆炸性的連續鏡頭，很顯然地只為當時的電影帶來了一種啟示，卻未對新的電影語言（鏡頭）所代表的意涵進行全面性探索。如果在電影中，不需要拍攝消防隊員跑進火場救人，或一個女人從車子裡走進或走出，這種鏡頭究竟在表現什麼呢？只在於表現電影工作者被一個女演員所吸引？或許，部份是吧。事實上，大部份所謂的「新浪潮」電影，在某些方面與高達具有相同的態度，主要在於表現一個男人如何看一個女人的臉龐。這些年輕的電影工作者對新寫實主義標榜的人道與道德立場，已開始覺得不耐煩，對他們陷在第二次世界大戰的遺灰中，也深感厭倦。他們帶著新型輕巧的攝影機，裝上快速的膠卷軟片，在街頭遊走，攝取日常生活中的點點滴滴，拍攝與他們同齡的女人的倩影，臉上既沒有化妝，也沒有講究的片廠燈光。他們的電影描繪的都是他們自己，自己對色情的幻想，自己的脆弱與疏離。

高達和其他新浪潮導演開始進一步探索。鏡頭並不是動作的奴隸，如果有人離開了鏡頭，也不必然要使用跳接來表現，那麼一個鏡頭和動作一樣，是一個時間單位。它不再說「這是一個女人坐在車裡的場景，這與構成我們故事的一系列事件有關」，而是「我認為這輛車後面的這一刻，本身就是美麗的。」換句話說，鏡頭說出：「我認為」。「鏡頭是一種想法」這一事實深埋在高達的創新中。在本章所要討論的爆炸性的十年中，美國的約翰・卡薩維提、日本的大島渚和今村昌平、印度的里維・蓋塔、義大利的安東尼奧尼和帕索里尼、波蘭的波蘭斯基、塞內加爾的烏斯芒・桑貝納和美國的丹尼斯・哈柏，都對電影界五十年來所累積的創作風格和技巧提出挑戰，然後，再以獨特的方式加以重新組合。他們用攝影機思考。1920年代的知識分子和電影異議份子已率先把電影視為嚴肅的藝術形式，1950年代的電影工作者則把這種觀念更往前推進一步。這種對鏡頭和剪接本身毫不保留的崇拜，是空前未有的現象。

高達和古達新的自由典範，一開始即對法國影壇造成衝擊，接著又快速傳遍世界。光在1959年，就有十八位新的導演推出新作；到了1962年更是新人輩出，一下子揚升至160位。1959年，楚浮製作了他的第一部電影《四百擊》（Les Quatres cents coups），這部片並未像高達的《斷了氣》那樣使用跳接，但是卻表現一種令人稱奇的新鮮感，對電影創作近乎帶著崇拜的心理。《四百擊》的情節主要是根據導演自己的親身經歷改編而成的，講述一位十二歲的小男孩，因為愛上電影而離家出走的故事。像高達一樣，楚浮的鏡頭只運用巴黎街頭的自然光線。故事結構與新寫實主義的電影一樣鬆散。與新寫實主義不同的是，裡面描繪的並不是戰後的法國社會。楚浮意在捕捉一閃即逝的經驗現象，透過小孩子的眼睛來觀看世界，呈現出一種熱切的、自我啟蒙式的探尋精神，像許多新浪潮電影中的角色一樣，《四百擊》的主角似乎在尋找一種激昂的、超越的、卻又無以名狀的生命意涵。帶著尚・雷諾那種自然主義的人道精神，以及尚・維果電影中那種令人悵然若失的詩意。導演甚至將尚皮耶・李奧（在片中扮演小孩）在試演時的鏡頭，放進最後的版本中，因為這樣看起來比較自然。

　　《四百擊》推出之後，即在國際影壇大放異彩，它的成功更促使法國電影界大膽地引進了許多新銳導演。在1950年代晚期或1960年代早期，路易・馬盧、賈克・希維特、侯麥、克勞德・夏布洛，以及許多其他影壇新銳，相繼投入新電影的製作，他們的作品風格迥異，對意義的探尋表現出濃厚的興致。楚浮、高達和攝影指導古達提出的問題，在最初幾年之間，就在法國文化界——尤其是電影界激發起一股創新的浪潮，這種繽紛多彩的創作熱潮，最初是由一個簡單的問題激發出來的：要如何才能讓那些正襟危坐的電影眉開眼笑？問題一旦拋出，任何答案都有可能，而一種嶄新的、令人側目的喜劇類型也因而應運而生。在楚浮的第二部電影《射殺鋼琴師》（Tirez sur le pianiste, 1960）中，有一個角色說「如果我說的是謊話，我媽就不得好死。」接下來的鏡頭，我們看到他媽媽真的墜樓而死。接下來的《夏日之戀》（Jules et Jim, 1961），他利用定格鏡頭把女演員珍妮摩露的笑容凍結，他說這樣做，只不過想讓大家對她多看一眼（圖199）。高達的第四部電影《賴活》（Vivre sa Vie, 1964），電影一開頭，在酒吧裡，一對男女正交頭接耳。攝影機以特寫鏡頭拍攝他們的濃情蜜意。一切看來似乎沒有什麼異樣，但是，攝影機卻一直在他們的後面，對準兩人的頭部拍攝，就像《斷了氣》中的珍西寶坐在車子裡面一樣。演員一直沒

199
楚浮的《夏日之戀》使用了許多具有特色的表現手法，例如在這個鏡頭中，透過短促的定格，將珍妮摩露的笑容凍結，不僅具有感染力，而且還帶有幽默的意味。法國，1961年。

有露出正面，觀眾也不知道他們到底長得是什麼樣。透過這種激進的手法，高達將電影和攝影中最基本的要素（可說是一種基本常識）也給拋棄了，就如羅伯·布烈松所做的一樣。在某方面，就像布紐爾和達利的《黃金年代》一樣荒謬。在《賴活》中，由安娜·卡蓮娜所扮演的妓女，到電影院看德萊葉的《聖女貞德》。在空蕩蕩的電影院中，她一個人孤獨地坐在黑暗中，而銀幕上正呈現出一個巨大的特寫鏡頭，由法爾康納蒂所扮演的聖女貞德，安靜柔美的臉龐流下兩行清淚。高達向我們展示了這個女人是多麼地人性化，不是透過她對現實生活事件的反應來表現，而是透過她被無聲電影藝術中最微妙的時刻之一所感動，表現出來。本片中另外一幕，這位女子的喜悅，從她不自覺地繞著撞球桌跳起舞來，表露無遺，讓人聯想到《萬花嬉春》裡輕快悠揚的音樂。

在這裡，必須提到一個重點：新浪潮本身的興起，並非屬於一種政治運

動。某些曾經是、或後來成為左翼分子的導演，在十年後的巴黎激進示威活動中支持學生和工會工人。其他像是楚浮、克勞德‧夏布洛、古達等政治態度較為保守的導演，則譴責混亂的社會現象，並積極表達不認同。以《短角情事》揭開新浪潮序幕的阿格妮斯‧瓦妲，則屬於另一組巴黎電影製作人。她的《幸福》（*Le Bonheur*, 法國, 1965）是一幅毀滅性的、超飽和的反浪漫主義肖像，充滿了興盛的新浪潮現代主義。她大膽地在咖啡館場景中構圖，而一場性愛場面則是幾乎靜止特寫的快速蒙太奇。為她剪輯《短角情事》的剪接師亞倫雷奈，第二次世界大戰時曾被抓去從軍，戰後，他製作了一部陰鬱、充滿詩意的記錄片《夜與霧》（*Nuit et Brouillard*, 1955），描繪納粹集中營裡慘絕人寰的事蹟。亞倫雷奈和阿格妮斯‧瓦妲不僅比《電影筆記》的電影工作者更具政治關懷，對當時法國的新小說也深感興趣，但是他的《去年在馬倫巴》就像高達的《斷了氣》一樣，也對電影剪輯的特性提出質疑。場景在一家豪華的旅店，一個男人想起一年前的往事，當時他可能有、也可能沒有遇到一個女人，而這個女人可能有、也可能沒有跟她的丈夫在一起。本書前幾章曾提到電影工作者，如瑞爾夫‧因斯，找到一種使用反向角度編輯和視線吻合的方法，來確認場景中誰正在向誰說話，或是他們正在看什麼。《去年在馬倫巴》把這些規則全然打破。例如在很多地方，片中的角色會熱情地向另一個角色訴說衷曲，然而當亞倫雷奈把鏡頭剪接到另一個對象時，我們卻看不到任何人。

這種鏡頭令人無所適從，但在這部完全摧毀剪輯觀看的時空邏輯的電影中，這只是踏出了最初的一小步而已。整部電影從頭到尾，攝影機在豪宅中穿梭，然而正當開始建立起一種空間感時，亞倫雷奈迅即將攝影鏡頭與房間內無關聯的事物聯結在一起，營造出一種空間的混淆；相同的混淆也發生在時間上。片中的女人不僅無法確定自己一年前是否真地遇見過那個男人，也不清楚他在哪裡、他記得什麼以及他正在發明什麼。《去年在馬倫巴》是根據霍格里耶的小說改編的，對敘事性電影的基本構成要素提出質疑，就如同布烈松對真實和寫實主義的觀念提出質疑。

這種對電影藝術的真情與探索、打破典範的勇氣，也使得法國新電影成為1960年代早期世界上最有趣的文化現象。正當亞倫雷奈和高達對剪輯技術進行重新評估之時，正在法國工作的丹麥導演德萊葉，繼《復活》之後在1964年推出了一部新作，片名叫《葛楚》（*Gertrud*），這是德萊葉最後的作品，劇情顯

然是根據1910年發生的一件真實事件改編的：有個女人拋棄自己的丈夫，在外面與人同居，最後被一位時髦的巴黎評論家所殺害。電影中，情節變得比較戲劇化：一個出身上層社會的女聲樂家，離開了自己的丈夫，與一位年輕的音樂家發生了一段情，後來遠赴巴黎，獨自一個人過著寧靜安詳的生活（圖200）。在電影即將結束時，由妮娜・羅德所扮演的女主角拿出一首自己在十六歲時所寫的詩，輕輕地唸著：

看看我，我漂亮嗎？不，但我曾經愛過。看看我，我年輕嗎？不，但我曾經愛過。看看我，我還活著嗎？不，但我曾經愛過。

這些是電影中最動人的詞句。在拍攝《葛楚》時，德萊葉特別叫攝影師將燈光直接對著攝影鏡頭。當德萊葉在1969年逝世之時，楚浮寫了一篇紀念文章，對德萊葉發出無限的讚譽：

現在他已經加入了第一代偉大電影導演的行列中，與葛里菲斯、馮・史卓漢、穆瑙、艾森斯坦、劉別謙攜手同行。從他們的電影中，從德萊葉白色的影像中，我們可以學習到許多。

然而，法國電影工作者對電影這種超凡的熱情，並不是一般民眾所能完全體會的。1957年，看電影的民眾有四億兩千萬，六年之後，人數驟跌了36%，剩下只有兩億七千萬。不再看電影的民眾，都是一些中老年人，部份是因為受到電視節目的吸引，例如ORTF這家電視台在一年之內，播放的電影不下於320部。有些比高達、楚浮或德萊葉更商業化的法國導演，試圖在自己的電影中注入一些不同風格的影像，來與當時電視化的趨勢與潮流相抗衡。例如，克勞德・勒路許的《男歡女愛》（Un homme et une femme, 1966）在國際上轟動一時，只是一個非常簡單的愛情故事，卻為電影史創造了一個新的里程，整部片子幾乎都是以長焦距鏡頭拍

200
在德萊葉的《葛楚》中，透過持重冷靜的影像風格，探索女人一生對愛情無怨無悔的追尋，與當時流行的作風大異其趣。法國，1964年。

201
克勞德・勒路許在《男歡女愛》中長焦鏡頭的映像風格對羅伯・阿特曼的《花村》顯然造成影響。畫面中茱麗克麗斯蒂的影像極為顯明,而其周圍的景物則全都處於模糊的狀態,這種風格在1970年代極為流行。美國,1971年。

攝的。自從1940年代晚期以後,電影就已使用過長焦距鏡頭,1960年,羅塞里尼也使用過,但克勞德・勒路許卻把鏡頭的功能發揮到淋漓盡致的地步,在著名的鏡頭中,除了他的演員頭部之外,其他的影像全都處於模糊狀態,這種迷人的影像風格,在1960年代和1970晚期的電影中極為流行。例如,羅伯・阿特曼的電影《花村》(*McCabe and Mrs Miller*,美國,1971)(圖201)顯然是從《男歡女愛》中獲得靈感。此外在1990年代,也有許多寬銀幕電影是長鏡頭拍攝的,例如麥可・曼恩的作品。

　　儘管在1959年有劇烈的變化,有些導演事實上也從這動盪的十年中獲得創作力。例如,克勞德・勒路許創造了大膽的新視覺和浪漫風格,高達越來越相信馬克思主義,甚至毛澤東的共產主義使他獲得了比《斷了氣》更激進的技巧想像。1967年,他的創作力源源不斷,陸續推出不下五部電影,包括帶有美術拼貼風味的《中國女人》(*La Chinoise*),以及序論中曾提到冒泡的飲料杯子的《我所知關於她的二三事》(參見第10頁)。在《中國女人》中,不僅涉及毛澤東的文化大革命,並且還使用一些勒路許發展的長鏡頭技術,在結構的處理上不像一般虛構電影,其中大膽地摻雜了一些學生聚會時的談話、朗讀、辯論、大字報、字幕和標語。兩年前(1965年),《電影筆記》出版了有關

1920年代蘇聯電影的一些重要文件,高達即是從他們的剪輯思想和對抗性的圖像中引用一些資料,摻雜1960年代的性自由和性解放思想,發表一份電影宣言。1968年,一群年輕人,就像電影中描繪的一樣在巴黎大學靜坐抗議。五月底前,一千萬法國工人加入他們的行列,要求加薪和改善工作條件。這些事件對世界造成了很大的衝擊,尤其是當時世界電影的製作中心:美國。

技術的改變和美國的新浪潮

美國和法國一樣,1960年代同樣面臨看電影的民眾急速地沒落,但是,電影製作並未受到太大的影響。在我們迷失在1960年代的創新暴亂之前,我們不要忘了本章所涵蓋的整個期間,票房收入最高的電影是像《賓漢》、《101忠狗》、《歡樂滿人間》和《真善美》(*The Sound of Music*, 1965)等史詩般的大片、音樂劇和卡通片,和前幾十年一樣,而不是突然跳開。無論如何,在這條頂線之下,的確出現了某些改變的跡象,而且在表現上和在法國一樣熱切。這十年中,一些美國娛樂電影史上的關鍵人物相繼去世:米高梅的路易士·B·梅爾在1957年、哥倫比亞的哈里·考恩在1958年、普萊斯頓·史特吉斯在1959年、瑪麗蓮夢露在1962年、勞萊、華特迪士尼和巴斯特·基頓則在1966年去世。電影製作在技術上也出現進步。製作16毫米電影的攝影機變得更為輕巧,攝影師可駕輕就熟地把它放在自己的肩頭。錄音技術也出現新的變化,從此,攝影機與錄音設備不必以電線相連。肩頭攝影機不僅使得鏡頭的高度上升,拍攝的範圍也急劇擴大。錄音技術的創新,使得攝影師在拍攝時更具機動性,錄音師甚至不用站在攝影師的旁邊。

最先受到這些創新衝擊的是紀錄片。1959年,四位攝影師和電影工作者說服兩位美國參議員的參選人,讓他們以最自然本真的態度拍攝他們在競選時的一切活動和新聞雜誌照片。這樣的結果是里程碑《初選》(*Primary*, 1960)。製片人李考克、德魯、潘尼貝克和艾柏特·梅斯,很快便成為所謂「直接電影」的北美關鍵人物。而比「直接電影」還要早一些,法國也出現一項平行的運動,一般稱之為「紀實電影」,不過兩者的目的有些差別。北美人試圖客觀地記錄事件,如李考克所說的「就好像被一隻不起眼的『牆上的蒼蠅』所看到」;而法國電影製片人——主要是尚·胡許,但還有布侯爾、馬蓋等,在拍

攝時則介入較深，有時為了表現眼中所見的社會真實，也會運用刺激和誘導的手段，此即胡許所謂的「特權的時刻」。

《初選》一片有許多創新的表現。電影工作者在製作時，拍攝的鏡頭並不像羅伯・佛萊赫提在《北方的南努克》那樣經過彩排或預演；他們的作品既不像韓福瑞・堅尼斯那樣充滿低調的詩意，也不像萊芬斯坦那樣帶有強烈的法西斯的威勢與脅迫感；他們並未像瓦特在《居住問題》以訪問的方式表現；也不像約翰・休斯頓在《希望之光》把攝影機隱藏起來拍攝。那麼，它到底具有什麼特色呢？以《初選》中一個著名的鏡頭為例：參議員約翰甘迺迪（在一年後當選美國總統）坐在車子裡。梅思勒思透過一種新型的、輕盈的16毫米攝影機拍甘迺迪的活動。甘迺迪走出車子、參加聚會、與群眾握手、走上階梯、登上舞台。攝影機一路跟著他，拍攝他的一舉一動，完全未加剪輯。然而，這

到底有什麼不平常的呢？溝口健二和馬克斯・奧菲爾斯都曾使用長鏡頭一直推拉鏡頭，奧森・威爾斯在《歷劫佳人》中一開始的鏡頭也是如此。縱使這樣，在這些電影中，鏡頭都經過排演、使用布景或清場，透過移動攝影車追蹤拍攝。梅思勒思的甘迺迪長鏡頭，是放在肩頭拍攝，在真實的場景中、摩肩擦踵的人群、甘迺迪走到那裡就跟到那裡、不管焦距、光線也未經處理。小型錄影機是在將近三十年之後才發明

202
16mm的攝影底片、精簡的燈光、即興式的取鏡，是約翰・卡薩維提在《陰影》中最獨特的風格表現。該片對後來美國獨立製片造成影響，而其本身則是受到紀實片的影響。美國，1959年。

的，在這之前，紀錄片電影工作者跟隨《初選》腳步，進一步地拓展攝影技術，並加以自由發揮[4]。

與《初選》同時，一個三十歲的希臘裔紐約導演甚至更大膽，使用相同的技術拍攝了一部非紀錄片。《陰影》（*Shadows*, 1959）描寫三個住在紐約公寓的非洲裔美籍兄弟的故事（圖202）。導演約翰・卡薩維提以16mm的攝影機鏡頭拍攝，只使用少量燈光、自然聲音和即興式的鏡頭。他受到新寫實主義和馬

龍白蘭度及洛史泰格表演技術的影響。《陰影》是
一部後來所謂的「新的美國電影」。

　　在新的美國電影中，下一位提出極簡攝影美學
的趨勢創造者，提到他的名字，或許會令人感到訝
異。在美國主流電影中，導演希區考克不僅最能適
應潮流的變遷，而且創意源源不絕，與比他年輕兩
個世代的電影工作者相較可說毫不遜色。在1960年
代初，他放棄對佛洛伊德心理學的探尋，同時揮別
色彩的表現，製作了一部黑白電影《驚魂記》，描
繪一個乖僻孤獨的殺人狂的故事。希區考克的精準
作風，與艾柏特‧梅斯或約翰‧卡薩維提那種粗糙
且即興的風格顯得南轅北轍，但是，卻為自己複雜
的導演生涯開創了一個全新的里程。1955年，這位
老牌導演出人意表地為電視節目製作了一系列短
片，內容與死亡有關，由他親自在螢幕上講評，有
時也會親自執導。拍攝電視節目只需少數工作人員，他喜歡這種親切和靈活的
工作效率，因此在製作《驚魂記》時，也採用了類似的態度拍攝。他曾告訴楚
浮說：「基本上我是抱著以下這種想法在做實驗：我能以製作電視節目相同的
條件，拍出一部電影嗎？」[5]傳統好萊塢電影都是製作一些史詩性的巨片，如
《賓漢》和《埃及豔后》（Cleopatra, 1963）；他的作品剔除了虛飾，擔綱演
出的女演員穿的服飾與平常人並沒有兩樣，很少化妝，對話簡單，有時整幕戲
沒有說任何一句話。在《驚魂記》的第一個鏡頭，瑪麗安‧克蘭（珍妮李飾）
與山姆‧盧密思（約翰蓋文飾）發生了一段情（圖203），對性的表現比希區
考克以前拍攝的任何電影都更為直接露骨。再一次，他解釋說：「這樣做的理
由，事實上，是因為觀眾的口味也正在改變……年輕人對接吻的鏡頭根本就不
屑一顧……他們做的跟約翰蓋文和珍妮李沒有兩樣。」[6]在老牌的導演中，沒
有一個能像他這樣適應新的時代。

　　希區考克對觀眾口味正確的判斷力，也促使他在題材的選擇上更具暴力
色彩。《驚魂記》的劇情發展到三分之一時，克蘭為了與情人過新的生活，
偷了一筆錢，來到一家偏僻荒涼的旅館投宿，在櫃台負責登記的是一個神經兮

203
在他最成功的電影《驚魂記》
中，希區考克透過極簡派藝
術和簡明的製作設計，呈現
出一種嶄新的影像風格。美
國，1960年。

兮的年輕人，爾後，她心裡開始覺得惶惶然，決定把偷來的錢歸還，然而在洗澡時，卻被那個年輕人的母親給刺死（圖204）。在這惡名昭彰的一幕中，原本儉約和從容的鏡頭，驟然變成艾森斯坦式的破碎格局。一反過去使用長拍的方式，希區考克一連七天，從七十個不同的角度拍攝短鏡頭，在剪接完之後，片長只有四十五秒鐘。1922年，岡斯在《轉輪》中使用到比人類視覺接收力更快的剪輯方式，而從葛里菲斯的時代開始，一般電影工作者就知道，在處理追逐鏡頭或戲劇化的鏡頭時，只要剪輯速度加快，觀眾的心跳便會加快。縱然如此，在這之前除了艾森斯坦外，沒有人像希區考克這樣充份掌握蒙太奇的結構。這部電影讓觀眾看得心慌意亂，票房收入是製作成本的二十倍，此後更成為暴力電影的創作典範。希區考克的電影，技術上多少受到法國導演亨利-喬治斯・克魯索的影響。而希區考克對電影形式的精湛掌握，則又反過頭來為楚浮的《黑衣新娘》（ *La Mariée était en noir,* 法國, 1968）提供了創作的典範。另外還有好幾位導演終其一生都致力於將希區考克的技巧發揚光大，如法國導演克勞德・夏布洛和美國導演布萊恩・狄帕瑪。一般來講，在1960年代這段期間，美國從歐洲電影中尋求靈感，而從希區考克和法國導演之間在創作典範上

204
暴力的表現，是1960年代電影的一個主要趨勢之一，而《驚魂記》中浴室內殺人的驚悚鏡頭即是其中一個里程碑。

爆炸性的故事 (1959-1969):浪漫電影的崩潰和現代主義的崛起

的相互影響，即可窺見藝術家所受的影響往往是有取有予的，並非只是一條筆直的單行道。

　　1960年代早期，一個迷人的身影從紐約地下藝術圈崛起；他匯集了電影製作中非常多樣化的趨勢，並以完全美國的方式影響它們。生於克利夫蘭的安迪·沃荷原本從事藝術創作，後來又介入電影製作的領域，比任何其他藝術家都更能適應1960年代大眾文化的情緒。1960年代初期他以

網版製作了一些版畫，主題大都是取材於一些日常用品，如康寶罐頭或是偶像明星瑪麗蓮夢露的照片，這些作品在當代藝術界造成一陣旋風。沒有什麼偉大的知識，安迪·沃荷以直覺的方式把廣告產品應用在現代設計中，以吸引消費者的注意力。在作品中也沒有做任何改變，只透過一組相同的影像表現其廉價而花俏的誘惑力。電影界受到安迪·沃荷藝術的吸引。在加州的丹尼斯·哈柏，是他的第一個買主，哈柏曾在《養子不教誰之過》中飾演一個小角色，後來執導《逍遙騎士》（*Easy Rider*, 美國, 1969）。

　　1963年，安迪·沃荷也受到電影的吸引。有趣的是，他的電影就像布烈松的一樣激進。他將一般導演使用的表現元素全部剔除。他的第一部電影《睡》（*Sleep*, 1963）只透過一個固定的鏡頭，拍攝一個全身赤裸的男人（安迪·沃荷的情人）在睡覺。其中沒有故事、沒有燈光、沒有對話、沒有聲音、沒有攝影機移動。利用與《初選》相同的攝影機拍攝，鏡頭一再重複，整部電影放映時間長達六到八小時。在製作之前，安迪·沃荷曾參加一場音樂演唱會，時間長達十八小時又四十分鐘，由840個演奏者不斷地演奏薩蒂創作的同一首音樂。他從這裡獲取了催眠式地重複的靈感。第一個鏡頭是一個男人腹部的特寫，他正在呼呼大睡（圖205）看起來就好像是一張壁紙一樣，沈滯無聊，卻對人類造成奇異的衝擊。它顯現出極端的新寫實主義，將戲劇性剔除得一乾二淨，好像是除去了所有超越性或精神性的布烈松。

很少人有耐心把《睡》從頭看到尾，但這部電影具有幾個重要之處：它引進了「視電影為事件」的思想，而非線型故事經驗。它至少以暗示的方式，表現出同性戀的慾望——當同性戀題材在電影中仍然屬於禁忌的時候。考克多的作品和加州地下電影工作者兼作家安格爾也表現這一主題，但是安迪‧沃荷進一步為1990年代所謂的「新酷兒」電影打開了一條表現的途徑。

歐洲其他國家電影風格
爆炸性的進展

在大西洋彼岸的義大利，我們也發現到一個熱情充沛、才華洋溢的導演，他的電影風格純粹、簡單，就像安迪‧沃荷一樣；但是如果安迪‧沃荷的電影帶有神入似的背景素材，帕索里尼則顯現出全然相反的特質。就像安迪‧沃荷一樣，帕索里尼也是一位男同性戀者，但是他對自己的時代抱持著強烈的反對態度，反之，安迪‧沃荷與現實全然沒有任何衝突。他不僅是小說家、詩人，也曾從事新聞記者工作，經常在報上與人論戰，在1960年代改變電影藝術的六位義大利導演中，他是最惡名昭彰的一位，深具直覺性的創意。

206
帕索里尼的《阿卡托尼》中使用正面的影像，強烈的陽光刻畫出街頭行人那種真實的面貌。義大利，1961年。

帕索里尼生於波隆那，在義大利東北部長大，在那裡最初體驗到莫索里尼的法西斯統治。他把自己所見的，反映在1950年代所寫的小說以及後來的電影中，描繪的經常都是一些貧民窟的勞動階級，充分表現出馬克思主義的精神。一開始，他是以編劇的身分踏入電影圈，曾為費里尼的《卡比利亞之夜》（見75頁）提供點子，後來推出了許多打破兩性禁忌和階級禁忌的電影，其中第一部是《阿卡托尼》（Accattone, 義大利，1961），描繪一位住在羅馬貧民區的皮條客的故事。這部電影可謂集反傳統之大成，與楚浮心中視如敝屣的「品質傳統」的電影全然相左。帕索里尼曾說：「《阿卡托尼》沒有運用一般電影常用的技巧。既沒有使用「正

反拍鏡頭」、特寫鏡頭，要不然就是從背後或越過肩頭看某個角色。此外在情節中，也看不到角色從同一個鏡頭中進進出出。不僅排拒花俏迂迴的攝影機運動，甚至完全不曾使用推移鏡頭。」[7]

這些話看來宛如出自布烈松之口：正面取鏡、技術簡樸、剔除一切花巧。他和帕索里尼、艾柏特‧梅斯、德萊葉、約翰‧卡薩維提、安迪‧沃荷以及某種程度上的希區考克，都認為有必要將電影典範從繁複的技術中解放出來。而如果再加上高達「切片」的概念（他認為鏡頭是一種時間的切片）以及楚浮摒棄社會和強調即興的概念，即形成了一種極端嚴峻自制的創作觀。為什麼會這樣呢？當然，其中有一部分可以從技術性找到合理的解釋。電影設備的使用變得相對簡單、輕盈；而如果我們再把1990年代所發生的現象也納入考慮時，這種看法也將會顯得更具說服力：1990年代，當電影製作設備第二度變得小型化時，有一群丹麥電影工作者發表了一個明確的「逗馬宣言」，強烈主張應將電影技術加以簡化（見461-462頁）。而電影設備變得簡單，也使得電影從業者開始揚棄精緻的攝影技術，甚至，站在道德立場對其浮華不實的表現，帶著輕蔑與鄙夷。

第二個理由，電影工作者拒絕1960年代消費主義、矯飾、富裕社會財富累積的貢獻，是回歸1910年代末和1920年代初那種粗糙簡單的風格。這種政治論點的問題在於，例如，安迪‧沃荷在社會已蔚為風潮，並不單純只是理論性的反對而已。第三個理由：直到1960年代，電影製作人才正確地吸收了在其他藝術形式早已流行的現代主義思想，即視覺藝術必須以本身的素材為優先且首要的考量。畫家不應該掩飾他們的基本裝備：畫布、顏料和筆觸。電影也是一樣。布烈松、高達、楚浮、德萊葉、安迪‧沃荷和現在的帕索里尼，都各以不同的理由想要從可得的典範中，找到電影的簡單本質：鏡頭和剪接。就像他們的先驅1910年代曾做過的一樣，他們再度使用小型的攝影機、使用黑白底片拍攝正面影像、拋棄寬銀幕的格式和交互剪輯等複雜的電影技術。

事實上，帕索里尼創作的靈感不僅只源自於1910年代的電影。他曾解釋說：我對電影的品味，最初並不是從觀看電

207
帕索里尼電影中的人物，有些是以文藝復興前期畫家喬托的聖經人物作為藍本。

影中獲取的……在我的腦海中，經常浮現一些影像，就像馬薩喬歐和喬托的壁畫（圖207）……在十四世紀的繪畫中，人是位處於畫面中心……我在電影中的構思，經常以繪畫作為範本，這也是為什麼我的人物都是從正面拍攝。[8]這一點從《阿卡托尼》即可看出。正面的影像令人驚駭，帕索里尼經常強調這一點，拍攝他的主角希弟後面炙熱的陽光。這種技術，套句導演自己的話：「挖空眼窩，在鼻子下面和嘴巴周圍的陰影……結果……這部電影充滿了評論家希大蒂所說的『深刻的死亡審美感』。[9]從隔頁的劇照中（圖206）即可看到，希弟的臉就像是一個頭蓋骨。

《阿卡托尼》的對話也引人注意。例如，阿卡托尼在最後告訴他的朋友說，他決定不再幹拉皮條的勾當了，其中有一位口出預言地說：「今天，你會賣手錶；明天你就會當掉金項圈；不出一個禮拜，你就會淚眼汪汪的。」這些對話帶有近乎聖經的強度，在許多電影中根本不屑使用，但是十年之後，信奉天主教、帶有義大利血統的美國導演馬丁·史柯西斯在他製作的電影《殘酷大街》中，明顯地使用到帕索里尼電影中的人物造型。片中，他結合聖經中的語言與愛爾蘭小說家詹姆斯喬伊斯小說中的情節，描繪一個義大利裔年輕人在酒吧與朋友共聚，而就像阿卡托尼的朋友一樣，他告訴每一個人說：「你是猶太人的王嗎？這是你說的，還是他人教你這樣說的？」[10]

在《阿卡托尼》推出之後，即遭受新法西斯主義者的強烈抵制，他們對片中義大利殘敗的圖像恨之入骨。兩年之後，帕索里尼再度從十四世紀義大利的繪畫中吸取靈感，製作了一部甚至更具正面演出的電影，主題描繪的是耶穌一生的事蹟（圖208）。在帕索里尼的性格中，具有三種主要的因素：他本身既是個同性戀者，也是個馬克思主義者；在這裡，則突顯出他的天主教信仰。二十世紀中，在天主教思想和馬克思主義之間，具有某種密切的關係，但是在這裡值得注意的是，帕索里尼如何將這兩者融匯在一起。它們讓他對新寫實電影中的自然主義精神抱持懷疑。他想要顯示劇中角色的生命結構，不只在表象上用心，進而更呈現出生命中神聖的內涵。為了達成這種效果，他從宗教繪畫取材；選擇沒有時間性的主題和場景。然而關於這點，還可以找到另一種解釋：本書經常提到的一位電影工作者德萊葉，是帕索里尼電影創作生涯中唯一真正效法的典範。透過德萊葉的作品，帕索里尼製作了一部宗教電影《馬修福音》（*Il vangelo secondo Matteo*, 義大利, 1964）。事實上，在拍攝《阿卡托尼》之

前，他帶他的攝影指導寇利觀看德萊葉的電影，寇利解釋說：「主要是以它作為範例，因為他無法向我解釋他要的是什麼。」11

在帕索里尼的作品中，可以看到許多1960年代不同的電影趨勢，因為他像布烈松一樣也對自己的作品發表意見。例如下面這一段文字，看來近乎出自布烈松：「我對演出的美學有一種近乎意識型態的喜好，喜歡運用非職業演員……他們就像現實的切片，就像一片風景、天空、太陽，就像一隻驢子從街上走過，都是現實生命中的一個片斷。」12從這段文字我們再一次看到，電影有太多的包袱，日益與現實脫節。將這段話與楚浮在同一時期所說的做一個比較：他說，他不喜歡與在「品質傳統」電影的演員共事，因為「他們對場面調度的影響太大了。」句子中這個詞，場面調度，指的是畫面中人與物的位置安排以及他們的動作如何進行。對帕索里尼、楚浮、布烈松和其他人來說，主流電影中虛假的特性，甚至會對純抽象的問題——如構圖——造成影響。如果我們再回過頭來看，在本章中提到的1960年代電影的影像，我們就會發現到一個重要的現象：這些不同的電影工作者，如果不是以正面的方式拍攝人物頭部，就是如同高達的從後面拍攝。側面的鏡頭、正反拍的鏡頭，以及封閉性浪漫寫實主義的電影語言，都不受他們歡迎。

帕索里尼將早期繪畫、布烈松、德萊葉和同性戀融合在自己的電影裡，後來1980和1990年代被英國導演德瑞克‧賈曼承襲運用，但是最直接立即的效果則是一位才華洋溢的年輕義大利導演貝托魯奇，他是帕索里尼的助理，親眼看過帕索里尼拍攝《阿卡托尼》，他也是高達迷。父親是北義大利詩人的貝托魯奇，和帕索里尼一樣從寫劇本開始踏入影壇。他執導的第二部電影《革命前夕》（Prima della rivoluzione, 義大利，1964）推出時，他只有二十四歲，精彩絕倫地描繪一個在導演家鄉帕瑪的年輕人，受到革命的震撼，但最後卻為了安全，回頭擁抱自己出身的中產階級。使用勒路許風格的長鏡頭、高達的跳接和帕索里尼殘酷的正面鏡頭，貝托魯奇捕捉到年輕人熱切激昂的兩難處境（圖209）。1970年，他又推

208
《馬修福音》簡單嚴肅的攝影風格，受到德萊葉電影的啟發。義大利，1964年。

出兩部電影，對1970年代一批美國導演們造成衝擊。但此刻他帶領我們找到了一位非常成功的電影人，他為他構思了一部重要的劇本。

塞吉歐‧李昂尼曾在迪西嘉的《單車失竊記》中扮演一個小角色，在《賓漢》擔任助理導演的工作。在製作了一系列義大利史詩電影後，受到黑澤明以孤獨為主題、以及約翰‧福特電影中亨利方達和約翰韋恩高深莫測演出的影響，他在一部西部片中起用了一位美國電視演員。這個演員是克林伊斯威特；

209
在貝托魯奇的《革命前夕》
中，Francesco Barilli（左）
扮演的年輕人在投入革命與安
分守己之間猶豫不決。本片改
編自斯湯達爾的小說《帕瑪的
修道院》。義大利，1964年。

而電影是《荒野大鏢客》（*Per un pugno di dollari*, 義大利-德國-西班牙, 1964）。1960年代，傳統西部片在美國開始式微。它們1950年的產量佔美國電影總數的三分之一，但是到了1960年，佔有率只剩下百分之九，從一百五十部跌到只有十五部。它們的主題都非常傳統，帶著濃厚的愛國主義氣息，有些甚至具有種族歧視和性別歧視的意涵，唯一的復興之道，似乎只有現代化一途。然而讓西部片起死回生的，卻是來自歐洲的導演塞吉歐‧李昂尼。他巧妙地改變了西部片中的形象，例如在他的電影中，最具代表性的建築是西班牙教堂的鐘樓，

而不是西部農家牧場。《荒野大鏢客》在票房上獲得了巨大的成功，也讓所謂的「義大利西部片」在世界各地風行。在塞吉歐・李昂尼的西部片中，電影技術再度扮演重要角色。圖210這張劇照取自《荒野大鏢客》，乍看之下似乎只是一張優秀的寬銀幕影像，與1950年代中起日本、美國和其他地方的電影劇照沒什麼兩樣。然而，從景深的表現上，卻可發現雖然前景和背景相距甚遠，但兩者都處在焦距之內。這種表現，在寬銀幕電影中極為罕見。塞吉歐・李昂尼的造詣，事實上受惠於義大利在1960年發明的「特藝寬銀幕」。透過特藝寬銀

幕，可將兩個「未經壓縮」的寬銀幕影像，以上下疊合的方式放在一個35mm畫面中。這種未經壓縮的影像，雖然會讓畫面的質地稍微顯得粗糙，好處是可以使用短焦鏡頭拍攝。正如在葛利格・托蘭製作的電影中所顯現的，透過短焦鏡頭來拍攝，能在電影畫面上製造出深度空間。而塞吉歐・李昂尼是第一位充份發揮這項新技術的導演。

透過這種「景深」和「景寬」的結合——部份歸功於貝托魯奇——為美

210
塞吉歐・李昂尼以及他的攝影指導在《荒野大鏢客》中，向傳統晾衣繩影像構圖的寬銀幕電影提出挑戰。本片在票房上獲得了巨大的成功，讓「義大利西部片」在世界各地風行起來。義大利-德國-西班牙，1964年。

211
塞吉歐・李昂尼在美國西部類型電影中繼續強調史詩和殘酷的成分，例如《四海兄弟》。美國，1984。

國電影注入了一種神秘感。他的《狂沙十萬里》（*C'era una volta il West*, 義大利-美國，1968）充分表現出以下幾項特色：華麗的升降鏡頭、雄偉壯闊的音樂、優美的田園景觀、緊張的對峙、殘酷的報復、兩性之間的基本差異。除此之外，電影觀眾從觀看中自得其樂，正如《斷了氣》一樣，從美麗的影像中就可以獲得樂趣。如同約翰・福特的《搜索者》，《狂沙十萬里》也是關於復仇如何成為一個男人活下去的理由。塞吉歐・李昂尼的運鏡則顯得更為大膽，像是一個又一個在酒吧裡的開場，使得整部電影變成一種「等待」。霍華霍克斯的《赤膽屠龍》在某方面也具有這種意義，只是塞吉歐・李昂尼的電影以抽象的方式表現：等待復仇的到來，等待現代的到來，等待世界的改變。在他電影生涯的初期，曾與新寫實主義者一起工作，把新寫實主義慣用的「無時間性」、「去戲劇化」的風格帶入影像華美的西部片中。1984年，他又製作了一部姐妹電影《四海兄弟》（*Once Upon a Time in America*, 美國，1984）（圖211），為警匪電影添加了一層神秘和暴力的色彩，就如同《狂沙十萬里》把西部片神秘化與殘酷化一般。片中塞吉歐・李昂尼並未把時間延伸，而是把它切割，以連續鏡頭敘說故事，在倒敘鏡頭中加上倒敘鏡頭，乍看之下，讓人產生混亂的感覺，有如《去年在馬倫巴》。這也是這兩部電影最令人難忘的效果。大師級的義大利電影工作者借取兩種美國電影類型，在風格上擴大了它們，明確了每個人的陽剛之氣，並以他悲觀的生命觀加以過濾。塞吉歐・李昂尼的影響相當深遠。1970年代最優秀的西部電影導演山姆・畢京柏曾說：如果沒有李昂尼的範例在前，他不會有任何表現；還有庫伯力克則宣稱：這位義大利人對他知名的《發條橘子》（*A Clockwork Orange*, 英國，1971）造成影響。

塞吉歐・李昂尼是義大利1960年代票房最成功的導演，但電影比他的還像歌劇的則是魯奇諾・維斯康提。和帕索里尼一樣，維斯康提也是一位天主教徒、馬克思主義者以及男同性戀，然而在電影創作上，兩人的風格卻南轅北轍。帕索里尼用1910年代後期的精簡技術捕捉到貧困人口的殘酷生活；維斯康提的風格比較接近文生明尼利，他的鏡頭華麗，透過精密的攝影機移動，捕捉

富裕環境的頹廢——而他即是在這種文化中成長的。

　　或者，至少他終於因為在1930年代離開義大利（莫索里尼掌權十五年後），在法國為尚‧雷諾的電影設計服裝，之後變共產主義者，他在1942年執導了一部新寫實主義電影《對頭冤家》（見193頁）。1950年代，他在米蘭執導歌劇，也就是在這時，他的電影顯現出一種纖細甜美的風格，帶有溝口健二或文生明尼利的華美；這兩位導演都是他景仰的對象。在拍攝《戰國妖姬》（*Senso*, 義大利, 1954）這部豪華的十九世紀義大利史詩電影時，他說：「有時候，我會夢見歌劇。」[13]他的《洛可兄弟》（*Rocco e i suoi fratelli*, 義大利, 1960）則回頭描繪1920年代的主題，一家人從鄉下移居城市。這部電影及隨後在國際大放異彩的《浩氣蓋山河》（*Il gattopardo*, 義大利, 1963）和《魂斷威尼斯》

（*Morte a Venezia*, 義大利, 1971）把1950年代電影的張力，進一步誇大——透過浮誇的外觀，把維斯康提所謂的「人類的重負」加以包裝，變成精巧的腐敗畫像。

　　如果我們把貴族的主題，換成妓女、瘋狂追求時髦與流行的人、電影工作者和性高潮者的話，就會想到一個更熟悉的人物，也就是同樣從新寫實主義發跡的義大利導演費里尼。1959年

212
另一部著名的似歌劇的義大利電影：維斯康提的《浩氣蓋山河》精心的設計和美麗的色彩。義大利，1963年。

前，費里尼已是眾所矚目的國際大導演。《大路》與《卡比利亞之夜》即呈現出他可以多麼輕鬆地喚起淒美的電影夢境。《甜蜜生活》（*La Dolce Vita*, 義大利, 1960）描繪卑鄙墮落的人生，對羅馬上流社會的批判簡直不留餘地，其惡言惡語並不在《卡比利亞之夜》之下。至於《八又二分之一》（*Otto e Mezzo*, 義大利, 1963）的表現又有過之而無不及。片中，由費里尼的第二個自我——馬斯楚安尼——飾演一位電影導演，在創作過程中遇到大瓶頸，逃避到性幻想中尋找慰藉，其中包括他的太太、情婦和在電影中演出的女演員（圖213）。雖然經常被認為是一部純粹自傳式的電影，《八又二分之一》就像文生明尼利《花都舞影》中著名的芭蕾舞，主題談的並不是男女之間的愛情，而是創作過

程本身。這部電影觸及傳統「典範+轉化」中的「煎熬與頹唐」的問題（創作者本身面臨的創作危機）。除此之外，費里尼還使用幻想性的電影語言描繪中年危機——在這裡，則是屬於藝術上的中年危機。這種結合是完全創新的表現。

213
在義大利電影的黃金時代，一位大導演在創造性的頂峰。費里尼在精彩絕倫的《八又二分之一》中，描繪一個導演在創造性上遇到中年危機。義大利，1963年。

《八又二分之一》的故事情節，探究劇中角色馬斯楚安尼的內心生活，但是這段時期最後一位偉大的義大利導演安東尼奧尼，則比費里尼或其他義大利導演更徹底地摒棄電影中的故事性。安東尼奧尼一開始製作的是紀錄片，在1950年代執導了一些傳統的電影，1950年代末期對美國的抽象繪畫發生興趣，1960年開始推出著名的電影三部曲，經常被認為是當時最現代化的作品。在《情事》（L'Avventura, 義大利, 1960）、《夜》（La note, 義大利, 1961）和《慾海含羞花》（L'éclisse, 義大利, 1962）中，每一部都試圖表現現代人的焦慮，在內涵上與費里尼當時的作品相近，但是中心思想主要在於表現人內在的「空虛」而非「空想」。從圖214這張取自《夜》的影像即可窺見一二。在《夜》中，珍妮摩露扮演一位有錢作家的妻子——作家一角仍是由馬斯楚安尼飾演。夫妻兩人共同參加一個派對，遇到其他人，黎明時分，她對他說：「我想死，因為我不再愛你。」

214
雖然《夜》是一部寬銀幕製作的電影，從片中珍妮摩露的鏡頭即可看出安東尼奧尼和其攝影指導對畫面構圖處置的不落俗套。義大利，1961年。

然而，這只是一個起點。在帕索里尼的電影中，大都以特寫鏡頭拍攝，在銀幕上，人物都是以正面呈現；反之，安東尼奧尼電影中的角色經常都是處於畫面的一側，影像不是小小的，就是有部份被隱藏。當他們走出鏡頭時，畫面還是維持不動，這時，我們面對的通常是一片「空無」，一個荒涼的街角，一面空蕩蕩的牆，天色逐漸暗淡的天際。在指導珍妮摩露（這位義大利導演的繆思）如何演出時，他說得非常精確，簡直當她是棋盤上的一顆棋子。例如，她角色的感受、她的心理，不像白蘭度或史泰格在美國那樣是電影的中心。空間和靜寂一樣重要，影像並不在於表現她孤立的感覺。為了強

　　爆炸性的故事 (1959-1969):浪漫電影的崩潰和現代主義的崛起

調這種特點，攝影機的角度經常置在視線的上方，由上俯視劇中角色在生活中迷惘、流浪，就像波特萊爾詩中的人物。《情事》、《夜》和《慾海含羞花》的主角，都被安置在建築物中，就像在同時期製作的亞倫雷奈的《去年在馬倫巴》。但是，亞倫雷奈感興趣的地方是記憶和時間的曖昧不明，而安東尼奧尼則是以建築師的眼睛，看著絕望、毫無意義的現代生活。他把劇作家易卜生的主題，運用柯比意整潔嚴謹的建築拍攝出來。在高達推出他突破性的作品的一年之後，安東尼奧尼在他的電影中把動作——劇中角色的行動——化約成眾多時空因素中的一部份。透過冗長、緩慢、半抽象的鏡頭，為後來三位偉大的歐洲導演們鋪路：匈牙利的米克洛・楊秋、貝拉・塔爾和希臘的西奧・安哲羅普洛斯。

215
馬寇・費瑞利具影響力的西班牙喜劇《輪椅》，1959年。

　　義大利同在南歐的夥伴國家——西班牙，仍在右派獨裁者佛朗哥將軍的統治下，因此歌頌生活方式、自由和思想的電影，多少會受到官方的限制。但是，偶爾還是會有一些強而有力、原創的電影冒出來。早期高達和楚浮帶有

玩笑意味的風格，很難在壓抑的社會中蔚為風潮，然而，第一部具有重要歷史意義的作品卻是一部喜劇。在馬寇・費瑞利的《輪椅》（*El cochecito*, 西班牙, 1959）中，一個鰥夫想要買一部自動輪椅，最後卻不慎害死全家人（圖215）。在西班牙工作的義大利導演馬寇・費瑞利在這部電影中，透過嘲諷的形式探討殘障老人的生存與社會問題。類似這種寫實和諷刺的奇特組合，導源於西班牙傳統的「荒謬劇場」，即所謂的 "esperpento"。它可以在導演安娜・馬里斯卡爾的一些電影中看到，並且是西班牙後佛朗哥時代首屈一指的製片人培卓・阿莫多瓦在電影創作上取之不盡的源泉。他談到《輪椅》時說：「在50和60年代，西班牙經歷了一種新現實主義，它遠沒有義大利品牌那麼感傷，而是更兇猛、有趣。我說的是費爾南・戈麥斯的電影……還有《輪椅》。」很難想

216
在《安達魯之犬》之後三十年，布紐爾依然讓觀眾震驚。在《維麗狄雅娜》中，透過無業遊民和殘障人士的「最後晚餐」挪揄了教會。西班牙，1961年。

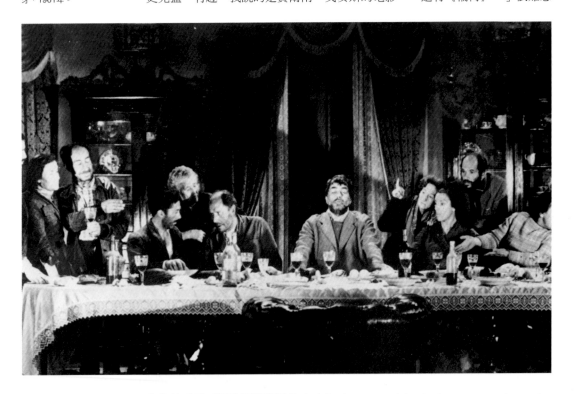

像他的電影《瀕臨崩潰邊緣的女人》（*Mujeres al borde de un ataque de nervios*, 西班牙, 1986）或《我的母親》（*Todo sobre di madre*, 西班牙, 1999）沒有費瑞利的作品的影響。

　　儘管這個時期已經六十歲了，布紐爾動搖權威的能力卻絲毫不減。《維

麗狄雅娜》（Viridiana, 西班牙，1961）成為他最常被禁演的電影。佛朗哥曾親自邀請他從墨西哥回歸西班牙，他可以拍任何他想拍的主題的電影，這是三十年來他的祖國享此殊榮的第一人。結果呢？他對這位獨裁者珍愛的事物大加羞辱。故事背景在道德上看來似乎是真誠的：一位被自己伯父性侵的年輕實習修女，邀請無業遊民和殘障人士到他家來住。他們在裡面開了一個粗俗猥褻的餐會，把家裡搞得亂七八糟，讓人想起基督教「最後的晚餐」（圖216）。布紐爾在這裡純粹是在挪揄教會。「與宗教一起腐爛」的《維麗狄雅娜》，靜靜地對著十字架、鐵釘和鐵鎚祈禱。她的伯父穿一雙白色高跟鞋和女人的緊身上衣。充滿了性的影像。他下迷魂藥，把她放在床上。戀屍癖的暗示讓人聯想到希區考克的《迷魂記》。伯父代表佛朗哥，姪女則代表幼稚或與教會串通一氣。她對乞丐的善意表現，產生與預期相反的結果。她的施恩只是一種作態和天真的表現。布紐爾無暇在乞丐的情感上著墨，只強調他們的淫穢和畸形。他們只是生活有多糟糕的象徵，沉迷於高唱「哈利路亞」的狂歡。《維麗狄雅娜》是一部否定天主教的作品，三年之後，帕索里尼則推出一部讚美天主教的《馬修福音》。這兩部電影都深具影響力，但是布紐爾的電影如今是否仍保有其威力則值得懷疑。

217
卡羅斯‧索拉在《打獵》中，對佛朗哥時期殘酷的統治，進行了強烈的批判。西班牙，1966年。

　　卡羅斯‧索拉比布紐爾年輕三十歲，但是，他的第三部電影《打獵》（La caza, 西班牙，1966）也是以佛朗哥為攻擊目標。故事描繪三個朋友在西班牙內戰中與獨裁者對抗。他們與第四者結伴到野外獵兔（圖217）——佛朗哥特別喜愛的消遣。打獵的地點是從前的戰場，三個人都曾打過內戰。他們一到達即開始喝酒，隨著氣溫升高，這些人開始高談闊論，講起大道理。一人說：「打獵就像生活，是弱肉強食的

世界。」野兔獵場就像鬥牛場。漸漸地，獵人們開始爭吵，本身變成獵物。他們一個個死得慘不忍睹。由於審查的緣故，片中對內戰隻字未提，但是對殘酷不仁的抨擊卻是顯而易見的。卡羅斯·索拉後來變成西班牙最偉大的導演之一。山姆·畢京柏說《打獵》改變了他的一生。

1960年代，瑞典終於對電影語言和思想的現代化做出了重要的貢獻。梅·齊德琳的《夜間遊戲》（*Nattlek*, 1966）、維爾哥德·斯耶曼的《我很好奇，黃色》（*I am Curious, Yellow*, 1967）和楊·特魯爾的《生活在此》（*Here's Your Life*, 1968）都十分重要。但是，前十年已是該國的傑出導演在1966年製作了一部作品，產生了特別的影響。《假面》是電影創作中真正的進展，就像《斷了氣》、《去年在馬倫巴》和安東尼奧尼的三部曲般地對電影傳統提出挑戰。柏格曼在1950年代製作的電影中，對社會和新教真理之間的關係進行探索，經常使用劇場作為隱喻，《假面》的背景處在一種分裂的、上帝已死、人類的主觀性虛幻不實的世界中。它以電影裡最令人驚駭的夢境畫面之一作開場。我們看到在白色的背景中，一隻死羊、內臟；然後，一部放映機的內部結構；一支穿入手掌的釘子；一個在滴水的水龍頭；一聲電話鈴聲；一個男孩橫臥在一塊厚板上。這樣六分鐘過後，接著是閃爍的片名，然後是故事：舞臺上有一位女演員（莉芙·鄔曼）突然沈默不語，然後陷入昏睡狀態。這些鏡頭拍得非常嚴肅，就像法爾康納蒂在德萊葉的《聖女貞德》，或同一導演的《葛楚》一樣蒼白。她把家搬到一個荒涼的島嶼，由一位護士（BB.安德遜）照料，然而，這位護士卻也有自己的問題。女演員變成一面無聲銀幕，護士的想法則投射其上。最後，她們兩人的身分似乎重疊在一起。

然後，發生一陣震動。這部電影崩潰了，這樣做似乎「釋放」了一系列它

218
《假面》是1960年代偉大的電影，一開頭透過蒙太奇顯示出一些暴力（下）、色情以及神秘的影像。後來電影底片似乎發生問題，而在我們眼前燃燒起來。瑞典，1966年。

一直壓制的圖像：卓別林、穿入手掌的釘子、一隻眼睛。柏格曼已將劇場換成了電影的精神分析隱喻。影像帶是一個純粹的意識表面，可笑、暴力和令人不安的潛意識影像通過它爆發。沒有哪個時代的導演能更明確地把電影的結構與人類思維的結構和運作聯繫起來。影片的結尾，似乎在暗示這位女演員的創傷與納粹對猶太人的大屠殺及越戰有關。這些將《假面》與探索廣島原爆後絕望的《第七封印》聯繫起來，因此柏格曼並沒有完全從「電影是對世界大事的回應」這個想法中解放出來。直到他另一部傑作《哭泣與耳語》（*Viskningar och Rop*, 1972），才完全放棄這種思想。

日本的潮流轉變

因此，我們在1960年代的電影中有另一個主題：電影製作人在他們的作品中拒絕歷史或解決歷史負擔的程度。日本有些導演也像柏格曼一樣，持續對時代的悲劇進行探索。1960年代，日本經濟開始突飛猛進。1950年代標榜的「光明的生活」大獲成功。1959年，日本與美國重新簽訂一項政治與貿易協議，遭受到左派份子和學生團體的反對，就如同歐洲和美國民眾對消費主義的反感。

至於電影界的發展，則出現與法國相同的現象。第二次世界大戰敗後的日本電影，被視為悲慘的、社會學的，在國家失敗的灰燼中翻騰，而不是個人和當下的灰燼。小林正樹製作的《人間條件》（1959-1961）即是其中一個最典型的例子，在這部長達九個多小時的史詩電影中，對太平洋戰爭以及戰爭對日本的影響，有極其深入的探討。電影界這種沉迷於過去的現象，引發了某些激進導演的反感，進而開始大力鼓吹改變。下面這一段話出自大島渚之口，他後來成為日本最著名的新浪潮導演：「自從有聲電影出現……一般人都將電影當成說故事的工具。」[14]，他對此提出挑戰，認為應和楚浮製作的電影一樣：更具個人化和自傳色彩。他認為，必須「創造一種電影方法，把影像和剪輯本身當成電影製作的要素。」而這類電影，必須拋棄「日本電影製作的傳統技巧，例如自然主義、庸俗的劇情、反覆強調犧牲精神、政治」，這種主張與楚浮的要求實質上並沒有差別。

大島渚生於1932年，只比楚浮晚了三個禮拜。他和楚浮一樣，一開始也是

從事電影評論的工作。知識分子的背景，使他變成日本激進的年輕世代的代言人。他的第二部電影《青春殘酷物語》（日本，1960）（圖219）有兩姊妹，姊姊對美國介入日本深表不滿，妹妹則「沉浸在逸樂中」表現自己的憤怒。「雖然我們心中沒有夢想，但我們卻也不會落到像妳那種悲慘的下場。」妹妹的男朋友對姊姊這樣說。這種對比所做的探討顯得曖昧不明。大島渚當年只有二十八歲，強調大姊的理想主義雖然天真，但妹妹對性的沉溺和空虛的熱情並不是唯一的出路。電影結尾，她的男朋友被謀殺，她則從一輛汽車中跳出，車子緊跟在她身後。大島渚對日本社會的因循保守無法苟同，但是他對日本社會和日本電影的批評，卻非常不一致。最後他在《絞死刑》（日本，1968）和《感官世界》（日本，1976）界定自己的態度，對日本的保守思想大肆抨擊，探索性的世界及其非理性的力量。

1961年，小津安二郎逝世前兩年，他的前助理導演製作了他的第一部重要的電影。《豚與軍艦》對居住在日本美國海軍基地附近的流氓和妓女做了極為傑出的描繪。它的導演今村昌平，一開始就比大島渚更專注。1926年生於醫生家庭的他，脫離小津安二郎的影響，就像子彈一樣自槍膛中飛竄而出。他的題材一再重複的皆是人類肉體的下半部，以及社會結構的底層：性的慾望和下層階級。前者是他與大島渚共有的題材，但是，他對女人的觀點更為出色。他另一部傑出的名作《日本昆蟲記》（日本，1963年）（圖220）描繪的也是國際新浪潮劇中最常出現的妓女角色，但是，不像《傾城傾國慾海花》（Lola Montes，法-德，1955）或高達電影的角色，她完全明智、有點超重、不是標準美女或男人夢想中的女

220
日本電影工作者經常使用女性
角色探索國家現代性和因循傳
統的問題，但是今村昌平在《
日本昆蟲記》表現出少見的氣
魄和傲慢。1963年。

人。扮演妓女的是左幸子，她把粗俗的生存本能、對狗咬狗世界的操控能力，
表現得令人讚嘆不已。幾十年前，在溝口健二與成瀨巳喜男的電影中，女人無
不為她們心愛的男人犧牲受苦。在今村昌平的電影中，完全不理會這一套。
他的《人間蒸發》（日本，1967）把女人與男人的關係帶入了一個新的哲學境
界。在這部紀實片中，一位家庭主婦的丈夫有一天離奇失蹤，它變成了一個關
於她對他缺乏興趣的故事，她繼續前進和愛上電影製作人。電影結尾，今村昌
平把拍攝時的場景拆除，顯示劇中一切都是虛構的。《來自南島的故事》（日
本，1968）或許是他這一期間最優秀傑出的電影，但是在1970年代，由於對非
紀實電影感到失望，他轉向紀實片發展。他的《日本戰後史》（日本，1970）
敘述者是一個酒吧老闆娘，由真人扮演，樣子有點左幸子的味道，她是一個沒
有丈夫的女人，對自己的國家帶著漠不關心的態度。在當時的國際影壇中，今
村昌平的個人導演生涯可說是非常奇特又一致，雖然他激進風格的紀實片仍舊
受到低估。

英國電影的復興

在歐洲，新的英國電影工作者像日本導演那樣，表現出對當時電影製作的不滿。如我們所見，1950年代受良好教育、思想左傾的影評人導演如林賽安德生和凱瑞爾·萊茲，挑戰傳統製作。然而，他們「自由電影」的動力並沒有跟上法國電影製作的進程。英國電影像是《回頭怒視》（*Look Back in Anger*, 湯尼·李察生, 1959）、《年少莫輕狂》（*Saturday Night and Sunday Morning*, 凱瑞爾·萊茲, 1960）、《超級的男性》（*This Sporting Life*, 林賽安德生, 1963）和《長跑者的寂寞》（*The Loneliness of the Long Distance Runner*, 湯尼·李察生, 1962）顯然受到新的政治思想及社會和藝術變化的啟發，但是他們試圖搬上銀幕的現實，與高達、楚浮、安東尼奧尼、大島渚或今村昌平並不相同。

首先，英國導演對劇中男性角色比女性更感興趣。以上述電影為例，主角都是過著不如意的生活，有在市場上擺攤的老闆（李察波頓飾, 圖221）、一個工廠工人（亞伯芬尼飾）、有個礦工轉職的橄欖球員（李察哈里斯飾, 圖222）和一個來自少年感化院的年輕田徑選手（湯姆·柯特奈飾）。其次，儘管他們自身的中產階級背景，湯尼·李察生、凱瑞爾·萊茲和林賽安德生製作的電

221
克麗兒布露與怒氣沖沖的李察波頓在英國最早的新浪潮電影：湯尼·李察生的《回頭怒視》。1959年。

爆炸性的故事 (1959-1969):浪漫電影的崩潰和現代主義的崛起

影，都是關於勞工階級生活，大部份在倫敦之外、英格蘭北部。不像高達的場景在首都巴黎，也不是楚浮的自傳性題材。這是本章到目前為止，我們所看到政治上最左翼的電影運動。第三，這種「廚房水槽」的作品，大部分源自於被稱為「憤青」的戲劇或小說：包括亞倫・西利托、約翰・奧斯本、約翰・布萊恩和大衛・斯托等，而敘事仍然是它的核心。第四，這些電影製作人比其他歐洲同行更看重紀錄片製作，尤其是1930年代約翰・格里爾森的傳統。以上所有影片都是黑白的，大多數都有外景拍攝和自然風格的燈光，但很少使用跳切、光圈、寬屏取景或是對其他電影的引用。

然而，英國的情況在1963年左右發生了變化。倫敦變成歐洲的音樂和時裝之都。林賽安德生、湯尼・李察生、凱瑞爾・萊茲等人的那種北方社會的嚴肅風格，已開始被一些愉悅輕快的風格所取代，試圖捕捉一些新「搖擺」首都的俏皮。第一個是潮流引領者湯尼・李察生本人。《湯姆瓊斯》（*Tom Jones*, 1963）是一個十八世紀關於私生子和濫交的下流故事，是導演的第六部作品，也是他迄今為止最成功的電影。一年後，一部關於英國最成功的流行樂團——披頭四——的音樂劇《一夜狂歡》（*A Hard Day's Night*, 1964），前往倫敦並出現在電視上。由於他們並不是演員，裡面包含一些半使用稿子的鏡頭，他們只是做些開記者會、演奏音樂、調情等平日所做的事。執導者是位美國人理查・萊斯特，在英國與兩位最具創造性的喜劇演員彼得謝勒和史派克米利根製作電視商業廣告。在本書中，他是第一位廣告界出身的電影工作者。後來在歐洲、美國乃至於世界各地，在電視影像風格流行的時

222
李察哈里斯在林賽安德生的《超級的男性》中，飾演一位憤怒的年輕英式橄欖球運動員。英國，1963年。

代中，這種導演成為表現技術最精湛的一群。有些人認為理查·萊斯特將自己所受的訓練，運用在《一夜狂歡》視覺風格的表現中。他在撼天動地的搖滾音樂裡，加入美國電影的鬧劇傳統，充分表現出當代青少年的叛逆性格，諸如此類元素在成人的電影中是不可能出現的，最著名的鏡頭是：直接拍攝陽光，讓「閃耀的火光」或光線顯露出攝影鏡頭部的構造。它的成功直接影響到後來英國喜劇電影中的詼諧風格。隔年，理查·萊斯特又推出《救命！》（*Help!*, 1965）當時的倫敦對藝術工作者具有無限的吸引力，安東尼奧尼遠至倫敦製作了他的第一部國際電影《春光乍現》（*Blow Up*, 英國-義大利，1966）。而更重要的是，有位極為出色的導演也在那裡製作了兩部電影，完全無視於當時流行的風格與題材。當大部份新的電影工作者正提著攝影機走向街頭，在電影裡抒發自由、歌頌解放時，來自波蘭的導演波蘭斯基憑藉著如同希區考克年輕時的技術才華，把主題放在幽閉恐懼症、三角戀愛以及親密的約束力的探索上。

東歐和蘇聯的新浪潮

到現在為止，我們談到的許多電影工作者都對政府不滿，但是最有理由對統治當局發出怨言的，莫過於東歐和蘇聯的導演。其中最著名的波蘭斯基，是繼安德烈·華伊達之後，1950年代晚期最重要的波蘭導演。波蘭斯基1933年誕生於巴黎，雙親都是猶太人，他們在1936年遷回波蘭。在戰爭期間，他親眼目睹六位年老的女人被槍殺，戰爭末期又親眼看到波蘭民眾對著德國士兵身上撒尿。他的母親在奧許維次集中營被納粹所屠殺。在孩童時期，他對彩色電影或娛樂性的音樂片不屑一顧，反而受到兩部英國電影的吸引，一是卡洛·李的《諜網亡魂》，另一部是勞倫斯·奧立佛的《哈姆雷特》（*Hamlet*, 1948）。這兩部電影都是在片廠中拍攝的，每一部都非常幽閉。他喜歡這兩位導演對空間的控制，後來也把它移植到自己的作品中。

波蘭斯基的第一部電影《水中刀》（*Knife in the Water*, 波蘭，1962），場景鏡頭幾乎完全在一艘小船中拍攝，是史上最幽閉恐怖的電影之一（圖223）。如同他之後的電影《荒島驚魂》（*Cul-de-Sac*, 英國，1966）、《驚狂記》（*Frantic*, 美國，1988）、《偷月迷情》（*Bitter Moon*, 英-法，1992）和《死神與少女》（*Death and the Maiden*, 英國，1994），主題描繪緊張的三角性關係、

與人過於親近時的羞辱感。這種電影在波蘭被稱為是「世界性的」，而波蘭斯基對爵士樂、風格、頹廢和為藝術而藝術的興趣，在那裡並不被官方所認同。他的題材不是被社會寫實主義認可的社會，而是現實本身，以及超越社會的東西──幻想、恐懼和慾望。

波蘭斯基抵達倫敦時，倫敦正開始意氣風發。1966年他在英格蘭北部拍攝《荒島驚魂》，這是他眾多電影中，第一部呼應《哈姆雷特》城堡環境的作品。現場氣氛緊張得令演員唐諾·派辛斯忍不住提出正式的抱怨，工作人員也威脅著要罷工。這個故事開始吸收一些圍繞它製作環境的緊張感。波蘭斯基比其他導演更致力於描繪扭曲緊張的三角關係、隔離感的美學。這一點與楚浮和高達或披頭四合唱團所表現的那種風在髮梢飄揚的自由是非常不同的。

第二年，波蘭斯基製作了他最好的電影之一，技術上令人眼花撩亂、恐怖惡搞的《天師捉妖》（ *The Fearless Vampire Killers*, 美國，1967）。場景再次設定在一座中歐某處的猶太城堡中，這部電影看來就像是夏卡爾的繪畫。波蘭斯基本人擔任男主角。他的製作人找了一位年輕漂亮的女演員莎朗·塔特與他演對手戲。她和波蘭斯基共餐、吸食迷幻藥、陷入愛河、結婚然後懷了一個小

223
波蘭斯基的《水中刀》是他許多涉及三角關係作品中的首部。波蘭，1962年。

224

《失嬰記》是波蘭斯基後期作品的典型：優異的技術；大都只侷限在一個場景中拍攝；同時穿插了一些黑色幽默。美國，1968年。

孩。他們在好萊塢山上安家。當希區考克推掉《失嬰記》（*Rosemary's Baby*, 美國, 1968）的電影腳本時，便由波蘭斯基接手，故事描繪一個紐約少女著魔懷孕，全片是利用18毫米和25毫米鏡頭拍攝的。由本片即可看出他高超的攝影功力，根據攝影指導佛雷克的說法：連好萊塢著名的、技術嫻熟的劇組成員都從他身上學到了很多。他對細節和真實的熱愛，令他們讚佩不已，例如第一次使用錄影機確切地錄下拍片過程，還有——令人不安地——叫吃素的女演員米亞法蘿生吃動物的內臟。但他的人性主題——親密的不適——與他的技術才華顯得一樣優異。後面我們還會看到他的作品越來越接近他自己的生活故事。他電影中對心神不寧和幽閉恐慌的刻畫，超越《哈姆雷特》或《諜網亡魂》的表現，當然其中至少有部份是從這兩部電影獲取靈感的。

　　另一位東歐導演在他最重要的作品中，使用了嚴謹的攝影機移動。米克洛·楊秋1921年生於匈牙利，比波蘭斯基年長十二歲。和這位波蘭導演一樣，戰爭對他造成很大的影響，後來他進入電影學校研讀。在製作了紀錄片之後，他對長時間、蜿蜒的相機移動的控制能力產生了濃厚的興趣。就像溝口健二、奧菲爾斯、文生明尼利、希區考克和波蘭斯基，他對它們造成的緊張感很感興趣。這種特性在他繼《圍捕》（*The Round-Up*, 匈牙利, 1965）之後所製作的《紅與白》（*The Red and The White*, 匈牙利, 1967）裡，展現得最為明顯。場景在1918年的俄羅斯，描繪殘酷的革命軍（紅軍）和反革命軍（白軍）之間的一系列衝突。影片開端不久，有個紅軍士兵在自己的同志被白軍審問時，躲在一旁，後來被白軍發現而遭到射殺。米克洛·楊秋在拍攝這一幕時，只用到一個長拍鏡頭，攝影機來回迴旋移動了十次，時間持續了三分鐘之久。就像溝口健二，他沒有把攝影機推向演員的身邊攝取他的臉部表情，只以冷靜的方式表現角色的心理狀態。在這裡，他對攝影機不帶感情的操控，與白軍士兵對俘虜那種不帶感情的控制，互相呼應。在米克洛·楊秋的電影中還可看到波蘭斯基的影響。例如，《紅與白》整體看來，就好像是一部叫人當眾脫衣、進行公開羞辱之作。片尾，紅軍

戰士邁步走向敵人的陣地，口中高唱「馬賽進行曲」。這個浩大壯觀的寬銀幕鏡頭長達四分鐘，像這種鏡頭現在已經可以用電腦合成，但是，像葛里菲斯在《國家的誕生》般，米克洛・楊秋也將人馬散佈在廣闊的平原中（圖225下端）最後，當號角聲響起時，有一位士兵舉起刀，劃過臉龐，直接向著攝影機行禮。在米克洛・楊秋充滿控制和絕望的冰冷世界中，人性已被壓榨得蕩然無存。在電影史上沒有人像他這樣使用長拍鏡頭，把人類的苦難和無助表現得如此鞭辟入裡。米克洛・楊秋對於1990年代匈牙利導演貝拉・塔爾造成很深的影響。

儘管波蘭斯基和米克洛・楊秋成就非凡，東歐在1960年代電影製作文化最具活力的首推捷克斯洛伐克。這一點，部份是因為捷克斯洛伐克在1963和1968年之間政治的自由化，對捷克斯洛伐克的新浪潮電影造成了激勵與鼓舞。這種自由在以前是很難想像的，當時在電影工作者中，最為吃香的是木偶表演以及卡通製作，而其中最著名的則是吉利・川卡。如同在英國，文學對1960年代電影復興產生最重要的貢獻。該國超現實主義諷刺作家弗朗茨・卡夫卡的寓言式小說在本世紀初被重新發現，而當代小說家米蘭昆德拉和編劇雅羅斯拉夫・帕波歇克像卡夫

225
米克洛・楊秋在《紅與白》中，表現羞辱和嚴謹的美學。下圖：《紅與白》中壯闊雄偉的結局，以單一鏡頭拍攝，時間長達了四分鐘。匈牙利，1967年。

卡一樣激發了新導演的靈感。尤其出現了這三位：米洛斯・佛曼、薇拉・齊蒂洛娃和吉瑞・曼佐。

　　米洛斯・佛曼的一生，與波蘭斯基極為類似。他們年齡相同、皆出身於猶太家庭、親人慘遭納粹屠殺，並且像許多其他1960年代東歐的導演一樣，也是電影學校畢業。波蘭斯基對親密關係的緊張羞辱感興趣，而米洛斯・佛曼代表東歐反主流電影的另一條線——諷刺。再一次，像他所讚賞的自由電影的英國同行一樣，佛曼初期的電影借鑒了紀錄片的根源。《彼得與派芙拉》（*Cerny*

226
米洛斯・佛曼的半即興式電影
《彼得與派芙拉》。捷克斯洛伐克，1964年。

Petr, 捷克斯洛伐克, 1964）（圖226）使用約翰・卡薩維提的即興的手法、非職業演員等技術，敘述一位年輕人無法處理自己與父親、雇主或女朋友之間的關係。對於青春和愛情的觀察，與楚浮一樣清新，比大島渚更尖銳。米洛斯・佛曼的《消防員的舞會》（*Horí, má Panenko*, 捷克斯洛伐克, 1967）在國外深受歡迎，1968年俄羅斯入侵捷克斯洛伐克，讓他幻想破滅，像波蘭斯基，他流亡到美國，在《飛越杜鵑窩》（*One Flew Over the Cuckoo's Nest*, 美國, 1975）、《毛髮》（*Hair*, 美國, 1979）、《阿瑪迪斯》（*Amadeus*, 美國, 1984）和《情色風暴》（*The People vs. Larry Flynt*, 美國, 1996）之後成為美國最有名氣的

導演之一。

　　捷克斯洛伐克當時最具創意的導演是薇拉‧齊蒂洛娃。在佛曼製作《彼得與派芙拉》的同一年，她推出一部獨特的處女作；適當命名的《新鮮事》（O necem jinem, 捷克斯洛伐克，1966）以交互剪輯的方式，描繪一位家庭主婦和一個體操運動員的生活事蹟，從這點看來似乎沒有任何獨特之處。在阿格妮斯‧瓦姐的《短角情事》即曾以交互剪輯的方式處理兩個平行的故事。然而，薇拉‧齊蒂洛娃的創新之處，在於家庭主婦的故事是虛構的，而體操選手則是真實的紀錄片。她並沒有像新寫實主義時代及之前眾多導演那樣，把紀實電影和非紀實電影的風格合為一爐。相反地，她指出了差異。三年之後她製作了《雛菊》（Sedmikrásky, 捷克斯洛伐克，1966）（圖227），主角也是兩個女人：Marie1和Marie2。這次每個角色都處於同一個虛構的世界，但是薇拉‧齊蒂洛娃透過撕裂的方式描繪他們的故事，扭曲和重疊的蒙太奇，深富實驗精神。當局對這部電影恨之入骨，當1968年蘇聯入侵捷克斯洛伐克時，薇拉‧齊蒂洛娃被禁止工作達六年之久。高達也不喜歡《雛菊》，說它過於尖刻諷刺，缺乏政治意義，這種看法十足地誤解了東歐電影工作者想要顛覆社會寫實主義的企圖。而他自己對馬克思主義日益濃厚的信仰，或許會引發薇拉‧齊蒂洛娃的劇中人發出悵然若失的笑聲，齊蒂洛娃的電影根本不是建立在什麼偉大的政治理論上，她的典範主要來自於達利和布紐爾的超寫實主義。《雛菊》變成東歐當時最重要的荒謬電影。

　　吉瑞‧曼佐曾擔任過薇拉‧齊蒂洛娃的助理，他的電影延伸了她的喜劇傾向，比較不帶傷感的氣息，在這三位捷克導演中，就屬他的電影最為溫和。其中最有名的一部是《嚴密監視的列車》（Ostre Sledovné Vlaky, 捷克斯洛伐克，1966），像米洛斯‧佛曼早期的電影，將愛情的微妙視為逃避責任。在這個案例裡，一位年輕的鐵路工人為了逃避納粹

227
薇拉‧齊蒂洛娃具實驗精神和荒謬的《雛菊》。捷克斯洛伐克，1966年。

佔領軍嚴厲的管制，企圖失去自己的童貞。

雖然1960年代西方電影風格大爆發的推動力是青年文化和反消費主義，這些年波蘭、匈牙利和捷克斯洛伐克電影的變化，顯現出他們試圖掙脫來自統治者左派社會觀點思想的束縛。[15]雖然這聽起來像是電影製作人各自朝著相反的政治方向發展，但其中有一點比較一致：對愛情的滄桑和自傳題材的興趣。隨著我們更向東進入社會現實主義的堡壘——蘇聯本身，我們發現電影工作者試圖在銀幕上表現個人化的風格。這些年在蘇聯出了一些喜劇導演，但是，他們很難掙脫當局的管制、自由探索人的內心生活或回顧過去，這一點讓許多著名的電影工作者深感挫折。

228
「透過影像記錄保留人對無限事物的感知」，塔可夫斯基優異傑出的《安德瑞·盧布列夫》。蘇聯，1971。

以塔可夫斯基為例，他與楚浮、大島渚和波蘭斯基同年（1959年都二十六歲），他也是知識分子，父親是位詩人。他稱俄羅斯小說家托爾斯泰所寫的鉅著《戰爭與和平》為他的「藝術學校」。他學習阿拉伯語，也像所有東歐導演一樣就讀電影學校。他的第二部電影《安德列·盧布列夫》（Andrei Rublev, 蘇聯, 1966）因為風格不符官方對電影的要求，而被禁演了六年。和帕索里尼一樣，他認為「現代的大眾文化，針對的只是消費者，是屬於一種義肢的文明，對人民的心靈只會造成嚴重傷害。」[16] 像1950年代美國的瑟克一樣，塔可夫斯也深受梭羅的《湖濱散記》的啟發；像瑞典的柏格曼，他對神學以及神在人類關係中所扮演的角色也深感興趣。

儘管具有這些關聯，《安德列·盧布列夫》卻帶有驚人的獨創性。場景在十五世紀，描繪一位俄羅斯僧侶的生活，他違反宗教誡律，離開僧院，發現一個由韃靼人統治的混亂世界（圖228）。這個啟示讓他對愛、社會和兄弟情誼的信念被動搖了，但慢慢地，通過經驗，他再次接受了它們超然的重要性。在風格上，塔可夫斯基熟知布烈松、柏格曼和布紐爾，企圖在電影中創造出——套句他自己的話——「絕對檢測器」的鏡頭[17]。塔可夫斯基對禪宗深感興趣，

他的鏡頭就像小津安二郎的過場空間，孑然獨立，脫離故事字面上的「時間」。例如，在他後來的電影《鏡子》（Zerkalo, 蘇聯, 1975）有一隻鳥瞬間從一個垂死的人手中飛起，其他地方的陣風使風景充滿活力。首先，塔可夫斯基是以鳥來象徵人類靈魂的起飛，而風則代表無所不在的聖靈——在基督教信仰中，三位一體與耶穌、上帝一起的第三位。他是本書中率先寫出以下金句的導演：「通過圖像維持對無限的認識；無限中的永恆，是物質中的精神，是無限的既定形式。」[18]德萊葉和布烈松或許會認同這種看法，但他們卻無法拍出像《安德列·盧布列夫》或《鏡子》這種迷人的影像。

單是塔可夫斯基的作品，便足以讓蘇聯在1960年代的世界電影中立足，但是除了塔可夫斯基外，蘇聯還有三位導演也推出關鍵的作品。其中最優秀、卻最鮮為人知的是琪拉·慕拉托娃。她獨力執導的第一部電影是《短暫接觸》（Korotkie vstrechi, 蘇聯,1967），描繪一段三角戀情，清新的風格有如楚浮的《夏日之戀》（Jules et Jim, 法國, 1962）。這段三角戀中有兩個女人，一個是村莊少女，另一位在奧德賽主管水源供應（琪拉·慕拉托娃自身），兩人都愛上一位性格放浪不羈、愛彈吉他的地理學家。如果這部電影有點米洛斯·佛曼的味道的話，那麼慕拉托娃的下一部片子《漫長的告別》（Dolgie provody, 蘇聯, 1971）則看到她發展出自己獨特的風格。透過重複的對話，和對說話及聲音的敏銳興趣，她捕捉到了蘇聯的生活、當政者用貶低人民的語言和操縱人民的方式。這種洞察力導致她這兩部電影遭到禁演。當它們1986年終於獲得解禁，立即在世界各地廣受讚譽。

諷刺的是，在蘇聯導演中，受到當局迫害最烈的卻是遠離莫斯科的。1924年生於喬治亞的謝爾蓋·帕拉傑諾夫，帶有亞美尼亞血統，在烏克蘭工作。像其他蘇聯導演一樣，他也在莫斯科電影學校VGIK求學。塔可夫斯基的電影是關於靈性的；慕拉托娃的電影是關於言論侵犯、社會精神病和女性的生活；而謝爾蓋·帕拉傑諾夫則對他祖國的音樂、繪畫、詩歌和民間傳說感興趣。他的第九部電影《被遺忘的祖先身影》（Shadows of our Forgotten Ancestors, 蘇聯, 1964）即是受到這些非寫實主義的影響。電影界他最欽佩1920年代的大師亞力山大·杜甫仁科（在烏克蘭工作）和帕索里尼。謝爾蓋·帕拉傑諾夫曾說：「對我來說，帕索里尼就像上帝一樣。一個美學之神，氣勢磅礴。」[19]雖然兩位導演對傳統文化的根源具有共同的興趣，但是謝爾蓋·帕拉傑諾夫在其他方面

完全背離了帕索里尼的典範。例如在《被遺忘的祖先身影》中，開始的鏡頭，
是以一種異常的觀點描繪一棵傾倒的樹木，精湛的表現令人嘆為觀止。他劇中
角色的鏡頭像俄羅斯聖像（圖229）。主題類似羅密歐與茱麗葉；一個在十九
世紀喀爾巴阡山，以兩個敵對家族為背景的愛情故事。當時文化中的緊張源於
統治者的宗教是基督教，但異教習俗仍然存在這個事實。電影過了十一分鐘
後，有一個鏡頭從一株雛菊的下方往上拍攝；謝爾蓋‧帕拉傑諾夫的攝影機
很少置於眼睛水平；而從奧森‧威爾斯以後，再沒任何導演使用這麼多前景。
鹿、頭巾和森林的影像一再重複出現。女孩死後，我們看到她和她的情人在夢
中接觸。自費里尼、甚至自從考克多之後，電影裡不曾再創造出如此神奇又個
人化的視覺世界。

　　謝爾蓋‧帕拉傑諾夫說：「拍了這部電影之後，悲劇接踵而來。」《被遺
忘的祖先身影》是社會寫實主義最憎恨的東西：個人化、本土化、對前蘇聯文
化的慶祝活動、性。套用他們的說法，就是「頹廢墮落」。這一點在某些程度
上，他依循的是艾森斯坦的美學思想。政治上他支持民族主義者，又拍了一部

美麗的電影《石榴的顏色》（*Sayat Nova*, 蘇聯，1969），因被指控涉嫌黑市交易、煽動自殺和同性戀而被捕，並於1974年被監禁入獄。世界各地的電影製作人不斷抗議，四年後他終於獲得釋放。1980年代初，他再度遭到監禁，後來又拍了三部電影，1990年六十六歲時因癌症去世。

另一個喬治亞導演米亥·卡拉托索夫從1930年開始製作電影。他的《雁南飛》（*Letyat Zhuravli*, 蘇聯，1957）是一個精彩的抒情故事，講述一個年輕女孩嫁給了強暴她的男人，但心裡仍然愛著她參戰的前未婚夫。六年後，他執導了當時技術最耀眼的電影之一：由蘇聯與古巴聯合製作的《我是古巴》（*I am Cuba*, 蘇聯-古巴，1963），用四個故事表現古巴革命前的社會不公，終至引發革命的過程。米亥·卡拉托索夫和他的攝影指導謝爾蓋·烏魯斯基拍攝的風格，堪與二十年前好萊塢的奧森·威爾斯和葛利格·托蘭相比美。例如，在駁船上以寬銀幕風景作為開場後，他們帶我們到哈瓦那一個搖擺不定的中產階級正在舉行的宴會。以單一運鏡，攝影機從建築物的頂部開始，順著應該是露天升降機緩緩下降，越過正在曬日光浴的人，然後潛入游泳池的水下，整個鏡頭一氣呵成，完全未加剪輯。這部電影在1990年代重新上映時，引發驚嘆和喝采。

在蘇聯的共產主義鄰居中國，很少有電影人公開挑戰電影規範。謝晉是這期間最重要的導演，1923年生於一個富豪之家，據說他母親的嫁妝不是一牛車、而是二十條船還載不完。他在1930年代日本入侵中國時離開家鄉，日本戰敗後返回祖國，成為北京電影學院的第三代導演之一。1960年代，他執導了一些經典作品，像是《紅色娘子軍》（中國, 1960）和《舞台姊妹》（中國, 1964），有時被稱為「革命樣板戲」。《舞台姊妹》是關於兩個少女加入了一個影劇團（圖231），赴上海發展，後來變成明星。其中一位禁不住聲名的誘惑，另一位則投入革命陣營，組織婦女公社。這些片廠製作的電影帶有瑟克的社會批判色彩，透過社會主義的意識形態，探討名譽以及集體主義的意義，完全不具新浪潮的那種個人主義的風味。雖然如此，《舞台姊妹》還算是一部偉大、坦率的劇情片，與瑟克深具隱藏性社會批評的作品具有異曲同工之處。

231
《舞台姊妹》是一部耗費巨資拍攝的劇情片，由中國文化大革命前最重要的導演謝晉執導。中國，1964年。

1966年，在《舞台姊妹》推出一年之後，毛澤東在中國發動了文化大革命。所謂的文化大革命，事實上是在反革命，藝術家的創作自由受到強烈壓制，電影界一些作風大膽新穎的導演，如謝晉，開始受到無情的迫害。謝晉的父母自殺身亡，1966年之後，他被當局指控在「電影中散播孔家店的腐朽思想」，戴著舊思想的面具進行反革命的勾當，就如謝爾蓋‧帕拉傑諾夫因為對烏克蘭民間傳統抱持興趣，而遭到蘇維埃當局的整肅一樣。謝晉後來被下放到一家製片廠洗廁所，而也就是在那裡，他拍了無數膾炙人口的電影，曾是當時最頂尖的少壯派導演。直到文革結束之後，他才又回到電影界，隨後製作了《芙蓉鎮》（中國，1986），對文革時期（1960年代晚期）殘酷非人的政治鬥爭大加抨擊。1997年，他推出了一部巨作《鴉片戰爭》，描繪英國帝國主義者在十九世紀藉著鴉片買賣侵略中國的野心。

1960年代的香港，出現了現代主義的跡象。一個閃亮的例子是唐書璇的《董夫人》（香港，1968）。片中盧燕扮演一個寡婦，愛上了一個士兵，但由於封建制度，不能嫁給他。她回歸日常生活，她的循規蹈矩得到的回報是村裡建造的一座貞節牌坊，象徵著她的自我犧牲。唐導演聘請了薩雅吉‧雷出色的印度攝影師蘇布拉塔‧米特拉為她掌鏡，用當時香港電影不常見的深度和悲情來修飾它，並且以創新的方式使用空間和剪輯。

中南美洲的新電影

在上面，1960年代有創意的新導演，雖然已經談得差不多了，但是，新人還是源源不絕。中美洲和南美洲的電影導演在未受共產主義現實的限制下，接收到當時新左派思想的洗禮，在創作上顯得生氣勃勃。我們之前已談到，古巴在1959年發生革命。在阿根廷，拉丁美洲新電影之父托雷・尼爾森在1957年推出了《純真年代》（*La Casa del Angel*，阿根廷，1957）。托雷・尼爾森本人對布紐爾那種反傳統、不落俗套的電影風格極為稱道，這部深具個人色彩的電影，即帶有布紐爾的精神。他的電影帶有華麗的特徵，這一點在其他導演的作品中就看不到。在他的作品中加入一些義大利的新寫實主義風味，我們就會看到一些像尼爾森・皮瑞拉多斯・聖多斯在《貧瘠的生活》（*Vidas Secas*，巴西，1963）中所要表現的東西。托雷・尼爾森和尼爾森・皮瑞拉多斯・聖多斯，結合萬隆會議新文化思想和後殖民主義，建立了「巴西新電影」，進而也引發電影界對社會問題做深入的探索，使得巴西電影在1960年代開出燦爛的花朵。

除了《貧瘠的生活》外，《黑神白鬼》（*Dues e o diablo terra do sol*，巴西，1964）也是屬於這種類型的電影，導演克勞伯・羅加原本是位新聞工作者和理論家，在執導這部片子時只有二十五歲。生於巴西東北方貧窮的巴伊亞地區，克勞伯・羅加對當時電影工業製作的嘉年華音樂影片深感厭煩。巴西本土的美洲印第安人文化，並不像埃及、印度或日本的文化那樣根深蒂固，在歐洲殖民的過程中近乎已被徹底摧毀。1959年，非洲黑人奴隸的後裔佔巴西總人口的三分之二。他在十九歲時寫了一篇文章〈暴力和飢餓的美學〉，內容極具萬隆會議的精神，主張當代巴西的複雜現實，需要一部結合新現實主義振奮人心的震撼策略電影。

《黑神白鬼》是克勞伯・羅加對自己理論的實踐。這是一部帶有政治意涵的西部片，場景發生在他的家鄉巴伊亞，在類型上，像約翰・福特的電

232
《黑神白鬼》為巴西新電影樹立了一個新的里程碑，是克勞伯・羅加帶有左派政治色彩的西部片。巴西，1964年。

233
聖地牙哥·阿瓦萊茲在紀錄短
片《現在！》中，引用蓮娜荷
恩的抗議歌曲，並透過照片和
影片集錦描繪美國民權示威抗
議活動，成為1980年代音樂錄
影片的先驅。古巴，1968年。

影，剪輯的風格則類似艾森斯坦。故事中，一個牛仔殺死了貪得無厭的老闆，
變成亡命之徒，於是帶著他的女人跟隨一個奇怪的黑人革命傳教士（圖232）
流浪，途中他遇見流浪的賞金獵人——死神安東尼奧，後來還會在羅加的電影

中出現。電影在過了四十分鐘之後，有一個出色的鏡頭，十足展現克勞伯・羅加的拍攝功力：牛仔曼努埃舉起一塊石頭扛在肩頭，在牧師的陪同下，用它痛苦地爬上一座神秘的山峰。接著切換到一個欣喜若狂的場景：有個人高聲歡呼「太陽是黃金做的」。曼努埃的妻子身體開始不斷地痙擊扭動。有人叫曼努埃把她帶到傳教士那裡。「明天會下黃金雨，陸地會變成海洋。」傳教士安靜地殺死他們的小孩，用孩子自己的血在他頭上畫了一個十字架。然後，死神安東尼奧射殺傳教士的所有追隨者。他說他要一個沒有神、沒有魔鬼的世界。片子結尾，一位遊吟詩人唱著：「一個嚴重分裂的世界無法產生良善……地球屬於人類，不屬於上帝或魔鬼。」克勞伯・羅加傳達的複雜信息是「當人們正在挨餓，暴力是正常的。」[20]以及宗教解決不了國家的問題。

234
一部偉大的60年代電影：湯瑪斯・艾列的《低度開發的回憶》中，一個知識分子對愛情生活和革命的沈思。古巴，1968年。

　　1964年，巴西發生一次軍事政變，從此創作自由開始受到嚴重的限制。五年之後，克勞伯・羅加和另一個重要的導演葛拉，被迫遠離巴西流亡海外，為巴西新電影運動敲起最後的喪鐘。1981年，克勞伯・羅加在里約熱內盧去世，時年只有四十三歲，但是他與葛拉等人，已經找到了一種將創新電影模式與反殖民主義思想相結合的方法，這種方式激發了整個第三世界的電影。

　　早期的艾森斯坦，其影響更是遠遠超出了克勞伯・羅加。古巴導演聖地牙哥・阿瓦萊茲曾在美國求學，後來加入古巴共產黨，在這個封閉國度頗具影響力的電影學校古巴藝術與工業電影研究所（ICAIC，革命之後創立的）工作。聖地牙哥・阿瓦萊茲是一位紀錄片導演，他的第八部紀錄短片《現在！》（Now!，古巴，1968）最能顯現ICAIC的激進主義作風。片中唯一的聲音元素是蓮娜荷恩的一首抗議歌曲，聖地牙哥・阿瓦萊茲把它編輯到美國黑人抗議和警察暴行的影像中。當蓮娜荷恩堅持平等的歌聲唱著：「現在！現在！現在！」民權示威的事件越演越烈，而美國執法人員也使用越來越多的武力（圖233）。《現在！》散發一股真實的力量，可被視為1980年代伊始的音樂影片技術的先驅。

　　ICAIC所製作的第一批最重要的電影之一，是《低度開發的回憶》

（*Memorias del subdesarrollo*, 古巴, 1968）。這部當年的確針對古巴的敵人——美國——的民權暴行砲轟的影片，如今看來也許令人驚訝地：對革命的態度就像《現在！》一樣不確定和猶豫不決。場景為1961年的哈瓦那，一個被他的女人離棄的知識分子，獨自一人聽著他們對話的錄音、大聲地思考、問著生命的意義是什麼。像聖地牙哥・阿瓦萊茲和當時法國的高達、瓦妲一樣，導演湯瑪斯・艾列在片中使用政治事件裡的真實照片[21]。湯瑪斯・艾列1950年代曾在義大利求學，徹底了解新寫實主義，但把它們融入更雄心勃勃的個人散文風格。電影結構是這位知識分子思想的自由流動，而他的思想則在他個人生活與封閉國度的生活之間遊蕩。他認為在古巴革命前，神父和哲學家扮演的角色是壓制人民的思想。片名中「低度開發」這個詞，似乎在暗示他自己「既無法與人溝通，又沒有進步的能力」。當我們聽見主角的思考時，就像看到安東尼奧尼式的緩慢平移鏡頭，在某一時刻穿過空曠的空間，下一刻又以手持攝影機在人群的場景中拍攝。後來，他被控強暴一個女孩，又被釋放。《低度開發的回憶》是1960年代一部傑出優秀的拼貼電影，其主要力量並非來自電影的故事性，而是意義的追尋。這些類型的電影在世界上任何地方都無法比更傳統的封閉式浪漫現實主義電影受歡迎——封閉式浪漫現實主義電影裡的問題，都會在平行宇宙中遇到比我們迷人的人類，並且獲得解決。但這是電影史上第一次，它們代表了一個重要的選擇。

伊朗和塞內加爾的勝利開端

235
法讓・法洛克查德的《黑色房屋》描繪一群痲瘋病人的生活，是第一部伊朗本土製作的電影。伊朗是世界上唯一第一部電影是由女性拍攝的國家。1962年。

迄今為止，伊朗在二十世紀的主要藝術形式是寫作。這世紀的前三十年，也就是西方電影的默片時期，伊朗出現一批非凡的波斯詩人。

然後在1930年代中期，現代伊朗小說脫穎而出。相形之下，直到1960年代該國放映盧米埃兄弟最早的電影（製作一年後，在德黑蘭的國王宮放映）之前，都沒有製作出重要的本土電影；首先，一部由女詩人法讓・法洛克查德執導的紀錄短片，可能是當地所有電影文化中最早的、幸運

的一步。

《黑色房屋》（Khaneh Siyah
Ast，伊朗，1962）是一部關於一
群癲癇病患者的電影（圖235）
，簡單的黑白鏡頭，由法讓・法
洛克查德本人配音，充滿詩意的
評論。這部電影的誠摯語調、深
沈的人性以及極力超越簡單的描
繪，成為伊朗後來的電影主調。
這些人的生命超越時間，帶有一
種簡單的經濟性，從而使得片中
的每個鏡頭變得好像象形文字一

般。[22]《黑色房屋》對1990年代伊朗充滿詩意的電影具有關鍵性的影響，尤其
是導演莎米拉・馬克馬巴夫，她的《蘋果》（Sib，伊朗，1998）敘述兩個女孩
的故事，她們的父親為了她們的安全，把她們監禁在家。這部電影由導演的父
親穆森・馬克馬巴夫撰寫和剪接。這部偉大的電影有兩個特點：首先，該片大
部份由真人演出實事。其次，導演只有十八歲。

236
烏斯芒・桑貝納的《黑人女
孩》是第一部由非洲黑人製作
的黑人電影。一位年輕的塞內
加爾女孩（左）被迫在法國的
白人家庭中幫傭，最後自殺而
死。塞內加爾，1965年。

《黑色房屋》三年之後，另一個國家進入電影歷史。《黑人女孩》不僅
是西非的塞內加爾製作的第一部本土電影，也是第一部由黑人製作的非洲黑
人電影。當然，埃及電影存在已久，有開羅電影片廠和重要的導演如尤塞夫・
查希納。在撒哈拉沙漠以南的非洲地區出現的去殖民化運動中，也為非洲黑人
提出了一個重要的問題：我們想要創作哪種類型的藝術？想要拍出哪種電影？
近年來出現了所謂的"negritude"——黑人用歐洲白人知識分子的觀念來判斷
事物——但這本身就是一種殖民主義。《黑人女孩》即是第一部企圖打破這種
negritude趨勢的非洲黑人電影。

在這部電影中，導演烏斯芒・桑貝納開始透過即興的方式、運用本土的聲
音進行創作，換句話說：他在創作時是從無開始，完全沒有依循任何典範。然
而，這樣說或許並非事實。電影製作在世界上發展了七十年之後，這種觀念幾
乎是說不通的。烏斯芒・桑貝納本身是個穆斯林，曾從事泥水匠的工作，在法

國南部住了一段時間，參加法國共產黨，也看過許多電影。1950年代中期，他出版了一本自傳體小說，成為有名的文化人。1962年因小說讀者少而前往莫斯科，與慕拉托娃等人一起學習電影，返回法國製作了《黑人女孩》。他使用最簡單的攝影技術、約翰·福特的筆觸和非常基本的音響設備，講述了一個年輕的塞內加爾婦女與家人搬到法國，成為白人家庭幫傭（圖236），變得極度孤獨最後自殺的故事。為了內化這部電影，他使用了女孩的內心獨白。為了區隔被她老闆高度掌控的這個外在世界，她的內心獨白是由不同的女演員敘述的。這是一種新的嘗試，讓她的生活層次成為故事的中心。烏斯芒·桑貝納前衛的作品啟發了其他導演。例如突尼西亞影評人兼電影工作者布格蒂爾即稱讚《黑人女孩》「令人難以置信，動人、美麗、端莊、人道和聰明」。桑貝納持續製作出一些1970年代最重要的非洲電影。

印度傳統和新人

　　非洲黑人在電影創作上踏出了第一步，但是，印度的情況則顯得更為複雜。著名的導演推出一些優秀作品，而新的電影工作者也相繼出現。印度國家電影學校、印度電影和劇場協會（FTII）在1960年成立，不僅成為印度實驗電影的製作大本營，也成為電影新人在創作時可供諮詢的知識寶庫。激進的孟加拉導演里維·蓋塔從1966年開始在電影學院授課，介紹新寫實主義電影、布烈松、尚·雷諾和奧森·威爾斯。1960年里維·蓋塔的《雲中的星星》在印度的流行劇情片和神話傳統劇中，注入了一種嚴謹的電影語言。

　　他的弟子當中，對擴展印度電影語言最不遺餘力的首推曼尼·寇爾。他的第一部電影《一日生計》（*Uski Roti*, 1969）把里維·蓋塔的表現技巧發揮得淋漓盡致，透過不同的攝影鏡頭，在畫面上創造出新的空間。以公車司機和他太太之間緊張關係的故事作起點，曼尼·寇爾拍攝得頗具深謀遠慮。布烈松在電影中慣用50毫米的攝影鏡頭，而曼尼·寇爾則不僅使用28毫米鏡頭來讓司機周遭的空間顯現突出膨脹的效果，還運用135毫米鏡頭把所有的影像平板化，到了近乎模糊不清的地步。《一日生計》可說是印度的《斷了氣》、《黑神白鬼》，就像它們一樣對形式有了新的想法，向已成熟的電影業提出挑戰。

　　當然，印度電影業並不全然都具有相同的特質。正如法國1940和1950年代出了布烈松、考克多和賈克‧大地等現代主義的先驅，也有許多品質傳統的電影；同樣地印度既有里維‧蓋塔和薩雅吉雷，也有固魯‧杜德、默荷巴布，和它主流的「全印度」導演。在西方人眼中，薩雅吉雷仍是印度知名度最高又最受景仰的導演。他對「全印度電影」那種逃避主義的態度仍然堅持自己的立場，遠沒有像蓋塔或更年輕的寇爾那樣追隨實驗時尚，但他1960年代的作品被微觀世界、時空的連結以及細膩的心理表現所深深吸引。這解釋了他對印度電影的疏遠和失望。拿他在1982年發表的這個評論來說：「存在於時間中的藝術形式的概念是西方概念，而不是印度概念。因此，如果一個人熟悉西方和西方藝術的形式，有助於了解電影這種媒介。孟加拉民間藝術家或原始藝術家無法把電影理解為一種藝術形式。」[23]這種觀點令人訝異，因為薩雅吉雷不僅認為電影攝影機是西方的產物，而且，時間的觀念也是來自西方。從他1960年代早期的《女神頌》、《兩個女兒》（Teen kanya, 1961），以及許多人認為他最優秀的《孤獨的妻子》等電影，即可清楚看出他這種見解。正當高達把時間切割成碎片、安迪‧沃荷把它麻醉、亞倫雷奈把它變得模稜兩可、米克洛‧楊秋強化它、塔可夫斯基超越它，薩雅吉雷則在他的每部電影一再強調時間的真實和經典的特性，與他國家的電影格格不入。就像小說家兼詩人泰戈爾，他專心刻畫細微事物，以簡樸細膩的方式捕捉自然之美。泰戈爾說整個世界反映在一顆

圓潤光澤的露珠中，每一部電影都像是一顆圓潤光澤的露珠。

　　《女神頌》（見526頁）是一部美麗的電影，劇中女主角是由當時世界最偉大的女演員之一——夏蜜拉‧泰戈爾所扮演。夏蜜拉的公公有一次在作夢時，當她是印度女神的化身，其他人對此也深信不疑，於是她在豪華的慶典中被奉為神祇。電影中的影像，由蘇布拉塔‧米特拉掌鏡，他是當時世界影壇最優秀的攝影指導。主題探討印度古老的文化與現代啟蒙思想間的價值衝突。在表現型態上，與費里尼的《卡比利亞之夜》相類似，對宗教狂熱發出攻擊，但是費里尼的《卡比利亞之夜》經歷了一系列風格的轉化，《女神頌》則始終維持極簡的風格。這種極簡風格在《兩個女兒》中，甚至表現得更為明顯。片中把一個從城市來到小村莊工作的郵差，他的生活細節刻畫得無微不至。例如，描繪他如何與郵局中的孤兒小助手認識相處、閱讀史考特的小說、得瘧疾然後離開。《孤獨的妻子》講述一個上流社會英國化出版商的無聊妻子。這部電影是薩雅吉雷的最愛，最具文學氣息，女主角最後透過寫作讓心靈獲得了解放。這部電影不管是在物理空間表現或是對時間的刻畫，都顯得非常節制，這一點對其壓抑性的主題或許是適當的。

美國的新浪潮和片廠制度的沒落

　　本章稍早我們曾談到，1960年代初期有一些美國電影工作者開闢出新的表現途徑。在紀錄片《初選》中，使用最新的攝影設備；約翰‧卡薩維提則從中發展出粗糙的影像風格；希區考克運用電視表現手法，刻畫市井小民的生活；安迪‧沃荷把同性戀的慾望投射在沉靜的昏睡中。

　　然而，在這動盪不安的十年中，美國傳統電影製作的成規一開始並未受到這些世界電影變化的影響，直到社會動亂越演越烈，才開始受到巨大的衝擊。1968年，甘迺迪兄弟被刺殺，金恩博士發表著名的人權宣言，越戰的抗議活動也開始了。在電影世界中，全美國這時與電影相關的課程，不下於1,500個。歐洲電影開始在校園中風行，也在特殊電影院中放映。

　　一個小型獨特的電影公司，製作了一些超低成本的電影，對當時一些社會

問題和流行的思想進行探索。受到貓王艾維斯普里斯萊流行音樂、馬龍白蘭度在《飛車黨》和吸毒文化的影響，美國國際影片公司（AIP）針對所謂的「開拓」青少年市場，製作了低成本的恐怖電影、科幻和摩托車騎士電影。羅傑·柯曼即是其中一位最具活力的製作人。羅傑·柯曼出生於洛杉磯，曾在牛津大學研究文學，對作家愛倫坡非常欣賞，1954年開始製作電影。他精於預算控制，樂於為新導演提供製片基金，在他的電影中，對一般的裸露鏡頭非常敏感，但是他卻放手讓新導演在他們的電影中走私左派思想、引用花俏的歐洲技術。這種融合基本要素知識風格的開放作風，對他來講雖然帶有投機的性質，卻具有重要的歷史意義。在與羅傑·柯曼一起工作的新手中，包括法蘭西斯·柯波拉、約翰·塞爾斯、馬丁·史科西斯、丹尼斯·哈柏、布萊恩·迪帕瑪、勞勃·狄尼諾、傑克·尼克遜、強納森·戴米和彼得·波丹諾維奇（圖238），這些人物在1970年代美國電影中，都有非常優異的表現。羅傑·柯曼對新興事物充滿熱情，提攜了一批年輕的電影新秀，使得他在美國電影現代化的過程中扮演一個舉足輕重的角色。

238
一些美國製作公司開始結合1960年代的反文化趨勢、超低成本的類型電影以及開拓技術。其中最有名的是美國國際影片公司，羅傑·柯曼（左）後來變成叛逆的B類電影的教父。

在下一章，我們會探求到這些現代化的過程。但是，現在我要以彼得·波丹諾維奇的第一部電影為例，以捕捉AIP旗下的創造性風格、顯現其創造性資本開銷的節制、把美國製作推向一種橫掃世界影壇的革命性發展。羅傑·柯曼發現他與恐怖片演員柏里斯·卡洛夫的拍片合約還有兩天才到期，於是請年輕影評人彼得·波丹諾維奇編寫一篇故事，與卡洛夫拍了兩天，再從卡洛夫所拍的另一部電影中選出二十分鐘影片，羅傑·柯曼再花了另外十天拍攝沒有卡洛夫出場的鏡頭，結果製作出一部電影。

彼得·波丹諾維奇還有一個更好的點子。他決定拍一部關於恐怖片電影演員卡洛夫注意到世界局勢正發生巨變，真實生活中的暴力使得他所主演的那些廉價恐怖片看起來非常愚蠢（圖239）。彼得·波丹諾維奇寫了一個電影腳本，在裡面，卡洛夫說：「我與時代脫節⋯⋯世界屬於年輕人。」導

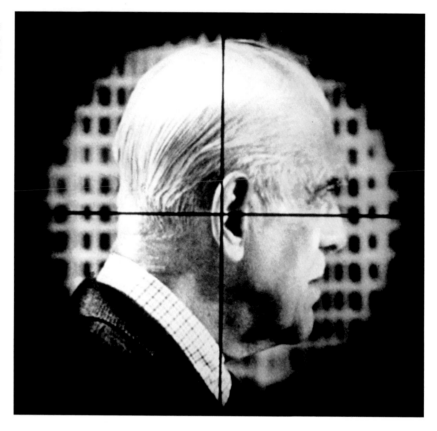

演從這一句話獲得靈感，他把這個描繪一個電影時代結束的故事，與兩年前發
生的一起真實連續殺人事件——一個德州的殺人犯，槍殺了他的太太、母親以
及其他十六個人——結合在一起。

　　這部成功探討生活、暴力和電影之間關係的電影，片名叫《目標》
（ *Targets* ），它於1968年發行，正逢羅柏‧甘迺迪與金恩博士相繼遭到暗殺之
後、社會處於大變遷的當兒。片中有一個當殺人犯正準備開始殺戮時，在他家
中拍攝的場景：1960年代的粉彩屋、針織花樣的核心家庭，殺人犯稱呼他的父
親為「先生」，這種協調的畫面，營造出一種令人窒息的、獨裁的、貧血的、
性壓抑的氛圍，其底下的暗流一觸即發。第一個鏡頭，攝影機緩慢地移動，室
鴉雀無聲，令人摒息心懼。

　　一年前，羅傑‧柯曼本人執導《旅行》（ *The Trip,* 1967），由傑克‧尼

克遜執筆，講述一位吸食毒品的電視導演。這位電視人由彼得方達——約翰·福特電影的硬裡子演員、反文化的亨利方達的兒子——飾演。片中的毒販則由丹尼斯·哈柏擔任。電影包括狂熱的旅行鏡頭、扭曲的影像風格、重疊和快動作的剪輯：這是在買曼·莒拉的印象主義過了五十年之後。看起來或許有些過時，但是整個製作團隊有共同的世界觀，而且喜歡發表一些讓美國中產階級震驚的見解。

丹尼斯·哈柏、彼得方達和傑克·尼克遜後來離開羅傑·柯曼，共同製作了一部著名的、有爭議的、帶有1960年代晚期那種時代特徵的電影。在美國描繪摩托車騎士的電影並無任何新奇之處，但是，《逍遙騎士》（*Easy Rider,* 1969）卻讓兩位主角彼得方達和丹尼斯·哈柏在古柯鹼還未成為大家所熟知的毒品前，用他們的坐騎走私古柯鹼。它顯示了旅途所經歷的情緒。受到導演布魯士·康納的前衛短片影響，[24]本片以悲劇收場：兩位摩托車騎士最後被保守的獵人所殺。執導和編劇的丹尼斯·哈柏對藝術頗有研究，把電影變成了一部現代主義技術的百科全書。他運用17毫米鏡頭拍攝路上的情節：故意奚落彼得方達，以他母親的死亡激發出他的真情；從一個鏡頭剪接到下個鏡頭，然後，接回頭又接過去，如此來來回回地剪接，最後才定局。

然而，觀眾卻未被這些創新之處嚇跑。為什麼？因為當時年輕人無法忍受老舊的風格，對主流電影和因襲的態度視如敝屣。因為丹尼斯·哈柏和傑克·尼克遜在拍攝之前，顯然吸食過大麻。更重要的是：《逍遙騎士》談的是一種結束。彼得方達所扮演的角色就曾預測說，他們在公路浪遊的生活，無法無止境地持續下去。他們的死於非命，讓美國中產階層鬆了一口氣。金恩博士的死亡對年輕美國激進分子的烏托邦夢想造成嚴重打擊，但是，更壞的還在後頭。在電影發行那年，波蘭導演波蘭斯基接到一通電話，他懷孕的太太莎朗·塔特和他的三個朋友在他們洛杉磯的寓所中被謀殺。新聞傳遍世界。一年之後，1970年，兩個音樂片時代的英雄偶像吉米·罕醉克斯和珍妮絲·賈普林因吸毒過量而死於非命，時年只有二十七歲。這一連串不幸的事件，似乎早在《逍遙騎士》的結局中就已做了預告。

並非只有低成本的電影描繪新的生活型態、打破封閉浪漫現實主義的舊規範、期待美好時光的結束。在米高尼可斯執導的《畢業生》（*The Graduate,*

1967）中，達斯汀霍夫曼飾演一位富家子弟的大學生，就如彼得方達和丹尼斯·哈柏一樣，在時代的巨變中癱瘓、迷惘、不知所措。這部電影的劇本出色，在影像風格上，柔和的淡彩帶有嘲諷的意味，就像彼得·波丹諾維奇的《目標》中的家中鏡頭。和彼得·波丹諾維奇一樣，米高尼可斯對過去帶著一種崇敬式的好奇。然而，這部電影最後卻提供了一個開放性的結局（與浪漫寫實電影那種大團圓的結局，正好形成強烈的對比）：主角和女友在巴士上分離，然而他們的表情卻一點也不快樂。《森林王子》（*The Jungle Book*）是1967年票房上最成功的電影，但美國片廠此時也陷入了危機。一般傳統電影都不賣座，而《畢業生》在票房收入上卻是製作成本的十倍，這樣的結果對電影投資人透露些許端倪。

這些人包括目前華納公司的經營者。打從1930年代起，片廠製作了許多黑幫電影，渲染這種美國黑社會的不道德，但通常最終會譴責主角。1967年，他們推出一部像《畢業生》般十倍回收的電影，打破了這種平衡。他們聘請前電視導演亞瑟·潘執導《我倆沒有明天》（*Bonnie and Clyde*）[25]，描繪1930年代兩個浪漫的銀行和加油站劫匪，成為媒體明星並死於槍林彈雨（圖240）。就像米高尼可斯一樣，亞瑟·潘在老式警匪電影的懷舊中，加入現代的魯莽。無論如何，他借取了楚浮關於節奏和定格的想法，將風格的問題又向前推進了

240
亞瑟·潘的《我倆沒有明天》是一部新型的警匪片，片中兩位主角成為反文化的叛逆英雄。此外在表現風格上，受到法國新浪潮的影響。美國，1967年。

一步。當邦尼與克萊在片尾被一陣
亂槍擊斃時，亞瑟‧潘以慢動作鏡
頭表現，這種調子看來並不像詹姆
斯‧卡格尼或愛德華魯賓遜和他的
情婦那樣受到報應——儘管這些也
不是直接的死亡。它反而更接近
早兩年推出的《逍遙騎士》的結
局。這裡的歹徒是反叛者，而反
叛者必須繩之以法。

　　這個時期的歷史重要性，
以一部科幻電影作為終結，這
是一種久經考驗且值得信賴的
前進電影類型。《2001太空漫
遊》（*2001: A Space Odyssey*,
英國-美國, 1968），導演是庫
伯力克，我們在談及1950年代

241
從米高梅投資拍攝的科幻電
影《2001太空漫遊》中，即
可明顯看到新浪潮對傳統好
萊塢所造成的衝擊。英國-美
國，1968年。

中期的《殺手》和《光榮之路》時曾經提到他。在不算他經典作品的
賣座電影《萬夫莫敵》（*Spartacus*, 美國, 1960）之後，於1961年移居英國，然
後，帶著辛辣的諷刺，成就了他迄今為止最黯淡、卻也是最完整的電影《奇愛
博士》（*Dr. Strangelove /How I Learned to Stop Worrying and Love the Bomb*, 美
國, 1964）。

　　《2001太空漫遊》是由亞瑟‧克拉克所寫的一個短篇故事改編的，然而，
更進一步回溯到人類的演化史。一開始描繪人類智慧的誕生，在這裡，我們看
到一群人猿在嬉戲，這部電影突然跳到2001年，這可能是電影史上最大膽的
剪輯。我們看到一個人猿將骨頭拋向空中（圖242）。骨頭以慢動作在空中飛
揚、迴旋。然後無聲地切入一艘同樣滑翔的宇宙飛船。在早期電影的剪輯中，
跳接通常是為了節省時間。偶爾才會出現一些相反的例子，例如在懸疑電影裡
或在艾森斯坦的《波坦金戰艦》奧德薩台階的場景。在此，庫伯力克不僅將時
間縮短，而且還把人類的歷史整個刪除掉。他使用最精簡的跳接手法，把人類
的智力、思想、行為的演化過程，全部從電影中移除。

未來的情節則與一塊在月球上發現的黑色巨石有關。我們在人類黎明序曲中看到了一個類似的巨石。一年之後，兩位太空人被派往外星探尋，途中有一部精密的電腦（HAL9000）卻試圖掌控整艘太空船。其中一位太空人想要找出神秘巨石的根源，但這樣做似乎穿越了時間，並且經歷到心靈改變。庫伯力克

242
《2001太空漫遊》中人類的黎明的鏡頭，在這場戲之後，切換到一艘太空船在太空中漫遊，把人類演化史整個刪除。

的領悟貫穿始終：在黑猩猩的鏡頭中，背景是一個靜止的影像，這個影像是藉著投影機，投射在一種高度反射性的物質上而顯現的；拍攝時，則把攝影機大幅度旋轉，營造出沒有上下方向感的空間；片中有一個鏡頭：一枝筆在空中自由地漂浮，他和特效技師道格拉斯·特蘭布把筆繫在一片玻璃上，然後輕輕地轉動玻璃。電影最後的鏡頭，製造出一種幻境似的效果，就像柯曼的《旅行》中的鏡頭那樣迷人。而在房間中的主角，心智上則歷經了一場超現實和神秘的轉變。庫伯力克在沖洗這個鏡頭時，把顏色反轉，這種影像效果與華特·魯特

曼在1920年代製作的一部電影非常類似。

這是怎麼回事？米高梅這個製作出《亂世佳人》、《綠野仙蹤》等封閉性浪漫現實主義的大本營，居然投資《2001太空漫遊》這樣一部結局幾乎完全抽

象的影片！難道連貫性、清晰性、經濟性和同理心等這些主流商業電影的明確特質都已經過時了嗎？到了1970年代，就會顯示情況並非如此。事實上，主流電影不久後又回歸到這些表現。但是，《2001太空漫遊》的結局，比本章所提到的三十八位現代電影人的任何電影都更完整地說明了1960年代電影的核心事實：抽象已經進入了它的核心。

電影工作者對抽象事物的興趣由來已久，例如巴斯特・柏克萊的音樂片

樂曲，或小津安二郎引人稱奇的轉場空間。但是在電影史中，1959年是個轉捩點，大量新導演有機會來表現：在最初的二十年中發展起來的電影語言，亦即電影的形式，不僅僅是一種用於講故事、建立同理心、描述心理、產生社會和人類意義的隱形工具。它本身就是一個存在：前心理學，與空間、顏色、形狀以及——這是令人驚訝的元素——時間有關。一個鏡頭永遠都具有一段時間，不管他拍的是什麼影像。這絕對是基本的。鏡頭也能夠表現空間思想。他們常具有幾何結構。可以在所描繪的鏡頭的元素之間畫線，這些線會給它一種運動感、平衡感或其他。

這是一種爆炸性的發展，但是這些年，許多拆卸電影語言的導演比那些創立語言的導演更熱愛電影。雖然他們並不想破壞它，但是了解到有些事物——抽象的、玄學觀點——是早期構成的形式所無法表達的。在混亂的時局中，某些技術已喪失或被遺忘。而當大家都一窩蜂地用自然光線或實地拍攝時，傳統燈光中那種雕刻般的詩意也隨之喪失了。電影攝影師內斯特・阿門鐸斯寫道：「我們從一種有陰影的攝影美學轉變到沒有陰影的美學……沒有陰影的燈光，最終破壞了現代電影的視覺氛圍。」[26]如果你不信的話，請仔細翻閱本章中的圖片，即可以發現這些影像就不若第四、第五章那些1940年代的影像那樣輪廓分明。

1950和1960年代，世界發生重大的改變。西方社會較前幾十年更缺乏凝聚性。年輕的一代，開始公然向其父執輩的宗教、道德以及物質觀念提出挑戰。事實上，這種挑戰早在幾世紀之前就已存在，但直到現在才得到多數人的公開支持。發展中的國家，也開始站出來為本國電影發聲。而在電影中，對性主題粗糙的處理，只在呈現赤身露體這一點雖然必須改變，值得注意的是1960年代導演本身對性別的喜好也直接影響他們拍攝的主題：高達、楚浮、希區考克、柏格曼、費里尼、今村昌平和布紐爾都以女人作為表現題材，反之，同性戀電影工作者如安迪・沃荷、林賽安德生和帕索里尼經常選擇男人作為題材。在重要的女導演中，捷克的薇拉・齊蒂洛娃和蘇聯的琪拉・慕拉托娃則一貫都是以女性作為拍攝主題，或許是想用它來導正女性被誤解的形象。在異性戀的男導演中，只有今村昌平和費里尼，一貫以不漂亮的女演員在自己的電影中擔綱演出。然而在電影史中並沒有發生巨大的改變。

註釋：

1. 楚浮《我的電影生活》，同前引著作。

2. 同上。

3. 見楚浮《我的電影生活》〈論德萊葉的白〉，同前引著作，第48頁。

4. 在第二次世界大戰時的新聞攝影記者，率先以這種自由的方式拍攝電影；而加拿大開創性的電視節目《坦率之眼》（1958-1959），以非常新鮮的方式拍攝隱藏式攝影機的畫面。

5. 見希區考克在《希區考克-楚浮訪談錄》，同前引著作，第283頁。

6. 同上，第268頁。

7. 見帕索里尼《未來的生命》第19-20頁。事實上，在《阿卡托尼》有一個推車鏡頭。

8. 同上，第20頁。

9. 同上，第19頁。

10. 原文取自《約翰福音》第18章，詩行33-34：「你是猶太人的王嗎？耶穌回答：這是你說的，還是他人告訴你的？」

11. 德利・寇利引自《帕索里尼：電影和異教》，第46頁。

12. 帕索里尼《未來的生命》，同前引著作。

13. 引自《魯奇諾・維斯康提》。

14. 引自諾耶・柏區《遠方的觀察：日本電影的形與義》，同前引著作，第327頁。

15. 南斯拉夫的「新電影」運動也造就了一些重要的電影工作者，如亞歷山大・彼得羅維奇、杜尚・馬卡維耶夫和基沃金・帕夫洛維奇。

16. 塔可夫斯基《雕刻時光》，第42頁。

17. 同上，第37頁。

18. 同上，第37頁。

19. 謝爾蓋・帕拉傑諾夫與朗・哈勒維的談話，在紀實電影《安魂曲：帕拉傑諾夫》（Paradjanov, A Requiem, 1994）。

20. 引自羅伊・雅米斯《第三世界電影製作和西方》，同前引著作，第264頁。

21. 電影工作者克里斯・馬蓋製作出極為出色的散文式紀實電影，內容深富哲學意涵，他曾受到維多夫的影響，在他優異的實驗電影《堤》（La Jetée, 法國，1962）中使用靜止影像，描述有個人在時光倒流時記起自己曾在巴黎奧利機場看到一場槍戰，還有一個美麗女生的臉龐。他的作品可能被古巴人看到並研究過。

22. 書法和圖畫對電影所造成的影響，這並不是第一次：艾森斯坦就公開說過日本的圖畫在他的作品中扮演著重要的角色。

23. 薩雅吉雷接受Udayan Gupta的訪談。見〈人道主義的政治學〉。

24. 這一階段，美國在前衛電影的製作非常蓬勃，世界其他地方都無法與之比擬。我們提過的康納和安迪・沃荷外，多產的史坦布拉克基也是一個不可輕忽的人物。他從1951年開始拍攝電影，以瑪雅・德倫那種帶有暗示性的自傳體電影作為範本，運用沒有攝影機和抽象的技術，拍攝他的妻子生產、和他們做愛時的鏡頭。生於美國俄亥俄州的霍利斯・佛萊普頓雖然作品不多，卻具有相同的實驗精神，就像前加拿大爵士樂手麥可・史諾在《波長》（Wavelength, 1967）裡探索鏡頭的時空特性。佛萊普頓被歸類為電影結構主義者。

25. 據說楚浮和高達都曾接到邀約參與該片的製作。

26. 見內斯特・阿門鐸斯的回憶錄《帶攝影機的人》。

243
在《計程車司機》這部電影
的開頭,勞勃·狄尼洛走在
紐約街頭,導演史柯西斯以
及剪接師透過溶入的手法,
表現主角內在意識的迷惘。
美國,1976年。

自由和「看」的想望 (1969-1979)：
全球的政治電影和美國賣座巨片的興起

<div align="right">8</div>

1960年代電影的創新動力，在1970年代初期繼續對電影界產生衝擊。明確個人化的電影製作、性開放的主題、對早期電影的引用、對意義的追尋、開放性的結局、抽象、曖昧、自我意識、視鏡頭為「時間的切片」的概念……1960年代「反電影」的所有那些令人眼花撩亂的比喻繼續滾動。現在回想起來，他們的日子已經屈指可數了，但在當時，卻很難看出會走到這種下場。

青年導演尚・猶斯塔奇所導的《母親與娼妓》（*La Maman et la putain*, 法國, 1973）捕捉到新浪潮走向沒落的複雜現象。這部電影片長三個半小時，探討尚皮耶・李奧（經常在楚浮和高達的電影中露面的偶像演員）和兩個女人之間的三角戀情（其中女友由貝娜黛特・拉豐所飾演，與他發生一段情的俏護士則由法蘭西斯・勒布倫扮演）。背景依然發生在咖啡屋和公寓中，十年前，在高達電影中的哲學夢想家，也是在這種地方進行愛情的辯證。而如今這種哲學辯證則變成一串串文字，不絕如縷。在咖啡屋高談闊論，在愛人與愛人之間流浪，這種生活方式不僅成為1970年代年輕人的流行風尚，而且，幾乎變成一種

尾大不掉的時代病徵。在尚皮耶‧李奧精力過人的演出，以及尚‧猶斯塔奇大膽的創作和執導之下，《母親與娼妓》變成一部喧囂、遺憾的史詩。

　　另一部延伸新浪潮這種思想的法語片是《珍妮‧戴爾曼，商港路23號,1080，布魯塞爾》，是比利時導演香妲‧艾克曼製作的第三部電影。她生於1950年，雙親都是猶太人，曾在巴黎求學，1968年推出了她的第一部電影，1970年代早期在紐約色情劇場工作，日後她也把性貶低的元素融入她的電影中。《珍妮‧戴爾曼，商港路23號,1080，布魯塞爾》片長超過三個小時，劇情缺乏戲劇性，宛如《風燭淚》中侍女在廚房裡（見194頁）那樣無趣。片中描繪一位離婚的女人為了錢與男人睡覺，最後，因為開始享受到性的樂趣，而殺死了一位虐待她的尋芳客。然而，劇中角色看來不像高達或布紐爾電影裡的妓女，艾克曼從不把戴爾曼色情化。反之，與男人共處的鏡頭，處理得和整理床鋪、削馬鈴薯皮沒什麼兩樣：都是以嚴謹的正面影像拍攝，就像《暗殺》（見40頁）那樣，沒有使用到正反拍鏡頭。總之，艾克曼採用布烈松、高達和帕索里尼的簡約風格理念，如此安排鏡頭所產生的畫面，激進而令人難以忘懷。接下來的四十年裡，在她於2015年英年早逝之前，艾克曼持續創新。例如，在《來自東方》（*D'est*, 比利時, 1993）裡使用莊嚴的跟蹤鏡頭和長鏡頭，來描繪蘇聯的後果。

1970年代義大利的性與新電影

　　《母親與娼妓》和《珍妮‧戴爾曼，商港路23號,1080，布魯塞爾》這兩部電影，不約而同地對1960年代的性革命提出悲觀主義的論調。新的自由似乎迸發出新的問題。無論如何，開放的尺度繼續擴張：法國總統在電視中公開表示廢止電影審查制度；歐洲、美國和日本電影對兩性問題的探討，也變得更為直率；1978年，雷伊‧卡普爾執導的《崇高的愛》（*Satyam Shivam Sundaram*）中，接吻鏡頭首次出現在印度的銀幕上；義大利兩位大導演各自推出了電影三部曲，表達：對性的自由度，是衡量一個國家健康與否的標準。帕索里尼在《馬修福音》中，探討嚴謹的宗教問題，感動義大利的天主教當局，反之在《生命三部曲》中，卻讓他們大感震驚。《十日談》（*Decamerone*, 義大利, 1971）、《坎特伯里的故事》（*Il Racconti di Canterbury*, 義大利, 1972）和《一千零一

夜》（*Il Fiore delle Mille e Una Notte,* 義大利, 1974）像三幅俗麗的壁畫，描繪歐洲中古時代及中東農民的生活。電影中充滿性的戲言、下流的災難、裸露和陰莖的象徵（圖244），似乎主張只有在過去——在消費主義和資本主義之前，人類才真正過著不受壓抑的生活。帕索里尼說：「享受生活和身體，就是享受歷史上不復存在的生活。」[1]而他自己也試圖過著一種不被現代義大利的性與道德規範束縛的生活，卻在1975年被一個男妓謀殺，以悲劇收場。

244
帕索里尼的史詩生活三部曲中的第三部：《一千零一夜》，義大利，1974年。

維斯康提也生活在這些規範之外。帕索里尼把主題集中在他感同身受的時代，劇中人物並不受性壓抑之苦；貴族出身的維斯康提則反其道而行。例如，在《納粹狂魔》（*The Damned,* 義大利-德國, 1969）（圖245）、《魂斷威尼斯》和《聖父的輓歌》（*Ludwig,* 義大利, 1972）這三部電影，主題或素材都與德國有關，在被壓抑的同性戀中找到一些致命的東西。在一次電視訪談中，維斯康提曾用半生不熟的英語遲疑地說：「凝視美……即是凝視死亡。」[2]這可能是他的遺囑，是他悲觀的關鍵。維斯康提在1976年離開人間，距離帕索里尼的死亡只隔一年。

年輕一代的貝托魯奇，對人類性行為的看法同樣令人不安。他對電影史最初的貢獻是師法高達的《革命之前》（*Before the Revolution*, 義大利, 1964），以及為塞吉歐李昂尼所寫的神話劇本《狂沙十萬里》（見290頁）。1970年，他推出他最偉大的電影《同流者》（*Il Conformista*, 義大利）（圖246）。故事發生在1938年，義大利處於法西斯政權期間，講述一個試圖證明他是正常的、異性戀的男人。他的證明方式是結婚，並加入法西斯運動。在他們的指使下，他暗殺了一位大學時代的老師——一個父親形象的正派男人。這部充滿創意的電影主要在探索性與政治壓抑之間的關係，拍攝得像金·凱利的音樂劇或馬克斯·奧菲爾斯的電影。攝影指導史特拉羅是一位知識分子，對各種顏色所代表的意義提出了一套精闢的理論，對這部電影的風格塑造具有舉足輕重的作用。

他與貝托魯奇的關係，就像十年前的哈烏勒·古達之於高達和楚浮。他採用了貝托魯奇非常欣賞的音樂劇和情節劇的編舞風格，並將它們嚴謹地運用到導演的故事中。片中有一幕，攝影機在起重機上向上掃過，樹葉在它面前旋轉成螺旋狀，就像在米高梅的攝影棚中所做的一樣。在另一幕，攝影機與演員共舞。貝托魯奇對法西斯主義者性壓抑的心理描繪，就像布烈松劇中的角色那麼引人矚目。至於貝托魯奇和史特拉羅自由奔放的攝影風格，則是布烈松所沒有的。

245
維斯康提的三部曲，故事與帕索里尼的一樣帶有史詩性，卻更為悲觀。在其《納粹狂魔》中，即現出一種 墮委靡的美麗。義大利-德國，1969年。

《同流者》不僅創造出一種深具智性的攝影風格和美學成就，也是1970年代早期最具影響力的一部作品。在《同流者》之前，高達也曾在電影裡使用過舞蹈樂曲，但是，貝托魯奇在作品中引進這種影像風格，使得新浪潮電影顯現出一種迷人的誘惑力。這部電影在美國深受各界歡迎，變成年輕導演的試金石，法蘭西斯·柯波拉後來也聘請攝影指導史特拉羅為《現代啟示錄》掌鏡。義大利裔的美國導演馬丁·史科西斯看到了它摻雜複雜主題和視覺烏托邦主義，深具突破性，兼具誘惑和排斥的雙重特質。透過電影的表象及形式，來吸

引觀眾對殘忍和自我毀滅的注意，後來當他在拍攝《計程車司機》時，對他造成了決定性的影響。此外，撰寫《計程車司機》的劇作家保羅·許瑞德，在其所執導的《美國舞男》（圖246下）中，也對《同流者》進行一絲不苟的模仿。在《同流者》推出後的兩年，貝托魯奇開始在美國和歐洲之間兩頭跑，結果製作了《巴黎最後的探戈》（*Ultimo Tango a Parigi*，法國，1972），在這部他所謂的「紀實電影」中，馬龍白蘭度與一位身分不明的女子（瑪麗亞史奈德飾演）在房間裡做愛（圖247）。這部電影也是由史特拉羅掌鏡，精緻的影像風格帶有法蘭西斯培根畫作的風味。貝托魯奇沒有把模擬強姦場景的性質事先告知史奈德，這讓她覺得受到了羞辱。這種未經同意的拍攝方式後來被#MeToo運動揭露。

246
貝托魯奇在《同流者》中，敘述性壓抑可能導致法西斯主義，是他從影以來最偉大的電影，受到多位美國導演的讚佩。義大利，1970年。
下：在《美國舞男》中，保羅·許瑞德聘請《同流者》設計者和攝影指導負責設計電影的燈光。美國，1980年。

1970年代的美國

在美國本身，麥爾坎·X、吉米·罕醉克斯、珍妮絲·賈普林和波蘭斯基的妻子莎朗·塔特的死亡，為激昂的1960年代增添了一些嚴肅的氣氛。1970年，為抗議美軍介入越戰，全美有四百家大學罷課，在肯特大學的校園中，四位學生在警察的殘酷鎮壓行動中橫死校園。1972至1974年水門事件，共和黨和中央情報局在民主黨的辦公室安裝竊聽器，結果，尼克森總統被迫辭職。此外，歐洲藝術的影響、老一輩電影觀眾的沒落、女性主義的興起、越戰的問題，在在使得電影界四分五裂，是1940年代末非美活動調查委員會（HUAC）肅清行動以來最嚴重的一次。連家庭都分裂了。演員珍方達絕食抗議，其中包括抗議由西部片偶像明星約翰韋恩主演的《綠扁帽》（*The Green Berets*, 1968）詆毀越共、宣揚大美國精神。她的父親亨利方達站在他朋友約翰韋恩這一邊，與他的女兒對立。

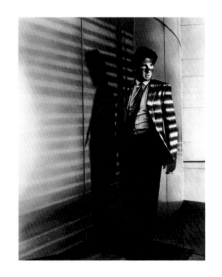

1960年代末期，美國電影院相繼關門大吉。華納電影公司被一家經營汽車停車場和葬儀社的公司所收購。併購聯美

的則是一家租車和保險公司。1970年代早期，在美國每星期僅賣出一千五百八十萬張電影票，而在1946年則是七千八百二十萬張。電影工業這種「淒慘落魄」的景象，是電影史上從未有過的[3]。二十世紀福斯公司單單在1971年就損失七千七百萬美金。米高梅則是依靠經營拉斯維加斯飯店生意而生存下來的。十部電影中，只有一部賺錢。當兩大電視台CBS和ABC開始製作所謂的「電視電影」時，電影業領袖試圖控告他們，聲稱他們透過製作和放映電影進行壟斷，事實上這正是大亨們在被迫出售電影院之前的行徑。

就電影銀幕上實際出現的內容來說，1970年代的美國電影挑戰了傳統電影製作的一些規範。新電影很少有英雄或轟轟烈烈的愛情，它們的結局往往模稜兩可或懸而未決。在不安、社會動亂和新的創作影響之下，產生了三種相互交織的趨勢，其中還出現一些有史以來最好的美國電影。第一個是異議者的趨勢：直接延續新浪潮對傳統電影的挑戰。第二個是同化的趨勢：許多電影製作人找到了一種方法，可以在傳統的片廠類型裡應用新的、雄心勃勃的電影製作模式。第三，是恢復1930和1940年代純娛樂的趨勢：不僅改變了美國電影業，也改變了許多西方的生產和展銷。

在異議者中，丹尼斯・哈柏是一位特立獨行的開路先鋒。《逍遙騎士》的成功顯現出他具有點石成金的功力，他比任何人都能判斷年輕觀眾要的是什

247
貝托魯奇在《巴黎最後的探戈》中，描繪一對男女（馬龍白蘭度與瑪麗亞史奈德）在房間中做愛，精緻的影像風格帶有法蘭西斯培根畫作的風味。法國，1972年。

自由和「看」的想望 (1969-1979)：全球的政治電影和美國賣座巨片的興起

麼。丹尼斯‧哈柏過著嬉皮式的生活，長髮披肩、鎮日飲酒、在新墨西哥州的
沙漠中離群索居。繼《逍遙騎士》之後，他又推出一部片名預言為《最後一部
電影》（ *The Last Movie,* 美國, 1971）的電影，是一封寫給美國電影的仇恨信。
這部片有個輝煌的前提：在秘魯拍完一部西部電影之後，一位替身演員留了下
來，與當地人交往（圖248）。反過來，他們處理拍攝後留下來的設備，把它
幾乎當作一位造訪的神，用竹子製作設備的標誌性模型，並且，終於模仿他們
所親眼看過的舞台暴力。如果不看電影的製作群的話，或許會以為這部電影是
由高達執導的：丹尼斯‧哈柏以破碎的手法敘述故事、從結尾開始、在鏡頭中
加入鏡頭，甚至在標題中做了最高達式的拼接，說「鏡頭遺失了」。影評人說
這部電影「可惡」、「完全失敗」、「災難」、「令人同情」和「尷尬」。對
他們來說它太離譜了。在看完之後，必須在腦中重新整理過，才能理出頭緒。
丹尼斯‧哈柏徹底砸爛自己的招牌。根據一位記者的說法：結果，丹尼斯‧哈
柏夜夜嚎哭。

　　縱使如此，異議不必然成為票房毒藥。《外科醫生》（ *M*A*S*H,* 1970）
對戰爭電影的冷嘲熱諷，不下於《最後一部電影》對西部片的尖酸刻薄，但
是，票房上卻盛況空前。以韓戰時期為背景，講述了一群前線的外科醫生在做

可怕的手術的同時，表現得像個貴族。在血淋淋的手術之間，他們調雞尾酒、打高爾夫球、機智地談笑風生，完全避免與周圍的悲劇發生任何情感上的接觸（圖249）。這部電影對軍官的傲慢大肆揶揄，同時也表現一般觀眾對軍方的鄙視與輕蔑。這種對軍方的非禮是出自劇作家林‧拉德納的手筆，過去他曾因涉嫌共產主義而被列入黑名單。這是第一部嘲笑宗教、據說也是第一個使用「幹」這個字的美國主流電影。它的導演羅勃‧阿特曼，當年四十五歲，和丹尼斯‧哈柏一樣生於美國中西部一個「白人盎格魯撒克遜新教徒」家庭。他在第二次世界大戰時，曾在軍中服役，後來踏入電影界，製作了一部探險影片，而後開始對聲音感興趣。《外科醫生》是他第一部成功的電影，其中最引人矚目的地方在於：他的風格並未受到其他電影工作者的影響。他可能用過克勞德‧勒路許式的長鏡頭，但這只是個開始。他在演員身上裝麥克風，教他們任意地說出台詞相互交談；他也讓他們自由地在攝影棚或場景中走動，然後帶著長鏡頭偷偷地跟蹤他們，就像動物學家可能跟蹤在籠子裡漫遊的動物一樣。在剪輯室中將這些所有層次編織在一起，結果就像離某個事件很遠，卻竊聽著它們。這種偷窺諷刺的美學是新的，並確立了阿特曼是當時美國最具有獨特風格的地位。在西部片《花村》，以及描繪鄉村音樂世界的《納許維爾》（Nashville, 1975）中，他進一步發展這種風格，

法蘭西斯·柯波拉——1970年代初美國電影裡第三位受歐洲影響的偉大實驗者，沒有丹尼斯·哈柏或羅勃·阿特曼那麼叛逆。這位底特律出生的義大利裔美國人，在著名的洛杉磯加州大學（UCLA）研讀電影，透過特立獨行的製作人羅傑·柯曼，踏入這個行業。打從一開始，他身上就有些奧森·威爾斯的影子。他才華洋溢，除了電影外，也對所有的藝術感興趣，他的遠大抱負所幸並未讓他走向自我毀滅。他與羅傑·柯曼共事時，曾為好萊塢片廠製作了一些主流、但是不成功的電影。他對奧森·威爾斯電影中權力和傲慢的主題也感興趣，寫出的劇本《巴頓將軍》（*Patton*, 1970）為他贏得了一座奧斯卡，這又導致他被聘請去執導一部有關義大利裔美國黑手黨家庭的暢銷書改編的電影。

　　《教父》這部黑幫電影，拍得像是一幅林布蘭特的畫，融合了新舊技術，我們會在下一節探討（見351-352頁）。它在國際上的大受歡迎，為柯波拉贏得了執導另一部更具實驗性電影的自由；這部他在1960年代所寫的電影，顯然受到歐洲新浪潮電影的影響。《對話》運用了勒路許的長鏡頭、阿特曼的暗中偷窺，然後把它們延伸到合乎邏輯的結論。它比1970年代任何電影，更從哲學上探究了此類鏡頭的本質：它講述一位專業的監聽專家，意外地在錄音帶上捕捉到了顯然是戀人之間的對話（圖250）的故事。監聽專家由金·哈克曼飾演，他離群索居，很少與人交往，由於對錄音內容的神秘性過分投入，整個人變得更內向，最後幾乎崩潰。

　　希區考克和安東尼奧尼都曾解決過類似的主題，但是新的、高度指向性的麥克風和超長焦距鏡頭的出現，讓法蘭西斯·柯波拉得以盡情發揮這種鏡頭的特性，對一個人迷失在他人的行為片段中、把整個心思全部投入的妄想行為，進行合情合理的剖析。而只有曾在剪輯室中待過上百個小時的電影工作者，才會了解到全神貫注對人類的心靈會造成何種危機，或許因此，《對話》剛推出時並未獲得大量觀眾的共鳴，起初票房失利。但是，當時美國正好爆發了水門事件政治監視醜聞，也使得這部片子在不久之後被當成對妄想症研究的一篇電影論文。

　　1970年，法蘭西斯·柯波拉在義大利蘇連多影展遇到了一位熱情而神經質的年輕電影工作者。馬丁·史科西斯曾在紐約大學（NYU）研讀電影，在那裡和電視上看過歐洲電影。「我們要為電影形式的『開放』奮戰不懈」[4]是他

250
指向性的麥克風和超長焦距鏡
頭，1970年代西方電影的主
要特色，在法蘭西斯・柯波拉
製作的《對話》中，對這種技
術的特質顯現出少見的先見之
明。美國，1974年。

講過的一句話，顯然比其他導演更能顯示出「新好萊塢」的製作目標。他不像
哈柏或阿特曼那樣激進，也沒柯波拉那麼「奧森・威爾斯」，儘管如此，這位
1970年代的第四個異議者卻成為他們中最受尊敬的人。

　　不難看出箇中原由。他比其他三位更懂電影、更熱切，比當時的其他美國
電影工作者更直接透過電影媒體來表現他成長的世界中的儀式、暴力和激動。
生於1942年、在紐約的小義大利成長，史科西斯在兒童時期體弱多病，無法自
由地到街頭遊蕩，卻讓他有細心觀察的良機。他在電影學校的短片記錄了這些
觀察結果；在與羅傑・柯曼工作一段時間之後，他製作了《殘酷大街》──一
部探討人性心的作品，描繪的都是史科西斯自己過去熟知的人物。在上一章
我們曾談到帕索里尼的《阿卡托尼》具有天主教的傳統思想。而在《殘酷大
街》中，電影一開始，主角查理（哈維凱托飾）就在教堂中告解，他把手指
放在火焰上，接下來跳接到哈維凱托的腦袋投向枕頭。史科西斯說：「《殘酷

大街》主要是在表現一個現代聖者，處在他自己的世界中的故事，但是，他的世界碰巧是個龍蛇雜處的黑社會。」[5]有一次，查理喝醉酒，為了表現他的迷惘，史科西斯把攝影機置於一塊木板的尾端，再把它挾在哈維凱托的胸前。當他走動時，他的身體保持在相同的方向，但是房間卻不停地浮動。而當他躺下來時，房間也跟著翻轉過來。類似這種印象主義的鏡頭，自從1920年代法國的岡斯以後，就很少被使用。

《殘酷大街》裡有個次要角色：一個叫作「強尼小子」的神經兮兮的跟班，由名為勞勃・狄尼洛的年輕演員扮演。勞勃・狄尼洛和史科西斯兩人從小就彼此認識，後來在影評人朋友的家中再度碰面。1976年，兩人因為合作了一部描寫一位越戰退伍軍人開著計程車（隱喻鐵製棺材）在紐約遊蕩的電影，他們的聲望到達各自專業領域的頂峰。劇本執筆的作者曾寫過一本書，探討小津安二郎、布烈松和德萊葉；他年輕時被禁止看電影；他像他筆下的主角特拉維斯・畢克一樣酗酒、住在他的車裡、自戀到極端的地步。他說，電影中的劇情就像野獸一般，從他身上躍出[6]，因此寫不了幾天就大功告成。這部電影片名是《計程車司機》，劇作家是保羅・許瑞德。

在本書〈序論〉中，我們談到史科西斯從卡洛・李和高達的電影借鏡，透過一杯冒泡的飲料，反映片中主角的主觀念頭（見10頁）。在這裡，他對畢克的孤獨與心靈扭曲的描繪，是電影典範傳承中一個著名的例子。在另一幕裡，畢克在紐約街頭漫遊，史科西斯以溶暗的手法把畫面接到同一個街頭漫步的鏡頭。這種方式看起來比跳接更順暢，就像時間自然地流逝，而主角在那一瞬間，就如同喪失了意識一般。後來，當畢克開始發飆時，史科西斯使用即興式的鏡頭，透過寫實的聲音表現，描繪他對著鏡子自言自語。這種技巧是一種標準的表現手法，暗示主角的全神貫注，或許也顯現出他的精神病徵，但是，勞勃・狄尼洛的表演具有馬龍白蘭度的強度。在另一個鏡頭中，當勞勃・狄尼洛打電話給一個他迷戀的女孩子，卻得不到她的芳心時，史科西斯把攝影機從他身上移開，指向空蕩蕩的走廊，他後來解釋說是因為那種狀態太痛苦了，令人不忍卒睹。在這個鏡頭裡，攝影機

251
「現代聖者在他自己社會的故事」，《殘酷大街》執導者是當時最重要的新美國電影工作者馬丁・史科西斯，1973年。

也是運用高達式的水平移動。至於感情上的表現，則接近溝口健二，刻意將角色的極度痛苦隱在幕後。

《計程車司機》獲得巨大的成功，深受影評人和觀眾的喜愛。新導演衝進好萊塢城堡似乎太容易了。他們推開一扇敞開的門。過去美國的電影工作者，從未被如此嚴肅地捧為藝術家，這勢必對性格脆弱的馬丁・史科西斯造成傷害。他開始吸毒，健康惡化。或許不足為奇地，自我毀滅變成他劇中角色的基調。接著他又推出兩部電影，都由勞勃・狄尼洛主演。第一部是描寫一位藝術家——就像史科西斯；他很難與女人維持穩定的關係——就像史科西斯。然而，在他對好萊塢的熱愛的帶領下，這位導演嘗試了一項幾乎不可能的任務：把這樣一個男人植入米高梅風格的音樂劇中。他想要「打破形式」來容納他。這可能嗎？在過去的音樂片中，也曾有過脾氣暴躁的人物和暴力的場面，如詹姆士・凱格尼在《愛情終站》（Love Me or Leave Me, 查爾斯・維多, 美國, 1955）。但採用封閉性浪漫現實主義最樂觀的形式，並把它打開置於勞勃・狄尼洛反覆又透徹的表演風格中，似乎確實大膽。

為了突顯差異，史科西斯讓米高梅明星茱蒂・嘉蘭與導演文生明尼利的女兒麗莎・明尼利和勞勃・狄尼洛演對手戲。結果是：壯觀的《紐約，紐約》（New York, New York, 1977）成為有史以來最精神分裂的電影之一（圖252），也是一部昂貴、失敗的電影，許多影評人說它不堪入目。他的下一部片子《蠻牛》，主角變成一位信天主教的、帶有自我毀滅傾向的拳擊手，從職業的高峰日趨沒落，在絕境中尋求救贖。電影的結尾，他引用了聖經中的一句話說：「過去我是個瞎子，但我現在卻看見了。」在美國電影中，從未有過如此明確表現義大利天主教的題材。種族特點、貧民區生活的情節，似乎一直被封閉性浪漫寫實電影所刻意忽略。現在則變成1970年代美國電影中一個重要的主題。

這些電影工作者都在白人大學受教育、彼此互相認識、參加相同的聚會、引進相同的演員、甚至相同的女朋友。他們的職業競爭以某種方式激發了他們每一個人的事業。第二個——也許更重要的種族，終於在他們根本沒有任何社會關係的這個時候，進入美國主流電影。其中的開路先鋒是一個五十七歲的前棒球選手兼攝影師，製作了《小樹之歌》（The Learning Tree, 1969）。在十五個小孩的家中排行老么的高登・帕克斯，生於肯薩斯州，在法國寫小說。其中

自由和「看」的想望 (1969-1979)：全球的政治電影和美國賣座巨片的興起

有一部是描寫1920年代肯薩斯鄉下的農村生活。這沒什麼奇怪的，除了根據它改編的電影《小樹之歌》的主角和導演都是黑人，而且1920年代的田園詩飽受種族主義困擾。在金恩博士和麥爾坎・X多年的抗議之後，美國主流電影（在這一案例中是華納電影公司）終於開始引進黑人導演。高登・帕克斯是第一位執導片廠電影的黑人導演，而這已經是在電影誕生的八十四年之後。

在這之前也有過黑人導演，例如奧斯卡・麥考斯即是第四章所提到1920年代的異議者之一。黑人演員在《亂世佳人》、《北非諜影》以及一些1950年代的電影中都出現過。在清一色由白人扮演的封閉性浪漫寫實電影中，桃樂絲・丹鐸、哈利・貝拉方提以及後來的薛尼鮑迪，算是少數幾個著名的黑人明星。

到了1960年代末期某些自由派的白人導演，也開始在自己的電影裡探討黑人的問題；烏斯芒・桑貝納1965年的《黑人女孩》成為非洲第一部由黑人導演的電影，四年後美國才跟上。《小樹之歌》溫柔的特質，並未減損它在電影史上所佔的地位，這點從它被美國國會圖書館認定為美國重要的電影資產（在國家電影已註冊）即可見一斑。

高登・帕克斯接著又推出票房成功的《黑街神探》（Shaft, 1971），但是同年的《可愛臭小子之歌》（Sweet Sweetback's Baadasssss Song）表現更為突出。導演梅爾文・皮柏斯1932年生於芝加哥，很奇特地與高登・帕克斯進入電影界的路線相呼應：在法國寫小說——有英文也有法文——之後把其中的一部拍成他的第二部電影。和帕克斯一樣，梅爾文・皮柏斯也受到法國活躍的、低成本的自傳式電影鼓舞，並且把他們的一些技法引進到美國。為了不讓工會介入他的電影製作（在當時是很難的），他假裝他的第三部電影《可愛臭小子之歌》是一部色情電影，片中的主角綽號叫「甜背」，性格極端冷靜，因親眼看見白人警察棒打黑人小孩，於是攻擊他們、被警察追逐、遇到一些女人，然後逃過法律制裁（圖254）。這部電影的殘酷和暴力讓人想起《我倆沒有明天》和羅傑・柯曼的電影，但是新奇之處在於顯示黑人的行為反應。至於它美化了貧民窟的生活和把兩性問題簡化，後來受到黑人知識分子的譴責，但是在揭露白人腐化和種族歧視的問題，以及頌揚黑人男性性感這方面，則為美國電影工作者樹立一個新典範。而這些在幾十年之後，則為史派克・李、理查・普萊爾、艾迪墨菲、琥碧・戈柏和片廠第一位黑人女導演猶之杭・派西所摒棄。《可愛臭小子之歌》製作成本五十萬美元，總收入一千萬。

253
高登・帕克斯的《小樹之歌》是第一部由黑人導演製作的美國主流電影。美國，1969年。

254
梅爾文・皮柏斯亂糟糟的、低
成本的《可愛臭小子之歌》，展
現真實的突破性。美國，1971
年。

　　猶太人並沒有被美國電影如此忽視。早期的美國電影大亨都是猶太人，在
1930和1940年代，就出現了意第緒語的喜劇和戲劇，導演如安格・伍瑪、劉別
謙和比利・懷德在他們的電影中經常會使用猶太的角色、與猶太人有關的情況
和情節。然後，1960年代晚期，伍迪艾倫出現了。一個生在紐約、受過良好教
育、爵士樂與棒球迷和柏格曼電影的粉絲，他做過單口相聲從在電視工作開
始。史科西斯「開啟」了傳統美國電影製作的形式，如音樂劇和拳擊片；阿特
曼在對戰爭電影和其他類型的嚴厲改造中，攻擊了美國的價值觀；而艾倫則在
類型電影中公然加入一個猶太喜劇角色，成為劇情的中心和嘲弄的對象。笑話
是：紐約猶太人幾乎在任何地方都是外星人——除了紐約外。這一點不僅是伍
迪艾倫電影創作最主要的靈感，更使他成為世界最知名的導演之一。

　　像卓別林一樣，他也在自己的電影中扮演主角。《傻瓜入獄記》（*Take
the Money and Run*, 1969）是一部嘲諷罪犯的鬧劇。《傻瓜大鬧科學城》
（*Sleeper*, 1973）則是一部模仿科幻小說的諷刺電影，伍迪艾倫在裡面扮演一
位神經兮兮的曼哈頓音樂家，時間是西元2174年。《安妮霍爾》（*Annie Hall*,
1977）的場景部份發生在紐約，但儘管如此，艾倫還是一個外星人，因為他愛

上了那個最陌生的東西：一個中西部女孩。在第一幕中，他拍攝他和安妮（黛安基頓飾）兩個人在廚房煮龍蝦（圖255）。伍迪艾倫在劇中扮演一位典型的紐約客，很少做菜也不曾煮過龍蝦，這經驗讓他嚇壞了。這一幕在拍攝時只使用一個鏡頭，廚房的燈不小心被撞翻了，讓黛安基頓笑破肚皮，結果成為美國電影中最有趣的鏡頭之一。

丹尼斯‧哈柏、羅勃‧阿特曼、法蘭西斯‧柯波拉、史科西斯、高登‧帕克斯、梅爾文‧皮柏斯和伍迪艾倫受到歐洲電影製作不同程度的影響，各自以自己的方式開闢了美國電影的表現形式和種族色彩。雖然如此，他們並未與過去徹底決裂，在製作了突破性電影的同時，也推出一些兩面討好的作品。雖然在美學表現上具有強烈的企圖心，卻根植於好萊塢的傳統。在這些影片中，第一部是作家兼導演兼演員的伊萊恩‧梅的處女作《求婚妙術》（*A New Leaf*, 美國，1971），講述一個植物學家想要殺死他妻子的故事，充滿靈感的滑稽和清晰。同年，《最後一場電影》（*The Last Picture Show*, 美國，1971）就像老好萊塢的葬禮，主角是個高中畢業生，背景在一個南部小鎮，鎮上唯一的電影院

255
在《安妮霍爾》中，這一幕好笑的廚房戲是以單一鏡頭拍攝的，顯現出伍迪艾倫的功力。美國，1977年。

自由和「看」的想望 (1969-1979):全球的政治電影和美國賣座巨片的興起

256
並非所有1970年代美國導演都
想要與過去決裂。在《目標》
推出三年之後，彼得·波丹諾
維奇作了《最後一場電影》，
一首好萊塢過去的悲歌，經
常在深景空間演出，結構具
有奧森·威爾斯的特色。美
國，1971年。

正面臨關門大吉的命運（圖256）。它不像丹尼斯·哈柏或史科西斯那樣的新
浪潮電影；其中表現最體面的角色是「獅子山姆」，由經常出現在約翰·福特
電影中的班強生飾演。《紐約客》雜誌評論說：「最近的電影都在表現自我憎
恨……沒有體面或高尚的空間。」說得頗中肯。那麼，聽到它的導演是彼得·
波丹諾維奇也就不足為奇了。他是約翰·福特和奧森·威爾斯的朋友，曾為羅
傑·柯曼製作了《目標》——同樣也是關於電影的沒落（見322頁）。為了加
強輓歌的基調，這部電影以黑白拍攝。

　　老牌導演約翰·休斯頓也看過《最後一場電影》，也起用同一位主角傑
夫·布里吉斯在他隔年發行的一部拳擊電影裡擔綱。《富城》（*Fat City*, 1972
）的故事設定在全美國最窮的小鎮之一，當地黑人的人口比例之高，白人當拳
擊手可說是鮮事一樁。布里吉斯就是扮演這樣一位拳擊手（圖258），夢想著
成功，但從未實現。這部電影在政治意涵上比柯波拉或史科西斯更為激進，而
且，為了表明不是只有「新好萊塢」導演才會有創新的風格，休斯頓以一種新
的手法拍攝。[7]他聘用攝影指導康拉德·侯爾，無論拍攝黑暗的室內或明亮的
戶外，都不改變鏡頭的光圈。結果，酒吧裡陰森森的、街道白得令人眼花撩

257
在次頁：伍迪艾倫在《曼哈
頓》中引人矚目的構圖，看出
他對電影的影像和結構產生新
的興趣。美國，1979年。

亂，就像在現實生活中一樣。這一點他是受到法國電影的影響。《富城》打破了美國良好照明的禁忌。

同樣在1972年，一部融合了傳統風格的音樂劇，卓越的清新連馬丁·史科西斯後來的《紐約，紐約》都無法與之相媲美。它的導演鮑伯·佛西雙親都在音樂劇場工作，生活沉浸在百老匯，1950年代是位編舞家和舞者。因此，他講述克里斯多福·伊舍伍筆下的莎莉·鮑爾斯，在納粹主義興起時身處頹廢柏林的歌舞片《酒店》（Cabaret），風格如此大膽新穎，也就不足為奇了（圖259）。本片的女主角由麗莎明尼利擔綱，鮑伯·佛西親自編舞，歌曲中頌揚金錢、及時行樂、不循規蹈矩的性態度、所謂的道德完全被漠視，帶有1960年代性解放的那種調調，與馬丁·史科西斯對性的觀念可謂南轅北轍。這部作品真正的妙招——它把莎莉雙性戀的地下生活與納粹殘酷的行為交互剪接，在趣味與嚴肅的樂曲（如納粹國歌「明天屬於我」）之間換檔。像這些在原來的音樂舞台劇中就已存在，而鮑伯·佛西則以豪華歡樂的方式把它們帶上銀幕。

258
在1970年代，年輕新秀並不是美國電影創造力的唯一推手，老牌導演約翰·休斯頓也看過《最後一場電影》，在創造性的拳擊電影《富城》中，他起用傑夫·布里吉斯擔任主角。美國，1972年。

自由和「看」的想望 (1969-1979):全球的政治電影和美國賣座巨片的興起

　　這十年來最成功的另一個1930年代美國流派的升級，也出現在1972年。法
蘭西斯‧柯波拉起初看不起《教父》，因為它改編自一部暴力的流行小說。當
他興趣日增之後，卻為了選角問題與製作人發生衝突。在拍攝之前，他向攝影
指導韋利斯解釋說：他要的是像老電影那樣樸實的風格，既沒有1970年代流行
的長鏡頭，也沒有直升機鏡頭。「這是畫面電影製作，」韋利斯說「演員在畫
面進進出出，非常直接。」[8]這部電影以多種方式擴展了黑幫電影的範圍：故
事包含五個部分，或者說整部片子分成五幕，而不是平常的三幕；故事發生在
一個大家族裡，而不是少數幾個人；大綱是描繪柯里昂家族的「興起再興起」
，幫派老大（馬龍白蘭度飾）把權力移交給他的兒子麥可（艾爾帕西諾飾），
而不是一般黑幫片中道德上較可接受的「興起與沒落」的形式。像這種未對暴
力加以譴責、渲染權力累積的情節，讓這部電影後來幾年受到「不道德」、甚
至是法西斯統治的指控。在視覺上，韋利斯曝光不足的影像，風格比一般更暗
淡（圖260），他從馬龍白蘭度的頭上打光，在他的眼袋製造出陰影，效果就
像帕索里尼的《阿卡托尼》中希弟的眼睛一樣（見284頁）。這種光線處理一
般被認為很粗糙，但讓觀眾看不見教父的眼睛。而黯淡的光線也表示焦距會變
淺，這使得演員在表演時動作受到侷限，迫使他們轉向內心世界發展。雖然柯
波拉預測這部電影會一敗塗地，然而出乎意料的是：《教父》一推出即造成轟

動，躍居即使不是整個戰後時代，也是1970年代最具影響力的黑幫電影。

拍攝期間的某天晚餐，《教父》的權威製片人羅伯特・埃文斯委託製作了另一部關於權力慾望的電影。這一次關注的重點是洛杉磯開發商從農民的山谷盜取水源，送到城市北部的方式。這部電影——《唐人街》（*Chinatown*），是當時最重要的作品之一，也是對美國夢的嚴厲抨擊——將由羅曼・波蘭斯基執導。

波蘭斯基的妻子被謀殺已經快三年了。他回到美國，把勞勃・湯恩的《唐人街》劇本刪減到可以控制的長度，添加了一個悲慘的結局。這個結果豐富了老好萊塢的黑色電影傳統，就像《教父》豐富了黑幫傳統一樣。這個故事把掠奪土地的主題編織成一部複雜的家庭劇，講述了一個偵探發現他正在調查的女人被她自己的父親強姦，

260
法蘭西斯・柯波拉的《教父》對美國黑幫電影類型加以現代化，裡面的黑幫人物老謀深算，喪盡天良。美國，1972年。

而她的父親又通過設計盜竊農民的水來隱喻他強姦了農民。波蘭斯基對新浪潮電影製作人那種自由風格從來不感興趣，因而在此，像在《失嬰記》那般，他用廣角鏡頭、明亮的燈光和精確的取景拍攝方式，與韋利斯在《教父》、以及整個黑色電影系列的做法背道而馳（圖261）。然而，這部黑色電影所要標榜的道德意義是：世界是腐敗的、法律是暫停的、人是邪惡的。以至於最後父親對準女兒的眼睛，開槍把她射殺。由約翰・休斯頓所扮演的父親說：「大多數人從未面對過這樣一個事實：在正確的時間、正確的地點，他們什麼事都幹得出來。」波蘭斯基把封閉式浪漫現實主義的一個關鍵流派帶到了合乎邏輯的結論。《唐人街》的憤世嫉俗和絕望是非常不符合美國特質的。本片大獲成功後，他因涉嫌與未成年人非法性交而逃離美國。這個案子一直到今天都未解決，使得他只能待在法國繼續他的電影事業。在《怪房客》（*Le Locotaire*, 法國，1976）中，他扮演一個偏執、幽閉恐懼症和有變裝癖的公寓房客。2017年，又有更多強姦指控針對波蘭斯基。

這時期，最後一位跨足「老好萊塢」和「新好萊塢」的導演，也是一位最低調的人物。泰倫斯馬利克比任何其他新的美國導演都更具學術背景。1943年生於一個石油家庭，他研讀哲學，並在他的第一部電影——類似《我倆沒有明天》味道的《窮山惡水》（*Badlands*, 1973）——前以撰寫電影劇本為業。他接下來的《天堂之日》（*Days of Heaven*, 1978）講述一個移民工人（李察吉爾飾）和他的妹妹兼靈魂伴侶，他們逃離工業化並最終進入了德克薩斯州一位富有地主（山姆‧薛伯飾）的莊園的故事。

馬利克在電影中把這位地主刻畫成權威人物，就像《聖經》故事裡埃及法老王那樣充滿激情。他邀請曾與楚浮等偉大的法國導演共事過的攝影指導內斯特‧阿門鐸斯負責掌鏡。場景設在加拿大，以大衛‧葛里菲斯的電影作為影像的典範，室內照明使用間接的窗外光線，像侯爾在《富城》中一樣，外景也以

261
在1940年代黑色電影中，作奸犯科的事通常是透過黑道在暗中進行的，但是在波蘭斯基的《唐人街》中，許多罪行卻是在炫目的加州陽光下公然進行的。美國，1974年。

過度曝光的方式處理。這種拍攝手法有違當時的「專業」標準，阿門鐸斯必須不斷說服工作人員讓天空過亮、臉上有陰影是沒有關係的。「老好萊塢」和「新好萊塢」在這個小千世界中出現了衝突。一些工作人員辭職以示抗議。

　　為了獲得流暢的運動感，阿門鐸斯有時會在自己的身體上安裝一個名為「Panaglide」的精緻懸臂支架進行拍攝。這是第一次這樣做；Panaglide很快就會演變成相當類似的「攝影機穩定器」，它幫1980年代和以後的大部分電影帶來了一種漂浮的感覺。馬利克堅持關鍵的場景都要在所謂的神奇時刻——太陽落到地平線以下，但它的光芒尚未從天空消失之前——拍攝。事實上這段時刻大約只有持續二十分鐘，所以為了捕捉它總是有一種恐慌感，但馬利克和阿門鐸斯設法做到了，影像具有獨特的精緻感。為了模擬一大群蝗蟲，他們從直升機上撒下花生殼，讓它們在機翼的吹風中形成一片漩渦。這種特效從前也有人試過，而他們的創新之處在於以平常的方式拍攝這些場景，但讓演員向後走，然後反轉鏡頭，讓演員向前移動，使螺紋看起來像是蜂擁而上。電影的高潮發生在麥田被放火焚燒之時。這些鏡頭是在夜間拍攝了兩個星期，僅使用遠處時而出現的火焰作為照明。生成的圖像具有幾乎所有主流電影不曾出現過的、最淺的焦距。這洞穴般黑暗的精緻，與這部片子神話般的野心完美契合。馬利克在2011年廣受讚譽的《生命之樹》（*The Tree of Life*）中，進一步推動了他的電影神秘主義。

新德國電影

　　《天堂之日》比其他電影更能顯示出攝影技術——尤其是歐洲的電影攝影技術。1970年代，在美國電影的現代化中扮演著最重要的角色。除了新的種族特點之外，這些現代化處理的都是傳統性題材，但是在拍攝技巧上卻有新的發展，以及新的表演和剪輯構想。若將1970年代的好萊塢轉換成慕尼黑，情形剛好顛倒。自從1920年代以來，德國電影製作在藝術性上第一次出現復甦。在前十年，民眾在電影的復興中扮演著最主要的角色。在政治上，自由派開始登上政治舞台，電影製作變成公眾的懺悔。但是，當美國電影在新形式中加入老舊的　容，反之，西德導演從他們成長過程中所看到的美國電影中吸取形式，用它探討新的心理、民族和形式等令人生畏的複雜問題。

這根源於1960年代。在歐洲新浪潮的影響之下，1962年一群電影工作者在歐伯豪森短片電影節提出一個宣言，摒棄在電視的威脅之下已搖搖欲墜的「傳統德國電影」。「我們宣布我們打算製作新的德國電影」他們寫道：「新的電影需要新的自由」。德國嬰兒潮這一代和他們的父母之間出現了代溝：他們的父母要嘛曾經投票支持阿道夫・希特勒，要嘛姑息了他。正當西德的經濟開始突然好轉之際，人們對過去殘酷大屠殺的罪惡感也日漸麻木了。新的右派小報盡在歌功頌德。有一個關於左翼恐怖主義的電視新聞畫面抹黑消音。主流電影繼續大量生產「家園」電影，這些溫馨的地區故事迴避了德國生活中的重大問題，並強化了民族主義。感覺良好的因素無所不在。這讓許多左翼的年輕創意人士感到厭惡。一種全國性的不安電影於焉誕生。這包括一個電影製作人網絡，他們在十二年期間的驚人作品被稱為新德國電影。亞力山大・克魯格、尚・瑪芮・史特勞普、丹妮拉・惠蕾、溫納・荷索、法斯賓達、瑪格麗特・馮・卓姐、沃克・雪朗道夫、文・溫德斯、赫爾瑪・桑德斯-布拉姆斯、漢斯・裘堅・席伯柏格、艾德葛・萊茲等人，共同製作了「關於一個充滿虛假形象和真實情感、公開失敗和私人幻想的世界」的電影。[9]本章中沒有哪個國家的電影比德國電影更有動力。也沒有人在回答「為什麼要拍電影？」時，比德國更有激情。

這些德國新電影對當時錯誤的樂觀進行針砭。這些電影工作者各有各的立場，對形式上、政治、性和女性主義的問題進行百花齊放式的探索，對德國社會不敢面對自己過去歷史的駝鳥心態發出大力的抨擊。就像日本電影工作者一樣，他們發覺自己國家的歷史在第二世界大戰戰敗之後，都是美國佔領者、上一代保守政客、反動的電影工作者所撰寫的。法斯賓達、文・溫德斯、亞力山大・克魯格和赫爾瑪・桑德斯-布拉姆斯，像日本的今村昌平和大島渚一樣，對過去只有聽的份，卻完全沒有發言權。他們想要像他們的佔領者一樣自由地流浪、自由地與自己心愛的人做愛、自由地大聲播放音樂，但也要推開所有這些，然後檢視1970年代如何在不被納粹玷污的情況下，成為現代、德國和體貼的人。

一位最年輕多產的新德國電影導演，最能捕捉到這種與美國若即若離的曖昧關係。「理想是把電影拍得像美國的一樣美，」自毀、同性戀戲劇兼電影痴的法斯賓達說：「但是內容要探討不同的領域。」[10]其中亞力山大・克魯格和

赫爾瑪‧桑德斯-布拉姆斯並未加入這種遊戲，而法斯賓達、文‧溫德斯和沃
克‧雪朗道夫則近乎著魔地投入。在1970和1971年，法斯賓達看了艾森豪時代
的德國大師瑟克所拍的六部電影。作為好萊塢的左翼德國反納粹分子，瑟克用
戲劇化的故事來解決問題，這些關於他自己國家的問題，讓當時二十五歲的法
斯賓達感到壓抑和絕望。這一發現改變了法斯賓達的一生[11]。當時瑟克退休居
住在瑞士，於是他到瑞士將瑟克的《深鎖春光一院秋》加以改編，重拍成《恐
懼吞蝕心靈》（*Angst essen Seele auf*, 西德, 1974）。在《深鎖春光一院秋》中，
珍惠曼與年輕的園丁洛赫遜發生了一段情，深受她朋友和家人的優越感和不滿
所苦。在重拍的新版裡，珍惠曼的角色變成一個年老的清潔工，愛上了一位摩
洛哥來的移民。在《深鎖春光一院秋》中，電視機是珍惠曼那些不贊成的親友
唯一能接受作為她的伴侶（見233頁）；在法斯賓達的版本裡，電視機被踢成
碎片以表達對種族歧視的憤怒。這是他五年之中所執導的第十三部電影，有些
源自於美國的範本，有些則受到高達、激進戲劇和德國文學的影響。綜觀法斯
賓達的整個職業生涯，他的悲觀主義和馬克思主義政治信仰，使他像維斯康提
一樣描繪人們所無法逃脫的封閉世界。在資本主義以及情慾的禁錮中，他們最
後都走向自我毀滅之途。

比法斯賓達年長兩歲、生於杜塞朵夫、在慕尼黑求學的文‧溫德斯，

也在美國電影之美中找到了自己電影的起點。在他難
忘的公路電影《愛麗絲漫遊》（*Alice in den Stadten*, 西
德，1974）中，主角與素未謀面的情人相約在紐約帝國
大廈的頂樓會面，就如李奧·麥卡瑞的美國浪漫電影《
邂逅》（*Love Affair,* 1939）和《金玉盟》（*An Affair to
Remember,* 1957）。文·溫德斯片中的主角是位新聞攝
影記者，由伏格樂扮演，與一個九歲的女孩在美國東岸
旅行，小女孩是為了尋找她的祖母（圖264）。伏格樂，
和他的國家一樣，漂泊而麻木。他的照片裡沒有「過
去」。當溫德斯片中安排男女主角約在紐約帝國大廈相
遇，那些曾看過李奧·麥卡瑞的美國電影的人立刻回想
起他們的直接情感、他們的樂觀、他們對「烏托邦的感
覺會像什麼」的情懷。[12]當然，像伏格樂所飾的新聞記

者這樣一個戰後的德國人，感覺不到這種樂觀，但更大的問題是：他是否有能
力去感覺。在引用早期的電影時，溫德斯好像在說「還記得當時的感覺嗎？」
這部電影的美妙之處，在於伏格樂變得依戀小女孩和奶奶的想法。對一個成人
來說，這只是一種微不足道的感情表現，但是，至少他已有了感受。他拍照片
也是這樣。溫德斯經常說：納粹時期的反猶太人和民族主義電影，摧毀了德國
的形象塑造。1970年代的電影人無法從那些電影中找到靈感。所以他們把目光
投向別處——到美國——電影史上最豐富的交流之一。正如法斯賓達從美國艾
森豪時代電影的痛苦中，找到了一個他可以根據自己的熱情重新打造的模型，

稍後的溫德斯也借鑒了同一時代的另一位美
國電影製片人。尼古拉斯·雷和溫德斯直到
1976年才終於見面，但從那之後他們變得比
法斯賓達和瑟克更為親密。尼古拉斯·雷在
溫德斯的《美國朋友》（*Der Amerikanische
freund,* 西德，1977）中演出；他們共同執導
《水上迴光》（*Lightning Over Water,* 西德-瑞
典, 1980）。

新的美國電影就像小孩子的遊戲，但是
新德國電影則與之大異其趣。舉例而言，生

於1940年的赫爾瑪‧桑德斯-布拉姆斯是電視節目的主持人,曾擔任義大利導演帕索里尼的助理。她1969年拍了她的第一部電影,但她最傑出的作品是動人的《德國,蒼白的母親》(*Deutschland, bleiche Mutter*,西德,1979)(圖265)。根據她母親的親身經歷,講述第二次世界大戰期間,一個女人目送她丈夫從軍參與1939年德國入侵波蘭戰役的故事。在處理她受傷的男人的回歸之前,

265
美國電影、戰後德國自納粹迫害中復興、兩性以及性的題材是德國新電影三個最重要的主題。赫爾瑪‧桑德斯-布拉姆斯的《德國,蒼白的母親》即是其中一部佳作,透過女性的觀點探索第二次世界大戰的歷史。西德,1979年。

她獨自與女兒一起度過了戰爭。故事的重點是關鍵:不在於國家的公共生活,而在於別人所看不見的國內苦難歲月。電影片名來自德國激進的劇作家布萊希特;赫爾瑪‧桑德斯-布拉姆斯,連同瑪格麗特‧馮‧卓妲和亥克桑德的電影,所做的就是把女性置於他們國家複雜而破碎的歷史中。

當法斯賓達、文‧溫德斯和赫爾瑪‧桑德斯-布拉姆斯在探索自己國家的歷史和與美國的關係時,溫納‧荷索不僅對此漠不關心,甚至連德國本身的問題也不屑一顧。他生於1942年,雖然討厭學校,卻被史詩般的風景和浪漫的夢想家所吸引。十八歲時,受到德國浪漫詩派和崇高想法的啟發,他冒險穿越非洲的蘇丹,生病時在收容所隱匿了幾個星期,卻被老鼠啃食。在他許多次旅行中,這趟旅程是第一次感受到自己的生命遭受威脅。在美國求學,但因涉嫌從墨西哥持槍而被開除後,他的第四部電影《天譴》(*Aguirre, der Zorn Gottes*,

西德，1972）描述的是十六世紀西班牙征服者在秘魯的故事。可以預見，拍攝充滿了壓力：演員和工作人員多達五百人，必須跋涉到秘魯叢林進行拍攝（圖266）；大家群起反抗，荷索的男主角克勞‧金斯基甚至威脅說除非導演一槍把他打死，否則不會繼續上路。從創作藝術性來說，在這種探索中，最重要的是過人的體力與超凡的冒險精神，而在製作過程中，這些感情因素都已滲入電影中，因而也成為銀幕上最引人矚目的焦點。

266
溫納‧荷索典型的作品《天譴》，不像他同時代的電影：場景既不在德國也不在現在，也不是探索兩性政治或國家認同的主題。西德，1972年。

在《玻璃心靈》（*Herz Aus Glas*，西德，1976）裡，荷索師法羅勃‧布烈松，把表演簡化到近乎荒謬的程度，將演員催眠、像僵屍一樣。在《天譴》發行十年後，他與金斯基又出了一部甚至更大膽的電影：《陸上行舟》（*Fitzcarraldo*，西德，1982），描繪一個人把一條船拖到亞馬遜河邊的山上。為了製作這部電影，荷索率領他的工作人員奮力而為。他對普通人的家庭狀況毫無興趣，這一點與赫爾瑪‧桑德斯-布拉姆斯的熱情正好相反。因此他的生活和作品，深刻顯現出一種脫韁野馬的氣勢，與德國本土脫節，也與中產階級的生活搆不上邊，而是奔向荒山和沙漠，探索人在壓力之下如何求生，如同在邊緣凝視著死神的臉孔。電影史上，他是繼約翰‧福特之後最重要的風景電影工作者。如同帕索里尼，他對人類生命原始的層面和電影藝術的原始觀點深感興趣。這位德國人說：「我的內心，與中世紀晚期相近」，[13] 但，這句話同樣可以是指那位義大利人。

這段期間，許多偉大的德國電影在德國並不受歡迎。他們激進的形式和刺激的內容令觀眾苦悶氣餒，較之下，1978年美國的電視影集《大屠殺》（*Holocaust*）表現更好，並在德國引起了全國性的辯論。艾德葛‧萊茲924分鐘的《家鄉》（*Heimat*，西德，1983），內容描繪1919至1982年間，發生在德國農村的事件，除了探討第二次世界大戰，也觸及德國最近的問題，這部電影一

268
右頁：肯‧洛區的攝影風格簡
約，極少透過攝影角度以及位
置表現花俏的鏡頭，這點正好
與肯‧羅素相反。在《戀愛中
的女人》這個親暱的倒敘鏡
頭中，肯‧羅素與攝影師比
利‧威廉斯把攝影鏡頭旋轉
90度角，拍攝亞倫‧貝茲和
珍妮‧琳登兩人穿越原野。英
國，1969年。

出現便成為報紙的頭條新聞。在這一段時間，政權控制在基督教民主黨手中，當時的內政部長認為這些德國電影新銳沒有道德觀。溫德斯不久之後製作了他最好的電影之一《巴黎、德州》（*Paris, Texas*, 西德-法國, 1984）。法斯賓達三十六歲時因吸毒過量去世，生前製作了四十一部電影。他的「超快」攝影指導麥克‧波浩斯則前往美國發展，不久之後與馬丁‧史科西斯一起工作。

英國、澳洲、蘇聯和南亞的電影變奏曲

1960年代，國際性導演受到倫敦的吸引而至英國拍片，但是到了1970年代初期，這種流行趨勢開始退潮。英國電影工作者在1970年代並未受到德國導演的衝擊，但是出現了幾位重要的新銳導演。而當一些具影響力的導演從1960年代轉進美國工作，也有導演像肯‧洛區則在國 為英國開發出新的境界。與1960年代英國電影中描繪的許多男性一樣，肯‧洛區有著英國中部地區的工人階級背景，但在該國的頂尖大學接受教育，就像那些電影的製作人一樣。學習法律，並在英國廣播公司（BBC）導演了創新的電視劇之後，他把自己不斷發展的技術應用於電影。他的第二部電影《凱斯》（*Kes*, 英國, 1969）是根據貝黎‧海恩思的小說所改編的（圖267），如同楚浮的《四百擊》，描繪一位來

267
在德國，國家組織提供資金培
養具有創意的導演；在英國，
創意性導演來自英國BBC廣
播公司。執導《凱斯》的肯‧
洛區即是其中一位最重要的寫
實主義者，也是最富政治色彩
者。英國，1969年。

自破碎家庭少年的故事，但更植根於社會現實。肯‧洛區拍攝時很少使用照明，並且實地拍攝，好讓小男孩的表演過程盡量貼近真實生活。小男孩學會訓練紅隼鳥，但其出身背景使他無法謀得像樣的工作。結局令人心碎。肯‧洛區發展他的導演技巧，越來越少地告訴他的通常非專業演員們關於劇本和故事的內容，這樣他們就會隨著事件的展開自然地做出反應。多年來，他一直堅

持透過這種技術拍攝，這種態度偶爾難免招致批評，但他是1970年代最偉大的寫實主義導演之一，在法國特別具有影響力。

肯‧羅素也在BBC發展自己的風格，但是這種風格與其說接近羅塞里尼，不如說更近似費里尼。1927年生於英格蘭南部的肯‧羅素，曾在皇家空軍服役，後來成為芭蕾舞者——本身就是一個罕見的轉職——然後製作了關於作曲家的奢華電視影片。他的第三部電影《戀愛中的女人》（Women in Love, 英國, 1969），透過改編D.H.勞倫斯的小說，繼續他對藝術和波西米亞環境的興趣。本片比《酒店》更早描繪頹廢和雙性戀。它在很多方面都具有視覺上的創新，例如，在拍攝演員亞倫‧貝茲和珍妮‧琳登裸身穿過原野的場景時，肯‧羅素把攝影機放在一側（圖268）。兩年後，肯‧羅素在縱慾的《群魔》（The Devils, 英國, 1971）中，至少在性的展現上比費里尼更勝一籌。本片是根據赫胥黎的小說改編的，描繪在西元1600年法國一間修道院裡修女著魔的故事，主要在於對非理性宗教的否定，與薩雅吉雷的《女神頌》、費里尼的《卡比利亞之夜》和布紐爾的《維莉狄雅娜》具有相同的主題。在《群魔》中，手淫的鏡頭和燃燒鏡頭，有如布紐爾在《維莉狄雅娜》的結尾那樣地褻瀆神明，震驚了上流社會，受到輿論非議，也因此有些部份被剪了好幾刀，在某些地方甚至被禁演。

《群魔》的布景是由時年二十九歲的德瑞克‧賈曼所設計，他本身既是畫家、又是個電影工作者，作品帶有強烈的實驗精神，曾受到帕索里尼、考克多、麥克‧鮑威爾、艾默力‧普瑞斯伯格及卡拉瓦喬的繪畫影響。1976，卡洛‧李去世的那一年，正當無政府主義的龐克族在青年文化崛起的年代，他與人共同執導了《塞巴斯汀》（Sebastiane），描繪一位羅馬時代的士兵，成為天主教的殉道者。這部電影在製作時，幾乎沒有花多少錢，也沒有劇本，完全以拉丁語言演出，片中對同性戀的描繪極為直率，是男同性戀電影史上的一部開先河之作（

圖269）。德瑞克·賈曼和他的合作者後來又設計出一種新奇的攝影手法：使用業餘的電影底片，將速度轉慢，轉錄成錄影帶之後再結合其他影片，製作出一部像催眠一樣的電影。他的主題是英國、莎士比亞、同性戀、當代生活的野蠻，而最後，在革命性的《藍》（*Blue*, 英國, 1993）——史上最抽象的電影之一——裡，畫面從頭到尾只有一種色彩：導演自己的盲目和與愛滋病相關的疾病。

269
《塞巴斯汀》是男同性戀電影史上一部開先河之作，情節細膩又惡毒。英國，1976年。

攝影指導在1970年代美國電影的現代化過程中發揮了關鍵作用，而英國有位攝影指導變成這個時期最好的導演。尼古拉斯·洛艾格在商業電影中一路走來，成為一名傑出的攝影師。他的第一部電影是一部獨特的警匪片，形式激進但內容與《教父》一樣保守。與蘇格蘭新潮導演唐納德·卡梅爾共同執導的《表演》（*Performance*, 英國, 1970），描述一個乾淨俐落的小流氓（詹姆斯·福克斯飾）躲在一位搖滾明星（米克·傑格飾）和他兩個女伴在倫敦的家中的故事。在他們吸毒、亂交的世界中，小流氓正視自己曖昧的性關係；反之，搖滾明星則從他身上看到自己與生俱來的暴力，以及日漸失去的原始獸性。洛艾格和卡梅爾在片中使用鏡子、假髮、化妝和曖昧的空間，將這兩種身分合而為一（圖270），就如同女演員和護士在英格瑪·柏格曼的《假面》合而為一。然而，《表演》對藝術家的關切甚至比《假面》猶有過之。小流氓即自稱自己是一位藝術家。他過去的生活有時是以12毫米的「魚眼鏡頭」拍攝的，每件事都是扭曲的。在槍聲之後，攝影機循著子彈穿過頭顱的路徑，進入一個人的頭部裡面，穿透一張阿根廷小說家波赫士的畫像，然後深入底層。而電影本身整體而言，也是這樣子：一開始描繪倫敦幫派分子耀武揚威的世界，然後探進劇中角色的潛意識世界，而在這個世界裡，性和整個身份是不明確的。

尼古拉斯·洛艾格下一部電影的主題，探討的並不是大人的封閉性世界，而是兒童在一個開放的世界——澳洲內陸。《澳洲奇談》（*Walkabout*, 英國，

自由和「看」的想望 (1969-1979)：全球的政治電影和美國賣座巨片的興起

1971）是一個神秘的故事，十四歲英國白人少女和她六歲的弟弟在他們的父親於一次家庭野餐中開槍自殺後，被迫徒步穿越澳大利亞。如同《表演》中幫派份子自我認同的轉變，這種經驗似乎讓他們得以拋棄二十世紀理性的自我，進入到原住民所謂的「夢想時間」裡，生活在更神秘原始的經驗中，更接近宇宙、動物和性本能。片中有個鏡頭，女孩裸身游泳（圖271）。多年之後，當她回到高樓林立的白人世界，面對容身的廚房、妝容整齊朝九晚五的丈夫，她想到這個自由、情色的時刻，失落感排山倒海而來。和帕索里尼、溫納‧荷索一樣，洛艾格相信有個失樂園，在那裡人們不受他們有意識的思想和道德假設

270
在尼古拉斯‧洛艾格和唐納德‧卡梅爾共同製作的《表演》中，一個幫派份子和一位喪失創作力的搖滾明星身分逐漸合而為一。英國，1970年。

所支配。與他們不同的是，洛艾格受到人類學家卡爾・容格的影響，他似乎暗示：這個失樂園最終並不存在於未經工業化的土地上，而是存在於人類思維結構的深處。《澳洲奇談》和隨後的電影如《血光鬼影奪命刀》（*Don't Look Now*, 英國-法國-義大利, 1973），他把一個以冬季威尼斯為背景的莫里哀的故事，分割成記憶、迷信和恐懼的碎片，是電影試圖揭示這種結構的運作方式。很明顯，對他來說，時間不是線性的。過去和未來都擠進了現在，在《性昏迷》（*Bad Timing*, 英國, 1980）中更是如此——一個可怕的愛情故事，清晰地描繪出人類意識的迷宮，確認了他是那個時代最大膽的電影製片人之一。

《澳洲奇談》不僅登上藝術成就的頂峰，也進而開啟了新澳洲電影的大門。一部具有如此成就和複雜性的作品，可以從這個國家的風景和心理歷史中脫穎而出，這是從默片時期以來第一次鼓舞了本土電影製作人的勃勃雄心。同一年，澳洲電影發展公司成立，如同在德國一樣，提供新的電影製作人公共補

271
洛艾格在《澳洲奇談》運用各種不同的攝影鏡頭以及非線性剪輯，使他成為當代最具創新風格的導演。英國，1971。

　　自由和「看」的想望 (1969-1979)：全球的政治電影和美國賣座巨片的興起

272
洛艾格《澳洲奇談》的成功，
造就了許多新世代的澳洲導
演，包括彼得·威爾，他的《
懸崖上的野餐》在某些地方看
來與《澳洲奇談》極為類似。
澳洲，1975年。

貼。不久之後，粗俗的喜劇開始退潮，取而代之的是一些以世紀之交為背景、帶有曖昧主題、改編自文學、正面與種族歧視問題對抗的電影。第一部偉大的新澳洲電影《巴黎吃人車》（Cars that Ate Paris, 澳洲, 1974），導演是有洛艾格風範的彼得·威爾。他接下來的電影，像《澳洲奇談》一樣，從一群穿著樸素制服的女學生詭異地在令人生畏的澳大利亞內陸野餐開場。這部《懸崖上的野餐》（Picnic at Hanging Rock, 澳洲, 1975）場景設在1900年，女學生都是來自一所豪華的寄宿學校，這一點增加了它情況的神秘荒謬。三位學生和她們的老師失蹤了（圖272）。彼得·威爾的計劃是在影片結尾解釋這一失蹤事件——她們將被發現並用擔架帶回家——但他的剪接師馬克斯·萊蒙建議以慢動作重複早期的野餐場景，就好像它們是鬼魂一樣。孩童時期，彼得·威爾的父親曾告訴過他瑪麗·賽勒斯特號的故事：這艘帆船被發現時，船上到處都是生命跡象，但船上卻沒有任何人。他後來的許多電影都圍繞著這樣的謎團展開。有些，像是他在80年代初第一次赴美工作十年後，在美國製作的《劫後生死戀》（Fearless, 1993），更確切地說是關於世俗世界中逐漸為上帝而奮鬥的人物。

生於1950年的姬蓮·阿姆斯壯，追隨威爾的腳步，把她的處女作設定在維多利亞時代。《我的璀璨生涯》（My Brilliant Career, 澳洲, 1979）描寫一位寫文學回憶錄的叢林農民的浪漫小女兒的故事。它讓女主角茱蒂戴維斯進入了

她的國際職業生涯，尤其成為伍迪艾倫的最愛。第三位出現的主要導演是佛瑞德·薛比西，他為了聖職學習神學一段時間，第一部電影是關於天主教寄宿學校，然後執導他突破性的《圍殺計畫》（The Chant of Jimmie Blacksmith, 澳洲，1978）。它關於種族主義，這次遇到的是一個混血原住民。和威爾·阿姆斯壯的電影一樣，它的年代也是設定在大約二十世紀之交。就像其他三位，它的成功最終把他帶到好萊塢。因此，澳大利亞電影被搶走了四個主要的人才。

在世界電影工業中，比好萊塢和寶萊塢更商業化的是在蘇聯世界，70年代的女導演必須製作出色的電影。例如，在阿爾巴尼亞，桑菲斯·開科專注於有關童年的故事，像是新鮮而扣人心弦的《湯姆卡和他的朋友》（Tomka dhe shokët e tij, 阿爾巴尼亞，1977）。吉爾吉斯導演迪娜拉·阿薩諾娃同樣擅長於對兒童苦難的坦率描述。她的《啄木鳥不頭痛》（Woodpeckers Don't Get Headaches, 吉爾吉斯，1975）引起了轟動，而她後來的《你作何選擇？》（What Would You Choose?, 吉爾吉斯，1981）則和肯·洛區的《凱斯》一樣偉大。在匈牙利，偉大的瑪塔·梅薩羅斯從1950年代中期開始製作短片，但她的《收養》（Adoption, 匈牙利，1975）為她帶來了讚譽。憂鬱卻美麗的鏡頭，帶著我們進入卡塔——一個想要收養孩子的女人——的世界。她的《留給女兒的日記》（Diary For My Children, 匈牙利，1984）是關於一個女孩在協商共產主義的一致性和失去她父親的視覺奇蹟。

然後是烏克蘭的拉里薩·謝彼特科。如何描述她非凡的電影呢？是歌劇？還是悲慘？如果你還沒有看過她的電影《上升》（The Ascent, 蘇聯，1977），請立即觀看。這是關於第二次世界大戰期間白俄羅斯的兩個游擊隊員。歷經艱辛拍攝，它具有德萊葉《聖女貞德》的強度。它白雪皚皚的戰鬥場面令人震驚，然後是它的高潮，在他們被納粹捉拿後，其中一名游擊隊員被絞死。只需看過一眼，絕對難忘他的恐懼、美麗和決心。謝彼特科逐漸提高了舒尼特克的華格納分數，因為她在痛苦的面孔之間切換剪輯。

在新浪潮席捲世界影壇之時，很少人料到香港商業電影文化也會受到衝擊。邵氏電影公司繼續製作綜合黑澤明和京劇的武俠片，這類型電影非常賣座。製作人鄒文懷離開邵氏，製作了兩部由出生於加州的前童星李小龍主演的武打片。在《唐山大兄》（1971年）和《精武門》（1973年），導演把邵氏公

　　自由和「看」的想望 (1969-1979)：全球的政治電影和美國賣座巨片的興起

司的武打風格加以簡化，焦點集中在李小龍精彩的拳打腳踢技術——功夫。就像好萊塢拍攝舞者那般，這兩部片拍攝了李的渾身絕技——從頭到腳，並更真實地描繪了他們打擊的力道和傷口的嚴重性（圖273）。這些特色，都出自李小龍個人的表現——這是一個明星影響他電影方向的案例。這些電影不僅在票房上非常成功，而且還打進了西方的電影市場以及青少年的世界，這種現象在過去東方電影中是未曾有過的。因此，當1973年李小龍在三十三歲去世時，舉世震驚。十年後，成龍透過仿效李小龍（就像巴斯特·基頓和哈若德·洛伊德那樣），淡化李的寫實主義並添加喜劇趣味，獲得了同樣的成功。

273
香港電影在1970年代出現全盛時期：羅維的《精武門》以廣角鏡頭拍攝李小龍展現他優異的拳腳功夫。香港，1973年。

　　在台灣，另一位不同風格的導演正在推動該地區的文體模式。他將成為1970年代最有影響力的東方電影製片人。胡金銓1931年生於中國。他於1958年加入邵氏陣營，從1963年開始為他們導戲。他把邵氏電影公司的產品加入文化要素，將他對中國文學、繪畫和哲學傳統的興趣注入創作中，並把這些與京劇舞台戰鬥的動感相結合。早在1930年代，一些中國動作片導演就已在演員身上繫上纖細的繩索，以便把他們舉到空中，產生漂浮或旋轉的樣貌。胡金銓喜歡它的優雅和超凡脫俗，但又透過在佈景周圍加置彈簧床來運用，他的表演者可以從中彈跳而起。看到黑澤明的《大鏢客》——義大利的塞吉歐·李昂尼也重

拍為《荒野大鏢客》——後，他的風格進一步發展。他喜歡電影武士角色的尊嚴和孤獨。他也看西方電影，從詹姆士龐德電影中汲取了對間諜主題的興趣，但拒絕了他所認為的白人至上主義。

這些不同的影響在他1969年開創性的三小時電影《俠女》中，得到了最好的體現；這是有史以來最美麗的電影之一。以中國明朝為背景，它從一幕寫實的鄉村生活開場，然後講述一個年輕女子遇到一位學者，遭遇微妙的鬼故事的旅程。劇情向外擴展，演變成一場史詩般的竹林大戰（圖274），一位和尚在此戰中流金並達到涅槃。與封閉性浪漫現實主義不同的是，它之所以如此原創，是因為影片中所描繪的現實的性質分成三個部分，而每一個部分之間都發生了變化。首先的焦點是社會性，然後是人與人之間的倫理關係，最後則進入超越性的層次。這一點與布烈松和德萊葉劇中角色的精神覺醒多少有些近似的地方，但胡金銓不是透過嚴格的電影極簡主義來暗示這一點，而是透過耀眼的

274
胡金銓的《俠女》是一部偉大的武俠片電影，從這張竹林大戰的劇照即可看出它對李安《臥虎藏龍》的影響。台灣，1969年。

自由和「看」的想望 (1969-1979)：全球的政治電影和美國賣座巨片的興起

剪輯和藝術指導——兩者皆由他自己擔任——戲劇化了劇中角色和他們世界的形而上學的擴展。《俠女》影響深遠，直接啟發了國際票房大熱的《臥虎藏龍》（李安，香港-台灣-美國，2000），和1990年代動力學及哲學電影的香港導演徐克。香港及美國的動作片導演吳宇森盛讚胡金銓是「一位電影詩人、電影畫家和電影哲學家。」

　　印度電影在1960年代急速發展，到了1971年前已製作了433部電影，是世界最大的電影製作市場。巴希強的演藝風格介於西方演員史恩康納萊和勞勃·狄尼洛之間，成為印度最著名的明星。巴希強生於1942年，三十出頭時就已風靡全印度，促進了位於孟買的北印度電影工業。雖然他獲得與西方演員相同的名聲，卻不是憑藉個人複雜的男性魅力。他經常扮演一個陷入困境的工人階級反叛者，為對他或他的親人犯下的罪行報仇雪恨。然而，巴希強在這些印度主流電影中，也大展舞蹈長才，他的舞藝表現，節制中流露出優雅，深具影響力，根據某些人的觀察：他幫忙確定了印度人如何「在街道、婚禮和宗教遊行。」[14]。在他1970年代中期最受歡迎的經典電影《太陽的烈燄》（Sholay，拉梅許·席皮，1975）裡，他扮演一位刺客，受雇為被謀殺警察的家庭復仇。如同塞吉歐·李昂尼的《荒野大鏢客》，這部電影也是從美國西部片獲得靈感。更有甚者，它的視覺宏偉、倒敘結構和場景的氣派上，使它比那部電影更具戲劇性。

275
印度最受歡迎的演員巴希強，在七十年代中期一部有如復仇史詩般的西部電影《太陽的烈燄》。導演：拉梅許·席皮，印度，1975年。

　　有別於主流電影的生動和因循，曼尼·柯爾在《一日生計》的創新風格，促成了新印度電影運動的發展。如同在德國和澳洲，公共補貼孕育了這個運動。曼尼·柯爾、穆里納爾·森和庫馬爾·沙哈尼的電影幫助激發了關於以低成本替代孟買製作的壯觀電影的爭辯。沙哈尼曾與布烈松一起工作，1968年曾在巴黎參加當地的示威活動，透過他也促使印度新浪潮運動得以與法國電影產

生連結。像其他電影運動一樣，新的印度電影也有它偏愛的演員，例如有力且標誌性的莎班娜·亞茲米和低調的納薩魯丁·沙。再次地，像在德國一樣，國家補助是短暫的。早在1976年，印度公共事務委員會承諾觀察柯爾和森的具知識份子色彩的電影時宣布：「電影基本上是一種娛樂手段。」[15]

超越新浪潮：政治現代主義

　　本章到目前為止所討論的大多數電影，要嘛以新的模式處理傳統題材，要嘛使用傳統的電影技術來探索新的種族和歷史問題。但是1970年代，一些國家對電影的態度經歷了更為激進的更新，不僅放棄了舊形式，甚且還放棄了舊內容。第六章展示了1955年在印尼舉行的萬隆會議，第三世界如何開始展開去殖民化的進度。這些想法在1960年代滲入藝術世界，並有時從藝術世界中開出燦爛的花朵；在1960年代，巴西新電影是電影界最豐碩的果實。1960年代末期，非西方電影的政治化步伐正在加快。

　　以印度為例。受到納薩爾巴里村莊暴動的激發，印度共產黨開始介入納薩爾毛派叛亂政治運動，而1970年代印度記錄片製作者也深受啟發，開始對里維·蓋塔（見318頁）和穆里納爾·森的作品進行深入的探索。而兩位阿根廷的電影工作者費南多·索拉納斯和歐塔維歐·葛蒂諾，也受到這種思想的啟發，尤其是受到1960年代巴西和古巴導演作品的激勵，從而寫了一篇對非西方電影製作深具影響的電影宣言。在〈向第三電影邁進：解放電影在第三世界的經驗和展望〉中，認為在整個媒體的發展過程中，電影已成為一種商品。在發展中國家的電影工作者，應拋棄這種歷史觀，開始重新出發，將電影視為是一種革命工具，一種反抗壓迫的武器。他們探索的是馬克思主義；他們的文章風格宛如1920年代蘇聯的普多夫金。他們的思想後來又經過其他人加以發揚光大，從而為電影創作開創出一片新的天地：第一電影是工業化和商業性的製作，範圍從早期的敘事性電影一直到1958年左右；第二電影是高達、瓦妲、安東尼奧尼、柏格曼和費里尼等個人創意導演的現代主義藝術電影，在1959至1969年間達到鼎盛時期；至於第三電影，則是屬於帶有政治意涵的現代主義電影，不僅否定工業化製作，對自傳式的藝術電影也一概排斥，它們是在1969年之後崛起於非西方國家。這種簡單的分類，對那些曾經看過封閉性浪漫寫實電

影精雕細琢的風格、以及藝術電影的人來說，可謂一目了然。第三電影的革命思想，對1970年代非洲、南美和中東的電影造成影響。[16]

　　直到1960年代晚期，在電影中最受歡迎的非洲影像是泰山電影。片中黑人總是神秘兮兮地，只在背景中出現，或如約翰·休斯頓的《非洲皇后》（*The African Queen*, 美國, 1951）是從白人和傳教士的觀點看待。在北非，埃及的大師導演尤塞夫·查希納十多年來一直在挑戰這種主流思想。比1970年代新德國電影開始之前要早得多，他就已在自己的作品像是《開羅車站》裡，使用了美國情節劇的形式、但轉移到其他內容領域。在1966年突尼西亞第一屆迦太基影展中，他說：「表現的自由並不是一種天賦的人權，而是爭取得來的。」[17]在1967年以色列打敗他的國家、並聲稱相當大區塊土地的所有權時，他的政治態度開始轉變，從此與西方電影界保持著一種若即若離的關係。他後來說：「在我看來，所謂的第三世界是指英國、法國和美國，我才是第一世界，我已經在這裡七千年了。」[18]《麻雀》（*Al'usfour*, 埃及, 1973）即是這種立場最驚人的表現。故事以交織和重疊手法，敘述一位年輕警察和一位新聞記者，同在開羅一個名叫Bahiyya的女房東家中賃屋而居，影片的高潮，埃及首相納瑟在電視上宣告以色列打贏了六日戰爭、埃及喪失領土的消息。尤塞夫·查希納透過生動的鏡頭，捕捉事件對埃及人民造成的衝擊。電影的最後，鏡頭隨著Bahiyya奔向街頭，大聲高喊：「我們絕不接受失敗！」呼叫聲雖然粗糙沙啞卻呈現出第三電影中一個最動人的時刻。薩拉·馬爾多羅的《桑比桑加》（*Sambizanga*, 安哥拉-法國, 1972）同樣充滿激情。以安哥拉獨立戰爭期間為背景，我們看到一名激進分子被當局逮捕和毆打，效果令人心碎。

　　前法國的殖民地塞內加爾在1970年代開始出現重要的電影製作。烏斯芒·桑貝納製作了第一部非洲黑人電影《黑人女孩》（見317頁），儘管人口只有八百萬，在他之後出現好幾位重要的電影導演。迪吉布利爾·狄奧普·曼貝提1945年生於塞加爾的首都達卡，受到父親極為嚴厲的管教，經常訓誡他重視物質層面之外的生活。在二十八歲時，他推出《土狼之旅》，情節宛如非洲的《斷了氣》或甚至《逍遙騎士》，兩個愛挖苦人的年輕輕學者，四處遊蕩騙錢，為了到巴黎去過豪華的生活。男生Mouri在一家屠宰場工作，在摩托車的手把上裝了兩隻公牛角。他有點神秘的伙伴Anta，從事政治工作。他們騎車四處閒逛、和村人搭訕，村民們認為來自法國的東西只有「白女人和淋病」，攝

276
迪吉布利爾·狄奧普·曼貝提
在《土狼之旅》中諷刺揶揄殖
民者的奢華,「呈現出前所未
見的非洲現代化的幻想。」塞
內加爾,1973年。

影鏡頭把神秘性愛儀式與山羊的血祭交互剪輯,穿插對當地人、鄉村生活和殖民主義的公開嘲諷(圖276)。他們假造證據誣陷一個迷戀Mouri的有錢胖子。後來他全身脫得精光,赤裸裸地坐在胖子的車中,拳頭高舉,發表嘲諷性的政治演說,畫面剪接進一排雪鐵龍黑色房車——法國殖民者最喜歡的汽車。著名舞者約瑟芬·貝克的歌曲「巴黎,巴黎,巴黎」始終諷刺地播放著。

《土狼之旅》帶有今村昌平的活力,敢於對上一代惡言相對。非洲的電影史學家賈化樂曾評道:「帶著電影或文學裡前所未見的非洲現代化夢想,把銀幕撕得支離破碎。」[19]奔放激昂的年輕氣息以及對電影桀驁不馴的熱情,為新非洲電影製作者開啟了一道大門。在曼貝提的家鄉話沃洛夫語裡,片名意指「土狼的旅程」,在他整個導演生涯中,一直使用土狼來象徵人類的惡毒,還在

一個例子中剖開土狼的肚子來說明他的觀點。他的下一部片名為《土狼之城》（*Hyènes*, 瑞士-法國-塞內加爾, 1993），相隔了二十年，屆時這位富創意的導演的眼光已經陰鬱了許多。

仍是在塞內加爾，非洲第一位重要的女導演莎菲·費雅製作了《農夫的信件》（*Kaddu Beykat*, 1975），這是第一部以村落生活的文化細節為主題的非洲黑人電影。這部關於花生作物市場價值下降對農民影響的紀錄片，以一封信的形式講述了村民生活的一天。其中有一段，寫的人說：「我經常不明白，為什麼我們從生到死，過著這種毫無樂趣的生活。」歐洲人類學者像是羅赫，長時間製作了關於非洲的記錄片；莎菲·費雅則比他們任何人更深入。

在《黑人女孩》推出九年之後，烏斯芒·桑貝納又製作了《無能為力》（*Xala*, 塞內加爾, 1974），這部片子就像《土狼之旅》一樣帶有強烈的嘲諷意味。這位前雪鐵龍工廠工人兼著名小說家，選擇了暫時性陽痿作為他的下一個主題。一個黑人商人在一個不知名的非洲國家與殖民者合作，他用昂貴的進口礦泉水清洗他的豪華轎車。隨著《無能為力》有趣又受歡迎，桑貝納的下一部電影《人民》（*Ceddo*, 塞內加爾, 1976）使用簡單的風格講述

一個關於伊斯蘭教在非洲影響的象徵性和有爭議的故事。以呈現可怕的奴隸上烙場景，它主張非洲的未來取決於拒絕讓任何一神論宗教強加於它。在電影結尾，有一個公主殺死一個穆斯林，這部電影因為這個鏡頭而大受非議，因此在自己的國家被禁演達八年之久。另一個偉大的非洲導演索伊曼·西塞，在1970年代崛起。1940年生於塞內加爾的東鄰馬利，在莫斯科受訓，他第一部成功的作品是《工作》（*Baara*, 馬利, 1978）。《狂風》（*Finye*, 馬利, 1982）和《靈光》（*Yeelen*, 馬利, 1987）則奠定他成為1980年代非洲最重要的導演的地位。

1967年，一位衣索比亞青年海爾利‧傑瑞瑪，離開非洲到美國研讀電影。1970年代早期回國之後，製作了一部與《土狼之旅》風格一樣大膽的電影，第三電影又向前邁進了一步，也是電影史上時間線最長的戲劇之一。《收穫：三千年》（Mirt sost shi amit, 衣索比亞, 1975）講述了東非三千年的殖民故事。這部電影最初以白晝開場，「全能的神啊，請賜予我們美好的一天。」片中，海爾利‧傑瑞瑪運用黑白的影像，製造一種低反差的效果（圖279），除此之外，從頭到尾使用羅勃‧阿特曼慣用的那種長鏡頭，好讓他與電影中令他充滿激情的場景保持距離：有戶農家，受到一個暴虐的黑人地主的欺凌與奴役。這位農夫唱了一首關於一件三千年歷史的婚紗的歌曲，他的妻子無休止地走過田野，漸行漸遠，直到渺小的身影與風景合而為一。土地的遼闊與永恆，是電影裡第一個重要的主題，然後傑瑞瑪把它所遭受的剝削細節交織在一起，接下來，政治化的過程開始了。烏斯芒‧桑貝納主要的著力點是故事的寓意，反之，日後成為哈佛大學電影系教授的海爾利‧傑瑞瑪則在他的形式方法上更聰明。他

278
在塞內加爾，非洲黑人電影之父烏斯芒‧桑貝納在《人民》中，描繪伊斯蘭教對非洲的衝擊。1976年。

排斥西方電影中那種正反拍鏡頭以及制式鏡頭；他在音軌上使用吟唱和呼吸，且總是將攝影機朝下。像克勞伯‧羅加在《黑神白鬼》那樣，他引進了一些神話人物，像是一個瘋狂的政治夢想家——一個土地多年前被盜的、叫Kebebe的老人。三千年歷史的婚紗成為舊時代傳統思想的隱喻。三千年來，他們一直都維持不變，現在，在瘋子的幫助下，他們反叛了。Kebebe講述了農民們是如何被趕進集中營的，因為英國女王不想在訪問該國時看到他們。他說：「如果你也在場目睹，保證也會像我一樣失去理智。」電影過了兩小時後，Kebebe說那個頭戴黑色呢帽的地主是個吸血鬼，並拿起棍子打他。人們大喊：「救命啊！救命啊！他殺死主人了！」農夫說：「地主死了，我們才會有好收成。」歡樂

的聲音開始蔓延開來。人們也開始爭相走告這件好消息。

　　非洲的電影導演拒絕西方電影的成規，在中東獲得同樣的迴響。亞西爾‧
阿拉法特成為巴勒斯坦解放組織的領導人。在伊朗，法讓‧法洛克查德里程碑
式的紀錄片《黑色房屋》啟發了其他電影人。1970年代早期，伊朗每年大約生
產90部電影，有些是文化部補助拍攝的。其中最優秀的是達里爾婿‧默荷祖的
《母牛》（*Gav*, 1969）。他曾在加州大學洛杉磯分校（UCLA）學習電影，似
乎與法蘭西斯‧科波拉同時期，並且深受法洛克查德的影響。《母牛》是伊
朗非紀實電影的里程碑，「改變了非紀實電影的定義」。[20]它以非常簡單的方
式講述哈桑的故事，他是村裡唯一一頭牛的忠實主人。（圖280）當母牛死去
時，當地人編造了一個故事，說牠已經去流浪了。哈桑傷心欲絕，甚至陷入絕
望，幾近精神錯亂。像許多後來的伊朗電影，真實世界的物質（例如一隻母
牛）逐漸轉化成充滿詩意和形而上的事物。其他國家雄心勃勃的導演，通常在
他們的電影從探索人性的問題開始，否則，其次也是從空間情況開始。令人驚

279
海爾利‧傑瑞瑪在風格嚴峻的
《收穫：三千年》中，透過象
徵性的手法，詳加描繪衣索比
亞農民受到剝削的事跡。衣索
比亞，1975年。

訝的是，物體在伊朗電影裡作為詩意的中心的頻率竟如此之高。結果，在有形的和抽象的元素之間，製造出一種和諧的均衡性，如同在小津安二郎的作品中那種古典的均衡。

1972年，伊朗人的阿拉伯鄰居，連同達里爾婿·默荷祖，在敘利亞的大馬士革電影節上發表了新阿拉伯電影宣言，以呼籲中東電影工作者在電影中表現現實性的政治議題，由此也產生了好幾部具代表性的電影。其中第一位是1970年代最有才氣的黎巴嫩導演玻罕·阿洛伊，他曾在比利時受訓，1974年推出一部傑出的記錄片《卡夫卡西姆》（*Kafr Kassem*, 黎巴嫩，1974），記錄關於1947到1951年以色列人對巴勒斯坦人的屠殺。奧馬爾·阿米拉雷的《敘利亞鄉村生活》（*Al-hayat al-yawmiyya fi qaria suriyya*, 敘利亞，1974）甚至更獲好評。

280
伊朗電影的崛起，繼續在達里爾婿·默荷祖的《母牛》中顯現。1969年。

這期間最聲名狼藉的中東電影工作者是庫德人伊瑪茲·吉內伊。他在1937年生於土耳其南方的農民家庭，1950年代晚期成為作家和演員。此後，吉內伊的職業生涯獨一無二。1960年因為寫了共產主義小說，首度被關進監獄；後來又多次進出監獄。1960年代末，他變成土耳其明星，在混合好萊塢與新現實主義的瘋狂商業電影中的一個邋遢粗暴的英雄形象，有時稱為「醜王」（圖281）。他的明星地位和巴希強在印度的地位類似，因為他不像西方明星系統中的名人那樣是慾望和浪漫幻想的對象，而是銀幕上的普通人代言人。當局厭惡他不僅因為他的左派思想，也是因為這種與民眾的親密關係。

1968年，他開始執導自己的電影。但是在1975年，與一位反共的法官在一家餐廳發生鬥毆，伊瑪茲·吉內伊的姪兒拔槍以對，結果法官死於槍下，導演

則在牢裡被關了十八年之久。這段期間，他寫出了他最重要的電影的劇本，包括《放牧人》（*Suru*, 土耳其, 1978）、《敵人》（*Dusman*, 土耳其, 1979）和《路》（*Yol*, 土耳其, 1982）等，每一部都是在他精確的指示下，由其他導演拍攝完成的。第一部他用火車把一群羊帶到土耳其首都安卡拉的隱喻，來講述他的庫德族人的歷史。他解釋道：「我不能在裡面使用庫德族語，否則我所有的演員都會被逮捕。」諷刺的是，描寫五位因犯從監獄假釋一星期回家探望親人的《路》，吉內伊本人1981年從牢房逃脫，是為了完成它的後製作業。他在1984年因癌症在法國去世。

　　穿過土耳其國界，與伊瑪茲・吉內伊近乎同時代的西奧・安哲羅普洛斯，成為希臘迄今最重要的導演。安哲羅普洛斯1935年生於雅典，1960年代曾在巴黎著名的電影學校IDHEC求學，1970年開始執導電影。1975年推出的《流浪藝人》（*O Thiassos*, 希臘, 1975）引起國際影壇的注意，具體表現出他作品的主題和風格。這部電影片長230分鐘，由80個鏡頭組成（當時一般電影大都是由1,500個鏡頭組成），它利用一群流動演員在淒涼、寒冷的村莊中演出《戈爾福和牧羊女》的旅程，作為探索1939到1952年希臘政治的手段。劇團的演員就像在自己國家的難民，他們的作品反映了納粹入侵的一些罪惡以及隨之而來

的共產主義者和保皇黨之間的內戰。安哲羅普洛斯在片中運用推移鏡頭，捕捉到希臘複雜的歷史，影像華麗有如溝口健二。他隨後的大部分電影，也都是以荷馬的《奧德賽》為藍本的寓言之旅，尤其讓人想起這部作品的槳和簸穀機的畫面，其中當當地人認不出槳是一種海上儀器、而說它是一種農業工具時，文化隔閡立現。希臘的地理位置介於歐洲、亞洲和巴爾幹半島之間，這使得希臘在政治和歷史上成為世界各國競逐的中心，而這種對地理空間的關注也充分反映在安哲羅普洛斯偉大的電影，例如《霧中風景》（*Topio stiu omichli*, 1988）、《尤里西斯生命之旅》（*To Vlemma tou Odyssea*, 1997）和《永遠的一天》（*Mia anioniotita kai mia mera*, 1998）中。至於他始終堅持運用長拍鏡頭，則具體而微地顯現出他對「時間特性」也注入了相同的注意。

最後，毫不奇怪地發現托雷·尼爾森、克勞伯·羅加和聖地牙哥·阿瓦瑞茲所在的南美洲大陸，也在1970年代為第三電影做出了巨大的貢獻。1970年，從前是醫生的社會主義者阿葉德贏得智利政權。他的政府讓米蓋爾·立廷這位二十八歲的電視導演，主持新的國家電影事業——智利電影公司。在1973年，米蓋爾·立廷製作了《許諾地》（*La Tierra prometida*）。正當要發行時，阿葉德政府在美國政府支持的奧古斯圖·皮諾契特將軍發動軍事政變下被推翻。米蓋爾·立廷被迫離開智利，但他冒著生命危險喬裝回國，製作了一部探討智利從股市崩盤到軍事政變的歷史電影。哥倫比亞小說家馬奎斯在《智利的秘密行動》一書中對米蓋爾·立廷重返智利的秘密行動做了極為精彩的記錄。

派區希奧·古茲曼的記事電影《智利之戰》（*La Batalla de Chile*, 古巴-智利, 1975-1979）在古巴剪輯，耗時差不多四年，出色地記錄政變的前因後果，片長四又四分之三小時。派區希奧·古茲曼詳實記錄商業工會在集會中激昂的辯論，探討新的左派政府是否應該沒收工廠，裡面有一段新聞影片，鏡頭上阿葉德被殺的拉莫內達宮遭到空襲，另外還使用了阿根廷攝影師在被槍殺時所拍的畫面。後者是非虛構電影中第一次令人不安的一段。《智利之戰》是一部最具影響力的第三電影。

「看」的想望和
美國電影的劇烈改變

　　回顧高達推出《斷了氣》與智利的反阿葉德政變這中間的十四年，很難不對世界電影工作者的野心感到訝異。歐洲的導演帶著熱情把他們自己的生活放進銀幕，引發觀眾的注意。他們將電影視為現代藝術，嚴肅地看待電影，對電影形式提出道德上的結論。隨後美國也跟進，從他們自己的電影傳統搜刮表現素材，刻畫現代化和自身的問題。而南美則使用電影作為政治工具，澳洲、非洲和中東開始運用獨創性和想像力，在銀幕上探討本國問題。

　　然而，情況並不是很好。在本章和前一章提到的創造性的藝術電影在巴黎、倫敦、羅馬、紐約、柏林、雪梨、達卡、德黑蘭、貝魯特、孟買和聖地牙哥這些世界性的大都市上演時，或許會高堂滿座，但除了現代都市之外，並未捕捉到常看電影的人的想像力。然後，在智利政變那年，一部美國描繪著魔故事的恐怖電影，是美國第一部票房收入超過兩億的電影。兩年後，一部鯊魚電影賣了六千萬。兩者都像《教父》一樣，是由暢銷小說改編。又兩年後，一部描繪善良和邪惡的力量在太空中發生了一場攸關宇宙存亡之戰的科幻電影，打破了所有票房記錄，賣座超過五億美元。像這種數字，甚至在《亂世佳人》的時代都不可想像。某種震撼性的變化正在發生。

　　電影工業對此百思莫解，企圖迎頭趕上，最後也終於達成了願望。《大法師》、《大白鯊》和《星際大戰》的成功，改變了美國、進而改變了世界的電影。製作電影的理由變成觀眾想看的，而不是導演想拍的。迎合年輕人的興趣變成優先的考慮。為了增加事物的刺激性、刻畫新的逃避現實的世界，因此使用更多更炫的特效。結果，一部電影的典型成本增加了五倍。因此，產量也相對減少了許多。這意謂著每一部電影都有更成功的票房表現，花了更多金錢推銷給觀眾。為了簡化這個過程，電影在推出之前會先粗剪展示給普通的電影觀眾，再依據他們的反應加以修改，最後才正式上映。好萊塢以前曾使用過試映，但沒有達到這種規模。這一種制度頗具成效，因為在1970年代末期，七部電影之中有三部是賺錢的。新的電影院，即所謂的巨型影城，不只具有一個大

放映場,而是分成好幾個,可同時播映多部不同的電影。1973年,哥倫比亞電影公司資本是美金6百萬,負債高達2億2千3百萬。五年之後,公司資本增為1億4千萬,赤字也相對下降到只剩3千5百萬。鉅片的時代開始了。

《大法師》、《大白鯊》和《星際大戰》是如何讓垂死的美國工業起死回生的?有些人認為它們只是精心製作的故事,加上巧妙地行銷,但這不是全部真相。每一部電影本身都觸動了觀眾內心的某些想望,像是魔鬼、大白鯊、太空船這些東西都是他們想看、但顯然無法拍攝的東西。從1915至1973年,將近六十年的時間,除了像《金剛》和1950年代的科幻電影之外,美國電影談的都是真實的人間世:談戀愛、探索美國中西部、犯罪、飆車、跳舞、唱歌等等。許多新的大片也有強大的角色,但它們多半來自漫畫書、精神分析師佛洛伊德的想法,以及神話。就像早期的前心理電影一樣,他們利用感覺、刺激和恐懼作號召,來吸引人們回到電影院。這些電影就像羅傑・柯曼的B級電影,但卻是大規模製作的。這個時期的眾多諷刺之一是,不像當時那些製作更具藝術野心的電影人,這三部電影的背後推手,實際上沒有一個是從柯曼開始的。

以《大法師》的導演威廉・佛烈金為例,既沒有上過電影學校、也不崇拜歐洲藝術電影,他透過在一家電視台的郵件收發室工作而踏入了大門,然後逐漸成為紀錄片導演。1971年,他推出一部深受觀眾喜愛的偵探電影《霹靂神探》(*The French Connection*)。他的下一部電影《大法師》是關於一個中產階級、青春期的白人女孩被惡魔附身,並與試圖驅除她的牧師戰鬥的故事(圖282)。就如波蘭斯基在《失嬰記》中所做的,威廉・佛烈金以嚴肅的手法處理這個故事,透過卓越的攝影技術,將一個外表天真的少女轉變成一隻兇狠卑鄙的動物,她的身體受到重創,她的五官像豬一樣,她的思想和言語被邪惡毒害。如果我們把一個超自然的故事當作一部紀錄片來對待,會是怎樣的?他似乎這樣在問自己。他在片場開槍嚇唬人、狠狠地摑演員一巴掌,然後立即拍下他顫抖的反應。這種技術在片場製造了緊張氣氛,最終呈現在銀幕上。他的一貫目標是暗示:魔鬼力量之兇猛,根植於看起來可靠的、美國中產階級的環境中。《大法師》被細膩的情感所喚醒。評論褒貶不一,但觀眾蜂擁而至。人們圍著街區排長龍看電影,好像他們想坐上雲霄飛車試試自己的膽量一樣。有人暈倒,有人噁心嘔吐,也有許多人在未來幾年持續做噩夢。雖然《大法師》會破除許多關於宗教、褻瀆和童年的禁忌,佛烈金講述故事的方法是傳統

　自由和「看」的想望 (1969-1979):全球的政治電影和美國賣座巨片的興起

的。當時他對電影製作的態度更雄心勃勃，這一點在他對《大法師》劇本初稿的反應中巧妙地被發現——初稿比原著的暢銷小說更花俏。讀完後，他告訴作者威廉・彼得・布拉蒂：「我只想從頭到尾講一個直白的故事，沒有任何加油添醋。」[22]威廉・佛烈金這種直截了當說故事的概念，是來自老牌導演霍華霍克斯。他一直和霍華霍克斯的女兒凱蒂交往，當她把他介紹給她的父親時，他

告訴佛烈金，觀眾不想要「那種心理上的廢物」。[23]這種舊好萊塢的觀點，震撼到佛烈金。他說：「我從這一句話得到啟示：我們拍電影並不是為了將它掛在羅浮宮中展出。」[24]他開始用封閉性浪漫寫實電影慣用的單純敘事手法製作電影，摒棄過分主觀、自傳式、實驗性或哲學性的角度。受到霍華霍克斯的指點，他拋棄了他所謂的「加油添醋」，將「新好萊塢」電影比擬為一張懸掛在古老藝術畫廊的圖畫，這種作為對當時新電影的發展，無疑就像一種反革命的呼聲。「我的手指在美國的脈搏上。」[25]是他的基本理由。這幾個字殺了「新

282
商業電影新時代的開端：事件電影如威廉・佛烈金的《大法師》強調驚悚引人的情節，而不是深沉的思想內涵，打破過去的票房記錄。美國，1973年。

好萊塢」。

這種話也可能出自被《時代》周刊稱為「電影史上最具影響力的導演」之口。像佛烈金一樣，他也是下層中產階級的猶太裔美國人。在《大法師》兩年之後，他製作了一部觸動新一代年輕美國人的神經的電影。

史蒂芬·史匹柏從兒童時期就開始拍業餘電影。他深受執導過《綠野仙蹤》和感傷的《祖兒小子》（*A Guy Named Joe*, 1944）的維多·佛萊明的影響，多過於一批新的歐洲人。後來他說：「與南加州大學或紐約大學或法蘭西斯·柯波拉門生集團的產物相比，我更真實地是當權派的孩子。」[26]他輾轉進入環球製片廠，並很快在那裡執導了引人入勝的追逐電視電影《飛輪喋血》（*Duel*, 1971）。很顯然地，他是說故事的高手，透過優美雅致的敘事手法，讓封閉性浪漫寫實電影起死回生。《大白鯊》故事發生在一個濱海的度假小城，當地平靜的生活因為一隻食人的大白鯊的出現而騷動不安。為了商業不

受傷害，當地市長拒絕關閉海灘。終於，請來一群「專業人士」：一個粗野漁夫、一個書呆子鯊魚科學家和一個警長，共同搭上小船出海追捕，最後禍害終告解決。

起初，史蒂芬・史匹柏對拍殺人鯊魚的電影根本興趣缺缺。他比佛烈金對現代主義更感興趣。最終他接受了導演的工作。傳統上，一般會找大明星、在人造的大水缸中拍攝，但史蒂芬・史匹柏本著佛烈金激進的寫實主義態度，希望與不太知名的演員一起在公海拍攝。為了使題材更加個性化，他重新塑造了一個自己版本的書呆子科學家，由理查・德瑞福斯飾演，讓他的演員在某一時刻壓碎手中的塑膠杯，用來嘲諷壓扁啤酒罐的男子氣概。這是霍克斯式的搞笑。理查・德瑞福斯扮演的只是一個平凡的、稍微帶有孩子氣的角色，並不是英勇或英俊的典型。這變成史蒂芬・史匹柏電影中的經典角色，而同位演員又在史匹柏的下一部片《第三類接觸》（ *Close Encounters of the Third Kind, 1977* ）中演出類似人物。

《大白鯊》的拍攝過程出現許多狀況：有暈船和爭吵，製作超支了三倍。二十七歲的導演幾乎到了崩潰的邊緣。由於機械鯊魚在拍攝的大部分時間裡都沒有發揮作用，效果根本無法令人信服，最後，決定等到電影結尾——也就是眾人登上小船之時，才讓牠現出廬山真面目。

當理查・德瑞福斯第一眼看到鯊魚的全尺寸時，臉上頓然現出空白的表情，他全然被嚇住了，身子往後退（圖283）。這是史匹柏的第一個令人敬畏和啟示的場景之一。此後他的許多電影中的關鍵時刻，都是攝影機定位和表演的傑作。《大白鯊》中的那個人毫不費力地講著故事，卻把這部電影變成了一部史詩。

《大白鯊》在第一次試映時，有一位觀眾在中途跑出電影院。史蒂芬・史匹柏原以為他不喜歡這部電影，但事實上他是被嚇壞了。電影讓觀眾震驚。電影公司1973年已經開始在電視上宣傳他們的電影，但環球製片廠實現了質的飛躍，在三十秒的電視推廣上花費了七十萬美元，而且同時在四百多個放映場同時播放，比平時多得多。《大白鯊》不僅震撼效果立竿見影，它的票房也是如此。市場立即被它飽和。評論或口碑根本來不及影響它的票房。它的名號無人

不知、無所不曉。既然是一部好電影，那麼《大白鯊》在老電影發行製度下可能也會表現得很好，但現在已經無關緊要了。它的巨大成功使電影敘事和電影行銷，都成為一門瞬間產生重大影響的科學。這種行銷策略使得一些較小、較複雜的電影在發行上更受限制，只能靠慢慢建立的口碑來吸引注意。

在《大白鯊》中觸及的主題：正派的普通人、陷入困境的父親形象、家庭生活的安全感、對崇高或可怕事物的敬畏等，將成為史匹柏此後職業生涯的核心。而具有多個放映場的新型影城，也是從他才開始發展的。它們通常都是位於郊區、城鎮的邊緣，這種地區對史蒂芬・史匹柏可說非常適當，因為他對郊區具有無限的想像力。

《大白鯊》的成功似乎將成為未來幾年美國商業電影的標竿，但不到三十個月後，另一部電影的票房收入幾乎翻了一倍。不同於史蒂芬・史匹柏，喬治・盧卡斯的碰上電影學校，是法蘭西斯・柯波拉的門徒。他是加州本地人，以前是賽車手，在藝術上有點雄心勃勃，並製作過獲獎電影。他的第二部電影《美國風情畫》（*American Graffiti*, 美國, 1973）成功之後，他想：「或許我應該為更小的孩子拍一部電影。《美國風情畫》是為十六歲的青少年製作的；《星際大戰》的對象則是十到十二歲的小朋友。」[27]這部十歲小孩的電影卻成為戰後電影中最具影響力的一部。影評人兼導演保羅・許瑞德說它「吃掉了好萊塢的心肝和靈魂」。[28]它耗資一千一百萬美元，賺進四億六千萬美元。

電影的開頭就像一個童話故事：「很久以前，在一個遙遠遙遠的星河……」音軌是以相對較新的杜比六聲道立體音響錄製的，非常強大且令人陶醉。很少有電影院能夠重現這個系統的全部豐富性，但那些可以在《星際大戰》中取得如此成功的電影院，大多數其他業者也紛紛跟進。在字幕結束之後，像城市一樣大的宇宙飛船慢慢駛進畫面（圖284）。這些是用名為「戴克斯特拉」的運動控制攝影機拍攝的詳細模型。這種攝影機以幫這部電影設計出它們的特效專家約翰・戴克斯特拉的名字命名。類似的攝影機曾在電視中使用過，但在電影中使用的不多。不過，他們想要的動作是由電腦程式操控、而不是架在推車上以機械性的方式移動。然後可以精確地複製這些移動，以便將模型在不同方向穿越太空移動的個別鏡頭，疊加到單個影像上。電影後來的打鬥場景，揭示了這種技術可能帶來的新活力。電影中的四百個特效鏡頭，大部分是由子公司

自由和「看」的想望 (1969-1979)：全球的政治電影和美國賣座巨片的興起

光與魔術工業（I.L.M.）所製作的，這家公司將在未來幾年成為美國電影特效的核心。

然後，這部電影向我們介紹了一個孤兒路克，他和他的叔叔及嬸嬸住在一個農場裡。他渴望冒險。花了兩年多時間寫劇本的盧卡斯，以文學、甚至神話的角度把他視為最終拯救宇宙的騎士。片中的主要角色還有一位公主，她把死星的設計圖植入在小機器人——著名的R2D2——中，邪惡皇帝的巨大宇宙飛船暫時接管了這個星球。他透過協助公主，真的達成了這項任務。導演後來曾說，當他在撰寫這個情節時，有意影射當時的美國總統尼克森，他對他的作為深感羞恥。R2D2出發尋找最偉大的武士，這位武士的智慧足以掌控宇宙的力量。路克跟著機器人，遇見了偉大的武士，從他身上學到神秘的武術，以意志戰勝邪惡。

284
喬治‧盧卡斯的《星際大戰》像《大法師》和《大白鯊》翻轉了美國新電影的現代和成熟主題，以逃避現實和驚悚的樂趣取而代之。美國，1977年。

285
《星際大戰》中有許多情節是
從黑澤明的《戰國英豪》中獲
得靈感的。日本，1958年。

　　這是本書到現在為止所詳述的最荒謬的場景。然而，即使它的大綱也暗示了它的模式的廣度。武士的志業和他們的自律來自黑澤明的武士電影。尤其是《戰國英豪》（日本, 1958）：關於公主、大師級戰士和相對於R2D2–C3PO的太平和又七（圖285），似乎為盧卡斯提供了他的故事元素。故事中邪惡人物的拍攝方式，讓人想起德國導演萊妮·萊芬斯坦的《意志的勝利》（The Triumph of the Will, 1935）。敘事結構的探索，和一系列的失敗和復興，源自於早些年在主電影之前放映的短篇冒險連續劇。對於有史以來商業上最成功的美國電影來說，這些當然不是顯而易見的起點，但盧卡斯用它們來豐富實際上是男孩寓言的內容。使用明亮的平面照明拍攝，並部分使用在銀幕上水平移動的「擦拭」進行編輯，它具有1930年代B級西部片的道德清晰度，在好人與壞人之間切換，透過動作營造興奮感，以浪漫和幽默來抵消。

《星際大戰》沒有色情和暴力畫面，它是一個少年成為英雄、實現自己的命運、覺醒生命的奧秘、一路拯救宇宙的故事。他是陽剛的，有著各種各樣的內心生活。它更響亮，似乎讓電影院震動；它在空間中移動，比以前的任何電影都更有活力。與當時的大多數電影相比，它對成年人的關注也更少。它沒有像《2001太空漫遊》那樣試圖「打開科幻的形式」。它的票房是《大白鯊》的兩倍。它比以前的電影更讓年輕人和家庭走進電影院。盧卡斯透過製作路克、公主和宇宙飛船的模型並將它們賣給孩子們，使他本已巨額的利潤又翻了一倍。自從米老鼠流行之後，沒有任何商品賣得如此成功。此外，它的出現恰逢另一項發明把電影進一步地擴展到人們的生活中：一個裝有錄影帶的長方形小盒子。

《大法師》、《大白鯊》和《星際大戰》的轟動，或許足以將美國電影從嚴肅導演的個人化傾向，轉變成迎合郊區青少年的口味，而這種變化的趨勢，事實上也可以從兩部在票房上失利的大成本、個人化電影得到印證。馬丁·史科西斯為米高梅製作了一部音樂片《紐約，紐約》，這部精彩悲觀的電影，描繪一位藝術家個人的創造性面臨窮途末路的窘境，耗費巨資，在票房上卻一敗

286
麥可·西米諾的《天國之門》是一部寧靜雅致的西部史詩電影，票房卻一敗塗地，在新好萊塢電影的棺木上釘下了最後一根釘子。一般都把責任推給導演的好大喜功，從而也使得電影工作者的創意受到束縛。美國，1980年。

塗地，幾乎毀了導演，許多人視為是新好萊塢一座遙不可及的橋樑。三年之後，義大利裔的美國導演麥可‧西米諾推出一部悲涼的、如夢似幻、深具個人化的馬克思主義西部片《天國之門》，然而在票房收入上卻一敗塗地，最後甚至拖垮了聯美片廠（圖286）。雖然這部寧靜雅致的片子拍得精彩絕倫。這兩部電影都被視為自我的可怕作品，蔑視觀眾的樂趣，自我耽溺甚至自我毀滅。他們是「新好萊塢」棺材上的最後一根釘子。

1970年代的電影，雖然擴充了1960年代的思想，卻又出現全面背離的走向。在非洲、中東和南美的電影工作者，拋棄西方電影傳統的形式和內容，推出了政治性的電影，對自己國家的現狀發出不平之鳴。至於在德國則推出了一系列作風大膽新穎的電影，經常採用傳統性形式，以新內容暴露國家過去的歷史、社會現狀以及兩性的問題。至於美國導演，在1960早期則反其道而行，透過戰爭片、警匪片、音樂片和西部片的類型，受到歐洲導演和偉大攝影指導的影響，在裡面注入了新型的探索與方法，探討美國的過去，表現複雜的人間狀況和哲學思想。在1920年代的迴聲中，所有這些都擴展了電影藝術。

在這種情況下，驚悚刺激的聲光影像自然受到忽略。嬰兒潮這一代似乎厭倦了變革、激進主義和新型藝術，想要暫時關閉。他們和新型的多廳電影院前排的年輕人一起，被光劍、原力和千年鷹號炸開。這又回到了最初幾年的驚險刺激。人文主義，無論好壞，都從美國電影中消失了，到1970年代末，電影不再是一種導演用來表達自我的工具。

註釋：
1. 帕索里尼《未來的生命》，同前引著作，第159頁。
2. 引自BBC電視《競技場》提到的維斯康提的訪談。
3. 前派拉蒙總裁彼得‧巴特談話，引自《逍遙騎士與蠻牛》，第20頁。
4. 馬丁‧史科西斯與彼得‧比斯金德訪談，引自《逍遙騎士與蠻牛》，同前引著作，第152頁。
5. 馬丁‧史科西斯在《馬丁‧史科西斯的旅程》，第71頁。
6. 保羅‧許瑞德與本書作者的訪談，BBC電視《一幕接著一幕》。
7. 《富城》是非紀實電影中第一部對外景過度曝光和內景曝光不足不做補救處理的電影，但是，這種無視於傳統燈光師對均衡性的強調，事實上導源於十年前「直接電影」的紀實片導演。
8. 高登‧威利斯引自《逍遙騎士與蠻牛》，同前引著作，第154頁。

9. 托馬斯·埃爾塞瑟引自本書作者論德國新電影的文章，未出版。

10. 引自湯尼·萊恩斯的《發表的型式》。

11. 見克里斯提安·布拉德·湯姆森的《法斯賓達》。

12. 理察·戴爾，同前引著作。

13. 溫納·荷索在《時代》雜誌，1978年三月20，第57頁。

14. Rajadhyaksha和Willemen，同前引著作。

15. 引自Rajadhyaksha和Willemen，同前引著作。

16. 在這階段，菲律賓最具政治意識的電影工作者是前電視作家里諾·布洛卡。他從1970年開始製作電影，但他1980年代的作品最為重要。《吾國吾民》（Bayan ko: Kapit sa patalim, 1984）是一部深刻的社會劇，劇中一位印刷工人為了支付小孩的醫療賬單，搶劫他的老闆。《猛男舞者》（Macho Dancer, 1988）則探索該國未成年人的性交易問題。但是，因某些人對他描繪性活動的矛盾心理不以為然，而受到批評。

17. 尤塞夫·查希納在紀實片《阿拉伯攝影機》（Camera Arabe, BFI）中的談話。

18. 同上。

19. 曼西亞·迪亞華拉。

20. 哈米德·達巴什《特寫：伊朗電影的過去、現在和未來》。

21. 引自羅伊·雅米斯，《第三世界的電影製作和西方》，同前引著作。

22. 威廉·佛烈金，同上，第203頁。

23. 霍華霍克斯，同上，第203頁。

24. 威廉·佛烈金，同上，第203頁。

25. 威廉·佛烈金，同上，第203頁。

26. 史蒂芬·史匹柏，同上，第278頁。

27. 喬治·盧卡斯，同上，第318頁。

28. 保羅·許瑞德，同上，第316頁。

大型娛樂和哲學 (1979-1990):世界電影的兩種極端

大型娛樂和哲學 (1895-1903)：9
世界電影的兩種極端

1970年代末期，在達斯魔和巨型影城，以及國家的自我形象的改觀下，新浪潮導演逐漸退出創作的舞台。美國保守派演員雷根，在1980年元月正式就任美國總統。他告訴美國民眾說，他們過分沈溺在自我批判中。美國是一個高貴可敬的國家，1960年代的反叛世代為下一代做出錯誤的示範，公開駁斥現代美國已陷入危機的觀念。他呼籲美國人應該思考尋回過去的英雄形象。

1970年代美國電影的走向，確實往男性的主題傾斜。上一章中談到的美國電影，只有《酒店》是以一個女人為主題。像史科西斯和柯波拉這樣的新美國導演的反英雄主義、開放性、模稜兩可、抽象、諷刺和自我懷疑，都圍繞著男性角色，連傳統主義者山姆・畢京柏也在《比利小子》（*Pat Garrett and Billy the Kid*, 1973）透過詹姆斯柯本、《驚天動地搶人頭》（*Bring me the Head of Alfredo Garcia*, 1974）透過華倫・奧帝斯和《鐵十字勳章》（*Cross of Iron*, 英國-德國，1977）又是詹姆斯柯本，描繪他的暴力男人，就好像他們陷入了悲觀主義和自我毀滅的慢動作循環。

287
德瑞克・賈曼的前衛電影《英倫末日》對陽剛之氣的形象和愛國主義提出挑戰。英國，1986年。

288
馬丁・史科西斯的《蠻牛》為1980年代電影的前景帶來一股新興的氣息。這部電影揉雜表現主義的空間運用（上）和寫實主義的風格（右頁），是美國戰後最偉大的電影之一。美國，1980年。

　　這種充滿陽剛之氣與悲淒死亡的觀點，事實上與當時雷根政府的意識型態有點不謀而合。反之，1980年代，在新的樂觀主義的十年中，創世界票房記錄的每一部電影，如《帝國大反擊》（*The Empire Strikes Back*, 1980）、《法櫃奇兵》（*Raiders of the Lost Ark*, 1981）、《E.T.外星人》（*E.T. The Extra-Terrestrial*, 1982）、《絕地大反攻》（*Return of the Jedi*, 1983）、《魔鬼剋星》（*Ghostbusters*, 1984）、《回到未來》（*Back to the Future*, 1985）、《悍衛戰士》、《三個奶爸一個娃》（*Three Men and a Baby*, 1987）、《雨人》（*Rain Man*, 1988）、《蝙蝠俠》（*Batman*, 1989）和《小鬼當家》（*Home Alone*, 1990）。除了《雨人》之外，主題幾乎都與空想和冒險有關，好像想要回歸到兒童時代，從充滿陽剛之氣的世界中尋找快感。

1980年代美國電影初期的展望

　　這種反動的現像，並未立即發生。事實上，1980年代初是美國電影繁複多樣的好時期。在第一年即推出了好幾部佳作，如《蠻牛》、《美國舞男》、《象人》（*The Elephant Man*）、《鬼店》（*The Shining*）、《天國之門》和《七人返鄉》（*Return of the Secaucus 7*），由此似乎顯現出美國電影的成熟已指日可待。

　　但是，電影不確定的格調和悲觀的色彩，不久之後就在新世紀之光的照射下被一掃而光。《帝國大反擊》的製作甚至比它的上集《星際大戰》更出色。它的燈光風格明顯低調，剛出道的絕地武士天行者路克對他使用原力的能力產生了懷疑，他的聯盟朋友們面臨失敗，他發現邪惡的達斯·維德實際上是他的父親。馬丁·史科西斯的《蠻牛》是他迄今為止關於精神墮落和救贖的最痛苦的故事。氣喘患者、富有藝術氣息、身體纖弱的史科西斯也許驚訝地在樂觀、口齒不清的拳擊手傑克·拉摩塔身上發現到了自己。兩人之間幾乎沒有精神上的聯繫，就像兩人都因手小而有些尷尬一樣。這些細節讓本書作者能夠將自己讀入虛構的人物。拉摩塔經得起拳頭的痛擊，但許多人認為他在更高的層次上一文不值，當拉摩塔被鄙視和關進監獄時，他終於意識到這一點，他呻吟著敲打牢房牆壁：「我不是動物，我不是動物。」史科西斯非常熟悉這種忿怒。這對他來說是超真實的，在電影裡的拳擊場景中，他展示了它的感覺、它如何在空間中漂浮、它如何靜音、然後再次陷入恐懼（圖288）。升降鏡頭捕捉到拉摩塔的身體在被痛擊之下迷失方向，在慢動作鏡頭和加速鏡頭的切換之間，捕捉到拉摩塔精神狀態的困境。細緻的配音將有機噪音分層，彷彿它們被重新編碼在一個搖搖欲墜的腦袋裡。這一充滿魅力的拍攝手法，就像梅里葉、考

克多或奧森・威爾斯一般優秀。但是，在拍了這個鏡頭之後，導演就把攝影機固定在地板上，以捕捉拉摩塔在家修理電視時，與他太太爭吵的鏡頭（圖289），史科西斯使用靜止畫面場景，在他為自己父母所拍的記錄片《義大利美國人》（*Italianamerican*, 1974）中，也曾使用這種鏡頭。沒有人曾將這種表現主義的鏡頭和紀實性的拍攝手法結合得如此完美。

290
在《希望之城》中，約翰・塞爾斯一反1980年代電影的簡樸趨勢，對中型的城鎮、社會和政治之間的關聯提出一套新奇的解剖。美國，1991年。

雖然《蠻牛》有時被譽為1980年代的傑出電影，但是情節卻與當時的時代性完全沒有關聯。劇作家保羅・許瑞德在他執導的第三部電影中，首次對1980年代男性粗劣的自戀情結進行探討。《美國舞男》內容談的是一個賣淫的故事——一種深具新浪潮風味的題材，差別是：主角是個男人，顛覆十年來電影中對男性的崇拜。男妓由李察吉爾扮演，他喜歡既是賣家又是商品，喜歡淺薄的流行音樂、名牌服裝和跑車，這些都是1980年代權力和成功的象徵。就像這十年本身一樣，保羅・許瑞德似乎在說：這個人沒有內在的生命——或者更確切地說：沒有靈性的生命。他與羅倫・赫頓性愛的鏡頭，是一系列抽象的局部的肉體，幾乎把高達的《已婚女人》（*Une Femme mariée*, 法國, 1959）中的鏡頭一個一個加以複製而成的。此外，也直接將羅勃・布烈松的《扒手》（*Pickpocket*, 法國, 1959）最後的結局加以複製。在《美國舞男》中，主角被關進監獄，透過一個婦女的探望，終於從感情的疏離狀態中掙脫出來（見252-255頁）。許瑞德對身體和表面的探索，加上他對超越身體體驗的興趣，使他成為現代美國電影中最曖昧難解的人物之一。

保羅・許瑞德是影評人，清楚有力地表達他的電影智識和形式的成果，就如同另一個由作家轉行的多產導演約翰・塞爾斯。開始加入羅傑・柯曼的陣營之後，製作小預算的電影，與雷根時代的精神大唱反調，塞爾斯很快成為美國最有影響力的電影製片人及他那個時代的關鍵獨立人士之一。約翰・塞爾斯的

電影題材，並不像馬丁‧史科西斯、大衛‧林區和伍迪艾倫談的都是自己，反之，涉及邊緣的和複雜的社群。他的第一部電影《七人返鄉》描繪一群1960年代的政治異議者在二十年之後的情況。《希望之城》（*City of Hope*, 1991）是這十年中最偉大的反雷根電影。講述小城市商業和政治之間的妥協，裡面包含不下於五十二個談話部分，劇中角色從一個故事情節中走到另一個故事的結尾，約翰‧塞爾斯在劇本中稱之為「交易」（圖290）。劇中角色之間複雜的互動關係一開始讓人很難了解故事的要點，但是隨著情節慢慢發展，很自然地讓人看出故事的頭緒。

　　這段期間另一位激進的導演史派克‧李，並不帶濃厚的社會意識。他的第一部片子《美夢》（*She's Gotta Have It*, 1986）是一部大膽的性愛電影，像梅爾文‧皮柏斯的《可愛臭小子之歌》描繪一位年輕女黑人成功的性冒險。像馬丁‧史科西斯一樣，史派克‧李也曾在紐約大學研讀電影，雖然他的電影製作成本與約翰‧塞爾斯的一樣低，但影像處理由傑出的厄尼斯‧狄克森拍攝，風格更加突出。他的《為所應為》（*Do the Right Thing*, 1989）在這方面是一個

很大的進步：在紐約布魯克林的一個悶熱的日子裡，當地黑人和拉丁裔之間的緊張關係是由一家比薩店的事件引發的。像《希望之城》一樣，它具有對劇中角色心理深入的剖析。狄克森的色彩強度與電影沸騰的主題相匹配（圖291）。片中史派克・李使用了他最喜歡的電影之一《黑獄亡魂》中的傾斜攝影機角度，使一切變得不協調。他本人扮演穆基的角色，最後拿起一個垃圾桶投向比薩店的窗戶，叫了一聲「霍華德海灘」，影射一件真實的白人對黑人攻擊的種族歧視事件。在電影最後，史派克・李引用金恩博士的一句話譴責暴力，另外還有一句則是麥爾坎・X鼓吹以暴制暴的方式尋求自我防衛。正是這一點激怒了某些批評者。一家紐約雜誌在影評中寫道：「電影的結尾是一個大敗筆，如果觀眾因而瘋狂，史派克・李應負部份的責任。」

這期間另一個嚴肅的美國電影工作者大衛・林區，他的政治立場處於另一個極端。他是1980年代美國影壇最具原創性的導演，為數不多的超現實主義者之一。他在費城和其他地方研習繪畫，在他的作品中不時反映出他對費城的深惡痛絕。他噩夢般的處女作《橡皮頭》（*Eraserhead*, 1977）從費城這個城市中汲取表現主義，但在它上面加了許多無形的恐懼：父親、房間的黑暗角落、日常體驗邊緣的未知。它們表現為像是一隻掘地待發的猛獸、身上長毛的嬰兒、奇異蔓生的頭髮。大衛・林區接下來的電影《象人》，再次是關於畸形和對城市的恐懼，但他為它的中心人物——住在維多利亞時代倫敦的毀容的約

翰梅里克——增添了意想不到的溫柔。片中有一個極為動人的鏡頭：一個深富同情心的醫生，發現自慚形穢的梅里克躲在陰暗的地下道中，當眼淚從醫生的臉頰上掉下來時，大衛・林區將鏡頭拉近，在這裡，大衛・林區透過原創的手法，使這個感人的鏡頭免於淪為陳腔濫調。在導演的腦海中，把梅里克頭骨上的球狀生長（圖292）與最近噴發的聖海倫火山的煙霧爆炸、以及塗料傾倒入水中時形成的雲狀形式聯繫起來。[2]

這種對電影影像直覺式抽象的探索，在大衛·林區令人驚駭的《藍絲絨》有更為優異的發揮。片中的青少年像年輕的大衛·林區一樣，也是在小城鎮中長大，躲在一個神秘的女人的衣櫥中，像大衛·林區曾經夢想的一樣窺視她的行動，然後被捲入了殘酷的法蘭克的噩夢般的世界；法蘭克對她進行了險惡的控制。一開始，令觀眾不安的是電影的風格與調性。它結合了兒童

的迪士尼影片的天真無邪，與《大法師》的咆哮邪惡。大衛·林區是從一些他在兒童時代的畫冊中獲得靈感，然而，由丹尼斯·哈柏所扮演的法蘭克，用這個女人（伊莎貝拉羅塞里尼飾）的藍色天鵝絨睡袍強姦她（圖293）。這位曾經被記者描述為「來自火星的詹姆斯史都華」的導演，對奇妙和狂熱的心理

狀態都感興趣。他在影片開頭使用了慢鏡頭，因為他覺得故事是應該「漂浮」在裡面的東西。對於電影畫面構圖上的流動性，他有自己的說法：他根據房間的視覺混亂程度給它打分數，滿分是十分；並認為人——尤其是火等可移動的東西，可以大大增加這種混亂。他還使用「鴨子眼」這個名詞來指他電影中構圖的中心，因為正如他所說的：「當你看著一隻鴨子時，眼睛總是在正確的位置。」[3]

294
《雙峰-與火同行》首次發行時，成為影壇的笑柄，但是電影中使用象徵性的房間、回轉動作、劇場和魔術的要素，則讓人想起梅里葉和考克多的作品。美國，1992年。

沒有其他電影人像這樣說話，但這些奇怪的公式確實有助於解釋林奇的獨特性。例如，他所有的電影都具有一種宇宙性的要素，而一旦了解這點，我們就會了解，凝望星空對他來說是一種純粹的享受，藉此不僅可將一切歸零，讓自己的心靈處於空無的狀態，而且也可以透過這種純靜的時刻，平衡自己心中那種無邊的恐懼。這種行雲流水的概念，經常突如其來地出現。套句大衛‧林區自己的話說，就是它們會從天空中「奔流出」。例如，在大衛‧林區被低估的《雙峰—與火同行》（Twin Peaks: Fire Walk with Me, 1992）裡，有個角色叫鮑伯，這個像法蘭克一樣的怪胎，也是在無意中突然冒出來的。當時，影片的道具師法蘭克‧西爾瓦正在房中移動一個衣櫃的抽屜。大衛‧林區說：「我

大型娛樂和哲學 (1979-1990)：世界電影的兩種極端

聽到背後有人說『法蘭克，不要擋在那兒』，這時，法蘭克在房間發呆的影像忽然在我腦中浮現。」⁴而這點也讓導演突發奇想，讓西爾瓦扮演一個新的角色，在裡面引進一種如幻境般的敘事結構。在這部超現實主義的電影中，有一個夢幻似的鏡頭：在紅色的房間（圖294）裡，人吊在半空中，猴子在吃玉蜀黍，而法蘭克和其他角色則倒著走，如同考克多在《詩人之血》中所表現的那樣令人神迷。

在風格上，大衛・林區有別於其他同時代的電影，與考克多和布紐爾較為接近。但在一個重要方面，使得《藍絲絨》和其他作品看得出來與《美國舞男》屬於同一時代，也使林區成為一名典型的美國導演：他電影中的心理安全區大多是典型的小鎮和令人欣慰的美國。他對他不了解的人和物，帶有一種近乎抽象的恐懼，這種恐懼或許比起據說他曾在白宮訪問過的隆納・雷根還嚴重。林區認為，隨著年齡的增長，他們了解世界的窗口會關閉。而這種老化封閉的現象，也出現在他自己的國家和電影中。

嚴肅電影的反動和大型娛樂的興起

史科西斯、保羅・許瑞德、約翰・塞爾斯、史派克・李和大衛・林區，延續1960和1970年代早期電影工作者的美學和社會關懷，但是，1980年代美國電影的趨勢處於相反方向。在電影工業的範圍內，好萊塢片廠趁著新的政治氣候，開始向國會遊說，促使美國政府放寬電影業在經營範圍上的限制。1948年，國會曾經制定一個法案，即所謂的「派拉蒙決策」，規定電影公司不得同時從事放映以及製作的事業。他們成功地達到目的：到了1980年代末期，四十年來，觀眾第一次在製作這些電影的人所擁有的銀幕上觀看電影。例如，派拉蒙和環球製片廠開始合組一家發行公司，透過環球影片國際公司（UIP）在海外發行電影，在他們合組的聯合電影國際（UCI）所經營的電影院播映影片。

同時，其他動態形式的影像風格文化也開始在世界風行。一個新的電視頻道音樂電視台（MTV）在1981年播映第一個音樂錄影帶（流行樂團The Buggles

演唱的 "Video Killed the Radio Star"）。其一天二十四小時的放映，為年輕的錄影帶導演創造了一個巨大的市場，他們不僅嘗試了爵士新技術，而且僅根據他們的編輯和影像方法有多新的程度來取得成功。兩年之後，MTV推出一部十四分鐘的影片：由約翰‧蘭迪斯執導的麥可‧傑克森的歌曲<戰慄>；電影界和流行音樂界開始有了交集。最終，該電視台以十七種語言在四十一個國家或地區、收視戶達一億五千萬。它最好的作品從電影中吸取典範、也擴大了電影借取技術的範疇。但是其中大部分是渣滓。廣告這個姐妹世界也在大規模擴張。包括野心勃勃的雷利‧史考特、東尼‧史考特和艾德安‧林恩，他們不想把自己侷限在區區拍攝三十秒鐘的商品廣告。電視廣告中的壓力是為了立即吸引觀眾的注意力，並驚嚇或轉移他們的注意力，導致他們比大銀幕的電影製片人更頻繁地改變攝影機角度、使用多台攝影機拍攝，有時甚至自己操作一台、讓一切保持移動，使用彩色燈光創造更多視覺衝擊，並製作範圍和影響力大的配樂。他們是英國人，但他們的作品受到了美國製片人的注意，例如監製許瑞德的《美國舞男》的傑瑞‧布魯克海默，和原先從事廣告工作、然後在華納兄弟製作青少年電影的唐‧辛普森。他幫助創作了後來被稱為「高概念」的電影：一種只需一句話，即可以被拍攝並因此出售的電影。布魯克海默和辛普森聯手成立一家公司，並開始製作一系列電影：《閃舞》（Flash Dance, 美國, 1983）、《捍衛戰士》、《霹靂男兒》（Days of Thunder, 美國, 1990）宣揚當時的尋求感覺的、不受約束的、通常是陽剛的消費主義價值觀。

295
1980年代的美國電影使用彩色燈光，是許多新影像風格趨勢之一，如喬丹提的《小精靈》；由約翰霍拉攝影。美國，1984年。

直接透過布魯克海默、辛普森、林恩、東尼‧史考特和雷利‧史考特的影響，間接透過其他電影工作者對廣告設計和MTV新技術的興趣盎然，使得美國主流電影發生劇烈的改變。平均一般鏡頭長度跌了百分之四十：從十秒鐘降到六秒鐘。電影像《舊愛新歡》（One from the Heart, 法蘭西斯‧柯波拉, 維托里奧‧史特拉羅攝影, 1982）和《小精靈》（Gremlins, 喬丹提, 約翰霍拉攝

影，1984），在燈光上面使用藍和粉紅色凝膠（圖295）。1984年前後，電影也開始從推銷作品和廣告製作中借取剪輯技術，把電影轉拍成錄影帶，將識別號碼複製到磁帶，然後在電腦上編輯。IBM在1981年推出第一部個人電腦，1984年，專業電腦在功能上已足以將整部電影儲存到記憶體中。錄影帶剪輯具有特別的效果，移動的鏡頭、人物的動作或細微的時刻，只要幾秒鐘就可剪接完成，不像以前必須花上數分鐘。這種新型的剪輯設備，比起以前使用手工操作的剪輯方法，可以做得更多。剪輯過程的不便已被改善了，至少有一段時間，剪接師們陶醉於更快的方法。

　　這些新的電影技術和美國民間富裕樂觀的精神，也在空中結合。在《捍衛戰士》中，他們找到了一種獨特的融合。這個名為Maverick（湯姆・克魯斯飾）的自大飛機飛行員的方格故事，就像MTV宣傳片一樣開始。Maverick在飛行學校受訓，愛上一個女孩，但他的魯莽導致他的飛行夥伴死亡。然而，這部電影主要在於研究飛行的力與美，而不是角色的心理，因此，人的因素並未細加刻畫，焦點集中在飛行技術與空戰場面的表現。這些的拍攝和剪輯打算把我們從座位上炸開。它們是1980年代新的崇高風格。為了強調戰機和克魯斯的優雅，導演東尼史考特使用細緻的慢動作，有時每秒鐘只拍攝二十八個畫面，讓影像顯得更為性感迷人。電影將湯姆・克魯斯塑造成超級巨星。它頌揚他的陽剛之氣和愛國主義（圖296）就像萊芬斯坦曾經對待她劇中的角色一樣。「小孤鷹」是個無憂無慮、心無罣礙的人，他對生命的慾望不僅表現在他對女人的追求，也表現在電影結尾他打下蘇聯的米格機。

296
東尼史考特的《捍衛戰士》主題涉及敏感的軍事競賽以及戰鬥飛行員的空中絕技。在表現手法上，受到錄影帶的影響。美國，1986年。

　　MTV美學和美國軍方合為一共同體，令某些人感到不快，但是，在這部電影推出的前幾個月，還出現一件更令人不快的事。《第一滴血第二集》（*Rambo: First Blood Part II*, 美國, 1985）只不過是重新審視了越南戰爭，以表明美國可能會贏。由該時期的肌肉男之一席維斯・史特龍撰寫並主演，它講述了一名前往東南亞釋放被越共關押的美

國囚犯的特別行動官員的故事。在默默無聞的喬治・科斯馬托斯的執導下,它
變成了一種早期憤怒的練習、一種殺死敵人和共產主義者的暴行,並且,正如
當時的一些評論家們所主張的那樣:這是嗜血觀眾的一種令人不安的表達(圖
297)。

1980 年代亞洲電影文化的新發展

　　這在電影史上也並非第一遭,印度電影與美國電影同步發展。新的男性演
員像西蘭傑艾維變成超級巨星,就像美國的席維斯・史特龍,每一年拍十四部
電影。電影製作中心從孟買遷移到南方的城市馬德拉斯,「全印度電影」轉為
北印度的電影,一年製作五百部,數量遠超過北印度的鄰居,甚至洛杉磯。西
蘭傑艾維在他的電影中,說的是特拉古語而不是北印度語,每一年以這種語言
製作的電影至少140部以上。另外140部是以坦米爾語拍攝的;以馬來亞拉姆語
拍攝的電影也是相同數字。後者是印度西南部住民通用的語言,當地電影製作
迅速上升,因為波斯灣穆斯林的資金源源而來。再一次像好萊塢:廣告影像影
響了印度拍攝的節奏和活力。印度最有影響力的導演是穆庫爾・安南德,他在
印度的名氣相當於東尼史考特,最初在電視製作電視宣傳片,後來成為逃避主
義電影最有影響力的導演之一。

而這也難怪，當時的印度在現實環境中，真的迫使人急於去逃避。1983年印度軍隊突襲在阿姆利則的一家錫克教徒神殿。超過八百人死亡。在隨後的十月，印度總理甘地夫人被她的兩名錫克教保鑣報復性暗殺。兩個月之後，在該國中部的博帕爾市，美國聯合碳化物公司旗下的一家農藥廠發生有毒氣體洩漏，一天之內就造成兩千多人死亡。數十萬人從此失明，或患肝病或腎衰竭。

　　印度較有智慧的電影製作人繼續製作非主流作品，但男性動作片的成功進一步將它們邊緣化。在這些導演中，最具實驗精神的莫過於製作了《一日生計》（見318頁）的曼尼・柯爾，他成功地導演了一部詩意的紀錄片：《辛德斯瓦里》（Siddheshwari, 印度, 1989），喚起了本片以她命名的印度thumri傳奇音樂家的生活和音樂。這部電影風格深受布烈松的影響，節奏緩慢優雅，卻是他最令人難忘和美麗的電影（圖298）。

　　黑澤明的案例揭示了電影行業的命運逆轉是多麼地殘酷。1950年代，他在電影界是炙手可熱的大導演，是藝術電影的薪傳人物。二十年之後，他卻籌不到資金拍電影，1971年企圖自殺。與此同時，在地球另一端的喬治・盧卡斯卻從他的《戰國英豪》獲得靈感，將它設置在外太空，拍成《星際大戰》，並敲響了世界票房的鐘聲。

　　為了向黑澤明表示敬意，盧卡斯和他的朋友法蘭西斯・柯波拉共同協助黑澤明製作《影武者》（1980）（圖299），這是他五年來的第一部電影。這位失業的導演因為手上有很多時間（就像威爾斯一樣，他在做飲料廣告時製作了一個地殼），所以他為這部電影畫了數百幅素描和繪畫。本片成為他的電影中最有預先設計的、也是日本電影史上最昂貴的一部。

298
曼尼・柯爾一直是印度最具冥想性的導演。他的半紀錄片《辛德斯瓦里》描寫一位偉大女性音樂家的生活，在攝影映像上是他最美麗的作品。

《影武者》描繪一個長相與幕
府時代一位大將軍神似的小
偷,其中引人矚目之處在於從
這兩張影像中,顯現出導演黑
澤明的鏡頭與他的設計近乎全
然相似。左圖攝影機的角度、
高度、人物和道具的位置近乎
從右圖同一個模子中製做出來
的。日本,1980年。

　　這張畫,坐在中間的角色(圖299)是一個小偷,他的樣子長得與日本戰
國時代著名的大將軍武田信玄非常神似,因此,在信玄死後,他變成他的「影
子」(在日文裡,影武者意思是替身),這些圖畫比一般電影畫面的草圖都更
為精緻。黑澤明在畫中除了顯現出正面影像、低攝影角度、端坐的高度外,還
預先規劃了人物動作的結構:武田信玄居中而坐,兩側則是兩位女人。在繪畫
中,也觸及化妝、髮型、服裝和場景設計等細節的問題。在這裡面,黑澤明扮
演著導演、攝影指導和製作設計的角色。而從這些圖畫中,那種對細節一絲不
苟的處理,即可看出他近乎將自己身上所有的創造力全部傾注到影像風格的創

造意念上，好像是害怕電影可能無法如願製作、以及對古典主義時代電影製作的懷念。把這兩張影像放在一起，即可明白地顯現出一種對史詩藝術電影的鄉愁。

其他偉大的日本導演則比較幸運。大島渚推出他國際上最成功的《俘虜》（*Merry Christmas, Mr. Lawrence*, 英國-日本, 1983），電影場景在日本戰俘營；同一年今村昌平製作了在影展中得獎的《楢山節考》（日本, 1983）。然而，兩者都不如今村在1970年代的紀錄片那樣具有影響力（見第299頁），其結果是為日本的非虛構電影開創了一個黃金時代。

土本典昭花了不少於三十五年——他的半生——製作了關於一個主題的十六部電影。在印度的美國聯碳災害發生前四十年，日本Chisso化肥廠開始向水俣村周圍的水域釋放有毒的甲基汞，其含量足以將日本一億人口全部毒死。事實上，有超過一萬人確實死亡或致殘。從1965年一部電視電影開始，土本典昭在整個1970年代以紀錄片繪製了這個故事。他的反抗是本著今村的精神，由此產生的一系列電影像是《汞污染事件：犧牲者和他們的世界》（日本, 1972）（圖300），是非虛構類型電影中的優秀之作。

比這些成就更令人驚訝的是1987年的《怒祭戰友魂》。在這裡，導演原一男跟隨第二次世界大戰的老兵奧崎賢三，積極探索他在新幾內亞的步兵戰友在戰後發生了什麼事。奧崎在日本變得有名，是因為大膽地使用彈弓襲擊日本昭和天皇，抗議以天皇名義犯下的戰時暴行。在這部電影裡，他更深入其中，追查前軍人指揮官們，和他們一起喝茶，不斷詢問他們在新幾內亞發生的事情。一無所成下，他和導演原一男聘請了一男一女演員，假裝他們是失蹤士兵的親

屬，希望他們的道德權威能幫助從退役指揮官那裡獲得答案。由此產生的場景（圖301）是有史以來在道德上最模稜兩可的場景之一，因為我們觀眾、扮演兄弟姐妹的演員和奧崎本人都知道：為了從他們那裡獲得真相，這些老人正在被欺騙和內疚著。然而原一男和奧崎鍥而不捨。最終這位老兵襲擊了一位老指揮官，後者痛苦地透露失蹤的士兵實際上是在新幾內亞被吃掉的。原一男是一位偉大的電影工作者，不過有一線線索顯示他們之所以會堅決探索真相，真正的「企劃者」是今村昌平。

日本電影界除了出現這種道德上的難題之外，技術上也出現新的突破性發展。自1970年代晚期開始，新力和松下兩家公司為了不同的家庭錄影帶規格，而成為商業上的勁敵；1980年代早期，松下的VHS領先，1988年新力終於俯首

稱臣，首度推出VHS規格的錄影機。租錄影帶在家觀賞廣為流行，甚至讓南亞某些國家的電影院無法生存。

在日本，動畫一直是最受歡迎的電視節目類型之一。插圖畫家手塚治虫把早期美國卡通片的風格，與自己熟知的漫畫書風格結合在一起，在日本成立了一家動畫工作室，製作快節奏的動畫節目，1960年代開拓出一個龐大的電視動畫市場，比美國製作的卡通片更為風行。二十年之後，可以自我變形的魔法少女和外太空的機器人戰鬥機玩具，變成卡通片流行的主題，光是後者就出現四十

301
原一男令人驚駭的紀實電影《怒祭戰友魂》，內容也是在探討一個真實的歷史事件。在這一鏡頭中，主角奧崎（左）聘請兩位演員（中）扮演一位在戰地神秘失蹤士兵的親人。日本，1987年。

種不同的版本，這使得美國也出現了一批所謂的「日本動畫」迷。動畫和迪士尼卡通之間最主要的差異，在於動畫是針對大人製作的，而卡通的對象通常是兒童。有些動畫帶有明顯的色情題材，除此之外，情節更具煽動性，在人類和機器之間的界線也比較模糊。

1979年，受到《星際大戰》世界風行的鼓舞，生於東京的電視卡通片繪製者宮崎駿，把動畫帶往電影銀幕。《魯邦三世：卡里奧斯特羅之城》（日本，1979）這部有個小偷、一位公主和隱密寶藏的故事，在票房上非常賣座。宮崎駿隨後又推出另一部更具神秘性的巨作《天空之城》（日本，1986）。裡面，一個夢幻般的豬尾女孩從天而降，落入一名年輕工程師的懷抱。少女身上佩帶著一顆神秘的寶石，藉著寶石能找到片名裡面的城堡和其中的古老文明。宮崎駿複雜的情節、豐富而光彩奪目的視覺效果和形而上學，使他在國際電影中獨樹一幟。

他的傑出名作《魔法公主》（日本，1997）當時是日本有史以來最成功的電影，將在第十章繼續探討。除了電視和電影之外，1984年出現了第三種動漫。專為家庭錄影帶製作，內容不受限制，把動漫傳統的複雜情節和動態視覺效果帶入暴力和坦率的性行為領域。

在香港，亞洲另一個主要的商業電影產業，新電影人對現有的趨勢做出了

貢獻，它繼續成為東西方電影之間的橋樑，進口和出口的電影交流模式。它的最新人才是徐克，他在香港電影發展中扮演了與史蒂芬·史匹柏在美國類似的角色。就像比他年長四歲的史蒂芬·史匹柏一樣，出生於越南的徐克在青少年時代也曾拍過8毫米的電影，也製作並導演了他後來非常成功的電影。返回香港之前，他曾在德州大學求學，也曾在紐約一家華文報紙工作。1979年推出他的第一部電影，但是直到《上海之夜》（香港，1984）（圖302）才首次展現他的成功秘訣。又是像史蒂芬·史匹柏，徐克對1970年代那種帶有哲學風味的電影並不感興趣，例如他有意摒棄胡金銓作品中的哲學意涵（見367-369頁）。相反地，與美國大片導演一樣，他成功的秘訣在於他既傳統又早熟。他把作品瞄準了家庭市場，並用耀眼的工匠手藝來迷住觀眾。「超自然」成為他的主要題材之一，他把華語觀眾對恐怖的熱愛，與武術結合在一起。我們將在第十一章再次談到他。

302
徐克在《上海之夜》中展現迷人的戲劇性。香港，1984年。

橫跨歐洲的陽剛之氣和新電影風格

1980年代的恐怖片主題也在歐洲流行，性愛情慾和新的電影技術，在電影製作中是兩個最主要的驅動力。[5]在法國，廣告為1980年代的電影增添了光彩，後來被稱為「電影視覺風」。最明顯的莫過於拋棄了1960年代歐洲導演如布烈松或帕索里尼的極簡精神。相反地，受到新美國意象的影響，並得到一方面區分了邏輯與意義的傳統文化、另一方面區分了文體表面無根的新「後現代」文化哲學家的支持[6]，三十五歲的前編劇尚-賈克·貝內製作了像《歌劇紅伶》（Diva，法國，1981）和《巴黎野玫瑰》（37.2 le Matin，法國，1986）這樣的電影。不難看出為什麼《歌劇紅伶》如此具有影響力。它打破了社會藩籬——

大型娛樂和哲學 (1979-1990):世界電影的兩種極端

一個年輕的巴黎郵差愛上了一位偉大的美國歌劇歌手（圖303）；以及文化界限──在巴黎地鐵的一場大追逐和一場槍戰；然後是精緻的歌劇音樂。像他之前的高達，他從美國借用了驚悚片的元素。尚-賈克・貝內後來曾說：「電影長期以來一直標榜自然主義精神，甚至寫實主義的風格。看起來像是真實生活的寫照。然而，最近四、五年，這種現實越來越被色彩、特別設計的場景和某種與現實無關的遊戲感所超越。作者談的不再是真實，而是其他。」[7]，他們承繼了1960年代，法國和日本新浪潮導演的作風，揚棄了電影製作中的階級傳統和保守風格。例如，1980年代電影工作者尚-賈克・貝內即明白地摒棄了前一代導演那種「探求真實」的嚴肅風格。他的《歌劇紅伶》宛如1980年代的《斷了氣》。相較之下，羅勃・布烈松帶有樸素美學風格的《金錢》（*L'argent*，法國，1983）就顯得老氣橫秋。對抗貝內的反現實主義趨勢的最佳電影之一，是阿格妮絲・瓦妲的《天涯淪落女》（*Sans toit ni loi*，法國，1985），這是對一名年輕無家可歸婦女的生活的精彩記錄。

303
尚-賈克・貝內的《歌劇紅伶》是一部最具影響力的法國新電影，影像光彩奪目，後來變成所謂的「電影視覺風」。1981年。

　　回到錄影帶風行的時代，與布烈松名字聽起來相近的盧・貝松的《地下鐵》（*Metro*，法國，1985）把尚-賈克・貝內的思想往前更推進一步。生於1959年，《斷了氣》發行的那一年，父母親都是深潛教練，兒童時期即與父母在世界各處遊歷。在流行商品廣告中表現出色後，他進入了電視界。他的《碧海藍天》（*La grande blue*，法國，1988）很明顯是從早期的水中經驗獲得靈感，《地下鐵》則把《歌劇紅伶》中的場景──巴黎地下鐵轉化成「生活在生活的表面之下」的隱喻。它的動作和拍攝風格（圖304）甚至比貝內更具動態感，更激進的是盧・貝松拒絕社會內容或邏輯學的意義。電影開頭汽車追逐的場面，激昂的程度比起貝內實有過之而無不及，但是盧・貝松的電影有時看來非常空洞，盡在表現華美的影像、超然存在、暴力、旅行記錄。他住在美國，沒有時間了解法國電影的知識傳統，也沒有時間去保護他的本土文化免受外國貿易和流行思想的影響。他說：「電影不是拯救任何人生命的藥物。它只不過是阿斯匹靈。」盧・貝松成為商業上最成功的法國導演之一。雖然1980年代許多「電影的外表」只是泛泛之作，《歌劇紅伶》、《地下鐵》、李歐・卡霍的作品和

盧·貝松後來的英語電影《第五元素》（*The Fifth Element*, 法國-美國, 1997），都把當時流行的形式主義表現得極為生動。

更重要的是，1980年，一位年僅二十九歲的華麗地下人物拍攝了一系列西班牙電影。在廣告和音樂錄影帶時代，美國和法國導演以保守的方式使用新的動態視覺語法時，佩德羅·阿莫多瓦根據他自己的、原來的性別意識、感覺、巧合和荒謬感顛覆了流行文化。這位前電話公司員工，從1975年獨裁者佛朗哥去世到1982年社會主義總理岡薩雷斯當選這段西班牙歷史上的不確定時期崛起。對於剛剛解放的年輕人來說，馬德里就像是世界的中心，在《激情迷宮》（*Laberinto de Pasiones*, 西班牙, 1980）裡，阿莫多瓦將首都的狂熱展現在銀幕上。他熱愛搖擺不定的1960年代倫敦理查·萊斯特的搖滾樂影片（見301頁），混合他們的無政府主義與「荒謬劇場」的幽默傳統（見291頁）。與美國頌揚傳統性別角色的趨勢相反，他在他的電影裡加入了五十個具有各種性說服力的角色，包括賽西，一個害怕陽光的花痴；里扎，一個虛構的阿拉伯王位的同性戀繼承人，學生恐怖分子正試圖綁架他；多拉亞，試圖勾引他的貴族；還有賽西的父親，著名的婦產科醫生。排除萬難，賽西和里扎在迪斯可舞廳相遇並墜入愛河。「荒謬劇場」經常探討西班牙法西斯主義的形象本身，以及這個國家的現實狀況。這部電影和他1980年代接下來的電影，如《我造了什麼孽》（*Qué he hecho yo para merecer esto!*, 西班牙, 1984）、《慾望法則》（*La Ley*

del deseo, 西班牙, 1987）、《瀕臨崩潰邊緣的女人》，他顛覆了那個法西斯形
象。父親的形象備受追捧；母親是力量的泉源和法律的象徵。多年的性僵化被
這些電影吹走了，天使費南德斯經常用這種美國卡通的明亮原色拍攝。阿莫多
瓦曾經以類似連環畫的照片小說形式，撰寫了一個虛構的色情明星佩蒂・迪弗
薩的回憶錄，沉迷於這種形式的荒謬情緒中。他電影裡的幽默和不敬、普普藝
術的亮度、露骨的性行為以及性發現，至少對它們的女性角色來說，征服是甦
醒和尊嚴道路上的第一步，使他的作品非常受歡迎。當他1987年在柏林電影節
上大受歡迎時，即使是保守的西班牙報紙，也支持他明顯同性戀主題的《慾望
法則》。在美國上映的前十三名西班牙電影中，至少有六部是他執導的。

　　西班牙新的左翼自由主義政治氣候創造了電影的創意熱潮，而轉向新自
由主義政治右翼的英國也產生了類似的影響。像美國的雷根一樣，1979年，
當保守派的柴契爾夫人登上了英國首相的寶座之後，隨即展開一連串的變革，
強調經濟發展，甚至以經濟掛帥，而在藝術和文化上則強調英國的傳統優越
感。這種政策在電影界也獲得了許多人的支持，例如，從《波士頓人》（The
Bostonians, 英國, 亨利・詹姆斯的小說, 1984）、《窗外有藍天》（A Room

305
西班牙新銳導演阿莫多瓦在他
的《激情迷宮》中，使用鮮豔
奪目的色彩和亮麗迷人的設
計；細膩的角色安排以及荒謬
的情節，使他的作品深具顛覆
性。1980年。

306
培卓・阿莫多瓦在《慾望法則》中繼續著墨於敘事結構和兩性問題。西班牙，1987年。

with a View, 英國, E.M.福斯特的小說, 1985）和《此情可問天》（Howards End, 英國, E.M.福斯特的小說, 1992）這幾部文學名著改編的電影，在國內與國外同受歡迎的現象即可見一斑。這三部都是由美國的詹姆斯・艾佛利執導，與印度人結婚的德國暨波蘭裔猶太小說家露絲・鮑爾・賈華拉撰寫，並由印度人伊斯梅爾・墨詮製作。墨詮與艾佛利合作的電影，發現以前的大英帝國無論是在其殖民地還是在其莊嚴的家園，都有成為一個寬容和文明國家的雄心壯志，但並不總是能夠做到這一點。他們的電影以克勞德・奧坦-拉拉或大衛連的方式端莊而睿智，是丹尼爾・戴路易斯、瑪姬・史密斯、海倫娜・波漢・卡特、安東尼・霍金斯和艾瑪・湯普遜等演員的展示場所。但他們有時會過於抬舉他們探索的高資產階級世界，不像維斯康提的電影；他們太容易接受柴契爾夫人的反現代主義。

值得稱讚的是，其他英國導演與這股潮流相對抗。蘇格蘭導演比爾・佛塞斯在《喬琪姑娘》（Gregory's Girl, 英國, 1981）中，以滑稽可笑的方式捕捉到青少年對愛情的困窘，例如片中男主角正在學校更衣室寬衣解帶時，看到女生進來立刻遮遮掩掩、用手蓋住自己的胸部，忸怩作態的樣子令人噴飯（圖307）。1980年代，英國勞工階級的生活已不同於往昔，然而，來自格拉斯哥的比爾・佛塞斯卻在喬琪和他的朋友圈裡發現了一種溫和的超現實主義和愚蠢的樂觀主義，這是米洛斯・福曼的模式，並在國際上取得了成功。

在《喬琪姑娘》之後，他又推出《地方英雄》（Local Hero, 英國, 1983），將《喬琪姑娘》神秘的特質發展成另一種不同典型的故事：一個德州石油公司的事業主管為了開採石油，到蘇格蘭買下一個小鎮。小鎮居民也樂見其成，然而這個計畫最後卻因公司大老闆對天文學的興趣，而胎死腹中（圖308）。自從麥克・鮑威爾和艾默力・普瑞斯伯格（見185-186）及《荒島酒池》

307
在比爾・佛塞斯幽默怡人的蘇格蘭喜劇《喬琪姑娘》中，男主角對美麗誘人的Dorothy垂涎三尺。英國，1981年。

（*Whisky Galore*, 英國, 1949）之後，沒有人能像比爾・佛塞斯這樣將蘇格蘭詭異的行為習慣與神秘主義如此美麗地融合在一起。

308
在比爾・佛塞斯的《地方英雄》中，畢蘭卡斯特扮演的億萬大亨原本計畫買下整個蘇格蘭村莊，最後卻被當地美麗的海灘以及北國秀異風光所吸引，決定改變初衷。這部電影使比爾・佛塞斯成為蘇格蘭當代最成功的電影工作者。英國，1983年。

如果比爾・佛塞斯捕捉到當時的意識形態所漠視的生活層面，史蒂芬・佛瑞爾斯、德瑞克・賈曼、彼得・格林納威、亞歷士・考克斯和布魯斯・羅賓森則公開向這種意識形態宣戰。在1960年代晚期和1970年代，史蒂芬・佛瑞爾斯曾在左傾導演林賽安德生和凱瑞爾・萊茲的手下當助理導演，他的電影不僅承繼了兩人對電影的理念，還帶有深厚的平等主義精神，以及在英國廣播公司（BBC）培養出來的實用主義，他把亞裔英國小說家哈尼福・庫瑞希所寫優秀的電影腳本，拍成1980年代一部重要的英國電影。庫瑞希在寫電影劇本《豪華洗衣店》（*My Beautiful Laundrette*, 1985）時，正值英國試圖發揚白人中產階級傳統、回歸維多利

亞時代的保守價值,內容講述一位在倫敦的年輕亞裔失業工人,與一個白人法西斯主義的龐克族合開了一家洗衣店(圖309)。庫瑞希除了大膽地對種族歧視問題提出正面的挑戰,還讓兩位主角變成情人,觸及了同性戀的問題,充滿了冷嘲暗諷。洗衣店被他們經營得蠻好的,因此他們變成柴契爾式的企業家典範。然而他們的身分,卻與保守黨所能容忍的相差十萬八千里。整件事可能是一場令人難以置信的反柴契爾主義的數字災難,但這個階段的佛瑞爾斯已經成為情感流動的大師,一度像紀錄片的導演一樣,然後又像下一個《萬花嬉春》中的史丹利‧杜寧和金‧凱利。

309
在史蒂芬‧佛瑞爾斯把庫瑞希反柴契爾的劇本拍成優雅的《豪華洗衣店》中,丹尼爾戴路易斯扮演法西斯主義者強尼,哥登瓦內柯則扮演歐瑪。英國,1985年。

文學評論家喬治史坦納即認為,在人類歷史上受盡暴君壓迫的時代,經常也是藝術發展最繁榮的時代。1980年代的英國仍然較世界上其他大部分國家更為自由,但是,他們對政治的恐懼,卻對某一些電影工作者帶來了刺激。德瑞克‧賈曼即是從《塞巴斯汀》的古典世界變成《英倫末日》(*The Last of England*, 英國, 1987),在片中暗示他的祖國正在經歷一場天啟。他暫時放棄了35毫米的拍攝,因為他結合了超V-8影機、錄影帶、慢動作、分層圖像和複雜的現代主義配樂,拍攝了一場痛苦的異性戀婚禮,無家可歸和飢餓的人們,以及一名士兵和一名裸體男子,在一面英國國旗上巫山雲雨(圖287,見390頁)。

威爾斯出生的導演彼得‧格林納威深富實驗精神。電影史上很少有導演比他更徹底地發明了自己的模式。儘管他幾乎在他的所有電影中都遵循了前衛電影拒絕傳統說故事的做法,但當他在其中建立數字、字母或分類系統時,他跨越了所有界限。他的第三部電影《一加二的故事》(*A Zed & Two Noughts*, 英國-荷蘭, 1985)把一個女人Alba的女兒Beta按字母順序排列的動物列表交織在一起,為了對稱,在她失去一隻腳之後,將第二隻腳也截肢。《淹死老公》

（*Drowning by Numbers*, 英國, 1988）從100開始計數，然後向下計數。以這種方式，智力主宰了他作品的故事元素，以其優越的秩序來壓制它們。他的作品雖然參差不齊，卻是獨一無二的，而且可以理解為他試圖說明他的觀點，即我們「還沒有看過任何電影。我想我們已經看了一百年的插圖文字。」拍攝亞倫・雷奈的《去年在馬倫巴》的攝影師沙夏・維耶尼對他說：「你不是導演，你是彼得・格林納威。」

　　莎莉・波特也一樣。作為一名編舞家和音樂家，她的處女作《淘金者》（*The Gold Diggers*, 英國, 1983）由茱莉・克里斯蒂主演，在育空地區和劇院舞台上都有視覺效果，並神秘地挑戰了英國觀眾每天晚上在電視上看到的瑪格麗特・柴契爾對女性的保守觀念。

310
在《遙遠的聲音》中，泰倫斯・戴維斯將自己兒童時代的痛苦經驗昇華，轉化成一系列優美雅致的流動畫面。英國，1988年。

　　1980年代最後一位重要的英國導演是泰倫斯・戴維斯，他的電影在構思上與彼得・格林納威同樣一絲不苟，但是具有相反的效果。在拍了三部陰鬱悲涼的短片之後[8]，編寫和執導《遙遠的聲音》（*Distant Voices, Still Lives*, 英國, 1988）得到巨大的回響。電影場景發生在他的家鄉——1950年代的利物浦，主題則是探討勞工階級的家庭，殘暴不仁的父親不時對家人施虐。這部電影是以倒敘的結構敘述，內容帶有自傳色彩，泰倫斯・戴維斯在片中娓娓道來，訴說自己兒時的困苦遭遇。這種過去使得時空距離顯得更為遙不可及。幾乎每一個痛苦的鏡頭都經過完美的處理，細緻的畫面和燈光照明（由威廉・迪夫和派區克・

杜瓦爾設計）（圖310），優異的升降鏡頭帶有好萊塢或寶萊塢音樂片那種雅致甚至喜悅的氣氛。泰倫斯‧戴維斯經常提到《春意綿綿》（*Young at Heart*, 美國, 1954）片子結尾的升降鏡頭，當某個女兒的丈夫自殺之後，攝影機從房子的外面慢慢升起，然後，從窗戶滑向屋內（圖311）是電影中一個完美的時刻，即理察‧戴爾所謂的描繪一種天堂或烏托邦（見357頁）。在他自己的作品中，這種鏡頭變成呈現嚴肅感情的主要手法。像馬丁‧史科西斯早期的作品，《遙遠的聲音》透過美學的手法，挖掘深埋在記憶中的經驗，為導演和觀眾帶來了醫療的作用。以表現美感將人間的醜惡加以轉化。正如阿莫多瓦的電影，泰倫斯‧戴維斯也透過劇中女性角色，來表現抒情的時刻。自從1950年代晚期以後，英國電影也對英國社會那種五花八門的階級分野表示興趣。而在對喜歡看電影的都會勞動者的描繪，沒有人表現得比泰倫斯‧戴維斯更為突出。

澳洲和加拿大的新銳導演

澳洲導演喬治‧米勒生於新南威爾斯，在執導電影之前是一位醫生，1970年代末期，他拍了一部低成本的科幻電影《衝鋒飛車隊》（*Mad Max*, 澳洲, 1979），內容帶有末世意味，把自己在病房中的經驗9全部注入到電影中，在他的寢室剪輯，推出之後創下當時澳洲最高的票房紀錄，甚至比《星際大戰》更受澳洲觀眾的歡迎。《衝鋒飛車隊》和《衝鋒飛車隊第二集》（*Mad Max 2 The Road Warrior*, 澳洲, 1981）描繪在未來世界中的一個好警察麥斯‧洛克坦斯基（梅爾‧吉伯遜飾），當時治安惡化，人民生命不時遭到公路惡棍和不男不女的癮君子的威脅與恐嚇，且這些人神通廣大，透過不當的手段逃避法律制裁。這一部傑出的B型電影，後來情節發展到警察的太太和小孩遭到歹徒殘酷的謀殺，結果吉伯遜開始展開瘋狂的報仇。喬治‧米勒

單純的思想，帶有雷根時代美國共和黨那種黑白分明的社會觀，至於他的男性觀點則純粹是《第一滴血第二集》的翻版，這兩部電影在類型上雖然與受到錄影帶影響的西方新電影具有相似之處，卻拍得極為生動感人。當吉伯遜的孩子被殺害，我們只看到他（或她，看不出真正的性別）的鞋子在空中飄揚。在第二集喬治・米勒製作出一些有史以來最激動人心的追逐鏡頭。吉伯遜現在是一個漂流的孤獨者，汽油短缺，他和一群善良的人保護著一家煉油廠，但各式各樣沙漠老鼠駕駛著設計複雜的高速車輛（圖312），急需燃料，開始發動攻擊。1900年代首次建立的電影追逐模式，被這些鏡頭活躍了起來，米勒將在2015年重新製作瘋狂麥斯的場景，再度獲得普遍的讚譽（見496頁）。第一部由原住民導演布賴恩・賽倫執導的電影《金達莉女士》（Jindalee Lady，澳洲，1992），要等到下個十年才會出現。

312
喬治・米勒運用廣角鏡頭和巴洛克的車子設計，製作了《衝鋒飛車隊第二集》鮮明生動、瘋狂的經驗。澳洲，1981年。

　　加拿大電影對1980年代的保守主義採取了較不同的態度，這或許不足為奇。事實上，在電影史上，加拿大製作的電影第一次獲得國際性的讚譽。其中最著名的首推大衛・柯南伯格，他是多倫多的知識分子，研究文學，推出一系列關於大自然怪誕的隱喻電影。像英國的彼得・格林納威，他對人的身體在敗壞或被侵入時的反應很有興趣，這種現象變成一群探索西方社會焦慮的導演的中心。當時有些論者稱這一趨勢為「身體恐怖片」，認為這是社會對生病的恐懼以及對AIDS的敏感，害怕與他人身體接觸造成的。「從疾病的角度看電影」是他對以人為觀點的傳統的徹底顛覆：「你會明白為什麼他們會全力對抗所有的威脅。這些都是腦力遊戲，但它們也有與情感相關的部分。」[10]他的第十部電影《變蠅人》（The Fly，美國，1986）即明顯帶有這一種觀點。它是由一部1958年出品、同名的科幻電影重拍而成的，只是在新版中卻顛覆原作的價值觀，賦予故事一種正面的解放意涵，在新版電影中，主角是一位科學家傑夫・高布倫，他體內的生化組織在無意中與一隻蒼蠅結合為一，當牠飛進一艘自己

311
左頁：泰倫斯・戴維斯運用好萊塢溫馨感人、家庭價值的樂觀主義和推移鏡頭，表現出類似這種如夢似幻的氣氛，與事件的悲情正好形成強烈的對比。哥登・道格拉斯執導的《春意綿綿》，美國，1954年。

所設計的吊艙中，它會把牠的身體傳送到外太空。新的結合體比平常人更具威力、更具性能力。在柯南伯格著名的電影中，場景空間都非常小，裡面只有用到少數幾個演員，儘管是美國製片廠的作品。這一部也不例外（圖313）。基本上，裡面只有兩個角色，在一個像地窖一樣的房間，空氣中充滿灰塵。只有音樂帶有史詩的壯闊。其幽閉的氣氛令人想到波蘭斯基的電影，但是，柯南伯格所描繪的人喪失了他的人性、變得像蒼蠅一樣，卻是一部樂觀主義的作品。

本片在1980年代中期發行，大部份人都把它當成一部與AIDS有關的電影。事實上，導演想要表現的是高布倫在一個他所愛的女人面前老化的景象（雖然高布倫愛上她，她卻對他的長相退避三舍）。他說：「我們都得了病，一種來日無多的疾病。」這句話可以解釋為什麼這部電影會如此動人。在原來的電影腳本中，變蠅人喪失說話的能力。大衛·柯南伯格把這個情節加以修改，讓高布倫可以訴說自己的血肉一片片腐化時的感覺。

313
在大衛·柯南伯格的《變蠅人》中，高布倫怪誕不經的變形對老化的問題做了極為動人的諷喻。美國，1986年。

《錄影帶謀殺案》（Videodrome, 加拿大, 1983）是1980年代最早探索想像力的電影之一，而不僅僅是借用新錄影帶文化的美學。它是關於一種名為Videodrome的神秘電視信號，能使觀者的心智和身體產生變形。大衛·柯南伯格說這個構想來自他自己小時候晚上看電視的經驗。正如他所說：他以自己慣常的「未經審查」的方式寫劇本，讓他所有的幻想都在書頁上發揮作用。

「初稿應該畫三個大叉叉」，但是，即使留下來的，也令人不安，有時甚至是荒謬的；大衛·柯南伯格當時承認被性暴力的影像所吸引。一位加拿大政客組織了反對它的糾察隊，隨後進行了一場政治辯論。人們說，如果大衛·柯南伯格意在展示錄影帶信號有多麼危險，豈不是落入一直想要加強審查制度的右派政客的利用？而這不正是他所一直在反對的？

令這部影片的反對者感到困擾的是：柯南伯格使用了納稅人的錢，來展示性和幻想如何滲透到日常生活中。一天晚上，詹姆士‧伍德所飾演的角色看到黛博拉‧哈瑞飾演的角色用香煙燃燒自己，第二天他幾乎無法集中精神吃午餐，因為和他在一起的女人點了一支煙。他被它的色情力量迷住了。大衛‧柯南伯格將這種色情誘惑力，進一步完美地呈現在《超速性追緝》（*Crash*，加拿

大，1996）中，這部帶有夢幻色彩的電影是從J‧G‧巴拉德的一本小說改編的。在《錄影帶謀殺案》引發性幻想的是電視螢光幕，而在《超速性追緝》中則變成車輛和傷痕。

　　在1980年代重要的加拿大導演中，丹尼斯‧阿肯德是個社會反諷者，他的電影帶有尚‧雷諾批判的傳統。年紀比柯南伯格大兩歲，1941年生於法語區的魁北克，阿肯德在1970年代製作了紀實片和劇情電影，但是他第一部獲得國際成功的出色電影是《美利堅帝國淪亡記》（*Le Déclin de l'empire Américain*，加拿

314
大衛.柯南伯格長期以來對人類身體的演變深感興趣，在他的電影中，經常描繪人類身體的變形。例如在《錄影帶謀殺案》中，詹姆士伍德的身體與電視、錄影機結合為一體，充分表現出1980年代的焦慮。加拿大，1983年。

大，1986），片名帶有強烈的挑釁意味。片中交互穿插一群男性歷史教授，聚在一起高談自己的性生活，而他們的太太則在談她們的性生活。這是一部迷人的劇本，意圖揭露人性的偽善。十七年之後，大部份演員又在《老爸的單程車票》（*Les Invasions Barbares*, 加拿大，2003）重聚，因為其中一位正瀕臨死亡。這是一部少見的喜劇，試圖以清晰冷靜探討中產階級的愛戀情仇。此外，阿肯德對知識分子和激進分子的尊重，不管是在1980年代中期、或在新世紀都一樣不尋常。

　　阿肯德的《蒙特婁的耶穌》（*Jésus de Montréal*, 加拿大，1989）甚至造成更大的衝擊。一位牧師聘請一個居無定所的年輕演員（洛泰爾·布魯托飾）在蒙特婁一年一度的受難劇中扮演耶穌，劇情描繪布魯托深入探索基督的生平，是尋找敘事形式的智力過程。結果是對聖經故事的徹底重新解釋，觀眾喜愛這種戲劇性的實驗，卻引發教會的震驚。再次地，衛道偽善群起攻之，嚴酷的社會批判接踵而來。一些演員在劇中引用色情電影的對話。在戲劇製作過程中，布魯托的角色因警察突襲受到了腦震盪，開始認為他自己就是耶穌基督。

1980年代豐收：中國、台灣、蘇聯、東歐和非洲電影的黃金時代

　　其他非英語系國家的電影製作，相較於加拿大電影的發展可說有過之而無不及。在徐克復興了香港商業電影的同一年，中國大陸一部更有詩意的電影預示著中國電影製作的新時代。多年未見這種現象。毛澤東的文化大革命迫使中國的主要電影機構——北京電影學院從1966到1976年關閉。在電影學校中，北京電影學院極為特殊，它在學生畢業之後，才會招收新的學生，因此，它過去幾年只培訓了少數幾位導演。在學校關門時，最後一批畢業生被稱作是第四代導演。1978年，北京電影學院在關閉了十年之後再度招收學生。1982年，日後聞名中外的「第五代導演」也從學院畢業。1984年，他們推出了第一部電影《黃土地》。

這部電影完全不帶西方電影模式。以1930年代末期為背景，故事描繪一位共產黨解放軍（按：其實應該是國民黨軍人）遠至山西的窮鄉僻壤研究民歌。他住在一戶農家，這家人仍然祭天拜神，祈求老天爺能讓他們有好收成。農人和他的兩個小孩對外地人原本充滿戒心，但是日久生情，漸對他產生好感，尤其是有著美麗歌喉的十四歲女兒。然而，這些人與人之間的聯繫無法在共產主義和鄉村傳統之間的緊張關係中倖存下來，悲劇接踵而至。

導演陳凱歌和攝影指導張藝謀（後來也成為一位成功的導演）使用中國傳統繪畫描繪這個發生在窮鄉僻壤的故事。鏡頭大部份都非常開闊。人的身體並不是構圖的中心要素。畫面中，空間和風景與人具有相同的重要性。與1950年代製作的美國西部片非常接近。

《黃土地》的創作風格，帶有中國道家的哲學韻味。與毛主義不同——毛主義描繪了善良的受害工人與不良的剝削老闆和工業管理者之間的明顯道德對立；也不像儒家那樣男尊女卑；道家在哲學上更具相對性，更不明確。道德上，善良裡面隱含邪惡，反之亦然。對它而言，女性是一種美德，而對藝術家來說，至關重要的是虛無。

《黃土地》的故事和風格顯示出此類的思想。舉例來說，透過士兵和農夫女兒之間的關係，本片讚揚毛主義解放婦女，但因為它的道德簡化而譴責它。更抽象的是，透過攝影機向天空或向下傾斜，陳和張經常不太顧慮對西方攝影構圖而言相當重要的透視消失點（圖315）。至少在主題上，這些想法是第五代的其他電影所共同具有的。陳凱歌的《孩子王》（中國，1987）則是一部反大男人主義的電影，故事裡一位老師在上課時，教他的學生要為自身著想，拋棄毛澤東主義那種非黑即白的僵化觀念。在其他的電影中，也運用《黃土地》中的攝影風格，在畫面中表現留白的空間。

除了這些電影的內在品質外，新運動的動人之處在於他們如何設法克服近代中國政治史的痛苦錯位，以找到該國融合傳統和現代身份的最佳部分的人性。而除了道家的精神外，《黃土地》的人道主義精神還有一個電影先例——大多數電影史學家早已忘記了這一先例。陳凱歌的這部電影讓人想起近半個世紀前一部偉大的中國電影：袁牧之的《馬路天使》（1937），裡面一位年

315
陳凱歌在《黃土地》中，透過寬廣的鏡頭、開闊開放的畫面布局，呈現出原創性的電影視景。中國，1984年。

輕的小號手愛上了一位滿洲的小酒館歌手。《黃土地》試圖把傳統價值觀與共產主義價值觀結合起來，並沒有反映在該國的政權中。陳凱歌的電影上映五年後，當他人在美國休三年假時，天安門廣場發生了大屠殺。

就在1895年電影誕生之際，中國東南沿海的島嶼台灣，被中國割讓給日本。在1945年之前，它屬於日本，1949年被流亡的中國國民黨接收，此後一直獨立於中國大陸之外。在1970年代，台灣的電影製作呈現分散的狀態，大都是動作片的天下，但和大陸一樣，它在1980年代開花。1982年成立了一個電影節和檔案館，在這些建設的刺激下，出現了一種更具哲學性和更少商業性的電影製作概念。楊德昌和侯孝賢是其中兩位主要旗手，相較之下，侯孝賢顯得更為出色。

在他1980年代所製作的十部電影中，《悲情城市》（台灣，1989）或許是最具啟發性的一部。它以1945至1949年之間關鍵的四年為背景，用林氏家族為鏡頭，描繪島上生活的複雜性和現代台灣民族的誕生。例如，四兄弟中的大哥，把一家日本茶室改裝成小上海酒店。侯孝賢的家庭在1948年從中國大陸移民到台灣，這一部電影，就像他大多數的電影一樣，都帶有自傳色彩。

立即引人注目的是：像泰倫斯‧戴維斯的《遙遠的聲音》一樣，它使用長鏡頭來表達這種記憶。然而，與泰倫斯‧戴維斯不同的是，侯孝賢所拍的這種鏡頭通常是靜態的。電影片長158分鐘，只包括222個鏡頭，也就是說，每個鏡頭的平均長度是43秒鐘，甚至比1930年代日本的溝口健二的還要長。這種效果，與徐克在香港引進美國式的拍攝手法和剪輯技術的動態風格，顯得大異其趣。侯孝賢的電影是對過去的沉思渴望，而且，正如他所說：「銀幕裡的長鏡頭具有某種張力」[11]。雖然《奪魂索》（見196頁）時的希區考克，對這種說詞必然會深表贊同，但侯孝賢在這裡指的並不是敘事懸念或恐懼的問題。相

反地,他電影的張力在於它們能夠以如此嚴謹、精巧的正式結構,涵蓋1950和1960年代台灣農村的複雜肖像。可怕的是結構會倒塌。這種嚴謹的例子之一是侯孝賢在《悲情城市》裡,某些地方拍攝的一貫性。片中的二哥從征戰歸來,出現精神問題後,在當地醫院接受治療。正如其他影評人指出的那樣[12]:他每次回到醫院時,侯孝賢都從完全相同的鏡頭角度拍攝,沒有變化、沒有反轉或替代。在侯孝賢的電影精簡的概念中,只運用一種方式,拍攝一個地方。或者,更確切地說:由於這些是關於記憶的電影,地點與浮現在記憶中的地方影像都是相同的東西。

侯孝賢選擇以這種輕描淡寫的方式拍攝,事實上是受到小津安二郎作品很大的影響。侯孝賢欽佩的不只是日本大師形式的嚴謹,對他的作品蘊涵的安靜哲學更是心儀。像小津安二郎一樣,侯孝賢鮮少使用特寫鏡頭,也很少移動攝影機。對侯孝賢來說──再次以《悲情城市》醫院中的鏡頭為例──他對空間的處理,與1980年代大部份導演的處理方式大不相同,並不以快動作吸引人的注目。反之,就像小津安二郎一樣,散發出沉靜均衡的冥思[13]。這一點也把侯孝賢塑造成現代電影中一位偉大的古典主義者。為了對他心目中的大師表示敬意,這位台灣導演在他後來的電影《好男好女》(台灣,1995)中,特別在電視機上播映了一段小津安二郎的《晚春》(日本,1949)。

在1985年蘇聯任命主張現代化的戈巴契夫擔任共產黨總書記,引領了新的開放精神。同年,五十一歲的前工程系學生

316
侯孝賢的《悲情城市》描繪現代台灣誕生的故事,其中沉靜的鏡頭,受到小津安二郎的影響。台灣,1989年。

伊蘭・克林莫夫(他看過許多之前被當局查禁的電影)推出《圍觀》(*Idi i Smotri*, 蘇聯, 1985),這是一部關於1943年一名白俄羅斯少年目睹納粹對他的國家和村莊所做暴行的傑作。它使用令人窒息的聲音來代表耳鳴;當男孩穿越荒涼的風景時,瞥見成堆的裸體屍體;它描繪了他試圖透過把頭強行伸入濕漉漉的泥土來自殺(圖317),日積月累的恐懼,讓他的頭髮令人難以置信地變

白了。《圍觀》將自己稱為有史以來最偉大的戰爭電影之一。

　　蘇聯境內也爆發了一個慘絕人寰的大悲劇。隔年車諾比核電廠發生大爆炸，輻射線散佈到世界各地。兩年之後，在1988年，超過十萬人在亞美尼亞地震中喪生。在戈巴契夫的改革政策的支持下，當伊蘭・克林莫夫被任命為蘇聯電影協會的秘書長，他立即發布開放過去被禁演的電影。隨後幾年，一個電影寶庫被打開了。其中，由喬治亞導演坦吉・阿布拉茲執導的《懺悔》（*Pokjanide*, 蘇聯, 1984, 1987發行）不僅對蘇聯電影造成最直接的影響，更激發出巨大的變革。它描繪一個小鎮市長死後被埋在一個墓園中，一位當地婦女對他在史達林時代所犯下的罪行恨之入骨，於是費盡心機把他的屍體挖出來（圖318）。電影是坦吉・阿布拉茲根據一個真實的故事拍成的，後來他說：「有一個清白的民眾被陷害關進牢房，終於被釋放……當他返回闊別多年的家鄉，卻發現陷害他的人已躺在墓中入土為安。他打開棺木，將屍體拉出來靠在牆壁上。他不甘心讓陷害他的人在安靜的墓中休息。從這個可嘆的事實中，顯現出，我們也可以透過這種方式，來顯現整個世代、整個紀元的悲劇。」[14]後來當選喬治亞總統的愛德華・謝瓦納茲建議戈巴契夫看這部電影，戈巴契夫看完之後深受刺激，批准它公開上映，有數百萬民眾觀看。過去從來沒有一部電影像《懺悔》這樣，引發了一個國家對自己恐怖的過去辯論。在被束之高閣的電影中，有些比《懺悔》被監禁得更久，最後終於解禁。例如琪拉・慕拉托娃的《短暫集會》（*Short Meetings*, 1967）和《漫長的告別》（見309頁）。這些電影的出現，不僅讓她得到1970年代偉大導演的殊榮，進而也得以推出新作，探討一些禁忌性的題材，如環境污染、吸毒和愛滋病的問題。

　　回到東歐的共產主義國家，這些事件受到密切關注。在匈牙利，沙寶・伊斯特凡從1960年代中期開始把法國新浪潮風格元素與政治主題相結合。《梅菲斯

317
在伊蘭・克林莫夫的名作《圍觀》中，男孩因目擊納粹殘酷的暴行，受到震撼而頭髮頓時變白。本片透過刺耳的聲音表現主角的耳鳴，成功的效果在影史上極為少見；攝影師透過綠灰色調以及正面取鏡製作出傑出的影像；主角表演的投入，在少年演員中也極為罕見。蘇聯，1985年。

特》（*Mephisto*, 匈牙利, 1981）裡，他將注意力轉向戰爭期間的德國，以及一位與納粹妥協的著名左翼演員的性格。這部電影在國際上獲得好評。同樣在匈牙利，導演米克洛・楊秋（見304-305頁）的前妻瑪塔・梅斯薩羅斯也推出她的電影三部曲：《給女兒的日記》（*Náplo gyermekeimnek*, 1982）、《給愛人的日記》（*Náplo szerelmeimnet*, 1987）和《給雙親的日記》（*Náplo apámnak, anyámnak*, 1990），這不僅是這個國家十年來最偉大的電影代表，而且是關於生活在史達林陰影下的女性的最好的電影。

很少有電影工作者能像亞力山大・杜甫仁科或尚・維果，把電影媒體發展成深具創新的風味，但是1970年代波蘭卻出現了一位這種罕見的導演。奇士勞斯基1941年生於華沙，就讀過知名的洛茲電影學校，1970年代早期製作紀錄片，並在所謂「道德動亂的電影」運動中成為最出色的人物；這個運動是1976年由安德烈・華伊達的《大理石男人》（*Man of Marble*）打開序幕的。在幾部劇情片之後，他推出成名作《十誡》（*The Dekalog*, 1998）：十部以十誡為主題的一小時電影，透過說「數百萬人為了這些理想而死」來證明這一點。[15]所有人都圍繞著同一幢公寓，導演說：「這是華沙最美麗的住宅區……看起來很糟糕，所以你可以想像其他人是什麼樣子」[16]，每一部探索一項聖經禁令。然而，沒有一個字面上是這樣。相反地，這些電影就像寓言，利用命運的逆轉、家庭禁忌、社會不安和一個可能象徵著死亡的年輕人的反覆出現，探索現代波蘭生活中的人類價值觀。

這十部片中，有兩部後來被拍成長片，其中之一《殺人影片》（*Krótki Film O Zabijaniu*, 波蘭, 1988）成為奇士勞斯基迄今最優秀的作品。一個事事不如意的青少年殺死一個討人嫌的計程車司機，在法院為他辯護的是一個樂觀的新進律師，最後他被判處吊刑。這兩個死亡場景是有史以來最令人痛苦的場景

之一。攝影師斯拉沃米爾‧埃迪扎克運用曝光不足並使用深綠色濾鏡，彷彿上帝的光芒已經拋棄了地球（圖319）。計程車司機的死相非常狼狽；這個學生在被吊死時，則嚇得屁滾尿流。

　　1990年代初期，奇士勞斯基根據法國國旗的顏色以及法國大革命的三個理想：自由、平等、博愛，製作了《藍》、《白》、《紅》三部曲（*Trois*

319
克利斯托夫‧奇士勞斯基的《殺人影片》帶有希區考克與伊蘭‧克林莫夫的特色，其中殺人的畫面看起來殘酷不仁，令人不忍卒睹。波蘭，1988年。

Coleurs: Bleu, Blanc, Rouge）。《藍色情挑》（*Bleu*, 法國-波蘭-瑞士, 1992）講述一個年輕妻子喪偶的故事，她的作曲家丈夫死於車禍，拐彎抹角地探討自由的主題。她的悲痛是如此巨大，以至於她有時會變得一片空白，有時她——以及電影銀幕——都蒙上一層藍光（圖320）；仍是由斯拉沃米爾‧埃迪扎克掌鏡。在過去的電影裡，偶爾也使用紅色濾鏡來表現憤怒或狂暴的情緒，例如麥克‧鮑威爾和艾默力‧普瑞斯伯格的《黑水仙》（*Black Narcissus*, 英國, 1948）。這裡，在美國攝影師開始使用源自音樂錄影帶、只為使圖像更時尚的彩色光的十年中，這種效果有力地代表了她的意識喪失。整部電影，以及在最後勝利的蒙太奇中，極端特寫和超廣角鏡頭扭曲了寡婦和其他角色生活中的親密時

刻。我們聽見她與丈夫共同撰寫的音樂，一個聲音唱道：

雖然我用人和天使的語言說話，

而沒有施捨，我變成了

響亮的銅管，或叮噹作響的鈸。

雖然我有預言的天賦

也了解所有的奧秘和所有的知識，

而且雖然我全心全意

使我能移山，

若沒有了施捨，我什麼都不是。

看著我。 我活著嗎？

不，但我認識了愛。

當我們聽到〈保羅書〉的最後幾行時，《藍色情挑》中的寡婦哭了。她已從悲傷的痛苦中解脫出來。

到目前為止，在1980年代電影的故事中，只吸納了錄影帶時代美學、巨型電影院、零星的異議和創新。然而，有一個大陸，完全背道而馳，那就是非洲。至少在撒哈拉沙漠以南的國家，1970年代突破性的發展相對地導致一批創新的電影製作。然而，新的時代並未帶來經濟上的自給自足。反之，在1980年代，非洲國家的經濟幾乎受到國際貨幣基金會的控制。他們的貨幣價值跌了一點五倍。這種現象也對電影製作產生戲劇性的效果。製作人發現他們的預算與從前相較，平均只能購買二十分之一的電影底片。他們再也負擔不起在其他國家的高級剪輯室中剪輯和完成電影的聲音了。相反地，為了仍然保持高標準，他們不得不與這些國家建立合作生產關係，從而放棄他們對電影成品的完全所有權。

無論如何，這種狀況並沒有阻礙非洲電影語言的日益成熟。《尊嚴》（Jom，塞內加爾，1981）是與德國ZDF電視公司聯合製作，但比之前的任何非洲電影都更把「吟遊詩人」這種數百年來口頭講故事的傳統，改編為電影媒介。本片中，吟遊詩人講述了一位當地王子殺死一名法國殖民管理者，然後自殺而不是面對殖民司法的故事，並將這個過去的事件與現在發生的罷工事件相

320
在「紅、藍、白」三部曲中的
《藍色情挑》中，奇士勞斯基
透過新的表現手法，顯現出女
主角茱莉（茱麗葉畢諾許飾）
的意識陷入迷惘狀態、又再
度清醒的過程。法國-波蘭-瑞
士，1992年。

連結，其中相同的主題是「有尊嚴的抵抗」。 "Jom" 這個字本身是尊嚴或尊敬的意思。在電影最後的部份，吟遊詩人唱了一首團結與和解的傳統歌曲。導演Ababacar Samb-Makharam在他的製作筆記中曾提到，口述故事的技術也為「畫家、作家、史學家、電影工作者、檔案工作者、說書者和音樂家，提供無窮

儘管非洲在1980年代經濟上非常困難，非洲的黑人導演卻也製作了一些優秀的電影。《尊嚴》使用口述的敘事技術，探討尊嚴和抵抗的問題。塞內加爾，1981年。

的資源，讓他們得以盡情地發揮自己的想像力。」[17]在這裡，電影的形式原則上並不是從不同風格的典範中吸取靈感，而是從豐富的文化和哲學題材中開發資源。

與《尊嚴》同年，馬利的導演索伊曼·西塞繼《工作》之後，推出得獎作品《狂風》（Finyé, 馬利, 1981）。《尊嚴》在非洲電影精心注入了吟遊詩人的角色，而《狂風》則帶來一種新的精神關懷。電影一開始，即以字幕打出：「狂風吹醒了人的思想」，透過精簡的影像暗示出精神性的空虛，是造成西非整

個社會問題的根源——政治軍事的腐化、青年失卻理想、無情無義和女人地位的不確定。片中有個鏡頭，一位老人對著一棵盤根錯節的老樹說：「天色漸暗了……知識和神聖感也離我們日遠。」費里德·布格迪爾在他的記錄片《非洲電影二十週年》（*Caméra Afrique*, 突尼西亞, 1983）中提到說：「在非洲重塑自己影像的進程中，這是一個深具意義的鏡頭。」[18]索伊曼·西塞在1987年推出的《靈光》（*Yeelen*, 1987）也是一部具有相同力量和美感的電影。

當第一代的開拓者，如烏斯芒·桑貝納和狄奧普·曼貝提直接探討殖民主義的歷史和後殖民主義的現實，1980年代，新一代的非洲黑人電影工作者則自前殖民時期尋找創作的主題。1982年，瑞斯頓·卡波瑞在布吉那法索製作了《上帝的禮物》（Wend Kunni），這是布吉那法索製作的第一部電影，與二十年前伊朗法讓·法洛克查德的《黑色房屋》同樣的幸運。他對殖民主義時代的探索，甚至比《尊嚴》或《狂風》更具影響力。故事描繪一位失去說話能力的小孩子，被原生家庭遺棄，而被整個村莊所收養，主題強調前殖民時代感人的人性價值。小男孩由非職業演員扮演，當他在村莊發現一個死人的屍體被掛在樹上時，因受驚嚇而恢復了語言能力。他開始逐漸講出隱藏在心中悲愴痛苦的往事。令當時許多電影工作者訝異以及深受影響的是，瑞斯頓·卡波瑞使用倒敘的手法和故事中的故事結構來提問：「什麼已經從我們的記憶中抹去？」其中使用傳統故事的格式並避開具體參考歷史時間。

到了1980年代中期，在象牙海岸也製作了一部風格極為大膽的電影《女人的容顏》（*Les Visages de femmes*, 1985）。這部由德西雷·埃卡雷執導的電影，以長達整整十分鐘的生動歌舞場景開始，向我們介紹了影片取景地盧普的人們。接下來，電影即分成兩部份，第一個故事發生在一個農家，愛時髦的Kouassi從城市返家，與他哥哥的太太N'Guessan打情罵俏，後來在森林河邊與她發生性關係。第二個故事宣揚男女平等，一個充滿幹勁的城市婦女試圖得到銀行貸款，發展燻魚製作的生意。第一個故事是在1973年拍攝，第二個故事則是在1983年；第一個故事充滿戲劇性和色情，第二個故事則深具嘲諷。曾在巴黎學習電影製作的埃卡雷將這些不同的材料組合成一個統一的整體，在第一個故事中對話和音樂敘述之間進行了切換，例如，當妻子和兄弟談論去安靜的地方時。片刻對話後，每一個角色都離去之時，當地婦女苦笑唱道：

於是他們各自別離
Kouassi回到自己的村莊
N'Guessan回到娘家。

但是，兩個村莊卻相距不
遠。

相隔不到一哩路，他們說。

而大部份的時間，她都在
Kouassi的懷中。

她的丈夫也有所聞。

西非的電影製作中心——布
吉那法索，一位前表演經紀人和
劇場製作人穆罕默德阿比得·宏
都，變成1980年代非洲最激進的
導演。在復興第三電影的政治語
言和思想的貢獻上，他比其他的
評論者更具號召力（見371-372
頁），他寫道：「三百年來，
基於歷史情勢……，很多人被
迷惑，以為殖民者是優秀的人
種……像這種意識形態，在最近
二十年依然未被根除……我希望
在我的電影中，對非洲黑人和海
外黑人所面臨的迫切的問題提出

322
瑞斯頓·卡波瑞的《上帝的
禮物》與許多非洲黑人電影
相同，探索殖民主義的歷
史，使用複雜的時間結構。
布吉那法索，1982年。

解釋。」[19]

在這十年中，憤怒的非洲電影也試著為這些問題提出解釋。烏斯芒·桑貝
納在《喔！太陽》（Soleil O, 茅利塔尼亞, 1970）與他的第一部電影中對種族歧
視和殖民主義的問題提出突破性的探索，發出深具原創性的抗議之聲。除此之
外，《莎拉歐妮雅》（Sarraounia, 法國-布吉那法索, 1986）也帶有這種怒吼之
聲，根據史學家Frank Ukidike的說法，《莎拉歐妮雅》是「非洲電影中的一個
新里程碑，深具創造性、專業精神和服務貢獻。」[20]電影的片名是十九世紀中

非尼日地區一個皇后的名字，這位皇后從小便被訓練成一個女戰士（圖323）。在二十世紀早期，她的故事還經常被口述史學家所傳誦。在阿比得·宏都的電影中，她被描繪成一位激勵人心的奇女子。她的村莊在遭受法國人的侵略之後，由女演員阿玉凱妲扮演的莎拉歐妮雅號召村民起來反抗，這個單一鏡頭是以360度的推拉鏡頭拍攝的。除此之外，在闡釋第三電影的創作策略時，他說他要去掉「敘事性和心理上的機制」，他挖苦地叫做「傳統編劇法」。雖然他有沒有完全達成這相反的目標尚待驗證，但是他的成就卻不容置疑。

眾多新的非洲電影製片人中，最年輕的一位是布吉納法索的伊德里薩·烏埃德拉奧戈。像烏斯芒·桑貝納和其他人一樣，他也曾在莫斯科求學，然後推出第一部電影《選擇》（*Yam Daabo,* 1987），接著又製作了備受讚譽的《祖母》（*Yaaba,* 1989）和《蒂賴》（*Tilaï,* 1990）。其中第二部，是關於一位老婦人的故事，老婦人因被控告具有邪惡力量，而被送進療養院治療，在那裡，她遇到了兩個對她極為友善的小孩子，他們叫她為祖母。這是一部豐富又複雜的電影，風格與《上帝的禮物》接近，與《莎拉歐妮雅》則大異其趣，由此，也十足顯現出非洲電影正處於最活躍的十年。

這也是西方雅痞風行的時期，在美國和印度電影中，充斥著大男人主義的思想，巨型電影院在美國開始風行，並以好萊塢所說的1989年「重磅之夏」告終。史蒂芬·史匹柏的《聖戰奇兵》（*Indiana Jones and the Last Crusade*）、提姆·波頓的《蝙蝠俠》、艾凡·瑞特曼的《魔鬼剋星第二集》（*Ghostbusters II*）、李察·唐納的《致命武器II》（*Lethal Weapon II*）等，這些電影光在美國票房收入就超過十億美元，在電影史上是前所未見的盛況。在這些電影中有一部，從其製作的型態上即可看到未來十年的變化。《蝙蝠俠》是由華納電影公司製作的。在六十年前創立的八大電影公司中，華納是現存七個好萊塢片廠之一[21]。但是哈利、亞伯特、山姆和傑克·華納幾乎不會意識到他們的家族企業變成什麼面貌。1989年，它與時代出版公司合併，成立時代華納公司。時代公司擁有DC Comics的經營權，《蝙蝠俠》的漫畫即是由這家公司出版的。電影公司與出版體結合拍攝，加上商品販售超過十億，差不多是電影本身的票房收入的四倍。二十一世紀，DC擴展宇宙包括派蒂·珍金斯的《神力女超人》（*Wonder Woman,* 2017）和溫子仁的《水行俠》（*Aquaman,* 2018）。

323
在穆罕默德·宏都創造性的《
莎拉歐妮雅》中，阿玉凱姐扮
演一位十九世紀中非地區的皇
后。法國-布吉那法索，1986
年。

縱使如此，電影的合作並不是每一個地方都是這樣。在世界上某些地區，
電影依然是哲學家、藝術家和演藝人員的媒體。下一章我們會繼續談到在1990
年代電影公司進一步的合作，但在這十年末期，一種新型的電影製作方式在銀
幕中爆發，開啟了革命性新的典範和思想。

註釋：

1. 大衛·丹拜在《紐約客》雜誌，1989年6月26日，第52-54頁。6月26日,頁52-54。

2. 大衛·林區與本書作者的訪談，見2000年BBC節目《一幕接著一幕》。

3. 同上。

4. 同上。

5. 由電影工作者如達利歐·阿基多、馬里奧·巴瓦、尚·羅林、赫斯·佛朗哥、約克·布
特格瑞特等所製作的歐洲恐怖電影，雖然具有獨特的風格，但鮮少達成主流電影的成就。

6. 參見李歐塔所寫的《電影》，他把這些片歸類為「談話電影」和「人物電影」。

7. 有關尚-賈克·貝內、盧·貝松的資料，電影評論第449期，1989年五月。

8. 在泰倫斯·戴維斯的三部曲之前，蘇格蘭導演比爾·道格拉斯也曾製作出陰鬱傑出的自
傳式三部曲《我的童年》（My Childhood, 1972）、《親人們》（My Ain Folk, 1973）和《回
家的路》（My Way Home, 1978）。道格拉斯使用精簡的對話和近乎靜止的影像，描繪怕羞
的小男孩傑米（史蒂芬·阿奇博飾）苦惱的生活，其中有些具有艾森斯坦的力道。像泰倫
斯·戴維斯的三部曲，這時代許多英國藝術電影都是由英國電影協會資助拍攝的。

9. 「我在大城市當了兩年六個月的醫生，在急診處看到病人在極端痛苦的狀態下死去……我知道，這一些都反映在兩部《衝鋒飛車隊》電影中，片中也充斥著極端的情況。」喬治‧米勒，引自《超暴力電影》一文。

10. 大衛‧柯南伯格，引自《噩夢電影》一書。

11. 引自一篇論侯孝賢的電影美學的網路文章。

12. 同上。

13. 雖然如此，侯孝賢在他的電影《千禧曼波》（台灣, 2001）放棄這一種風格。

14. 坦吉‧阿布拉茲接受大衛‧瑞姆尼克的訪談，刊在《列寧之墓》一書。

15. 《奇士勞斯基論奇士勞斯基》。

16. 同上。

17. 《尊嚴》的製作筆記。

18. An Argos電影。

19. 引自哈佛大學電影資料網站：www.harvardfilmarchive.org

20. 《非洲黑人電影》第290頁。

21. 八家之中，只有雷電華（RKO）倒閉。

數位化電影

數位化電影製作技術改變電影，甚至比聲音的出現更為徹底。電影可能以錄影機拍攝、攝影機的尺寸有如一片麵包或更小、使用兩個工作人員而不是十個或更多、在家用電腦中剪輯、在簡單的錄音設備上配音……表示電影製作的世界不再是那麼高不可攀，不再只有少數幸運兒才得其門而入。在1950年代晚期和1960年代早期，電影城堡的壁壘即開始崩塌，但是直到1990年代，這種現象才有真正實現的可能。電影的第三紀元正蓄勢待發，其特徵主要是功能性，是以技術論高下。

費南多・梅瑞和巴西卡蒂亞・倫德的《無法無天》是一部辛辣的電影，描繪在里約熱內盧住房供給計劃中的年輕人，讓1990年以後的國際電影充滿火藥味，使得這個階段的電影更多姿多采。

　可見的未來 (1994-2004):電腦化使電影超越攝影

可見的未來 (1994-2004)： 10
電腦化使電影超越攝影

1980年代末期，西方商業電影觀眾有極大部分是由青少年、男性和IMTV迷所組成。全球電影文化的其他部分正在復甦，但是，多個放映場的巨型影城出現，改變了西方電影消費的步調和條件，使得世界電影的差異性日益減低，相對地也使得十年前多元化的電影語言受到嚴重的創傷。對那些喜愛具有廣度和抱負的電影迷來說，這是一個暗淡無光的時代，只有唐吉訶德式的文化評論者才會倡言所謂的電影文藝復興。

　　然而，這正是發生的事情。1990年代和新千年伊始是國際電影史上最有趣的時期，創新中心不斷地發展。而最難以想像的則是，在過去十五年，世界電影製作的活力充沛與旺盛的企圖心，有可能比1920年代電影風格的世界性擴張、或比1960年代精力旺盛的新浪潮變得更為重要。這樣說並不是在爭論，在世界電影史中，那一階段製作出最多的傑出電影，只在於敘述一個簡單的事實，只有在1990年代，世界上每一個地方都對電影的復興充滿信心。伊朗導演

325
維多・艾瑞斯的紀錄片《光之夢》中，描繪藝術家安東尼歐羅培茲在他的菜園畫中畫一棵樹。在這張劇照中，影像的粒子顯得粗糙，傳統攝影機詭異的剪影帶著老舊電影雜誌的風味，架設在木製三腳架上。這些捕捉到電影攝影精緻柔美的樂趣。本章要談的電影開始不再只是攝影。西班牙，1992年。

製作出令人驚訝的原創性電影；澳洲和紐西蘭出現一段全盛期；東歐和北歐不僅推出偉大的新作，而且還出現了一個重要的新美學運動：逗馬宣言；至於在西歐，某些法語系的電影中，至少探討新的哲學思想；1990年代末期，南韓、泰國和越南製作了最出色的電影；非洲，尤其是北非的電影工作者，也繼續有創新的表現；中美洲和拉丁美洲推出了像《愛是一條狗》（*Amores perros*, 墨西哥, 2000）和《你他媽的也是》（*Y tu mama tambien*, 墨西哥, 2002）；而日益趨向後現代化的美國電影，也在數位化製作的可能性之下，開始對問題進行重新思索。

伊朗的電影之光

在這幾年，伊朗變成電影的創新中心。為伊朗電影開疆闢土的女詩人法讓・法洛克查德已在1967年去世，1970年創作《母牛》的達里爾婿・默荷祖仍在工作，深具影響力的兒童及青少年智力發展協會（一般簡稱為「卡農」）於1970年代開始資助關於年輕人的電影，由於石油輸出國家組織（OPEC）也在這十年內價格上漲，石油收入大大地增加，1940年出生的德黑蘭人阿巴斯・奇亞洛斯塔米開始為卡農基金製作電影短片。他偉大的第一個指標之一是一部聽起來很謙虛的作品，講述一個名叫阿瑪德的男孩（圖326）誤把他朋友Nematzadeh的學校作業帶回家。阿瑪德知道老師威脅Nematzadeh，如果他這次再不寫作業，會被學校開除，所以他開始試圖找到Nematzadeh的家以歸還這本書。

326
在阿巴斯・奇亞洛斯塔米的《何處是我朋友的家？》小男孩阿瑪德錯把同學的家庭作業帶回家，他千方百計地想把這本作業簿還給同學。伊朗，1987年。

正如大綱所示，《何處是我朋友的家？》（*Doost kojast?*, 1987）是關於一個個性正直、意志堅強的小男孩的故事。此後，它的主旨將成為奇亞洛斯塔米的標誌。他的電影故事都很簡單，通常集中在瑣細事件的刻畫上，導演透過一種細心、不疾不徐的敘事方式構建事件，完全無意引發觀者的恐懼、驚慌或興奮；除此之外，還摒棄一切道德說教以及訴諸感情的陳腔濫調。例如，在《何處是我朋友的家？》中，阿瑪德長得一點也不

可愛，而且性格相當倔強；電影中的主要觀點，經常是以孩子的思考邏輯來表現。最重要的是，導演在電影中，透過深具原創性的攝影鏡頭，在兩種不言可喻的意義之間，醞釀出一種「此中有深意，欲辨已忘言」的詩境，是阿巴斯・奇亞洛斯塔米年輕時讀過的波斯詩人的作品中獲致的靈感。

1990年代西方商業電影，經常將過去的名作加以重拍，或將賣座的電影拍成續集，但是永遠無法想像阿巴斯・奇亞洛斯塔米職業生涯的下一個轉折。他完成《何處是我朋友的家？》三年後，取景的村莊柯克遭遇了一場可怕的地震。阿巴斯・奇亞洛斯塔米和他的團隊一起回去，製作了《生生長流》（*Zendegi Va Digar Hich*, 1992），這是一部精彩絕倫的電影，描繪日常生活的不可預期與無法阻擋，生命中充滿令人迷惑的渾沌與無序。裡面，第一部電影中出現的人們正在計劃婚禮、談論運動並盡其所能重建家園（圖327）。孩子們在街上玩耍。生活中的微妙問題——像是歸還朋友教科書的重要性——在自

327
在概念性的續作《生生長流》中，阿瑪德居住的村莊附近發生了一次大地震，執導《何處是我朋友的家？》的導演（由演員扮演）來到村莊探望阿瑪德是不是仍然活著。劇照中這個鏡頭，也是當他開車經過被毀滅的村莊時，從座車中拍攝的。伊朗，1992年。

然災害的破壞力之下仍然完好無損。

　　根據第二部電影——有時被稱為「準紀錄片」——第一部的簡單和專注似乎是一種預感。它們一起提醒人們帕索里尼在他的電影中追求的永恆，並確立阿巴斯・奇亞洛斯塔米是他那個時代最偉大的導演之一。但是，故事到此尚未結束。在推出《生生長流》兩年之後，導演第三度回到Rostamabad地區，完成了他的柯克三部曲。《橄欖樹下的情人》（Zir-e darakhtan-e zeytun, 1994）談的是《生生長流》的製作過程。一群工作人員進駐到受地震肆虐的災區。難民都住在臨時帳棚裡。導演在村內找到兩個年輕人，在故事中扮演一對未婚夫

328
三部曲中的第三部《橄欖樹下的情人》，描繪第二部電影的拍攝過程，包括第二部電影中的一些角色：一對新人正在準備婚禮。伊朗，1994年。

妻——在第二部電影中發生的事件（圖328）。他是個泥水匠；她則來自一個有錢人家，家人不贊成他們兩人交往。而在真實的生活中與在導演的故事中，他都在追求她。這部電影最後以一系列長拍鏡頭結束：兩個人走過一片橄欖樹林，談到他們之間的關係，他想說服她。

　　第三部電影是對第二部電影裡面發生的過程進行哲學意涵的探尋。而在阿巴斯對電影出色的探索中，最後，對兩個要素之間的關係進行檢驗：一方面，描繪生命之流的不可預測，另一方面，則是透過藝術來重塑不可預測的生命現象。在另一個時代、其他國家的電影工作者，如日本的小津安二郎和印度的薩

　　可見的未來 (1994-2004)：電腦化使電影超越攝影

雅吉雷，都曾以直覺的方式對電影製作進行極簡主義的實驗，但是，卻沒有一個能比阿巴斯更具實驗精神。而好像是為了證明這一點，在2002年，他又推出了一部新作，片名只有一個字：《十》（Ten），除了安迪·沃荷的前衛電影（見283-284頁）之外，這部電影比其他任何電影都更具極簡主義的實驗精神。他將兩部小型的錄影機架設在一部汽車的儀表板上，其中一部指向乘客，另一部對準駕駛座，透過這種方式拍攝了一個年輕的德黑蘭女駕駛和車中乘客（包括她的兒子、她的母親、當地人和一個妓女）之間的十個對話（圖329），整部片子只有一次，攝影機鏡頭不是對著車子的內部。雖然在電影中演出的大部份都是職業演員，卻呈現出電影銀幕上最自然的表現。把電影技術簡化到至簡的程度，甚至比布烈松還有過之而無不及。也讓它成為新世紀第一部偉大的電影。

十二年前，阿巴斯製作了一部電影，描繪一位當代偉大的伊朗電影工作者的事跡，這種創作過程令西方電影深感不可思議。默森·馬克馬巴夫也生於德黑蘭，年紀比阿巴斯年輕十七歲。1970年，他正逢青少年時期，即組一個伊斯蘭地下義勇軍，後來因為刺殺警察而被關了四年多。在服刑期間，開始潛心研究社會學和藝術美學。出獄之後，拋棄了過去極端的政治主張，從事電影製作。從1982年開始，他推出成功的作品，甚至獲得聲名，而這一點則與阿巴斯的製作有某些關聯。在1980年代末期，有一個名叫Ali Sabzian的人，偽稱

329
八年之後，阿巴斯·奇亞洛斯塔米仍然呈現創新的精神，在電影《十》中幾乎完全以兩部固定的攝影機拍攝，一部拍攝司機瑪尼亞，另一部拍她的乘客。伊朗，2002年。

自己是導演馬克馬巴夫，說服了一對年老的夫婦和他們的孩子，說要為他們拍一部電影。他的謊言後來被揭穿，Ali Sabzian也因而被監禁，但是這事件卻激起了阿巴斯的興趣，說服那戶人家以及Sabzian本人，待Sabzian出獄之後，將整個事件搬上銀幕。這種將事實重演的過程，並未使用職業演員、也沒有加入任何戲劇性效果，從阿巴斯·奇洛斯塔米製作的其他電影也可見到，但不可思議的是：默森·馬克馬巴夫甚

至更進一步。他的第十四部電影《純真年代》（*Noon va Goldoon*, 伊朗-法國-瑞士, 1995）和黑澤明的《羅生門》一樣偉大。

　　幾年前，馬克馬巴夫在報紙上登廣告徵求一位非職業演員。其中有一位應徵者是在二十年前被他刺傷的警察。馬克馬巴夫問他為什麼來應徵？警察回答說他失業了，拍電影似乎更有趣。馬克馬巴夫從這裡發現到豐富的反諷意義，進而推出了電影工業很難辦到的事。他放棄了原先的策畫，決定製作一部關於刺殺事件的電影。他叫那位從未拍過電影的前警察，面對著攝影機，從他的觀點重述該事件，而相對地，刺殺他的導演也從他的觀點重述該事件。透過這兩個情節，對事實提出相對的看法。最後以交互剪輯的手法製作成電影，而這部電影最動人之處，顯現在裡面還涉及一段離奇的愛情——一個女孩的故事。在警察回敘的過程中，經常提到一個女孩，那位女孩在他被刺殺之前曾與他交往。在他的口中，她非常羅曼蒂克；他失去了她的愛。然而，在默森·馬克馬巴夫的回憶中，卻透露出她事實上只是在表演，只是為了暗殺，故意安排來讓警察分心，根本不是愛情。當警察了解這一點之後，激動得不知所以，二十年來朝思暮想的美夢也因而完全破滅。默森·馬克馬巴夫根本無法預知從兩個不同版本的故事中，會浮現這一種突兀難料的結局。他在電影的結尾，以虛構的女孩向一位虛構的警察請問時間。她一問再問。然後，他獻給她一束花，說「為了非洲」，送給她麵包，說「為了窮人」。然後，用一個定格鏡頭結束。伊朗準紀錄片中，難以預料的豐富特徵，再度顯現出生命中的無常與偶然，真實經驗也是難以預料的。《純真時刻》是一部最具原創性的電影，探討一個電影導演的生活，一部發生在1979年革命之前的荒謬喜劇， 容充滿複雜的哲學意涵，在某些方面，與今村昌平的《消失的人》有其異曲同工之妙。

　　使用自己的自我教育模式，默森·馬克馬巴夫暫時放下電影製作，成立默森·馬克馬巴夫電影工作坊，從事青少年的教育工作，學生在這裡學到哲學、電影、美學、詩學和社會學。他的女兒莎米拉即是其中一位最著名的畢業生，十八歲時推出了處女作《蘋果》（*Sib*, 1998）。這部獲獎的電影也是屬於準紀錄片，如同她的父親，她自然流露的象徵主義和豐富的道德感，使她在世界電影製片人中名列前茅。她的第三部電影《下午五點》（*Panj é Asr*, 2003）刻劃的是一位在塔利班政權結束後，即在阿富汗的伊斯蘭大學求學的年輕女子。雖然表面上很虔誠，但下課後，她會偷偷地拉下罩袍、穿上女鞋、四處走動，想

像著當她國家的總統會是什麼感覺。當難民湧進她的家鄉時，她也四處遷移，和她的父親及妹妹偶然來到一座雄偉的、被炸彈炸毀的建築物（圖330），這讓她想起總統，這座宮殿就像她的總統府。她的鞋使她看起來高貴又充滿女性的氣質，但是，她經常脫掉鞋子，用她的腳底感受大地的溫暖。莎米拉·馬克馬巴夫的座右銘：不說教、不判斷；她相信在西方文化中，想像力是與逃避現實相結合，而非現實的轉變——這對她來說非常有用。2000年，馬克馬巴夫的

330
「不說教，不判斷」是莎米拉·馬克馬巴夫的座右銘，她坦承受到法讓·法洛克查德的影響。莎米拉·馬克馬巴夫的《下午五點》對一名年輕的阿富汗少女做了一系列充滿詩意的觀察，她夢想成為自己國家的總統，穿著一雙白色的鞋、表現自己的女子氣質。伊朗，2003年。

妻子瑪茲耶·馬許奇尼製作了《我成為女人的日子》（*Roozi ke zan shodam*, 伊朗），其詩意的象徵主義與馬克馬巴夫家族的任何事物一樣豐富。一個九歲女孩享受她童年最後的幾個小時，在陰影縮短之前，她必須第一次穿上披風，這一幕非常感人。

澳大拉西亞電影的復興

本書最後部分，找不到其他電影文化具備像伊朗一樣高的水準，但是，自

從1970年代中期以後，澳大拉西亞也有優異的表現。在電影復興中，最創新性的人物是珍·康萍、巴茲·魯曼和彼得·傑克遜。珍·康萍在1954年生於紐西蘭的威靈頓，後來遷居澳洲，像前一個世代的電影工作者，如姬蓮·阿姆斯壯就學於同一所電影學校（AFTRS）（見365頁）。在製作過數部短片，以及一部獲獎電影《甜心》（Sweetie, 紐西蘭, 1989）之後，她推出了《伏案天使》（An Angel at my Table, 紐西蘭, 1990）。本片分為三段，容根據紐西蘭最富盛名的小說家珍弗瑞的自傳改編。珍·康萍以正面的、有耐心的和充滿色彩的手法描繪珍弗瑞的生活：她窮困的兒童時代、對語言的熱愛、她的差怯、精神分裂症的診斷、做過兩百多次電擊療法和與心理健康世界的鬥爭。演員凱麗福斯在影片的大部分時間裡都扮演了珍弗瑞，她凝視鏡頭的方式有時是透徹的、有

時是處於恐慌發作的邊緣（圖331）。珍·康萍和攝影指導史都·德萊博使用廣角鏡頭誇大電影空間，女演員的影像在前景凸起，背景則是紐西蘭迷人的景色。珍·康萍的電影動人心弦之處，是她孤獨的女人經常察覺到自己受到他人的注目。從凱麗福斯和珍弗瑞身上，都可看出她們生活在極度緊張中，有時顯然受到驚嚇，因為這種雙重負擔純粹在於生存本身，同時也是來自於世界對她們的要求。

331
這種緊張的凝視既是出於珍弗瑞，也是凱麗福斯，同時也是珍·康萍。《伏案天使》中攝影師史都·德萊博透過正面的影像畫面，優異地捕捉到精神分裂症者的驚慌與蘊含其中強烈的創造性。紐西蘭，1990年。

《伏案天使》之後，珍·康萍又推出一部帶有豐富隱喻意涵的《鋼琴師和他的情人》（The Piano, 澳洲, 1993），片中描繪到女性的性壓抑；然後，在冰冷的《伴我一世情》（Portrait of a Lady, 英國-美國, 1996）重新審視女性受虐狂的主題。像許多導演一樣，珍·康萍對角色的對白，處理得極為細膩，劇中角色如何透過語言表現和隱藏她們自己的內心世界。

生於新南威爾斯的巴茲·魯曼比珍·康萍年輕八歲，相較於珍·康萍的柏格曼式的分析，他的風格華麗，有如文生明尼利。1980年代早期，《衝鋒飛車

隊》為澳洲電影帶來蓬勃的生氣，但是，巴茲‧魯曼的《舞國英雄》（*Strictly Ballroom*, 澳洲, 1992）、《羅密歐與茱麗葉》（*William Shakespeare's Romeo + Juliet*, 美國-澳洲, 1996）和《紅磨坊》（*Moulin Rouge*, 美國-澳洲, 2001），每一部都像是喬治‧米勒電影的鏡中影像。每一部都是屬於音樂片類型，情節會突然中止，發展成大型激昂的歌舞場面。喬治‧米勒強調澳洲男性重要的特質，巴茲‧魯曼則像珍‧康萍一樣，對該國的性別成見提出挑戰。

《羅密歐與茱麗葉》和《紅磨坊》對電影典範的引用則令人激賞。前者，魯曼採用莎士比亞戲劇中來自交戰家庭的青少年戀人，並在西班牙裔和英裔爭奪地之間一觸即發的當代美國環境中重新想像它（圖332）。開場時，敵對雙方在一個加油站對峙，巴茲‧魯曼以吉歐‧李昂尼的特寫鏡頭拍攝槍戰的場面，運用MTV的快速剪輯和加速鏡頭，這種鏡頭是MTV頻道成立十年來率先被使用在電影中。在其他連續鏡頭中，他以交互剪輯手法處理推移鏡頭，效果華麗迷人，有如香港導演徐克和吳宇森。

《紅磨坊》則更進一步受到亞洲電影的影響。與《羅密歐與茱麗葉》相似，這是一個關於理想化的戀人因死亡而悲慘分離的寓言，是一部充滿寶萊塢傳統的音樂劇，佈景和服裝設計把色彩和閃光最大化，舞蹈場面驟然變成舞團的表演。其中有一個歌舞鏡頭，明顯使用印度服裝和印度的舞蹈（圖333）。正如前兩部電影，巴茲‧魯曼在探討表演特性的「紅窗簾三部曲」中也使用到

332
巴茲‧魯曼在他的《羅密歐與茱麗葉》中，融合了流行音樂的廣告片、塞吉歐‧李昂尼的電影以及寶萊塢和好萊塢的音樂片於一爐，使得這部五花八門的電影顯得熱力十足又不可預測。美國-澳洲，1996年。

MTV時代的英美流行歌曲。在《紅磨坊》中，當一個女性角色正在唱一首流行歌曲"Voulez-vous couchez avec moi？"（"願意與我同眠嗎？"這是拉貝爾組合的"Lady Marmalade"中的選曲）時，男性則高聲合唱超脫樂團的"Smells Like Teen Spirit"（"年輕的味道"）。珍·康萍對成年女性的關注與她電影時代的潮流背道而馳，而魯曼的主題則較多元化：青少年的愛情與叛逆。然而，他的美學配方——舞台歌劇元素、麥慕連的《今夜愛我》（見第216頁）、香港動作片、北印度語音樂劇、流行音樂錄影帶、1970年代的迪斯可舞廳、同性戀服裝和表演風格——使他的主題變得激進，勝利地堅持建立一個沒有亞洲和西方分界、不分男人和女人、不分同性戀和異性戀的電影新世界。他與阿莫多瓦變成了當代西方最令人振奮的導演。

333
《紅磨坊》中這種場面，顯然受到寶萊塢音樂片的影響。美國-澳洲，2001年。

可見的未來 (1994-2004):電腦化使電影超越攝影

比巴茲・魯曼年輕九歲的紐西蘭導演彼得・傑克遜，在二十二到二十五歲之間製作了他的第一部電影《壞品味》（*Bad Taste*, 紐西蘭, 1988）。他的《新空房禁地》（*Braindead*, 紐西蘭, 1992）在低成本的恐怖片中結合喜劇性的素材，但是他對電影特效充滿熱情。這一種熱情，誇張地表現在他的托爾金三部曲：《魔戒》（*Lord of the Rings*, 美國-紐西蘭, 2001-2003）。這些描繪刀劍和巫術的冒險電影，雖然並未為電影典範增添新的元素，卻是新世紀最有利可圖的電影。

美國電影1990到2004年的過去與未來

在美國電影工作者中，找不到像巴茲・魯曼的作品那樣充滿動態活力的電影語言，也找不到類似阿巴斯、莎米拉・馬克馬巴夫或默森・馬克馬巴夫的作品那樣充滿哲學意涵。從1980年代開始，電影工業持續進行整頓，其中有些部份也是因為這種因素造成的。1990年代，集團公司製作的主流電影增加；休閒商品越來越多地被引入電影場景中，即所謂的「置入性行銷」；時代與華納在合併之後推出的巨作《蝙蝠俠》（見433頁）引發了電影工業之間的合作，時代華納後來則又與網路巨人美國線上（AOL）合併，成立美國線上時代華納公司，再次領先；代表業內人才最強大的機構，繼續把他們的演員、導演和作家等整個作品打包的行為，實際上就像片廠老闆曾經做過的那樣。

儘管受到公司的支配，1990年代以來，美國電影藝術卻也出現可觀的收穫。傳統特質的類型電影如《沉默的羔羊》、《辛德勒名單》（*Schindler's List*, 1993）、《烈火悍將》（*Heat*, 1995）、《鐵面特警隊》（*L.A. Confidential*, 1997）和《靈異第六感》（*The Sixth Sense*, 1999）等再度在充實的敘事結構上用心，主要針對成年人的心理，情況與1940年代那種封閉性的浪漫寫實電影有些類似。更重要的是，電影製作開始混雜著各種不同的風格，有些作品試圖在1980年代的人道主義鄉愁中，加入錄影帶時代流行的形式，例如馬丁・史科西斯的《四海好傢伙》、凱薩琳・畢格羅的《21世紀的前一天》（*Strange Days*, 1995）、科恩兄弟的作品、早熟的新人才昆汀・塔倫提諾編劇執導的《霸道橫

行》和奧立佛·史東的電影。雖然處在一種全新的時代，卻對過去充滿嚮往，作品帶有濃厚的後現代主義色彩。這時正值1990年代初期，此後電影的數位化革命也正蓄勢待發。

1970年代中期製作了一些優秀的作品後，史科西斯對電影的精神探索出現了巨大的危機。他的《紐約，紐約》是一部史詩般、悲慘、美麗、帶有精神分裂氣息的音樂劇片，推出之後票房淒慘，結果幾乎將他推入了無可挽救的深淵，也因此，1980年推出的《蠻牛》幾乎可算是一部探討他個人獲得救贖與痊癒的作品。馬丁·史科西斯曾住院治療，他沈溺於毒品而不可自拔，個人生活變得一團糟。然而，直到1990年，在以80年代的偶像湯姆克魯斯拍了一部效率高但沒有深刻內涵的《金錢本色》（*The Color of Money*, 1986）之後，史科西斯才設法捕捉到電影世界中正在發生的事情的複雜性。同年，他製作一部電影，速度非常快，就好像是從好萊塢的錄影節目剪接而成的超級娛樂片，雖然如此，也從最早期的電影中吸取到創作的靈感。

在談到《四海好傢伙》時，他說：「你要快是嗎？好的，我會很快地交給你，非常快。」[2]在電影中現身的，都是一群自認精明的小混混，這些幫派在布魯克林從落魄到發跡、最後淪落到精神崩潰的生活經歷。時間從1955年開始延續到1980年代。片名中的「好傢伙」指的就是這票人，他們出手闊綽、為人四海、與警察不相往來。他們依靠販賣食物、衣服、烈酒維生，只要是能賺到錢和權的都放手去幹。這群處身在社會邊緣的、無可救藥的人，下場都非常悽慘，與史科西斯電影中其他角色最大不同之處是：他們最後都沒有從罪惡與痛苦的深淵中獲得拯救。

比起任何其他史科西斯的電影，《四海好傢伙》的場景較短、而且較多。導演新近剛為麥可傑克森的歌曲 "Bad" 製作了一個宣傳錄影帶，並為這部新電影帶來了一些能量。然而，與傑瑞·布魯克海默製作的許多那個時期的電影不同，《四海好傢伙》的節奏並未讓人感受到壓力，彷彿它只是時代的淺薄銅鏽。這部電影所依據的原著的作者尼可拉斯·派里吉談到描繪的黑手黨角色時

說：「我認識一大票這種人，他們的新陳代謝速率都高得驚人。幾乎每一個都帶有強烈的躁鬱症、活力充沛……用意第緒的一句俗話來說，他們就像是一群 "spielkas"，也就是『褲子裡爬滿了螞蟻』的人。」

然而，這不僅僅是高代謝率電影的時代。彷彿是為了應對時代的失憶，電影史已經成為時尚。1970年代，他們將岡斯的《拿破崙》加以修復之後重新發行。1986年，大衛‧連的《阿拉伯的勞倫斯》也透過相同的修復過程重新發行。接著是1996年，希區考克的《迷魂記》；到了2000年，則是奧森‧威爾斯的《歷劫佳人》。尋找新的刺激讓電影世界看到了最不尋常的地方——過去。《四海好傢伙》的結尾，改頭換面的黑幫亨利‧希爾（雷‧里歐塔飾）住在平淡的郊區。當他講完最後一句話時，史科西斯和他長期合作的剪輯師塞爾瑪‧斯昆梅克以跳接的手法，驟然將鏡頭轉接到早已身亡的昔日夥伴湯米（喬培西飾）身上：湯米對著攝影機狠狠地開了一槍。轟然一聲！電影就此落幕（圖334）。這個鏡頭是直接從史坦頓‧波特的《火車大劫案》中引用的，在《火車大劫案》中，有一位槍手巴恩斯現身在銀幕，表情堅決地對著攝影機開了一槍（圖335）；喬培西也以完全相同的方式對著攝影機開了一槍。

335
《四海好傢伙》中喬培西對著攝影機開槍，馬丁‧史科西斯的靈感來自史坦頓‧波特1903年的《火車大劫案》，片中巴恩斯也對著攝影機開槍。這是一個運用「典範」卻未加以「轉化」的例子。

那時的電影仍然純粹是影像的表現。它仍然有能力震撼觀影者，震撼他們的座位。1980年代的主流美國電影只想在多廳影院中震撼人們。馬丁‧史科西斯即是掌握到這種趨勢，而從早期電影中吸取創作的靈感。

336
巴茲‧魯曼和史科西斯都以後現代的方式製作電影，但是昆汀‧塔倫提諾的《黑色追緝令》卻喜歡在類型電影中賣弄後現代主義的遊戲。例如在警匪片的暗殺鏡頭，表演者通常都是些聰明伶俐、充滿幹勁的角色，在這裡昆汀‧塔倫提諾卻讓他們大談腳底按摩。在他的電影中經常拍攝或提到腳，或許這一點也顯現出導演具有戀物癖的傾向。美國，1994年。

關於這個標誌性的鏡頭，最後還有一點值得一提。現在很難想像，但當時像巴恩斯舉槍射向鏡頭的影像，原來的設計是要用來放在電影的開頭或結尾。它們並非故事的一部分。因此可以很自然地放在故事的任何一個地方。在《四海好傢伙》中，喬培西之死是被人從背後幹掉的。在故事中找不到一個畫面與他舉槍射向鏡頭的影像有關係，因此這個鏡頭既不是回敘鏡頭、也不是故事的一部分，只是一種自然的呈現。

《黑色追緝令》是1990年代另一部帶有後現代主義風格的警匪電影，導演在片中所做的創發性的嘗試，比起馬丁‧史科西斯的實驗有過之而無不及，這也使得它成為1990年代最具影響力的電影之一。它的創新是現代電影中貢布里希「典範+轉化」想法的、最引人注目的例子之一。以本片的第三部分，兩位

殺手正準備展開殺戒的情況為例（圖336）。這樣的場景從數百部1940年代末和1950年代美國B級犯罪電影和黑色電影中屢見不鮮。殺手如果有開口說話，通常都很簡潔。它們是劇情的函數。然而，在這裡——這也揭示了1990年代後現代電影如何改變了激發它靈感的電影——他們的對話如下：

> Vincent：你有做過腳底按摩嗎？
>
> Jules：不要跟我講腳底按摩。我是腳底按摩的大師。
>
> Vincent：做過很多次？
>
> Jules：屁話。我有的是全套的工夫。我不是只會要要嘴皮子而已。
>
> Vincent：你會幫男人做腳底按摩？
>
> Jules：去你的！
>
> Vincent：你常做。
>
> Jules：去你的！
>
> Vincent：我有點累了。我也可以自己腳底按摩一下……
>
> Jules：你？你省省吧。你最好給我滾！我有點生氣了。現在，從這裡給我滾出去……

然後他們又回復到正常殺手的角色；Jules的意思是說：「咱們幹正事吧！」《黑色追緝令》充滿了這樣的無厘頭和對瑣事的非典型討論。借用一句史科西斯關於1970年代的話：它「打開」了美國類型電影的世界，讓他們不再那麼大男人主義。一位評論家評論道：在《黑色追緝令》之類的電影中，「口頭設定優先於動作設定」[3]。這種效果被稱為「塔倫提諾式」，以《黑色追緝令》的編劇兼導演昆汀·塔倫提諾的名字命名。當時他才三十一歲。他的第二部電影《霸道橫行》是從林嶺東的《龍虎風雲》（香港，1987）改編而成的，這是一部獨立製片的電影，在日舞影展中深受影評人矚目。這些電影的深獲好評，連帶也使得他與人合寫的劇本《絕命大煞星》（*True Romance*, 東尼·史考特，1993）和《閃靈殺手》（*Natural Born Killers*, 奧立佛·史東, 1994）很快地被拍成電影。他為美國流派電影的紙板角色注入了新的活力，之後幾年裡，熱情的年輕男導演爭相模仿他的手法。

雖然昆汀·塔倫提諾對1990年代美國電影劇本的結構和對話造成影響，但在攝影機的處理及影像風格上，就顯得沒有什麼創新性。這一點從奧立佛·史

雖然　立佛‧史東的《閃靈殺
手》內容的道德意涵受到許多
人的質疑，但其影像風格卻
對電影造成巨大的影響。美
國，1994年。

東根據昆汀‧塔倫提諾的劇本所拍攝而成的《閃靈殺手》，即可窺見一斑。在
塔倫提諾具創意的寫作和經典的拍攝中，1946年生於紐約市的前美國步兵兼編
劇奧立佛‧史東，在他1990年代幾部嘗試視覺紋理的電影中，前進得更遠。與

攝影指導羅柏‧李察生合作，他用業餘的8毫米底片、過去用於電視新聞的16毫米黑白底片和各種錄影格式拍攝，並將這些與純樸的35毫米寬銀幕影像結合起來（圖337）。更傳統的電影工作者如史蒂芬‧史匹柏，一般都遵守著一個成規：電影影像中的粒子不應過於粗糙，因為這會消除他們在銀幕上體驗事件的臨場感、提醒他們其實只是在觀看移動的影像。羅柏‧李察生和奧立佛‧史東打破了這種偏見，將一對年輕夫婦的暴力橫衝直撞描繪成媒體和電影鏡頭的馬賽克。結果，這部電影與主流美國電影那種統一的攝影風格顯得大異其趣。

　　凱薩琳‧畢格羅的《21世紀的前一天》又是不同的後現代路線。她的電影預見到了二十一世紀的數位化，想像城市變成了心靈屏幕、耳機可以揭示人們的記憶。這部電影的故事，其中使用人們的記憶和感受的視覺記錄來調查一樁謀殺案，鼓勵了這樣的影像系統。在奧森‧威爾斯的《歷劫佳人》上映三十七年後，它質疑了執法者的道德規範，尤其是在屏幕開始介於人和物理世界之間的時代。

　　1990年代後現代主義的第五個派別，被發現在明尼蘇達州出身的喬爾和伊森‧科恩兩兄弟，他們古怪、技術精湛的電影。從1984年的《血迷宮》（Blood Simple）開始，喬爾執導、伊森製作、兩人共同編劇。1987年《撫養亞利桑納》（Raising Arizona）的成功（耗資五百萬美元，票房兩千五百萬美元），使他們在1990年代初獲得了罕見的地位，成為「為好萊塢片廠工作、仍得以保留最終剪輯權」的半主流電影製片人，因為他們在每部電影中，都創造了一個非常獨特的世界。《黑幫龍虎鬥》（Miller's Crossing, 1990）就很典型：它以過去為背景，重新製作了一種電影類型（這裡是一部有達許‧漢密特風格的警匪片），揭示了對標誌性圖像的迷戀（在這種情況下是亨佛萊‧鮑嘉戴的那種呢帽），並點綴著黑色幽默和爆炸性的暴力。

　　作為編劇在編寫劇本（他們聲稱不太了解其情節）時的喘息機會，他們編寫並隨後導演了《巴頓芬克》（Barton Fink, 1991），這是一部引人矚目的心理劇，描寫關於一位知名編劇想要「為自己的同胞做些什麼」，但他本人正遭遇寫作的瓶頸。由科恩兄弟固定合作的攝影指導羅傑‧狄金斯以腐蝕性的綠色和黃色陰影為主調，其中包含一些搞笑的場景，例如芬克的製片人對他的拳擊電影知性劇本的回應是「我們不要在一部快快樂樂的電影中，出現愁眉苦臉的

華理士・勃利。」

在1990年代後期，科恩兄弟在他們的喜劇中，進一步發揮荒謬矛盾的世界觀，主題則集中在刻畫現代社會中的「小人物」，就如同法蘭克・卡普拉電影中那些無名小子，陷在自己無法了解的狀態中，隨著大千世界的轉變載沉載浮。在《金錢帝國》（*The Hudsucker Proxy*, 1994）中，收發室新手諾維爾・巴恩斯卻被拱上Hudsucker Industries這家公司的總裁寶座。還有在《謀殺綠腳趾》（*The Big Lebowski*, 1998）和《舞國英雄》（*O Brother, Where art Thou?*, 2000）裡面的主角，巴恩斯可以被視為科恩的原型：一個無害的、相當中性的人，莫名其妙、糊裡糊塗地誤入了霍華霍克斯、法蘭克・卡普拉或普萊斯頓・史特吉斯的封閉性浪漫現實主義世界。《謀殺綠腳趾》中懶散的杜登尤其捕捉到了他那個時代的慵懶情緒，但科恩兄弟對這些人的喜愛——加上他們本能的超現實主義——讓他們的電影成為他們那個時代最獨特的電影之一。

1990年代，美國不僅製作出如《鐵面特警隊》、《沉默的羔羊》等傳統電影，也培植出一批像是史科西斯、昆汀・塔倫提諾、奧立佛・史東、凱薩琳・畢格羅和科恩兄弟等後現代主義的主流導演，還發展出一些獨立製片公司。這一點部份是受到演員勞勃瑞福1981年創辦日舞影展暨協會、以及1979年米拉麥克斯發行暨製作公司成立的激勵，它們共同幫助創造了一些中高品味的美國電影，以回應1980年代低俗的青少年電影。諸如葛斯・范桑、史蒂芬・索德伯格、霍爾・哈特利、吉姆・賈木許等重要導演於焉出現。霍爾・哈特利突破性的電影《不可信的事實》（*The Unbelievable Truth*, 1989）是靠銀行貸款拍成的，作品的主要特色顯現在精彩的對話與創新性的攝影技術。賈木許早在1983年時，即以美麗的《天堂陌影》（*Stranger Than Paradise*）受到影壇矚目，這部電影對無聊的人生和真正的友誼，有極其優異的描繪。在他1990年代推出的少數作品中，繼續對死氣沈沈的世界進行深入的探索。史蒂芬・索德伯格的《性、謊言、錄影帶》（*sex lies and videotape*, 1989）是根據馬克斯・奧菲爾斯的《輪舞》（*La Ronde*, 1950）重拍的，為錄影帶時代的電影樹立了一個新的里程碑。在索德伯格多彩多姿的導演生涯中，不僅推出了實驗性的《卡夫卡》（*Kafka*, 1991），更製作了幾部成功的主流電影，如《永不妥協》（*Erin Brockovich*, 2000）和根據1960年發行的同名電影重拍的《瞞天過海》（*Ocean's Eleven*, 2001），以及用iPhone拍攝的恐怖片《瘋人院》（*Unsane*, 2018）。

導演葛斯·范桑的電影與索德伯格具有不同的風格，但對舊片重拍卻具有相同的興趣。父親是一位旅行推銷員的他，生於美國肯塔基州，1970年代早期就讀於美國羅德島的設計學校時，受到安迪·沃荷作品的啟發。葛斯在1985年推出他的第一部電影《夜未央》（*Mala Noche*），描繪一個墨西哥移民和一個在酒店賣酒的男同性戀售貨員之間的愛情。這部電影的成功，讓他又拍了《追陽光的少年》（*Drugstore Cowboy*, 1989）以及他最具創意的電影《男人的一半還是男人》（*My Own Private Idaho*, 1991）。這是描寫兩個男妓之間的故事，其中一個（瑞凡費尼克斯飾）患有嗜睡症，另一個（基努李維飾）將在他二十一歲生日時繼承一筆財富。《男人的一半還是男人》的前十五分鐘，是十年來最具原創性的美國電影之一。以瑞凡費尼克斯一角的昏睡病為出發點（圖338），葛斯·范桑透過「時間差」的攝影手法，拍攝費尼克斯在風景中漂流，就好像突然拋出了一個齒輪，真實的時間變成夢幻的時間。在現代的美國電影發展中，葛斯·范桑的導演生涯最令人羨慕好奇，徘迴在關於年輕人教育的感傷主流電影（如《心靈捕手》〔*Good Will Hunting*, 1997〕）和概念性作品（如他對《驚魂記》的崇拜行為）之間，他幾乎一幕一幕地重拍希區考克的《驚魂記》，只有在某些小地方背離原作，例如彩色拍攝、還在著名的淋浴場景插入微小但超現實的細節。

338
在《男人的一半還是男人》中，導演葛斯·范桑透過他的電影形式，反映出由瑞凡費尼克斯扮演的嗜眠病患者（右）。美國，1991年。

馬修·巴尼的職業生涯也極為反傳統。他在1994和2003年之間，製作了五部系列性的電影，每一部都以人體內使睪丸升降的「提睪肌」命名。巴尼和達利、安迪·沃荷和考克多一樣，首先是藝術家，其次是電影製作人，他將他的「提睪肌」週期設想為對「男性生物決定論」思想的創新闡述，古怪地把它們呈現出來，順序為4（1995）、1（1996）、5（1997）、2（1999）、3（2003）。其中最後這一部，以長達182分鐘的影片進一步彰顯了主流電影續集的規範，其中包括戴著玻璃義肢的殘疾演員艾米·穆林斯、陰莖式的克萊斯勒大樓和像陰道的古根漢中心。這些精心設計的生物象徵，是巴尼從大衛·林區的《

橡皮頭》和大衛・柯南伯格的《錄影帶謀殺案》中獲取靈感的；《紐約時報》說馬修・巴尼是「他的世代中，最重要的藝術家」。

數位革命始於美國

在《魔鬼終結者第二集》中把真實的動作（背景中的火）與電腦合成的影像（模擬真人的立體動畫人物：水銀殺手）結合在一起，顯現出CGI技術的強大功能。這也使得主流電影中，繪製的影像與攝影的影像顯得很難區別。

340
真實的動作和繪製的動作，早在很久以前就在電影結合了，例如在《起錨／美國海軍》這部電影中。但是直到1990年代早期，動畫的影像才顯現出與真實物體一樣的立體感與複雜動作。美國，1945年。

在《男人的一半還是男人》、《沉默的羔羊》、《巴頓芬克》、《魔鬼終結者第二集：審判日》（Terminator 2: Judgment Day, 1991）等片發行的1991年，比以往任何時候都更顯著地展示了以數位方式創建影像的驚人潛力。在本頁的劇照（圖339）中，一個演員的拍攝圖像變成了「液態金屬」版本的他，那個版本繼續在空間中移動。電影製片人詹姆士・卡麥隆讓他的設計和技術團隊將照片圖像掃描到電腦中，將光化學資料轉換為數字——一種非常複雜的、電腦可以理解的零和一的模式。然後，再將數位化元素加以操作處理，把它畫在閃亮的表面，讓它產生運動和反射，以之模擬真人變成液態金屬的效果。早在《起錨／美國海軍》（圖340）中金・凱利與傑利鼠攜手共舞，以及雷哈利豪生在《傑森王子戰群妖》（Jason and the Argonauts, 美國，1963）中的定格動畫作品中，真人動作和動畫已曾經結合在一起。但這次完全不同。在後者中，動畫人物是被塑造成活生生的模型；而液態金屬人則是具有相同程度的體積、動作和威脅的人物。這種技術即所謂的電腦合成影像，簡稱CGI。電影史上第一次，動畫圖像不需要看起來像卡通或是人造的。真人和繪製的動作可以融合。任何想像得到的影像都能以此種方式製作出來。例如在《鐵達尼號》、《侏羅紀公園》（Jurassic Park, 史蒂芬・史匹柏，1993）、《駭客任務》（The Matrix, 莉莉・華卓斯基和拉娜・華卓斯基，1999）、《神鬼戰士》（Gladiator, 雷利・史考特，2000）和《玩具總動員》（Toy Story, 約翰・拉薩特，1995）等片中，主要元素（船、恐龍、子彈的軌跡、古羅馬、活動的玩具）看起來就像是真的一樣，而在《玩具總動員》中的玩具人物，則完全是立體、而且是活動的。「想

看到」變成「能看到」。

　　《魔鬼終結者第二集：審判日》液態金屬人的鏡頭儘管具有衝擊性，在數位化電影革命中只算是一個小小的發展而已。例如，這部電影仍然是以膠片拍攝的，當時完全可以用數位化錄影技術製作，完全不使用底片；還有，《魔鬼終結者第二集：審判日》仍然是以35毫米膠片捲軸的形式被送到電影院並投影到銀幕上，當時有些人已經談到避免膠片印刷，而是將數位電影直接傳送到電影院。

　　發明家早在幾十年前，就預見到了某種電子電影的革命性影響。早在1921年，一位名叫法恩斯沃思的年輕電工在耕種田地時，意識到可以透過快速移動的電子掃描器來捕獲圖像。其他發明者使用了更麻煩的方法生成最早的電子影像，例如旋轉圓盤。法恩斯沃思在1927年證明他受耕地啟發的方法有效，但直到1949年，好萊塢獨立製片人高德溫才建議電影業應該在電影院安裝大銀幕電視，這樣電影就可以通過電纜以電子方式直接發送到那些銀幕。

　　1990年代，數位電影的製作和播放進展並駕齊驅。在《魔鬼終結者第二集：審判日》推出之後，隔年新力電影公司將《豪情四海》（Bugsy，巴瑞‧李文森，1992）從卡爾弗城傳送到安那翰的會議中心，實現了高德溫以電子傳送電影的夢想。三年之後，《玩具總動員》成為世界上第一部完全由電腦製作的電影。1999年，喬治‧盧卡斯《星際大戰》的前傳：《星際大戰首部曲：幽靈的威脅》（Star Wars Episode 1: The Phantom Menace）在四家電影院以數位式的影像播映；在同年，低成本的恐怖片《厄夜叢林》不僅是由低技術的數位錄影機拍成，也在電腦網路上市。同年數位化電影打開韓國、西班牙、德國和墨西哥的市場，在2001至2002年，喬治‧盧卡斯以完全數位化的技術拍攝《星際大戰二部曲：複製人全面進攻》（Star Wars Episode 2: Attack of the Clones）。

341
電腦圖像界面技術在雷利‧史考特的《神鬼戰士》創造出羅馬競技場的格鬥場面，但是這種技術從什麼觀點去捕捉建築物的物理學特質呢？美國，2000年。

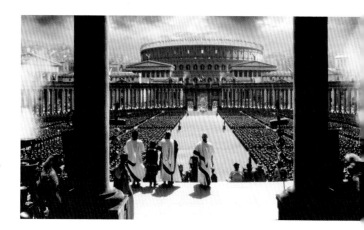

電影創造性的歷史問題是：這種創新性將會對媒體美學產生何種影響。在美國主流電影，新型態的鏡頭出現了。在《神鬼戰士》中，導演使用CGI技術模擬攝影機在複製的羅馬競技場上方漂浮（圖341）；以及環繞在大海中的《鐵達尼號》。這些魔毯的飛行、或者說「飛來飛去」，是數位時代的升降鏡頭；是R.W.保羅和帕斯特羅內創新的「能看到」的邏輯結論。然而，這些都是無重量和無視點的動作，被電腦合成影像的可能性所鼓舞，但缺乏感覺。美國再次領先電影技術的未來，但和以前一樣，其他人如阿巴斯・奇亞洛斯塔米在他的電影《十》（見第443頁）中，更嚴格地思考了新技術的影響。

最有影響力的電腦合成影像用途，是把新的數位流動性與亞洲電影中稱為「吊鋼絲」的技術相結合。袁和平1945年出生於中國，1970年代成為香港特技電影的動作導演。他幫邵氏電影公司發展了優雅風格的打鬥場景；當設備可行時，他開始把細鋼繩綁在演員的腰部，這些鋼絲則懸掛在升降機圓形的旋轉軸上。當升降機頭抬起時，演員似乎騰空而起；升降機動的時候，演員好像在飛；升降機頭轉動的時候，演員好像在旋轉。如此一來，一種「演員木偶」的形式誕生了，經過嚴格的練習和掌握，提供了一種讓金・凱利夢寐以求的銀幕動作。

1990年代，袁和平的吊鋼絲傑作《少年黃飛鴻之鐵猴子》（香港，1993），講述1858年中國一位劫富濟貧的民間英雄的簡單故事。其中最可愛的一幕：楊大夫和小蘭滑過空中，接住被一陣風吹走的文件。這部電影在東方上映後不久，兩位年輕的加利福尼亞電影人拉娜和莉莉・華卓斯基，向大預算製片人喬西佛提出了電影的想法。從孩提時代起，這對姐妹就對連環圖畫小說和神話都感興趣，而她們的劇本《駭客任務》則將兩者融為一體。喬西佛對她們的故事深為喜愛：一個地下人物墨菲斯告訴一個電腦工程師，說他周圍的世界只是一個模擬——即標題所示的矩陣。華卓斯基姊妹希望由袁和平編排打鬥場面，而喬西佛幫忙在中國找到他。他花了五個月的時間，訓練基努李維和其他演員中國功夫，然後教他們吊鋼絲的技巧。他們逐漸學會在空中彈跳、旋轉、踢腿、翻身和滑翔。這些西方主流觀眾前所未見的動作令他們目眩神迷，就像變形似地，吊鋼絲迅即在《霹靂嬌娃》（Charlie's Angels, 美國, 2000）等電影裡蔚為風尚，以及被次元影業的青少年恐怖電影模仿惡搞。

袁和平在《駭客任務》裡的作品，在電腦化時代的電影中確實踏出了關鍵的一步；但在華卓斯基姊妹的電影設計中還有另一個創新元素，它也來自東方。正如我們所知，日本動畫自1950年代以後即在世界風行，但是在1980年代的原創動畫錄影（OAV）作品中，涉及到暴力和性的題材，在影像上日益生動和露骨。在武打場面中，透過OAV的技術，發展出一種所謂的「飛行功夫」鏡頭，這種類似定格的鏡頭，能將武打動作凍結，讓人從不同的角度觀看，這種技術隨即被引進到錄影遊戲中。重新創造這種上帝視角的戰鬥場景的想法，吸引了華卓斯基姊妹和追逐感覺的喬西佛。如果他們把袁和平的舞台技術與OAV的攝影技術一起使用，會怎樣？有什麼辦法可以讓演員跳到空中、讓鏡頭在他們周圍晃動一下，然後繼續運動嗎？最快的高速相機當然可以每秒拍攝很多幀鏡頭，以至於動作似乎已經停止，但他們想要的是讓攝影機在這樣做時持續移動。這是不可能的。沒有一部攝影推車，能以每秒三十多英呎（音速的十分之一）的速度移動。

正如電影風格演變中經常出現的情況一樣，「我們如何以不同的方式做到這一點？」這樣的疑問往往導致突破。他們先是用普通照相機，在相對固定的位置拍攝袁和平的動作；之後，將所拍鏡頭掃描到電腦中，製作出飛行功夫的動畫影像，與相機所處位置所拍的影像完全相同。然後，再回到攝影棚中，在原來的照相機運動路線上安置精密的攝影機（圖342上）。早在1870年代，英國的攝影師梅勃立奇就曾以類似的方法，使用好幾部照相機拍攝馬匹在奔跑時和人在運動時的分解動作。這種影像過去曾風靡一時，甚至對畫家在描繪動作時，造成極大的影響。

到了1990年代中期，攝影技術已發生了極大的變化。華卓斯基姊妹並不想從分解動作中，顯現出真正發生了什麼事，只想讓時間凍結，在裡面施展優雅的飛行功夫。要製造出這種特殊效果，接下來就必須請演員在照相機的範圍內，

重新表演武打動作。由此產生的靜止圖像，創建了一系列整體效果的快照，但沒有移動。然後，把它們掃描到另一部電腦中，創造出上次「遺漏掉」的動作。接著電腦將動作分解成A、D和G，製造出代表B、C、E和F的影像，在放映時看起來就好像攝影機是以極快的速度拍攝的，這種影像即是所謂的「子彈時間」（圖343）。

343
《駭客任務》依上一頁圖像製作的一個鏡頭。1999年。

在電影史上，東方主流電影對西方主流電影的影響從來沒有比它對新感覺的一味衝刺更有影響。而這種影響，繼續在電影續集《駭客任務—重裝上陣》（The Matrix Reloaded, 2003）中表現出來。雖然，裡面並沒有為電影增添多少新的語言，但是卻加入了豐富的表現細節，如在下面的細節中，即可顯現出華納公司在《駭客任務》中提出的宏觀概念，即所謂的「多媒體平台」：當基努李維扮演的角色尼歐抵達錫安地下城時，有一群熱情的年輕人跑到他身邊說，他們能「再度」看到他真高興。在這裡，他們所謂的「再度」指的到底是什麼意思？因為，據我們所知在第一部片中，基努李維並未扮演任何角色。反之，他是在一系列動畫短片（即所謂的「動畫矩陣」）中被引進的。而從《駭客任務》各種不同的表現方式中，使得他本身也變成一種「矩陣」。

1990年代和2000年代初的「逗馬宣言」及歐洲電影

雖然華卓斯基姊妹和卡麥隆運用數位影像向觀眾展示他們以前從未見過的東西，但1995年丹麥的一群電影製作人借鑒了布烈松和帕索里尼的著作，認為電影不該一味地追求技術上的改變與全視角度，必須再度回歸初心。部分基於行銷策略、部分「救援行動」，他們的「逗馬宣言」有意呼應楚浮的話（見

256頁），以對抗當今電影中的「某些趨勢」。[4]他們認為1960年代，由楚浮的文章所激發的法國新浪潮「雖然曾在世界影壇興風作浪，然而這股新的浪潮最後卻流入溝渠化為污泥。」[5]至於對目前的電影，他們評論道：「今天，新興電影技術上的發展，已呈現出風起雲湧的局面，結果將會促使電影製作邁向民主化。」為了讓電影導向這一種民主化過程，宣言者拉斯・馮・提爾和湯姆斯・凡提柏格還特別簽署一份「忠誠誓言」，鼓吹一種激進的創作原則：不用布景、不用燈光、不用倒敘鏡頭、不配任何音樂、使用真實的場景、場景中不使用道具、只以手提攝影機拍攝、不使用「虛假動作」（如謀殺）、不使用類型電影中的元素、電影銀幕的比例應回歸過去的4：3、導演的名字不應在字幕中出現。

到了2003年，在歐洲、美國、亞洲和南美有近三十三位導演呼應這些規則，製作出一批優秀的電影，如湯姆斯・凡提柏格的《那一個晚上》（*Festen*，丹麥，1998）、索倫・克拉雅布克森的《敏郎悲歌》（*Mifunes sidste sang*，丹麥，1999）和科林的《驢孩朱利安》（*Julien Donkey-Boy*，美國，1999），尤其又以《那一個晚上》堪稱一大視覺啟示。以家用攝影機在低光源或燭光下拍攝，安東尼・多德・曼妥模糊的黃色影像打破了清晰電影攝影的基本規則，但非常具有可讀性和感性。許多逗馬宣言的電影都很薄弱和傳統，但它們在電影美學世界中創造的可笑的道德破壞，對1990年代的電影產生了比奧立佛・史東在《閃靈殺手》中的結構實驗更具解放效果。《駭客任務》和《那一個晚上》截然相反的方法，說明了數位電影的不同可能性。

雖然是「忠誠誓言」的簽署人，拉斯・馮・提爾自己卻等了三年才拍出他的第一部「逗馬電影」《白癡》（*Idioterne*，丹麥，1998）。兩年前，他執導一部以手提式數位攝影機拍攝而成的 銀幕電影《破浪而出》，故事主角是一位天真的蘇格蘭少女，她祈求上帝讓她的丹麥情人從石油鑽井平台的工作中歸來。他真的回來了，可是卻頸部受傷，癱瘓在病床上無法行動。他叫她去找個愛人，然後向他描述她的性活動。在大多數西方電影都是自由和世俗的時代，《破浪而出》卻是一部考驗基督徒虔誠耐力的作品，正如我們所見，直接受到德萊葉的啟發（見第113頁和第248-249頁）。片中女主角貝絲抱持的是一種教條化的單純信仰，然而這種看似不可思議的精神表現，卻是根植於最真誠的感情，而這種表現顯然是受到「逗馬精神」的啟發。在拍攝的過程中，演員

可以在室內隨意走動。拉斯·馮·提爾一拍再拍，然後再加以剪接——使用跳接，作風大膽、新穎，有如高達在《斷了氣》中的表現。對他來講，每個鏡頭都代表一個短暫的瞬間，具有最真實的意義。《破浪而出》和《厄夜變奏曲》（*Dogville*，丹麥，2003）都是由他親自掌鏡，在拍攝《厄夜變奏曲》女主角頻繁的特寫鏡頭時，經常觸摸妮可基嫚。這在電影史上聞所未聞，再次促成了她表演的瞬間親密。與拉斯·馮·提爾的前一部電影一樣，影評人對《厄夜變奏

曲》不著邊際的主題也提出質疑——在這裡，指的是美國社會的暴力傾向——但對於他激進主義的審美卻相當認同：本片完全在工作室拍攝、幾乎沒有佈景或道具（圖344）。

　　這段期間，拉斯·馮·提爾算是歐洲最具創意的導演，相形之下，其他導演對人性的概念則有比較深刻的見地。法國的「電影視覺風」運動繼續推出一些不同類型的電影，例如《新橋戀人》（*Les Amants du Pont-Neuf*, 李歐·卡霍，1991）和《太保密碼》（*Doberman*, 楊·高能，1997），但是，其他法語系的導演如克萊爾·丹尼絲、馬修·卡索維茲、加斯帕·諾埃、布魯諾·杜蒙和達登內兄弟，則轉而對勞動階級以及落魄無根的角色進行探索，對1980年代電影強調亮麗的表現，做出了強而有力又深具創新性的回應。1995年，當時法國新右翼政府贏得選舉，兩年後法國通過談判為商業自由流動設立「文化例外」，因為「心靈的創作不能被同化為簡單的產品」，演員馬修·卡索維茲製作的《

恨》（*La Haine*, 1995）是這方面的先驅，它以1993年十六歲的Zairean Makome Bowole在被警察拘留期間的真實槍擊事件為起點。馬修・卡索維茲在片中以法國國旗上的藍、白、紅三種顏色作為精心策劃的挑釁，講述三個年輕人生活中一天的故事：一位是猶太裔，一位北非移民的後代，第三位則是非洲黑人。他們都來自巴黎周邊的貧民區，曾經犯過一些小案子，他們共同的朋友最近遭到警察的歧視與施暴。當時有些論者還拿馬修・卡索維茲的作品來與昆汀・塔倫提諾相提並論，但是相形之下，他的電影更根植於社會現實。

布魯諾・杜蒙比馬修・卡索維茲年長十歲，也更有哲理。他的處女作是《機車小鎮》（*La Vie de Jésus*, 1996），講述破敗的法國北部青少年浪費的生命。他的後續作品《人，性本色》（*L'Humanité*, 1999），也在法國北部以靜態寬銀幕鏡頭拍攝。它以警方調查一名年輕女子被強姦的案子為起點。然而，這部電影並不以情節取勝，對人物的描繪及對風景的刻畫，冰冷有如大理石。警察法羅安（艾曼紐・修特飾）是個不眨眼、近乎自閉、看起來很不尋常的人（圖345）——就像帕索里尼電影裡的角色——他的無表情表演顯然受到布烈松的啟發。在《機車小鎮》中，年輕人在田野中做愛時，是真實的臉和真實的身體，並且表達種族主義的態度；而《人，性本色》前幾分鐘華麗而閒散的鏡頭，使杜蒙的第一部電影看起來幾乎是傳統的。從靜止不動的長鏡頭中，我們看到遠處有一個渺小的人影從寬敞的畫面中橫越，這個鏡頭令人印象深刻，以致在結束時，影像依然在腦海中徘徊不去。法羅安被鎖在自己麻木的無所事事和孤獨中。我們看到一個鏡頭，顯示被強姦女孩赤裸的性器官。後來，在與帕索里尼的電影《定理》（*Teorema*, 義大利, 1968）的直接呼應中，法羅安實際上漂浮在花園中。這樣的場景使杜蒙成為幾乎可以與伊朗人匹敵的大師。在接下來的幾十年裡，杜蒙出人意料地改變了方向，把他標誌性的備用視覺效果和北方環境，與一種新的反陰暗、幾乎是鬧劇的基調相結合。

比利時前紀錄片導演尚-皮耶・達登內與盧克・達登內，致力於使用超越性的觀點描繪一般日常生活。

345
杜蒙的《人性》雖然未廣受一般觀眾歡迎，但是主角強力的眼神、近乎無表情的演出，則帶有布烈松或帕索里尼的餘韻。法國，1999年。

像馬修・卡索維茲和杜蒙一樣，題材集中在描繪當代歐洲社會的無力者。《美麗蘿賽塔》（Rosetta，比利時，1999）講述一個渴望找到工作的野性少女。兄弟倆出色的簡單創新風格是她在整部電影中奔跑、攝影師用手持攝影機追蹤拍攝。像杜蒙一樣，他們沒有使用封閉性浪漫現實主義那種正反拍鏡頭的語法，取而代之的是純粹的銀幕方向——幾乎總是向前移動——以及在女孩的任務中「站在她肩膀上」的獨特感覺。他們接下來的作品《兒子們》（Le Fils, 2002）也使用同一種單向攝影的風格，達成相同的效果。

向東移動到奧地利，我們找到另一位使用靜態相機探索社會弊病的電影製作人。米高・漢尼克曾在維也納大學研讀哲學，1989年開始製作電影。它們的故事大綱很有說服力：他的《班尼的錄影帶》（Benny's Video, 奧地利-瑞士，1992）是關於標題的男孩，曾經看著一頭豬被宰殺，竟以錄影機把自己殺人的過程錄製下來。在《大快人心》（Funny Games, 奧地利-瑞士，1997）裡，兩個年輕人去鄰居借雞蛋，卻殘忍地以恐嚇他們告終（圖346）。有一次，他們直接向觀眾講話並把電影倒帶。《巴黎浮世繪》（Code Inconnu: Recit Incomplet de Divers Voyages, 法國，2001）是試圖避開她所居住城市的暴力的巴黎演員茱麗葉畢諾許，一系列大師級的長鏡頭。在《鋼琴教師》（La Pianiste, 法國，2002）中，一位教導舒伯特優

346
在米高・漢尼克的《大快人心》中，有一個角色將影片倒轉過來播放（上圖），讓電影院的觀眾看到恐怖的鏡頭以逆向重演（下圖），這種新奇的表現手法讓人想起柏格曼的《假面》中影片燃燒的鏡頭。地利-瑞士，1997年。

美音樂的、嚴苛的老師，用刀片割自己的大腿內側，並在放映色情錄影帶的小房間裡聞別人用過留下來的衛生紙。每個人都處於一個複雜的、中產階級、高度工業化的社會，愛情的可能性已經從這個社會中消失了。其他電影製作人與漢尼克一樣悲觀，但很少有人能找到如此嚴謹的類似形式。例如，在《巴黎浮世繪》中即優異地反映出西方大城市冷漠無情的特徵，人與人之間的聯結已蕩然無存，每一個長鏡頭在結束時都是以「淡出」的方式，畫面逐漸轉成黑色，接下來的畫面也是慢慢從黑色的銀幕上浮現——甚至，鏡頭與鏡頭之間都互不

接觸。這是一種革命性的表現。米高・漢尼克在介紹自己的電影時曾指出，他的電影主要在於描繪「一種喪失真實性的現實」（德語 "Entwirklichung" 為「去真實化」），主要目的則是要讓觀者感受不安與困擾。如果從1990年代的電影中，可以歸納出一個重要的主題，此即是其中之一。而美國的後現代主義電影中，即帶有這種濃厚的傾向；然而，在伊朗卻出現了與此相反的發展：從奇亞洛斯塔米和馬克馬巴夫的電影中，即可發現到他們正致力於在現實中加入真實性。

當我們繼續向東移時，我們看到電影工作者也在與相同的問題搏鬥，受到共產主義崩潰的影響，他們也透過電影探索現實特性。在匈牙利，當馬克思主義從政治舞台上銷聲匿跡之後，貝拉・塔爾開始採用米克洛・楊秋的實驗，透過長拍式的推拉鏡頭，探索匈牙利真實的社會問題。在她的《撒旦探戈》（Satantango，匈牙利，1993），整部電影長達七小時，場景發生在一個經營乏善可陳的集體農場。第一個鏡頭持續了七分半鐘，佔全片的六十分之一，將我

347
米高・漢尼克的《鋼琴教師》中，依莎貝拉雨蓓所扮演的角色對音樂之美非常敏銳，卻無法從性中找到優雅，近乎無法與人在肉體上有親密的接觸。法國，2002年。

們引進她所要表現的世界裡，這種長拍的手法將米克洛·楊秋的攝影美學發揮到淋漓盡致。在清晨時光，整片農場隱沒在烏漆暗黑中。攝影鏡頭隨著脅迫逼人的樂聲，推向左方、經過一棟建築、慢慢探向一群放牧的乳牛。在牛群的背後，從一座古老的拜占庭教堂傳來陣陣鐘鳴的聲音。整部電影分成十二個段落：像1920年代的普多夫金（見108頁）一樣，貝拉·塔爾在裡面運用的也是一種音樂性的結構：有如一首探戈舞曲，舞者前進六步、後退六步。這部長達七小時的影片深獲美國著名的女文評家蘇珊桑塔的青睞，她曾讚譽說：這部電影「深具魅力，每一分鐘都引人入勝，在我的餘生之中，我每一年都會再看一遍。」[6]

恩伊達·伊爾蒂蔻的《我的二十世紀》（*Az én XX. Századom*, 匈牙利, 1989）也是黑白的，同樣風格獨具。這個故事發生在1900年，兩個賣火柴的人被拋硬幣分開了。她的風格帶有約瑟夫·馮·斯騰伯格的風格。她在1990年代及此後製作了偉大的電影；即使在無聲電影時代也會這樣做。

與西歐不同，在前共產主義國家，女導演繼續樹立標準。在波蘭，桃樂達·凱茲爾拉斯卡的《烏鴉》講述了一個粗魯的九歲女孩綁架了一個三歲男孩、並試圖從海上離開波蘭的故事。這是和奇亞洛斯塔米的《何處是我朋友的家？》同樣偉大的、關於童年的電影。在前蘇聯本土，大導演琪拉·慕拉托娃製作了可能是她最好的電影《狂熱》（*Uvlecheniya*, 1994）。以賽車世界為背景，其費里尼式的騎師、薩沙和馬戲表演者維奧萊塔的故事，以極好的聲音微妙處理。她黯淡輝煌的《虛弱症候群》（*Astenicheskiy sindrom*, 1990）讓人聯想到一個病態的社會，每個人似乎都在悲傷。它的特點是唯一被改革派蘇聯總書記米哈伊爾·戈巴契夫禁止的電影。

1961年7月19日星期三，101個人——五十一名女孩、五十名男孩——出生在列寧格勒。其中有一個是紀錄片製片人維克托·考沙可夫斯基。三十四年之後，他製作了一部九十三分鐘的電影《1961年7月19日,星期三》，企圖尋找這些人的下落並探索他們現在的生活，其中每個人分配到的時間不到一分鐘。有一人因為從他母親那裡偷了一包菸而被監禁；另外，有兩個人死在阿富汗戰爭中；也有許多人不想在電影中拋頭露面。這部紀錄片並非一部雜亂無章的泛泛之作，維克托·考沙可夫斯基以經濟的手法，刻畫同年同日生的一群人的生活

百態，看起來充滿人性，令人為之動容。

和美國的導演一樣，俄羅斯導演也從過去的電影中尋求靈感。影評人兼理論家奧列格‧科瓦洛夫的《艾森斯坦傳》（*Sergei Eisenstein: Autobiography*, 俄羅斯, 1995）除了從艾森斯坦的電影引用影像之外，也加入一些他在世界各地遊歷的新聞集錦影片，試圖透過這些片段，揭示這個人在1929年離開蘇聯前往西方時的思想過程，以及這位開創性導演對我們今天的意義。這部電影沒有使用評論或字幕，裡面還提到艾森斯坦的雙性戀，試著使用1920年代蒙太奇思想表現現代的內容。

英國1990年代最受歡迎的電影是喜劇，如李察‧寇蒂斯編劇、沃克泰托電影公司製作的《妳是我今生的新娘》（*Four Weddings and a Funeral*, 1994）。該國最具特色的導演之一是麥克‧李，他與當時的法國電影製片人一樣專注於一些無權無勢、大多是住在郊區的貧困落魄角色。他超越了法國的題材，使用即興的表現手法，從英國下層社會中尋找豐富的喜劇素材。例如，在《生活多美好》（*Life is Sweet*, 1991）裡，母親開舞蹈班教小孩子跳舞，父親的賺錢大計是新的熱狗拖車，女兒是水管工，這家人還有個行為怪異的朋友，開了一家無望的法國餐廳，名叫「無怨無悔」（圖348）。麥克‧李的大部分電影都充滿了這種悲喜劇的細節。前爵士樂手麥克‧費吉斯具有更正式的實驗風格。在大氣的處女作《憂鬱星期一》（*Stormy Monday*, 1988）之後，他前往美國製作了《流氓警察》（*Internal Affairs*, 美國, 1990），這是一幅異常淒涼的洛杉磯警察肖像。這兩部電影雖然精

348
麥克‧李的《生活多美好》敏銳地刻畫當代英國社會的生活百態。1991年。

彩，原創性卻不如《真相四面體》（*Time Code*, 英國, 2000）：這部電影以四個未加剪接的鏡頭組成，劇中將不同角色的故事交織在一起，四個分割鏡頭同時呈現在銀幕上。麥克‧費吉斯在其中一些段落，改變每個鏡頭的音量以強調

對話的不同部分，從而強調動作。當然，在底片上連續拍攝四次是不可能的，而《真相四面體》是迄今為止最具創新性的數位電影。還有莎莉·波特改編自維吉尼亞·吳爾芙的電影《奧蘭多》（*Orlando*, 英國, 1992）像瞪羚一樣穿越時間。

與此截然相反但同樣具有創新性的，是西班牙人維克多·艾里斯最新一部細緻入微的電影《蜂巢幽靈》（*The Spirit of The Beehive*, 西班牙, 1973），非常漂亮地以電影《科學怪人》為起點。《光之夢》（*El sol del membrillo*, 西班牙, 1992）是一部關於西班牙著名畫家安東尼奧·羅培茲的紀錄片，他所做的只是畫標題樹的果實、測量樹枝下垂時它如何輕微下降，並在收音機上收聽有關海灣戰爭的新聞（見438頁,圖325）。在作畫的過程中，果實開始腐爛，而他的作品即是試圖讓這些鮮美的果實免於化為腐朽。維克多·艾里斯的探索就如同羅培茲的畫作那樣細緻甜美，藝術家也可自其他藝術家的創作中反映出自己的創造性。這部電影所要表現的創作毅力和精神，可以與1990年代的伊朗電影相互媲美。

新亞洲電影中的沉思與恐懼

雖然1990年代和2000年代初期最重要的歐洲電影——拉斯·馮·提爾、杜蒙、達登內兄弟、漢尼克、貝拉·塔爾、琪拉·慕拉托娃、維克托·考沙可夫斯基、麥克·李和維克多·艾里斯的電影——冷靜而嚴謹，但亞洲的最佳作品往往更感性。在韓國，武俠電影和情節劇長期以來一直是民粹主義的主流傳統。1980年5月，光州的反政府示威雖然遭到暴力鎮壓，卻催化了新的藝術精神。到了1986年，獨立電影運動興起，導演們合作製作了一部關於農民的紀錄片《青鳥》。一些參與的電影製作人因此遭到當局起訴，但另一部反對電影《夢鄉》更進一步，描繪了光州事件，並在全國各地的大學放映。

就在這種情勢之下，韓國電影製作日趨成熟，這一點從韓國最富盛名的導演林權澤的電影即可見一斑。林權澤從1962年起，即開始製作流行電影，但是在1981年的《曼陀羅》，他的探索變得更為嚴肅。此後，他變成韓國電影的黑澤明，宣揚啟蒙人道主義、神秘的宗教和性的主題。他的《西便制》（南韓，

1993）不僅在國內受歡迎，也深受國際影壇的矚目。背景設定在關鍵的1950年代——在日本佔領該國三十五年、分裂為朝鮮和韓國以及隨後的韓戰之後，這部電影講述了該國非常憂鬱的敘事音樂「盤索里」的三位旅行歌手的故事。一位在《西便制》之後成名的盤索里歌手趙承鉉，在《春香傳》（南韓，2000）表現甚至更出色。

　　從滿懷藝術抱負的知名主流韓國導演，來到比他小二十二歲的香港創新者：出生於中國的王家衛，1963年移居香港，並接受過平面設計師的培訓。發

349
杜可風與導演王家衛在他們第一次合作的電影《阿飛正傳》中，即顯露出一種淒美迷人的攝影風格，劇情帶有尼古拉斯·雷電影中的官能感，堪稱《養子不教誰之過》的現代版。香港，1990年。

現邵氏公司的武俠電影與香港年輕人的現實生活過於脫節，他開始即興製作關於流浪者和存在主義孤獨者的無劇本電影，這些角色在1980年代主導了法國的「電影視覺風」。與澳洲籍的攝影指導杜可風——後來成為他漫無邊際和毫無章法工作方式的核心工作夥伴——合作，他複製了那些電影的一些光澤。《阿飛正傳》（香港，1991）是他第一部出色的電影，是杜可風的第一擊，也是香港「非武俠」電影的里程碑。這部電影在類型上與尼古拉斯·雷的《養子不教誰之過》非常相近，它確立了王家衛追尋失落的中心主題。杜可風的攝影風格（圖349）在角色的生活中創造了轉瞬即逝的美麗時刻，而對它的記憶會導致渴望和欲求不滿。有一次，《阿飛正傳》中的一個角色說：「我一直以為一分鐘就過去了。但有時它真的揮之不去。曾經有人指著手錶對我說：因為那一分鐘，他一直記得我。聽著真是太迷人了。但現在我看看我的手錶，告訴自己我必須忘記這個人。」

350
杜可風與導演王家衛再次合作，以半即興式的手法製作《花樣年華》。1962年，一個男人（梁朝偉飾）與一個女人（張曼玉飾）在香港的公寓中比鄰而居，雙雙墜入一段淒迷的戀情。香港-法國，2000年。

這總結了王家衛的願景。他和杜可風有時會沉浸在酒精中，創作變得天馬行空，以至於他們想要表現的東西變得近乎不可解，電影中情感濃得化不開，帶有強烈的後現代風味，但是，當他們合作無間時，在悲觀的男同性戀愛情故事《春光乍現》（香港, 1997），和癡迷的異性戀的《花樣年華》（香港-法國, 2000）中，年輕生命耗盡了短暫的美感，令人心碎。在這兩部電影中，拉丁美洲的音樂代表來自異世界的熱情。就如同法斯賓達的電影，希望已被如此從電影的人為因素中擠出，它已經遷移到形式──攝影之美之中（圖350）。與義大利的新寫實主義者一樣，王家衛把「死寂時刻」編織進他劇中角色的生活事件中；還有，和楚浮一樣，他有時會定格一些辛酸的時刻，沈溺於其中。

在台灣，馬來西亞出生的導演蔡明亮與王家衛同齡，對空虛的現代生活顯現出相同的興趣。和王家衛一樣，蔡明亮也受到法斯賓達黯淡的人生觀的影響。又和王家衛一樣，蔡明亮在他的作品中使用新寫實主義風格的「死寂時刻」來捕捉他所看到身邊環繞的空虛，這是他從上一代台灣大導演侯孝賢那裡承繼的一種靜態手法（見422頁）。例如，在蔡明亮的第三部電影《愛情萬

歲》（台灣, 1994）中，一個年輕人來到一間公寓，環顧四周（圖351）。過了十四分鐘之後，他企圖割腕自殺，卻又終於放棄。然後一個女孩和一個陌生人也來到這間公寓，並開始做愛。當他們這樣做時，年輕人躲在床底下，變得性興奮。影片過了二十三分鐘，第一句話才出現。故事進行了一個多小時，我們發現這個年輕人是靈骨塔的推銷員。這個女孩賣房地產，所以我們看到很多空的公寓。然後，第一個年輕人試穿女孩的衣服。每一個空曠的場景、每一座新的建築，都是故事裡緩慢神秘的一部分。這些人是誰？這些公寓的主人是誰？這個年輕人為什麼想自殺？

　　在世界電影裡，公寓房間的弦外之音，一直充滿豐富的想像空間：比利・懷德的《公寓春光》、香妲・艾克曼的電影、波蘭斯基的《怪房客》、華卓斯基姊妹的《大膽地愛小心地偷》（*Bound*, 美國, 1997）、大衛・林區的《驚狂》（*Lost Highway*, 美國, 1997）。《愛情萬歲》的結尾，在一段長達六分鐘的鏡頭中，楊貴媚走到一張椅子坐了下來，開始哭泣，最後，太陽出來了，她點了一支香菸，好像整個人即將崩潰。這是現代電影中最簡單、最動人的結局之一。此後，蔡明亮的電影繼續以公寓、孤獨和曖昧的性關係為主題，因此可以被視為王家衛的同類作品。他們的不同之處在於，這位香港的導演永遠不會拍攝像《愛情萬歲》的結局那樣嚴峻的場景。他的作品總是有動感和美感，哪怕僅止於表面上。

351
在蔡明亮費人猜疑的《愛情萬歲》中，一個神秘的年輕人躲在一間無名的公寓中企圖自殺，本片製作風格受到侯孝賢和法斯賓達的影響。台灣，1994年。

　　1990年代，電影的創造性開始在世界各地散佈開來：迄今為止只有偶爾製作出幾部雄心勃勃電影的斯里蘭卡和越南，兩者都產生了與眾不同的電影製作人。由普拉沙納・維塔納基執導的《死亡圓月日》（*Purahanda Kaluwara*, 斯里

蘭卡-日本，1997），製作費只有相當於八萬美元，是斯里蘭卡最早的嚴肅電影之一[7]。這部電影除了具有完美的表現與構圖之外，還借用了王家衛和蔡明亮慣用的「死寂時刻」攝影手法，但不是為了強調現代城市生活中情感的死寂。相反地，導演普拉沙納‧維塔納基講述了一個農民，他的兒子新近在斯里蘭卡內戰中喪生，他決定挖出他屍體的內斂故事（圖352）。然而，他卻發現兒子的屍體並不在墳墓裡。要麼他的兒子根本沒有死；要麼電影暗示：他兒子在死後，已經和宇宙合而為一了。

352
在普拉沙納‧維塔納基的《死亡圓月日》中，一個農民挖掘他兒子的墳墓，卻發現兒子的屍體並不在墳墓裡。斯里蘭卡-日本，1997年。

越南本土電影製作始於1940年代後期，當時拍攝的是關於這個國家1945年革命的紀錄片。它的第一部小說長片是在1959年製作的；它的第一部雄心勃勃的創新之作是《廣東花》（Wild Field, 1980）。1995年，出生在越南、定居法國的陳英雄製作了令人痛心的《三輪車伕》（Cyclo, 法國-越南, 1995），可說是他祖國的現代版的《單車失竊記》。影片講述一個三輪車伕的車子被偷，他的生活陷入犯罪的故事，整體拍得優雅迷人。五年之後，在伊朗與法國資金的支持下，他又製作了《夏天的滋味》（A la Verticale de l'été, 法國-越南, 2000），裡面一段對話完美地表達了他的主題：「人應該住在自己的靈魂是和諧的地方。」關於小演員哥哥和攝影師妹妹之間的故事，片中並未對角色的經濟或社會狀況多加著墨，但詳細地描寫了他們的藝術敏感性。也許不可避免的是：陳英雄的作品與越南的距離，比王家衛之於香港、或蔡明亮之於台灣的距離更遠。

而就在此時，泰國影壇也推出了本土的第一部大製作。比較特別地，直到1960年代，最受歡迎的泰國電影都是默片，通常以16毫米的鏡頭拍攝、一般都是在鄉村巡迴演出、在臨時搭設的白布銀幕上放映。到了1970年代，泰國每年約生產兩百部電影，大多是些粗製濫造的音樂片和喜劇片，主要針對國內市場製作。1997年，電影產量急劇下降到只有十部，這個國家的電影業看起來好像面臨窮途末路。但，隨後又起死回生。在世紀之交，泰國本地出現好幾位帶有

寫實主義傾向的導演。此外，長期以來對業餘製作表現出濃厚興趣的泰國王室也進場了。查崔查勒姆·尤科爾王子花了三年多的時間，耗資一千五百萬美元製作《蘇儀若泰傳奇》（Suriyothai, 泰國, 2000），講述了1548年一位皇后為了拯救國王而犧牲自己的故事。片中大象背上的戰爭場面相當令人震撼，後來經過法蘭西斯·柯波拉重新剪接之後，在海外發行。

同年，香港有一對雙胞胎兄弟彭發和彭順，把昆汀·塔倫提諾和吳宇森的電影技術溶入在過去十五年亞洲電影的另一個大趨勢：新恐怖片。彭發在香港是位坐領高薪的剪接師，彭順是一個實驗室技師，他們決定合作關於一個失聰殺手的故事：《無聲火》（Krung Thep Antharai, 泰國, 1999）。這部電影的製作技術精湛，結尾一場以電腦合成技術製作的滂沱大雨，成就可以與美國西海岸不斷發展的電腦合成技術相媲美。它的開場，以一隻爬在天花板上的蜥蜴的角度拍攝了一場殘酷的殺戮，表明這些電影製作人想要求新求變的企圖。他們多紋理的電影和錄影圖像讓人想起奧立佛·史東的作品，只是在故事內容和美學造詣上功力略顯不足。在《無聲火》之後，他們又推出《見鬼》（香港，2002），把第一部電影那種官能性恐懼感又進一步發揮。故事描繪一位年輕的盲女，在經過角膜移植手術之後，張眼看到了捐贈者生前令人毛骨悚然的過去。這部作品在創作風格上，比上一部更具節制，比較不那麼炫耀，不過，在原創性的功力上，顯然不如科恩兄弟或華卓斯基姊妹。

他們對恐怖片的興趣，導源於1990年代和2000年代初的日本電影。這個國家在1980年代幾乎沒培養出什麼重要的新導演，但在這十年代末，從地下電影和實驗劇場中湧現出驚人的新人才。塚本晉也的《鐵男》（日本，1991）是一部16毫米的黑白電影，片長六十七分鐘，在令人眼花撩亂的更新中融合了真人實景和動畫，即加拿大的大衛·柯南伯格曾經率先在電影中提出的主題：人與機器可能會融合，而被壓抑的色情能量會使他們以破壞性的力量這樣做。塚本晉也1993年推出的續集《鐵男II：血肉橫飛》，是對這個想法更豐富的闡述。片中一個瘦弱的、戴眼鏡的男人在被激怒時，變成了一把人肉機關槍，隨著情節的展開越演越烈，最後全身佈滿槍管（圖353）。本片的主角原是一個理想父親，沉默寡言、個性天真。塚本晉也經常以詩化的影像，表現主角陷入在幻想世界中，並透過生動和新奇的情節安排，強調這種人物在充滿暴力的世界中必然無法適應，最後註定會失敗。主角想透過意志力克制自己，免於變成暴力

的化身，但當他的太太被一個神秘刺客刺殺之後，他的身體立即變形，樣子就像一隻海洋動物，變成了一個殺人不眨眼的機器。

在刻劃變形過程時，塚本晉也費盡巧思。首先，當主角身上剛現出變形的徵兆之時，他透過一個生動的鏡頭，讓他的身體突然冒出金屬線，就像木頭上長滿棘刺一般。後來，當他的身體變得越來越怪誕時，人也越來越與現實脫離，就像大衛‧柯南伯格在《變蠅人》（見417-418頁）裡面的角色一樣。導演使用一個四十三秒鐘的單鏡頭影像——1923年岡斯在《轉輪》中使用的技術——表現主角身上的細胞急速敗壞的過程。這個鏡頭使用一千多張照片，其中包括分子、行星、結構以及情色、酷刑的題材，帶有純抽象和催眠的效果。最後以倒敘的手法，回到主角的兒童時代，這時我們才發現到他

353
在塚本晉也的《鐵男II：血肉橫飛》中，當主角怒氣衝天時，身上頓時布滿槍管。日本，1991年。

的焦慮和憤怒的根源：他和他的弟弟，眼睜睜地看著父親強迫母親與一隻像陰莖一樣的槍支口交。

這兩部《鐵男》顯然帶有強烈的象徵意涵。從1950年代的《哥吉拉》系列開始，即顯示出日本文化對毀滅性的怪物具有一種濃厚的興趣。又來了，批評家們再次把它歸因於廣島和長崎原子彈爆炸所造成的全國驚嚇有關。然而，無論這種焦慮根源究竟源於何處，在中田秀夫和三池崇史的電影中，也可發現這種令人生畏的恐懼與焦慮。

早在大學時代，中田秀夫即觀賞過威廉‧佛烈金的《大法師》，印象極為深刻；對溝口健二在《雨月物語》（見220頁）中如夢似幻的表現手法更是極為傾心。把後者的優雅與前者的惡魔主題相結合，他改編了鈴木光司暢銷小說的《七夜怪談》，製作出十年來最受關注的日本恐怖片，也是該國電影發行以來票房最成功的電影。一個被詛咒的錄影帶的故事，一旦看過的人，一週之內即會暴斃。《七夜怪談》（日本，1998）建立在一個流行的城市神話之上，而它本身就像一則神話一樣傳播。使用彭氏兄弟後來引用到《見鬼》裡的緩慢而有暗示性的手法，中田秀夫改變了小說中主角的性別，以至於它變成了一個女人被迫害和憤怒的故事（圖354）。錄影帶鏡頭本身並 有呈現場景或光源，觀者根本無法找到任何指涉點或觀點。同一個鏡頭，透過一種五十音軌的錄音技術，表現出非凡的聲音效果；電影中的電話鈴聲，是藉由四種不同形式的電話鈴聲組合而成的，中田秀夫有意讓它聽起來與好萊塢電影的電話鈴聲有所差別。雖然它藉鑑了美國青少年恐怖電影的一些元素，但死者在人們中間行走的場景、以及它避開基督教對人類靈魂的觀念，讓它具有明顯的亞洲特色。中田製作了續集《七夜怪談2：貞子謎咒》（日本，1999），好萊塢購買了翻拍權。

354
中田秀夫在《七夜怪談》中，結合《大法師》的元素與溝口健二描繪幽靈的手法，製作出1990年代最優秀的日本恐怖電影，劇中角色以女性為中心。1998年。

他的《鬼水怪談》（日本，2002）是一部同樣緩慢的、令人毛骨悚然的、結合西方和亞洲恐怖傳統的電影。與溝口健二和成瀨巳喜男在1930年代的作品一樣，他談的也是女性苦難的經歷。這一次，單身母親的心靈因疏忽女兒的罪惡感而受到傷害（圖355）。雖然這部電影的結尾草草了事，破壞了其完整性，但相較於西方的電影，則充分顯現出當代西方的恐怖片所沒有的精神內涵。

三池崇史的《切膚之愛》（日本，2000）全然是一個更殘酷的血浴，但同樣，值得注意的是：把一個外表彬彬有禮、內向的年輕女性，作為日本社會表

面下孤獨和憤怒的象徵。在成名之前，三池崇史原本在今村昌平的電影中擔任助理導演。就像他的導師一樣，他對原始性行為的破壞力很感興趣，但他的處境來自地下龐克族。因此，他的職業生涯可說與塚本晉也差不多。和當時許多其他出色的日本導演（包括塚本在內）一樣，三池崇史在《切膚之愛》裡的出發點是當代日本明顯優雅的靜止狀態，即「漂浮的世界」。故事描繪一個害羞、謙虛的年輕女子，參加一個電影製片人的試鏡——他假裝正在為一部新電影選角，但實際上是想找位太太（圖356）。在應試的鏡頭中，攝影機和小津安二郎的一樣穩定；但當年輕女子在夜裡失蹤後，鏡頭即改由手提攝影機拍攝。就像米高・漢尼克的作品一樣，三池崇史以簡潔單調的手法，醞釀恐怖的氣氛。電影過了五十分鐘之後，我們來到女人住的公寓。在房子後面，可以看到一個粗布袋。稍後我們會看到，在粗布袋裡裝著一個手腳被砍斷的男人。就像中田秀夫，三池崇史也常用聲音來暗示恐怖的到來。例如，在我們發現之前很久，這裡就聽到了像恐龍咆哮般的動物聲音；那個女人用她自己的嘔吐物餵

355
在中田秀夫的《鬼水怪談》中，一個單身母親因疏於照顧她的女兒而焦慮不安，由此發生了一連串可怕的事件。日本，2002年。

可見的未來 (1994-2004)：電腦化使電影超越攝影

養袋子裡的截肢者。

縱使如此，過去十五年日本電影的精采之處並不總是與暴力結合。動漫繼續創造性地使美國卡通相形見絀，尤其是宮崎駿的《魔法公主》（日本，1997），讓他在國際上聲名大噪。遠古時代，眾神之靈居住的森林（圖357），講述了必須向西尋找仇恨源頭的阿席達卡王子的故事，如此豐富的想像力使這部電影成為日本電影史上第二大票房強片。途中，阿席達卡遇到了機靈的狼（即魔法公主），聽說了夜行者，還有一個來自銀河系看起來像長頸鹿的森林精靈。他作了一個驚人的夢：一頭多角的野獸；一條親吻擁有治癒力量的魚；還有一種每當走過一個地方、腳下就會鮮花盛開的動物。宮崎駿的電影是一部傑作，是一個探討地球生態的神話，一個對人類愚行憤怒的隱喻。它的槍管長出鮮花的場景，與《鐵男》正好形成強烈對比。宮崎駿和塚本代表了這個時代最焦慮的電影文化的希望和恐懼。

356
在另一部令人毛骨悚然的電影《切膚之愛》中，三池崇史透過一位少女表現日本社會的孤獨和憤怒。日本，2000年。

357
宮崎駿在《魔法公主》中，宣揚和平與生態思想，在神秘的森林中住著像嬰兒模樣的樹林精靈。日本，1997年。

非洲和中南美洲電影復興的持續成就

電影史上，每一個不同的地方，總會在一個時代發展出原創性的作品，表現出獨特的風格，非洲和中南美洲自然也不例外。在非洲，老牌電影人持續工作，

新導演加入。突尼西亞的亞慕菲妲・特拉特利，1960年代晚期曾在法國研讀電影製作。在擔任過阿拉伯主題紀錄片和戲劇的編輯後，她執導了《靜靜的宮殿》（Saimt el Qusur, 法國-突尼西亞, 1994），裡面突尼西亞王子Sid Ali的死啟發了阿莉亞（他的一個女僕的女兒），阿莉亞回到她母親工作的宮殿，也是她度過童年的地方（圖358）。接下來，導演以一系列緩慢而痛苦的倒敘鏡頭回顧過去。所記得的時期是殖民主義結束的時期，當時阿拉伯女性半奴役制度尚未被法國人改變。亞慕菲妲・特拉特利透過精細柔美的鏡頭，把現在和過去交織在電影中，顯現出阿莉亞孤寂與美麗的一生。阿莉亞原本期望她的歌聲能讓她克服奴役的傳統，但她的結論是黯淡的：「我的生活經歷了一系列的墮胎。我永遠無法表達自己。我的歌曲胎死腹中。」

在特拉特利推出處女作的同一年，丹尼・庫亞帖也製作了他的第一部電影：燦爛的《葛里歐特之音》（Këita, L'Heritage du Griot）。出生在一個傳統以吟遊故事為業的家庭，與1982年執導《上帝的禮物》的瑞斯頓・卡波瑞在布吉納法索的同一個小鎮，較年輕九歲的丹尼・庫亞帖也曾在法國留學。他的《葛里歐特之音》講述一個十三歲的男孩，一個中產階級非洲城市家庭出身的馬博。他就讀一所好學校，了解哥倫布是如何發現美洲的歷史。有一天，一位來自城外邊界的民間教師傑利巴，拜訪馬博的家並告訴他另一種型態的歷史。傑利巴的故事是關於生命起源的神話故事。馬博聽到了他自己的家庭是如何從水牛傳下來的、黑鸝如何地照顧他、人們如何像樹木一樣紮根於地下深處。《葛里歐特之音》的精彩劇本——同樣出自三十四歲的庫亞帖之手——以最引人入勝的方式處理了真理的相對性質，和歷史的隱喻。它以寫實的手法回敘古代，倒是有趣又富有啟發性。

來到埃及，在他標誌性的《開羅車站》（見242-243頁）面世近四十年後，七十歲的尤塞夫・查希納創作了《命運》（Al Massir, 埃及-法國, 1997），生動地抨擊伊斯蘭基本教義派。故事發生在十二世紀的安達魯西亞，講述了伊本・魯世德（在歐洲被稱為阿威羅伊）教授希臘哲學，因此被指控破壞宗教正統的故事。阿威羅伊反擊，稱神職人員為「信仰的商人」，認為神法結合了啟示和理性，他挑戰迫害他的人說：「你對愛、真理、正義了解夠多了嗎？足以宣揚上帝的話語嗎？」從風格上來說，這部電影是1950年代好萊塢模式下的史詩（圖359），但這既是查希納、又是金・凱利式的舞蹈片段，而在月光下

可見的未來 (1994-2004):電腦化使電影超越攝影

的開場沐浴場景顯示了北印度電影的影響。

　　自從1970年代中期巴西新電影運動結束後，即未推出任何值得一提的作品。萬隆會議政治的抱負，曾在巴西和其他地區激發出激進電影運動，這些電影運動具有一個共同的稱呼，叫「第三電影」（見370-371頁），在1980年代「第三電影」卻在電影巨片的流行侵襲下，被時代的潮流淹沒[8]。1981年，隨著巴西新電影的開路先鋒克勞伯・羅加去世之後，尼爾森・皮瑞拉多斯・聖多斯也頓時失去自己的創作力。此後，巴西電影盡是一些風格老舊的劇情片和音樂片的天下，二十年之後，在里約熱內盧，一個銀行界世家子弟出身的華特・

薩勒斯由於太年輕了，在最初發行時沒看過克勞伯・羅加和皮瑞拉多斯・聖多斯的作品，把他製作的名為《生活在他方》（ *Socorro Nobre*, 巴西, 1995）的紀錄片改編成了一部虛構電影《中央車站》（ *Central do Brasil*, 巴西, 1998），並重振了1960年代的精神。華特・薩勒斯這部電影在某些方面呼應了查希納《開羅車站》的縮影，講述一位憤世嫉俗的前學校老師多拉，她透過幫擠在里約熱內盧中央車站的文盲寫信來賺錢。她很少關心她幫忙寫信的人，即使是九歲

358
在特拉特利的《靜靜的宮殿》中，一個阿拉伯侍女回想起自己的前塵往事。法國-突尼西亞，1994年。

的約書亞。然後約書亞的母親去世了，朵拉帶他去該國的東北部尋找父親（克勞伯·羅加的《黑神白鬼》在那裡取景）。在這趟旅程中，她的人生發生了徹底的改變。華特·薩勒斯這部電影的真實性植基於其紀錄片的根源，但兩位演員——男孩和憤世嫉俗的女老師——大量即興創作的對話，獲得出色的成果。

《中央車站》的成功，不但使華特·薩勒斯一舉成名，進而更促成他與其他巴西電影工作者合作，共同製作了卡蒂亞·倫德和費南多·梅瑞耶的《無法無天》（*Citade de Deus*, 巴西, 2002），這部電影甚至比他自己的電影更受國際影壇的矚目。片名中的「上帝之城」是指1960年代里熱熱內盧推出的一項住房供給計劃，諷刺的是該項目在1980年代成為該國最暴力的地方之一。由年輕的黑人農民攝影師布思卡培講述，本片使用了馬丁·史科西斯的《四海好傢伙》和奧立佛·史東的《閃靈殺手》的模式，來講述這個殘酷殺害兒童的

359
尤塞夫·查希納在《命運》中宣揚宗教的謙卑與寬容精神，對伊斯蘭基本教義派進行了明智的批判。埃及-法國，1997年。

故事。梅瑞耶本身曾受過廣告設計的訓練，風格與新寫實主義大異其趣。他使用多種角度的傾斜鏡頭、加速的跟踪鏡頭、深焦和快速剪輯來動態化空間（見436頁，圖324），用多層效果和動態音樂加載他的音軌，對鏡頭進行後製處理以使其色彩飽和，編排場景以消除瞬間停滯的可能性。他的聯合導演卡蒂亞·倫德負責社區錄影的部分，旨在幫助年輕吸毒者；透過這些項目，她找到了一些出現在電影中的演員。

路易斯·布紐爾的幽靈持續籠罩著墨西哥電影——管它好時光或壞時光，繼續製作低成本的電影。該國在 1960 年代後期製作了一些獨特的電影。從1947至1965 年布紐爾在那裡度過二十年以來，最具原創性的是阿圖諾·利普斯坦的作品，他曾是布紐爾在《天使滅亡》（*El angel exterminador*, 墨西哥, 1962）時的助理。利普斯坦在他二十一歲時製作的第一部電影是《臨死之時》（*Tiempo de Morir*, 墨西哥, 1962），由馬奎斯和卡洛斯·富恩特斯編劇。他

最優秀的作品是《無期徒刑》（Cadena Perpétua, 墨西哥, 1978），一部創新的黑色電影，探討一個小偷和墨西哥當局之間的關係。嘉米·漢柏托·荷姆西洛在1970年代也拍出了有趣的作品，逐漸把同性戀主題移至電影的中心，並以《多娜與她的兒子》（Doña Herlinda y su hijo, 墨西哥, 1985）打進國際觀眾的心。他對長鏡頭的興趣使他成為1980年代最具創造力的墨西哥導演。1999年，一部與利普斯坦或荷姆西洛一樣重要的電影問世：《愛是一條狗》。由阿利安卓·崗札雷·伊納利圖執導，這部片採用了塔倫提諾低俗小說的三部曲結構，以及那部電影幻想和野蠻的融合，並加入了布紐爾式的社會批判。伊納利圖的憤怒驅使著每一個血腥的戈雅式場景。開場的一場車禍，把他的三個故事串聯在一起。他拍攝的第一部，就好像有一個撕裂線引擎連接到他的攝影機，推著它穿越光怪陸離的墨西哥市。第二部是最具有布紐爾風格的，一個關於時裝模特和她的情人在他們的中產階級公寓裡受苦的刻薄故事。在第三部中，一位憤世嫉俗、年長的前革命者，試圖找出他女兒發生了什麼事。伊納利圖和攝影指導羅德瑞·哥裴力托明智地把美國攝影師南·戈丁的劇照作為他們主要的視覺參考。她拍攝人物時不討喜的誠實，以及她不對鈉燈進行色彩校正的習慣，讓他們的電影異常出色。

《愛是一條狗》的演員之一蓋爾·賈西亞·貝納，主演了另一部創新的、在國際上取得成功的、隔年上映的墨西哥電影。總的來說，它們被視為墨西哥新浪潮的開始。《你他媽的也是》由艾方索·古阿隆聯合編劇並執導，他是墨西哥多年來商業上最成功的導演。在後來成為他長期合作夥伴的艾曼紐爾·盧貝茲基掌鏡的寬銀幕時尚情慾喜劇《愛在歇斯底里時》（Sólo con tu pareja, 墨西哥, 1991）初試啼聲後，他前往好萊塢，製作了一部以經典兒童小說改編的精緻電影《小公主》（A Little Princess, 美國, 1995）。這部電影獲得了如潮好評，他和盧貝茲基被稱為成熟的視覺造型師。他們接下來合作改編了查爾斯·狄更斯的《烈愛風雲》（Great Expectations, 美國, 1997），該片對焦點和設計很感興趣，但缺乏實質內容，因此電影製片人返回墨西哥製作《你他媽的也是》。古阿隆和他的編劇兄弟卡洛斯以一張熟悉的美國青少年照片作為他們的起點：兩個荷爾蒙旺盛的十七歲少年，與女朋友在夏天至外地度假。本片在製作風格上，比起大型影城的院線片並不遜色。少年來自有錢人家（在電影中，古阿隆在他們冒險的過程中，穿插了一些對墨西哥社會現狀與貧窮問題的評論），我們聽見警察突擊毒犯的行動、交通事故、看到貧民窟。在美國青少年

電影中，對性的描繪通常顯得忸怩靦腆，反之，古阿隆對兩位劇中角色在性的刻劃上就顯得大膽：攝影機拍攝兩位青少年躺在家中游泳池的跳水板上手淫。在一個婚禮上，他們遇見一個二十八歲、性感可人的女郎，說要開車帶她到一個宛如人間仙境的幽靜海灘一遊，可是他們自己卻不知道這個海灘到底存不存

在。在這裡，插入了一個評論告訴我們說：有一家觀光旅館已將這片海灘買下。他們在途中歷經了一段淫穢刺激的性冒險，古阿隆在他們的性戲謔中，間歇地加入一些政治性的短評。每一個少男都和那個女人發生真誠的性經驗，古阿隆巧妙地使用三角關係，暗示男孩最後互相接吻（圖360）。在她的鼓勵與刺激之下，兩人似乎想放手縱情聲色，但是，最後卻退縮了。在這種情形下，他們的友情也受到了巨大的考驗。事隔多年，他們再度碰面，對失去的友誼深表惋惜。這些新拉丁電影的基調變化、豐富的視覺效果以及把悲劇元素融入故事情節，代表了南美電影的新美學。

有人說，在2000年代初，電影因為已邁入第十二個十年，逐漸步入衰落。但事實並非如此，似乎為了證明這一點，2002年，一位俄羅斯導演製作了一部與《爵士歌手》或《斷了氣》一樣具有革命性的電影。亞歷山大・蘇古諾夫1950年出生於伊爾庫茨克，教過他的安德烈・塔可夫斯

基稱他為「電影天才」。他第一次引起我的注意是在1995年的柏林影展，在那裡他長達五小時的、恍惚的紀錄片《精神之聲》（Spiritual Voices）在幾乎空無一人的電影院播放。一年後，他推出了一部更好的電影《母子深情》（Mother and Son, 俄羅斯, 1996），對垂死的母親和細心的兒子之間的關係進行了壓倒性的研究。視覺上相當於數學家所說的剪切（把固定的形狀扭曲，彷彿它是有彈

性的）、遮罩曝光、透過以中國毛筆寫過的玻璃和鏡頭拍攝，電影的視覺獨創性與清醒的強度，和它所描繪的愛相匹配。母親仰望天空或雷雲，然後說：「上面有人嗎？」當她死時，一隻蝴蝶降落在她的手上。保羅‧許瑞德稱其為「純電影的七十三分鐘，令人心痛，光彩奪目」。蘇古諾夫作出一部像杜甫仁科的《軍火庫》一樣偉大的作品。

然後他甚至更上層樓。在拍攝希特勒和史達林的電影後，他又製作了《創世紀》（*Russian Ark*, 見522頁）（圖387）。在2002年坎城影展首映的那天，有傳言說它沒有經過任何一刀剪接。一整部九十分鐘的電影嗎？那是不可能的！沒有數位錄影帶能運行那麼久。燈光熄滅。電影開始了。劇場後台傳來演員的低聲耳語。像馮‧史坦伯格的作品那樣。然後電影播完了。燈亮了。放映員倒帶電影，從頭開始。在接下來的一個半小時裡，銀幕上播放的是我一生所目睹的電影模式裡最戲劇性的變化。正如我們在本書中提過的那樣，長拍鏡頭的問題——它的懸念、美麗和強度——已經吸引了從溝口健二到明尼利、希區考克、楊秋、阿克曼和塔爾等電影人。在《創世紀》裡，蘇古諾夫打敗這一票人。既不在底片上、也不是在磁帶上，而是直接在電腦硬碟上拍攝，他創作了一部一位十九世紀文明的歐洲人穿越聖彼得堡的艾米塔吉博物館的電影，爭論十九世紀俄羅斯文化的本質，與俄羅斯本身昏昏欲睡、如夢似幻、銀幕外的聲音爭辯不休。他吟遊詩人般的旅程覆蓋了一千三百公尺的地面、穿越了林布蘭和達文西等三十三個畫廊，之類的。蘇古諾夫確實用一個完整的鏡頭把它拍攝完成。

蘇古諾夫的單鏡拍攝，在2001年12月23日第二次拍攝時完成，它表明：電影這一偉大藝術形式的歷史才剛剛開始，要結束還早得很呢。

在一本細說電影人歷史書的倒數第二章，這時候問「我如何才能以不同的方式做到這一點？」時機剛剛好，我們找到一系列的答案。在1990年代和2000年代初期，世界各地的電影製作人對他們媒體品質的探索，比電影史上之前的任何時期都要多。伊朗的準紀錄片透過尋找提升生活細節的新方法，在這方面樹立了標竿。在澳洲，珍‧康萍和巴茲‧魯曼以比大多數澳紐電影人之前所表現出的、更沉著的態度，來對待此類問題。美國電影在1980年代放棄了許多藝術抱負後開始復甦。它的自我提升有兩種形式：回顧早期的電影成就，導致

1990年代的後現代主義；播下數位化製作、後期製作和展覽的種子。這兩種趨勢在奧立佛・史東的電影中融合在一起，他的熱情在當時被嘲笑，但可以看出他在《閃靈殺手》中的視覺實驗影響了此後的多紋理電影。

電腦製作的飛行，可能是高預算的電腦合成動畫中最獨特的鏡頭。歐洲主流對電影語言的貢獻很小，但幾乎可以肯定的是：為了應對CGI飛行和降低中的傳統電影製作標準，最偉大的導演強調嚴謹的美學。像上一代的布烈松、帕索里尼、安迪・沃荷、拉斯・馮・提爾、布魯諾・杜蒙、香姐・艾克曼、達登內兄弟、米高・漢尼克、貝拉・塔爾和維多・艾瑞斯等人，每一位似乎都透過縮小他們的風格調色板、或強調數位光譜的低技術極端，來回應CGI濫用的可能性。

然而，在亞洲最優秀的電影人之間，沒有這樣正式的一致性。所有重要的導演都觸及了孤獨的主題，許多人認為性是孤獨的根源，但他們對孤獨的描繪卻大不相同。王家衛、蔡明亮在他們的電影中用「死寂時間」來表達它，而日本導演塚本晉也、中田秀夫和三池崇史感興趣的則是：當它不表達時，它會爆發成暴力和憤怒。這一點給日本恐怖電影帶來了1990年代以降，其他地區的任何類型電影所看不到的豐富性。

在非洲和中南美洲，新的電影人出現了，他們有選擇地參與了他們祖先的第三電影主題：突尼西亞的慕菲妲・特拉特利、布吉納法索的丹尼・庫亞帖、巴西的華特・薩勒斯和費南多・梅瑞、墨西哥的崗札雷・伊納利圖和古阿隆。由於電影融資的變幻莫測，尤其是前兩位的作品並不多，但都把「該說什麼和怎麼說」的界限向前推進。

註釋：

1. 1974這一年，三大電影製片人身陷苦牢：土耳其的伊梅茲・古尼（1972-1974）、蘇聯的謝爾蓋・帕拉傑諾夫（1974-1978）和伊朗的默森・馬克馬巴夫（1974-1978）。
2. 馬丁・史科西斯在《一幕接著一幕》中與本書作者的訪談，BBC電視。
3. 加文・史密斯：<正如你所知的，你有好運氣>，電影評論，7-8月，1994。
4. www.dogme95.dk/menu/menuset.htm
5. 同上。
6. 《紐約時報》。

7. 在普拉沙納・維塔納基之前，萊斯特・詹姆斯・派里斯是斯里蘭卡最著名的電影工作者，在1956年推出第一部電影《雷卡瓦》（Rekava），在八十四歲時，執導《湖濱豪宅》（Wekand Walauwa, 2003）。

8. 艾克特・巴班克的《皮科特》（Pixote，巴西, 1981）在這一趨勢中是少見的異數。

362
阿比查邦・韋拉斯塔古在我們
這個時代標誌性的電影之一《
華麗之墓》中，綠色的燈光改
造了軍事醫院。泰國，2015
年。

串流媒體：
(2004-現在)

<div style="text-align: right">

11

</div>

每一種表現形式決定性的轉捩點……揭開已經存在的東西

——亞瑟・凱斯特勒

亞瑟・凱斯特勒的這些話開啟了這本書。它們仍然是真的嗎？現在讀到這篇文章的人，還沒老到看過早期剛上映時的無聲電影，但我們大多數人都經歷了過去的幾十年，所以本章中所提的電影並不屬於過去。它們是我們的此時此地。

什麼是此時此地。從2004年以來，Facebook和Twitter已經成立、烏克蘭有過橘色革命、印度洋發生過海嘯、全球有過金融危機、美國出現過非裔總統、海地地震導致二十五萬人死亡、阿拉伯之春、福島核電廠災難、持續的氣候崩潰、衣索比亞和厄立垂亞之間衝突告終、跨性別權利的主流化，以及印度、美國、土耳其、以色列、俄羅斯、英國和其他地方的男性主導政治反革命。一個新名詞——假新聞——描述舊現象：迷信和不理智。敘利亞的一場戰爭已經造成約四十萬人死亡。逃離該國的難民蜂湧而出，穿越沙漠和海洋，在歐洲尋求庇護。

用亞瑟‧凱斯特勒的話來說，這些是「決定性的轉捩點」嗎？那麼電影的子世界又是什麼？在此之前，我們還沒有聽說過葛莉塔‧潔薇、提摩西‧夏勒梅或奧卡菲娜。電腦合成影像和規避風險的好萊塢發展下，導致超級英雄電影的主導地位。具創新性的超級英雄將出現在本章的各個部分。關於經銷商兼製作人哈維‧溫斯坦的醜行揭露，在美國和更遠的地方引發了反濫用職權的譴責。一種叫做串流媒體的東西發生了：「當你想要的時候，給你想要的。」電影供應商變成了渦輪零售商。電影是依照需求來提供，而不是像以前一樣：供應者決定一切。在電影史上的大部分時間裡，供應者都擁有在我們之上的權力。在上一代，我們對他們有權力。以前，我們給了一位電影製作人幾個小時的時間，然後說「用這個做點什麼吧。」如今，如果我們用串流傳輸，我們不會這麼容易乖乖坐定看電影。我們按下暫停鍵上廁所、或接聽電話、或訂購Uber Eats還是Foodpanda。電影院已成為Uber Eats或Foodpanda了。

　　更具體地說，新公司進入電影愛好者的生活。YouTube是一個破舊的全球電影館，一個令人上癮的、有益的、業餘愛好者和無授權人士的巨大都市。2019年底前，它每月的點擊量達到二百八十億次。與此同時，在中國，豆瓣網的電影之翼月點擊量達到五千萬。亞馬遜影音成立於2006年，當時名為Amazon Unbox，創造了電影歷史——例如，包括1950年代印度大師導演古魯‧杜特的一些電影——除了中國、伊朗、敘利亞、古巴和北朝鮮外，可在世界大部分地區上映。像Mubi和BFI Player這樣的藝術串流媒體，相當於1960年代在巴黎左岸電影院閒逛的網際網路。而Netflix成為了慷慨的製片廠，一個資助馬丁‧史科西斯和諾亞‧波拜克等大導演創作的科西莫‧德‧麥地奇；一個家喻戶曉的名字。

　　影像和聲音的性質發生了細微的變化。在二十一世紀這個畫素的時代，世上很多地方的普通人都在談論他們手機的照相感光器的尺寸——有多少畫數。買一支新的智慧手機，你很可能會被告知它「有4K解析度」，也就是水平方向有四千畫素的級別。這是一個大躍進，邁向大銀幕電影院的解析度和細節。

　　許多人畫過橡樹，
　　然而，孟克畫了一棵橡樹。　　　　　——奧拉夫‧H‧豪格

那麼，在現實世界中，看電影和拍電影的變化。實質電影和本書的主題：電影本身的語言是什麼？是我們緒論所描述的想法：典範+修改？仍然是了解電影語言如何變化的有用方法嗎？是的。借用奧拉夫・H・豪格的話：很多人都畫過橡樹，所以有了典範，但後來愛德華・孟克用他的方式畫了一棵橡樹。他改變了典範。

　　過去十六年的頭條新聞是什麼？西方商業電影中最重要的時刻是：一位被一種痛苦詛咒的年輕女王，她所接觸的一切都會變成冰。在《冰雪奇緣》（*Frozen*, 克里斯・巴克和詹妮弗・李, 美國, 2013）中的高山山脊上，與茱莉・安德魯斯在《真善美》（*Sound of Music*, 1965）中的表現力相呼應，她唱著「放手吧，放手吧，再也阻止不了」，這是一首自我接納的讚頌歌。在體裁上，科幻佔據了主流。隨著二十一世紀的進步，科幻電影正在華卓斯基的駭客電影的基礎上講述數位平行世界、戲劇性的薄膜、以及在離線和上線之間移轉的世界的故事。例如，在鄧肯・瓊斯的《原始碼》（*Source Code*, 美國, 2011）中，陸軍飛行員傑克・吉倫哈爾透過數位記憶機被傳送到過去，以阻止恐怖分子炸毀火車。數位宇宙與9/11後的偏執狂相結合。

　　傳統戲劇的千年樂趣仍在繼續獲得回報。例如，阿斯哈・法哈蒂的《分居風暴》（*A Separation*, 伊朗, 2011），是一個毀滅性的戲劇迷宮。一個中產階級世俗家庭的祖父患有阿茲海默症，因此他成年的兒子聘請了一名工薪階層的虔誠女性作為他的照顧者。兒子和看護人意見不合，他推她；她當時懷著孕，所以失去了寶寶。法哈蒂沒有使用華麗的影像或現代主義技巧，但他帶我們經歷複雜而痛苦的後果，有時會遺漏關鍵時刻，以便在它們最終被揭示時把主題擴張到最大的程度。《分居風暴》既成熟又大方，表明好人做壞事，是尚・雷諾「每個人都有自己的理由」思想的戲劇性產物。

　　同樣溫柔的是黛布拉・格蘭尼克的《荒野之心》（*Leave No Trace*, 美國, 2018），關於一個女兒和她的退伍軍人父親在偏遠的林地離群索居。父親的「創傷後壓力症候群」是他們躲避世界最明顯的原因；但有一種感覺，就像背景輻射或劃線強調一樣：當代美國人的生活是嚴酷的──或者說缺乏親密感。就音調而言，正如日本人所說：格蘭尼克的電影是森林浴。它的悲傷和即將結束的感覺讓人想起一部百年電影：愛麗絲・蓋伊-布拉奇的《落葉》（*Falling*

Leaves, 美國, 1912）。《冰雪奇緣》中的女王放開了她的束縛；《荒野之心》中的女孩學會了放棄她信任和熱愛的生活方式。

　　除了過去這些可靠典範的標準承載者外，二十一世紀也一樣：許多最好的電影都不僅僅是接受電影的語言而已。他們把那種語言、那種風格推向新的方向，或者更大膽的是，一些電影製作人和技術以全新的方式拍攝。本章將分為兩個部分：第一個將著眼於擴展現有電影語言的電影；第二個將在我們時代的黑暗中，思考真正的電影飛躍——那些嘗試使用新電影語言的電影。在前面的一些章節中，我們把一個時期依國家或大陸畫分，例如1970年代的香港或美國。接下來不會這麼做，有以下幾個原因：如第十章所述，在1990年代，世界上大部分地區都在製作電影。從那時起，電影變得更加全球化，不僅在製作方面，還有電影的發行、行銷和觀看方式各方面。最大的片子通常會立刻、或者幾週之內在世界各地上映；統一宣傳；評論同時出現在許多國家的社交媒體上。因此，儘管風格、自由度和歷史各不相同，把世界各地的電影視為單一事件，更有意義。

　　不以國家來區分電影的第二個原因是：民族主義本身的興起。美國、匈牙利、土耳其、英國、印度、中國、巴基斯坦、伊朗、波蘭和其他地方的政府，一直在使用「例外論」的語言，宣揚他們的國家是獨一無二、優越的、或極端一點是上帝賜予的。這種背景下，正如我在序論中所說的：一部無國界的電影，影響力是悄然而激進的。文化和民族差異在二十一世紀繼續豐富，但電影愛好者（和製作人）已經沒有邊界阻擋了。

擴展現有的電影語言

　　橫掃世界各地，在許多類型和電影場景中——喜劇、動作、舞蹈、恐怖、身體描繪、節奏、紀錄片和超現實主義——電影製作人正在以新的形式重塑舊技術。

喜劇

　　以喜劇為例。它通常燈光明亮，以演員為中心，以捕捉肢體語言、臉部表情、反應鏡頭或口頭機智，所以從來都不是最正式的創新類型。但印度電影明星（兼製片人和導演）阿米爾・罕在《來自星星的傻瓜PK》（*PK*, 拉庫馬・希拉尼，印度，2014）中的形象展示了這部電影的創新基調（圖363）。像大多數喜劇一樣，它燈火通明，但阿米爾・罕戴著綠色隱形眼鏡、瞪大了眼睛、沒有眨眼，從頭到尾看起來都像飽受驚嚇的樣子。他的角色是一個外星人，像一條離開水的魚，他不了解人類的基本生活，包括衣服、宗教、國家或種姓等。

很多偉大的喜劇都把日常生活視為外星人。阿米爾・罕和希拉尼這部孩子氣、反宗派、迷人的電影就是這樣做的，然後，無預警地，變成了悲劇。它是印度電影史上最賣座的電影之一，也就是說它是本章中最多人看過的電影之一。

　　奧莉薇亞・魏爾德的處女作《A+瞎妹》（*Booksmart*, 美國，2019）表現同樣突出，但較少人看過。阿米爾・罕在視覺傳統的

363
綠色隱形眼鏡和樸實無華的臉：阿米爾・罕在拉庫馬・希拉尼的《來自星星的傻瓜PK》中表現搶眼。印度，2014年。

喜劇中修改了他的外觀；《A+瞎妹》裡兩個決定放下頭髮、瘋狂改變的聰明少女，在一部視覺和聲音語言都超強的電影中看起來就是兩個普通人。比妮・費爾德斯坦和凱特琳・德弗兩位演員言辭犀利且機智，這種能量似乎推動了剪輯和音樂。從一開始，魏爾德就讓她的電影剪輯得比平常片子快些。它節奏飛快，我們試圖跟上框架、洞察力、期望和性慾等的快速美感。

　　作為時代一個可喜的跡象，《A+瞎妹》的古怪之處在於「日常」。跳到超級英雄類型，我們找到了一部一樣快、一樣像鑽石般、但像灑滿了辣椒粉一樣充滿了奇怪的東西。在《惡棍英雄：死侍》（*Deadpool*, 提姆・米勒，美國，

2016）中，創新來自於這樣一個事實：爆炸性的喜劇暴力被渦輪營地和嘲弄男子氣概的時刻所切斷。在續集《死侍2》（*Deadpool 2*, 大衛・雷奇, 美國, 2018）中，有一對同性戀夫婦的態度與《A+瞎妹》中的女孩差不多。

更具創新性、並且仍然保留了使笑料變成笑點的傳統的，是《屍控奇幻旅程》（*Swiss Army Man*, 丹尼爾・關和丹尼爾・沙納特, 美國, 2016）。它的故事是電影史上最奇怪的故事之一。保羅・達諾是漂流在荒島上的魯濱遜。在絕望並準備放棄時，他找到了另一個人。但那個人是一具屍體：一具放屁的屍體。他像瑞士軍刀一樣彎著腰。在喜劇裡，寫作、表演或拍攝的時候，你可以從現實生活開始，然後把它顛倒過來；或者開頭怪異，然後以某種方式挖回一些可以識別的東西。百年前的馬克思兄弟明白這一點，瑞士軍人背後的人也明白這一點。

還有最後一部喜劇。電影史上又一個意想不到的有趣轉折。在第十章中，我們看了布魯諾・杜蒙的電影《機車小鎮》和《人，性本色》。它們一部比一部莊嚴，裡面幾乎沒有開玩笑。那麼，看到《荒唐小鎮殺人事件》（*P'tit Quinquin*, 法國, 2014）真是太驚喜了。和之前的電影一樣，它是寬銀幕的，背景在法國北部。一個有點像哈台的警察，由患有抽動症的演員貝爾納・普魯沃斯特飾演，分外具說服力。他的搭檔是一個精糕的司機。兩個人都無能，但鎮上的祭司也是。當時正發生謀殺事件，還有狂牛症。有人說「沒有執法就會亂」，但已經亂了──馬克思兄弟式的混亂。本片摒棄了真誠、情感和理智，取而代之的是荒誕、尷尬和挑釁。多麼奇特的開關。

動作片

近年來，導演在喜劇中擴展了電影的框框，動作片也一樣。當然，世界各地有很多動作電影，尤其是在香港和好萊塢。《不可能的任務》（*Mission Impossible*, 1996）和《捍衛任務》（*John Wick*, 2014）這類電影都有動能的時刻，但讓我們從印度一個生動、典型、主流的例子開始：《一號自由勇士》（*Sye Raa Narasimha Reddy*, 蘇倫德・雷迪, 2019）。二十一世紀初期的印度電影一直讓人感覺它是由數百甚至數千人製作的，部分原因是有些的確如此。其中

不少重複了關於愛情、性別、幸福和興奮等陳腔濫調，但布景仍然令人印象深刻。例如，在這部用泰盧固語製作的電影中，主角挑戰英國殖民者。情況對他不利，但在播放了一個多小時後，他騎著馬慢慢地騎進英國人的戰鬥中。接下來是一場殘酷、精心設計、笛卡爾式、支離破碎的戰鬥。西方電影中的戰爭場景通常是印象派的一連串戰鬥，但《一號自由勇士》以近乎拜物教的細節向我們展示了許多時間的片段和肉體的傷口。

主流印地語電影（寶萊塢）經常被批評為穩扎穩打，但且看《瓦西普爾幫派》（Gangs of Wasseypur, 阿努拉格・卡許亞普, 印度, 2012）這部史詩電影。當然受到教父三部曲等西方電影的影響，它也有香港槍戰的影子，和它自己精彩的、無拘無束的視覺能量。具代表性的場景很多，但例如在續集中，有個在廁所的場景，每個角度都選擇得很漂亮；然後我們看向天花板，攝影機彷彿就在天花板上。

在香港，多產的杜琪峰曾頑皮地在《復仇》（2010）中推動流派的冷靜、神韻和暴力。一個高潮場景是在回收站用長鏡頭拍攝的。槍手向他們的對手滾動紙包，然後躲在它們後面。紙包看起來像風滾草，或梵谷的乾草堆，但這樣的畫面也很新穎。這是視覺和體裁思維擴展了現有的電影語言。同樣在視覺上與眾不同的是蓋瑞斯・艾文斯的《全面突襲2：拳力進擊》（The Raid 2, 印尼, 2014）中，一場監獄裡的泥戰。編舞家兼演員伊科・烏艾斯是這部電影中心漩渦的美麗憂鬱的特種部隊分子。其銳利的印尼傳統武術格鬥場面，比起電影史上任何動作片段都毫不遜色。

然後，仍然是動作片，有兩個二十一世紀電影中最獨特的聲音：薩夫迪兄弟。在他們的《失速夜狂奔》（Good Time, 美國, 2017）中，羅伯・派汀森瘋狂地試圖從一系列治療和傷勢中拯救他戲裡的兄弟（班尼・薩夫迪飾）。這部電影主要以手持攝影機和特寫鏡頭拍攝，起初讓人想起約翰・卡薩維蒂的電影。但隨著白天變成黑夜，它讓人腎上腺素加劇，這是一部逃脫術的作品。我們在一個又一個空間中穿梭：診所、銀行、快餐店、律師事務所、醫院等等。派汀森是一種低收入、行動派的脫逃魔術師。萬聖節有約翰・卡本特這樣的音樂，還有艾倫・克拉克《大象》（Elephant, 英國, 1989）的某些強度，但最重要的是粉紅色。當搶劫銀行出事時，兄弟倆被噴粉紅色的粉，但片子好像也被

噴了。一幕又一幕以這種方式引人入勝，就像1980年代的電影，既約定俗成卻又出其不意。

但是二十一世紀最好的動作片並不是在美洲、亞洲或歐洲拍攝的。喬治·米勒的《瘋狂麥斯：憤怒道》（*Mad Max: Fury Road*, 澳洲-美國，2015），是前輩蒸氣龐克《衝鋒飛車隊》生存主義主題的爆炸性創意更新（見417頁）。生態災難意味著什麼都缺，包括燃料、血液、道德。莎

364
莎莉·賽隆在喬治·米勒的《瘋狂麥斯：憤怒道》中剃光頭，增強了機械性。澳大利亞-美國，2015年。

莉·賽隆飾演的芙莉歐莎在救援任務（圖364）中沿著峽谷轟鳴，類似路跑者的動態追逐任務拍攝了2,700個鏡頭（平均鏡頭長度不到3秒），由編輯瑪格麗特·西賽爾精心策劃，因此，儘管有萬花筒般的效果，但每一刻都是連貫的。超過一半的鏡頭被加速或減速，以最大限度地提高每一刻的可讀性和影響力。這部電影的後半部分追溯了第一部分的旅程，這種「回歸道路」的結構源自巴斯特·基頓的《將軍號》。彷彿在向這部無聲電影所給予的靈感致敬，《瘋狂麥斯：憤怒道》也發布了黑白導演版。

歌舞劇

就像喜劇和動作片一樣，歌舞劇一直是電影史上的主要類別，而且在二十一世紀，電影製作人一直在更新舊的拍攝技巧。有時，歌舞是在表面之下，就像艾德格·萊特美麗的《玩命再劫》（*Baby Driver*, 美國，2017），安索·艾格特在裡面扮演一個熱愛音樂的逃亡司機。片中的動作令人興奮，但有時——比如當他走在街上時——艾格特似乎在一部較老、較溫和的電影中。萊特在電影的情緒板中使用了麥慕連《今夜愛我》（見123頁）類似的內在舞蹈的剪輯，這是他為劇組放映的電影之一。

以一種非常不同的方式跳街舞的是《高潮》（Climax，法國-比利時，2018
）。它的阿根廷裔法國導演加斯帕·諾埃在1980年代製作了他的第一部電影。
他1998年的《獨自站立》（*Seul contre tous*，法國）就像是一記重拳；而他2002
年的《不可逆轉》（*Irreversible*，法國）是坎城影展的熱門話題。他的多數電影
都是恍惚的、暗夜的、像薩夫迪兄弟的《失速夜狂奔》（見495頁）那種粉紅
色的、脈動的。他的角色通常年輕而高高在上，他的攝影機也是如此。《高
潮》以一場早期的舞蹈場景展開，但隨後令人驚奇的是：沒有剪輯，而且燈光
平直——這就是琴吉·羅傑斯和弗雷德·阿斯泰爾時期舞蹈場景的拍攝方式。
我們從各個角度看了五分鐘，一大群年輕人隨著音樂起舞、死亡墜落、竭盡所
能打扮得閃亮耀眼。其中一個人似乎被特別加快了速度，然後，當攝影機再次
開高時，這群人像朵枯萎的花般地放慢了速度。在碧昂絲的視覺專輯「檸檬特
調」（*Lemonade*）中，例如在 "Formation"（梅琳娜·馬特索卡斯，美國，2016
）裡，也有同樣生動的正面舞、團體舞和肩舞。

365
桑傑·里拉·班薩里的《寶萊
塢之殉情記》裡，病毒式的男
性表演和振動舞蹈動作。印
度，2014 年。

在寶萊塢電影中，舞蹈仍然是一個關鍵元素，一種情緒增強劑。在這個時期數以千計的舞蹈場景中，最好的一個是《寶萊塢之殉情記》（*Ram Leela*，桑傑·里拉·班薩里，印度，2014）中的"達達達達"場景，改編自羅密歐與朱麗葉。主要舞者蘭威爾·辛格斜倚在摩托車上，檢查他的電話。接著音樂開始。他搔首弄姿、扭擺、向鏡頭飛吻。甘尼許·阿查黎的編舞充滿動感，蘭威爾·辛格不斷地展示身體（圖365）；他不斷重複一個迅速走紅的揉頭髮的動作。西方電影裡有個《舞棍俱樂部》（*Magic Mike*, 美國, 2012）系列，但班薩里的電影更是精心編排之作。

最後，二十一世紀早期最具影響力、也是最令人不安的電影舞蹈之一：在《小丑》（*Joker*，陶德·菲利普斯，美國，2019）中，瓦昆·菲尼克斯飾演亞瑟，跳下陡峭的台階。但這不是《你好，多莉！》（*Hello, Dolly!*，美國，1969）。他熄滅一支煙，左右踢踢好像在趕人似的，音樂則是由被判刑的性侵犯加里·格利特所譜寫的。與許多舞蹈的鋪陳一樣，劇中人正在經歷片刻的成就感，但這是尼采式的殺手成就感。

身體

366
露西雅·普恩佐的《我是女生，也是男生》警覺到身體的模糊性。阿根廷，2007年。

從舞蹈到身體只需要輕輕一躍，而電影史是一個巨大的身體畫廊——暗示的、展示的、崇拜的、毆打的、被遺棄的。世界許多地方審查制度的鬆綁揭開了它們的面紗，當然，在這無所不有的網路時代是很難避開它們的。所有這一切都使得拍攝具一定程度的創意和新鮮度的身體變得更加困難。在蘿倫·絲卡法莉亞的《舞孃騙很大》（*Hustlers*，美國，2019）中，珍妮佛·羅培茲走向鏡頭、走進房間、肩膀向後，有時慢動作，令人很難把眼睛移開。在瑪倫·阿德的《顛父人生》（*Toni Erdmann*，德國，2016）中，桑德拉·惠勒試圖穿上、然後又掙扎著脫掉她的衣服，如此扭動的身體喜劇細節，

讓人想起查理‧卓別林的賣力演出。

　　露西雅‧普恩佐的《我是女生，也是男生》（XXY, 阿根廷, 2007）（圖366）警覺到身體的模糊性。在二十一世紀關鍵的性愛場景之一中，十五歲的雙性人亞歷克斯與她的男性朋友阿爾瓦羅發生性關係。她讓他臉朝下並開始穿透他。他感到驚訝、不確定和興奮，但逃走了。兩個人都沒有扮演傳統的性角色；兩個人都在以自己的慾望和身體進行創新。

　　瑟琳‧席安瑪美麗的《裝扮遊戲》（Tomboy, 法國, 2011）也類似使用安靜的現實主義拍攝技術，來觀察身體和性別之間。在這部片裡，主角是十歲的勞爾，她自稱米凱爾。米凱爾生為女性，但在一個和其他男孩踢足球的可愛場景，鼓起勇氣像他們中的一些人所做的那樣脫掉上衣。等我們進入本章的後半部時，屆時會著眼於徹底改造電影的電影，我們會發現像《夜晚還年輕》（Tangerine, 美國, 2015）和《肌膚之侵》（Under the Skin, 英國, 2013）之類的電影。

　　露西雅‧普恩佐和瑟琳‧席安瑪以開拓電影的方式觀察身體。英國導演史提夫‧麥昆和葡萄牙製片人若昂‧佩德羅‧羅德里格斯也是如此。在麥昆的《飢餓》（Hunger, 英國, 2008）中，麥可‧法斯賓達扮演一名北愛爾蘭絕食抗議者，就好像他是埃貢‧席勒的照片或是被釘在十字架上的基督祭壇畫。我們看到男人憔悴的身體，以自我傷害作為抗議英國暴政的視覺標誌，編劇恩達沃爾什把對話和文字集中在一個狂躁、多話的中段，好像同時看太多也聽太多，夠了。在羅德里格斯的《鳥人祕境》（O Ornitólogo, 葡萄牙, 2016）中，也有釘十字架的迴響，其中一名葡萄牙男子就像殉道的基督教聖徒一樣被兩名中國婦女捆綁。她們這樣做並沒有什麼強有力的故事理由。這股衝動似乎是色情的，或者是為了塑造形象，或者是為了傳達某種基督教信仰。

　　其他電影製作人更深入地挖掘他們的無意識或神話，來拍攝身體。在露西兒‧哈茲哈利洛維奇夢幻般的、被水包圍的《進化》（Evolution, 法國, 2015）中，一個男孩在晚上看到裸體女人在海灘上扭動。她們看起來像蠕動的魷魚。在另一個場景中，他在醫院。我們看到他的眼睛和肚臍的特寫。用超音波一照，發現……他好像懷孕了。在尚比亞裔的威爾斯電影製片人朗嘉諾‧尼奧尼

的《你才女巫,你全家都女巫》（*I Am Not a Witch*, 英國, 2017）中,也有類似的海邊巫術的感覺。

在眾多關於身體的電影之中,還有一部:動畫電影《隻手探險》（*j'ai perdu mon corps*, 傑赫米‧克拉潘, 法國, 2019）講述一隻被割斷的手,經歷了一系列精彩的蟲眼試驗和危險。還有其他關於手與身體分離的電影,但它們是普通、或具有政治象徵意義的。這部是第一次看到這種情緒和思想上的異化。

恐怖片

《隻手探險》也有恐怖元素,但二十一世紀的前二十年是恐怖流派的黃金時代。珍妮佛‧肯特的《鬼敲門》（*The Babadook*, 澳洲, 2014）將恐怖電影中的一個重要主題——悲傷——推向了一個幾乎無法應對的黑暗母子世界（圖367）。一個曾經遭遇車禍的女人,我們慢慢意識到她的男人已經死了。在這種情況下,悲傷以蜘蛛般的立體書怪物的形式出現,從主角的周邊視野中溜走,進入她的臥室或天花板。

如果說《鬼敲門》是黑暗的,那麼艾瑞‧艾斯特的《仲夏魘》（*Midsommar*, 美國-瑞典, 2019）就是明亮的。它也從喪親之痛開始,但後來

變成了一對夫婦的分手或崩潰。他們去瑞典體驗古老的夏季儀式。心理扭曲開始。白天太長了，他們似乎被光蒙蔽了雙眼。當老人被殘酷地犧牲時，光、情緒、恐懼變得尖銳。艾瑞‧艾斯特把他的電影拍攝得很寬，人們在田野中，就像皮維‧德‧夏凡納的象徵主義畫作。有一種在西洋棋遊戲中，棋子被刻意、無情地犧牲了的感覺。

同樣具有創造性的是《靈病》（*It Follows*，大衛‧羅伯特‧米切爾，美國，2014）。它的內容——青少年做愛——是恐怖的主食，但它的形式令人眼花撩亂。鏡頭一次又一次地、慢慢地從少女身上移開，轉向——沒有任何剪接——周圍跟隨著她的東西。某種殺人的東西跟著她，但還有她自己的自我意識或內疚感。這種緩慢平移的感覺幾乎就像一部著名的實驗電影：加拿大邁克爾‧斯諾的《中央區域》（*La region centrale*，1971），因為裡面從前景到背景、從危險到侵略者，中間沒有切換。攝影機慢慢地從她那裡移到它身邊。

慢片

艾瑞‧艾斯特電影的緩慢，在這些年的電影史中是更大趨勢的一部分。過去，許多電影製作人喜歡慢節奏——例如小津安二郎、布烈松、伊朗新浪潮電影或香妲‧艾克曼。緩慢是對狂熱的消費主義和「觀眾很容易感到無聊（它們確實無趣）」的想法的一種反抗，但後來被稱為「慢電影」的前幾十年的趨勢，在二十一世紀找到了新的擁護者。例如，在佩德羅‧科斯塔引人矚目的電影《青春向前行》（*Colossal Youth*，葡萄牙，2006）中，文圖拉——來自被葡萄牙殖民了三百多年的維得角共和國的男子，對於他現在居住地的許多人來說，是一種父親的形象。攝影機幾乎沒有移動，影像比矩形更方形，到處都是陰影，某些顏色，如寶石紅，從黑暗中散發出來（圖368）。影片中有一種悲傷，一種對美好時光的等待，也有一種可

368
在佩德羅‧科斯塔的《青春向前行》中，紅色從黑暗中散發出來。葡萄牙，2006年。

愛的耐心，人們在其中聆聽彼此的歐洲資本主義邊緣的故事。

　　甚至更慢、也更大膽地拒絕提供快速故事節奏的是菲律賓導演拉夫‧迪亞茲的作品。他的《佛洛倫蒂娜‧胡巴爾多》（*Florentina Hubaldo, CTE*，2012）是一部出色的、循環的、聲音與視覺的藝術之作，但他的《歷史的終結》（*Norte, Hangganan ng asaysayan*, 菲律賓, 2013）更為廣泛發行。就像冰屋是用冰塊建造的，它用「時間塊」堆砌，逐漸聚焦於一個天真激進的學生和他的生活恩怨。他半途而廢，陷入了一起謀殺案，我們意識到我們置身於俄羅斯小說家杜斯妥也夫斯基豐富的主題世界中。這部電影需要耐心，但餘音繞樑，平淡的結局令人難以忘懷。

　　就連片名也暗示了慣性，但《大象席地而坐》（胡波, 中國, 2018）是我們這個時代偉大的慢電影之一，有幾個原因。它的一致性：被設定在一天之內，以及它悲哀的基調。它把幾個角色的生活，編織成一幅通常引人注目的灰階影像的史詩掛毯。追蹤鏡頭進一步增加了一種編織感，同時也尋找——逃離想像中的生活。

紀錄片

　　從1990年代後期以來，紀錄片一直處於黃金時代。紐約雙子星大樓的爆炸使現實生活比電影更具戲劇性，而網際網路讓「非虛構電影製作」以前所未有的方式分享。紀錄片從來都不是一種類型，它是電影的一半，是一系列風格的集合——觀察、散文、宣傳、自傳、教育、詩意等等。本章開頭提到的政治和環境問題助長了這種風格。

　　在此期間製作的數百部觀察性紀錄片中，最佳作品之一是漢娜‧波拉克的《更好的未來》（*Something Better to Come*, 丹麥-波蘭, 2015）。花了超過十四年拍攝，它講述住在莫斯科附近垃圾場的女孩尤拉的生活。一部前一年上映的虛構電影：理查‧林克雷特的《年少時代》（*Boyhood*, 美國, 2014），它的力量來自於它也拍攝了很長一段時間，所以我們看到男孩演員變成了男人。《更好的未來》有同樣巨大的時間框架，但可能更感人，因為尤拉不是演戲，而且

她的未來不確定。

偉大的紀錄片導演在2000年代做了一些最好的作品。芬蘭的皮爾喬・洪卡薩洛2004年發布了她關於車臣第二次戰爭的傑作《憂鬱症的三個房間》（*Melancholian 3 huonetta*）。派區西奧・古茲曼（見378頁）製作了《珍珠鈕扣》（*El botón de nácar*, 智利, 2015），一部關於水、記憶和智利土著部落的詩意作品，也是他多年來最好的作品。馬丁・史科西斯把他豐富的音樂紀錄片系列擴展為《滾雷巡演：鮑勃・迪倫傳奇》（*Rolling Thunder Revue: A Bob Dylan Story*, 美國, 2019）。表面上是對1975年鮑勃・迪倫巡迴演出的描述，但它在真實鏡頭中加入了一些假新聞炸彈，例如演員莎朗・史東與迪倫的緋聞（沒有發生過此類戀情），以及電影製片人史蒂芬・范・德羅的幕後花絮（根本沒有史蒂芬・范・德羅這個人）。這些都動搖了紀錄片對真實性的冷靜主張，一旦有作假的蛛絲馬跡，觀眾也會感到不安。如果這些「謊言」是政治宣傳，它們應該受到譴責；但它們的創造力遠不止於此。它們提醒人們注意電影製作中的發明，並告誡人們不要將迪倫和他的時代神話化。

敘利亞戰爭以及非洲和歐洲更廣泛的難民危機，激發了許多更傳統的紀錄片。大多數不像史科西斯那樣玩弄事實，但最好的是不留情面、內幕作證行為和擴展報導。菲拉斯・法耶德的《終守阿勒波》（*Last Men in Aleppo*, 敘利亞-丹麥, 2017）是一部令人心碎的電影，詳細描述了三名白盔搜救專家的工作生活，他們在炸彈爆炸事發後立刻趕到現場，搜尋受傷的人。現在可用的小型攝影機意味著：有別於第二次世界大戰中的華沙猶太區或沉沒的鐵達尼號，事件的混亂和痛苦可以由身在其中的人現場即刻拍攝下來。《親愛的莎瑪》（*For Sama*, 娃艾・阿卡提布, 愛德華・華茲, 敘利亞-英國, 2019）也是如此，它同樣從參與者的角度看待阿勒波的戰爭。這次，阿卡提布和她的醫生丈夫是聯合導演，還有他們的寶貝莎瑪。非比尋常的一幕：在醫生輪班的醫院裡，有個嬰兒似乎已經死產，但我們幾乎實時地看到它被救活了。

這兩部敘利亞電影都花了數年時間製作，但阿南德・帕特華漢——也許是我們這個時代最偉大的紀錄片導演，時間線甚至更長。1950年出生於孟買，從1970年代初開始製作電影，他在1990年代首次對家鄉印度的大男人主義、民族主義、好戰和不平等等一系列長期的禁忌提出挑戰，產生了重大衝擊。在

二十一世紀，他的網似乎撒得更廣了。《不管你做什麼》（*Jai Bhim Comrade*，印度，2011）揭露了達利特種姓的待遇。和它一樣，他的下一部電影《理性》（*Reason*，印度，2018）從單一事件——一位世俗思想家兼活動家被暗殺——開始，但涓涓細流逐漸擴大、加深，擴及到印度的歷史，和它與迷信（「精神奴役」）的關係。《理性》將此與婆羅門至上聯繫起來，成為一個「與想像中的惡魔作戰」的故事。例如，在某個場景（圖369）中，一位宗教人物告訴他的聽眾：當他的舌頭被刺穿時，上帝會不讓他感到疼痛或流血。但帕特華漢的電影顯示：工具中的金屬環，意味著它只是看起來像是一個穿孔。在記者會上一個令人不安的場景中，宗教活動人士說：「他們為什麼不打斷阿南德·帕特華漢的骨頭？」帕特華漢在觀眾席中，回答道「我站在這裡，你想要什麼？」——非凡的勇敢行為。

369
在阿南德·帕特華漢的《理性》中，一個江湖騙子假裝自己刺穿了自己的舌頭，沒有痛苦或流血。印度，2018年。

新超現實主義

本章的前半部分即將結束，但是在它結束之前，讓我們思考一下那些擴展了電影夢幻般品質的二十一世紀的電影。當我們談論電影時，關注超現實主義總是好的，因為它提醒我們這項媒體的非理性主義。

我們這趟魔毯之旅該從哪裡開始呢？也許從說出「這不是地球，是另一

個星球。和地球一樣，但落後了八百年。」這部電影開始。《上帝難為》
（*Trudno byt' bogom*, 俄羅斯, 2013）的導演阿爾克謝・蓋爾曼從1960年代持
續在製作電影，他的《赫魯斯塔列夫，我的車！》（*Khrustalyov, mashin!*, 1998
）和奧森・威爾斯的《審判》一樣具有視覺衝擊力——或者說噩夢般的視覺效
果，令人難忘，所以也許他應該出現在第十章中，但他的最後一部電影《上帝
難為》卻是一個高潮。花了好幾年拍攝，它描繪了一個試圖復興現代化卻被壓
下來的平行星球，因此陷入了夢幻般的、虛無的停滯發展中。這些影像和無聲
電影一樣宏偉，但片子以誇張的巴洛克風格，似乎在指責現代生活倒退。

在匈牙利，恩伊達・伊爾蒂蔻可說是一個大膽的形象塑造者。在第十章
中，我們聽說了她的《我的二十世紀》。十八年後她的《夢鹿情謎》（*Teströl
és lélekröl*, 2017）講述兩個屠宰場工人的故事，他們透過夢境可以交流得比現
實生活中更好。與鹿的夢境特別強烈，有羅伯特・佛洛斯特的強度和浪漫。夢
中團結或夢裡交流的想法，世界各地的電影愛好者可能覺得很熟悉。

在這個時期的希臘電影中，有一種可能與該國的社會和經濟困境有關的社
會超現實主義。也許當日常生活中，連某些基本的藥物都變得負擔不起，你的
一部分會逃到非日常生活中。不管是什麼原因，「希臘怪異浪潮」確實讓人感
覺像是一種運動。尤格・藍西莫的《非普通教慾》（*Kynodontas*, 2009）就像一
部布紐爾的喜劇，或對伊朗導演莎米拉・馬克馬巴夫的《蘋果》（見317頁）
的荒誕演繹。也許在它封閉的世界裡也有些許史丹利・庫柏力克的東西：一對
資產階級夫婦住在樹籬後面，並在許多方面（包括語言上）把他們的孩子與現
實生活隔離開來。在《非普通教慾》裡，日常的說話方式就是被「現代」所感
染。這對父母對「現代」的恐懼，就像帕特華漢的《理性》裡的宗教狂熱分子
一樣。雅典娜・瑞秋・特桑加里的《愛的抱抱》（*Attenberg*, 希臘, 2010）也有
類似強烈的「脫離二十一世紀暴行」的感覺。這一次，需要逃跑的人是瑪麗娜
（阿麗安・拉蓓飾），就像《非普通教慾》裡的年輕人一樣，似乎與外界隔絕
了，因此她對性很天真，近乎一無所知。

這種俄語、匈牙利語和希臘語電影裡超凡脫俗的體驗是寶貴的，但一
部創新、夢幻的電影並不覺得有必要公開地不理性。它的超凡脫俗來自這
樣一個事實，即慾望本身轉運了你。巴瑞・賈金斯的《月光下的藍色男孩》

（*Moonlight*, 美國, 2016）以一個勇敢的長鏡頭開始，然後從我們的腳下扯開地毯。這是關於一個小伙子凱龍一生的三個階段。他在電影的第一部分受傷了，所以在某種程度上穿上了一套盔甲——他肌肉發達，變成了一種機械戰警。他透過隱藏自己的情緒、內化自己的慾望來保護自己免於再次受到傷害。他想觸摸男性的皮膚，但無法應對隨之而來的判斷、嘲笑和侵略，所以他像鯨魚一樣潛得很深。多年後，在電影最後一部分的一家餐廳裡，他遇到了當年他崇拜的那個人。電影經常給我們看這樣的場景：昔日戀人多年後重逢，但這一場和希區考克的《迷魂記》一樣緊張。演員們看著鏡頭（圖370）。我們聽到了他們說的話，但我們確切地知道他們想說什麼。通常，當我們看電影時，我們可以感覺到電影製作人在尋找基調、情緒。《月光下的藍色男孩》從一開始就找到了。它是《最好的時光》（台灣，2005）的基調——侯孝賢同樣分成三個部份的台灣電影，近代最美的電影之一。

370
巴瑞・賈金斯的《月光下的藍色男孩》裡，電影最後男孩在餐廳裡激動又令人心碎的表情。美國，2016年。

電影史上的新語言

那麼來到我們故事的第二部分，更狂野一點，越野滑雪道等級。本章到目前為止我們所看過的每一部電影，都使用了本書序論中E.H.貢布里希的論點，修改了電影的典範。每一部都是現有處理模式的延伸，從電影大樓向外伸出一個懸臂。

現在讓我們改變一下節奏，讓我們轉換鏡頭。泰國電影《華麗之墓》

（Rak Ti Khon Kaen, 阿比查邦・韋拉斯塔古, 泰國, 2015）到一半的部分，一名軍醫院的志工護士珍似乎睡著了。士兵們自己好像有昏睡病，慢慢地，他們的病房被五顏六色的螢光燈管照亮（圖371）。燈光有助於電影滑入記憶和溫柔渴望的狀態。就像恩伊達・伊爾蒂蔻《夢鹿情謎》中的兩個屠宰場工人一樣，

珍和士兵們似乎在夢中互動。這部電影讓人感覺昏昏欲睡、宛如夢遊，劇中角色似乎在別處，就像我們進電影院卻感覺不在電影院一樣。二十一世紀很少有電影把「擺脫現實束縛」的感覺捕捉得更好。

在最普遍的情況下，我們這個時代最好的電影，讓我們感覺像珍這位護士。芬蘭短片《燃燒》（Polte，薩米・凡・英根，2015）以不同的方式給出了類似的感覺。在下圖（圖372）中，看起來好像女人戴著皇冠，但實際上她來自一部老電影《年紀輕輕就睡》（Nuorena nukkunut，特沃・圖里歐，芬蘭，1937），片子正在腐爛。凡・英根使用腐爛的電影片段，而不是試圖隱藏腐爛，似乎讓它更感性、更夢幻，彷彿電影底片的損壞是劇中人物飛舞的慾望之雲。

就好像我們看到了電影史上的漣漪和泡沫；就好像電影史是一座輝煌的墓地。

夢想

二十一世紀一些最具創意的電影，似乎想把我們帶入集體無意識的夢境狀態。讓我們特別來想想這四部：李歐・卡霍的《花都魅影》（Holy Motors, 法國，2012）、彼得・史柴克蘭的《慾情勃根第》（The Duke of Burgundy, 英國-匈牙利，2014）、美國動畫電影《蜘蛛人：新宇宙》（Spider-Man: Into the

Spider-Verse，彼得·拉姆齊、鮑伯·培斯奇提, 美國, 2018）和喬納森·格雷澤的《肌膚之侵》。在某種程度上，每一部都是史無前例的，每一部都試圖把我們帶入一個夢境，一個在皮膚下的蜘蛛世界。

373
在李歐·卡霍《花都魅影》的開場中，卡霍自己穿過一扇門進入了另一個領域。法國，2012年。

卡霍電影的開場就像所有電影應有的開場一樣，就像這一章應有的開場。一個男人（卡霍本人）晚上在臥室裡醒來。他發現一堵佈滿森林圖像的牆，推開它（圖373），發現自己在走廊裡，然後，仍然穿著睡衣，他在電影院裡。

這個穿越就像來自考克多的超現實主義電影（見第四章）（圖374），但這部電影繼續講述一個表演者，一個由丹尼·拉馮扮演的變形者，並加入了其他意想不到的成分——來自法國1950年代令人難忘的恐怖片《無臉之眼》的傑出演員愛迪絲·斯考布；然後凱莉·米洛穿著風衣唱著哀歌。

卡霍的電影，引導入考克多，就像我們這個時代最優秀電影的哨兵。如果我們想讓電影催眠我們、讓電影成為先驅者，那麼它確實做到了。《慾情勃根第》也是如此。它講述了生活在哥德式住宅裡兩個相互依賴的女性——像是《蘭閨驚變》（*Whatever Happened to Baby Jane?*, 羅伯·阿德力區, 美國, 1962）和《灰色花園》（*Gray Gardens*, 艾伯特和大衛·梅斯勒, 美國, 1975）等老電影的回響。他們的關係是性關係，他們似乎相互牽制，就像電影中反復出現的蝴蝶被牽

374
考克多的《奧菲斯》，劇中人走進了一面鏡子，走入黑暗的神秘世界。法國，1950年。

制住一樣。然而，再次地，有關房子、性慾和他們透過玻璃所看的世界，有某些考克多風格的東西。

我們在二十一世紀受考克多影響的第三部、也是最偉大的電影是《肌膚之侵》。改編自米歇爾·法伯的小說，以黑色場景為特色，半裸的史嘉蕾·喬韓森引誘年輕男子進入黑暗的地下世界。她似乎在黑色玻璃上行走，但當他們性

慾亢奮時，他們似乎陷入了一個黑色的油池（圖375）。米卡・李維的滑奏樂章增加了溺水的感覺，或者滑入像李歐・卡霍或阿比查邦・韋拉斯塔古那樣的半世界。然而，這些「潛入黑色潟湖」只是這部電影的元素之一。作為我們這個時代最具創新性的電影之一，它以某種方式把我們可能期望在阿巴斯・奇亞洛斯塔米的伊朗電影中隱藏的或最小的攝影機駕駛場景，與外星人、身體、皮膚甚至變性身份有關的科幻思維結合起來。它令人毛骨悚然、具致命吸引力的中心角色沒有注意到：一個由演員亞當・皮爾森飾演的、患有毀容性神經纖維瘤的男人，傳統上不會被認為有吸引力，因為她沒有美感。在某種程度上，對於有遠見的電影本身來說也是如此。

375
喬納森・格雷澤的《肌膚之侵》，進入黑色潟湖的旅程讓人想起考克多的《奧菲斯》。英國-美國-瑞士，2013年。

當然，這樣的其他世界不需要是嚴肅的，也不需要是性慾的。《蜘蛛人：新宇宙》是一部適合兒童（和成人）的超級英雄電影，但正如它的圖像所顯示（圖376），它顛覆了世界，就像馬克思兄弟在1930年代的無政府主義喜劇中所做的那樣。以少年邁爾斯・莫拉萊斯和異次元的超級英雄為主角，在看似CGI模擬的時代，致力於像是印刷漫畫點陣的低保真視覺風格，但也是一種背

376
《蜘蛛人：新宇宙》顛覆了世界。美國，2018年。

景顏色似乎錯位、造成分離的新技術。動作場景有時幾乎與《2001太空漫遊》（見325頁）的星際之門場景一樣抽象，從而成為我們這個時代最具視覺創意的電影之一。

新技術

377
呂西安・卡斯坦・泰勒和維瑞娜・帕拉維爾執導的《利維坦》意外而美麗的 GoPro 圖像：科技引領詩意。美國，2012年。

　　如果我們的主題是二十一世紀全球電影史無前例的、以及它如何有時把我們帶入夢幻般的影像，那麼是時候討論有助於製作這種前所未見鏡頭的特定新技術了。第一個、最簡單也最廣泛使用的是2004年推出的GoPro相機的變體。它們是衝浪者的創意，體積小、價格實惠、具有可產生「魚眼」視覺凸起的超廣角鏡頭，並且夠堅固，可用於運動和極限動作環境。展示它們的第一部偉大電影是《利維坦》（Leviathan, 美國, 2012），一部由呂西安・卡斯坦・泰勒和維瑞娜・帕拉維爾執導的捕魚紀錄片，這兩位民族志學者把電影製片人約翰・格里爾森的傳統激進化。他們把許多GoPro安裝在船、人或死魚的部分上，甚至把它們用繩子扔到船外。一張鳥翼飛行的圖像看起來像阿爾布雷希特・杜勒（圖377）的畫作。我們一次又一次地從新的角度看到事物，比以往任何時候

都更近、從沒有攝影師可以蹲下的地方。結果是非人類的、萬花筒般的、一個錯誤和意外奇蹟造成的輝煌漩渦。

建築師勒・柯比意曾經說過：「技術是詩學」，而二十一世紀電影的新穎性，部分源於新設備。印度電影《愛、性與欺騙》（*Love Sex Aur Dhokha*，迪巴卡爾・班納吉，2010）是該國第一部「發現鏡頭」電影，使用安全攝影機、攝像機、水下GoPro和夜視影像，但最大膽和最終令人震驚的是它的社會主題——性剝削和謀殺。本片嘲笑了許多北印度電影的陣營和亮點，但最終卻出色地批評了無處不在的相機本身。

這種無處不在挑戰了電影中的一個關鍵慣例，即銀幕總是寬度大於高度，近似於我們用眼睛看到的東西，它們是左右並排、而不是上下堆疊。早在1930年，蘇聯導演艾森斯坦就設想過具有「強烈、陽剛、活躍的垂直」構圖的電影。在二十一世紀，看到人們垂直拿著手機拍攝風景和橋樑已是司空見慣，而這對電影產生了影響。在加拿大導演札維耶・多藍的《親愛媽咪》（*Mommy*, 2014）中，十幾歲的小伙子在路上溜冰。到目前為止，這部電影是以不尋常的4x4正方比例拍攝的，但是，當他邊溜邊表達他的新自由和不斷增加的空間感時，小伙子似乎把框架的兩側向外推，以擴大影像（圖378）。奧地利電影大師麥可・漢內克以一個9x16（垂直）鏡頭，開拍了他2017年的電影《完美結局》（*Happy End*, 法國-德國-奧地利），直接參考手機影像，顯然是由一個怨恨母親的少女祕密拍攝的。每個場景感覺上都在提醒我們「電影曾經是什麼」和「它可能變成什麼」。

378
向外推動框架的側面。札維耶・多藍的《親愛媽咪》在照相機時代的釋放時刻。加拿大，2014年。

技術下一步會把電影的詩學推向哪裡？進入其他次元？正如我們在第一章和第六章所看到的，過去有過3D電影的類型，但是3D在這個時期回歸，似乎經久不衰，並吸引了創新的導演。資深創新者兼顛覆者高達在《告別語言》（*Adieu au langage*, 法國-瑞士，2014）中，使用廉價的新型3D相機拍攝的不是深景舞台戲劇，而是平凡的生活。他的電影裡有兩個故事，因為3D是由兩個影像組成的，似乎呼應了「重疊」。為了強調效果，他有時把兩個重疊的二維

圖像分開，對技巧和魔法進行解構。這是驚人的，但比現代電影中最勇敢的時刻之一更容易實現：中國導演畢贛的《地球最後的夜晚》（中國，2019）裡的59分鐘3D鏡頭。這部電影讓我們回到了大衛·林區——甚至更往回——塔可夫斯基的夢境中。它的下半場，主角因為他父親的去世回家了，進了一家3D電影院，戴上了眼鏡。在他這樣做之後，我們跟著他穿過洞穴、騎摩托車、圍著撞球檯、乘坐纜車和卡拉OK，而他過去的人們逐漸融入了他的現在。燈光通常是彩色的（圖379），這個鏡頭花了數個月的

379
畢贛神奇的59分鐘的3D影片《地球最後的夜晚》裡，攝影機和劇中人物似乎在屋頂上飛來飛去。中國，2019年。

時間來計劃，它包含導演無法控制的事件（像是撞球檯上的球、一匹野馬等），你屏住呼吸，就像我們在亞歷山大·蘇古諾夫的《創世紀》（第485和522頁）中所做的那樣，對製作如此驚人的鏡頭所付出的巨大努力、以及電影歷史的更新表示讚賞。

如果我們的主題是現代無國界的電影，這也是一個很好的例子。

我們最後的創新、最終的新詩學，比本書中的任何東西都更從根本上挑戰電影：虛擬實境（簡稱VR）。電影是關於集體體驗，但觀看虛擬實境只用一副遮住眼睛的耳機。電影是一個大銀幕，但VR幾乎沒有銀幕。電影在你眼前，但 VR創造「一個環繞著你的世界」的錯覺。電影有框架，但VR沒有。這真的是反電影、在一個新方向對電影的威脅？或者曾經是？以蔡明亮的VR電影《家在蘭若寺》（台灣，2017）為例，幾乎與畢贛的3D鏡頭長度相同，它設

380
蔡明亮的虛擬實境電影《家在蘭若寺》中的房間之一。我們可以選擇看看這個年輕人、或在我們身後的他在烹飪的母親。有個鏡頭我們和他一起洗澡。電影重生和延伸了。台灣，2017年。

置在一個質樸的叢林房屋中。一個年輕人倒在沙發上，正在對他的心臟進行電擊。他媽媽正在煮飯。一個神秘的女人，也許是鬼魂，出現在附近。年輕人洗了個澡，養著一條巨大的魚（圖380）。

這些若出現在蔡明亮之前的某些電影裡一點都不會顯得突兀（見第十章）——他是神秘、水生、荒涼或破敗的大師。但驚人的全新體驗是：我們戴

著耳機觀看它，站著或坐在轉椅上，轉身去看任何我們選擇的地方——身後、上方、下方或兩側。3D鏡頭位於動作範圍的中心，如果我們不轉動頭部或身體，我們不會對所有動作進行計時。感覺就像坐在戲劇演出中的舞台中央，或在一個被事件包圍的火車站。當你觀看時，你開始想：什麼是電影導演？通常它意味著在框架裡填空，在特定的空間裡創造行動。在《家在蘭若寺》和最好的VR中，導演正在從觀眾的許多角度填充許多空間。戲仍在進行中，但還不只這些。還有一個更引人注目的元素。打從電影誕生之初，它就試圖讓觀眾感覺好像他們被傳送到了故事裡的世界、故事裡的地點。它變成了在場的藝術。電影史上沒有幾個瞬間，比蔡明亮電影中的沐浴場景更讓我們覺得身歷其境。這是電影創始衝動的卓越延伸。

新型態的紀錄片

在這一章，我們已經提到相當多近期優秀的紀錄片：《更好的未來》、《憂鬱症的三個房間》、《滾雷巡演：鮑勃‧迪倫傳奇》、《親愛的莎瑪》、《終守阿勒波》、《理性》和《利維坦》。除此之外，我們還可以添加更多內容，包括陳善治俏皮的《逃避者》（Shirkers, 美國-英國，2018），以及中國導演王兵的史詩電影。然而，有些紀錄片似乎新穎得驚人。在藝術和電影中都有過許多自畫像，但克絲汀‧強森的《攝影師》（Cameraperson, 美國，2016）所用的題材最初並非用於此目的：為準備攝影機或畫面而拍攝的預備鏡頭、邊角料、準備鏡頭以及她拍過或導過的許多電影中的一些場景，都被組合成一種感覺像是一幅畫的底圖、或半無意識材料的影片。使用的過程增強了電壓。

米開朗基羅‧弗拉瑪提諾的《靈魂的四段旅程》（Le Quattro Volte, 義大利，2010）也是自傳，儘管不完全是紀錄片，但它結合了鄉村現實主義和伊索寓言之類的東西。我們看到一個山羊農民收集教堂的灰塵，因為他認為它是良藥；一隻山羊站在廚房的桌子上；一棵樹變成了木炭。都是些簡單的事件，但你逐漸意識到它們是關於死亡和重生，在這環保時代的回收利用。

《靈魂的四段旅程》的溫柔和人性使得餘生似乎很嚴酷，這是二十一世紀迄今為止最大膽和最出人意表的紀錄片之一——《殺戮演繹》（Jagal, 約書亞‧

奧本海默、匿名和克莉絲汀・西恩, 印尼-英國-丹麥-挪威, 2012）的主題之一。
《攝影師》似乎將相反的元素結合起來，或者把一件事變成另一件事。《靈魂
的四段旅程》做了類似的事情：把對立的兩端（觀察到的瞬間現實，和永恆的
神話或寓言）合而為一。《殺戮演繹》是一種更加大膽的苦甜混合。它的內容
是1960年代在印尼殺害了至少五十萬共產黨人或左翼分子。但不是用陰沉的畫
外音或採訪死者的親屬，而是要求兇手們以經典電影的風格重演他們的罪行、
他們的瘋狂謀殺。這種令人厭惡的室內遊戲被某些人認為道德上有瑕疵，但它
令人震驚地揭示了肇事者的想像力、回憶和毫無悔意。

　　而二十一世紀第二個十年中，最令人困惑或後現代的「紀錄片」也許是《
宣傳》（*Propaganda*, 紐西蘭, 2012）。它甚至比《殺戮演繹》更隱蔽、間接又
立足點錯誤。這是一部「從北朝鮮走私出來」的電影，其中有說教的畫外音和
令人著迷的電視、廣告、新聞、檔案，以及攻擊美國和西方消費主義的電影剪
輯、政治的陳腔濫調、虛偽、「思想戰」、貪心和貪婪。它其實不是在北朝鮮
製造，也不是從那個國家走私出來的。它由紐西蘭人斯拉夫科・馬丁諾夫執
導，他說「我知道我必須做一些以前沒人做過的事……也許是一種全新的類
型」。他成功了，但他的電影並不是史科西斯在說「莎朗・史東和鮑勃・迪倫
約會」時那種謊言的擴展版本。馬丁諾夫的電影是偽裝的真相。這是一個變裝
紀錄片，其中，雖然聲音是虛構的、是謊言，但它所言具有真正的洞察力。

表演創新

　　倒置——也許它們是真正導致新形式、新視覺創意和說故事方式的東西。
也許本章的前半部分是關於延伸電影，第二部分卻是關於反轉它。如果是這
樣，這些年的演藝藝術是否有任何延伸或逆轉？是的。技術，再次地，把我們
關心的和我們知道的轉移到未知的領域。

　　早在1937年，在製作《白雪公主》時，使用了一種「旋轉鏡」的模式：先
拍攝一個真人的動作，然後轉錄成繪製的動畫單元格。這種「動作捕捉」在二
十一世紀獲得巨大的發展，並發展成「表演捕捉」。例如，在《猩球崛起：黎
明的進擊》（*Dawn of the Planet of the Apes*, 馬特・里夫斯, 美國, 2014）中，

不僅拍攝了演員安迪・瑟克斯的身體，還拍攝了他臉上的一百多個點，當它們隨著他表達的情緒動起來時，它們可以被吸收到軟體中，然後在軟體上加進猿猴首領凱撒的皮膚和頭髮。瑟克斯戴著頭戴式攝影機，所以他的臉總是有特寫。1999年，《星際大戰首部曲：幽靈的威脅》中加加賓克斯這個角色已經顯示了該技術早期使用的原始弱點。瑟克斯和他同事的工作創新是在兩個截然不同的事物之間架起一座橋樑——我們在人的臉上看到古老的情感，和數位成像不斷發展的逼真度。它們沒有結合時，效果是「近似但又不完全是人類」的詭異圖像。《猩球崛起》系列電影戰勝了這樣的險些失誤。

然後是延緩衰老。如前所述，理查・林克雷特在《年少時代》中拍攝他的演員艾拉・柯川，時間之長，我們看到他從孩子變成了男人。剪輯使影片跨越了時間。在馬丁・史科西斯的《愛爾蘭人》（*The Irishman*, 美國, 2019）中，情況正好相反。勞勃・狄尼洛在他自己的倒敘中扮演自己。史科西斯的技術團隊沒有選更年輕的演員，而是在狄尼洛的臉上畫了紅外線點——是看不見的點，因為他們想盡可能地以傳統的方式拍攝。這些延緩老化的場景是用普通攝影機和紅外線攝影機拍攝的。後者的鏡頭經過數個月的處理，使用了狄尼洛早期電影（圖381）中數千個場景作為年輕模樣的參考。效果大多有效，就像在看林布蘭特的自畫像。

381
「去老化」前後。馬丁・史科西斯的《愛爾蘭人》裡，把科技加進了回顧中。美國，2019年。

人類與機器，過去與現在：對立面團結一致，尋求二十一世紀電影中的新表演型態。但是這些年來最令人難忘的表演之一沒有使用任何技術，並且完全設置在此時此地。它的大裝置是……演員一直戴著一個塑料頭（圖382）。這部電影，藍尼・亞伯漢森的《法蘭克》（*Frank*, 愛爾蘭-英國, 2014），靈感來自古怪的英國音樂家法蘭克・塞德波頓，但藍尼・亞伯漢森、編劇喬恩・容森和彼得・斯特勞恩，以及演員麥可・法斯賓德把它藏在了眾目睽睽之下。法蘭克生性內向、反覆無常、細膩、爆炸又充滿創造性。因為部分或所有這些原

因，他戴著一個大的、假的、沒有盔甲的腦袋。正如我們在本書開頭所看到的，電影明星、觀眾認同和演員的臉部特寫構成電影的基石，是樂趣和慾望的基礎。《法蘭克》挖掉了這些基礎。在無聲電影中，演員葛麗泰·嘉寶和巴斯特·基頓（圖383）減少了他們的表情，以便讓觀眾理解他們的中立性。

二十一世紀的電影和我們自己

382
上：藍尼·亞伯漢森的《法蘭克》把真面目隱藏起來。愛爾蘭-英國，2014年。

383
下：《法蘭克》裡的麥可·法斯賓德把巴斯特·基頓的茫然凝視發揮到了極致。

　　文化悲觀主義者錯了。如我們所知，他們預言了電影的消亡，相反地，正如本章所展示的：它已經長出了新的枝條，新的幼苗如雨後春筍般冒了出來。新「橡樹」。這些串流媒體時代一直動盪；但大多數時代都是動盪的。有時人們說電影是他們時代的一面鏡子，或者一種從時代的逃離。事實可能兩者都不是，或者兩者兼而有之。就像李歐·卡霍在臥室推門，發現自己置身於電影院一樣：電影就是隔壁的房間、平行的宇宙。現實世界就在附近，我們可以隔著牆聽到它，但電影閃爍得更多、更夢幻，而且——至關重要的是——我們可以大致平等地在那裡相遇。

　　在二十一世紀、電影之光裡，讓我們在本章結束時問：我們是誰？我們從銀幕上看到了自己身上的什麼？

　　幸運的是，我們這個時代最令人難忘的電影角色之一，用巴斯特或法蘭克的茫然從銀幕上盯著我們（圖384）。在《幸福的拉札洛》（Lazzaro felice，艾莉絲·羅爾瓦雀，義大利，2018）中，主角在農場工作，按照人家吩咐的去做，盡其所能地提供幫助，並且樂於接受愛。我們在1970年代遇見他，但時間向前跳躍，每個人都變老了，除了拉札洛。也許他只是一個善良的想法、一個向善的提醒、或是心愛寵物的忠誠。不管怎樣，羅爾瓦雀這部關於一個脫離時空少

384
艾莉絲‧羅爾瓦雀的《幸福的
拉札洛》，一個脫離時空少年
的電影，安靜地超凡脫俗。義
大利，2018年。

年的電影，安靜地超凡脫俗。

拉札洛是我們最好的自己，我們從歷史中解脫出來，但是當歷史把我們拋在地上、幾乎淹沒我們時呢？帕布羅‧拉瑞恩的《第一夫人的秘密》（*Jackie*, 智利-美國, 2016）講述了1960年代的事件——妻子在丈夫被槍殺後的悲痛——但其出色的聲音設計、音樂和視覺效果讓我們聽到並看到她頭腦中的風暴，我們都已經感受到或將要感受到的風暴。《幸福的拉札洛》是漂浮的，《第一夫人的秘密》是下沉的，我們在兩極之間搖擺。

二十一世紀的電影人以許多偽裝和假面具來看待身份。瑞恩‧庫格勒的《黑豹》（*Black Panther*, 美國, 2018）之所以動人，是因為我們看到了新型超級英雄、新型電影之神，但隨後電影切入了虛構的非洲國家瓦坎達，效果令人欣喜若狂。非洲在西方電影和電視中經常被低估，因此經常成為受害者敘述的一部分。在這裡，我們看到了一個創始神話，一個失落的天堂。

一個國家或個人的「神話自我」的想法推動了如此多的故事、英雄敘事和票房強片（例如星際大戰）。但如果那個神話有陰影呢？如果我們的本性有些令人反感怎麼辦？還是記仇？或者，如果醜陋的不是它，而是我們呢？這些是

　　喬登・皮爾令人眼花撩亂的《我們》（*Us*,　美國,　2019）的主題。一個漂亮的中產階級非裔美國人家庭去度假屋，但到了晚上，他們發現了一個影子家庭，這些人看起來像他們，但穿著紅色工作服，站在他們的車道上（圖385）。畫面既恐怖又及時。震驚、恐懼、內疚不是來自西方對東方、黑人對白人、男人對女人、同性戀對異性戀。車道上的家庭來自家庭內部、房子內部；他們是榮格版本、影子版本的我們自己──如果我們無家可歸，或者是從敘利亞湧來。

　　以《我們》的基本概念：一個住在一座現代建築中的富裕家庭，被另一個家庭入侵──你得到了奉俊昊的《寄生上流》（*Parasite*, 韓國, 2019, 這也可以作為喬登・皮爾電影的片名）的起點。《寄生上流》是我們這個時代最好的電影之一。奉俊昊電影的曲折要多得多，而且他的調性控制非常出色。他像希區考克一樣，把嘲弄和威脅結合一致。一次又一次地，拍攝出來的成品（或一個場景）感覺完全正確，然後揭示。那麼揭示了什麼呢？階級認同的鴻溝是如此之大，當富人聞到窮人的氣味時，他們會反感。

　　同樣提出指責的是哈都・裘德的《你為此而生》（*Îmi este indiferent dacă în istorie vom intra ca barbari*, 羅馬尼亞, 2018）。我們從一位女士開始，她說她被選為公共活動的導演，這項活動將重現1941年猶太人被羅馬尼亞人燒死的事件。我們看著她研究她的角色──以及事件本身。慢慢地，這部電影建立在娛樂的基礎上，我們看到似乎是真正的羅馬尼亞人（而不是演員）說（表演的）

猶太人應該被燒死。蠢蠢欲動的反猶太主義重演。裘德的相機苦澀地看著，為我們的驚訝和羞恥留下了空間。不知何故，這部電影是一部喜劇，有適合1960年代高達電影的場景，但最重要的是，它是對當今歐洲的毀滅性指責。

歐洲沒有出現在瑪蒂‧狄奧普的《大西洋》（*Atlantique*，塞內加爾-法國-比利時，2019）中，但它被談論和想像。一對年輕美麗的塞內加爾情侶。他消失了；他漂洋過海去西班牙尋找更好的生活。他是遷移的一部分，潮流。但是他死了，所以不能回來，或者他可以嗎？瑪蒂‧狄奧普的電影有一些她叔叔迪吉布利爾‧狄奧普‧曼貝提的樸實詩意（見371和431頁）。這個年輕人確實回來了，但不像我們預期的那樣。就像一般的移民危機一樣，他深刻地挑戰了當代的道德和認同。這部電影與綺麗的愛爾蘭動畫《海洋幻想曲》（*Song of the Sea*，湯姆‧摩爾，2014）產生了有趣的迴響。更溫柔，更天真，也是大海的誘惑。這次是變成了別的東西（海豹人、海豹）的小女孩。

這些電影是關於轉變的；關於找出我們內心的東西。更積極的是《不思議

女人》（*Una mujer Fantasya*，賽巴斯蒂安‧雷里奧，智利，2017）和《夜晚還年輕》。兩部都以跨性別女性為中心——她們的時代標誌，考慮到跨性別者權利的日益增長。在第一部中，跨性別女人瑪麗娜（丹妮耶拉‧維加飾）的順式男性情人去世了，一個跨性別社會機構密謀折磨並責怪她。有一次她身體前傾，似乎在對抗重力（圖386）——一種展示她的生活有多艱苦的可愛視覺手法。

儘管法律、媒體、醫生和公眾一起對她進行了錯誤命名、錯誤性別和傷害，但在維加堅決的表現中，我們看到了真正的堅韌。

在《不思議女人》中有一些遐想和安靜的時刻，而《夜晚還年輕》更時髦，街頭詞彙源源不絕。它發生在平安夜，關於兩個跨性別妓女，當其中一個告訴另一個人她的男朋友和另一個女人勾搭時，就開始了。她們爭吵，繼續橫衝直撞，並承諾不會戲劇性地吵鬧，但簡直吵翻天。很少有跨性別者以這樣的活力出現在銀幕上。《夜晚還年輕》擁有「黑人剝削」電影的能量，並大膽地把新身份放在銀幕上。此外，它是用改進的iPhone 5s拍攝的，因此它的空間很深、顏色很亮。科技再度創造詩意。

我們看到了多麼複雜的身份畫像：《幸福的拉札洛》的善良；《黑豹》的天堂；《我們》的影子本身；《大西洋》和《海洋幻想曲》中的人變成了其他東西；《不思議女人》和《夜晚還年輕》中跨性別身份的勝利。但是最近的一部瑞典電影，在身份問題上比任何一部都更加難以預測。《邊境奇譚》（*Grans*, 阿里‧阿巴西, 2018）從一位機場邊境官員開始。像安全犬一樣，她可以聞到違禁物品的氣味，在這裡的情形是兒童色情。她看起來和其他人很不一樣，並被告知她有染色體異常。但後來她看到了像她這樣的人。這是一個逃離孤獨和困惑的機會。在電影中最引人注目的性愛場景之一，直比大衛‧林區的《橡皮頭》或雷利‧史考特的《異形》（*Alien*, 1979）：一個鉤狀的陰莖從她的身體裡冒出來。她發現自己是個巨魔；這部電影很享受它所跨越的邊界——男性與女性、人類與動物、復仇與關懷。和這一節裡的許多電影一樣，它頌揚差異、中間性，並挑戰白人、異性戀、男性身份是定義其他人身份的本位主義。

這是二十一世紀電影最大的主題。這可以追溯到電影的誕生。從一開始，電影就讓我們有機會忘記自己，感受自我喪失的狂喜。我們在上一代的銀幕上，看到了比電影史上任何時候都更多類型的人。我們像戀愛中的人一樣地看著；像《華麗之墓》的護士一樣；像《肌膚之侵》的外星人一樣。

最後一部電影，甚至針對這個提出質疑：阿南‧甘地的印度電影《忒修斯之船》（*Ship of Theseus*, 2013）以一個古老的哲學問題命名。如果一艘船的零

件，包括船體、桅杆、帆等，被一一地換掉，當它們全部更換後，它還是同一艘船嗎？它還是原來的它嗎？在他的電影中，甘地問了關於人這個問題，尤其是器官移植。一位攝影師接受眼睛移植手術。耆那教僧侶的身體變得消瘦，但他認為他的靈魂會倖存下來。一個股票經紀人進行了腎移植。在每一個案例，他們的一部分丟失了，或被替換了。他們改變了嗎？過渡了嗎？

那麼，電影呢？

387
電影歷史上最長的一個長拍
鏡頭中的一幕舞會場面，蘇
古諾夫在《創世紀》中探討
十九世紀俄羅斯的歷史。俄
羅斯，2002。

結論

　　我在這本書的開頭說過，這是一個關於創新的故事，因為創新推動電影發展。我還提到它是為聰明的普通觀眾而寫。我希望你在其中發現了你真正想看的電影和電影歷史需要進一步探索的部分，因為毫無疑問：聰明的觀眾推動了電影的創新。

　　在我的序論中，我承諾對傳統電影歷史進行三項調整。首先，這會是一個「世界電影」的故事，而不僅僅是西方電影製作。其次，我要描述的是介於好萊塢和寶萊塢那種情感過度電影、和布烈松之類的極簡主義電影之間，某種獨特平衡體的經典作品——像小津安二郎那樣。我對傳統智慧的第三個挑戰是，自1990年以來，奇亞洛斯塔米、巴茲·魯曼、慕拉托娃、蘇古諾夫、馮·提爾和大衛·林區等導演的電影，都向全球電影界展示了前所未有的健康狀況。

　　電影這個媒介就像一個早熟、引人注目、很快就精疲力竭的孩子，在十九世紀末闖入了西方人的生活中。它有一種令人心碎的美麗自信、卻無歷史可循的東西。然後，隨著1910年代後期、1920年代和1930年代過去，電影製作人們嘗試、失敗、獲得洞察力，並且看到那些洞察力進入這個媒體、或被它遺忘，因此電影開始意識到它有了自己的歷史——也就是這本書裡的東西。當它回過頭來時，發現它已經有了先驅者、傳奇人物，並且理所當然地對那段過去心生矛盾。某些電影製作人變得太喜歡舊的做事方式，以及久經考驗、值得信賴的方法。其他人——在1960和1990年代——開始覺得這種以每秒24格的速度通過攝影機的媒體，已經老舊。它需要更新。這可以解釋布烈松、高達和拉斯·馮·提爾，但無法解釋狄奧普·曼貝提、里維·蓋塔、克勞伯·羅加和阿巴斯·奇亞洛斯塔米。電影史有不止一種敘述方式。非洲、亞洲、南美和中東電影與那個珍貴的十九世紀孩子根本沒有任何直接關係。每個人都開始得較晚，就像一個較年輕、疏遠的兄弟姐妹一樣，必須有意識地找到自己的聲音。儘

管如此，年輕的電影影響了舊的。南方和東方關於形式的思想流入西方，反之亦然。

電影的故事還有其他道路，並非沿著單一道路緩慢而穩定地前進。以小津和慕拉托娃的被忽略為例。一位日本的電影製作人認為電影在美學和哲學上是平衡的，這在西方電影中是找不到的，但他的古典主義直到1950年代中期才獲得遲來的認可，也才開始對其他電影文化產生影響。想像一下，如果他的範例早些被感受到的話，西方的封閉性浪漫寫實主義會如何發展。至於慕拉托娃，她的作品被蘇聯政權擱置，即使在遲來的發布之後，她仍然被低估了。在電影史上的大部分時間裡，女性電影製作人的被排擠，已經損害了這個媒體的藝術主張。

388
當勞萊和哈台兩人抬著一台大鋼琴走過深谷上方一座狹窄的吊橋時，接下來到底會發生什麼有趣的事？如果是你，會安排什麼東西出來攪局？

內省這段延遲開始、缺席和疏忽的歷史中，是本書的真正實質、草的根本：晚上躺在床上、在舞台地板上踱步、坐在鍵盤前、與其他電影人交談、看電影尋找靈感──電影本身的創意本質。這就是貢布里希的「模式＋更正」，而我把它修改為「典範＋轉化」之所在。貢布里希是正確的證明──關於透過在某個媒介過去的基礎上繼續建立或保持距離，嵌合成形式的想法，可以在電影史上罕見的、創意似乎加速發展的時代中看到。看看我所謂的1920年代蘇聯智庫：在庫勒曉夫的指導下，一群剛接觸這個媒體的熱心的年輕人齊聚一堂，相互交換想法，決心拒絕過去、加快電影形式在他們國家的發明速度──沒錯，發明──比之前或之後發生的任何事情都更重要。類似的過程也發生在1950年代中後期的《電影筆記》辦公室。透過談論、寫作、且終於製作電影，這些日後成為導演的影評家加速了電影的正式發展，並將一套席捲全球的新風格理念引入這個媒體。同樣地，在較小程度上，1990年代中期在哥本哈根，有一群電影人出於道德理由禁止某些風格技巧。他們改變了模式，創造出一系列

全新的可能性，並成為他們那個時代最有影響力的電影製作人。在這三種情況中，每一個都是年輕人出於自身興趣而為；他們的宣言推動他們進入電影製作領域。世界各地的傳統電影製片人和電影機構公共部門何時會意識到，為了讓自己受關注、讓電影煥然一新，他們必須提出本書開宗明義的問題：「我如何才能以不同的方式做到這一點？」

這樣做就是在冒險。普萊斯頓·史特吉斯一本關於他職業生涯的、非常有趣的書中有佳句強調了這一點：「我冒著巨大的風險拍攝照片，滑到了不被接受的邊緣，得到了如此豐厚的回報」。[1]這不是一個特立獨行的新人的話，而是一個走到生命盡頭的電影製片人的話。庫勒曉夫的湯和自由編輯實驗冒著不被專業認可的風險（見105頁）。謝爾蓋·帕拉傑諾夫透過拍攝巴洛克風格的民間故事來挑戰意識形態的墨守成規，風險大到導致他被監禁。馬丁·史科西斯「打破形式」的想法，冒著疏遠觀眾的風險；法斯賓達運用美國電影的形式，但把「內容轉移到其他領域」則冒著不倫不類的危險。香妲·艾克曼和貝拉·塔爾電影中那種無所不在的沉滯感，想必相當考驗製作人和經銷商的耐心。以上每個案例，他們都做了一些新的、出色的東西。

在本書中，許多電影之所以優秀，主要是因為非凡的思想和過人的勇氣。但正如大衛·林區關於「奔流出」的想法（見398頁）所暗示的那樣：電影中的發明與其他藝術形式一樣，也依賴於純粹的、未經深思熟慮的、未預知的靈感。我所知道的最純粹、最有趣的例子是美國小說家兼影評人詹姆士·阿吉詳細論述〈喜劇最偉大的時代〉一文，他在其中談論默片喜劇製片人麥克·山內道：「當麥克·山內與製作群開搞笑發想會議時，常會僱用一個『野人』入席，而他的工作只要負責想出『野』點子。通常他是一個幾乎無腦、無言的人，幾乎無法表達他的想法。但他的想像力完全不受約束。他可能一整個小時什麼都沒說；然後他會嘟囔「你拿⋯⋯」，所有相對理性的人都會閉嘴等待。「你拿著這朵雲⋯⋯」多虧了某種思想轉移，更理智的人會拿著這朵雲，然後用它做點什麼。野人似乎實際上發揮了群體潛意識的作用⋯⋯」。

阿吉給出的例子是野人的貢獻：勞萊和哈台抬著一架鋼琴，越過陡峭的山溝上一座非常狹窄的橋。會發生什麼真正好笑的事？野人建議：他們在中途遇到一隻大猩猩（圖388）。

理性的發明、堅定的發明、超現實的發明。這些是驅動偉大電影的特徵。它們存在於兩極之間：一方面可能被稱為電影的難處，庫勒曉夫證明了一個鏡頭甚至無法說出「這個人感到餓了」或「這個人正感受到自由」這種簡單的東西；另一方面，電影的輕鬆面，它與生俱來、毫不費力、早熟（再次回到那個孩子身上）的捕捉現實世界光輝的能力。且看這兩張圖片，一張是尚-皮耶・李奧（圖389上），一張是夏蜜拉・泰戈爾（圖389下），世界上最偉大的兩位演員之一。從他們眼中的智慧，即可看出個個都有敏銳的心。電影能在瞬間將這一切顯現出來，更可以把它放大到銀幕上。

可以理解，最早的電影史認為最偉大的電影，是能把剪接、對焦、構圖、照明和推移鏡頭等發揮到淋漓盡致的電影。第二次世界大戰後，影評人如安德瑞巴贊則對此不以為然，反而主張受歷史或電影製作本能驅使、在道德上嚴肅的寫實主義電影，是最有價值和最電影化的。然後在1950年代出現了亞歷山大・阿斯圖克的論點，即一部電影的價值，應該根據它表達導演的生活願景的接近程度來衡量。阿斯圖克用攝影機與小說家的筆進行比較，來強調這一點。最後，在1960和1970年代，某些更具哲學傾向的影評者，開始從德萊葉、小津安二郎、布烈松和安東尼奧尼的作品中發現到：電影蘊涵著豐富的哲學性與抽象意涵，似乎很難在形式主義、寫實主義、表現主義和超越主義這四種形式互異的電影中，區分出其真正的價值。但事實上，這四種形式就好比是分據在一個四角形中的每個角落，而所有的電影在形式上都處於這四種形式的範圍之內，很少電影僅只具有一種特質侷促於四角形中的一隅；任何電影與這四種性質多少都具有某些相關性。

對電影媒介的悲觀已是司空見慣。當然，文化全球化雖然在理論上開放了主要電影市場，讓一些次要市場製作的電影具有生存空間，但會加劇電影形式和電影放映的標準化。好萊塢的發行、自由、成就、競爭、自我實現和擴張的圖騰，以犧牲合作、平衡、反物質主義和縮減成本為代價在銀幕上獲勝。然而，正如上一章所說的，電影的創造力在地球上的分佈，比以往任何時候都更加平均。

如果真是這樣，時機再好不過了。1990年代開始萌芽的數位化電影，現在幾乎已臻完整。它改變了電影中的每一個技術和工業過程。電影剪輯師、導演

兼音響設計師麥殊在《紐約時報》的一篇文章〈心靈的數位化電影〉中提出了一些關於數位化的最引人注目的見解。他將二十一世紀初的電影比作文藝復興時期和近代早期的繪畫。從使用濕灰泥顏料繪畫壁畫，到在畫布上繪製油畫，藝術家從需要贊助並致力於「公共」主題的昂貴的協作過程，轉變為描繪更多個人情況和主題的便宜、私人過程。麥殊認為電影也是如此。緩慢的數位化革命以史科西斯夢寐以求的方式，打開了「逗馬」所謂的「電影終極民主化」的大門。過去拍一部電影要四十人的團隊、數百萬美元的預算、通過資金提供者的刁難與限制等，都不需要了。

* * * * * * * * * * * * * * *

這本書的目的是描繪電影的創意亮點，一個獨特而誘人的焦點，在某些方面有點老派，有些人會因此疏離，但就這樣吧。這本書之所以有價值，最簡單的原因是它並不只是以編年史的方式在介紹電影媒體，而是提取的都是一些偉大的電影。如果你一直跟著我，你就會學到：電影製作人與現實世界的關係是多麼模糊；在這樣一個公共媒體中，個人表達的角色是多麼令人擔憂；熱愛媒體的人和熱愛這個行業的人之間是如何地拉鋸戰。像洛琳・白考兒一樣，我站在前者這一邊，但當它登上頭版並進入愛蓮・西蘇所說的「矛盾的舞台，快樂與現實擁抱的地方」時，我為電影中閃爍的偉大藝術感到無比自豪。一路上我可能錯過了重要的電影，或者誇大了某些讓我興奮的作品或導演，但最終這本書是關於電影如何比任何藝術形式更能描繪這種擁抱：換句話說，儘管莎莉・麥克琳她顯然缺席，她仍在這條街上奔跑。

註釋：
1. 見《普萊斯頓・史特吉斯談普萊斯頓・史特吉斯》，第294頁。

參考書目

以下列舉的書目，不必然都與本書的內容具體相關，卻是值得推薦給有興趣的人進一步參閱。除了少數例外，每位主要導演都只選出一本介紹專書，容皆以英文撰述。至於通論性的電影書籍，如電影製作程序、回憶錄、書信集、採訪彙編等，比評論家、歷史學家或理論家所寫的書更受歡迎。

非洲、南美洲和中東

Armes, Roy and Malkmus, Lizbeth. *Arab and African Film Making*. Zed Books, 1991.

Armes, Roy. *Third World Film Making and the West*. University of California Press, 1992.

Boughedir, Ferid. *African Cinema from A to Z (Cinemedia Collection: Cinemas of Black Africa)*. OCIC Edition, 1992.

Cheshire, Godfrey. *Iranian Cinema*. Faber and Faber, 2007.

Dabashi, Hamid. *Close Up: Iranian Cinema, Past, Present and Future*. Verso Books, 2001.

Fawal, Ibrahim. *Youssef Chahine (BFI World Directors Series)*. BFI Publishing, 2001.

Johnson, Randal and Stam, Robert. Editors. *Brazilian Cinema (Morningside Books)*. Columbia University Press, 1995.

King, John. *Magical Reels: A History of Cinema in Latin America (Critical Studies in Latin American Culture)*. Verso Books, 1990.

Kronish, Amy and Safirman, Costel. *Israeli Film: A Reference Guide (Reference Guide's to the World's Cinema)*. Greenwood Pub Group, 2003.

Leaman, Oliver (Editor). *Companion Encyclopedia of Middle Eastern and North African Film*. Routledge, 2001.

Mainguard, Jacqueline. *South African National Cinema*. Routledge, 2007.

Paranagua, Paulo Antonio. *(Editor) Mexican Cinema*. BFI Publishing, 1996.

Shafik, Viola. *Arab Cinema: History and Cultural Identity*. The American University in Cairo Press, 1998.

Ukadike, N. Frank. *Black African Cinema*. University of California Press, 1993.

Ukadike, N. Frank. *Questioning African Cinema: Conversations with Filmmakers*. University of Minnesota Press, 2002

美國

Anderson, Lindsay. *About John Ford*. Plexus Publishing, 1999.

Beauchamp, Cari. *Without Lying Down: Frances Marion and the Powerful Women of Early Hollywood*. University of California Press, 1998.

Bogdanovich, Peter. *Who the Devil Made it*. Knopf, 1997.

Bogdanovich, Peter and Welles, Orson. *This is Orson Welles*. HarperCollins Publishers, 1993.

Carson, Diane. Editor. *John Sayles Interviews*. University Press of Mississippi, 1991.

Crowe, Cameron. *Conversations with Wilder*. Faber and Faber, 1999.

Eisenschitz, Bernard. *Nicholas Ray*. Faber and Faber, 1993.

Harvey, Stephen. *Vincente Minnelli*. Museum Of Modern Art (Harper & Row), 1989.

Hillier, Jim and Wollen, Peter (Editors). *Howard Hawks: American Artist*. BFI Publishing, 1997.

Jackson, Kevin. *Schrader on Schrader*. Faber and Faber, 1990.

Kelly, Mary Pat. *Scorsese, A Journey*. Pub Group West, 1991.

Kolker, Robert. *A Cinema of Loneliness*. Oxford University Press NY, 1980.

McBride, Joseph. *Steven Spielberg*. Faber and Faber, 1997.

Naramore, James. *The Magic World of Orson Welles*. Oxford University Press (NY), 1978.

Ondaatje, Michael. *The Conversations: Walter Murch and the Art of Editing Film*. Bloomsbury. 2003.

Phillips, Gene D. *Godfather: The Intimate Francis Ford Coppola*. University Press of Kentucky, 2004.

Pye, Michael and Myles, Linda. *The Movie Brats: How the Film Generation Took over Hollywood*. Smithmark Pub, 1984.

Rodley, Chris. *Lynch on Lynch*. Faber and Faber, 1997.

Sarris, Andrew. *The American Cinema: Directors and Directions 1929–1967*. Octagon, 1982.

Scorsese, Martin. *A Personal Journey With Martin Scorsese Through American Cinema*. Hyperion Books, 1997.

Truffaut, François. *Truffaut-Hitchcock*. Gallimard, 1993.

Weddle, David. *Sam Peckinpah – "If they Move … Kill Em'"*. Grove Press/ Atlantic Monthly Press, 2000.

亞洲

Berry, Chris (Editor). *Perspectives on Chinese Cinema*. BFI Publishing, 1991.

Bock, Audie. *Japanese Film Directors*. Kodansha Europe, 1995.

Bordwell, David. *Ozu and the Poetics of Cinema*. Princeton University Press, 1994.

Bordwell, David. *Planet Hong Kong: Popular Cinema and the Art of Entertainment*. Harvard University Press, 2000.

Burch, Noel. *To the Distant Observer: Form and Meaning in Japanese Cinema*. Scolar Press, 1979.

Ghatak, Ritwik Kumar. *Rows & Rows of Fences: Ritwik Ghatak on Cinema*. Seagull Ghatak Books, 2000.

Gonzalez-Lopez, Irene and Smith, Michael. *Tanaka Kinuyo*. Edinburgh University Press, 2018

Hu, Jubin. *Chinese National Cinema Before 1949*. Hong Kong University Press, 2002.

Kabir, Nasreen Munni. *Guru Dutt: A Life in Cinema*. OUP, 2005

Lent, John A. *The Asian Film Industry*. University of Texas Press, 1990.

Quandt, James. Editor. *Shohei Imamura*. Cinémathèque Ontario. Toronto, 1997.

Rajadhyaksha, Ashish and Willemen, Paul. *Encyclopaedia of Indian Cinema*. BFI Publishing, 1995.

Rayns, Tony. *Seoul Stirring: 5 Korean Directors*. BFI Publishing, 1995.

Robinson, Andrew. *Satyajit Ray: The Inner Eye*. University of California Press, 1992.

Turim, Maureen. *The Films of Oshima Nagisa: Images of a Japanese Iconoclast*. University of California Press, 1998.

澳大利亞

McFarlane, Brian. *Australian Cinema, 1970–85*. Secker & Warburg, 1987.

Rayner, Jonathan. *Contemporary Australian Cinema: An Introduction*. Manchester University Press, 2000.

Stratton, David. *The Last New Wave*. Angus and Robertson, 1981.

歐洲

Bertolucci, Bernardo. Ranvaud, Donald and Ungari, Enzo, eds. *Bertolucci on Bertolucci.* Plexus Publishing, 1988.

Bjorkman, Stig. *Trier on Von Trier.* Faber and Faber, 2004.

Bondanella, Peter. *The Cinema of Federico Fellini.* Princeton University Press. 1992.

Bresson. *Notes on Cinematography.* Urizen Books, NY, 1977.

Durgnat, Raymond. *Jean Renoir.* Studio Vista, 1975.

Eisenstein, Sergei. *The Film Sense.* Harcourt Publishers Ltd., 1969.

Elsaesser, Thomas. *New German Cinema: A History.* BFI Cinema, Palgrave Macmillan, 1989.

Frayling, Christopher. *Sergio Leone: Something To Do With Death.* Faber and Faber. 2000.

Gallagher, Tag. *The Adventures of Roberto Rossellini.* Da Capo Press, 1998.

Gomes, Salles. *Jean Vigo.* Secker and Warburg, 1972.

Iordanova, Dina. *The Cinema of the Balkans.* Wallflower Press, 2016.

Kelly, Richard. *The Name of This Book Is Dogme 95.* Faber and Faber. 2000.

Kinder, Marsha. *Blood Cinema.* University of California Press, 1993.

Pasolini, Pier Paolo. *A Violent Life.* Cape, 1968.

Salazkina, Masha. *In Excess: Sergei Eisenstein's Mexico.* University of Chicago Press, 2009.

Skoller, Donald. Editor. *Dreyer in Double Reflection.* Da Capo Press, 1991.

Sterritt, David (Editor). *Jean-Luc Godard: Interviews (Conversations with Filmmakers Series).* Roundhouse Publishing. 1998.

Tarkovsky, Andrei. *Sculpting in Time.* Random House Inc., 1987.

Tauman, Jane. *Kira Muratova.* I.B. Tauris, 2005.

Taylor, Richard; Wood, Nancy; Graffy, Julian and Iordanova, Dina. *The BFI Companion to Eastern European and Russian Cinema.* BFI, 2000.

Thomsen, Christian Braad. *Fassbinder.* Faber and Faber, 1999.

Truffaut, François. *The Films in My Life.* Simon and Schuster, 1978.

Wajda. *Double Vision: My life in Film.* Faber and Faber, 1989

一般歷史和電影指南

Cook, Pam and Bernink, Mieke, eds. *The Cinema Book.* Random House USA Inc., 1986.

Kuhn, Annette with Radstone, Susannah. *The Women's Companion to International Film.* Virago, 1990.

Nowell-Smith, Geoffrey, ed. *The Oxford History of World Cinema.* Oxford University Press, 1996.

Thompson, Kris and Bordwell, Robert. *Film History: An Introduction* . McGraw-Gill, 2003.

Thomson, David. *A Biographical Dictionary of Film.* André Deutsch Ltd, 1994.

Sadoul, Georges. *The Dictionary of Films.* University of California Press, 1992.

Sklar, Robert. *Film: A World History of Film.* Abrams Art History, 2001.

默片

Beauchamp, Cari. *Without Lying Down: Frances Marion and the Powerful Women of Early Hollywood.* University of California Press, 1998.

Bitzer, Billy and Brown, Karl. *Adventures with D.W. Griffith.* Da Capo Press, 1976.

Brownlow, Kevin. *The Parade's Gone By.* Sphere, Abacus Books, 1973.

Cherchi Usai, Paolo. *Silent Cinema: An Introduction.* BFI Publishing, 1999.

Grieveson, Lee and Kramer, Peter. *The Silent Cinema Reader.* Routledge, 2003.

Guy Blach é, Alice. *Cinema Pioneer.* Yale University Press, 2009.

Hake, Sabine. *Passions and Deceptions: The Early Films of Ernst Lubitsch.* Princeton University Press, 1992.

Jacobs, Lewis. *The Rise of the American Film.* Teachers College Press, 1991.

Kerr, Walter. *The Silent Clowns.* Knopf, 1979.

Leyda, Jay. *Kino: A History of the Russian and Soviet Film.* Allen and Unwin, 1960.

Robinson, David. *Chaplin: His Life and Art.* Penguin Books, 2001.

Salt, Barry. *Film Style and Technology: History and Analysis.* Starword, 1983.

流派

Barnouw, Erik. *Documentary: History of the Non-fiction Film.* Oxford University Press, 1993.

Buscombe, Edward. *The BFI Companion to the Western.* André Deutsch, 1988.

Cameron, Ian, ed. *The Movie Book of Film Noir.* Cassell Illustrated, 1994.

Feuer, Jane. *The Hollywood Musical (BFI Cinema).* Palgrave Macmillan, 1992.

Hardy, Phil. *Science Fiction (Aurum Film Encyclopedia).* HarperCollins Publishers, 1984.

Kanfer, Stefan. *Serious Business: The Art and Commerce of Animation in America from Betty Boop to Toy Story.* Da Capo Press, 2000.

Lent, John A. (Editor). *Animation in Asia and the Pacific.* Indiana University Press, 2001.

Sitney, P. Adams. *Visionary Film: The American Avant-Garde, 1943–2000.* Oxford University Press, 2002.

Stephenson, Ralph. *The Animated Film.* Smithmark, 1973.

劇照提供者資料

T=上；B=下；L=左；R=右；C=中；BFI:英國電影學會

茲向為本書提供劇照的所有影片製作商、發行公司與攝影師表達謝忱。其中若有任何遺漏或疏忽之處，也敬請各方包涵，並在此預表歉意，本書再版時，將適時加以訂正。

Endpapers: Getty Images/Hulton; **2** Ronald Grant Archive; **4** 1 Ronald Grant Archive; **4** 2 Ronald Grant Archive; **4** 3 BFI/Dulac/Vandal/Aubert; **4** 4 Kobal Collection/MGM; **4** 5 Joel Finler Collection; **5** 6 Moviestore Collection/ Columbia; **5** 7 BFI/Paramount Pictures; **5** 8 Ronald Grant Archive/Kestrel Films; **5** 9 Ronald Grant Archive/Guangxi Film Studios; **5** 10 Moviestore Collection/ Carolco; **5** 11 Tribeca Productions, Sikelia Productions, Winkler Films **6** Moviestore Collection/ Amblin/ DreamWorks /Paramount Pictures; **10T** Odd Man Out, Carol Reed, UK, 1946; **10C** Deux au trois choses que je sais d'elle, Jean-Luc Godard, France, 1967; 10B Taxi Driver, Martin Scorsese, USA, 1976; **12** BFI; **13T** Joel Finler Collection; **13B** BFI; **14** Moviestore Collection/ Mehboob Eros; **17** Science & Society Picture Library/National Museum of Photography, Film & Television; **21** Ronald Grant Archive/Mosfilm; **22** Ronald Grant Archive; **24** Joel Finler Collection; **26** Ronald Grant Archive/Lumière Brothers; **27T** Barry Salt Collection; **27B** Kevin Brownlow Collection; **28T** Joel Finler Collection; **28B** Ronald Grant Archive/ Méliès; **29** Kevin Brownlow Collection; **30** George Eastman House/Stills CollectionMotion Picture Department; **32** Ronald Grant Archive; **33T** BFI; **33B** Ronald Grant Archive; **34T** Ronald Grant Archive/ Mosfilm; **34B** Ronald Grant Archive/Dino De Laurentiis; **36** Joel Finler Collection; **37** BFI; **38–39** BFI/ Edison Company; **40** Barry Salt Collection; **42** National Film Center/Courtesy of National Film Center, The National Museum of Modern Art, Tokyo; **45** BFI; **46** Barry Salt Collection; **48** Danish Film Institute /Stills & Posters Archive; **49** BFI/Phalke Films; **50** Kobal Collection/Itala Film Torino; **51** BFI/ Associated British; **52T** Barry Salt Collection; **52B** Barry Salt Collection; **53** Ronald Grant Archive; **54** Ronald Grant Archive; **55T** Kobal Collection/Itala Film Torino; **55B** Joel Finler Collection; **56** Ronald Grant Archive; **57** Mary Evans Picture Library; **58** BFI/Shochiku Films Ltd.; **59T** Barry Salt Collection; **59B** Barry Salt Collection; **60** Kevin Brownlow Collection; 62 Ronald Grant Archive/ UFA; 65 Ronald Grant Archive; **66** Joel Finler Collection; **67** Kobal Collection / Paramount; **68** Ronald Grant Archive / MGM; **70** Ronald Grant Archive/MGM; **72** Kevin Brownlow Collection; **74** Motion Picture & Television Photo Archive / MPTV.net; **75** Kobal Collection/PontiDe Laurentiis; **76** Kobal Collection/ Roach /Pathé Exchange; **77** BFI/First National Pictures Inc.; **79** Ronald Grant Archive /Buster Keaton Productions; **80** Joel Finler Collection; **82** The Girl with the Hat Box, Boris Barnet, Soviet Union, 1927; **83** Kobal Collection; **84T** BFI/Pathé Exchange Inc.; **84B** Robert Flaherty Paper Collection, © The International Film Seminars, The Flaherty /Columbia University Rare Book & Manuscript Library; **86B** Kobal Collection, The/Svensk Filmindustri; **86** © 1924 AB Svensk Filmindustri; **87T** Lebrecht Collection/Rue des Archives/ Lebrecht Music & Arts; **87B** BFI; **89** Joel Finler Collection; **90T** BFI/ MGM; **90C** Moviestore Collection/Mirisch/ MGM; **90B** Joel Finler Collection; **92** BFI/ Dulac /Vandal/Aubert; **94–95** BFI/Films Abel Gance; **96** Kevin Brownlow Collection; **97** Kobal Collection/UFA; **98** Ronald Grant Archive/Decla-Bioscop AG.; **100** BFI / Gainsborough Pictures; **101** Joel Finler Collection; **102** Moviestore Collection / Universum; **104** Ronald Grant Archive / Fox Film; **105** Novosti (London, UK); **106T** BFI/Goskino; **106B** BFI/ Goskino; **107T** Ronald Grant Archive/ Mosfilm; **107C** Joel Finler Collection; **107B** Joel Finler Collection; **108** Mother, Vsevolod I Pudovkin, Soviet Union, 1926; **109** Arsenal, Alexander Dovzhenko, USSR, 1930; **110** Eva Riehl/Walter Ruttman; **111** Joel Finler Collection; **112** Ronald Grant Archive; **113** Ronald Grant Archive/Dino De Laurentiis; **114** Joel Finler Collection; **117** Kobal Collection/ Paramount; **118** Kobal Collection/Warner Bros.; **121** George Eastman House/Stills Collection-Motion Picture Department; **123A** Kobal Collection/Paramount; **123B** BFI/Paramount Publix Corporation; **126** BFI/New Theatres Ltd.; **129** Barry Salt Collection; **130** BFI/Shochiku Films Ltd.; **131** Corbis/Bettmann; **132** I Was Born, But …, Yasujiro Ozu, Japan, 1932; **133** BFI/Paradise Films/Unite Trois; **134T** BFI/ P.C.L. Co. Ltd.; **134B** Osaka Elegy, Kenji Mizoguchi, Japan, 1936.; **136** Photofest; **137** Joel Finler Collection; **138** Kobal Collection/Universal; **141T** Kobal Collection/Warner Bros./First National; **141B** Ronald Grant Archive/Universal Pictures; **142T** Scarface Shame of the Nation, Howard Hawks, USA, 1932; **142C** Scarface, Brian De Palma, USA, 1983; **142B** Scarface, Brian De Palma, USA, 1983; **143** Ronald Grant Archive/Dog Eat Dog; **144** Joel Finler Collection; **145** Motion Picture & Television Photo Archive/ photo by MacJulian/MPTV.net; **146T** Joel Finler Collection; **146B** Ronald Grant Archive /RKO; **147** Ronald Grant Archive/ Saticoy Productions; **148** Ronald Grant Archive/ Hal Roach Studios; **150** BFI/ MGM; **151** Ronald Grant Archive/ Orion Pictures; **152** Ronald Grant Archive/ Paramount Pictures; **153** Joel Finler Collection; **154T** BFI /Cinedia; **154B** BFI/ Themerson; **155** BFI **156** BFI; **158** BFI/ Gaumont British Picture Corporation Ltd.; **159** Chrysalis Image Library/London Film Productions; **160** Ronald Grant Archive/ GPO Film Unit; **162** Ronald Grant Archive/ Mosfilm; **163** Joel Finler Collection; **165** Ronald Grant Archive/Cine-Alliance; **166** BFI/Paris Film; **167** © Disney Enterprises, Inc.; **168** Photofest/© Disney Enterprises, Inc.; **169** © Disney Enterprises, Inc.; 170T Moviestore Collection/MGM; **170C** Kobal Collection/MGM; **170B** Moviestore Collection/MGM; **171** The Wizard of Oz, Victor Fleming et al, USA, 1939; **173** Gone With the Wind, Victor Fleming et Al, USA, 1939; **174** Joel Finler Collection; **175** Joel Finler Collection; **176** BFI / Copacabana Filmes; **177T** Naniwa Elegy, Kenji Mizoguchi, Japan, 1936; **177B** Le Crime de Monsieur Lange, Jean Renoir, France, 1935; **178** BFI/Alpine Films; **180** Citizen Kane, Orson Welles, USA, 1941; **181T** The Maltese Falcon, John Huston, USA, 1941; **181B** Joel Finler Collection; **182** Ronald Grant Archive/Mafilm; **183** Ronald Grant Archive, The/Warner Bros.; **184** Ronald Grant Archive/Rank/Carlton International; **188** Ronald Grant Archive/ DEFA; **191** BFI/Shochiku Films Ltd.; **192** Joel Finler Collection; **194** Joel Finler Collection; **197** Joel Finler Collection; **198** BFI/20th Century-Fox; **199** Kobal Collection/Warner Bros.; **200T** Kobal Collection/RKO; **200B** Ronald Grant

Archive/RKO; **201**T Citizen Kane, Orson Welles, USA, 1941; **201**B Ronald Grant Archive/20th Century-Fox; **202** It's a Wonderful Life, Frank Capra, USA, 1946; **203** Ronald Grant Archive /20th Century Fox; **204** BFI/International Film Circuit; **206** Joel Finler Collection; **207** Joel Finler Collection; **208** BFI /Equipe Moacyr Fenelon; **209** BFI/IPTA Pictures; **210** Photofest; **211**T BFI /Ritwick; **211**B BFI/ Atenea Films S.L; **213** Kobal Collection/ Ultramar Films; **214** BFI/Daiei Motion Picture Co. Ltd.; **215** BFI/Daiei Motion Picture Co. Ltd.; **216** Ronald Grant Archive /Paramount Pictures; **218** Photofest; **220** Moviestore Collection/ Daiei; **221** Ronald Grant Archive/ Shochiku Films; **222** Gate of Hell, Teinosuke Kinugasa, Japan, 1953; **224** Ronald Grant Archive/Toho Co.; **225** BFI/20th Century Fox; **226** Ronald Grant Archive/20th Century Fox; **228** Kobal Collection/Warner Bros.; **230** Chrysalis Image Library/Columbia Pictures Corporation/Horizon Pictures; **231** Kobal Collection/Republic Pictures Corporation; **232** BFI/Universal International Pictures; **233** BFI/Clear Blue Sky Productions/ John Wells Productions; **234** Moviestore Collection/Mehboob/Eros; **235** Mother India, Mehboob, India, 1957; **237** Paper Flowers, Guru Dutt, India, 1959; **238** Ronald Grant Archive/Run Run Shaw; **240** Joel Finler Collection/The Satyajit Ray Society/The Ray Family; **241**T The Satyajit Ray Society/The Ray Family; **241**B The Satyajit Ray Society/The Ray Family; **241**C BFI/The Satyajit Ray Society/The Ray Family; **243** BFI/Studios Al Ahram; **245** BFI; **246** Joel Finler Collection; **247**T BFI; **247**B BFI; **248** BFI/ Palladium Film; **250** Kobal Collection/ Svensk Filmindustri; **251** Joel Finler Collection; **255** Lebrecht Collection/Rue des Archives/Lebrecht Music & Arts; **256**T Ronald Grant Archive / Les Films du Carrosse; **256**B BFI / Documento; **257** BFI; **258** Moviestore Collection/Columbia; **261** Moviestore Collection/Warner Bros.; **262** Ronald Grant Archive/Universal International; **263** Moviestore Collection /Hitchcock/ Paramount; **264** BFI/Florida Films/Oska-Film GmbH; **265** Ronald Grant Archive/ Cocinor; **266** BFI/CiniTamaris; **268** BFI/ Paramount Pictures; **272** Ronald Grant Archive/Imperia; **275** Image France/ Raymond Cauchetier; **277** Ronald Grant Archive/Palladium Film; **278** Photofest; **280** Ronald Grant Archive/Lion International;

281 Kobal Collection /Paramount; **282** Ronald Grant Archive /Universal Pictures; **283** Andy Warhol Foundation/© The Andy Warhol Museum, Pittsburgh, A museum of Carnegie Institute. All rights reserved; **284** BFI /Arco Film S.r.L.; **285** Art Archive / Dagli Orti; **287** Ronald Grant Archive /Arco Film; **288** Ronald Grant Archive /Cineriz; **289** Photofest; **290** Ronald Grant Archive/ Warner Bros.; **291** Ronald Grant Archive/ Titanus; **292**T Ronald Grant Archive/ Cineriz; **292**B La Notte, Michelangelo Antonioni, Italy, 1961; **293** Kobal Collection/Film 59; **294** Ronald Grant Archive/Film 59; **295** Ronald Grant Archive/Elias Querejeta Producciones; **296** Persona, Ingmar Bergman, Sweden, 1966; **298** Photofest; **299** Photofest; **300** Kobal Collection/ Woodfall /Associated British; **301** Ronald Grant Archive/Rank/Carlton International; **303** Kobal Collection/Film Polski; **304** Ronald Grant Archive/ Paramount Pictures; **305**T Photofest; **305**B Kobal Collection/Mafilm /Mosfilm; **306** Kobal Collection /Ceskoslovensky Film; **307** Kobal Collection/Filmove Studio Barrandov; **308** Ronald Grant Archive/ Mosfilm; **310** Kobal Collection/ Dovzhenko Films; **311** Ronald Grant Archive/ Armenfilm; **312** Ronald Grant Archive/ Tianma Film; **313** Photofest; **314** BFI; **315** Kobal Collection/Cuban State Film; **316** BFI/Studio Golestan; **317** BFI; **319** Kobal Collection/Infrakino Film; **321** Kobal Collection; **322** Ronald Grant Archive/ Saticoy Productions; **324** Ronald Grant Archive/Warner Bros.; **325** Ronald Grant Archive/Warner Bros.; **326–327** Photofest; **330** Ronald Grant Archive / Columbia Pictures; **333** Kobal Collection /PEA/ Artistes Associes; **334** Kobal Collection/ Pegaso/Italnoleggio / Praesidens/Eichberg; **335**T Kobal Collection/Mars/Marianne/ Maran; **335**B Kobal Collection/Paramount; **336** Kobal Collection/Prod Europee Asso/ Prods Artistes Association; **337** Kobal Collection /Universal; **338** Ronald Grant Archive /20th Century Fox; **340** Ronald Grant Archive/Paramount Pictures; **341** Ronald Grant Archive/Warner Bros.; **343** Kobal Collection/United Artists; **344** Ronald Grant Archive/Winger; **345** Kobal Collection/YEAH; **346** Kobal Collection / United Artists; **347** Photofest; **348–349** Kobal Collection/United Artists; **350** Kobal Collection/Columbia; **351** Kobal Collection/ ABC/Allied Artists; **352** Photofest; **353** Ronald Grant Archive / Paramount

Pictures; **356** Ronald Grant Archive/Tango Film; **357**T Kobal Collection /Universal; **357**B Kobal Collection /Filmverlag der Autoren; **358** Ronald Grant Archive/Helma SandersBrahms Filmproduktion; **359** Ronald Grant Archive /Werner Herzog Filmproduktion; **360** Ronald Grant Archive/ Kestrel Films; **361** Women in Love, Ken Russell, UK, 1969; **362** Ronald Grant Archive/Cinegate; **363** Ronald Grant Archive/Warner Bros.; **364** Ronald Grant Archive/20th Century Fox; **365** Ronald Grant Archive, The/Picnic Productions Pty.; **367** Ronald Grant Archive/Golden Harvest Company; **368** BFI/International Film Company; **369** Ronald Grant Archive/G P Sippy; **372** BFI/Cinegrit; **373** BFI; **374** Ronald Grant Archive/Films Domireew; **375** BFI/Halle Gerima; **376** Photofest; **377** Ronald Grant Archive; **381** Ronald Grant Archive/ Warner Bros.; **382** Ronald Grant Archive/ Universal Pictures; **385** Kobal Collection/ Lucas Film/20th Century Fox; **386** Ronald Grant Archive/Toho; **387** Kobal Collection/United Artists; **390** BFI/Anglo International Films; **392** Kobal Collection/ United Artists; **393** Moviestore Collection/ Chartoff-Winkler/UA; **394** Photofest; **395** Kobal Collection / Universal; **396** Kobal Collection / Paramount; **397**T Kobal Collection/De Laurentiis; **397**B Ronald Grant Archive/ De Laurentiis; **398** BFI/ CIBY 2000/New Line Cinema; **400** Kobal Collection / Warner Bros.; **401** Ronald Grant Archive /Paramount Pictures; **402** BFI/Anabasis N.V/Carolco Entertainment; **403** BFI; **404–405** Ronald Grant Archive/ Toho; **405** HoriPro Inc./© Kurosawa Production Inc. Licensed exclusively by HoriPro Inc.; **406** BFI/Higashi Productions; **407** Ronald Grant Archive/Imamura Productions; **408** BFI; **409** Ronald Grant Archive/Les Films Galaxie/Studio Canal +; **410** Corbis / Camboulive Patrick; **411** Photofest; **412** Ronald Grant Archive/El Deseo S.A.; **413**T Ronald Grant Archive/ STV/NFFC; **413**B Ronald Grant Archive/ Goldcrest Films; **414** Kobal Collection/ Working Title/ Channel 4; **415** Ronald Grant Archive/BFI /C4; **416** Young at Heart, Gordon Douglas, USA, 1954; **417** Ronald Grant Archive/Kennedy Miller Productions; **418** Ronald Grant Archive/ Brooksfilms; **419** Photofest; **422** Ronald Grant Archive /Guangxi Film Studio; **423** Ronald Grant Archive/Artificial Eye; **424** Ronald Grant Archive/Mosfilm; **425**

鳴謝

本書起源於我為BBC電視節目〈一幕接著一幕〉系列所寫的一篇文章，這文章是受Ruth Metzstein所託，刊登在倫敦的Independent on Sunday中。在裡面，我曾寫到，市面上還找不到一本專為一般讀者所撰寫的簡易的世界電影史。Pavilion出版公司的Vivien James兩度邀請我撰寫這樣的書，因此讀者現在所看到的，既出自於她的想法，同時也是我的想法。

隨後，許多人都被牽扯進來了。其中任職於PBJ經理部的我的經紀人Caroline Chignell傳授了許多關於書籍的知識。編輯Lizzy Gray是本計劃的核心，從頭到尾奉獻所能於本書的出版。負責圖片編輯的Zoë Holtermann提供無數珍貴的圖片影像，並且排除萬難順利取得版權所有者的同意。當無法獲得確切的圖片時，Andrew Borthwick熟練地找出原始資料，並快速燒錄取得的影片。影片都是Tony Rayns慷慨提供的。Alexander Ballinger負責處理影片的統一標題，並且調整其中的不一致之處。

在送出手稿之後，經過Pavilion的Kate Oldfield深富想像力的編排，本書才有如今的風貌。她的檢視是無可匹敵的，讓我受益良多。負責設計的Jason Godfrey則讓本書呈現清晰優雅的形貌。Roger Hudson是位頭腦清晰、才華敏銳、處事嚴謹的編輯。David Parkinson甚至比他更嚴謹，他詳盡的評論為本書增添無數的內涵。我也要感謝Kevin Macdonald、Walter Donohoe和Grahame Smith教授對本書睿智的回應。

這個最新版本極大地受益於一個新團隊：David Graham、Katie Cowan、Lucy Smith、Katie Hewett、Izzy Holton、Laura Russell、James Boast和Michael Chen。與他們合作很愉快。我現在比我寫第一版時更了解電影。在此期間，許多人一直是我的嚮導，包括Rose Issa、Dina Iordanova、Tom Luddy、Iris Elezi、Thomas Logoreci、Thierry Frémaux、Ian Christie、Nacim Pak-Shiraz和Nasreen Munni Kabir。

本書撰寫的過程中，GLM始終伴隨著我，她的活力讓我勇往直前。

馬克·庫辛思

愛丁堡，2020

The Story of Film
世紀電影聖經

從默片、有聲電影到數位串流媒體，看百年電影技術的巨大飛躍，如何成就經典

作者馬克‧庫辛思 Mark Cousins
譯者蒙金蘭
主編趙思語
責任編輯蒙金蘭
封面設計羅婕云
內頁美術設計徐昱（特約）

發行人何飛鵬
PCH集團生活旅遊事業總經理暨社長李淑霞
總編輯汪雨菁
行銷企畫經理呂妙君
行銷企劃專員許立心

出版公司
墨刻出版股份有限公司
地址：台北市104民生東路二段141號9樓
電話：886-2-2500-7008／傳真：886-2-2500-7796
E-mail：mook_service@hmg.com.tw
發行公司
英屬蓋曼群島商家庭傳媒股份有限公司城邦分公司
城邦讀書花園：www.cite.com.tw
劃撥：19863813／戶名：書蟲股份有限公司
香港發行城邦（香港）出版集團有限公司
地址：香港灣仔駱克道193號東超商業中心1樓
電話：852-2508-6231／傳真：852-2578-9337
製版‧印刷藝樺彩色印刷製版股份有限公司‧漾格科技股份有限公司
ISBN978-986-289-676-1
城邦書號KJ2044 **初版**2021年12月
定價1200元
MOOK官網www.mook.com.tw
Facebook粉絲團
MOOK墨刻出版 www.facebook.com/travelmook
版權所有‧翻印必究

國家圖書館出版品預行編目資料
世紀電影聖經：從默片、有聲電影到數位串流媒體，看百年電影技術的巨
大飛躍，如何成就經典／馬克.庫辛思(Mark Cousins)作；蒙金蘭譯. -- 初版.
-- 臺北市：墨刻出版股份有限公司出版：英屬蓋曼群島商家庭傳媒股份有
限公司城邦分公司發行, 2021.12
536面；17×23公分. -- (SASUGAS；44)
譯自：The story of film
ISBN 978-986-289-676-1(精裝)
1.電影史 2.電影美學
987.09 110018327